臺灣傳統戲曲

陳　芳主編

臺灣 學生書局 印行

弁 言

　　近十餘年來，臺灣文學的研究與討論，在臺灣社會裡已是顯學。各種以此名義舉辦的學術研討會或研習營隊，三不五時便在全島各地如火如荼地展開活動。大學紛紛增設臺灣語言或文化或文學研究所，不然至少也在通識教育裡規畫此類課程。乍看之下，臺灣議題果然受到朝野廣泛的重視。但若仔細檢視這些表象背後的具體內容，就會發現「臺灣傳統戲曲」是常常缺席的文類。即使學術界或文化界特別聚焦於此，討論其發展與表演，則又明顯是以歌仔戲、布袋戲為重點項目，鮮少關注其他劇種。因此，雖然《民俗曲藝》自創刊以來，持續發表有關臺灣藝文的報導與論文；行政院文化建設委員會和國立傳統藝術中心亦長年委託學者專家進行臺灣文化藝術資產的保存、傳習及研究工作，有計畫地出版成果報告書、系列叢書與影音產品，該領域的相關探抉至今仍無完整的總結。於是，教授「臺灣傳統戲曲」這門課時，缺乏適當的教材，一直是我們心中的隱痛。

　　當然，用心耕耘這塊園圃的有識之士，成績有目共睹。從宏觀面結撰成書者，如呂訴上《臺灣電影戲劇史》（1961年銀華版）、莫光華《臺灣各類型地方戲曲》（1999年南天版）、林鶴宜《臺灣戲劇史》（2003年空大版）等，都可以看出撰作者的用心與企圖。不過，由於臺

灣傳統戲曲牽涉範圍甚廣，舉凡南管戲、北管戲、歌仔戲、客家戲、京劇、豫劇、偶戲……等，都在論述之列。除了梳理文獻資料外，尚須認眞進行田野調查，巨細靡遺，不辭辛勞，才能避免偏頗，言之有物。其繁瑣複雜之程度，實不足爲外人道，且亦恐非一人而能克竟其功。個人不才，爲顧及教學的統整與方便，乃邀請各專業學者共襄盛舉。故主編本書的原則是以劇種爲單元，排序方式先大戲、次偶戲，最後是小戲或瀕臨絕滅、影響極微的劇種。節目上先敘歷史源流，繼論分期特色，再述發展現況，並開列參考書單，以供進一步的探索鑽研。衷心希望這本入門教材能夠發揮功用，引領更多莘莘學子認識臺灣傳統戲曲的菁華與豐富，善加珍惜前人努力累積的文化成就。

本書之順利出版，不但要感謝各位學者撥冗撰稿，尊重體例，省卻了編務工作的許多麻煩，也要感謝及門吳桂李小姐居間聯繫，協助校稿。而於學生書局的鼎力配合，謹致上最眞摯深厚的謝意。匆促成書，誤謬難免，敬祈方家指正。

陳　芳

2004年7月謹識於國立臺灣師範大學國文系勤樸大樓

臺灣傳統戲曲

目　次

壹、南管戲

李國俊*

一、歷史源流

(一)南管釋名

「南管」是一樂種名稱，這一樂種的表演形式包括了演奏、演唱及戲劇等。它是流傳於閩南地區的傳統古老音樂，主要保存於泉州，流行於泉州、廈門一帶的閩南語區，以及隨著閩南移民前往的臺灣、東南亞等地。各地又有「弦管」、「五音」、「南樂」、「郎君樂」、「郎君唱」等各種不同的名謂。「弦管」指的是南管音樂以絲竹簫弦爲主要演奏樂器；「五音」則因南管以傳統五音譜字記譜；「南樂」乃就流傳地域而言；「郎君樂」、「郎君唱」指的是南管樂者祠奉「孟府郎君」爲樂神；目前大陸地區則通稱爲「福建南音」。

＊　中央大學中文系副教授

　　「南管」一詞爲臺灣地區較普遍的稱法，除了由「弦管」名稱衍申來以外，據推測，可能與會館的「館」字有密切關係。清代以來，從大陸來的南北船商往來於艋舺、鹿港、臺南等港口，各處普遍都有會館的設立，會館提供歇腳休息、等待船期的服務，也有鄉親聚會、唱曲娛樂的功能。很自然的，會館因船商來處不同而區分南北，會館傳唱的音樂、戲曲也跟著被呼爲「南管」、「北管」了。

　　南管音樂是一項相當保守的傳統藝術，包括它的音樂哲理、使用樂器、樂律制度、演奏型態、樂曲內容以及社會功能等，都保存著許多古老的傳統，多年來也一直在不引人注意處，繼續發揮它的功能，維持它的生命。由於南管是保存我國古代音樂文化最豐富完整的大樂種，近幾年已被視爲民族音樂的瑰寶，更被譽爲「一部活的音樂史」、「中國音樂的活化石」。

　　實則南管音樂保有許多古老中國文士階層音樂的特色，性格疏淡清雅、內斂含蓄，清奏曲的曲式結構相當完整，音樂意境深遠；演唱曲則委婉纏綿、綺麗多情，內容雖多男女情愛、離愁感傷之作，猶存有南戲才子佳人故事系統遺風。事實上，現存的南管演唱曲中，大部分均爲戲中曲詞摘調清唱者，演唱故事內容也多承宋、元以來南戲傳統。

　　南管的故鄉泉州，自宋代以來即爲南方第一大港，商業發達、人文薈萃，加上避難南移的中原人士亦聚集此處，是以泉州得以保有許多中原文化傳統，且提供其孳生繁茂條件，並逐漸向海外擴散開來。許久以來，南管音樂一直留存於閩南民間，與當地人民的生活步調一致，與民間社會的脈動息息相關。

　　南管音樂除了演奏和清唱以外，又是閩南「梨園戲」的音樂基

礎，同時閩南地區的「高甲戲」、「傀儡戲」、「布袋戲」等，也與南管音樂有相當密切的關係。自然，做爲演奏、清唱，和在戲劇中，也出現了某些藝術表現上的差異。

(二)南管音樂的歷史淵源

　　南管是現存的樂種，它又與漢以來的「相和歌」、魏晉以來的「清商樂」，及隋唐以來的「俗樂」等有諸多聯系的淵源，由於缺乏文獻資料，確實的來源頗難查考。據民間傳說，爲唐末王審知兄弟入閩時帶來，又傳爲隨唐末學士韓偓入閩而來，但這些說法也都缺乏有力的證據。

　　隨王審知兄弟入閩的說法是：唐僖宗光啓元年（885），王潮率軍入閩，曾爲泉州刺史，其弟王審知後爲閩王，非常重視宴慶、祭祀中的各種禮樂，因福建民間音樂不能滿足其要求，便移植唐代「大曲」中的「遍」、「破」等宮廷演奏音樂入閩，這些宮廷音樂後來與閩南地方民間音樂融合、滲透、演化而形成現代的南管音樂。

　　較可以確定的，是從南管的樂器、音階、曲牌名和閩南地區政經歷史等方面來探討，可知它與唐代音樂有相當密切的關係，是在唐代「大曲」中的「遍」、「破」基礎上，融合外來民間樂曲和閩南地區民間樂曲而形成。在發展過程中，也受到詞樂、元曲、宗教樂曲、地方戲曲的影響，逐漸在民間形成別具一格、富有地方色彩的演奏及演唱方式。

　　南管的演奏方式，保存唐代大曲坐部演奏遺制，演唱法猶存有元代芝庵《唱論》所言：「凡歌一聲，聲有四節：起末、過度、搵簪、攧落」的方式。

　　現存南管樂曲牌調名稱總數約有二百多個，許多樂曲的歷史淵源甚早。如樂曲名稱同於唐教坊曲者有〔杜韋娘〕、〔紅羅襖〕、〔鵲踏枝〕、〔望遠行〕、〔麻婆子〕等；樂曲名可能與唐宋大曲有密切關係者，如〔序滾〕、〔薄媚〕、〔後庭花〕等；樂曲與詞調相同者如〔相思引〕、〔一枝花〕、〔柳搖金〕、〔雙鸂鶒〕、〔玉交枝〕等。與北曲牌名相同者如〔集賢賓〕、〔醉扶歸〕等。

　　除此之外，有些名稱可能爲節奏形式，如〔長滾〕、〔中滾〕、〔短滾〕等；有些可能爲調性變化方式，如〔大倍〕、〔中倍〕、〔小倍〕、〔二調〕等；有些則可以肯定爲早期地方腔調名，如〔北青陽〕、〔弋陽腔〕、〔崑腔寡〕等。而絕大多數的南管牌調名稱，則相同於南曲牌調名，可見南管與宋元南戲的淵源密切，當是可以確定的。

(三)南管音樂的內容

　　南管的樂曲種類，傳統分爲「指」、「曲」、「譜」三類，各類特色及內容簡單介紹如下：

　　「指」又稱「指套」，爲成套的曲子，有詞有譜，有琵琶彈奏指法，可以歌唱，也可以僅用器樂演奏，因爲以琵琶彈奏指法爲樂曲節奏、技法的標誌，故稱爲「指」。清代以來，從原有的三十六套，增加爲四十二套，再擴充至現在的四十八套，各套由二至七首曲子組成，內容多數爲戲詞，也有少部分的宗教樂曲。其中最主要的有五大套：「自來生長」、「一紙相思」、「趁賞花燈」、「心肝跋碎」、「爲君去」，俗稱爲「五枝頭」。實則這五大套包括許多南管的不同滾門，是學習南管的基礎，共同特色爲都是七撩拍開

始的慢曲，演奏速度逐漸加快，所須技巧也較高，這五套曲應是學習南管的教材，五套曲熟稔之後，學習其它的曲子也較無問題，一般南管子弟互相拜館交流時，亦是以演奏五大套為主。

「曲」是單獨的演唱曲，現存約有三千多首，經常被演唱的僅有七、八十首左右。「曲」的唱詞大多來自閩南戲文或是閨怨散曲，唱詞發音以閩南泉州聲腔為主，某些特殊的情況會使用潮州方言或北方官話，如部份《荔鏡記》的唱曲，因女主角黃五娘是潮州人，有些曲詞必須唱潮音；又有一類「南北交」的樂曲，內容通常為兩個角色以上，一人唱閩南方言，一人唱北方官話，形成相當特殊的對比效果。實際上，「指」與「曲」的內容大體相同，多數是從戲劇中摘出清唱。

「譜」亦稱「清奏譜」或「大譜」，為純供演奏的器樂曲，現存的傳鈔譜本從十三套至十七套不等，較常見者為「內套」十三套加上「外套」三套，每套由三至十一個樂段組成。內套十三套亦通稱為「南譜十三套」，樂曲的名稱和樂段標題在各種譜本上略有差異，較常見的取名如下：〔三臺令〕、〔五湖遊〕、〔八展舞〕、〔孔雀開屏〕、〔起手板〕、〔四時景〕、〔梅花操〕、〔八駿馬〕、〔百鳥歸巢〕、〔四靜板〕、〔陽關曲〕、〔三不和〕、〔四不應〕。

「譜」的樂曲內容與「指」、「曲」較不相同，一方面是演奏曲的曲式、節奏變化，原即較演唱曲複雜；另方面則是這些譜中的樂段內容非常龐雜，有些為外來或拼湊的情形也相當明顯，用的樂曲牌調也與演唱曲大不相同。每套由三至十個樂段組成。其中〔四時景〕、〔梅花操〕、〔八駿馬〕（走馬）、〔百鳥歸巢〕被稱為「四大名譜」，俗呼「四梅走歸」，為南管中最具代表性的四首標題性

較強的演奏曲，也是戲劇中常用的串場音樂。

㈣南管類戲曲的範疇

在臺灣地區所指的南管戲，實則包括梨園戲（七子戲）與高甲戲兩類。梨園戲爲現存閩南語系中最古老的劇種，它的表演形式和音樂，都保存著很多古老風格。採用南管音樂做爲主要曲調。由於曲調牌名有許多與南北曲相同，因而被認爲是宋元南戲的遺音，不過梨園戲所唱的樂曲，在歌唱節奏上已較南管清唱明快。梨園戲腳色原分生、旦、淨、末、丑、貼、外，故舊稱「七子班」，腳色中以生旦爲主，以演出才子佳人悲歡離合及歷史故事爲重。大約明代以前即已在泉州流行，又可分爲「大梨園」與「小梨園」，前者以成人演員爲主，後者以童伶爲主。大梨園又可分爲「上路」及「下南」兩種不同的班子。「小梨園」最初爲豪門富室的家班，班主以契約形式收買七、八歲至十二、三歲的兒童，年限五至十年，期滿「散棚」重組新班，因此能永遠維持童伶的演出陣容，適合在內院深閨或七尺見方的小舞臺搬演，同時吸收閩南提線傀儡的工架身段，如人物出場的手式有「舉手到目眉、拱手到下頦、指手到鼻尖、放手到肚臍」的規矩，以及「相公模」、「糕人身」等特殊的身段。精巧細緻的腳步手路、搖曳輕晃的頭手動作，其實就是把童伶視爲傀儡的「肉傀儡」搬演形式。

童伶長大散棚後，如未喪失演唱條件，可以重新拜師加入大梨園。大梨園的上路和下南及小梨園，各有擅演的所謂「十八棚頭」，各具特色。即使是相同的劇目，三者在表演形態上，也有一些不同。

高甲戲又名九甲戲、交加戲、交甲戲或戈甲戲，早期與七子戲

合稱為「南管戲」。高甲戲為閩南地區的本土劇種，係以閩南的「粧人」、「粉閣」、「宋江陣」、「打花操」等民間遊藝為基礎，結合閩南民歌與七子班文戲身段唱腔，且採用北方武戲鑼鼓，形成「南北交加」的演出方式，自清代以來流行福建各地，並隨著閩南移民帶往臺灣及南洋各地。高甲戲的音樂基礎為閩南歌謠牌調及南管音樂，常用曲牌有〔玉交枝〕、〔漿水令〕、〔短相思〕、〔五開花〕、〔青衲襖〕、〔紅衲襖〕、〔生地獄〕等。伴奏樂器文場部分為「噯仔」、「品簫」、「三弦」、「胖弦」等，後也採用南管「琵琶」。武場部分則以單皮鼓領奏，包括小鑼、大鑼、鐃鈸、堂鼓等。

　　海峽兩岸都有高甲戲，但將高甲戲稱為「南管戲」卻是臺灣獨有的，猶如「南管」為臺灣地區對「泉州弦管」的專稱，除了臺灣地區以外，其他流行高甲戲的地區，也不用「南管戲」來稱呼高甲戲。所以南管戲這個名義特別值得我們注意。

　　高甲戲被稱為南管戲，時間非常早。當日本人的田野調查資料還以「九甲戲」稱高甲戲時，早在民國六、七年（1917、1918）成立的錦上花戲團，便以「泉郡南管錦上花劇團」稱呼自己了。光復後成立的高甲戲團，也都以南管戲團自居，如民國三十七（1948）年成立的基隆新錦珠劇團，自稱基隆南管新錦珠、三十八（1949）年底陳圈成立的新錦珠劇團，也稱臺中南管新錦珠。

　　到了民國四十年代，民間與學者就常以南管戲來稱呼高甲戲。民國四十五（1956）年臺灣地方戲劇比賽分出南管戲組，所謂的南管戲組，即是高甲戲團組成的團體。又如民國五十年（1961）呂訴上的著作《臺灣電影戲劇史》中所列的〈南管戲史略〉，南管戲史所指的便是高甲戲史。

　　高甲戲會被稱爲南管戲，主要是高甲戲的唱曲採用了大量的南管樂曲。其次，高甲戲的原始名稱「交加」戲有唱腔、身段南北混用之意，所以「交加戲」名義的產生，可能是自命清高的南管樂人，給了它這個帶有鄙視意味的稱呼，所以，高甲戲藝人不樂意使用。且爲了攀附與南管的關係，便用「南管戲」代替「交加戲」，一方面表明高甲戲和南管的關係，另一方面駁斥人們對「高甲戲」的輕蔑。

　　那麼南管戲的稱呼始於何時呢？南管戲的最早來源，已不可推查，在高甲戲使用「南管戲」名稱之前，七子（梨園）戲可能早已使用了「南管戲」的名稱。因此，「南管戲」一詞是否爲高甲戲人所創，並不可得知。

　　終戰後，高甲戲團除了演出高甲戲也演出七子戲，「南管戲」就同時成爲高甲戲和七子戲的代名詞。到了後來，梨園戲藝人演出七子戲，也用南管戲來取代慣稱的「戲仔」，南管戲一詞的意涵就更廣了。

　　在臺灣，高甲戲的有另一個名稱是「白字戲」，對於白字戲一詞的解釋，向來眾說紛耘。因爲，不管在臺灣及大陸，「白字戲」一詞皆曾用來指不同的劇種，如閩南的竹馬戲在當地稱爲「白字戲」，梨園戲在福建地區也有「白字戲」的稱呼出現，在臺灣不僅高甲戲稱做「白字戲」，小梨園、潮音戲、亂彈戲、歌仔戲都曾被指爲「白字戲」。

　　邱坤良在《日治時期臺灣戲劇之研究——舊劇與新劇》書中，對「白字戲」的意旨有獨到的見解：

白字戲的原意，應是民眾對使用本地方言的戲曲最直接的稱法，有別於正音、官音、正字的戲曲，所以每個地區都有白字戲，而每個地方不同時期所謂的「白字戲」也未必指同一劇種。

由此可知，凡是戲劇演出時，使用以演出當地的方言為語言時，便可能被當地人稱之為「白字戲」，這也是「白字戲」何以能代表眾多劇種的原因了。

稱呼高甲戲為「白字戲」最普遍的地區在臺北，因此，很多學者的著作都會說明：「高甲戲在臺北地區稱呼為白字戲。」從上述的討論我們可以推測，高甲戲在臺北地區稱為白字戲有二個原因，一是高甲戲流行之初在臺北地區泉州人的聚落中，被稱呼為「白字戲」，漸漸流行到其他的地區，被人一直沿用。二是在日治時期臺北是個新興的都市，漳、泉州人混居，高甲戲在臺北演出時，即隨著改變使用泉州話的傳統，改用漳、泉混居的半漳半泉的口音，因此，也被稱為白字戲了。

二、分期特色

㈠清代以來的梨園戲

梨園戲可能在明末清初時就傳入臺灣，根據了解，傳入臺灣的當是以童伶為主的「七子班」，明末客死澎湖的金門人盧若騰（1599-1664）晚年有一首〈觀戲偶感〉詩云：

　　老人年來愛看戲，看到三更不渴睡，……嗔喜之變在斯須，
俟而猙獰俟嫵媚……無數矮人堂前觀，優孟居然叔敖類，插
科打諢態轉新，竟是收場成底事……祇應飽看梨園劇，潦倒
數杯陶然醉。❶

此詩有可能是記載當時澎湖地區演戲的情形。

　　康熙三十六年（1697）浙江人郁永河至臺灣採礦，在他的竹枝
詞提到當時演戲的情形：「肩披鬖髮耳垂璫，粉面紅唇似女郎，媽
祖宮前鑼鼓鬧，侏離唱出下南腔。」

　　郁永河自註云：「梨園子弟，垂髫穿耳，傅粉施朱，儼然女子。
土人稱天妃曰媽祖，稱廟曰宮；天妃廟近赤崁樓，海舶多於此演戲
酬願。閩以彰泉二郡為下南，下南腔亦閩中聲律之一種也。」❷

　　郁永河此詩記載當時民間酬神還願演戲的情景，尤其關於男童
伶扮演女郎演唱下南腔，更是小梨園童伶班在臺灣演出的珍貴紀錄。

　　清末所修的《澎湖廳志》風俗篇也說：「澎地演戲，俗名七子
班。乃係泉、廈傳來，演唱所傳荔鏡傳，皆子虛之事。蓋此等曲本，
最長淫風，男婦聚觀殊非雅道。是宜示禁，而准其演唱忠孝節義故
事，傳統者觸目驚心，可歌可泣，於風化不為無稗也。」

　　梨園戲的代表劇目，不論小梨園或上路下南、班子，都各有所
謂的「十八棚頭」，意指經常演出的經典劇碼。其中以小梨園中描
述陳三五娘戀愛經過的《荔鏡記》最為流行。而「陳三五娘」的本
事，也是道道地地的本土傳聞，並且有關於陳三五娘的戲劇、說唱、

❶　見盧若騰《島噫詩》。
❷　見郁永河《稗海紀遊》卷上。

歌謠等作品，大多是以閩南方言來表現的，因而在閩南當地，最是深植人心，也最爲人們喜聞樂道。但也由於方言的限制，「陳三五娘」只流行在閩南方言區（也包括廣東東部的潮州、汕頭等地），以及隨著閩南移民前往的臺灣、南洋一帶。

自明代以來，陳三五娘的浪漫愛情就一直搬演於戲臺上。今天我們還能看到的最早劇本，是明代嘉靖年間重刊的《荔鏡記戲文》，這是一部典型的方言文學作品，劇中的唱詞和道白，完全是採用潮泉的方言。除此之外，明代萬曆年間刻有《全像鄉談荔枝記》，清朝順治年間有《泉潮雅調陳伯卿荔枝記》，光緒年間有《陳伯卿繡像荔枝記》，這些同樣都是以潮泉方言來搬演陳三五娘故事的戲劇，而且其中的許多樂曲，依然留存在閩臺地區流行的南管音樂中。

《荔鏡記》全部五十二齣，劇情大意是這樣的：南宋時，泉州的書生陳伯卿（陳三），送他的哥嫂到廣南就任運使，途經潮州，正逢元宵佳節，潮州城大放花燈，王孫仕女們都上街玩賞。潮州大戶黃九郎的女兒黃碧琚（五娘），也在婢女益春及李姐陪同下，出來遊街賞燈，與陳三在燈下邂逅，通過說燈拾扇，兩人互生愛慕，只因陳三要事在身，匆匆離去。而潮州土豪林大，則當街攔阻五娘，強求與他答歌。「答歌」是潮州特有的風俗，相傳在元宵燈節，可不分貴賤的邀人答歌，以避免災禍疾疚。經此之後，林大便託李姐向黃家求親，黃九郎以爲林家是潮州望族，不經深慮就應允婚事，五娘了解林大爲人無行止，爲此傷心得要投井自盡，經益春苦心勸阻，方才作罷。直到六月，陳三自廣南返回，重經潮州，黃昏時策馬遊街，從五娘家樓下經過，五娘與益春正在樓上乘涼吃荔枝，望見馬上官人，認出即是燈下情郎，便以手帕包荔枝投落。陳三拾起，

回寓所後魂牽夢繫，經向鄉人李公打聽出樓上佳人名姓，並且得知黃厝有一面寶鏡，日久未磨。於是喬裝為磨鏡師傅，逕自到黃厝求磨鏡，而故意失手，將寶鏡打破，以身賠鏡值，賣入黃府為奴三年，希圖與五娘接近。誰知入黃府掃廳捧水一年餘，五娘一直矜持閃躲，若是無意。陳三幾度心灰意冷，經益春告知五娘心意，並代為傳書遞簡，幾番撮合，才促成私情，兩人在花園共盟婚誓。這時林大催親急迫，約期九月前來迎娶。倉促之間，無計可施，又恐事跡敗露，陳三只得偕五娘、益春，趁著七月十四月光照路，出奔回泉州。林大告知官府，在黃岡驛將三人追回審問，陳三下獄，五娘、益春則令黃九郎領回。林大又買通知州，判陳三以誘拐之罪，發配涯州服刑。在押送途中，正遇著他的哥哥陞任廣南都堂巡撫，於是一同回到潮州，將知州、林大以收送賄賂辦理，陳三、五娘得以成就姻緣。

這個故事由於發生在潮泉一帶，內容相當具有地方色彩，先天上就讓當地人倍覺親切。再加上劇情的曲折離奇，確實非常吸引人，尤其才子佳人的風流韻事，自古以來，就是人們茶餘飯後的最佳說話題材。然而，我們也不難發現此劇的許多關目，與其他的才子佳人故事，頗有雷同之處。譬如「挽荔枝」的情節，即來自盧少春擲青梅定情故事，也和元雜劇《裴少俊牆頭馬上》的劇情類似。「磨鏡摔鏡」，似乎也與《樂昌公主分鏡記》的「鏡碎情圓」有相同意謂。婢女益春居間拉線，從中撮合，更是「紅娘」的翻版。私奔的行徑，自然更有前人司馬相如為例。而陳三為求妻賣身為奴的事，也為稍後的「唐伯虎三笑姻緣」張本。由此也可以看出民間戲劇情節的因襲套用了。

現存的南管樂曲中有所謂「陳三門」一類，數量極豐，即是演

唱「陳三五娘」故事的曲子。這些樂曲大多是承襲明清戲文而來，
目前也還流行在閩南、臺灣，及南洋等地。從這些樂曲中，也不難
發現五娘所唱的曲子，有許多是屬於潮調的樂曲，從牌名上有一「潮」
字可以了解，如〔潮陽春〕、〔潮疊〕、〔潮相思〕、〔三腳潮〕
等。這也許因為五娘是潮州人，就特地安排她唱潮州的曲子。也許
是「陳三五娘」描述泉州人與潮州人的戀愛，才使得潮泉音樂有這
樣的融合。

　　除此之外，如《李亞仙》、《郭華買胭脂》、《高文舉》、《朱
弁傳》等也是常演的劇目，只不過目前多以「折子」的方式呈現。

㈡高甲戲的演化徑路

　　「高甲戲」的劇種名稱，歷來有許多不同說法，在臺灣或大陸
的文獻紀錄中，它曾出現的稱呼至少就有「高甲戲」、「九甲戲」、
「九家戲」、「九角戲」、「交加戲」、「交甲戲」、「九腳戲」、
「戈甲戲」、「狗咬戲」等不同的稱法或寫法。雖然高甲戲的名稱
很多，意義也各有主張，不過用漳州音、泉州音讀來大致相同，都
念做「kau² ka³」或「kau² ka¹」。以下我們試著分析在這麼多的稱呼
中，何者最能代表它的原始意義。

　　1.九家、九加、九角、九腳、九甲戲

　　很多人把高甲戲稱為九家、九加、九角或九腳，指的便是高甲
戲是在梨園戲七個腳色的基礎上又加了兩個武角。另外，對「九甲
戲」一詞的解釋，還有一種看法：「『九』言極多，『甲』依泉州
方言近「合」。即湊合的意思，『九甲』，則帶有雜湊的含義，意

即由多種藝術成分所結合而成。」

2.交加戲、痟交加

高甲戲也有人稱為「交加戲」，意謂高甲戲南唱北打，是多種藝術的綜合。關於這個名稱，從南管樂曲中可以了解：南管曲調有中有一類稱為「南北交」，這類樂曲皆出自戲劇中，通常是兩個角色以上對唱，一人唱閩南方言，一人唱北方官話。在高甲戲形成之初，音樂上除了有南管的曲調又兼有北方的鑼鼓。表演上有北方雄邁的武戲，又有南方的溫婉的唱腔。與南管樂曲「南北交」形式類似均為南北交融。因此，交加戲劇的「交」可能取自南北交融的意思。又「ka³」（加）在閩南方言中有相配、搭配在一起的說法，因此，高甲戲便被稱為「交加」，為南北交融多種藝術的綜合。

又某些人稱高甲戲時，習慣稱「痟交加仔」。會為高甲戲冠上「痟」這個字，可能是高甲戲雜揉南北特色，形式不拘泥，演員演唱南管曲調時又予人隨興、活潑的感覺。臺灣的俗諺中便有：「交加仔（高甲戲）七魯八魯，戲仔（梨園戲）最合譜。」

高甲戲名稱在臺灣文獻的最早紀錄，始於日人風山堂在《臺灣慣習紀事》1卷3號所發表的〈俳優の演劇〉。文中用九甲戲來稱呼高甲戲。此後，又有九家、九腳、九加、交加、白字戲等稱呼出現。不過，縱使高甲戲曾經有過那麼多的名稱，近些年來大陸統一稱為「高甲戲」。《中國戲曲志·福建卷》載〈求實〉11期筆兵撰〈高甲劇種名稱七辨〉中說：

高甲之命名，當是一九五一年省戲改會在泉州舉行學習班

時，幾位新文藝工作者共同商定的。當時，有人提出若以「九甲」爲名，似嫌俚俗，不夠文雅。「九」易爲「高」，似乎高雅一些。理由是：以往九甲班爲大班。「大」者，指在高高的臺子上演出。高甲者，高臺演出的袍甲戲也。

由這一段話的敘述得知：高甲戲是在1951年，中共福建省戲改會在泉州舉行學習班才定名的。自此大陸的學術界，就以「高甲戲」來稱呼「kau² ka³」這一劇種。1955年顧曼莊、劉嘯高在《華東戲曲劇種介紹第五集》合寫的〈福建的高甲戲〉一文流傳到臺灣以後，臺灣的也沿用這種講法，成爲「kau² ka¹」最普遍的用法。

高甲戲傳入臺灣的確切時間，無法從史料中得知，而關於臺灣高甲戲的最早資料，出現在清光緒二十七年（1901），亦即在此之前，高甲戲便已在臺灣演出。臺灣高甲戲的起源，有三種可能：一是閩南高甲戲班來臺灣演出，臺灣開始高甲戲的流傳。二是閩南高甲戲班並未來臺，而由移民至臺灣的高甲戲班的演員到臺傳授，高甲戲便在民間自由發展，彰化伸港新錦珠高甲子弟團的形成便有這種傳說。三是梨園戲吸收了在臺灣民間流傳的高甲戲曲調，後成爲高甲戲班的。

有一種說法以爲閩南高甲戲在合興戲時期（乾隆年間至清嘉慶道光年間）即傳入臺灣。閩南高甲戲的形成是從宋江陣到宋江戲、合興戲再到成形的高甲戲幾個階段，高甲戲在臺灣則未必要有相同的發展過程。現有文獻並未發現臺灣高甲戲和宋江戲的關係，同時臺灣高甲戲也沒有宋江戲的痕跡。除此，臺灣高甲戲一直沒有徽班、弋班的劇目，所以臺灣高甲戲的流傳，當在合興戲吸收徽班劇目之前。

　　臺灣開始有大量的移民，始於清朝乾隆、嘉慶年間（1796-1820），大批移民帶來各種不同的娛樂，各項曲藝幾乎都是在這個時候傳入，高甲戲有可能在此時伴隨著移民進入臺灣。

　　而從七子戲班轉化成高甲戲班的明顯例子是泉郡錦上花劇團的成立。錦上花成立於民國八、九年（1919-1920）左右，班主為王包，王包在新竹香山時，買下一個即將散班的唐山七子班，成立「小錦雲」，後來一度改名為「彩花雲」，最後定名為「泉郡錦上花」。泉郡錦上花劇團正是終戰時期最富盛名的高甲戲團。其實早在「小錦雲」時代，七子戲的成分即可能發生變化，據小錦雲1918年在新舞臺公演所刊登的戲單看來，它標榜的便是「特別改良大好戲」，可能在這個時候，小錦雲已開始演出高甲戲了。正如邱坤良先生所言：「一九二〇年代臺灣戲劇的變遷中，梨園戲班並未絕跡，而是在當時的戲劇環境裡改頭換面，轉化成各種戲班。」

　　終戰前的資料提及臺灣傳統戲劇，只籠統的歸納臺灣戲劇的種類，對於地方戲班的記錄則付之闕如，想要了解終戰前臺灣高甲戲班的情況，只能從1927年臺灣總督府所公布的〈各州廳演劇一覽表〉得到一些初步的資訊。從統計中，我們可知當時在活躍於臺灣的高甲戲班有：得聲社、新義園、和聲班、金和成班、和同利班、新錦春班、歸仁園男女班、錦樂園、欽上花。

　　由這項統計我們可得知高甲戲流行的地區，至少包括臺北、臺南、高雄、臺中和新竹等地區。高甲戲團在臺北、臺南、高雄三個地區連演數十天到數百天，可見這三個地區擁有一定數量的高甲戲觀眾。日治時期，臺灣分成分成五州二廳，高甲戲在五個州均有觀眾群，可見流行的區域頗為廣闊。

　　記錄中所列的演出戲目，應是調查當時所演出的劇目。這幾個劇團演出的劇目有：《取木棍》、《白虎堂》、《剪羅衣》、《斬紅袍》、《雙龍駕》、《三伯探英臺》、《瞞爺騙母》、《一門三孝》、《節義全義》、《三美人》、《孟麗君》、《董永賣身》、《大舜耕田》、《鄭元和》、《紙馬記》、《侍勢招親》等十幾個劇目，也都成為後來的高甲戲團常演的劇目。除了武戲《白虎堂》、《斬紅袍》等，大部分為文戲。可知高甲戲在臺灣一直是以文戲為號召的。

　　根據〈各州廳演劇一覽表〉所作的統計，當時高甲戲的戲班有九個班，實際上這個調查並非全面性的，如：明華園老團長陳明吉昔日待過屏東的高甲戲班如：新和聲、新彩雲、新和興、明聲園幾個劇團，即未列入統計，而著名的泉郡錦上花劇團也未列入，可見活躍於當時臺灣的高甲戲班子應該超過這個數目，根據曾為新義園團員的陳福全老先生回憶，就其所知在終戰前的高甲戲班，臺北有二班、彰化和美二班、鹿港一班、草屯一班、臺中二班、新竹一班、東港一班、臺南一班。這些班子雖未見文獻記錄，真實性也有待考據，但可知日治時期高甲戲班遠超過官方的統計數字。

㈢南管小戲的風華

　　南管戲曲中保留著許多的閩南民間小戲，這些小戲是以閩南民歌、舞蹈為基礎所發展出來的丑旦戲。觀察其演化徑路，可以瞭解其最早的淵源為當地的民歌，民歌即是當地的流行歌謠，閩南居民以當地方言演唱富地方色彩的歌謠，表現其生活習俗、思想意念、感懷情緒，這些歌謠中，有些已然具備簡單的故事情節，或詼諧逗

趣的內容。逐漸的這些歌謠與當地的民間遊藝活動相結合，轉化為歌舞並重的唱遊形式，以一旦一丑嬉笑舞弄、相褒答唱，再經敷衍增益，搬演於廟寺廣場或登上戲臺，即是我們所謂的小戲。這些民間小戲廣泛的應用於鄉社廟會慶典活動中，與人民的日常生活、宗教、習俗緊密結合，因此也最能反映民間的眞實面貌，相當程度代表著民間的娛樂取向與生活趣味。

再從樂曲的角度來理解，小戲音樂原來都是單隻小曲的演唱，再進展到小曲多段疊唱，加上歌舞情節即成為民間遊藝，這時有的又會吸收多首小曲，成為多曲式、多唱段的形式，有的則以單隻小曲的聯章疊唱為主。

遊藝形式可由閩南民間的「竹馬」看出，閩南民間竹馬有所謂「弄仔戲」段，包括《番婆弄》、《過渡弄》、《管甫弄》、《士九弄》、《割鬚弄》、《尾旗弄》等，❸弄字有調戲、舞動之意，由於竹馬大多表演男女調情嬉弄，故而曾被當成「淫戲」而遭禁演。❹

在閩南的梨園戲、高甲戲、歌仔戲、布袋戲，以及潮州戲等，都可以見到這些民間遊藝轉化成的小戲，只不過各個劇種的演出方式和使用曲調稍有差異而已。常見的小戲如《番婆弄》、《桃花搭

❸ 竹馬戲是從民間歌舞竹馬發展而來，因表演者身繫竹馬進行歌舞而得名，發源於閩南漳浦、華安等縣，流行於長泰、南靖、龍海、漳州、廈門、同安、金門等地及臺灣。竹馬戲早期主要演「弄仔戲」如《砍柴弄》、《搭渡弄》等，只有旦、丑二腳色，表演粗獷，音樂唱腔主要用民間小調。參見《中國戲曲志·福建卷》，北京：文化藝術出版社，1993年12月。

❹ 見陳雷、劉湘如、林瑞武著《福建地方戲劇》，福州：福建人民出版社，1997年7月。

渡》、《管甫送》、《士九弄》、《慶童弄》、《唐二別妻》、《公
婆拖》、《妗婆打》、《許仙說謝》、《打櫻桃》、《送水飯》等，
都可以看出在不同劇種、不同時期、不同地區的演變情形。以下選
擇《番婆弄》、《桃花過渡》、《管甫送》三齣在高甲戲或梨園戲
經常演出的小戲，說明其衍化情形。

1.《番婆弄》

《番婆弄》是閩南民間遊藝經常表演的節目，整個閩南語區幾
乎都曾見流傳，金門古寧頭及沙美也都盛行。❺根據了解，《番婆弄》
原先只是一首閩南的諧趣歌謠，以「尪姨疊」的曲調填詞演唱，係
無聊浮浪男子用來調戲女生之作，唱詞是這樣的：

> 海水淹來伊都四五分，看見阿娘都無啊無穿裙，海水淹來伊
> 都淹到乾，二尾龍蝦相交纏。大姐嫁了都她都也未嫁，小妹
> 未嫁都后生了四五個。土地公，土啊土地婆，下你鱧，下
> 你蚵，下你菜粿共米糕，乞人生子是好敕桃，乞人生子是好
> 敕桃。

該支曲子以在海邊看到海水的情景起興，用以戲弄女生，包括
看到她沒穿裙子，尚未出嫁就生了好幾個小孩等等。逐漸的這支曲

❺ 據金門高甲戲訪問資料，民國五十三年（1964）底，古寧頭李雲標等人重
新籌款恢復戲班。據李雲標先生說，當年農曆六月二十四關帝爺生日，古
寧頭南山與北山分別「妝人」遊行，一邊學《番婆弄》，另一邊則學《山
伯英臺》。參見李國俊〈金門九甲戲的發展與變遷〉一文，收入《金門傳
統藝術研討會論文集》，臺北，國立傳統藝術中心籌備處，2000年3月。

子便用以戲弄「番婆」了，番婆在閩南的意思是指少數民族或外籍
女子，閩南有許多人到南洋經商或打工，如娶當地女子，都被稱爲
娶番婆。番婆一詞在閩南實貶抑的意思，因此漢族女子太桀驁不馴
的話也會被稱爲番婆。《番婆弄》的戲謔特色就是在這樣的基礎產
生的。金門地區的《番婆弄》唱段的唱詞是這樣的：

> 聽見外頭人叫聲，待阮開門出來看，都是伊人來了，待阮心
> 慌忙，腳踏不踏地，弓鞋踏倒拖，伸頭出來看，神魂去一半，
> 去了，煞了，冤家你來誤阮守空房，冤家你來誤阮守空房。
> 阮邀君，阮邀君噯呦眞個都是好緣分，同床睏，好議論，顚
> 鸞倒鳳，生意花含蕊，生意花含蕊。因乜無心整雲鬢，雞慢
> 啼，雞慢啼，乞伊阮，邀君雙人只處落眠正好去睏，邀君雙
> 人只處落眠正好去睏。
> 海水淹來都四五分，看見番婆無穿裙，海水淹來淹到骹，二
> 尾龍蝦相排行。大姐嫁了都她也未嫁，小妹未嫁都后生四五
> 個。土地公，土地婆，下你鱷，下你蚵，下你菜粿兼米糕，
> 乞人生子好敕桃，乞人生子好敕桃。
> 丁阿丁，丁阿丁古丁，何厝個丁古都障臘閒，沿街沿巷都買
> 無丁古，買無丁古都來點燈，買無丁古都來點燈。
> 查個查，查個查某查，何厝個查某障嬌喵，沿街沿巷都買無
> 查某，買無查某都來架腳，買無番婆都來比巴。
> 花言巧語無得聽伊，咱今別處來再遊戲，咱今別處來再遊戲。
> 生親醒，人歡喜，生怯世，嫁都無人要，后生家，阮要嫁得
> 伊仝床枕，咱來仝床睏。何時會得我君返來，將這琵琶、三

弦、洞簫、二弦、大邊拍再整起，吹出叮叮噹噹，工六士一六士反合士思思，恩愛阮也再捨得恁共君恩愛，阮也再捨共君拆分離。

我娶小軍的某，你說是恁厝的大娘姑，伊即遣嫺入內，通報夫人小姐，梳粧打扮，頭髻衣裳，出外迎接，嫺都不敢失了禮數。任君恁千搖萬擄，車舫起錠，料仔繩，捨四正，虎落山，盡舫捒，真個害人無性命，真個害人無性命。❻

這一段《番婆弄》，可以看出已經由隻曲的民歌，增益爲多曲形式的對唱。丑旦互相調弄的情節已見端倪。如女生罵男生爲丁古（燈鼓），男生稱番婆爲查某。女生嘲諷男生唱：「丁阿丁，丁阿丁古丁，何厝個丁古都障臘閒，沿街沿巷都買無丁古，買無丁古都來點燈，買無丁古都來點燈。」男生回敬則是「查個查，查個查某查，何厝個查某障嬌喵，沿街沿巷都買無查某，買無查某都來架腳，買無番婆都來比巴。」

而民族藝師李祥石所傳授的《番婆弄》，❼則已經有較完整的人物姓名與故事情節，番婆自稱是番邦人氏，名叫錢桂花，調弄得男生名叫幸兒。劇中有大量的押韻對白，且採用大量民間歌謠以及諺語，並增加了許多流行的南管曲，包括起頭唱的「梧桐葉落」、「恨冤家」等，❽都是南管樂曲中較爲流行者。

1949年後，大陸的演出版本有更多的刪改，多數將番婆改爲南

❻ 金門金沙南劇社爲活躍於1930至1960年間的高甲戲團，以上即根據它們所保存下來的手鈔劇本唱段，其中部分錯字已修正。
❼ 依據國立藝術學院整理民族藝師李祥石先生的傳授劇本。
❽ 同註❻。

洋女子，如由福建省泉州市高甲戲團劉基德與歐陽燕青演出的《番婆弄》，❾劇情改爲金幸到南洋經商十六年，與番婆定下婚約，如今要回國秉告雙親，與番婆相邀回唐山的唱段，唱詞去掉許多原來調弄諧趣或俚俗不文的部分，顯得較爲正經、刻板，文人參予更動的痕跡太過明顯，如主要唱段改爲：

> 海水返來日黃昏，看見港口有大船，海水返來淹腳蹺，二尾龍蝦相交纏。是我妻緣行運氣，即共番婆訂親誼。土地公，土地婆，謝汝鯉，謝汝蠔，敬汝甜粿共米糕，保庇我早早娶番婆，生一個囝仔好敕桃。
>
> 聽兮聽，聽兮聽只聲，原來是郎君金幸兄，沿街沿巷來找汝，不見郎君的蹤影，找無郎君心著驚。
>
> 親兮親，親兮親啊親，誰人像汝這樣親，沿街沿巷來找我，我金共汝說分明，船期初五就啓程，初五船期好啓程。

幸兄戲弄番婆的情節減輕，反而多了幾分小情人的恩愛，顯然是站在反對淫戲的立場，有意的加以修改。音樂上則依然保留許多〔尪姨疊〕❿的唱段，〔尪姨疊〕以七字句歌詞爲主，兩句爲一單位，旋律接近於念誦，節奏輕快活潑，特別適合歌舞之用。

❾ 依據香港順興唱片公司出品高甲戲《番婆弄》錄音帶(1989)，劉基德飾金幸，歐陽燕青飾番婆，福建省泉州市高甲戲劇團樂隊伴奏。

❿ 〔尪姨疊〕之「疊」即「疊拍」，爲〔尪姨歌〕演唱速度加倍之意。南管曲中有保存完整音樂之成套〔尪姨歌〕，當是直接吸收自民間之儀式歌曲，其音樂來源與民間「請尪姨」習俗有密切關係。

2.《桃花搭渡》

桃花搭渡的情節，普遍存在於閩南的車鼓及各個劇種中，潮劇《蘇六娘》甚至吸收爲劇中的一齣。⓫閩南竹馬有擺渡情節的《過渡弄》，雖然仍是擺渡唱曲，唯劇情與桃花過渡並不相同。⓬從閩南歌謠了解，閩南流傳的歌冊有《新傳桃花過渡歌》，現存有道光丙戌年（1826）刻本，⓭稱作「盛事新集奇歌」，內容收錄兩段十二月調的對唱，其中第一段與現存臺灣車鼓的《桃花搭渡》唱詞大致相同，只不過少了每段結尾的虛聲幫腔，一至四月的唱詞是這樣的：

> 正月是人迎尪，單身娘子守空房。
>
> 嘴食檳榔面抹粉，手捧香爐去看尪。
>
> 二月是春分，無好佳人是無君。
>
> 徒渡早死無某漢，搖橫搖直挺渡船。
>
> 三月是天播田，船子不挺佐謀人。
>
> 一個娘子中阮意，中阮娘子伊有尪。
>
> 四月是梅天，無好狗拖直港潮。
>
> 乞許千家人使喚，有錢多下乞無人。

⓫ 參見周純一〈桃花搭渡研究〉一文，《民俗曲藝》58、59期，臺北：施合鄭基金會，1989年。

⓬ 《過渡弄》爲閩南竹馬戲傳統劇目，演一年輕的擺渡姑娘，與一名喚臭騷的無賴在船上的對答調戲。參見《中國戲曲志·福建卷》，北京：文化藝術出版社，1993年12月，頁126。

⓭ 收於中央圖書館臺灣分館所藏《臺灣俗曲集下》。

　　從唱詞內容上看，與臺灣車鼓的《桃花過渡》大體雷同，是桃花與渡船伯兩人的鬥嘴對唱，唱詞中充滿兩人的尖刻譏諷或渡伯的調戲嘲弄。另一個十二月調唱段，則較同於目前閩南梨園戲或高甲戲《桃花過渡》的唱段。

　　據李祥石傳授本《桃花搭渡》，⓮描述渡伯楊福財在江邊擺渡，恰好丫環桃花為娘仔送信去西蘆給一官，前來搭渡，因而開始一段作弄與玩笑的答問，以及一段猜花名的對唱。緊接著「十二月調」則與上述《新傳桃花過渡歌》的第二段大抵相同，只不過劇中只唱到六月為止，唱詞如下：

> 桃：正月點燈紅
>
> 伯：點啊點燈紅
>
> 桃：前爐那燒香是下爐香，君你燒香都娘點燭，
>
> 伯：娘啊娘點燭
>
> 桃：保庇渡伯伊都腳手爽
>
> 伯：保庇渡伯伊都腳手爽
>
> 桃：二月君行舟
>
> 伯：君啊君行舟
>
> 桃：娘子那寄君是買香油，是多是少都共你買，
>
> 伯：共啊共我買
>
> 桃：是好是歹伊都寄君收
>
> 伯：是好是歹伊都寄君

⓮　依據國立藝術學院整理李祥石的傳授劇本（1988年11月25日林怡君鈔寫完成於臺南市）。

桃：三月君行山

伯：君啊君行山

桃：君你那行緊是娘行寬，君衫長來都娘衫短

伯：娘啊娘衫短

桃：放落手袖伊都把君挽

伯：放落手袖伊都把君挽

桃：四月簪花圍

伯：簪啊簪花圍

桃：一頭簪花是兩頭垂，無緣兄哥都花憔悴。

伯：花啊花憔悴

桃：有緣兄哥伊都花含蕊，有緣兄哥伊都花含蕊

伯：五月划龍船

桃：划啊划龍船

伯：船中那鑼鼓是鬧紛紛，船尾掌舵是別人婿

桃：別啊別人婿

伯：船頭打鼓是伊君

桃：船頭打鼓伊都是我君

伯：六月熱天時，熱啊熱天時。

桃：五娘樓上是賞荔枝，陳三騎馬是樓前過

伯：樓啊樓前過

桃：五娘荔枝伊都掞度伊

伯：五娘荔枝伊都掞度伊

最後劇中有一段四季的聯章唱和，每段並以「嗨啊嗨嚕唆，嗨

啊嗨嚕唆，嗨嚕唆」的幫腔作結。與閩南車鼓的「嗨啊嚕的嗨，嗨啊嚕的嗨，以都嗨啊嚕的嗨」頗爲相似，可視爲模擬搖槳聲音的幫腔。

　　從劇情的桃花爲娘子送書給一官來看，可知道乃《蘇六娘》劇中的一個段落，潮劇《蘇六娘》演六娘寄讀西蘆時，與書生郭繼春的一段戀愛經過。❸而傳統梨園戲和高甲戲並無《蘇六娘》的劇碼，僅演桃花過渡時與梢公的一段嬉戲答問，可以知道大概從閩南歌謠演化爲車鼓歌舞，再吸收其他民歌融合成爲舞臺上演的戲劇。劉春曙、王耀華所著《福建民間音樂簡論》中，說明高甲戲《桃花搭渡》採用了「大補缸」、「長工歌」、「懷胎調」、「燈紅歌」、「四季歌」等民歌曲調，❻其實高甲戲與梨園戲演出的《桃花搭渡》大致相同，據《中國戲曲志・福建卷》記載，高甲戲的《桃花搭渡》原爲梨園戲劇目，1953年由陳紀章、許書記整理。1954年由泉州市高甲戲劇團演出，陳宗熟飾渡伯、蘇燕玉飾桃花。❼香港藝聲唱片出版有陳宗熟、蘇燕玉演唱的《桃花搭渡》錄音帶，廈門金蓮陞高甲劇團也出版有錄影帶。

3.《管甫送》

　　《管甫送》一般也以爲來自竹馬的《管甫弄》，「管甫」一詞

❸　同註❶。

❻　劉春曙、王耀華所著《福建民間音樂簡論》，上海：上海文藝出版社，1986年，頁516。

❼　參見《中國戲曲志・福建卷》，北京：文化藝術出版社，1993年12月，頁147。

爲閩南常用的詞彙，或寫爲「管府」。愚意以爲其本字應爲「館夫」，亦即大戶人家所僱用的專業員工， 領頭人通常稱爲「館贊」，其他則皆稱「館夫」，故而館夫的身分可能是帳房、廚師或裁縫等專業人員。

根據李祥石傳授本《管甫送》，❶劇情描述自漳州到泉州的管甫與美娟相戀，無奈家中父母寄來書信，催管甫返家，只得前來向美娟告別，美娟雖不捨，也只得傷心送別，劇中有精采的「十步送哥」唱段：

> 一步送哥出繡房，伸手牽君不甘放。
> 哥你單身卜返去，未知何日再成雙。
> 二步送哥出繡廳，爲著別離亂心情。
> 望哥只去早回轉，免得誤妹一條命。
> 三步送哥出門埕，一半送哥一半驚。
> 恐畏外人來議論，親送情郎呆名聲。
> 四步送哥祠堂邊，共哥恩愛有三年。
> 當初盟誓在月下，嫦娥爲咱做見證。
> 五步送哥到後山，目屎滴落騰心肝。
> 管甫回鄉腳步趕，乞得小妹守孤單。
> 六步送哥到大路，小妹心頭暗暗苦。
> 出外不比在家時，管甫身體自照顧。
> 七步送哥石橋頂，看見橋下水清清。
> 清水照人明如鏡，那見小妹淚淋淋。

❶　同註❶。

八步送哥到蓮池，駕鴦水鴉同游戲。

禽鳥亦識成雙對，虧咱兄妹拆分散。

九步送哥到海岸，一時傷心淚暗彈。

管甫別去無處看，親像風箏斷了線。

十步送哥到渡船，看見海水心憔悶。

今日虔誠來送哥，一路風順水亦順。

1949 年後，大陸將管甫改爲爲從泉州到臺灣工作的男子，由於旅居臺灣日久，思鄉心切，因而告別未婚妻美娟回家省親，福建泉州戲曲唱片廠出版的高甲戲《管甫送》，由李珍蕊與歐陽燕青演出，其中即有好幾個段落以臺灣風光爲主，如：

娟：日月潭邊開碧桃，那有情好無情哥。

自從共哥恁相識，滿腹心事難發落。

甫：北投山上出溫泉，有情小妹在臺灣。

自從共妹恁相識，恰似孤星月來伴。

娟：香蕉落葉葉捲心，椰樹結子情意深。

香蕉椰子知人意，兄哥未必知人心。

甫：甘蔗吃來節節甜，鳳梨結目目目圓。

甘蔗鳳梨知人意，你我雙人到百年。

娟：基隆常常多雨來，新竹常常起風颱。

只想新樹根底淺，風來雨來不自在。

甫：洛陽橋板間又大，東西塔高基深在。

那有眞心共虔意，大風大雨各自在。

這些唱段其實都不見於早期的劇本中，李祥石的傳本中也無。尤其美娟對管甫說道：「感謝兄哥有情意，你回去探望雙親也合情理，小妹怎敢叫你久居臺灣，忘宗忘祖忘鄉里。」管甫的回答也有「泉州臺灣是同宗，兩邊情深不相忘。」⑲最後的「十步送哥」減少爲只有五步送哥，其中第二段唱詞爲：

> 二步送哥大路邊，阿里山高通到天。
>
> 洛陽橋下水長流，流到臺灣重團圓。

這些說白出現在泉州劇團 1980 年代赴香港的演出中，似乎有相當的統戰意味，自然也可看出小戲活潑的可變性。

《管甫送》的表演形式及劇中人物裝扮，隨著時代演進不斷變化，1940年代後，管甫穿長衫馬褂，手執手杖，因而被稱爲唐葛（手杖）丑，⑳形成特有的表演形式與風格。許仰川、柯溪賢都曾是演出管甫成功的代表人物。

除此之外，閩南小戲《公婆拖》，演梁山好漢爲搭救盧俊義化妝爲老公公老婆婆。《四九弄》爲梁山伯祝英臺故事中的一段，演銀心與四九的嬉弄，都是南管小戲中的精品。

在戲劇演進史上，小戲經常是大戲的原始雛型，也是民間最活潑自然的表演方式。我們經常可以看到許多小戲增潤敷演，搬上戲臺成爲大戲，也看到某些大戲會融入一些小戲的題材段落，或吸收

⑲ 見福建泉州戲曲藝術唱片廠出版赴港演出劇目高甲戲《管甫送》，李珍蕊、歐陽燕青主唱。根據了解，這個版本爲1982年由楊波所整理

⑳ 參見《中國戲曲志·福建卷》，北京：文化藝術出版社，1993年12月，頁161。

表演方式以增諧趣。從閩南小戲的演化徑路，可以了解到從民歌、歌舞到戲劇的演進歷程，也可知道歌謠經變化處理後在戲劇中的應用情形，以及歌謠與故事、舞蹈結合的豐富多變。民間諧趣的創造與應用，造就了小戲舞臺的特殊風采，演員能夠盡情發揮的再創作場域，的確都是今日戲劇發展中，頗值得加以借鏡的地方。

三、發展現況

臺灣的七子戲與高甲戲雖都源自大陸，但海峽兩岸各有不同的遭遇與不同的發展模式。自日治時期以來，在臺灣的特殊環境下成長，與目前大陸地區的演出方式與內容已有相當差異，在以往臺灣民間統稱兩類為「南管戲」，已看得出許多兼演七子與高甲的團體，加上許多臺灣藝人的創作變革，實則已經成為有別於對岸演出方式的臺派「南管戲」。只不過在今日，及即便是臺派「南管戲」也恐怕難逃消亡的命運。

臺灣的七子班（梨園戲）一直以來就沒有戲班，端靠幾個政府支持的培訓計畫支撐。高甲戲原本還有幾個職業劇團，但老藝人凋零速度太快，新生代又無法接棒，很快的即將在臺灣消失。

十幾年來，關於南管戲曲的計畫性保存傳習，較重要者有邱坤良主持的「南管戲演出計畫」，民國七十七年（1988）時與中正文化中心合作，訓練演員在國家劇院演出《陳三五娘》與《白兔記》。[21]後來邱坤良又繼續主持教育部「民族藝師李祥石傳藝計畫」，甄選

[21] 該次演出計畫，從甄選演員、訓練課程到演出完成、座談討論，實則已是

藝生，規畫三年的傳習計畫。此次傳藝計畫結束後，雖然有不同評價，卻也反映出南管戲的傳習出現不少難以突破的困境。

總計近年國立傳統藝術中心自籌備處以來的委託案中，屬於南管類戲曲的保存或傳習計畫，約有下列幾類：㉒

1.高甲戲『周水松』技藝保存案

曾永義主持，中華民俗藝術基金會執行，以錄製生新樂劇團演出劇目爲主，執行年度爲1997。

2.高甲戲技藝保存案

曾永義主持，中華民俗藝術基金會執行，以錄製彰化及北部地區演員演出劇目爲主，執行年度爲1998。

3.南管戲傳習計畫

林谷芳主持，江之翠南管實驗劇場執行，以研習南管音樂與梨園戲曲爲主，南管音樂聘請臺灣師資吳昆仁、張鴻明等人指導；梨

一次完善的傳藝計畫，主要師資爲李祥石與吳素霞。指導學員演出《陳三五娘》的《賞燈》、《留傘》兩折與《白兔記》的《井邊會》與《迫父歸家》兩折。

㉒ 以下資料大抵根據「民間藝術保存傳習計畫綜合計畫」期中、期末報告書及「民間藝術傳習保存紀錄、建檔暨後製作三年計畫」期中、期末報告書整理，少數出入尚待查證。「民間藝術保存傳習計畫綜合計畫」主持人林保堯，承辦單位爲國立藝術學院傳統藝術研究所暨傳統藝術研究中心。「民間藝術傳習保存紀錄、建檔暨後製作三年計畫」江韶瑩主持，承辦單位爲財團法人福祿文教基金會。

園戲師資聘請大陸及海外藝人，包括陳美娜、王顯祖、蔡遠丕、陳濟民、張貽泉等人。執行年度為1997-2000，2002-2003。

4.梨園戲傳習計畫

汪其楣主持，漢唐樂府執行，以研習南管音樂與梨園身段為主，學員學習戲曲舞蹈身段者不學唱曲，師資以漢唐樂府成員為主及大陸音樂師資曾家陽、蕭培玲等。執行年度為1997-1998。

5.七子戲（梨園戲）傳習計畫

黃珠玲主持，清水清雅樂府執行，師資為吳素霞及清雅樂府樂師，研習南管音樂及《高文舉》、《呂蒙正》等戲的折子。執行年度為1997-1998。

6.七子戲傳習計畫

吳素霞主持，和合樂苑執行，師資為吳素霞，研習《陳三五娘》、《葛希亮》、《韓國華》等戲的折子。執行年度為1999-2003。

7.金門高甲戲傳習計畫

李國俊主持，金門古寧頭高甲戲研究社執行，師資為金門古寧頭高甲老藝師，研習《大別妻》、《四進士》、《三擊掌》等劇目。執行年度為2000。

8.南北管傳藝實施計畫

李殿魁主持，彰化縣文化局執行，該計畫涵蓋南北管音樂與戲

劇，南管戲的部分由吳素霞指導，研習《陳三五娘》、《高文舉》等劇之折子。執行年度為1998-2003。

而非屬於國立傳統藝術中心委託案，但仍得到相關補助的南管類戲曲傳習計畫，主要有新錦珠劇團的「高甲戲傳習計畫」。㉓「新錦珠」是三十年前極負盛名的高甲戲團，團主陳秀鳳女士更是當時紅遍臺灣的著名苦旦，可惜隨著社會環境的變遷，劇團維持生存不易，新錦珠由內臺轉演外臺，到轉以承接陣頭為主，到今天已很少有機會演戲，然而七十幾歲的陳秀鳳並未稍減對戲劇的熱愛，多年來也從未放棄劇藝的演練。她的長女陳錦珠承襲母親的技藝，又精於各項樂器操奏，長子陳廷全也精於後場音樂，近幾年展開以培育子侄輩為主的薪傳工作，稍見成效。

南管戲曲在臺灣存活了三百年以上，但它的依存環境其實是相當脆弱的，也許就在我們這一代的觀望中，它將會消失於臺灣劇壇。傳習的工作雖然仍在進行著，遠景卻未必樂觀。當然公立實驗劇團的存在與否？政府是否願意強力輔導成立？將是南管戲能否在臺灣留存的關鍵。而適應環境的新型態表演模式，與實驗環境的打造，將是未來對傳統表演藝術的另一重大考驗。

㉓ 新錦珠劇團多次的演出及錄音出版計畫，均獲得傳統藝術中心2001、2002年度的相關補助。

四、參考資料

李國俊、林麗紅《臺灣高甲戲的發展》，彰化：彰化縣文化局，2000
　　年。

辛晚教《南管戲》，臺北：國立傳統藝術中心籌備處，1998年。

李國俊《千載清音——南管》，彰化：彰化縣立文化中心，1994年。

劉春曙、王耀華《福建南音初探》，福州：福建人民出版社，1989
　　年。

呂錘寬《臺灣的南管》，臺北：樂韻出版社，1986年。

劉鴻溝《閩南音樂指譜全集》，菲律賓：金蘭郎君社印行，1968年。

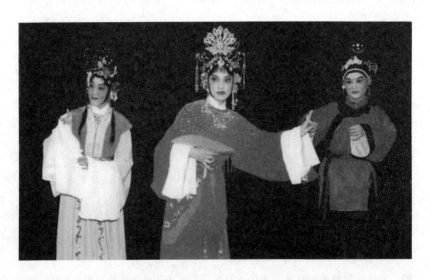

圖1. 江之翠劇團演出《陳三五娘》之《睇燈》

圖2. 明本《荔鏡記》書影

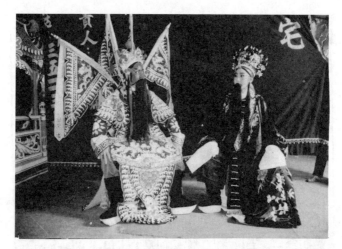

圖3. 生新樂高甲戲團演出《興漢圖》

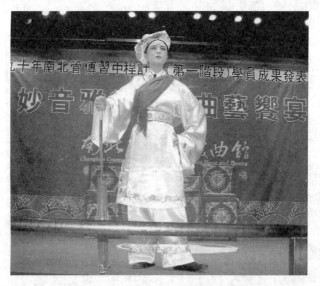

圖4. 彰化南北管傳藝實施計畫南管戲演出《留傘》

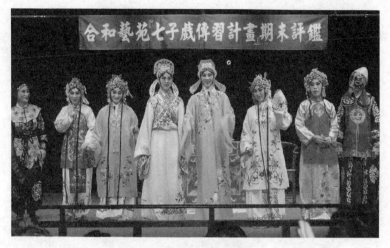

圖5. 和合藝苑演出劇照

貳、北管戲

呂錘寬*

　　北管戲爲臺灣傳統戲曲的主要劇種之一，從過去的職業戲班與業餘子弟館數量眾多的情形可爲明證。約從民國四、五十年代開始，歌仔戲取代了廟會的戲曲空間之後，北管戲乃淡出臺灣的社會，活動空間以業餘的展演場所——北管館閣，並以排場清唱爲主要的活動形式，到了約民國七十年（1981）之後，連清唱的北管戲曲活動也頗難得見。

　　北管戲曲的內容豐富，唱腔也頗具特色，它的音調高亢，節奏輕快流暢，因此，曾給予農業時代的人們以愉悅的文娛生活體驗。它除了以原生的戲劇形式存在北管館閣以及職業的北管戲班，同時也被布袋戲、傀儡戲吸收，做爲該兩種戲曲表演中的唱腔與過場音樂，至於歌仔戲、甚至道教儀式之中，也吸收了部分的北管戲曲唱腔，以豐富戲曲或儀式中的唱腔。

＊　臺灣師範大學民族音樂研究所教授

一、歷史源流

　　以文化背景言之，北管戲過去能普及於臺灣民間是個相當有趣的現象，它不同於南管戲、交加戲❶或歌仔戲等之以本地語言演唱，而使用一種本地人聽不懂的「正音」，因此，透過語言要素的考察，可以大致了解北管戲曲非臺灣的原生劇種，而是一種吸收自中國的傳統戲曲。

　　北管戲包括扮仙戲、古路戲以及新路戲，三者的表演型態雖相同，唱腔方面則基本上自成系統，這方面的現象不僅三者如此，中國各地方的大戲，表演型態上大抵都相同，換言之，區別中國傳統戲曲的要素並非表演體系，而是唱腔。從唱腔方面論之，北管戲曲的源流有三個不同的面向。由於北管戲中的扮仙戲與崑腔、新路戲與皮黃的源流關係頗爲明確，本文對該兩類戲曲的源流乃僅稍做敘述，至於古路戲唱腔的源流則較爲複雜，故做了較爲詳細的論述。

㈠扮仙戲唱腔與崑腔的關係

　　北管扮仙戲屬於吉慶劇，它乃作爲排場以及登棚演戲之開場，功能上屬於整場節目的引子，然而它的音樂系統卻與接於其後的正戲不同。多數扮仙戲的樂曲組織爲曲牌體，以北管文化圈的語言觀

❶　目前文化界多將交加戲書寫爲高甲戲，該劇種的特點爲演唱南管曲，後場樂爲北管的鼓吹類音樂或絲竹類音樂，由於音樂上具有此特徵，故稱爲「交加」，語意的完整意思爲「南北交加」或「南唱北打」，即：唱腔爲南管，後場音樂爲北管。

之，藝人稱扮仙戲的唱腔爲「崑腔」，聯套的第一支曲牌常省稱爲
「崑頭」，意旨崑腔的頭牌，亦即第一支曲牌，從音樂語言上已經
能初步了解扮仙戲與崑腔的關係。

　　透過曲調名稱以及樂曲內容的考察，北管扮仙戲唱腔屬於崑腔
者計有：《天官賜福》、《醉八仙》、《三仙白》、《卸甲》、以
及《長春》，這幾齣的文本能與崑曲相比較者爲《天官賜福》與《卸
甲》。《天官賜福》的曲牌爲〔醉花陰〕、〔喜遷鶯〕、〔四門子〕、
〔水仙子〕、〔尾聲〕，其歌辭、曲調等，與保存於崑曲中的《賜
福》完全一致。❷至於《卸甲》，其曲牌名稱雖脫落，歌辭文本、
曲調等，與崑曲中的《滿床笏・卸甲》大致上相同。❸

　　從扮仙戲的曲調名稱、聯套方式、以及旋律等方面的初步考察，
可確知它們與元明時期的中國文人音樂中的藝術歌曲，有著源流的
關係。北管扮仙戲也有吸收其他唱腔的劇目，如《三仙會》以俗稱
爲〔梆子腔〕的曲調演唱，該曲調爲小曲，不同於板腔體聲腔的梆
子腔。《南詞天官》與《南詞仙會》的唱腔爲〔南詞〕，此外，尚
有名爲《河北封王》與《河北金榜》的劇目，其曲調結構與曲牌體
的崑腔並不相同，因此，加上劇目名稱所顯現的曲調系統的考察，
它們與曲牌體的崑腔應屬不同的唱腔系統。

❷　崑曲《賜福》的曲譜，參見怡安主人編《六也曲譜》上冊，臺灣：中華書
　　局，1977年。

❸　崑曲《滿床笏・卸甲》的曲譜，參見王季烈編《集成曲譜》振集卷8，古亭
　　書屋，1969年。

㈡古路戲曲的源流

　　古路戲又稱福路、舊路，以往都猜測該命名法爲在臺灣形成，以相對於另一種稍晚傳入的「新路」戲曲。不過如透過與琉球御座樂的比較研究，我們發覺明末清初由中國傳入琉球、而保存於該地的宮廷音樂，其音樂內容與臺灣的北管大體相同，音樂系統中並有「古囉囉」與「新囉囉」的名稱，據此，則又顯示古路與新路的相對性名稱，可能在傳入臺灣之前就已經存在。

　　北管戲曲主要流傳於臺灣的漳州籍社會，關於它的源流之推測，自然地令人聯想到漳州地區的傳統戲曲，不過如從福建的音樂學者所做的調查研究，❹該省並無與北管古路戲曲相關的資料。因此，本文將透過文本、唱腔等方面的資料，進行古路戲曲唱腔源流的考察。

1.與清初戲曲的關係

　　從北管古路戲曲所使用的語言——正音，以及唱腔音樂的特點——板腔體，所引發與源流有關的聯想，最早似乎僅能推測它與清初被稱爲亂彈戲的關係。根據清代中葉的戲曲演出的曲本資料——《清蒙古車王府藏曲本》（以下簡稱車王府曲本），該套清代戲曲集成的內容分爲戲曲與曲藝，戲曲方面蒐錄的劇種有：崑曲、亂彈、弋陽腔、吹腔、西腔、秦腔、木偶戲、皮影戲，曲藝方面則有：鼓詞、

❹　福建省的傳統戲曲普查，可參見中國戲曲志福建省編委會編《中國戲曲志福建卷》，北京市：人民音樂出版社，1993年。

子弟書、雜曲。該編目錄所稱的「亂彈」，乃彙編該書之學者的分
類，❺此一名稱，爲清中葉以來，流行於文士階層的二元式戲曲分
類詞彙，當時文人以崑腔爲雅部，其他戲曲則皆列爲花部或亂彈，
換言之，「亂彈」爲戲曲的通稱，帶有階級性，猶如正音戲之於白
字戲，並非劇種的專稱。

　　《車王府曲本》中被歸爲「亂彈」的劇目有四百餘齣，多數皆
無標示曲調名稱，僅記以〔唱〕、〔前腔〕、〔滾白〕、〔滾唱〕，
有標以唱腔名稱者，屬板腔體之曲調計有〔二簧搖板〕、〔西皮倒
板〕、〔正板西皮〕、〔倒板〕、〔換板〕，❻故如以僅有的曲調
名稱爲根據，該些被分類爲「亂彈」的戲劇，實即後來的京戲。

　　以劇本的內容觀之，《車王府曲本》所保存的劇目與北管古路
戲相同者並不少，如《送荊娘》一劇：❼

　　　〈淨上〉〔唱〕俺玄郎撥開松林尋妹子〈旦上〉〔唱〕松林
　　　來了趙荊娘，向前來便把哥哥問，你與強人吉和凶。〈白〉
　　　哥上你與強人交戰，勝敗如何。〈淨白〉賢妹那裡是強人，
　　　是爲兄二位結拜好友。〈旦白〉哎好苦呀。〈淨白〉賢妹，
　　　苦從何來。〈旦白〉哥哥你與強人交友，你妹子豈不落在強
　　　人之手。〈淨白〉非也，聞知俺送妹子回家，送我青鬃馬一
　　　騎，銀子五十兩，不知賢妹愛跨青鬃愛跨粉紅？〈旦白〉哥
　　　哥，我想青鬃乃是強人所跨，妹子不愛，愛哥哥的粉紅。〈淨

❺　參見《清蒙古車王府藏曲本》由王季思、關德棟以及金沛霖所寫的前言。
❻　該些板式引自《車王府曲本》第104冊（19函）《泗水關》、《高平關》。
❼　引自《車王府曲本》第104冊（第19函）。

白〉既然如此，賢妹請蹬鞍。〈旦白〉哥哥請〈淨白〉賢妹
請〔旦唱〕趙荊妹上了粉紅馬。〈淨白〉玄郎帶馬上青鬃。
〔旦唱〕趙荊娘好比籠中鳥。〔淨唱〕玄郎開籠放鳥飛。〔旦
唱〕趙荊娘好比鰲魚脫了金鉤釣。〔淨唱〕賢妹搖頭擺尾再
不來。〔旦唱〕命裡不死終身有救。〔淨唱〕天差玄郎救你
身。（下略）

〔淨唱〕玄郎下馬飲涼水。〔旦唱〕觀見哥哥下馬飲涼水，
只見龍來不見人，莫非此處有妖怪，切莫傷害我那兄，開言
就把哥哥叫，且送妹子到家庭。〔淨唱〕玄郎飲水上了馬，
不知矣妹大驚小怪爲何因。（下略）

〈旦白〉哥哥，你看前面開的黃花兒是什麼花〈淨白〉死丫
頭，此乃三月清明天景，菜子開花你也不曉得麼？〈旦白〉
小妹要將此花吟詩一首〈淨白〉我道是鄉間之女子，原來是
女中丈夫，爲兄當得陪矣，妹請〔旦唱〕趙哥哥送妹到路旁，
菜子開花滿地黃，趙哥哥好比花觀索，小妹子好比鮑三娘。

〈說白……略〉〔淨唱〕俺玄郎送妹道路旁，菜子開花滿地
黃，俺玄郎怎比花關索，賢妹怎比鮑三娘。（下略）

北管古路戲與此相同的劇目名稱爲《送妹》，另亦稱爲《送京娘》、
《趙匡胤千里送京娘》，案趙京娘爲趙匡胤在雷神洞結拜的妹子。
《送妹》乃通行於中部與北部北管館閣的劇目，各地館閣的劇本與
車王府抄的《送荊娘》皆相同。❽

❽ 北管古路戲之《送京娘》頗爲普遍，劇本到處可得，故本文不錄。

又《王英下山》一劇，《車王府曲本》的文本爲：**9**

〈淨白〉待俺將她喚醒，女將速醒。〈占唱〉〔倒板〕殺一
陣敗一陣昏迷不醒，抬頭看又只見年少英雄，是人是鬼，明
白了，莫不是魯王發的兵，看罷將槍分心刺。〈淨白〉呀〔唱〕
生銅棍擋住長杆鎗，俺豪傑方才將你救，知恩不報反無情，
問一聲女將姓和名，通上名來放你還。〔占唱〕你若問我名
和姓，天仙宮主是大名。〈淨白〉呀〔唱〕聽說來了天仙女，
殺父冤仇報得，手執銅棍往上打，逃脫虎口算你能。〔占唱〕
時才蒙你助一陣，爲何霎時爽了心，尊一聲將軍名和姓。〔淨
唱〕蓋公王之子叫王英。〔占唱〕聽說來了王英將，喜在眉
頭笑在心，板鞍離蹬下了馬，尊一聲將軍聽詳情，常言道，
鳥鎗不打籠中鳥，鋼刀豈殺難中人，想當初我父殺了你的父，
我在宮中怎知情。〈占白〉哎將軍呀，〔淨唱倒板〕天仙女
哭得如酒醉，銅心人哭轉鐵心人，想當初她的父殺了我的父，
她在宮中怎知情，常言道好漢不打籠中鳥，鋼刀豈殺難中人。

（下略）

北管戲之中仍有《王英下山》，該劇分爲新路與古路兩種；如
與京戲之劇目進行比較，可推測北管中的該一劇目應以古路爲早，
新路爲由古路吸收改編者。北管中的此一劇目，劇本與《車王府曲
本》的文本上言之是完全一致的。

9 引自《車王府曲本》第五函。

2.與梆子腔的關係

本文所稱的梆子腔為聲腔系統，並非狹義地指北管古路戲中的特定曲調〔梆子腔〕。由於北管古路戲唱腔的音調高亢，且節奏流暢，從音樂的風格上觀之，與秦腔或河南梆子的高亢性格有些近似，因此，有關古路戲唱腔的源流，常令人想起中國戲曲聲腔中的梆子腔，不過如果透過曲調的比較，實無法找到北管古路戲唱腔與梆子腔系統的戲曲之間的聯繫。梆子腔所屬的劇種，主要有秦腔、山西梆子、河南梆子、河北梆子。北管古路戲唱腔究竟與梆子腔有否關係？我們可以透過與梆子腔的代表劇種秦腔的比較以窺知一二。

秦腔運用得最廣泛的板式為〔二六板〕，該板式的特徵為，唱腔的上句與下句，不包括兩句之間的過門，都各有六板，因以為名，❿此一板式的拍法則為一板一眼。古路戲板腔類的主要板式為〔平板〕與〔流水〕，兩者的拍法皆為一板三撩，秦腔的板式與之相合者為〔慢板〕。古路戲的〔平板〕或〔流水〕與秦腔〔慢板〕是否有關係，首先可透過兩者板式結構的比較進行觀察：⓫秦腔〔慢板〕上句第一分句由中眼、第二分句由板起唱，下句第一分句與第二分句皆由中眼起唱。北管古路戲〔平板〕起腔第一句的第一分句由板、第二段以後各段的第一分句由中撩，各段第一句的第二分句由板起唱，下句的第一分句與第二分句分別由中撩與板起唱；至於〔流水〕

❿ 秦腔的〔二六板〕，參見蕭炳《秦腔音樂唱板淺釋》，陝西人民音樂出版社，1980年，頁50。
⓫ 秦腔〔慢板〕的拍法結構，引自蕭炳《秦腔音樂唱板淺釋》，頁23。

上句與下句的各分句，都由板起唱。上述的中撩與中眼同義。從該一比較，可以看出北管古路戲的〔平板〕、〔流水〕與秦腔〔慢板〕的句法並不相同。

秦腔〔慢板〕上句與下句的長度，根據《秦腔音樂唱板淺釋》所舉的四例觀之，⓬上句長度較不一致，唱腔之前的過門不計，分別有十五板、十一板、八板、以及十二板，下句的長度則一致爲六板。北管古路戲〔平板〕的上句與下句，不包括兩句間的過門，各爲九板、十板，〔流水〕的上下句，不包括兩句之間的過門，各爲十板、八板。因此，從板式結構觀之，北管古路戲的主要唱腔與梆子腔系統的主要唱腔，根據目前掌握資料之比較，並無相似之處。

其次爲透過音階的比較，秦腔各板式的音階多爲七音音階，北管古路戲的所有唱腔，基本上都由五音音階組成；最後則爲兩者唱腔旋律的比較，北管古路戲唱腔〔平板〕或〔流水〕的旋律相當樸素，多由一音一拍或一音兩拍的音符構成，秦腔的諸板式，曲調頗爲華彩。透過音階與板式結構的比較，可知北管古路戲板腔類的曲調，與秦腔並無相似之處。

3.與廣東西秦戲的關係

以北管戲曲的分布主要爲漳州籍住民的現象推論，它當爲隨著早期的移民從福建漳州地區傳入臺灣。根據《中國戲曲志·福建卷》的資料，從閩北四平戲的劇目觀之，⓭它較接近北管的新路戲；閩南

⓬　參見蕭炳《秦腔音樂唱板淺釋》，頁8-13。

⓭　參閱《中國戲曲志·福建卷》，頁71-73。

四平戲的劇目名稱與南管戲多相同，常用唱腔多爲曲牌（如新水令、江兒水、步步嬌等）；⑭至於閩西漢劇，它的主要唱腔爲西皮與二黃。⑮藉著目前福建戲曲的研究成果研判，北管古路戲曲與福建各劇種之間，似乎並無淵源關係。⑯

根據《中國戲曲志·廣東卷》的資料，北管古路戲與廣東的西秦戲有較爲密切的關係。西秦戲的主要聲腔分爲正線曲、西皮與二黃，正線曲包括二番、梆子兩類，⑰其中正線曲所占的劇目約爲三分之二，爲西秦戲的主要劇目。其中二番類的板式計有：〔二番〕、〔慢二番〕、〔緊二番〕、〔十二段〕、〔五更嘆〕、〔流水〕、〔緊板〕、〔哭板〕，而以〔二番〕爲主要板式。梆子類的主要板式有：〔平板〕、〔梆子〕、〔巴山反〕、〔三股分〕。⑱北管古路戲板式有：〔彩板〕、〔平板〕、〔緊平板〕、〔流水〕、〔緊流水〕、〔十二丈〕、〔緊中慢〕、〔慢中緊〕、〔緊板〕、〔梆子腔〕、〔四空門〕，〔緊板〕也有以哭腔演唱的方式，當可將之稱爲〔哭板〕。從板式名目觀之，古路戲與西秦戲大體上能互相參照。

藉著《中國戲曲志·廣東卷》的樂譜資料，可以實際地比較古路戲之〔平板〕、〔流水〕，與西秦戲〔平板〕、〔二番〕的曲調

⑭　參閱《中國戲曲志·福建卷》，頁73-75。

⑮　引自《中國戲曲志·福建卷》，頁84-85。

⑯　北管扮仙戲中名爲「南詞」的唱腔，則與福建南詞戲中的〔天官八韻〕的曲調相同，相關論述參見呂錘寬《北管音樂概論》，彰化：彰化縣文化局，2000年，頁170-178。

⑰　西秦戲的聲腔以及板式等，參閱《中國戲曲志·廣東卷》，頁1488-1491。

⑱　廣東西秦戲二番與梆子的板式，引自《中國戲曲志·廣東卷》，頁1489。

是否有相同性。北管古路戲的〔流水〕，手鈔本中常將〔流水〕與〔二凡〕互用，口語上亦然，不論寫傳或活傳統，〔流水〕與〔二凡〕都指相同的板式。從名稱上觀之，古路戲的〔二凡〕與西秦戲的〔二番〕為諧音關係。西秦戲板式中的〔二番〕與〔流水〕，兩者的拍法為一板三眼與有板無眼，古路戲〔流水〕的拍法為一板三撩，故加上拍法形式的考察，北管古路戲的〔流水〕與西秦戲的〔二番〕，除了名稱的相似性，音樂型態上並有基本的關係。至於〔十二段〕屬於腳色邊作邊唱的板式；⓳北管古路戲的板式〔十二丈〕，曲調名稱亦作十二段，而且也用於腳色邊做邊唱的場合。

從西秦戲與北管古路戲主要板式之名稱、用法等的初步考察，可以發現北管古路戲唱腔與西秦戲的關係，較之與秦腔或河北梆子等為密切。

4.與浦江亂彈的關係

北管戲如何與浙江省的戲曲有源流上的關係？在北管戲曲探源的初期，並未想到這層關係。作者於2002年與琉球及福建學者進行「琉球御座樂、北管戲曲即中國傳統戲曲源流比較研究」時，曾到浙江省衢州考察，才發現當地的戲曲與北管古路戲唱腔的相似性。浦江亂彈為浙江省婺劇的組成部分之一，根據當地學者黃吉士編著的《浦江亂彈音樂》，或《中國戲曲音樂集成·浙江卷》中的資料，婺劇俗稱金華戲，由高腔、崑曲、亂彈、徽劇、灘簧、時調等六種聲腔組成。以內容組成觀之，臺灣的北管戲曲中的〔平板〕、〔緊

⓳　引自《中國戲曲志·廣東卷》，頁1488。

中慢〕，與浦江亂彈的關係較爲密切，本文引用的比較資料以黃吉士的論著爲主。

　　根據黃吉士的研究，浦江亂彈的板式計分爲：〔三五七〕、〔平板〕、〔流水〕、〔二凡〕、〔撥子〕、〔彈尖〕等六個系統，其中〔平板〕俗稱〔蘆花〕，唱詞形式與〔三五七〕相同，唱腔也頗爲近似，兩者的樂段長度相同，句法也一致，每分句之間都有過門。北管古路戲唱腔中的〔平板〕與蒲江亂彈的〔三五七〕或〔平板〕相若，至於旋律方面則與浦江亂彈的〔平板〕較爲一致。⑳

　　蒲江亂彈中也有稱爲〔二凡〕的唱腔，北管古路戲的〔流水〕也稱爲〔二凡〕，其曲調與浦江亂彈的〔二凡〕並不相同，至於浦江亂彈中的〔流水〕，㉑與北管古路戲中稱爲〔緊中慢〕的唱腔頗爲相同，兩者的拍法都同爲每小節一拍的形式，且皆無定譜，伴奏樂器的旋律也都同樣地有相當程度的即興。

㈣新路戲曲與皮黃的關係

　　新路戲曲保存於中部地區的軒系與園系，以及北部地區的社系北管館閣，此外，被稱以「亂彈班」的職業戲班並有該類劇目。有人謔稱北管的新路戲曲爲京戲在鄉下的表哥，㉒說明兩者的密切關

⑳　浦江亂彈的〔平板〕與〔流水〕，分別引自黃吉士《浦江亂彈音樂》，浙江：團結出版社，1984年，頁19-20，又頁2。

㉑　浦江亂彈的流水，參見黃吉士《浦江亂彈音樂》，頁30-38。

㉒　關於京戲的劇種名稱，民國四十九年（1960）以後的臺灣文化界將之稱爲「國劇」，中國大陸稱爲「京劇」，至於它的歷史名詞則爲京戲、或京腔（如《揚州畫舫錄》中所載），本文論及此一劇種之時乃針對它的歷史狀況，故引述此一劇種皆以京戲爲稱。

係，至於新路戲與京戲的關係，我們可從劇本、音樂、以及演出三個方面進行比較。

新路戲劇目與京戲相同者頗多，本事方面，以封神榜、三國志、楊家將故事爲多。劇本的內容亦有多本幾乎完全相同者，如《南天門》一劇，北管新路戲的文本爲：❷

〈旦內〉〔倒板〕急急走來奔忙忙，

〈生旦同上〉〈旦〉〔緊板〕一陣珠淚腮胸膛，鰲魚脫出天羅網，〈生〉虎口裡逃出了兩隻羊。〈生白〉小姑娘且喜逃出虎口，老奴攙扶你慢慢而走。〈旦〉曹福攙扶了，〈生白〉老奴知道。〈旦〉〔緊板〕〔西皮〕惱恨著魏忠賢逆賊奸黨，〈生〉我老爺爲天官世代忠良。〈旦〉奴爹爹寫下了辭王表章，〈生〉魏忠賢上金殿未等天亮。〈旦〉天啓爺坐龍廷月落無亮，〈生〉不容奏將家爺綁赴法場。〈旦〉都虧了陳伯父把本奏上，〈生〉去了官罷了職發回故鄉。（下略）

〈旦白〉曹福速醒速醒，〈生〉〔倒板〕老曹福跌深山一聲喊叫，〈同哭科〉〔慢垛子〕尊一聲小姑娘細聽我言。前朝裡有幾個管家當羨，有馬義困鐵板與主申冤。…半空中一派仙，八仙齊赴蟠桃會。張古老騎驢站雲端，呂洞賓隨著韓湘子。藍彩和仙姑顯威靈，王母娘娘蓮臺坐。（下略）

除了極少數的文句組織有微小的差異，說白及曲辭與京戲的《南

❷ 本段內容引自鹿港鎮黃種煦所蒐藏的鈔本。

天門》是一致的。❷

又如《渭水河》一劇：❷

〈小過場〉〈老生上〉〔引〕政肅民安坐龍廷，各國王子孤
爲尊。〈白〉可恨紂王太不良，聽信讒言斬忠良，眼前若得
騰雲起，一統江山美美年。孤西伯侯姬昌…〔二黃平〕一支
清香答上蒼，祝告日月並三光，搖動金錢起一課，查看武吉
吉和凶。八卦之内來推算，卻原來武吉命歸陰。……〈老生〉
〔反倒板〕夢兒裡夢了飛熊到，〔緊板〕只見野畜撲帳中，
手執寶劍往上砍，化作清風影無蹤。（下略）

〈老生白〉請問道長高姓尊名？〈大花〉貧道姓姜名尚字子
牙，道號飛熊。……〈老生〉武吉過來，〈小花〉在，〈老
生〉命你準備車輦伺候，〈小花〉領旨。〈老生〉先生請過
其便，〈大花〉千歲請。〈老生〉〔二黃〕有孤王夜夢見飛
熊入帳，〈大花〉今日裡渭水河邊會過聖賢。〈老生〉孤王
的江山全靠你，〈大花〉保定周朝江山萬萬年。……〈老生
内〉〔西皮倒板〕聽火砲三聲響旌旗招展，〈大花〉〔西皮〕
眾將官一個個請下雕鞍。〈老生〉〔西皮〕手摻手帶先生大
營來進，〈大花〉〔西皮〕有貧道進大營細把君觀。〈老生〉
〔西皮〕叫皇兒看衣巾先生更換，〈大花〉姜子牙穿蟒袍謝
主隆恩。（下略）

❷ 京戲之《南天門》，可參閱宏業書局之《戲考大全》，頁701-706，或上海
書局之《戲考大全》，第1冊，頁488-496。

❷ 北管之《渭水河》，引自鹿港鎮黃種煦藏之鈔本。

此本戲之說白、唱辭等，與京戲《渭水河》頗為相同，㉖兩者的唱腔仍屬同一系統，皆以二黃演唱。

演出方面，新路戲的腳色分科、化妝方面，對各腳色的臉譜及勾臉的方法、演員的穿戴，以及舞臺結構、參與演出人員的前場與後場之畫分，基本上皆與京戲一致。

唱腔方面，北管藝人雖將新路戲唱腔稱為西皮，其實所稱之西皮包括了西皮與二黃，其中西皮類的唱腔又有〔倒板〕、〔緊板〕、〔西皮〕、〔垛子〕、〔緊垛子〕，二黃類的唱腔分為〔倒板〕、〔緊板〕、〔二黃〕、〔二黃平〕。其中西皮與二黃所屬的各板式，從板式結構至曲調，與京戲的西皮二黃所屬各板式基本上皆相同。㉗

綜上所述，可確知北管新路戲曲與京戲唱腔的同源性。

二、表演特色

北管戲曲保存於職業北管戲班與業餘的北管館閣，業餘館閣除了戲曲之外，並有牌子、弦譜、以及細曲，其中牌子為鼓吹樂，弦譜為絲竹樂，細曲為藝術歌曲。北管戲曲的展演空間，演劇型態主要為迎神賽會場合，排場清唱主要在北管館閣內。

㈠劇目

北管戲的段落單位稱為「出」或「齣」，不論上棚演戲或排場

㉖ 京戲《渭水河》的劇本，可參閱上海書局之《戲考大全》，第2冊，頁176-181。

㉗ 京戲之西皮、二黃的板式種類與結構等，可參閱安祿興《京劇音樂初探》，濟南市：山東人民出版社，1982年。

清唱，所使用的劇目都相同，至於劇目則有表演特徵的差異，以唱工為主者稱為文戲，做工為主者稱為武戲，其中文戲適於排場清唱，武戲適於上棚演戲。

1.扮仙戲

北管戲中的扮仙戲，名稱來自劇情內容，多為天上神仙之聚會，以祝福凡間的民眾，其內容可分為：神仙劇——天上神仙之聚會，如《醉八仙》、《三仙會》；賜福劇——天上神仙下凡，恩賜凡間之有福分者，如《送麟兒》；誥封劇——人間之貴得公侯將相，如《卸甲》為唐代郭子儀立了諸多戰功，返國之後受封為汾陽王，並由唐朝的皇帝親自為他卸下盔甲；《封相》，為戰國時代的謀士蘇秦，遊說天下諸侯國有功之後，受封為宰相。

扮仙戲為北管戲曲演出的第一組節目，無論排場清唱或上棚演戲，每次演出（下午場）只演一齣做為開場之用，而實際上每次扮仙戲所演出的劇目皆包括三齣戲，此一演出的劇目組織，已成為各個北管館閣共同依循的模式，其劇目組成為：扮仙戲任一齣——封王——金榜，換言之，第一齣為扮仙戲的正齣，後面兩齣則為每場扮仙戲所必演，並為相同的順序，例如演出時所稱的劇目為《醉八仙》，真正的演出則為《醉八仙》、《封王》、《金榜》，演出者通常並不會告訴觀眾全套劇目名稱。

透過北管手鈔本的調查，扮仙戲的劇目計有：《醉八仙》、《三仙白》、《天官賜福》、《長春》、《卸甲》、《封王》、《封相》、《金榜》、《大八仙》、《南詞仙會》、《河北封王》、《河北金榜》、《古三仙會》、《新三仙會》、《新天官》、《飄海》、《太極圖》、《古掛金牌》、《新掛金牌》。其中多數劇目的唱腔為崑

腔，此外並有古路唱腔以及南詞。

2.古路戲

　　古路戲也稱爲福路或舊路，保存於中部地區的軒系與園系、以及北部地區的社系北管館閣，所謂社系北管館閣，指館閣名稱爲○○社者，該系統館閣供奉的神明爲西秦王爺；此外，稱爲「亂彈班」的職業戲班並有該類劇目。據北管藝人的說法，古路戲的劇本有二十五大本，如以段落計之，則共計有二百二十餘齣。古路戲的本事，歷史劇約只有漢代之劉陽走國、宋代之趙匡胤故事，題材較多者爲民間與神怪類，其中並有與新路劇目同名，甚至相同劇本的情形，如《王英下山》、《雷神洞》、《百壽圖》。古路戲劇目仍有京戲之劇本相同者，僅將其中的唱腔更改的情形，如《醉酒》：㉘

　　　　〈正旦上臺〉〔新水令〕海島冰輪初轉騰，見玉兔又早東升，乾坤分外明，一霎時皓月雲暮，又便是嫦娥離月宮。那嫦娥……〔平板〕爾爲我到此相陪伴，誰憐我青春冷落在廣寒宮。〈什白〉啓娘娘御石橋〈旦〉〔平板〕御石橋咫尺中，將身斜影倚欄杆，卻原來金魚漂渺深水中。（下略）

文辭與京戲之《貴妃醉酒》完全相同，只唱腔相異，京戲係用〔平板〕演唱。㉙

㉘　本齣戲之文本，引自鹿港鎮黃種熄之北管鈔本。
㉙　京戲之《貴妃醉酒》，可參閱上海書店之《戲考大全》，第2冊，頁514-517。京劇二黃類唱腔〔平板〕又稱〔四平調〕，與北管古路戲曲〔平板〕的曲調完全不同，屬同名異曲。

3.新路戲

新路戲也稱爲西皮或西路，保存於中部地區的軒系與園系、以及北部地區的堂系北管館閣。所謂堂系北管館閣，指館閣名稱爲○○堂者，該類館閣供奉的神明爲田都元帥。此外，亂彈班的職業戲班並有該類劇目。據北管藝人的說法，新路戲的劇本有三十五大本，如以段落計之，約有二百一十五齣。❸

北管新路戲的唱腔大體上與京劇相同，較常演出的劇目，唱工戲方面爲《雷神洞》、《王英下山》、《三進宮》、《晉陽宮》等，常見的做工戲有《渭水河》、《天水關》等。

㈡演出

北管戲雖分爲扮仙戲、古路戲、以及新路戲，三者的區別乃唱腔方面，亦即前場演員或劇中腳色所演唱曲調之間有所差異，如果從戲劇演出方面觀察，包括劇場的區畫、腳色分科、化妝、後場音樂等，三者並無區別，而且唱腔的演唱語言也相同，因此，如從演出體系觀之，我們可將三種不同聲腔的戲曲視爲相同的劇種，即北管戲，如同京劇一般，它的聲腔乃包括西皮與二黃所組成，此外也吸收了部分的崑腔。

1.場面區畫

北管戲曲包括古路戲、新路戲、以及扮仙戲，演出的空間都同

❸　北管新路戲的劇目，參見呂錘寬《北管音樂概論》，頁87-88。

樣分爲前場與後場。前場指裝扮爲戲劇腳色的人員，後場指擔任樂器演奏的人員。演戲時前場人員需粉墨登場，排場清唱則無。

排場清唱雖非演戲，習慣上仍將演出者區分爲前場與後場，前場擔任演唱，後場職司樂器的演奏，兩者坐於相同的空間，座序則因空間的因素有呈圓弧形或外八字型，樂器的編組也有些不同，一種形式爲鼓設座於中央，另一種形式爲鼓設座於前方，鼓師面對絲竹銅器奏者。演唱者或坐於樂隊的兩側，或鼓的兩側。❸

演戲時的場面安排，與中國傳統戲劇如京劇是相同的，演出空間的中央爲表演區，兩側爲樂隊區，布幕之後爲化妝休息區，即俗稱的後臺。樂隊根據樂器的功能分爲文場與武場，文場屬於旋律性樂器，武場爲節奏性樂器。

2.腳色分科

北管戲中的扮仙戲、古路戲、以及新路戲，演出之時的腳色畫分與中國傳統戲曲是一致的，基本上分爲生行、旦行，兩者都根據腳色年齡、身分、性格等的不同，而予以進一步的分科。生行計分爲小生、老生、公末，旦行分爲小旦、正旦、貼旦、老旦，此外，花區別爲大花、二花、三花，三花又稱爲小花，即俗稱的丑腳。至於在場面打雜的腳色，鈔本中多書爲什，口語稱爲雜腳（讀如 cha^{p4}-kio^{h4}），例如大型武戲的旗軍即以什裝扮。

小生爲戲劇中的年青男性，又有文小生與武小生之別。老生爲劇中年老之男性，根據腳色性格，可分爲文老生與武老生，以文老

❸　演唱者坐於鼓兩側的情形，爲鼓設座於中央的情況。

生的劇目爲多。且爲戲劇中的女性，如爲尚未出嫁、且較爲花俏者稱爲小旦，如爲劇中主要腳色則爲正旦，如屬性格活潑者則爲花旦。老旦爲戲劇中年紀老邁的女性腳色，也稱爲婆，通常皆爲已有兒孫者。花又稱爲花臉，爲戲劇中性格兇悍或詼諧之流。花之意思爲臉部有勾畫色彩，以形成隨著人物性格特徵的臉譜，由於臉部華彩的花紋成爲此一行當的特徵，因以爲名。根據勾臉範圍的大小，花又分爲大花、二花、以及三花。大花爲整張臉皆勾畫者，通常皆屬性格爆烈或陰險狡詐之流，另有一種並不勾臉，只打紅色顏料的臉，如關公、趙匡胤，這種腳色特稱爲紅生；二花的勾臉較爲簡單，三花即丑，只在鼻子部位塗粉。一般而言，武戲的腳色較多，至於文戲，尤其是唱功戲，常只有兩個腳色，例如《雷神洞》、《送妹》、《賣酒》、《奪棍》、《奇逢》等名劇皆是，至於腳色的組合，男性腳色可爲老生、小生、或花臉，女性腳色則多爲小旦（或正旦）。

3.科介身段

身段爲演戲時腳色動作的總稱，北管戲手鈔本上則寫爲「科」，如：哭科、笑科，分別表示做哭的動作以及笑的動作。排場清唱只有演唱，並無身段動作，採取坐姿演唱，所說的道白與唱腔雖皆有故事性，然而演唱者並無手勢動作，或與劇情相關的表情，如擠眉、弄眼等。至於戲劇形式的演出，與排場較爲不同，演唱者須根據腳色的不同予以適當的化妝，並穿著戲服。

排場清唱與演戲形式的表演，除了視覺上有化妝與否的不同，另一項技術性的差異爲身段的有無。排場形式只有演唱，無須動作，演戲的技術則包括歌唱與身段。腳色的身段動作都爲程式化，一般

性者如出臺、鎮冠、整衣，或武戲中的跑馬、兩軍對陣交鋒，在各個戲齣之中都相同，而該些動作與京劇是相同的。至於身段動作，北管戲泛稱以「科」，如《鬧西河》一劇中的破門科、偷營殺人科、殺科、換雪帽科等。❷

　　一般言之，武戲的科介動作較多，文戲以唱功見長，這並不意味武戲的作功難於文戲。質言之，武戲的動作如跑馬、殺伐等，都屬公式化，動作的結構並不複雜。文戲雖以唱功爲主，其中不乏具有特色的科介，如《奪棍》、《斬瓜》、《奇逢》、《送妹》等，穿插於唱腔中的斬瓜點、奇逢點、長點等，都有非屬程式化的動作。

　3.後場樂

　　北管戲曲包括扮仙戲、古路戲、以及新路戲，演出時都以相同的樂隊伴奏，樂隊與戲曲表演的關係，一爲腳色身段動作的刻畫襯托，二爲唱腔的伴奏，三爲排場性動作的過場音樂。爲腳色身段動做的襯托所奏的音樂爲鑼鼓，唱腔伴奏爲絲竹樂隊，過場音樂則根據動作性質，分爲絲竹音樂與鼓吹音樂。

　⑴樂器種類

　　使用於北管戲曲的樂器，根據功能的不同分爲文場樂器與武場樂器，文場樂器屬旋律性，又根據發聲共鳴方式或演奏方法的不同，分爲弦類樂器與吹奏樂器，武場樂器爲節奏性，根據製造材料的不同，可分爲鼓板類樂器與銅類樂器。

❷　引自鹿港鎮黃種煦鈔本。

　　弦類樂器根據演奏方式的不同又分爲擦奏式與撥奏式，北管藝人分別它們稱爲「豎線」與「倒線」，語彙來自琴身持奏的方式。擦奏式弦類樂器計有：提弦、吊鬼子、和弦。提弦又稱爲殼子弦，其學術性詞彙作椰胡，音箱爲椰子殼所製，該件樂器爲古路戲曲唱腔的主要伴奏樂器。吊鬼子即京胡，音箱爲竹筒所製，音色較爲尖銳刺耳，爲新路戲曲唱腔的主要伴奏樂器。和弦爲和音式樂器的通稱，該件樂器常爲音箱較提弦爲大的殼子弦，也可以一般的二胡充任。

　　撥奏式樂器較常用者爲月琴與三弦，月琴爲兩根弦的弦樂器，音箱爲圓形、短柄，通常琴柄的長度都短於音箱的直徑。顧名思義，三弦有三根弦，音箱略成方形而小，琴柄則頗長。較不常用的撥奏式樂器尚有琵琶、秦琴、以及洋琴。

　　吹類樂器方面，計有嗩吶、海笛、以及笛子。嗩吶俗稱大吹，主要用於演奏曲牌類的過場樂，至於屬於曲牌體的扮仙戲唱腔，根據實際演出的觀察，演員都不演唱，而以嗩吶吹奏曲牌。海笛俗稱叭子（tat^4-a^2），爲最小型的嗩吶，只用於伴奏稱爲〔梆子腔〕的唱腔。笛子俗稱品，可用於伴奏古路戲與新路戲唱腔，而扮仙戲中稱爲南詞者如《南詞天官》，唱腔也以笛子伴奏。

　　鼓板類樂器計有小鼓、通鼓、大鼓、以及板。小鼓的學術性詞彙稱爲單皮鼓，口語又稱爲piek-ko2或tak^4-ko2，書寫形式分別有：答鼓、北鼓等，口語的各種不同說法都屬於狀聲式的名稱。小鼓用於唱腔的伴奏、鑼鼓的演奏、以及過場的鼓吹樂，作爲樂隊的指揮，指揮的機制，主要透過演奏者手部的肢體性動作，以及作爲引句的鼓點打法。通鼓屬於較大型的鼓，鼓聲清脆響亮，也有以它的狀聲

辭書寫爲堂鼓或唐鼓。大鼓的鼓面徑最大，鼓身則較鼓面徑短，因此，口語也有稱以扁鼓，不過該名稱將會與十音中袖珍型的鼓——扁鼓混淆。北管戲曲中的大鼓由於鼓面張力較鬆，除了音響宏亮，並能演奏出相當多不同的音色，它主要用於武戲的戰爭場面。板爲制樂節的樂器，主要用於唱腔的演唱。另有一件代替板的樂器，俗稱爲扣子，由小塊長方體的木塊挖空所製，當鼓師不以手持板擊節時，也可以棒擊扣子以代替擊板。

銅類樂器計有：響盞、鑼、大鑼、小鈔、大鈔，如與京劇比較，響盞實爲小鑼，鑼爲大鑼，至於北管的大鑼則屬於特大號的尺寸，須懸掛於鼓架之上。小鈔、大鈔即小鈸、大鈸。

(2)絲竹樂隊

絲竹樂隊由絲類樂器及竹類樂器組成，主要用於伴奏古路戲以及新路戲唱腔，戲劇中較爲文靜的科介動作，也以絲竹樂隊演奏絲竹音樂作爲過場。

古路戲曲、新路戲曲、以及部分扮仙戲曲，演唱之時係以絲竹樂隊伴奏，三者的樂隊編制基本上相同，絲類樂器爲「頭手弦」、和弦、三弦、月琴，竹類樂器爲笛子。伴奏三種戲曲的樂隊，其區別爲頭手弦，古路戲曲的頭手弦爲提弦，新路戲曲爲吊鬼子；至於扮仙戲，用以伴奏南詞類劇目的樂隊，民間樂人將之稱爲「提弦品」，亦即以提弦與笛子伴奏，其頭手仍爲提弦。

(3)鼓吹樂隊

北管戲曲的演出形式，分爲排場清唱與上棚裝扮演出，不論清

唱或劇唱，皆須使用鼓吹樂隊，兩種不同場面的樂隊編制是相同的，皆爲小鼓、通鼓各一面，大鑼、鑼、響盞、小鈔、大鈔各一件，至於樂隊的坐序則有所不同。

戲曲清唱時用到鼓吹樂隊的情況有二，一爲有牌子的過場，二爲唱腔中的鑼鼓。清唱時的樂隊包括鼓吹與絲竹，並且有演唱者，鼓吹部分的坐序大致與演奏牌子的情形相同，且隨著各個館閣的坐序習慣而有些許不同，如演奏牌子的坐序以鼓類樂器位於中央，銅器分設於兩側者，則戲曲演唱之鑼鼓坐序亦同於此。

劇唱即上棚，搭戲臺演戲之謂。演戲的音樂完全與清唱的情形相同，使用鼓吹樂隊的情況一如上述。在戲臺之上，鼓吹樂隊分別設坐於戲臺的兩側，鼓類與銅器類位於戲臺的左側，大吹位於戲臺的右側（面向戲臺）。

(4)鑼鼓樂隊

鑼鼓樂隊指武場樂器的合奏，該部分的音樂，北管文化圈稱爲「鼓介」。鑼鼓樂用於腳色的上場與下場，以及劇中的身段動作，尤其是武打的動作，例如兩軍交戰的場合，所使用的鑼鼓最爲複雜且富於音響性。

唱腔之中也有鑼鼓樂的運用，程式化的用法爲每個板式開始之前，一般都有鼓介作爲唱腔的起始，其次爲某些唱腔中帶有動作者，如〔緊中慢〕，唱詞的句子間多有稱爲〔緊中慢介〕的鑼鼓。

㈢唱腔種類

臺灣的北管戲曲實爲由若干不同聲腔的戲曲所組成，它不同於

南管戲或歌仔戲為由單一聲腔構成，所謂不同聲腔，指唱腔的源流或系統性而言，南管戲所使用的唱腔為南管曲，歌仔戲所使用的唱腔，為通稱的「歌仔調」以及臺灣民歌。以來源論之，北管戲的唱腔包括崑腔、古路戲唱腔、以及皮黃腔，如果以樂曲的結構特徵言之，則北管戲曲唱腔可分為曲牌類、板腔類、以及小曲類三種。

1.曲牌類唱腔

曲牌，指具有固定旋律以及唱詞的歌曲型態之總稱，其始即元代的北曲或明代的南曲。戲劇的唱腔如為由若干不同曲牌所組成者，其音樂體式即稱為曲牌體。以現存的活傳統觀之，臺灣傳統戲曲唱腔中屬於曲牌體者，主要為南管戲、交加戲、北管戲中的扮仙戲以及若干古路戲，此外，偶戲中的皮影戲、嘉禮戲等（傀儡戲），仍屬曲牌體唱腔。

多數北管扮仙戲唱腔的音樂體裁皆為曲牌體，如《醉八仙》的唱腔計由〔泣顏回〕、〔石榴花〕、〔小樓犯〕、〔黃龍滾〕、〔小樓記〕、〔疊疊犯〕、〔清板〕組成。古路戲《秦瓊倒銅旗》中所用的曲牌為：〔醉花陰〕、〔喜遷鶯〕、〔遊四門〕、〔水仙子〕、新路戲《扈家庄》也用了一套曲牌：〔醉花陰〕、〔喜遷鶯〕、〔畫眉序〕、〔刮地風〕、〔遊四門〕、〔鮑魚雁〕、〔水仙子〕。

北管扮仙戲或古路戲中所使用的崑腔類曲牌，演出時演員經常沒有演唱，都由嗩吶吹奏，因此，活傳統上曲牌類唱腔的展演方式變成了嗩吶曲牌。北管戲曲屬於曲牌者，曲調多與崑曲中的同名曲牌相同。

2.板腔類唱腔

板腔爲相對於曲牌而言,指在若干固定的曲調基礎上,隨著劇中情節的變化而改變速度,形成另一個曲調雖相同、拍法卻不一樣的唱腔。板腔體音樂爲中國近代戲曲的主要唱腔體式,代表性的聲腔爲梆子腔以及皮黃腔。板腔體唱腔的原型稱爲〔原板〕,如京劇西皮類唱腔的原型稱爲〔西皮原板〕,改變速度之後的唱腔有〔西皮慢板〕、〔西皮流水〕、〔西皮快板〕;二黃類唱腔的原型爲〔二黃原板〕,情節較悲傷時所唱的板式則爲〔二黃慢板〕。北管戲中的古路戲與新路戲,唱腔結構同屬板腔體。

⑴古路戲唱腔

北管古路戲曲的唱腔主要爲板腔體,換言之,絕大多數的北管古路戲劇目,都以本節內所敘述的唱腔爲基礎,套用於不同的唱詞之中。板腔體音樂的特點爲,樂曲篇幅長短不一,隨著唱段的長短而定,短者能僅爲一個句子,長者可由十餘句到三十餘句不等,然而並非長篇樂曲的組成複雜於短篇樂曲,從曲調的組成言之,所有屬於板腔體的北管古路戲唱段,都由兩個樂句組成,該兩樂句套用於兩句唱詞,這兩個樂句或唱詞分別稱爲「上句」與「下句」,其中的「上句」口語稱爲tieng²-ku³。在實際的運用上,唱段中的單數句爲上句,偶數句爲下句,上句的樂曲位置爲半終止之處,旋律通常在較高的音區,故北管藝人也將該句的結束處稱爲「高韻」,下句末字爲樂段的終止,旋律結束於本音,故亦稱爲「煞韻」。

如根據拍子的型態特徵,北管古路戲唱腔可以分爲散漫式拍法

與規律式拍法，唱腔拍子屬於散漫式的板式計有：〔彩板〕、〔緊板〕、〔緊中慢〕、〔慢中緊〕。〔彩板〕主要用於戲劇的最前面，因此也以功能性的用法稱爲〔倒板〕或〔導板〕，從它的樂曲性質觀之，應以稱爲〔導板〕爲妥當。〔彩板〕並非獨立的板式，它的唱詞僅有一句，隨之都必須接唱其他的板式。此板式的曲調極其華彩，拍子散漫，因此，雖然只有一句，並不容易唱好。

〔緊板〕的唱腔與伴奏部分的拍子都屬於散漫式，爲獨立的板式，可以演唱長篇唱段，唱腔爲兩句式，不論唱段的長短，皆藉著兩句唱腔不斷地反覆演唱。〔緊中慢〕屬於較特殊的板式，唱腔部分的節拍自由，不過卻有拍子固定的鼓板持續不斷地伴奏，形成快速節拍中散漫演唱的情形。〔緊中慢〕爲北管古路戲的常用唱腔之一，使用該唱腔的劇目頗多。

根據辭意，〔慢中緊〕爲緩慢伴奏之上的緊板唱腔，實際上則非如此，該唱腔的名稱爲相對於〔緊中慢〕而言。〔緊中慢〕的唱腔爲快速的伴奏上的舒緩唱腔，〔慢中緊〕實際上爲較〔緊中慢〕的伴奏速度爲緩慢的基礎上之舒緩唱腔，換言之，兩者的唱腔都屬於舒緩形式，區別在於伴奏的節拍形式，〔慢中緊〕的伴奏爲稍慢板的一板一撩形式（即每小節二拍），兩者的唱腔結構相同。〔慢中緊〕仍屬於獨立的板式，不過在實際的演唱上，當唱過若干句之後，都立即轉爲〔緊中慢〕；不但如此，使用該唱腔的劇目相當少，以較通行的劇目言之，僅見於《架造》一劇。

規律式拍法的古路戲唱腔計有：〔平板〕、〔流水〕、〔十二丈〕、以及〔鴛鴦板〕。〔平板〕屬於運用最多的板式，幾乎所有的古路戲都有該唱腔。〔平板〕的基本結構由兩句組成，分別稱爲

平板上句與平板下句，兩句都各再分爲兩小句，爲分析之便，分別
將它們稱爲第一分句、第二分句。〔平板〕的上句與下句、以及各
分句之間，都有絲竹音樂作爲過門，將句子分隔開來，完整樂段的
結構如下：

　　〔平板〕過門—上句第一分句—過門—上句第二分句—過門—
下句第一分句—過門—下句第二分句—過門—（接第二樂段，結構同第
一樂段）。

　　〔平板〕唱腔起始前的絲竹過門稱爲「平板頭」，由此唱腔起
唱者都由該絲竹過門開始，如果唱腔爲接於〔彩板〕之後，則無平
板頭的過門，此時唱段的第一句實爲〔平板〕曲調的下句，而並不
是上句。

　　〔平板〕下句的演唱方式，有北部與中部的差異，北部地區的
館閣的下句有疊唱現象，而中部地區的館閣則無，以《百壽圖》公
末郭璞唱段的前兩句爲例，文本爲：

　　　自幼時名師來指教，傳授陰陽世無雙。

臺北市靈安社的演唱爲：

　　　自幼時名師來指教，傳授陰陽、傳授陰陽世無雙。

如果爲彰化市梨春園的演唱，則無疊唱的情形。

　　〔流水〕的唱腔又稱爲〔二凡〕，亦屬於獨立的板式，不過運
用得較〔平板〕爲少。此唱腔的主旋律仍由兩個樂句構成，節奏較
富於變化且流暢。〔十二丈〕也稱爲〔十二段〕，仍屬於獨立的板
式，不過使用該唱腔的劇目非常少，所知者僅《韓信問卜》、《龍
虎鬥》。〔鴛鴦板〕屬於集曲式的板式，由〔流水〕與〔平板〕組

成，組合的方式有兩種，一為〔流水〕的上句加〔平板〕的下句，如《韓信問卜》中的情形；一為整段〔流水〕加整段〔平板〕，如《賣酒》中的情形。

茲以〔平板〕與〔流水〕為例，說明北管古路戲曲的唱腔結構，兩例都取自惠美唱片行出版、臺北市靈安社演唱的古路戲曲《百壽圖》（唱片編號：WS3315、3316）。一般而言，〔平板〕與〔流水〕在演唱之前都有五小節的過門，該段稱為「平板頭」，唱腔的部分只有兩句，稱為上句與下句，基本句型為整齊句，或七字或十字，唱詞不論七字或十字，曲調都相同。

⑵新路戲唱腔

北管新路戲又稱為西皮、西路，主要的唱腔由西皮與二黃組成，其中西皮系統的唱腔計有：〔倒板〕、〔西皮〕、〔垛子〕，二黃系統的唱腔計有：〔倒板〕、〔二黃〕等。

透過曲調的比較，可以發現北管新路戲中的西皮或二黃，與京劇的西皮或二黃是相同的。新路戲的西皮或二黃的〔倒板〕與古路戲的〔彩板〕相同，皆非獨立板式，唱腔只有一句，為散漫式的拍子，須接唱〔西皮〕或〔二黃〕，接唱之唱段的第一句，為該板式的下句。

〔西皮〕與〔二黃〕的唱腔結構，為由兩句唱詞組成的樂段，情形與古路戲的〔平板〕或〔流水〕相同，唱段中的單數句為上句，偶數句為下句，兩個唱腔都可演唱長篇的唱段，方法同樣為兩句式的樂段反覆。新路戲的〔二黃〕與〔西皮〕唱腔如下所示，演唱資料來自彰化市梨春園與豐原鎮豐生園的有聲資料，分別取自惠美唱片與國聲唱片。

【平板】

北管古路戲曲〈百壽圖〉
台北市靈安社演唱
1970年

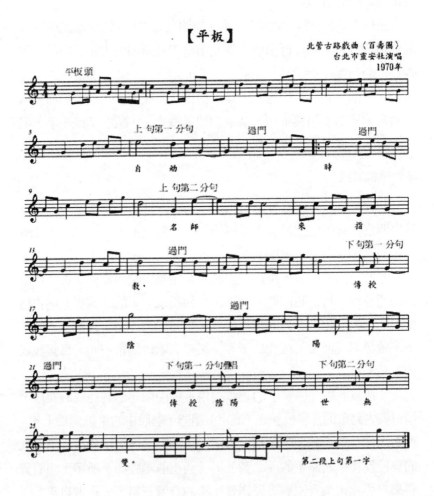

【流水】

北管古路戲〈百壽圖〉
台北市靈安社演唱
1970年

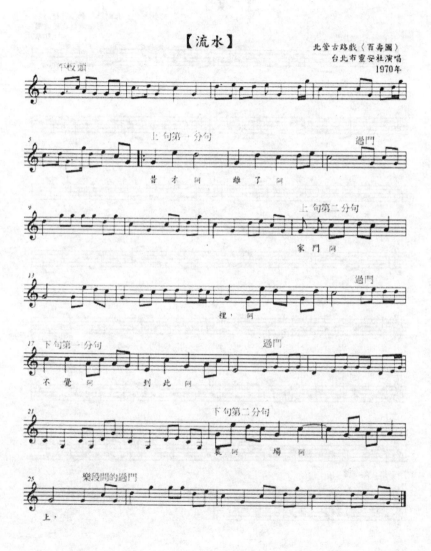

【二黃】

北管新路戲〈雷神洞〉
彰化市梨春園演唱
1970年

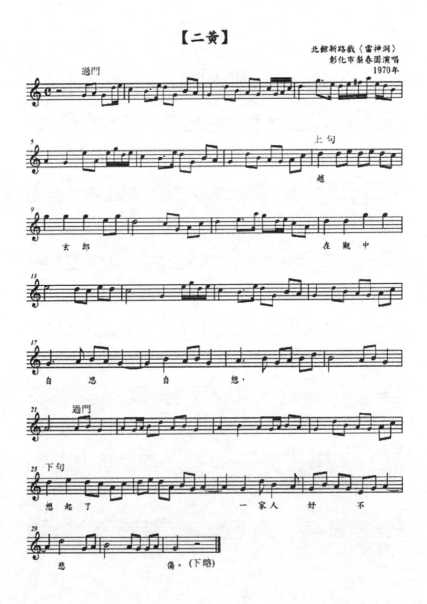

【西皮】

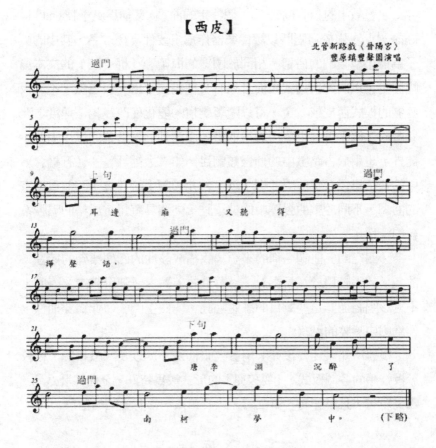

北管新路戲〈晉陽宮〉
豐原鎮豐聲園演唱

3.小曲類唱腔

北管戲曲包括扮仙戲、古路戲、以及新路戲的唱腔，除了以主
體聲腔的曲調演唱，也吸收了若干既非曲牌體、也非板腔體的曲調，
該些曲調都相同地具有民歌的特徵，故可稱爲小曲。運用於上述三
類北管戲曲的小曲計有：〔梆子腔〕、〔四空門〕以及〔要孩兒〕。

　　北管戲中的〔梆子腔〕爲一個特定的曲調，又稱爲叭子腔（tat⁴-a¹
khiang¹），由於演唱時以該件樂器作爲主要伴奏，故名，其中的叭
子爲最小型嗩吶的俗稱，相同於國樂的海笛。〔梆子腔〕的文本篇
幅固定，以四句爲通式，而且只有一種拍法，爲一板三撩，不若板
腔體的板式西皮或二黃，可以隨著劇情的變化而改變拍法速度。北
管戲的〔梆子腔〕主要用於扮仙戲，屬於神仙類腳色的專用唱腔，
此外，也用於古路戲中的仙怪類劇目，如《大補缸》、《五蟲會》
中的妖精蟲怪，都演唱〔梆子腔〕。北管戲中的〔梆子腔〕爲特定
的曲調，不同於戲曲聲腔中的梆子腔，則屬具有特定風格的唱腔系
統的總稱。

　　〔四空門〕曲調名稱的來源，爲構成該曲的四個樂句的結音，
故名。該唱腔用於《斬影》、《蘇武牧羊》、《陳琳救主》等劇，
不過該唱腔並非這些劇目的主體唱腔，〔四空門〕僅作爲穿插性，
作爲劇中唱腔的點綴。

　　根據所知，〔耍孩兒〕用於《張仙送子》以及《戲叔》，相較
於板腔體的各個板式，〔耍孩兒〕的形式較爲特殊，全曲共計八句，
爲長短句，且第一句、第三句、以及第八句都有疊唱的情形。

三、發展現況

　　北管戲曲的現況，可以分別從演戲型態與排場清唱兩方面觀
察。隨著社會型態以及休閒娛樂生活的演變，整體上可謂北管戲曲
已經淡出國人的文娛生活，演戲型態的北管戲已經消失，即使排場
清唱的北管戲曲，也僅能偶見於彰化市梨春園等少數的北管館閣。

㈠演戲型態的北管戲曲

透過北管戲曲演出團體，包括職業戲班與業餘子弟館的調查，二十世紀中葉之前，該兩類團體之數量極其多的情形推論，臺灣民間的北管演劇活動應曾興盛過一時，這種情形也能從六十歲以上曾有北管戲欣賞經驗的人口中窺知一二。從事北管戲演劇活動的團體，主要爲職業的北管戲班，至於業餘的子弟館也偶於社區廟宇迎神賽會的場合演戲，由於兩者的結社性質不同，人們對所演出的戲曲也有不同的稱呼，職業戲班演出的北管戲曲稱爲亂彈戲，業餘子弟館演出者稱爲北管子弟戲。

由於職業戲班所演出的北管戲曲較業餘子弟館爲精彩，因此，民間演劇活動有句俗諺云：「食肉食三層，看戲看亂彈」，主要因素在於職業戲班有女性演員扮演小生以及旦的腳色，至於業餘子弟館的成員都爲男性，且年紀也都不小，扮相以及身段動作，都不如職業演員之嬌艷細膩。

大約從民國七十年代（1981）以來，臺灣的職業北管戲班僅剩下臺中市的新美園戲班，因此，職業的北管戲演劇活動已相當稀少，廟會的演戲活動多爲歌仔戲與布袋戲，至2002年新美園的班主王金鳳先生過世之後，臺灣已經沒有職業的北管戲演出。至於業餘子弟館的演戲，從民國八十四年（1995）以來只有板橋市福安社與潮和社、瑞芳鎮得意堂、新竹市新樂軒與振樂軒、嘉義縣新港鄉舞鳳軒等曾有演戲，進入二十一世紀之後，尚未見子弟館的演戲活動。

(二)排場清唱的北管戲曲

排場清唱，爲相對於演戲而言，演唱者與樂隊設座排成半圓形，屬於沒有粉墨登場的戲曲演唱。過去北管館閣雖也有演戲活動，如以學習的實務觀之，業餘的北管音樂團體應以排場演唱爲主要形式，至於職業戲班則以粉墨的演戲爲主。如同崑劇與崑曲爲同一戲曲的兩種不同演出形式，崑曲爲清唱形式的通稱，重點爲聲音藝術的表現。排場清唱的北管戲曲以唱腔爲主體，故劇目通常爲唱工戲，如《送妹》、《賣酒》、《雷神洞》、《斬瓜》、《奪棍》等，這些戲都屬於兩個腳色的戲曲，如以演戲型態呈現，舞臺效果將顯得單調，因此並不適於粉墨登場，而以排場清唱爲佳。

以民國五十至七十年（1961-1981）之間的北管戲曲有聲資料的出版觀之，新時代唱片行出版的劇目有：《大醉八仙》、《新路三仙會》、《大八仙》、《富貴長春》、《封相》、《金榜》、《羅成寫書》、《回窯》、《別窯》、《送京娘》、《寶蓮燈》、《掃雪》、《掛玉帶》、《百壽圖》、《兄妹會》、《鬧西河》、》藍芳草》、《羅通掃北》、《馴馬渡江》、《三進宮》、《架座》、《夜奔》、《晉陽宮》、《賣酒》、《渭水河》、《祭劍》、《桃花山》、《燒窯》、《訪友》、《古路問卜》、《大拜壽》、《黑四門》、《紅四門》、《蟠桃會》、《福祿壽仙》、《放關》、《探五陽》、《敲山》、《陽河堂》、《仁貴回家》、《王英下山》、《雌雄鞭》、《王祥臥冰奪棍》、《斬瓜》，演奏團體爲臺北市靈安社。國聲唱片行所出版的劇目爲：《三進士》、《古路雷神洞》、《困河東》、《新路下山》、《寶蓮燈》、《新路百壽圖》、《羅成寫書》、《送京娘》、《三進宮》、《放關》、《晉陽宮》、《薛

仁貴回家》、《大拜壽》，演奏團體為豐原市豐聲園。國賓唱片行
所出版者計有：《大送》、《小送》、《賣酒》、《送京娘》、《王
英下山》、《寶蓮燈》、《仁貴回家》、《羅成寫書》、《黑四門》、
《蟠桃大會》、《掛金牌》、《斬經堂》，演奏團體為宜蘭總蘭社。

　　從北管戲有聲資料出版數量的豐富性觀之，最起碼在民國七十
年代之前，排場式的北管戲曲活動應仍相當活躍。此後則每下愈況，
至民國八十年代以後，即使排場形式的北管戲曲活動也將近消失，
具體的例證之一為，作者曾於民國八十五年（1996）主持由國立傳
統藝術中心委託的「北管樂葉美景、王宋來、林水金技藝保存案」
的計畫，其中的一個項目為紀錄選定的十個北管館閣的技藝，臺北
市靈安社為其中之一。從上面的唱片出版，以及民國六十年代的相
關演出，我們確信靈安社在臺灣北管演劇史所扮演的腳色，然而在
該次錄影紀錄中，該社僅能演奏數首鼓吹類樂曲（牌子），已經無法
演唱戲曲。例證之二為，前兩年（2002）臺北市文化局所委託、由
中國文化大學承辦的「臺北市式微傳統藝術調查——北管」，其成
果之一，為兩片CD片，其中一片為鼓吹樂，另一片為樂器介紹，仍
無臺北市北管館閣演唱的戲曲錄音。㉝

　　上述的分析，可作為目前臺北市已無北管戲曲活動的具體例
證，其他縣市情況與此相同，換言之，現在各地雖仍有北管團體存
在，不過演出都為迎神賽會或喪葬的鼓吹，尚有排場清唱戲曲的館
閣，也許僅有彰化市梨春園、板橋市潮和社，以及羅東鎮福蘭社等
可數的館閣。

㉝　《臺北市式微傳統藝術調查紀錄——北管》，成果之一CD之中雖有一齣北
　　管戲，不過演唱者並非臺北市的北管館閣，而為亂彈嬌北管劇團以及部分
　　臺北藝術大學傳統音樂系的畢業生。

四、參考資料

㈠有聲資料

國立傳統藝術中心：《本土音樂的傳唱與欣賞》，CD 六片，2000年，內含南管音樂、北管音樂、客家音樂、原住民音樂、歌仔戲唱腔、說唱與民歌，其中一片為北管戲曲。

國立傳統藝術中心：《聽到臺灣歷史的聲音》，CD 十片，2000年，包括歌仔戲、文化劇、皇民化劇、北管戲曲、南管曲、客家戲曲、勸世歌，其中三片為北管戲曲。

宜蘭縣文化局：《宜蘭的北管戲曲音樂》，CD 八片，1999年。

彰化縣文化局：《林阿春與賴木松的北管亂彈藝術世界》，CD 四片，1999年。

行政院文建會：《潘玉嬌的亂彈戲曲唱腔》，CD 二片，1992年。

第一唱片行：《彰化梨春園的北管音樂》唱片，1982年，2000年複製為 CD。

㈡文字資料

呂錘寬《北管古路戲的音樂》，宜蘭縣：國立傳統藝術中心，2004年。

《北管古路戲唱腔選集》，宜蘭縣：國立傳統藝術中心，2004年。

《北管音樂概論》，彰化市：彰化縣文化局，2004年。

王振義《臺灣的北管》，臺北市：百科文化，1982年。

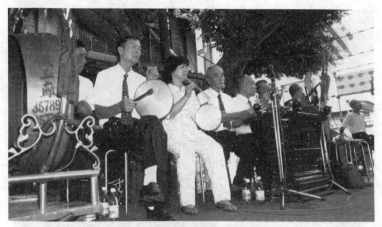

圖1. 北管戲曲武場樂器

圖2. 北管戲曲總講義

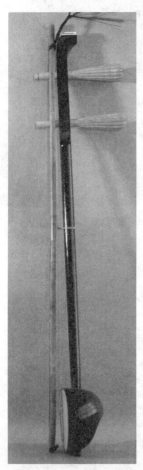

圖 3. 古路戲曲的主要伴奏
樂器——提弦

圖 4. 新路戲曲的主要伴奏樂器——
吊鬼子

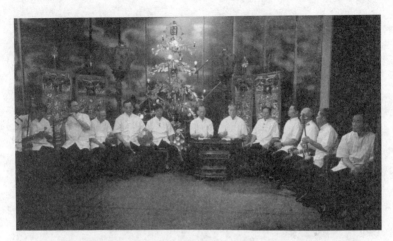

圖 5. 排場型態的北管戲曲表演——彰化市梨春園

圖 6. 演戲型態的北管戲曲——台中市新美園

參、歌仔戲

林鶴宜*

一、歷史源流

㈠臺灣早期的戲劇環境

「海上荒島」是移民者眼中對臺灣的第一印象。它不僅氣溫燠熱，又有颱風、地震等天災不斷。但因爲臺灣的土地「沃野千里」，不像「閩南海壖，沙礫相薄，耕亦弗收。」（《春明夢餘錄》）仍有很多人冒險前進臺灣。

且看康熙生員郁永河如何描寫臺灣土地的肥沃：

> 雖沿海沙岸，實平壤沃土。……凡樹藝芃芃鬱茂，稻米有粒
> 大如豆者；露重如雨，旱歲過夜轉潤。又，近海無潦患，秋
> 成，納稼倍內地；更產糖蔗雜糧，有種必穫。故內地窮黎，

＊ 臺灣大學戲劇系教授兼主任

袂至輻輳，樂出於其市。（《稗海紀遊》）

康熙年間，施琅〈請蠲減租賦疏〉（《重修臺灣府志》卷二十〈藝文〉）曾說：「臺灣沃野千里，則壤成賦，因地為糧，宜稱富足。」雍正年間，來臺致力於革新的藍鼎元〈論臺鎮不可移澎湖書〉（《重纂福建通志》卷八十三），也說：「臺灣沃野千里，山海形勢，皆非尋常。」道光年間，福建興泉永海防兵備道周凱《廈門志》卷四〈海防略〉（附）〈臺澎海道考〉更說：「臺地沃野千里，稱為漳、泉倉儲；而廈門重鎮海口，控制臺澎。」

這些「識實務」的清朝官吏們，異口同聲用「沃野千里」來描述臺灣。相對於福建沿海地瘠人貧，臺灣真是窮民的天堂！康熙二十三年（1684），清政府實施「三禁」，規定渡海來臺者必須向官府申請、不准攜眷、粵人不准來臺等，然而，卻無法有效阻擋無數沿海流民冒死偷渡。只因為臺灣天災雖多，土壤卻很肥沃，資源富饒。他們於是甘心冒死遠走，篳路藍縷，以啓臺灣之山林，為子孫立萬年之基業。

臺灣的開發次序，係由南而北，自西而東。日治以前臺灣的開發，可以分為以下幾個階段：

「二城」：1624年（明天啓四年）荷蘭人進入臺灣南部以後設立。

「一府二州三司」：明永曆十五年（清順治十八年，1661），鄭成功攻臺後設立。

「一府三縣」：康熙二十二年（1683），清施琅滅鄭，隔年設立「一府三縣」，府名「臺灣」，隸福建省。

「一府四縣三廳」：嘉慶十七年（1812）設立。

「二府八縣四廳」：光緒元年（1875）設立，增「臺北府」。

「三府十一縣三廳一直隸州」：光緒十三年（1887）建省。原「臺灣府」改名「臺南府」，「臺灣府」領中部各縣，合「臺北府」共三府，並設省會於臺北。

光緒二十一年（1895），臺灣被清廷割讓給日本以後，五十年中，日人對臺灣地方規畫時有變動，而且輻度都很大。民國三十四年（1945）日人戰敗時，全臺有五個州，下轄市、郡、廳、街、庄。臺灣的政經中心原在臺南，到了清代光緒末年到日治時期，已經很明顯轉到臺北了。

至於人口，從明鄭的十五萬至二十萬，到日治末期的五、六百萬，竄升到今天的兩千兩百六十四萬零二百五十人（民國九十三（2004）年六月內政部統計資料），數量之躍增，真不可同日而語。清代的臺灣移民主要來自閩、粵兩省，而又以閩南的漳、泉兩地獨多。終戰之後，多省移民遷入，使得人口結構又發生改變。

伴隨移民來到臺灣的，當然不是憑空孤立的藝術文化，還有藝術文化賴以滋長的生活模式，以及特定生活模式造就的環境。

第一部臺灣方志專書《臺灣府志》的編撰，出自福建分巡臺灣廈門道兼理學政高拱乾手下，完成於康熙三十三年（1694），便完全依照中國官修方志的格局架構。共有封域、規制、秩官、武備、賦役、典秩、風土、人物、外志、藝文等十卷。其中，〈風土〉卷特別分〈漢人風俗〉和〈土番風俗〉兩部分，訴說了自明而清，漢文化逐漸在臺灣深耕的過程。並反映了清代康熙年間漢人與原住民共處一地的情形。漢人渡海來臺開墾，剛開始採取和原住民合作的

方式，而原住民經過與漢人通婚，也開接受漢化，漸漸「番、漢」不分。不知不覺融為一體，其稱漢者，實多兩方融合。

　　文化決定風俗的內涵，但是一地的風土呈現怎麼樣的面貌，又必須仰賴地理氣候物產的孕育。在特殊的自然條件和歷史命運操縱下，早期臺灣的移民雖和閩、粵同源同種，表現出來的人文風土卻和對岸大異其趣。而劇種在土地上俯仰生息，使它像極了土地上的人們，經過一段時間的流行，就開始「在地化」，產生自己的特色。曾經荷蘭、明鄭、清朝、日本帝國及國民政府之統治；每次政權變動，無不為文化注入新元素。歷史留下來的印記，造就了這個島嶼人文藝術的奇異之姿。

　　在清代，民間演戲的生活層面很廣，一切大小生命禮俗、村莊固定重大聚會、私人糾紛調解、觸犯鄉規等，莫不以請戲來解決。這樣的情形到了日治時期並沒有根本的改變。直到今天，民間演戲的場合才縮減到成為只剩下節令、神佛聖誕、廟宇慶典、作醮、謝平安、民間請願還願等純宗教行為。從一月到十二月，神明生日不斷。（表1）神明生日前後即為目前民間廟會演戲的集中時段：

表1：臺灣重要神明誕辰

月分	神明誕辰
1月	清水祖師（初六）、天公（初九）、關帝君（十三得道）、天官大帝（十五）、水德星君（二十）
2月	土地公（初二）、開漳聖王（十五）、三山國王（廿五）、觀音菩薩（十九）
3月	玄天上帝（初三）、保生大帝（十五）、註生娘娘（廿）、媽

	祖（廿三）、東嶽大帝（廿八）
4 月	釋迦牟尼（初八）、保儀大夫（初十）、神農大帝（廿六）、五府王爺（廿五）
5 月	南極大仙（初一）、關聖帝君（十三）、張天師（十八）、霞海城隍（十三）
6 月	田都元帥（十一）、火德星君（廿三）、西秦王爺（廿四）
7 月	七娘媽（初七）、軒轅大帝（十三）、地官大帝（十五）、地藏王菩薩（三十）
8 月	北嶽大帝（初八）、土地公生（十五）、廣澤尊王（廿二）
9 月	南斗星君（初一）、中壇元帥、酆都大帝、九天玄女（初九）、觀音佛祖（十九）
10 月	東嶽大帝（初一）、水仙尊王（初十）、水官大帝（十五）、太陽星君（十九）、北極紫微大帝（廿七）、藥師佛（三十）
11 月	西嶽大帝（初六）、阿彌陀佛（十七）
12 月	南嶽大帝（十六）、

㈡歌仔戲的源頭

　　原住民擁有很豐富的歌舞，但是沒有漢民族概念中「以歌舞演故事」的戲曲。根據史書的記載，原住民在過年時以集體參與的歌舞表演來慶祝，稱為「賽戲」。不少史料顯示，清代原住民的領導階層喜好以漢人的戲服做為宴會服飾。（《諸羅縣志》卷八〈風俗志〉、《彰化縣志》卷九〈風俗志〉）後來更進一步接受漢化，包括漢人的戲劇。

　　清中葉以前，南管七子戲在臺灣一枝獨秀。而除了南管戲，清代前期已經流傳臺灣的，尚有大戲的潮劇；歌舞小戲的竹馬、車鼓；說唱小戲的念歌仔等。

　　清中葉亂彈戲曲系統劇種開始興盛，小戲的採茶，偶戲的影戲和懸絲傀儡應該也已經在臺灣流傳，緊接著，其他劇種如大戲的高甲戲，偶戲的布袋戲更陸續由大陸傳入。到了清代尾聲，臺灣本地的傳統戲劇陣容脈絡已經很明晰。唯一尚未到齊的是最年輕，也是現今仍具活力的要角——歌仔戲。

　　早期臺灣農村社會缺乏娛樂，無論是莊家農忙之餘所唱；市井小民平時的歌詠；盲人街頭賣藝或乞丐走唱行乞等，唱的都是「歌仔」。名稱則包括「歌仔」、「相褒歌」、「臺灣雜念」、盲人「念歌」和「乞食調」等。看「歌仔冊」念「歌仔」，是人們在工作之餘最大的休閒愛好。所唱內容包括平時生活熟事和通俗的民間故事，提供人們盡情的抒詠。

　　流行於臺灣的這種「歌仔」，源自於明末清初的閩南「錦歌」（或稱「雜錦歌」、「什錦歌」）。主要以閩南的民歌為基礎，繼承明代以來南方的小曲小調，並且吸收閩南一些民間小戲，像竹馬戲、車鼓戲、採茶戲、老白字戲等的部分曲調而形成。流行在福建省東南的漳州、廈門、晉江等閩南方言地區，還有臺灣省以及東南亞閩南華僑集中地區。

　　剛開始，只是一般老百姓的業餘演唱，由於廣受喜愛，慢慢出現以走唱為生的江湖藝人。同時，透過曲調的不斷吸收，漸漸在單純歌唱中，放入通俗的故事，從歌謠發展而為曲藝說唱。

　　根據徐麗紗《臺灣歌仔戲唱曲來源的分類研究》，閩南「錦歌」

的曲調種類，包括基本曲調的〔四空仔〕、〔五空仔〕；接近朗誦的〔雜念仔〕（〔雜碎仔〕）；和吸收自曲藝或小戲的〔花調〕（〔雜歌〕）等三大類。演唱的曲目包括「四大柱」的全本《陳三五娘》、《秦雪梅》、《山伯英臺》、《孟姜女》等；還有單齣的「折子」，如《董永》、《呂蒙正》或《妙常怨》等。「閩南錦歌」基本曲調的〔四空仔〕和歌仔戲的〔七字調〕關係密切；〔五空仔〕和歌仔戲的〔大調〕、〔倍思〕十分接近；而閩南「錦歌」和歌仔戲都有〔雜念仔〕和〔雜碎仔調〕，可知「歌仔」和閩南「錦歌」同根並源，歌仔戲確實是以來自閩南「錦歌」為基礎發展而成的。❶

㈢歌仔戲的誕生和成長

歌仔戲源自閩南的「錦歌」。隨著福建的移民來到臺灣，最早只是以說唱方式敘說民間故事的「念歌仔」，並沒有完整的表演形式。它到底如何從民間說唱一變而為「臺灣土生土長的劇種」，目前主流的說法認為來自宜蘭。

1955年，陳嘯高、顧曼莊在〈福建和臺灣的劇種——薌劇〉中，提到歌仔戲的形成與車鼓有關。❷1961年出版的呂訴上《臺灣電影戲劇史》交代歌仔戲的起源，也提到車鼓戲，卻首度突出「宜蘭」在歌仔戲形成上的源頭地位，❸ 1963年《宜蘭縣志》和1971年《臺灣

❶ 見徐麗紗《臺灣歌仔戲唱曲來源分類研究》，臺北：學藝出版社，1991年。

❷ 見陳嘯高、顧曼莊〈福建和臺灣的劇種——薌劇〉一文，《華東戲曲劇種介紹》3集，上海：新文藝出版社，1955年，頁90-101。

❸ 呂訴上《臺灣電影戲劇史》，臺北：銀華出版部，1961年初版，1991年再版，頁233-235。

省通志》沿用其說，指出宜蘭的「坐念歌仔」採用車鼓戲的場面和身段動作，形成所謂的「歌仔陣」，屬於「落地掃」性質。隨後逐漸搬上野臺，但剛開始舞臺很簡陋，且尙無戲曲人物裝束，故稱「醜扮歌仔戲」，又稱「老歌仔」或「宜蘭本地歌仔」。是歌仔戲搬上外臺的早期型態，裝扮依然簡陋。

　　研究者陳健銘等人，又透過田野調查，得知宜蘭縣念「歌仔」(指說唱) 的演唱傳藝活動，最早可以追溯到民國前八、九十年（1820-1830）出生的「貓仔源」。他來自閩南，先在臺灣南部落戶，再遷居宜蘭。他開班授徒，教出不少傑出的弟子，例如歐來助、流氓帥、陳三如等人，這些弟子們不但繼續傳徒授藝，還組織業餘戲班，演唱的「曲目」包括《陳三五娘》和《山伯英臺》等，代表人物是歐來助。❹

　　歌仔戲產生自宜蘭的說法，就在呂訴上提出，《宜蘭縣志》、《臺灣省通志》沿用和學者證成下，成了定論。

　　「宜蘭說」並非空穴來風，事實上，早在明治三十八年（1905）八月十八日《臺灣日日新報》第五版就登載過一則宜蘭演「歌戲」的消息，標題〈惡習二則・歌戲〉，內容如下：

　　　宜蘭……演歌戲。歌戲者，……觀者最易爲之神迷心動，……
　　　聞某庄有賽會之事，……歌戲也，雖則道阻且遙，亦非所憚，
　　　人之多□（筆者案：原缺字），亦非所顧。……置身舞臺下，

❹　見陳健銘《野臺鑼鼓》，臺北：稻鄉出版社，1989年，頁3-12。及林素春
　　《宜蘭本地歌仔之研究》，中國文化大學藝術研究所碩士論文，1994年，
　　頁22-31。

男女雜處，弗以爲羞也。孩提暗號，弗以爲恤也。眼睜睜而惟舞臺上之是□（筆者案：原缺字）；耳傾傾而惟舞臺上是尚。一心專注者，惟此能迷人動人之猥瑣之歌戲耳。……及至夜闌更深，猶不自已。直待警官喝令散場，殆相攜而歸。……歌戲之傷風也，實有甚於採茶戲，有心人者，宜早圖改革之也。

這則報導可注意之處有四：(1)文中稱「歌戲」非「歌仔戲」。(2) 1905年宜蘭演出「歌戲」，已有高出地面的舞臺，而且表演時間似乎甚長，直到半夜警察驅逐觀眾方散。(3)當時「歌戲」的內容被認爲猥瑣有傷風俗。(4)「歌戲」被拿來和採茶戲相類比，應爲戲劇初階狀態。

　　這條報導至少證實了「念歌仔」在宜蘭發展爲「本地歌仔戲」的事實，而且有確切的時間。然而，筆者以爲，宜蘭說的存在，並不妨礙歌仔戲有另一源頭的可能性。

　　在歌仔戲幾經變革，大戲型態的歌仔戲在宜蘭本地也大爲流行數十年之後，宜蘭仍有子弟小戲的「本地歌仔」活動存在。且其代表性身段，如所有角色均倒退出臺，行「二步七」；丑角的臺步「三腳弄趄」、「閹雞行」等，❺並不爲一般歌仔戲採用。那麼，把「本地歌仔」視爲臺灣車鼓戲的諸多類型之一，也許不是太離譜的看法。

　　宜蘭本地歌仔之傳入臺北，正是以子弟的型態在廟會中做爲一

❺　見陳進傳《宜蘭本地歌仔：陳旺叢生命紀實》，臺北：國立傳統藝術中心籌備處，2000年。

種陣頭而存在。❻

　　如果，歌仔調的流行是全臺性的，「念歌仔」的子弟館亦全臺遍布。❼子弟或江湖藝人「念歌仔」，本來就擁有說唱長篇故事的能力。那麼，他只要吸收大戲的表演形式，即可一躍而爲大戲，不一定要繞「吸收車鼓成爲歌舞小戲再慢慢成長爲大戲」的遠路，這是劇種發展的規律。❽

　　臺灣最早的一批歌仔戲藝人，許多是由其他大戲劇種直接改唱歌仔戲的。例如楊麗花的母親「筱長守」（原名楊好，1920年生）原本就是宜蘭地方的亂彈戲藝人，後來才改唱歌仔。「光賽樂」團主周靖錦的祖父周文玉（原名周爲，1905年生）原爲四平小旦，後改唱高甲，再改唱歌仔戲。❾

　　歌仔戲所以在日治約民國初年形成，筆者以爲主要係受到當時興建商業戲院，戲劇的商業性演出有利可圖的刺激所致。無論如何，在更直接的證劇被找到之前，宜蘭說至少是值得懷疑的。

　　歌仔戲一開始先經過草臺戲（外臺戲）的醞釀，到了1920年代就進入了內臺演出。昭和三年（1928）臺灣總督府所做的調查報告中，歌仔戲班的數量僅次於亂彈和布袋戲。短短的一、二十年，歌仔戲

❻　見林良哲〈由落地掃到歌仔戲——日治時期歌仔戲發展過程初探〉，《宜蘭文獻》38期，1999年，頁9-10。

❼　見徐麗紗《臺灣歌仔戲唱曲來源分類研究》，臺北：學藝出版社，1991年，頁51-54。

❽　見曾永義〈中國地方戲曲形成與發展的徑路〉，曾著《詩歌與戲曲》，臺北，聯經出版公司，1988年，頁115-152。

❾　林鶴宜、周柏源採訪錄音，時間：2002年4月26日，地點：三重市仁興街天師府戲臺上。

就從子弟說唱一躍而為大戲，風靡臺灣。

接著她又大量吸收當時流行的大戲，特別是上海京班、亂彈戲、高甲戲、福州戲的表演藝術，大受群眾的喜愛。上海京班和福州戲班帶給歌仔戲的影響，包括搬演連臺本戲（而非單齣），強調機關和布景，提升武戲技藝等。加上臺灣經濟不斷改善和開啓女演員演戲的風氣等，使得歌仔戲具備了優越的成長條件。

南、北管戲曲雖然深入民間，但南管戲以泉州方言演唱，對於漳州移民或者後期習於漳、泉語音混和的大眾是有隔閡的。北管戲唱的則是所謂「湖廣官話」，更不是群眾的生活語言。歌仔戲所以迅速風行，與它採用的是民眾的生活語言，一聽就懂，一學就會，很容易引起共鳴有很大的關係。

歌仔戲在走入職業，走向城市之後，很快感受到自身在劇目以及表演手段上的不足。由於它大受歡迎，許多大戲戲班如亂彈、京劇、高甲，為了生存不得不和歌仔戲「同臺並演」。採取日演其他大戲，夜演歌仔戲的合作方式；或者只在歌仔戲演出的前四十分鐘演出其他大戲。這對於歌仔戲吸收各劇種養料，營造了十分有利的環境。不僅劇目很快流通，技藝也以最有效方式透過觀摩或正式授藝，傾注到歌仔戲裡頭。就這樣，歌仔戲吸收了亂彈系統戲曲（包括京劇）的武場伴奏、武打場面和部分唱腔；吸收了部分南管戲曲的身段和曲調；同時，伴隨高甲戲曲的通俗走向，採用福州和上海京劇炫麗的造型和機關布景，大受群眾的喜愛。加上開啓女演員演戲風氣和臺灣經濟不斷改善等因素，使得歌仔戲具備了優越的成長條件。

歌仔戲進入內臺演出，目前可以找到最早的文字記錄是在1925年（日本大正十四年，陳保宗〈臺南的音樂〉）。而根據1928年（昭和三年）

臺灣總督府的調查報告，歌仔戲班的數量僅次於亂彈和布袋戲。可見短短的一、二十年，歌仔戲從業餘小戲發展而爲職業大戲，風靡臺灣。❿

特別值得一提的是，中日戰爭前，閩、臺兩地民間來往頻繁。根據陳耕和曾學文的調查，臺灣人曾琛1920年在廈門創辦的七子班「雙珠鳳」，到了1925年，因爲看到歌仔戲在臺風行，乃聘請臺灣歌仔戲師傅「矮仔寶」（戴水寶）到廈門傳藝，演出《山伯英臺》，造成轟動，迫使它的對手「新女班」隔年只好也改唱歌仔戲。1929年臺灣的「霓生社」到廈門演唱，接著，名演員賽月金亦隨「明月園」到廈門，之後「霓進」、「丹鳳」、「鳳凰」等班相繼渡廈。⓫陳嘯高和顧曼莊在《華東戲曲劇種介紹》中指出，1928年臺灣歌仔戲「三樂軒」班回閩南同安白礁武王廟進香，並在白礁、廈門演出，大受歡迎。是年，從南洋返回廈門的小梨園「新女班」受此影響，也改唱歌仔戲。隨後陸續到閩演出的臺灣歌仔戲班有「霓生」、「霓進」，影響很大。閩南漳州、龍溪各縣紛紛成立歌仔戲班，俗稱「子弟戲」。⓬

透過臺灣歌仔戲劇團對閩南的回饋，歌仔戲就這樣在大陸生了根，共產黨建國以後改稱「薌劇」，現在則是兩個名稱並用。

❿　見邱坤良《日治時期臺灣戲劇之研究》，臺北：自立晚報文化出版部，1992年，頁183-211。

⓫　見陳耕、曾學文《百年坎坷歌仔戲》，臺北：幼獅出版社，1995年，頁74-97。

⓬　見陳嘯高、顧曼莊〈福建和臺灣的劇種——薌劇〉，《華東戲曲劇種介紹》3集，1955年，頁90-101。

㈣歌仔戲的音樂

　　歌仔戲的音樂，就如同其形成和發展的時代背景，處處顯現著殖民地與外來文化交互融和的情形。具體地說，爲了適應多方面口味的需求，雜取週遭諸多元素，呈現了豐富而略顯雜亂的樣貌。

　　「歌仔調」的內容及其來源，根據音樂學者徐麗紗的研究，分以下幾類：**⑬**

1.錦歌類

　　爲「老歌仔戲」階段的基本曲調，包括〔七字調〕、〔大調〕、〔倍思〕、〔雜念仔調〕等，都是屬於民謠變形而生的本調，語言性最強。

2.哭調類

　　係歌仔戲吸收大戲唱腔，在日治禁演階段生發出來的曲調。受傳統大戲的影響很深，人們將被壓抑的苦悶辛酸，以唱腔表現；其大爲風行，和女性演員的出現與女性觀眾的投入頗有關聯。可分以民歌爲基礎自然形成的曲調，例如〔大哭〕、〔七字哭〕等；以及仿哭調形式編作的曲調，例如〔日月嘆〕、〔賣藥仔哭〕、〔臺南哭〕、〔運河哭〕等。

⑬　見徐麗紗《臺灣歌仔戲唱曲來源分類研究》，臺北：學藝出版社，1991年，頁47-338。

3.民歌類

歌仔戲之增採民歌，延續的時間最長。有直接援引者，如〔卜卦調〕和〔乞食調〕用在乞丐上場時；有從小戲中吸收的，如〔留傘調〕、〔串調仔〕；還有抗日時期融匯閩南民歌小調而成的「都馬調」（大陸稱〔改良調〕）等。

4.戲曲類

為歌仔戲由「老歌仔戲」跨向成熟大戲過程中吸收的曲調。如〔漿水〕、〔慢頭〕、〔緊疊仔〕等來自高甲戲；〔陰調〕、〔四空調〕等來自亂彈戲；〔牽君手上〕、〔相思燈〕等來自南管戲；〔紹興調〕來自越劇；〔殺房調〕來自漢劇等，不勝枚舉。

5.新調類

數量很多，內臺到外臺演出時期，由於票房壓力和劇情需要，常由樂師自創，如〔文和調〕、〔寶島調〕等。而廣播、電影、電視階段，更引用了許多民間性很強的流行歌，如〔可憐青春〕、〔青春嶺〕等，使得歌仔戲音樂越趨複雜。

「歌仔」躍升為戲曲劇種之後，在1928年傳回大陸（詳前）。抗日戰爭期間，因為臺灣為日人占領，歌仔戲在大陸被禁唱。廈門藝人邵江海、林文祥等，以錦歌〔雜碎調〕為主曲，糅和了京劇、高甲戲、白字戲部分曲牌唱腔，融匯閩南民歌小調，創造出一套新的唱腔，稱〔改良調〕。1939年邵江海更吸收了其他劇種劇目三十多個進行改編，轟動一時。這些養料都在抗戰結束後注入歌仔戲，成

爲歌仔戲渡海回福建，有別於臺灣母體的發展歷程。1948年10月，大陸漳州市南靖縣都馬鄉葉福盛、張一梅夫婦將手中經營的「新來春」改稱「都馬班」，跨海來臺演出，不料隔年大陸變色，「都馬班」滯留臺灣，就這樣將〔改良調〕傳回臺灣。❶

　　相較於長期以來在臺灣眞實生活中承受衝擊，並不斷成長的臺灣歌仔戲，現今的大陸歌仔戲多了一些刻意的改革因素。舉例而言，〔改良調〕在大陸不斷地發展，目前已有多種板式，有向「板式變化體」靠攏的情形。這是閩、臺歌仔戲在音樂上的不同之處。近幾年臺灣歌仔戲演出由於常邀請大陸人才合作，漸漸也受到影響。

　　歌仔戲的後場伴奏和其他劇種一樣分文、武場。文場有所謂傳統「四大件」的椰胡、大廣弦、月琴和笛子；武場則爲小鼓、大鑼、小鑼、鈔等，爲最基本配備。但實際上，目前外臺歌仔戲文場樂器則有明顯「國樂化」的傾向，文場使用的常常是：椰胡、大廣弦、京胡、南胡和嗩吶；武場則有扣仔板、梆子、通鼓、單皮鼓、大鑼、小鑼、鈔等。而在「胡撇仔」或稱「變體」的演出中，武場加入爵士鼓，文場加入電子琴、電吉他或薩克斯風等都是常例。而且，這些西洋樂器有從夜戲擴大使用至日戲的情形。至於較正式的演出，文場伴奏樂器除了通常應有的椰胡、大廣弦、月琴、三弦、笛、簫之外，凡是能夠助長音樂之悅耳動聽者，如大提琴、古箏等也都有人使用。武場則可包括通鼓、單皮鼓、大鑼、小鑼、大鈸、小鈸、雙鈴、水魚、板拍等。

❶　見劉南芳〈都馬班來臺始末〉，《漢學研究》，臺北：漢學研究中心，8卷1期，1990年，頁587-607。

(五)歌仔戲的表演藝術

從劇種的行當分類，可以看出劇種表演藝術發展的深度，以及劇種表演藝術的特質。歌仔戲的行當原只有小生、小丑和小旦，演出多是某劇目中的一段。後吸收其他大戲的表演，逐漸形成角色最基本的所謂「八大柱」，指的是「小生」、「副生」、「苦旦」、「副旦」、「大花」、「老婆」（老旦）、「三花」、「彩旦」等八大角色。❶「副生」，即第二個生的意思，若演反面人物，稱「反生」；若會武功，就是「武生」，兩者可以並存。同理「副旦」也就是第二個旦的意思，又稱「花旦」，若演反面的壞女人，稱「妖婦」；會武功的就是「武旦」，兩者亦可以並存。「彩旦」又稱「三八」。從腳色行當的名稱上看，歌仔戲滑稽詼諧，俚俗生活化的特點已呼之欲出。

在唱腔方面，無論什麼行當，都採用本嗓演唱，依照演員個人特質和師承的不同，也發展出不同特色；例如已故人稱「黑貓雲」的資深演員許麗燕，以悠揚的韻味著稱；當今薪傳大師廖瓊枝則以層次清晰的情感配合移腔轉韻見長。

口白方面，生、淨較趨文雅，旦、丑則較生活化，十分重視方言的韻味和趣味。結合了唱腔和口白的歌仔戲表演藝術，具有濃厚的鄉土氣息。

歌仔戲身段根據民族藝師廖瓊枝歌仔戲《身段教材》的整理示

❶ 見吳紹蜜、王佩迪《蕭守梨生命史》，臺北：國立傳統藝術中心籌備處，1999年再版，頁11。

範，分「基礎」和「身段」兩部分。「基礎篇」側重蹺步（步法）、
手路（指法）和袖尾（水袖）的基礎動作，如下：

跤步：蹋跤、換跤、半屈跤、屈跤、夯跤、小曲跤、小旦步、
跤尖步、研步、促步、蹦步、大跳、蹉步（著急時）、跪步、跍步、
蹉步、跑蹉步、錯步等。

手路：觀音指、薑芽指、含蕊指、暴荀指、並排內轉輪、上下
內轉輪、並排外轉輪、上下外轉輪、輪手花、反轉夯岠、反轉插腰、
凌波手、平排手、拱手、觀音指合、觀音指分、運環。

袖尾方面：單手落袖、雙手落袖、收袖、落袖接收、內翻袖、
外翻袖、轉袖夯垣、轉袖园後腰、撥袖、平面掠袖、橫向掠袖、弄
袖、飄袖、箷袖、披袖、反披袖。

「身段篇」則在於結合各個基礎動作的細節，配合「觀目」（眼
神），組成身段，包括有「空手姿勢」、「袖尾姿勢」、「做工」三
大部分。⓰

這分教材側重生、旦的身段，因而較趨文雅。而從宜蘭本地歌
仔戲，則可以看到歌仔戲表演風格的另一面，宜蘭本地歌仔戲由於
深受車鼓戲影響，其身段帶有濃厚車鼓味，如主角的展扇花（耍扇
子）、駛目箭（送秋波）、丑腳的閹雞行（半蹲行進）、演員出場「踩
四角」走方位等等皆是，可以說十分豐富。

和一般傳統戲曲一樣，歌仔戲練功分「基本功」和「分行訓練」
兩階段。一開始所有的學員都必須練基本功，以增加身體的延展性

⓰ 見廖瓊枝、黃雅蓉《臺灣傳統歌仔戲藝術薪傳身段教材》，臺北：文建會，
1997年，頁1-176。

和可塑性。決定好專攻的行當，再就專業分工技藝去加強。當然，這是過去的劇團科班或目前劇校裡才有的訓練，現在一般外臺戲班所擁有的條件，只能採取隨機式的教學。

此外，應該補充的是，1937年中日事變爆發，日本政府對臺灣實施「皇民化運動」，禁止傳統戲曲演出。原來商業戲院的寵兒歌仔戲大小約有二、三百團，一夕之間爲之噤口。爲了生計，有些劇團將團名改爲「新劇團」，或「皇民化劇團」，以「改良戲」做號召。演出時，穿的是現代服或和服，劇情是現代題材。但是念臺詞的方式和動作都和歌仔戲一樣，演唱用當時的流行歌。由於這樣的機緣，歌仔戲無意中受到了「新劇」的洗禮。因此，今天談歌仔戲的表演藝術，除了戲曲的身段和唱念，「新劇」（現代戲劇）的演技亦當一併納入考量。相較於其他傳統戲曲，歌仔戲雖也有固定的表演程式，但可變性很高，運用上十分活潑且自由。

㈥歌仔戲的演出風格

談到歌仔戲的演出風格，必須從它在歷史發展過程中的三個突破說起。從日治到戰後初期，歌仔戲在發展過程中，曾採取對它所處的時代而言，相當大膽的突破性嘗試。

首先，就是上節提到的「改良戲」。這是政治因素造成的。如前所述，「皇民化」運動時期，歌仔戲遭到禁演，爲了闖出一條生路，歌仔戲以「新劇」「臺灣歌劇」或「皇民化劇」爲名，穿上現代時裝，改文武場爲留聲機，對白和演法一如歌仔戲。南部稱它是「改良戲」，北部則譏爲「蝌蚪戲」，意思是譏諷不成形，不成個樣子。這是它爲了突破限制而產生的演出方式，然而也因爲這樣的

機緣，歌仔戲吸收了現代戲劇的演技，使它表演的多樣性得到很大的提升。

其次是「連鎖劇」。所謂「連鎖劇」指的是在歌仔戲演出中，撤去舞臺上的景片，露出預先準備好的電影放映布幕，放映某些特定的段落，以增加舞臺上多樣化視覺效果。創立者是大正四年（1915）曾經在桃園設辦「查某戲班」——「永樂社」和「天樂社」的林登波。林在昭和三年（1928）組織「江雲社」，拍攝了八個片段。分別是1.江雲社連環劇字幕2.案君被劫3.秀才遭難4.花園遇秀才5.花園燒節女6.節女投海（又稱食豆干剪）7.秀才投江8.節女投江等。**⓱**

林登波此舉，實是受到東京流行連鎖劇的影響。事實上早在大正十一年（1922），已有「上海天勝京班」在「新舞臺」演出《狸貓換太子》，演出中添加「電影幻景忽隱忽現」的記載（《臺灣日日新報》1922年2月9日第四版），可見這對當時舞臺的戲劇表演而言，是很新奇的花招。「連鎖劇」雖然沒有在臺灣蔚為風行，卻充分表露了歌仔戲自由、求新的性格。

第三個突破是機關布景的使用。機關布景在日治時期上海京班演出中，並不為罕見。當時歌仔戲使用機關布景規模最大的，據呂訴上說，是彰化呂深圳的「瀛州賽牡丹」歌仔戲班。呂深圳大約在昭和十一年（1935）特聘上海「明星電影製片廠」的布景師，人稱「赤鼻仔」等三人，來臺製作活動機關布景達半年之久。著名的例子如《荒村劍俠》小說改編的「男人生子」生產孩兒的變景，最受

⓱ 見呂訴上《臺灣電影戲劇史》，臺北：銀華出版部，1961年初版，1991年再版，頁284。

觀眾歡迎。⑱而馬戲團西樂師轉入歌仔戲團擔任伴奏,配合著機關布景的運作,更使歌仔戲表現了十足的現代感。

「連鎖劇」可以等同今天「多媒體」的概念,只不過當時玩的花樣比較有限。它的產生本就是受到電影的刺激。日治時期,使用機關布景,衣著鮮麗的內臺歌仔戲稱「變景戲」或「金光戲」;「皇民化」時期,歌仔戲遭到禁演。戰後,恢復了演出,但是「皇民劇」或「改良戲」那種身穿和服,拿武士刀的造型,加上流行歌演唱的演法,卻被包流下來,成為「胡撇仔戲」。今天,我們在歌仔戲的外臺演出看到時裝混和古裝,歌仔調混和流行歌,「四管齊」與電子琴、電吉他齊鳴,吊鋼絲、機關布景錯雜等等,都是其來有自的。歌仔戲永遠在吸收最新的流行元素,它的包容性十分驚人。

至於它為何具備這樣「為所欲為」的包容性,別的劇種如亂彈、京劇、高甲卻不能?根本的原因,筆者以為就在它的商業性格。歌仔戲的興起,原本即為了順應商業演出的需要,從子弟說唱小戲到進入商業內臺不過短短一、二十年。「商業」是它的基調,相較於其他有歷史的大戲,歌仔戲是很「當代」的。只要能博取觀眾掌聲的,觀眾喜愛的,它們都能接受。於是,高的低的,雅的俗的,深的淺的,東方的西方的,教誨的遊戲的,都出現在歌仔戲的舞臺畫面中,它們所延伸出的發展方向也是多元的。

欲品味歌仔戲的表演風格,可以從外臺歌仔戲著手。因為現今外臺歌仔戲表演人才,絕大部分出自過去內臺歌仔戲的環境。另一

⑱ 見呂訴上《臺灣電影戲劇史》,臺北:銀華出版部,1961年初版,1991年再版,頁237-238。

方面，外臺歌仔戲也是目前活動力最大的演出群體，展現活生生的表演藝術。

㈦歌仔戲的劇目

經過日治後半期和戰後前二十年的兩度興盛，歌仔戲累積了不少劇目，大致可分「活戲」（幕表戲）劇目和「死戲」（寫定劇本）劇目兩類。

1.「活戲」（幕表戲）劇目

歌仔戲無論內臺、外臺、廣播，都以「做活戲」為主，採取「幕表戲」的演出方式，沒有寫定的劇本，只有故事梗概，唱詞和說白畫演員即興發揮。這些「活戲」劇目被大量保留在外臺戲演出中。

以下，據筆者所見，介紹外臺歌仔戲的演出劇目。

外臺民戲在一天戲劇開始之初，照例須先「扮仙」，下午演「古路戲」，晚上演華麗、通俗、奇情的「胡撇仔」或稱「變體」。而這種日演「古路」和夜演「變體」的慣例，基本上也是內臺時期的表演情形。由於陣容不同，表演理念不同，各個劇團的表演風格略有一些差異。

茲舉筆者所見劇目為例，描述目前外臺歌仔戲的演出風貌。

日戲劇目來源，當和曾與歌仔戲同臺並演的其他大戲劇種有密切關係。大致可分歷史故事、神怪吉慶和傳說故事三大類，見表2。

表 2. 外臺歌仔戲日戲劇目（小字為劇團名）

類　別	劇　　目
歷史故事	錫陽河刺王僚秀琴（以上先秦）、磐河戰秀琴、斬顏良葉麗珠、鳳凰臺蘇恩嬋、甘露寺秀琴（以上三國）、斬單雄信宏聲、虹霓關新慈雲、九焰山起義光陽、江山換美人（又名李世民出世）蘇恩嬋、郭子儀大拜壽福聲、梅玉、一心、薛丁山征西雪卿、薛丁山與樊麗花秀琴、狄青斬王天化秀琴、珠簾寨新國聲（以上隋唐）、黃巢試劍秀琴、李克用復唐眞珠、石敬塘反關光陽、父子雙掛帥新藝人、劉瑞蓮掛帥新櫻鳳、劉瑞蓮復國新藝人、宋宮秘史寶雲、狸貓換太子勝珠、楊家將一心、楊繼業出仕蘇恩嬋、鐵血楊家將新琴聲、楊金花掛帥鴻明、牧虎關秀琴、陸文龍宏聲、收孟良雪卿、上梁山新櫻鳳、一箭仇葉麗珠二、東球島一心（以上五代、宋）、重建楚王宮新明光、金獅子宏聲、崇禎出世明華園天團、李篡出世新金英、明清兩國誌民安（以上明）、道光斬子梅玉、彭朋大戰霸王莊秀琴（以上清）
神怪吉慶	天下財王民權、鴻明、新慈雲、財神下山明華園、一心、招財進寶新鈺雲、金童玉女一心、濟公大戰接引尊者勝珠、濟公戰女媧秀枝、搖錢樹光陽、洛陽橋新琴聲、陳靖姑收妖陳美雲、周公鬥法桃花女宏聲、福降人間一心、張果老與藍采和秀琴
傳說故事	金玉奴陳美雲、斷機教子民權、金臺出世新鈺雲、八府巡案翔鈴、捉賊賠千金眞珠、義悲亭（御碑亭）光陽

　　日戲的人物造型與京劇較爲接近，且腳梳大頭、貼片等皆同京劇。在較隆重的演出中，武生紮靠、穿短打衣等亦同京劇，不過大部分劇團爲省去麻煩，多不穿靠，亦不紮靠旗，而以軟布繡出鎧甲示意。（有些團體例外，如北部「葉麗珠歌劇團」、南部「秀琴歌劇團」，武戲皆紮靠）日戲常見北管福路與京劇唱腔，有些老生連口白皆用京劇。這些特徵在歷史故事劇中最爲明顯。基本上日戲的歷史故事劇目，多與梆子、京劇劇目重疊。在伴奏樂器方面，則不那麼傳統，多半在日戲時就加入電子琴。

　　等二類神怪吉慶劇最能與神明聖誕的宗教氛圍相呼應。或是敷演神仙出身傳；或是勸人爲善，以大福大壽的結局營造喜慶氣氛。第三類傳說故事的劇目有五個，《金玉奴》與《斷機教子》並見於許多劇種；《金臺出世》移植自高甲戲，後二劇目屬戀愛奇情，夜戲的風格較重。

　　夜戲劇目基本上皆有「奇情」之傾向，即所謂「胡撇仔」或「變體」。細分之，有戀愛情仇、劍俠和傳統故事三類，見表3。

表 3：外臺歌仔戲夜戲劇目（小字爲劇團名）

類　別	劇　　　目
戀愛情仇	手足情淚新國聲、手足無情光陽、血仇二十年葉麗珠、仇血染情花葉麗珠二、一心、贖罪塔蘇恩嬅、福聲、秀枝、眞假皇后鴻明、駝背新娘福聲、宮怨民權、願嫁漢家郎一心、風流王子一心、一女嫁二夫蘇恩嬅、一女兩夫（同一女嫁兩夫）民安、父子同妻勝珠、傾城之戀新櫻鳳、一世恨秀琴、翔鈴、風雪二十年新琴聲、三仙

	美人圖_{雪卿}、一心、負心郎_{光陽}、苦雨戀春風_{宏聲}、飛賊黑鷹_{新藝人}、靈前會母蘇恩嬅、兄弟多情（房啓明）_{民權}、兄弟冤仇死了同心_{新櫻鳳}、五甲八條_{陳美雲}、康熙造橋報母恩_{寶雲}、一文錢_{新國聲}、一江春水向東流_{秀琴}、大明奇戀史鳳凰淚_{秀琴}、十一哥找老爸（父子情深）_{秀琴}、五華山恩仇記_{秀琴}、兄妹奇緣_{秀琴}、大宛風雲變（三王子復仇）_{秀琴}、爸爸的罪惡_{秀琴}、雨打芭蕉_{陳美雲}、紅塵菩提_{明華園}、濟公活佛_{明華園}
劍　俠	海賊馬天狗_{葉麗珠}、岳劍秋回弟_{眞珠、雪卿}、月下怪人_{宏聲}、龍俠黑頭巾_{一心}、五鳳山大決鬥_{新明光、新銓雲}、決鬥鳳凰山（同五鳳山大決鬥）_{眞珠}、櫻花戰爭_{民權、新櫻鳳}、櫻花戀（同櫻花戰爭）_{梅玉}、女俠胭脂虎_{新金英、梅玉}、龍虎兄妹（同女俠胭脂虎）_{新鈺雲}、神劍白太郎_{勝珠}、兄弟多情（蘭陵王）_{秀枝}、五福連環_{民權}、火燒平陽城_{陳美雲}、一鏢還三鏢_{一心}、飛刀斷情緣_{秀琴}
傳統故事	釣金龜_{新慈雲}、王文英認親_{寶雲}、乞丐與千金（即王寶釧）_{屏東仙女班}、宋宮慘案秘史_{新藝人}、界牌關漢陽、鍾馗_{秀琴}、丁蘭二十四孝_{秀琴}、包公案之斬判官_{明華園天團}

　　夜戲的人物造型千變萬化，直可以「同樂晚會」的「變裝秀」視之。苦旦無論如何變化，基本上仍維持古裝造型，這可能是「胡撇仔」戲的唯一界線，但最後三十分，仍可能變裝為和服。其餘的女性配角及男性腳色，在髮型方面，無論古裝頭、短髮、長髮都被允許，而且可以添加任何頭飾。服裝方面尤其自由，古裝、和服、現代服飾，各種自由設計的造型都可以出現在舞臺上。而這些，全都是為了滿足劇目內容的需要。不過各團風格差異頗大，同一齣戲

由不同劇團演出，在視覺、聽覺及情味上往往表現懸殊。伴奏方面，武場往往保留傳統頭手鼓一名，另一名負責爵士鼓；文場二人，同樣以保留傳統頭手弦爲原則，副手則必爲電子琴或電吉他。

外臺歌仔戲演出原本「即興」成分很高，夜戲尤其喜歡配合時事搞笑。戀愛情仇一類劇目最能代表夜戲的風格，故事通常是糾纏交錯的情感關係，極奇情浪漫之至。時空通常不太明確，大抵以古代的中原或西域爲主。舉例以明之，《贖罪塔》爲各劇團常演，故事敘述一王子甫出世即因預言爲王父所棄，但後來還是發生「弒父戀母」的悲劇，很清楚是希臘悲劇《伊底帕斯王》的翻版；《苦雨戀春風》敷演一位「大學生」愛上茶室女，後來當油漆工養家，因爲父親阻止，終於飲恨分離。男主角先著古裝，演到油漆工時，則變爲短髮，穿唐裝。

劍俠戲的內容都是俠士立功或復仇的故事，其中情愛仍占很大的成分，其情節變化錯綜離奇。這類劇目的盛行，或者受日本小說影響，也可能與1960年代流行的「劍俠」布袋戲有關，「宏聲」歌劇團演出《月下怪人》一劇中，就曾出現「骷髏裝」造型，正是布袋戲劍俠金光之所常見，「一心」演過的《龍俠黑頭巾》與1960年代布袋戲名劇《怪俠紅頭巾》情調也相類。這個問題還有待進一步研究，非三言兩語可下定論。

至於上表第三類傳統故事劇目，都出自排斥「胡撇仔」戲的劇團，他們白天演古路戲劇目，晚上服飾稍爲花俏一些，拿出來的仍然是古路戲劇目。

2.「死戲」（寫定劇本）劇目

　　1950年代起，陳澄三「拱樂社」以高價聘人編寫系列劇本，即所謂「做死戲」。「拱樂社」內臺劇本經邱坤良教授整理，目前已由國立傳統藝術中心出版，共四十七種，見表4：

<p align="center">表4：「拱樂社」內臺劇本出版目錄</p>

拱樂社劇本（一至三冊）金銀天狗（一-十）	陳守敬編劇
拱樂社劇本（四至五冊）皇帝充軍（一-五）	葉海編劇
拱樂社劇本（六至七冊）德化萬惡（一-六）	廖文燦編劇
拱樂社劇本（八至九冊）劍底鴛鴦（一-五）	陳守敬編劇
拱樂社劇本（十至十一冊）黑染玫瑰（一-五）	葉海編劇
拱樂社劇本（十二至十三冊）神秘殺人針（一-五）	葉海編劇
拱樂社劇本（十四至十五冊）花鼓情仇（一-五）	鄧火煙編劇
拱樂社劇本（十六）空愛情難斷（一-四）	蕭金水編劇
拱樂社劇本（十七至十八冊）孤兒流浪記（一-五）	陳守敬、陳雲川編劇
拱樂社劇本（十九至二十冊）合寶金錢會（一-五）	葉海編劇
拱樂社劇本（廿一）母之罪（一-五）	佚名
拱樂社劇本（廿二至廿三）乞食王子（一-六）	陳守敬編劇
拱樂社劇本（廿四）火煙新作（一-三）	鄧火煙編劇
拱樂社劇本（廿五至廿六）天涯遊龍（一-六）	葉海編劇
拱樂社劇本（廿七至廿八）眞假王子（一-六）	陳守敬編劇
拱樂社劇本（廿九至三十）仇海情天（一-五）	鄧火煙編劇
拱樂社劇本（卅一至卅二）江山美人（一-六）	陳雲川編劇
拱樂社劇本（卅三至卅四）可愛離婚妻（一-六）	陳守敬編劇

拱樂社劇本（卅五至卅六）孝子殺親父（一-五）	廖文燦編劇
拱樂社劇本（卅七至卅八）劍影情仇（一-五）	陳守敬編劇
拱樂社劇本（三九）班超·洛神	佚名
拱樂社劇本（四十）金玉奴·女秀才·西廂記，七仙女·節義亭·王寶釧	佚名、陳雲川、佚名、陳雲川、佚名、佚名
拱樂社劇本（四一）忠義亭·性本善	佚名
拱樂社劇本（四二）中興大夏·田單復國·忠貞報國	陳守敬、廖文燦、佚名
拱樂社劇本（四三）三潭印月·王佐斷臂	佚名、陳守敬
拱樂社劇本（四四）節烈夫人·山伯英臺·狀元及第	佚名、佚名、陳福成
拱樂社劇本（四五）鄭成功與兩神童（一-十二）	廖文燦編劇
拱樂社劇本（四六）劉伯溫、王允獻貂蟬	佚名、高宜三
拱樂社劇本（四七）愛怨情天（二-六）	佚名
拱樂社劇本（四八）包公傳（一-三）	李玉書、高宜三
拱樂社劇本（四九）兩世同修（二-五）	佚名
拱樂社劇本（五十）小女俠紅蝴蝶（二-五）	陳守敬編劇
拱樂社劇本（五一）可恨的慈母（一-二）	陳守敬編劇
拱樂社劇本（五二）漢族義魂（一-二）	佚名

　　前二十種篇幅較長，通常為一到十本，從劇目判斷，多為戀愛情仇的內容；後二十七種篇幅較短，多為傳統劇目。其中夾有兩本新編戲《小女俠紅蝴蝶》和《可恨的慈母》的殘本。這些劇目大致可以反映內臺歌仔戲演出的品味走向。

二、分期特色

　　回顧歌仔戲百年來的發展，大約經過幾個鮮明的階段。不同的階段各有其表演的主軸類型。以下先對各階段作綜覽介紹，再分小節敍述類型內涵於後。

㈠萌芽期：宜蘭本地歌仔戲

　　現存歌仔戲最原始的形態是宜蘭本地歌仔戲，又稱「老歌仔戲」。無論它是不是歌仔戲的源頭，1905年它就有在農村熱烈演出的記載。⑲彼時演員清一色是男性，劇目以四大齣的《山伯英臺》、《呂蒙正》、《陳三五娘》和《什細記》爲基礎，逐漸增加，但數量仍然很有限。它的身段類似車鼓弄；在外地，甚至宜蘭本地的歌仔戲都歷經幾回合的發展之後，宜蘭「本地歌仔戲」仍然保有古樸的表演方式和特殊的劇目，因此，視之爲宜蘭地區唱歌仔調的車鼓戲形式亦無不可。此時基本上可以視爲歌仔戲的「萌芽」期。

㈡形成期：內臺歌仔戲

　　日治初期，流行既久的曲藝「念歌仔」受到商業戲院盛演戲曲的刺激，吸收當時各個大戲劇種的表演身段和劇目，登上舞臺，成爲新興的劇種——歌仔戲，並且在1920年代進入內臺戲院，和其他劇種一較短長。由於它是當時唯一使用臺灣日常語言演唱的劇種，

⑲　《臺灣日日新報》，明治三十八年（1905）八月十八日。

又大走通俗路線，因此能夠很快竄紅全臺，開啓了集榮寵於一身的內臺歌仔戲時代。二次大戰開打，日本政府實施「皇民化運動」，禁止傳統戲曲演出，歌仔戲也受到壓抑。終戰後，各地劇團如雨後春筍，從沈寂的土壤中復甦，歌仔戲更進入它的黃金高峰期，一片繁榮。這是歌仔戲的「形成」期。

(三)發展期：唱片、廣播、電影、電視歌仔戲

為了因應不同時空與媒體，歌仔戲發展過不同形式的表演方式。包括唱片、廣播、電影和電視等，確實也都能吸引不同需求的觀眾。

唱片歌仔戲是劇場形式之外最早出現的媒體歌仔戲。它的流行時間很長，始終扮演陪襯、助挹的腳色。

民國四十五年（1956），第一部成功的歌仔戲電影《薛平貴與王寶釧》問世，掀起了其後電影歌仔戲的風潮，持續了約五年之久，捧紅了許多大明星。電影歌仔戲的演員都來自內臺，電影風潮過後，他們亦多回到內臺。

歌仔戲在內臺本來就必須面臨與其他表演如雜耍、魔術、歌舞團等的競爭；民國五十年代戲院播放各式電影已成趨勢，加上電視也普遍化，迫使職業的歌仔戲劇團紛紛走出內臺。

電視這一個媒體的興起，與其說是加速歌仔戲的衰退；不如說因為搭上這一流行文化便車，使得歌仔戲做為大眾娛樂的中軸地位又延長了約二十年。毫無疑問，電視歌仔戲是新時代的主要型態，今天許多中生代觀眾所以對歌仔戲仍維持興趣，電視功不可沒。所不同的是，它已不再是劇場。

　　能夠進入電視臺的演員畢竟有限，許多人選擇轉戰廣播界。廣播歌仔戲自民國四十年（1951）代中期就頗興盛，在內、外臺交替階段，更成了人才的集中地；沒有機會上電臺的演員，則以賣藥團的表演方式，走入民眾生活，持續商業性質的演出。無論電影、廣播或電視，其表演場地已離開劇場，往外拓展，可視為歌仔戲的「發展」期。

㈣轉變期：外臺歌仔戲

　　經過了一段時間的沈澱，大約在民國五十年代後期，為數不少的歌仔戲劇團在外臺找到落腳之處——事實上，它們是奪占了原來亂彈戲在廟會的戲路，外臺歌仔戲於是成了歌仔戲又一型態。今天所見的外臺歌仔戲，除了少數例外，無論劇團編制、表演藝術、劇目等，都是內臺歌仔戲「具體而微」的餘續。其演出場合和目的，已由商業戲院的娛樂轉而為廟會劇場的酬神。可視為歌仔戲的「轉變」期。

　　由以上敘述可以看到，歌仔戲的各個表演型態，大致在歷史上都各自形成獨有的階段。近年來歌仔戲紛紛進入文化殿堂，可見另一個新的表演型態正在成形，其人才也多來自上述領域。

　　以下將以「分類」為主軸來呈現「分期」，一方面說明臺灣歌仔戲的歷史進程；另一方面欲藉此凸顯其變化。務使各期發展內涵特色更加清晰可見。

㈠宜蘭本地歌仔戲

　　早期臺灣農村社會缺乏娛樂，念「歌仔」是人們在工作之餘最

大的休閒愛好。無論是莊家農忙之餘所唱、市井小民平時的歌詠、盲人街頭賣藝或乞丐走唱行乞等，唱的都是「歌仔」。名稱則包括「歌仔」、「相褒歌」、「臺灣雜念」、盲人「念歌」和「乞食調」等。

　　流行在臺灣的「歌仔」源自於明末清初的閩南，學術界稱「錦歌」。主要以閩南的民歌爲基礎，繼承明代以來南方的小曲小調，並且吸收閩南一些民間小戲，像竹馬戲、車鼓戲、採茶戲、老白字戲等的部分曲調而形成。它流行在福建省東南的漳州、廈門、晉江等閩南方言地區，還有臺灣省以及東南亞閩南華僑集中地區。

　　剛開始，只是一般老百姓的業餘演唱，由於廣受喜愛，慢慢出現以走唱爲生的江湖藝人。同時，透過曲調的不斷吸收，漸漸在單純歌唱中，放入通俗的故事，從歌謠發展而爲曲藝說唱。閩南「錦歌」的曲調種類，包括基本曲調的〔四空仔〕、〔五空仔〕；接近朗誦的〔雜念仔〕（雜碎仔）；和吸收自曲藝或小戲的〔花調〕（雜歌）等三大類。所唱內容包括平時生活熟事和通俗的民間故事，除了提供人們盡情的抒詠；在曲折的故事中，人們的想像力更得以馳騁游走，爲單純的生活平添不少趣味。

　　宜蘭「歌仔」的演唱傳藝活動，最早可以追溯到民國前八、九十年（1820-1830）出生的「貓仔源」。他來自閩南，先在臺灣南部落戶，再遷居宜蘭。他開班授徒，教出不少傑出的弟子，例如歐來助、流氓帥、陳三如等人，這些弟子們組織業餘戲班，演唱的「曲目」包括《陳三五娘》和《山伯英臺》等，並且繼續傳徒授藝，成果可觀。較著名如葉讚生、林爐香、陳旺欉、林榮春等，對後來本地歌仔的傳承和推廣，都作出了貢獻。

　　歌仔戲的前身「歌仔」，究竟如何由「坐唱」曲藝，一變而爲大戲的呢？目前最通行的說法是：早期「歌仔」在臺灣流傳，宜蘭一帶歌仔館十分發達，演唱故事，也有簡單的身段，稱「本地歌仔」。另一方面，流行臺灣各地的車鼓陣頭（民間遊行的歌舞隊）小戲，採用「歌仔」曲調，以「代言」的方式來演唱，是爲「歌仔陣」。二者結合，在民國初年（1911）前後初步搬上野臺，就是「宜蘭本地歌仔戲」或稱「老歌仔戲」。換言之，宜蘭本地歌仔戲是說唱曲藝結合歌舞技藝搬上舞臺的最初形式，之後，必須再吸收其他大戲的表演身段和劇目，內化沈澱才茁壯成長爲大戲。

　　宜蘭本地歌仔戲本是一種純屬男性子弟（業餘愛好者）的戲劇。演出形式有三種，包括：

　　滾歌仔：爲清唱，沒有任何人物扮飾。「滾」有嬉戲之意。除　　　　　了定點表演，這種清唱的也有「陣頭」遊行的表演方　　　　　式，稱爲「請路」。

　　落地掃：有簡單扮飾，包括空地演出和遊行隊舞「歌仔陣」。

　　上臺演出：爲草臺型式。因戲臺簡陋，或稱「茱瓜棚」。

　　演出時只有小旦和老婆需要向周遭的女性商借生活服飾和胭脂花粉來打扮；小生和三花則穿著日常服飾。比較特別的是小旦和老婆須「綁頭」。小旦除戴「珠花」外，還要用彩綢綁出「膨球」，垂下兩條「風索」。老婆則在腦後梳髻，插上三枝香櫃當髮簪，也可戴上大花製造滑稽效果，頗似宋金雜劇中的「諢裏」。

　　身段臺步十分簡單，較有特色的包括上臺時先要做出整裝、整髮、摸領的「三點金」，之後還要沿著表演場地繞「四大角」。生、旦都很注重「捻扇花」的動作，捻扇花有許多要領，可謂生、旦演

技中的基本功。至於三花和老婆，由於扮飾詼諧人物，動作誇張，
較著名的如三花的「閹雞行」，老婆「走路如米篩」等。❷

劇目方面，宜蘭本地歌仔有所謂四大齣，包括：《呂蒙正》、
《山伯英臺》、《陳三五娘》和《什細記》，其他像《金姑看羊》、
《雪梅教子》、《安安趕雞》等也很受歡迎。表演時唱多於白，爲
聯歌體，基本上尚未完全脫離原始歌仔戲說唱的形式。

當它們搬上舞臺，馬上受到群眾的熱烈歡迎，以業餘劇團受邀
在各地演出，由於市場需求甚大，漸漸轉爲職業性質。

雖然歌仔戲是否源起於宜蘭仍有爭議。但宜蘭是目前保留歌仔
戲早期型態最完整、相關表演人才也最多的地方，這點倒是沒有疑
問的。老歌仔戲在宜蘭受到重視和喜愛，甚至使它成爲不同於成熟
歌仔戲的另類型式，兩者並存至今。

㈡內臺歌仔戲

由閩、粵傳入臺灣的戲曲劇種很多，但使用的都是大陸的地方
語言，帶有濃厚的地方口音（如南、北管），和臺灣群眾的生活語言
是有距離的。歌仔戲一站上舞臺，就能夠迅速風行，跟它採用漳、
泉混音的「臺灣閩南語」，一聽就懂，一學就會，容易引起共鳴，
有很大的關係。

在走入職業，走向城市之後，歌仔戲很快感受到自身在劇目以
及表演手段上的不足；而許多大戲劇種如亂彈戲、京劇、高甲戲等，

❷ 見林素春《宜蘭本地歌仔之研究》，臺北：中國文化大學藝術研究所碩士
論文，1994年，頁125-134。

則爲了生存不得不和歌仔戲「同臺並演」，採取日演其他大戲，夜演歌仔戲的合作方式，或在歌仔戲演出的前四十分鐘演出其他大戲。這對於歌仔戲吸收各劇種的養料，營造了十分有利的環境。不僅劇目很快流通，表演技藝也以最有效方式透過觀摩或正式授藝，傾注到歌仔戲裡頭。就這樣，歌仔戲吸收了亂彈系統戲曲（包括京劇）的武場伴奏、武打場面和部分唱腔；吸收了南管戲曲的部分身段和曲調；同時，隨伴著高甲戲曲的通俗走向，採用福州班和上海京班炫麗的造型和機關布景，受到廣大群眾的喜愛。加上開啓女演員演戲風氣和臺灣經濟不斷改善等因素，使得歌仔戲具備了優越的成長條件。大約在1920年代，即以絕對優勢席捲全臺。

歌仔戲進入內臺演出，目前較可靠、沒有疑議的文獻記錄仍是見於日本大正十四年（1925）陳保宗的〈臺南的音樂〉。而根據昭和三年（1928）臺灣總督府所做的〈臺灣戲班分布調查報告〉，歌仔戲班的數量已經僅次於亂彈戲和布袋戲。可見短短的一、二十年，歌仔戲就從業餘說唱小戲一躍而爲全臺各地戲院商業的寵兒。

昭和十一年（1936）小林躋造擔任臺灣總督，開始改變日本政府過去對臺灣採取的「懷柔」態度。昭和十二年（1937）中日戰爭爆發後，更厲行「皇民化運動」。昭和十六年（1941），太平洋戰爭爆發，爲了進一步將臺灣建設爲「南進」基地，日本政府成立了推行「皇民化運動」的專責單位「皇民奉公會」。

在這段特殊時期，民眾對傳統戲劇，特別是歌仔戲的喜好仍然很強烈。於是便出現了背著日本警察偷偷演出的情況。根據已逝名伶蕭守梨的說法，常常演的是古路戲劇目（如《征東》、《征西》），演員卻穿和服，綁頭帶，拿武士刀，這便是「胡撇仔戲」產生的背

景；由於環境實在太惡劣，大部分劇團不是解散，就是改演「新劇」
（改良戲），有的還不得不演出宣導日本政策的所謂「皇民劇」。此
時可以說是文化發展受到政治箝制的黑暗時期。

戰後，大陸各地方戲專業劇團爭相來臺獻藝。剛開始，屬於職
業性質以營利為目的演出的頗為不少。這些劇團多在終戰後的前幾
年勉強維持，過了不久即宣告解散。於是，便進入各省地方戲發展
的第二階段。除了京劇、豫劇等少數劇種得到軍中支持，其他各大
陸劇種漸漸都只剩下民間業餘團體，最後都靠各地同鄉會勉強支持。

臺灣本地劇種方面，許多過去的從業人員或恢復舊班；或召募
新員另組新團。然而，在聲勢上，除了歌仔戲如日中天，更上一層
之樓之外。其餘劇種，無論亂彈戲或布袋戲都比不上「日本時代」
的興盛。

終戰後，歌仔戲班紛紛復甦，進入她發展歷史的第二個黃金階
段。全臺歌仔戲職業劇團估計超過三百團，❹各地戲園林立，豪華的
機關布景，配合唱做俱佳的演員陣容。那時戲院的檔期至少五天，
通常十天一檔，不論城鄉戲臺都能票房告捷，民間子弟的歌仔館也
頗為盛行。對於歌仔戲而言，「皇民化」時期雖然壓迫了生機，卻
也因此從「新劇」吸收了不少表演手法。同時，漸漸形成吸收自其
他大戲劇種劇目的「古路戲」和走奇情路線的新編「胡撇仔戲」各
據一方，各擅勝場的情形。

❹ 超過三百團的說法，見紀慧玲《凍水牡丹廖瓊枝》，臺北：時報文化出版
　企業，1999年，頁73。呂訴上《臺灣電影戲劇史》（臺北：銀華出版部，
　1961年初版，1991年再版，頁397）則說是二百多團。

在終戰的民國三十四年（1945）到民國五十年代初的十五、六年之間，歌仔戲的表演藝術和演出活動被推到了最高峰。這時期所開發的劇目和表演藝術被具體而微地移植，成了今天外臺戲的內涵。彼時著名演員，至今仍有許多繼續在舞臺上發光，那時候的童伶演員，則成了現今臺灣職業戲班最後一批接受過較嚴格培訓的專業表演人才，繼續撐持著這個劇種的門面。

歌仔戲自從站上草臺，到進入內臺，都是採用「幕表」的方式進行劇目的創作。亦即由一個功底好的演員想好故事，再和其他演員討論，共同完成情節的安排和劇中人物上下的場次。演出時，演員只得到個人唱詞的「單片」，其餘都要靠「即興」的發揮；在過去歌仔戲藝人多數不識字的情況下，可想而知，大部分連唱詞的「單片」都沒有，除了演出前的構思和溝通，全靠演員即興發揮。陳澄三是突破歌仔戲「幕表制」演戲方式的代表人物。民國四十一年（1952）起，他以四萬元高價禮聘陳守敬編寫劇本，以後又陸續請多人編寫，大大地提升了歌仔戲的演出水準。（劇目詳前文）

陳澄三的創舉還包括在民國四十五年（1956）拍攝了臺灣史上第一部成功的電影歌仔戲《薛平貴與王寶釧》。這部電影帶動其後電影歌仔戲和臺語電影的風行。而這些，都是歌仔戲在內臺極度風光之際才能夠締造的榮景。（詳下節）陳澄三之外，同時期有羅木生的「日光劇團」，同樣以企業化方式當作產業來經營。羅木生亦請專人編寫劇本，發展錄音團，規模也相當可觀。

「拱樂社」和「日光」等請人編寫劇本的演劇，被稱爲是「做死戲」，一般內臺還是維持「做活戲」的演出方式。這兩種製作方式的欣賞重點和審美邏輯是不一樣的，相同的是它以觀眾好尚爲取

向的商業性格。

從終戰的1945年到1960年代初是「內臺」歌仔戲的全盛期,當時為因應市場需求,又同時發展「廣播」和「電影」歌仔戲。後因不敵「電視」的流行風潮,才逐漸轉向戶外的民間慶典,成了今天我們所見的情況。

日治時期開始有戲院的興建。但是較早建於臺北城內的「浪花座」(1897,後改朝日座)、「淡水館」(1898)、「臺北座」(1900)、「十字座」(1900)、「榮座」(1902)等,皆係城內由日人經營的日人觀戲之所。後來才有中國戲班偶而租用演出。演出臺灣戲劇較為著名的,臺北有大稻埕的「淡水戲館」(1909興建,1916改為「新舞臺」)、「艋舺戲園」(1919)、「永樂座」(1924)、「第一劇場」(1935);臺南則有「南座」(1907前)、「大舞臺」(1911前);㉒臺中有「高砂演藝所」等(1911)。1920年代以後,戲院日多,遍布全臺,營利性的演出於是大舉進入戲院。

㈢唱片及廣播歌仔戲

劇場之外,最早出現的媒體應該是唱片。早在明治四十三年(1910),「株式會社日本蓄音機(即留聲機)商會」就在臺北市榮町成立它的「臺北出張所」,出版日文唱片。大正三年(1914)「日本蓄音機商會」邀請臺灣樂師到日本錄製包括《山伯英臺》的「民

㉒ 見呂訴上《臺灣電影戲劇史》,臺北:銀華出版部,1961年初版,1991年再版,頁195-222;以及邱坤良《日治時期臺灣戲劇之研究》,臺北:自立晚報文化出版部,1992年,頁69-79。

謠」唱片。民間以「鷹標」稱呼其品牌，爲嘗試階段。大正十四年（1925）日本「金鳥印」唱片公司興起，以低價位占領市場。「金鳥印」唱片發售盲人歌手陳石春以〔雜念仔調〕編唱《安童買菜》是賣得最好的一張。「日本蓄音機商會」也將其產品分等級，依次爲「鷹標」、「日本」和「東洋」，民間稱「駱駝標」，這之中已有許多歌仔戲。而爲了控制內容品質，唱片業在這時就開始請人編寫歌仔戲劇本。昭和三年（1928）美國古倫美亞（COLUMBIA）併購日本唱片公司，在臺北成立「古倫美亞唱片臺北支店」。昭和五年（1930）以後，臺灣的唱片公司如雨後春筍，數量大增。在古倫美亞唱片中，就有所謂「流行新曲」、「新歌劇」、「文化劇」、「新歌仔戲」等名稱。「新歌仔戲」指新編的歌仔戲戲齣。「新歌劇」或稱「文化劇」，指加入西洋樂器伴奏的歌仔戲。最有名的四家爲「古倫美亞」（附品牌「利家」）、「勝利」、「日東」及「奧稽」唱片。❷

　　唱片歌仔戲的錄製，在歌仔戲發展歷史上的意義有數端：⑴爲了控制內容品質，1920年代初唱片業者就開始歌仔戲劇本的編寫。⑵到了1920年代末，「古倫美亞」公司開始灌錄整套的歌仔戲唱片，如《媽祖得道》一套13張、《審郭槐》一套11張等。當時主要的編劇有陳玉安、梁松林、周火灶等人。❷唱片編劇實爲後來歌仔戲商業戲院編劇的開路先鋒。

❷　林良哲〈由落地掃到歌仔戲──日治時期歌仔戲發展過程初探〉，《宜蘭文獻》38期，1999年，頁3-49。

❷　同上註。

　　那些新編的劇目，記錄了當時代人們的處境和情感心態。以國立傳統藝術中心出版《聽到臺灣歷史的聲音》爲例：《口白悲談：臺灣故事》（文聲唱片文藝部編）便是1930年代的人，以純口白、對話的方式，將彼時發生的重大社會新聞，以「講古」的趣味演出來。文化劇《三伯遊西湖》（梁松林作詩），加入了西洋樂器做伴奏，表現了新興的欣賞趣味。《蓮英托夢》（陳玉安編劇）即京劇海派劇目《槍斃閻瑞生》的歌仔戲版，由此可以看到其時臺灣京劇的流行，也可做爲歌仔戲受京劇影響的一個例證。新歌劇《素珠再嫁》（尤生發詞），劇中人素珠是年少寡婦，被兄嫂逼迫，不得不拋棄幼子改嫁，應該是當時社會人情的眞實反映。還有所謂的皇民化劇《舉國一致》（白惠文作），時間當在1937年以後，讓我們見證了日本人以臺灣爲殖民地，拿拙劣手段介入戲劇的情形。❷❺

　　日治時期的唱片歌仔戲，對於那時尙在成長中的歌仔戲，在劇本編寫、劇目累積、演唱技巧、音樂藝術的增進等方面，有重要的助挹之功。

　　廣播歌仔戲的流行要晚得多，日治昭和三年（1928）「臺灣放送協會」成立，首先設「臺北放送局」，以日語播放。昭和六年（1931）「臺灣廣播電臺」正式成立，❷❻但人們擁有的收音機數量仍然相當有限。廣播電臺歌仔戲的流行，始於民國四十三、四年間（1954-1955），如北部有「中廣」、「警察」、「正聲」、「民本」、「民聲」、

❷❺　見林鶴宜〈從劇種的歷史進程，看日劇時期歌仔戲唱片的價值〉，《聽到臺灣歷史的聲音》，臺北：國立傳統藝術中心籌備處，2000年，頁22。

❷❻　林良哲〈由落地掃到歌仔戲──日治時期歌仔戲發展過程初探〉，《宜蘭文獻》38期，1999年，頁3-49。

「中華」與「益世」等，中部有「中興」、「中聲」、「國聲」及
「農民」等，南部有「鳳鳴」和「勝利」等廣播電臺，均有廣播歌
仔戲的節目，而且大都有自己的廣播歌仔戲團。例如今天「河洛」
劇團的負責人劉鍾元，當時就組織過「民本九龍廣播歌劇團」、「民
聲金龍廣播歌劇團」與「正聲天馬廣播歌劇團」等。1960年代廣播
歌仔戲的流行達到最高峰，而以「正聲」電臺的「天馬歌劇團」為
巔峰代表。「正聲天馬」原為中部的團體，民國五十一年（1962）
才北上發展。民國五十四年（1965）楊麗花加入成為小生，「正聲
天馬」聲勢更是如日中天。❷❼

　　當時廣播歌仔戲的演員或從內、外臺歌仔戲的演員中挑選，如
廖瓊枝、陳剩、許麗燕、葉金巒、王金蓮、洪明雪、洪明秀、楊梅
子、杜玉琴、謝月霞、楊麗花、小麗雲、林美照等。也有從賣藥團
的演員中挑選的，如翠娥、小鳳仙、陳阿枝、林鳳枝等。❷❽總之是以
音色和演唱的動聽為主要考量，扮相相對而言並不重要。扮相漂亮，
做念又好的演員，多在舞臺演出已有一定的名氣，隨著廣播劇團的
巡演，常常造成大轟動。廣播歌仔戲之興是因為有市場（許多為賣藥
性質），歌仔戲在商業內臺漸漸無法生存之時，嗓子好的演員多到電
臺落腳，避免了顛沛之苦，後來才轉戰到外臺，或進入電視。

　　因為空中傳送的只有聲音，為了把握感動觀眾的唯一的手段，
帶給歌仔戲的影響是磨練了一批注重唱腔的演員。同時，由於播出

❷❼　見林鶴宜、蔡欣欣《光影·歷史·人物──歌仔戲老照片》，宜蘭：國立
　　傳統藝術中心，2004年排版中。
❷❽　同上註。

的時間太長，不得不就便採用具備四句形式，情調又與歌仔戲相合的流行歌來豐富唱曲的內涵。如此，便滋生了一批歌仔戲唱腔的新創曲目，諸如：〔中廣調〕、〔更鼓反〕、〔送蓮花〕、〔豐原調〕等。亦有從流行歌曲吸收養分而編寫的曲調，諸如：〔運河悲喜曲〕、〔母子鳥〕、〔娼門賢母〕、〔秋夜曲〕、〔南風謠〕等。❷

　　廣播歌仔戲的錄製，可分「現場」和「錄音」兩種方式。前者由演員在電臺現場演唱，演唱時間為兩到四小時不等，一天可以分為早、中、晚等不同時段；後者則排時間預先錄音，以便和演員平時的演出錯開。無論「現場」或「錄音」，演的都是「活戲」。

　　廣播電臺的歌仔戲節目多以商品販售為目的，且絕大部分是賣藥。從某個角度來看，它可以視為賣藥團的「電子化」。因為廣播的影響很大，有的藥商自己備有錄音間，採取自行錄製，再拿到電臺去播放。例如資深演員陳剩為了生計，自民國六十四年（1975）以前，就開始在士林「建設錄音室」錄製歌仔戲。這原是為了賣「老身風濕丸」而錄製，錄好後，由藥商提供各廣播電臺播放。除了陳剩擔任小生，配戲的演員前後有董秀枝（花旦）、廖秋（苦旦）、杜玉琴（苦旦）等人，由於陣容堅強，廣受聽眾喜愛。聽的人多，老板自然賺了很多錢。陳剩回憶最有名的一齣戲是《大紅袍》，一直到大約民國七十六年（1987）才停止錄音。這些錄音帶後來聽說送給「民本」電臺，一直到現在都還在早上時段播放。

　　為了回饋聽眾的長期支持，廣播歌仔戲有組團年度全省巡迴公演的慣例。演員們平時「有聲無影」，難得上臺獻出廬山真面目，

❷　見徐麗紗《臺灣歌仔戲唱曲來源分類研究》，臺北：學藝出版社，1991年，頁39。

聽眾們莫不把握機會爭相購票，一睹演員們的舞臺風采。

廣播盛行之際，當然也有歌仔戲唱片，不過，它和其他罐頭音樂已經沒有兩樣，純然只是方便取用的消費品，是內臺和廣播外的附加利益。緊接著興起的電視娛樂，很自然的也影響了廣播歌仔戲的生存，使得廣播歌仔戲漸趨式微。

㈣電影歌仔戲

電影在1895年才被法國盧米埃兄弟發明，歷史不過一百年出頭。1920年代，日本、美國和中國電影就進口臺灣，相當受到知識分子的歡迎。

葉龍彥《日治時期臺灣電影史》指出，臺灣最早設立的電影製作與研究機構是劉喜陽等人在大正十四年（民國十四年，西元1925年）創立的「臺灣映畫研究會」，曾經拍攝第一部臺灣人電影《誰之過》。❸⓪昭和三年（1928），桃園人林登波組織「江雲社」，就為了追求這種新奇的效果，拍攝了八小段落的影片，在歌仔戲舞臺演出間穿插播放過。❸①這是電影概念首度和歌仔戲發生關聯。

然而，整個1930年代，臺灣的電影業仍以放映為主，製片寥寥可數，風氣未開。二次世界大戰開打，更直接促使電影事業的衰落。除了官方的新聞片、紀錄片，再沒人投資拍片。戰後初期延續這種新聞片、紀錄片的拍攝，直到民國四十五年（1956）起，臺語片漸

❸⓪　見葉龍彥《日治時期臺灣電影史》，臺北：玉山社，1998年，頁138-139。
❸①　呂訴上《臺灣電影戲劇史》，臺北：銀華出版部，1961年初版，1991年再版，頁284。

興，才改變了這種狀況。

民國四十四年（1955），由廈門來臺的「都馬班」班主葉福盛，就曾拍攝第一部「影音不同步」的歌仔戲電影《六才子西廂記》。❷可惜因爲效果不佳，並沒有受到太多注意。民國四十五年（1956），「麥寮拱樂社」老板陳澄三成立「華興電影公司」，才拍攝了第一部成功的歌仔戲電影《薛平貴與王寶釧》。因爲大受歡迎，又陸續開拍續集和其他影片，民國四十六年（1957）陳澄三甚至親自擔任導演，以原先爲「拱樂社」主幹，後出班組團的「錦玉己」歌劇團爲班底，拍攝了十六厘米的彩色電影《玉壺金鯉》。

一時，拍歌仔戲電影的熱潮被抄熱了起來。如「美都」、「華臺園」、「大振豐」、「錦玉己」、「國光」、「寶銀社」、「新南光」、「汪思明」、「日月園」、「賽金寶」、「新都」、「寶金玉」、「勝利」、「臺南少女」等劇團都和製片公司合作，搶攻歌仔戲電影市場，而以民國五十一至五十二年（1962-1963）數量最多，到五十四年（1965）消歇，總計超過百部。❸這些都是歌仔戲在內臺極度風光之際才能夠締造的局面。在這段十年的歌仔戲電影黃金時期中，有不少內臺演員或隨著劇團老板的投資，或經人介紹，投身電影歌仔戲的行列。著名的如許秀年、小杏雪、劉梅英、吳碧玉、許金菊、陳血、杜慧玉、小桂紅、月春鶯、小白光、林桂甘、杜玉琴、小艷秋、小春美、小明明、洪明雪、筱明珠、劉彩雲等。

❷ 劉南芳〈都馬班來臺始末〉，《漢學研究》，臺北：漢學研究中心，8卷1期，1990年，頁587-607。

❸ 見施如芳《歌仔戲電影研究》，臺北：臺北藝術大學傳統藝術研究所，1997年，頁61、132-135。

　　而因為電影歌仔戲的流行，順帶造成臺語電影的流行。許多歌仔戲明星，除了拍電影歌仔戲外，同時也是臺語電影的紅星，最明顯的例子是「新南光」的當家旦腳月春鶯和電視天王巨星楊麗花。她們的臺語電影作品幾乎和電影歌仔戲作品一樣多，甚至超過。

　　據葉龍彥的統計，民國三十五（1946）年底，全臺登記的電影院，包括兼演歌仔戲和其他戲劇的混合戲院，共有一百四十九家，❸❹隨著人口成長，逐年相對增加，戲院的設立更是遍布全臺各地大小城鎮。

　　內臺戲的演出原是在鏡框式的舞臺上進行，電影則突破舞臺限制，場景特別講究寫實，因而多到戶外實景拍攝，以求逼真。又，歌仔戲在舞臺上可能需要十天才能看完的故事，電影只要一個晚上短短兩、三個小時即演完，感覺比較緊湊。一時，頗受大眾歡迎。

　　為了吸引觀眾，電影歌仔戲劇目除了延續大家耳熟能詳的歷史故事，或者移植改編劇場上的古冊劇目，如：《樊梨花與薛丁山》、《樊麗花下山》、《薛剛鬧花燈》、《李廣大鬧三雲街》《陳三五娘》、《鄭元和與李亞仙》外；亦多自出機杼，憑空結撰的新編劇目，如《流浪兩兄妹》、《苦兒蕩婦心》、《三兄妹告御狀》、《天涯遊龍》、《白猴招親》、《虎鼻獅》、《憨查某哭倒黑龜洞》、《乞食婆游冥山》、《八寶公主》《十二寡婦》等。因應黃梅調的流行，除了唱歌仔調，更使用大量的黃梅調唱腔。例如《三龍奪明珠》、《三女配一夫》等。各種題材都搬上螢幕，一方面繼承傳統，一方面呼應流行文化。

❸❹　見葉龍彥《光復初期臺灣電影史》，臺北：國家電影資料館，1995年，頁57。

今天回頭看當時所拍的歌仔戲電影，有很強烈的內臺戲移植和濃縮的印象。除了由「做活戲」改爲寫定的劇本。基本上，它的題材、情節進展模式和表演模式，皆承自內臺，只是使用了「電影」這個媒體，多了一些寫實的戶外畫面而已。內臺戲演員做活戲的機智和臨場的趣味，反而是電影所缺乏的。

兇猛的西風終究是抵擋不住的，一方面無能與更新興的電影工業競爭，一方面又難與熱鬧的歌舞團抗衡，歌仔戲最後終究還是失去了「戲院」的舞臺。民國五十四年（1965）以後，電影歌仔戲便逐漸地消聲匿跡。

㈤電視歌仔戲

民國五十一年（1962），臺灣第一個電視臺「臺視」開播，標誌著表演娛樂形態跨向了一個新階段。它所代表的不只是電子媒體娛樂進駐家庭的時代之來臨，更反映了在這之前，臺灣社會經過了長時期的醞釀，在廣播技術的成長，電子娛樂消費習慣的養成，演藝項目的多元化，形態的充實豐富等各方面，都已經累積了相當的基礎，足以接受「電視」這一新興媒體。在這樣一個大環境的衝擊下，歌仔戲面臨了前所未有的考驗。

「臺視」在開播後不久即有歌仔戲節目，第一個出現的是王明山製作，由「金鳳凰劇團」演出的《雷峰塔》，主角是何鳳珠和廖瓊枝。播出的時間是每個星期五的晚上九點半，因爲那時候的人習慣早睡，且看電視的人口不多，影響有限。❸⑤（又有一說王明山製作的

❸⑤　紀慧玲《凍水牡丹廖瓊枝》，臺北：時報文化出版企業，1999年，頁169。

這第一部電視歌仔戲是《朱洪武》）此時許多內臺重要演員被網羅進電視演出，如廖瓊枝、許秀年、王金蓮與王金櫻姐妹、小麗雲、小明明、小鳳仙、翠娥、李好味、郭美珠等。製作人與演員之間合作頻繁。演員隨著製作人出入於不同的劇團間。

　　民國五十八年（1969）「中視」開播以後，電視人口才眞正多了起來，而且開始有了彩色電視。它看準了歌仔戲的觀眾市場，招募了「中視」、「定峰」、「正聲寶島」以及「拱樂社」等四個劇團，輪流錄製節目，每週播放一齣歌仔戲，此時葉青、柳青、小明明與王金櫻等人都在「中視」演出。而「臺視」爲了拚收視率，推出「正聲天馬歌劇團」小生楊麗花出任團長，成立「臺視歌仔戲團」。楊麗花扮相出眾，各方面條件都是電視歌仔戲的上上之選，很快穩住了電視第一小生的寶座。民國六十年（1971）「華視」成立，加入競爭之列。

　　電視歌仔戲加快了歌仔戲在內臺衰退的速度，各地劇團數量遽減。然而也由於電視歌仔戲大受歡迎，欣賞人口反而增加。諸多媒體中，電視對歌仔戲的影響最大、最全面。電視歌仔戲雖然造成傳統元素的喪失，卻有效延續了歌仔戲做爲大眾娛樂的壽命。從某個角度來看，它具備帶領歌仔戲走向更大眾化的實際作用。

　　民國六十一年（1972），「臺視」網羅了電視歌仔戲的菁英人才，包括四大小生的「楊麗花、葉青、柳青、小明明」，以及編導製作人才石文戶、陳聰明、蔡天送、劉鍾元等，組成「臺視聯合歌劇團」，一連推出了《七俠五義》、《西漢演義》等通俗演義小說改編的劇目，大受歡迎，創造了電視歌仔戲的顛峰。因有大牌演員

互相傾軋等問題，到了民國六十六年（1977）停播。**㊱**

　　民國六十八年（1979），電視歌仔戲所以能夠風雲再起，編劇狄珊是關鍵人物。她先後與「臺視」的楊麗花和「華視」的葉青合作，配合主角演員的個人特質，設計不同的風格和題材走向。主要包括三種創作路線：其一是傳統故事劇，順應觀眾原本就熟悉的演義或故事加以新編，注入時代的趣味，寫成新劇目，如《薛平貴》、《薛丁山》、《楊家將》、《萬花樓》、《梁山伯與祝英臺》、《狸貓換太子》等。其二是描寫俠骨柔腸的武俠題材，大量運用替身表現特技，並利用剪接技巧來增加視覺上的可看性，如《俠影秋霜》、《蓮花鐵三郎》、《鐵漢金鷹》等。其三是充分發揮想像力的神話劇。這個類型劇目對於電子特效的運用特別多，同時，常常加入天上人間的戀情來吸引觀眾。如《周公與桃花女》、《蛇郎君》等。這三個創作路線，成了1980年代電視歌仔戲的主體內容。甚至對同時期的閩南語戲劇產生了影響。

　　1980年代後期至1990年代，大抵採取名角組團的方式，分別由楊麗花（臺視）、黃香蓮（中視）、葉青（華視）領導，以「連續劇」方式陸續製作，但演出數量已大不如前。其中，值得一提的是民國八十三年（1994）楊麗花與港星馮寶寶合作，推出《洛神》，這部戲有許多創舉，例如：遠赴大陸取景、以交響管弦樂來配樂、動用數千人拍攝戰爭場面等等，造成一時風潮，同時躍登八點檔的黃金時段。

㊱ 見曾永義《臺灣歌仔戲的發展與變遷》，臺北：聯經出版公司，1988年，頁78-84。

由於電視使用的全是寫實布景，而且鏡頭可以自由伸縮，以特寫強調臉部的表情及動作細節，無可避免必須減省傳統虛擬性的身段。同時，為了締造收視率，迎上工商社會的快節奏，唱詞被縮短減少。其結果是使得電視歌仔戲在不多的唱腔和身段之外，和電視連續劇的差別變得較有限。

不過，另一方面，電歌仔戲為了增加新時代新感受，常為新的戲齣編創新的主題曲和插曲，因為悅耳動聽，成為所謂「電視調」，至今仍常被演唱。例如：〔二度梅〕、〔巫山風雲〕、〔王文英〕、〔宋宮秘史〕、〔子母錢〕、〔天倫夢斷〕、〔狀元樓〕、〔粉妝樓〕、〔化蝶〕等。❸在唱腔的多樣性上，豐富了歌仔戲的內涵。

有線電視臺開放以後（1993年正式通過「有線廣播電視法」）歌仔戲一度走向「綜藝化」，企圖以此吸引觀眾。近年採用電視歌仔調〔慶中秋〕為主題曲的「鐵獅玉玲瓏系列」，即是這類表演風格的變形產物。比起布袋戲，電視歌仔戲對於追上媒體影像畫面革新，表現並不積極。電影影像拍攝的技術和手法已經幾度革新，電視歌仔戲的拍攝方式和包裝也必須徹底重新考量，跟上時代，否則就只好從媒體流行列車退位。

㈥外臺歌仔戲（廟會歌仔戲）

由於西化漸深，事實上，在電視臺開播之前，各式各樣的表演，包括歌舞團、新劇、魔術團、電影等就已經湧入內臺，與歌仔戲一

❸ 見徐麗紗《臺灣歌仔戲唱曲來源分類研究》，臺北：學藝出版社，1991年，頁40。

較短長了。㊳

　　1960年代中後期，由於廣播、電視、電影帶動了通俗歌唱和舞蹈表演的流行，加上臺灣由農業社會漸漸轉型爲工商社會，整個人口結構和娛樂方式都大爲改變。歌仔戲終究不敵新興電子媒體的強大攻勢，在1960年代後期，幾乎全面從內臺撤退。

　　只有極少數條件特別好的歌仔戲演員有機會入主廣播和電視。其餘爲數甚眾的演員被迫離開內臺之後，並不是一開始就看準外臺廟會演戲的市場，直接轉移表演陣地。事實上，有一陣子，他們流落到街頭賣藝，並改變了「賣藥團」的表演內涵。

　　誠如劉秀庭在她的論文《「賣藥團」：一個另類歌仔戲班的研究》所說的：

> 從田野資料歸納，1920年代之前臺灣賣藥團的活動方式，大致應不脫扑拳頭賣膏藥與江湖走唱等兩種，日治後期已出現較大場面的說唱賣藥團……到了1950年代後期內臺戲不景氣，大量流出的戲曲藝人將集體式的動態表演下放到公園、廣場、穀埕與廟口，以大場的落地掃或作爲集錦式節目組合中特別service的壓軸歌仔戲表演，取代了唱念在藥品廣告上的地位，1970年代中期以後，高度西化的臺灣社會各種聲色娛樂取代了傳統曲藝，賣藥團變成康樂隊的天下。㊴

㊳　見呂訴上《臺灣電影戲劇史》，臺北：銀華出版部，1961年初版，1991年再版，頁493-500。

㊴　劉秀庭《「賣藥團」：一個另類歌仔戲班的研究》，臺北：臺北藝術大學傳統藝術研究所碩士論文，1999年，頁22-24。

個人採訪所知，臺北「民權」劇團當家小生王桂冠（1948年生）就是一位賣藥的高手，她在十六歲時（1964）因為父親經營的嘉義內臺戲班「麗春園」散班，全家改行賣「高田養樂寶」的補品。後來父親北上組「明光」歌劇團，才走向外臺演出。名小生謝月霞（1943年生）原在中部「勝光」當小生，大約十五、六歲（1958）離開內臺，加入賣藥團。她說記憶中，四、五歲時，養父的「彩連社」也賣過藥。「春美」歌劇團小生郭春美（1964年生）和「秀琴」歌劇團小生張秀琴（1963年生）因為比較年輕，都是在小時候約五、六歲時隨大人賣藥。此外，李如麟（1957年生）在十歲時（1967）因內臺「春玉」歌劇團散班，亦投入賣藥團。陳昇琳（1939年生）原待在客家班「拱樂社」，退伍後（約1962）加入「沈飛山賣藥團」，都是內臺演員經過賣藥緩衝，走向外臺之例。❹

　　值得注意的是，歌仔戲形成之初，跟賣藥團也有著過渡的關係。根據呂訴上的描述：

> （歌仔戲）最初的演出和現在馬路傍打拳賣藥膏的行商一樣，可是，卻到處受人歡迎，於是就有懂得生意經的人出來組織巡迴歌仔戲劇團了。❹

筆者採訪「光賽樂」歌劇團團長周靖錦之父周柏源先生，就完全應證了這樣的說法。周柏源的母親周許善，民國前二年（1909）生，

❹　見林鶴宜、蔡欣欣〈人物小傳〉，《光影·歷史·人物——歌仔戲老照片》，宜蘭：國立傳統藝術中心，2004年排版中。

❹　呂訴上《臺灣電影戲劇史》，臺北：銀華出版部，1961年初版，1991年再版，頁235。

原活躍於賣藥團，演小生，人稱「金寶生」。另有和她搭戲的演員名「黑蝶仔」，演小旦，會自拉自唱。她們以歌仔、南管等曲調，演唱民間故事如《王寶釧與薛平貴》、《林投姐》等。約民國十幾年周許善才出來組「新賽樂」內臺歌仔戲劇團。另外，像名小生洪明雪（1936年生）五、六歲（1941、42）時，就隨吹薩克斯風的父親洪眞騰在賣藥團唱歌，後來父親才加入「日光」，後更自組「登樂社」內臺劇團。❷民族藝師廖瓊枝（1935年生）十二歲時先在子弟「進音社」學唱歌仔，十三歲時（1948）亦曾加入賣藥團，後來才加入「金山樂社」正式學戲。❸這些都是先待賣藥團，後來才走入內臺歌仔戲之例。

　　歌仔戲藝人稱賣藥團爲「落地掃」，也有稱「弄車鼓」的。在她們回憶家族演藝歷史的敘述中，賣藥團之於內臺，似乎就像騎樓之於客廳一樣，是一個內外交接的緩衝區。

　　從內臺轉而爲街頭賣藥。再從賣藥表演，轉向兼具儀式與娛樂功能的廟會酬神戲，是大多數劇團和演員的命運。專事酬神慶典的外臺戲本來是北管亂彈戲的天下，因爲歌仔戲自內臺失守，到外臺來搶奪演出機會，造成了亂彈戲急遽衰退的連鎖效應。

　　沒落後的內臺歌仔戲，以野臺的方式在民間宗教慶典中演出，在整個信仰活動中扮演的其實是很重要的腳色。但由於演出環境不佳，戲金又低，戲班爲節省成本，只好大幅縮減演出規模，以至影響演出品質。

❷　見林鶴宜、蔡欣欣〈人物小傳〉，《光影‧歷史‧人物──歌仔戲老照片》，宜蘭：國立傳統藝術中心，2004年排版中。

❸　見紀慧玲《凍水牡丹廖瓊枝》，臺北：時報文化出版企業，1999年，頁77。

　　廟會邀聘劇團演戲，第一個意義是「酬神」。所有外臺歌仔戲開演之前，照例須先「扮仙」，常演的劇目爲《三仙》或《八仙》。以《三仙》而言，係由扮飾「福仙」（大仙）者向當天生日的神祇陳述：「某爐主」請「某劇團」演戲爲其祝壽，祈求國泰民安，並爲爐主個人及家人祈福。接著，才開始一天的演戲。因此廟前的整個演劇過程，基本上可視爲一項酬神的「儀式」。而除了「酬神」這一層「儀式」的意義之外，同時也希望藉演戲招徠群眾，營造熱鬧的氣氛。換言之，外臺戲應該兼具「儀式」和「娛樂」的雙重意義。

　　爲了因應現代社會信仰人口的分布型態，目前較大的廟宇多爲財團法人的「公廟」，其下則由共同背景的群體如同姓、同鄉或同業組成「神明會」參與祭祀，而各廟或各神明會輪流擔任「爐主」者，多爲群體勢力代表人物。因此，在臺灣現代社會的宗教活動中，其實更涵括有宗族、社群和政治等因素。

　　廟會的請戲者，包括廟宇的管理委員會、當年爐主，或還願民眾，大抵而言，都具備了「集體性」的實質。愈是香火鼎盛的廟宇，參與的人數愈多，無論是丁口錢（信仰區內依戶徵收的錢，只在鄉間執行）、香油錢、爐主或還願民眾的貢獻等都比較可觀，相對的，酬神的排場也比較盛大。以農曆民國八十七年十一月十五日（1999年1月2日）三重市三陽路「護山宮」主神「護山尊王」生日爲例，演戲慶祝活動如表5：

表5　三重市護山宮「護山尊王」生日獻戲活動

日期	歌仔戲劇團	獻戲者	日期	歌仔戲劇團	獻戲者
11/14	宏聲	天公會	11/22	一心	二十一祖會
11/15	宏聲	老祖會	11/23	新櫻鳳	七祖會
11/16	鴻明	八祖會	11/24	新明光	一祖會
11/17	秀枝	三祖會	11/25	宏聲	新祖會
11/18	秀枝	十祖會	11/26	新櫻鳳	中壇元帥會
11/19	鴻明	二清道祖會	11/27	新櫻鳳	天上聖母會
11/20	勝珠	二祖會	11/28	民權	鄭秀女叩謝
11/21	一心	十七祖會	12/3	蘇恩嬅	李萬章

　　從「護山尊王」生日的十一月十五日前一天，到十二月三日，
共請了十六臺歌仔戲。其中前十四天的獻戲者是該廟各「神明會」，
各有不同的組織成員，後兩場戲則是民眾還願謝神請戲。該廟之戲
臺位於入門獻壇之右側，為少見之「室內」戲臺，大小規模同一般
野臺，演戲時獻壇即做為觀眾席。活動期間，有「子」字號和「春」
字號業者前來排椅子，一場戲一張椅子的租金是二十元，觀眾反應
相當熱烈，每一場都在六十到百人以上。像這樣的演戲活動在此行
之有年，成了「護山宮」的傳統，觀眾除了當地的居民，還有來自
附近縣市的歌仔戲愛好者。在熱鬧輕鬆的環境中，很容易彼此互動、
交誼。臺北地區像這樣具有「椅子出租」傳統的地方還有很多，主
要集中在臺北市大同區和三重市，而以舊稱「豬屠口」的臺北市樹
德公園最為有名，演戲最為密集。❹

❹　林鶴宜〈酬神的與戲劇的──新世紀初臺北地區廟會劇場的戲臺和椅子出
　　租〉，《百年歌仔：2001年海峽兩岸歌仔戲發展交流研討會論文集》，宜
　　蘭：國立傳統藝術中心，2003年，頁520-543。

遍布生活週遭的廟會戲劇演出，是臺灣民眾休閒最好的生活劇場，只要廟方稍加安排，往往能營造很好的社區互動氣氛。所以說，今天的歌仔戲演出有沒有觀眾，完全視演出地點和活動的設計是否良好而定。

土地公和媽祖婆是臺灣最普遍的信仰，各處大、小廟宇遍布。媽祖生日的三月，劇團爲了滿足各地媽祖廟的請戲，常要拆團演出。而光是一個土地公生，整個月就有忙不完的祭祀活動，又因爲受了古代社祭分「春祈」、「秋報」兩祭的影響，土地公一年有二月、八月兩次生日。如此，二、三、八月必然是「大月」；一月開春，九、十月神明生日亦多，都是「大月」。相反的，每年年終的十一、十二月，各家各戶忙著總結一年來的成果，並準備迎接新的一年；四、五月漁農皆忙，也無暇從事宗教活動，這幾個月劇團都沒有什麼戲路，六、七月則平平。

目前臺灣歌仔戲登記有案的職業劇團有二百四十七團（據九十一年（2002）度各縣市文化中心名冊統計）。實際上有戲路、平時有演出活動的則只有約八十團。這些外臺職業劇團可謂匯集了過去內臺時期的精華。其中較有歷史的劇團，都有兩套劇團專屬戲齣，一套是「古冊戲」，另一套是「變體戲」（或稱「胡撇仔戲」），許多劇團甚至能演「新劇」。而這些都是內臺時期傳承下來的看家本領，「古冊戲」涵養自過去流行於臺灣的大戲之精華；「變體戲」則展現了歌仔戲吸納大眾文化的強大包融性格，兩者都是長久以來存在於歌仔戲劇場的事實。

外臺歌仔戲的經營有一套固定的編制和法則，大抵而言，仍是內臺時代的延續，只不過「具體而微」。演出的內容，雖有部分是

出外臺以後的新編戲，但無論演出形制或劇目，仍受內臺時期極大的影響，之後充實的並不多。換言之，無論組織編制、表演內涵、表演技藝，乃至表演人才，都是內臺歌仔戲的餘緒。「胡撇仔戲」裡「和服」和「武士刀」所顯露的「被殖民」性格；還有所唱的「流行歌」絕多數是民國六十年（1971）代「校園民歌運動」以前的歌曲，都是有力的佐證。

今天的外臺歌仔戲仍然可以看到過去受過科班訓練的演員精采的演出，新一代的演員功底普遍較差，但也發展出不同的戲劇概念。外臺的日戲，提供我們捕捉過去精華的空間；對於夜戲，則不妨以參與綜藝同樂的心情去看待它。只要觀眾捧場，具備高度娛樂性和藝術性，令人大呼過癮的外臺歌仔戲，仍然在生活周遭時時上演。

介紹現今臺灣外臺歌仔戲的表演，不能不提上一筆的是陳明吉創立於日治昭和四年（1929），在1980年代異軍突起的「明華園」劇團。「明華園」以企業理念經營劇團。它既不依循野臺固有的簡陋和粗糙，也不以自由隨意的「胡撇仔」自足。它精心構設劇本，以緊湊的節奏、曲折的劇情吸引觀眾。

舞臺效果方面，「明華園」更幾乎將通俗文化中最受歡迎的各種表演形式傾倒進她的戲劇裡頭。具體而言，例如：變魔術式的舞臺（乾冰、電動布景），綜藝歌舞團的狂歌勁舞（變形龍套）和炫麗的服裝造型秀（誇張高聳的墊肩，耀眼的亮片），馬戲團的特技（吊鋼絲）和馴獸表演（巨型動物造型偶）等等。明華園利用這些因素，以遠高於一般野臺的標準，做出最具現代感的視覺效果。因此能夠真正逗引通俗大眾的觀賞興味，扣緊時代的腳步，在水泥打造的都市叢林中，成為工地秀、大型廟會、公司廠慶爭相邀請的對象。

這幾年臺灣景氣不佳，建築業也受到影響。明華園改變經營策略，選舉秀、文化活動秀成了戲路大宗。爲了應付「巨額」觀眾，明華園配備了巨型尺吋的「電視牆」。一場演出，架設五面電視牆，可以服務二到三萬名的觀眾，場面十分驚人。

外臺歌仔戲尚未成爲「歷史」，它是歌仔戲僅存的「現在」。假如今天歌仔戲還維持有一點點生命力，那完全是因爲這批人還站在職業的舞臺上。然而我們也知道，除非整體文化環境得到改善，否則無論什麼補助或精采活動，都無法眞正保護他們。

三、發展現況

㈠群芳競妍，多向發展

歌仔戲形成以來，發展至今不過百年的歷史，其實還是個充滿了各種可能性的年輕劇種。前一章一方面呈現歌仔戲各個成長階段的特色；一方面回顧去過去百年的演出形式，包括：「宜蘭本地歌仔戲」、「內臺歌仔戲」、「唱片及廣播歌仔戲」、「電影歌仔戲」、「電視歌仔戲」和「外臺歌仔戲」等。其中，以娛樂爲目的，在商業戲院演出的時代，確乎是一去不返了。「唱片及廣播歌仔戲」和「電影歌仔戲」的流行也幾乎消聲匿跡。「宜蘭本地歌仔」由愛好本土藝術的人士持續支撐著。「電視歌仔戲」風光不再，只是始終沒有放棄奇蹟出現的希望。至於外臺的「廟會歌仔戲」，由於近五年來臺灣經濟持續不景氣，戲路大受影響。過去，當歌仔戲從內臺戲院出走，是靠著搶奪亂彈戲的江山（戲路），才得以在外臺繼續存

活的，但是現在連外臺的生存機會都受到威脅。

　　從整體來看，目前的歌仔戲，似乎正在開始一個「新階段的走下坡」。不過，從另一個角度來看，現階段的歌仔戲倒是開拓了過去藝文補助所沒有的新局面。「宜蘭本地歌仔」因為獲得官方藝文補助，得以在老人不再到公園「滾歌仔」之後，還能繼續傳承。「電視歌仔戲」和「外臺歌仔戲」也勇於爭取進入藝術殿堂，提升自己的藝術位階。此外，由於劇場環境條件和劇藝淵源的不同，目前歌仔戲尚有「傳統歌仔戲」和「精緻歌仔戲」等多種訴求，彼此之間相互支援、交通，呈現一片「群芳競妍」的局面。

　　「宜蘭本地歌仔戲」又稱「老歌仔戲」。標舉著鄉土薪傳意義，深受宜蘭地方政府和國家文化單位的支持，幾年來培訓工作不曾間斷。以薪傳藝師陳旺欉為傳習主力，林榮春、林阿月、林趁、林爐香等人為輔助。培訓的對象包括職業劇團的「漢陽歌劇團」和公營的「蘭陽劇團」；學校方面則以吳沙國中和宜蘭高商為對象；民國八十四年（1995），陳旺欉更和學生們在「三聖宮」成立「壯三新涼」業餘劇團，持續教學，成果卓著。培養了鄭櫻株、蔡欣汝等表演人才。

　　歌仔戲所以能夠從說唱小戲一躍而為大戲，主要透過吸收大戲——包括京劇、北管戲和南管戲的精華而成長。最早的一批劇目自然移植自這些劇種，即所謂「古冊戲」。有別於後來「皇民化運動」時期受「新劇」影響的「胡撇仔戲」，和商業劇院過度通俗走向的「變體戲」，「古冊戲」以「正統」歌仔戲的姿態，成為歌仔戲臺面上的主軸，或可稱之為「傳統歌仔戲」。民族藝師廖瓊枝可以說是推廣最力的代表人物。她的藝術講究表現歌仔戲發展成熟以後的

劇藝之精華，包括扎實道地的細膩身段，傳統唱腔的運轉和口白的韻致等。她所領導的「薪傳歌仔戲劇團」，除了整理、發揚傳統劇目，也創編新作品，但並不刻意去迎合時尚，也不去追求劇場視覺的豪華耀目。抱持這樣的理念，廖瓊枝長年在臺北市社教館、宜蘭蘭陽劇團等處教學，甚至扛下復興劇校歌仔戲科的掌舵重任，為薪傳工作不遺餘力。

「電視歌仔戲」，如前所述，1980年代後期至90年代，大抵採取名角組團的方式，以「連續劇」方式錄製，但演出數量已大不如前，無法再創過去的聲勢，三臺的常態性製作最後不得不陸續告停。有線電視臺開放以後（1993年正式通過「有線廣播電視法」），「電視歌仔戲」遂從「無線」轉向「有線」，尋求發展空間。若干鄉土性電視臺，如「霹靂」、「中都」、「民視」、「三立」、「八大」等，都播放有歌仔戲節目。其中「笑魁歌仔戲」（「八大」臺）和「廟口歌仔戲」（「三立」臺）更邀集名角輪番上陣，在這兩個節目大走「歌仔戲綜藝化」之際，「公視」推出小明明的《洛神》（2000年2月）、葉青的《秦淮煙雨》（2001年3月）、「中視」和「民視」也播出「河洛」製作的電視歌仔戲（2002起），「臺視」更於九十二年（2003）四月讓楊麗花歌仔連續劇《君臣情深》登上八點檔，允為新世紀以來歌仔戲最大手筆製作。

電視歌仔戲的代表人物楊麗花、葉青、黃香蓮等人，不僅力求再創巔峰，亦順應時勢，走向藝術殿堂。楊麗花有《漁孃》（1981）、《呂布與貂嬋》（1991）、《雙槍陸文龍》（1995）、《梁祝》（2000）；葉青有《冉冉紅塵》（1993）；黃香蓮有《青天難斷》（1996）、《前世今生蝴蝶夢》（1997）、《新寶蓮燈》（1998）等。

　　至於活動於廟會的「外臺歌仔戲」，在臺灣社會結構工商化，民眾娛樂方式歐美化的大環境中，並不靠政府的補助資源，而以職業劇團的方式自力經營。它不去負擔　"薪傳"、"正統"的包袱，也不讓文人、知識分子過度介入，表演風格最爲隨興。它保留了產生於上個世代，至今仍根深柢固的臺灣民間戲劇環境創發出來的審美觀念。現今外臺歌仔戲，無論劇團經營、組織編制、表演藝術、人才和劇目等，所呈現的都是過去內臺的餘緒；南部歌仔戲劇團的經營手法和北部略有不同，較多使用錄音團，風格更爲俗麗。

　　在今天都市化的生活中，外臺歌仔戲每月戲路的消長，仍然密切地反映了民眾在一年中宗教活動的起伏。而除了廟會的演出，走大型、現代化外臺的「明華園」等劇團，表演場合還包括工地秀、選舉秀、公司廠慶等。由於現代感十足，相當受到上述場合的歡迎。近幾年，幾個外臺著名劇團成功爭取文化場演出，表現亮眼，一改過去外臺歌仔戲和藝術殿堂無緣的印象。其中，如臺北的「明華園總團」、「陳美雲歌劇團」、「新櫻鳳歌劇團」、「一心歌劇團」；臺南「秀琴歌劇團」；高雄「春美歌劇團」等，甚且脫穎而出，入選爲「國家扶植團隊」。

　　歌仔戲來自民間，帶有濃厚的庶民性格。大陸和日本都曾經政策性介入，對自身的傳統戲曲進行體質改造，唯獨臺灣缺乏這樣的歷程。爲了提升歌仔戲的藝術層次，乃有「精緻化」的呼聲。力行上述理念者，可以劉鍾元「河洛歌仔戲」、劉南芳「臺灣歌仔戲」等劇團爲代表。

　　「精緻化」其實是現今歌仔戲演出相當普遍的觀念。「傳統歌仔戲」早就朝著精緻的路線行進，上述「電視歌仔戲」和「外臺歌

仔戲」劇團，偶而進入藝術殿堂公演，或巡迴演出「文化場」時，都很自然地會對劇場的視覺和各項效果做出較高的要求。因而所謂的「精緻歌仔戲」，除了重視劇場效果，更勇於新編劇本，創新編曲，講究表演的細緻。換言之，對歌仔戲的文學性和藝術性都必須有較高的要求，不只是劇場技術的提高而已。

從藝術的角度來看，「精緻化」確實是促使歌仔戲藝術繼續成長提升的助力；然而，過度刻意的精緻化，也有扼殺歌仔戲特有的生命力的危險。要歌仔戲繼續存活，究竟應該把外臺演出搬到藝術殿堂？還是讓外臺吸取現代的、新的生活養分，成為民間的生活劇場？兩者恐怕都不容割捨。

如上所述，歌仔戲在這將近一個世紀的發展中，從坐念歌仔、歌仔陣到老歌仔戲，經過「日演其他大戲，夜演歌仔戲」的過程，吸收了許多其他戲曲的伴奏、融會諸多流行劇種的唱腔和劇目；而為了吸引觀眾，更採納了上海和福州京劇炫麗奪目的機關布景；加上「皇民化」時期禁演傳統戲曲，許多歌仔戲演員投身「改良戲」的演出，更為她帶進新劇的表演節奏和風格。如此「離奇」的成長過程，造就她以奇異之姿綻放風采。歌仔戲在特有的鄉土基礎上，消化多種大戲精華，形成了她豐富多樣的表演藝術內涵。

㈡從「精緻」到「文學」

1980年代以來，本土政權抬頭，在政治思潮的鼓動下，「臺灣本土」藝術獲得了民間和官方雙向的認同。各項藝文活動，包括全國和地方舉辦的「藝術季」、「文藝季」、「戲劇節」，還有藝術下鄉、藝術進駐校園，乃至民間經紀公司或基金會策劃的活動等，

無不將南、北管、歌仔戲及偶戲在內的本土戲曲納入。民國七十一到七十五年間（1982-1986），每年一度在臺北市青年公園舉辦「民間劇場」，更吸引了無數人潮，可算是1980年代本土藝術抬頭的代表作。這一方面是潮流所趨，一方面更要歸功於專業人才的自覺和知識分子的鼓吹和投入。歌仔戲由於代表性夠，人才資源相對較多，成爲藝文活動「本土戲曲類」中最受歡迎的寵兒。

　　民國七十年（1981）楊麗花領導的「臺視歌劇團」應「新象國際藝術節」之邀，在國父紀念館演出《漁孃》，爲歌仔戲進駐國家級藝術殿堂開啓了新頁。緊追其後的是在「現代野臺」無往不利的「明華園」，進入國家劇院演出《濟公活佛》。《漁孃》之後，楊麗花又兩度進入國家劇院演出《呂布與貂嬋》和《雙槍陸文龍》。而同爲電視歌仔戲出身的葉青和黃香蓮，還有標榜傳統的「薪傳劇團」和外臺的「新和興劇團」等等，也都分別以自身最講究的面貌，在標幟著藝術文化的舞臺上展現自我。

　　到了1990年代，在藝術表現上最大的特徵是「演出質量」的成長。⑮「河洛歌仔劇團」尤其是藝術殿堂的常客，最受學者專家肯定。劇團莫不視進入藝術殿堂演出爲榮耀，認爲是對自身劇藝的肯定，藝術位階的提升。因而有更多的民間職業劇團和歌仔戲愛好者組成的業餘劇團，向文化單位提出演出的企畫，表現出進軍文化劇場的企圖心。

　　而爲了適應現代化劇場的需求，正式演出時，已不再固守過去

⑮　蔡欣欣〈九十年代臺灣歌仔戲之探討〉，《千禧之交──兩岸戲曲回顧與展望研討會論文集》，臺北：國立傳統藝術中心籌備處，2000年，頁48-67。

「前場」和「後場」過於簡單的編制,取而代之的是正規劇場分「表演」、「創作、設計」、「技術」和「行政」四個部門的人才進行分工的合作架構。在戲劇製作的程序效率和專業度上,更符合現代化劇場環境的需求。在這樣的規制運作之下,「演員中心」的特質並未動搖;導演風格則受到前此未有的重視;劇本編寫較過去更為積極,數量增加之外,選材上,範圍開放,西方名劇如《哈姆雷特》(洪秀玉《聖劍平冤》)、《歌劇魅影》(唐美雲《梨園天神》)、《欽差大臣》(河洛同名劇)都不排斥搬上舞臺;戲曲音樂方面,除了藉助於大型國樂團,對於創調和編腔,也展現了較過去更大的接受度;舞臺設計方面也一反過去以「軟景」、「硬景」塔配的做法,邀請現代劇場人士跨足,充分運用了現代劇場的設備,呈現嶄新的精緻度。

在各個層面高度專業分工的基礎下,製作出來的節目品質果然大為提升。「技術面的精緻」已然成為「文化場」演出歌仔戲普遍可以達到的水準。進一步則是建立「文學歌仔戲」的企圖,其中,可以「河洛」歌仔戲團的發展做為觀察指標。

「河洛」成立於民國七十九年(1990),志在為常民出身的臺灣歌仔戲調整體質,提升藝術性。當各個歌仔戲劇團在文化場的劇場技術和設計層面力求「精緻」之時,「河洛」歌仔戲始終保有為他團所不及的精緻之處,那是「文學」。**❹⑥**

在「河洛」成立的十年前,臺灣根本沒有條件提供成熟可用的

❹⑥ 林鶴宜〈歌仔戲的文學花蕊〉(河洛歌仔戲《彼岸花》表演評論),《民生報》2001年4月3日,A6版。

「文學歌仔戲」劇本。很自然的民間機制，便是引介大陸編劇的實踐成果來打好根基，也幫助河洛在一開始站穩腳步，打響了名氣。從民國八十年（1991）到八十八年（1999）分別有：《曲判記》（陳道貴同名閩劇）、《天鵝宴》（陳道貴同名閩劇）、《殺豬狀元》（廈門歌仔戲《殺豬狀元》）、《皇帝・秀才・乞食》（姚清水蒲仙戲《玉蘭花》）、《鳳凰蛋》（陳道貴閩劇）、《浮沈紗帽》（陳梨霞等福建梅林戲《貶官記》）、《御匾》（武縱楚劇《獄卒平冤》）、《欽差大臣》（俄國劇作家果戈里原著，陳道貴改編）、《命運不是天註定》（姚清水莆仙戲《狀元與乞丐》）、《賣身作父》（陳道貴取材《王華買老爸》重編）、《秋風辭》（周長賦同名莆仙戲）等。有些是大陸著名優秀劇作，有些則是應「河洛」之邀，為「河洛」量身訂做的劇本。❹

民國八十八年（1999）黃英雄的《戲弄傳奇》是河洛第一部採用臺灣編劇創作的演出，黃英雄接著又有《臺灣，我的母親》之作，其後游源鏗原著，洪清雪、江珮玲改編的《彼岸花》，是令人欣喜的第三部。臺灣的文學歌仔戲終於自己站起來了，雖然步步艱辛，卻值得喝采。而除了「河洛」，名編劇劉南芳自組「臺灣歌仔戲班」，不斷嘗試各種創意形式，繼《李娃傳》之後，在民國九十一年（2002）五月底於國家劇院推出的歌仔戲《長生殿》，雖然刻意找來外臺演員擔綱，仍然可以嗅到濃濃的崑曲文學味，可以說是臺灣歌仔戲走向文學以來最極端的例子。外臺歌仔戲出身的「陳美雲劇團」亦屢屢在藝術殿堂推出新作，屢創佳績，最受矚目的是由楊杏枝編劇，

❹　見鄭宜峰《河洛劇團歌仔戲舞臺演出本之研究》，臺北：中國文化大學藝術研究所碩士論文，1997年，頁25-236。

李小平導演的《刺桐花開》。明星演員唐美雲自組「唐美雲歌劇團」，亦在施如芳、柯宗明攜手合作下，推出了《榮華富貴》、《添燈記》等叫好又叫座的好戲。

　　近幾年歌仔戲文學編劇人才漸出，游源鏗、黃英雄、劉南芳、楊杏枝、洪清雪、江珮玲、林有志、吳秀鶯、柯宗明等，成績頗有可觀。

㈢學界的注視

　　文化政策的制定，反映的是時代的思潮。自1980年代以來，政府文化單位開始透過委託或專案的方式，對歌仔戲的歷史發展、環境生態、藝術內涵、文獻資料等，進行調查、整理、出版及推廣的工作。這一系列工作背後的推動和執行者，正是學術界的教授和研究生們，還有來自民間的田野工作者。

　　這股研究由知識界結合公資源的力量，試圖對傳統藝術有所助益，二十年來不曾間斷。策畫主辦者幾乎涵括所有重要的文化單位，如文建會、各級政府教育部（廳、局）、省文獻委員會、文化中心等，也看到一定的成效。如1981年教育部委託七個學術單位對民間傳統技藝進行全面的調查；1982年省教育廳有系統地對重要民間藝人做專訪，出版《臺灣民間藝人專輯》等。公共空間方面，高雄和宜蘭兩個技藝園的規畫，分別由曾永義教授和邱坤良教授主持，都是較具代表性的成果。1996年起，文建會傳統藝術推出一系列「民間藝術保存傳習計畫」，對於臺灣傳統工藝、音樂、戲曲，展開全面的保存、傳習工作。

　　最值得一提的，其實是這些計畫的工作群，在計畫執行的機緣

環境影響之下，所帶動的研究熱潮。歌仔戲進入學院，成爲學者、研究生鑽研的對象，涉及的課題，包括發展與演變歷史、結構經營、音樂唱腔、演出風格、劇目內涵、個人表演藝術等。透過學院的探索和重建，不管以戲曲學、人類學或社會學的角度去解讀，都能夠幫助我們看清這一劇種的生發和流傳對自身文化之意義。不只堅實了「歌仔戲研究」這個新領域的學術內涵，對於過去社會曾經存在過偏差的價值觀，也有導正的作用。

目前歌仔戲的研究已交出漂亮的成績單，其中，碩博士學位論文的寫作可以看出一定的研究質量和趨向。自民國七十一年（1982）起，以歌仔戲爲專題寫作學位論文者如表6：

表6：臺灣各大學歌仔戲學位論文目錄

（研究生/論文題目/校所/指導教授/年度）

劉安琪	歌仔戲唱腔曲調的研究　師大音樂　呂炳川吳春熙　1982
陳秀娟	臺灣歌仔戲的演變過程——一項人類學的研究　臺大人類 尹建中 1986
黃秀錦	歌仔戲劇團結構與經營之研究　文化藝術　曾永義 1986
徐麗紗	臺灣歌仔戲唱曲來源的分類研究　師大音樂　許常惠 1986
劉南芳	由拱樂社看臺灣歌仔戲之發展與轉型　東吳中文　曾永義 1988
曾子良	臺灣閩南語說唱文學「歌仔」之研究及閩臺歌仔敘錄與存 目（博士）　東吳中文　曾永義 1989
莊桂櫻	論歌仔戲唱腔即興方式之應用　文化藝術　曾永義　莊本立 1992

林素春　宜蘭本地歌仔之研究　文化藝術　曾永義 1993

黃雅蓉　野臺歌仔戲演出風格之研究　文化藝術　邱坤良 1994

劉信成　臺灣「歌仔戲導演」之探討　文化藝術　鄭榮興 1995

劉美菁　從劇團看高雄市歌仔戲之過去現代與未來　高師大中文 1995

李珮君　現今舞臺歌仔戲劇本之探究舉隅　高師大中文　汪志勇 1996

楊馥菱　楊麗花及其歌仔戲藝術之研究　東海中文　曾永義　1996

施如芳　歌仔戲電影研究　北藝大傳藝統術　邱坤良 1997

邱秋惠　野臺歌仔戲演員與觀眾的交流　文化藝術　周靜家 1997

孫惠梅　臺灣歌仔戲劇團經營管理之研究——以宜蘭縣職業歌仔戲劇團爲例　文化藝術　陳以亨　1997

鄭宜峰　河洛劇團歌仔戲舞臺演出本之研究　文化藝術　林鋒雄 1997

林春菊　歌仔戲中的女性形象及其所反映的臺灣社會——以本地歌仔《山伯英臺》、《呂蒙正》爲例　中興中文　顏天佑　1997

劉秀庭　「賣藥團」——一個另類歌仔戲班的研究　北藝大傳統藝術　邱坤良 1998

謝筱玫　臺北地區外臺歌仔戲「胡撇仔」劇目研究　臺大戲劇　林鶴宜　1998

陳俊玉　廖瓊枝歌仔戲舞臺演出本之研究　文化藝術　林鋒雄 1998

黃慧琥　民權歌劇團外臺歌仔戲的音樂運用　臺大音樂　王櫻芬 1999

郭澤寬　從劇場演出看歌仔戲的現代化　南華美學與藝術　馬森　1999

江秋華　外臺歌仔戲演員表演概念之探討——九〇年代末期臺北地區的圈內觀點　臺大戲劇　林鶴宜　1999

黃雅勤　日治時期之內臺歌仔戲全女班　北藝大戲劇　周慧玲　1999

孫麗娟　歌仔戲《陳三五娘》音樂版本比較　文化藝術　樊慰慈、林鋒雄　1999

楊馥菱　臺閩歌仔戲之比較研究　輔仁中文（博士）　曾永義　2000

陳宜青　《天河配》詞彙研究　中山中文　林慶勳　2000

楊永喬　明華園歌仔戲團演藝實踐及經營研究　臺大戲劇　林鶴宜　2000

郭美芳　通俗文化的構成與轉型：電視歌仔戲及其觀眾之研究　輔仁大傳　林芳玫、施群芳　2000

呂冠儀　臺灣歌仔戲武場音樂研究　南華美學與藝術　周純一、鄭志明　2001

蔡淑慎　歌仔戲歌唱藝術研究　東吳音樂　呂鈺秀　2001

吳孟芳　臺灣歌仔戲坤生文化之研究　臺大戲劇　林鶴宜　2001

康素慧　明華園戲劇團《濟公活佛》之研究　文化戲劇　林鋒雄　2001

洪勝全　野臺歌仔戲演員之生涯研究：以認眞休閒理論探討　東華觀光管理　許義忠　2002

張艾斐　河洛歌仔戲表演藝術之研究——以《鬧堂救婿》、《殺豬狀元》、《鳳凰蛋》、《新鳳凰蛋》、《鳳冠夢》爲例　南華文學　陳章錫　2002

王良友	「河洛歌子戲團」劇本語言之研究 彰師大國文 林明德 2002
郭慧敏	明華園歌仔戲劇團《界牌關傳說》演出本之研究 玄奘中文 邱燮友 2002
林淑美	臺中「國光歌劇團」研究 中興中文 汪志勇 2002
陳玟惠	高雄市歌仔戲藝人陳桂英表演及教學藝術研究 高師大國文教學 汪志勇 2002
陳銀桂	小咪（陳鳳桂）演藝生涯研究——從歌舞劇團到歌仔戲界 政治中文 蔡欣欣 2002
陳郁菁	臺灣野臺歌仔戲丑腳研究——以臺南市秀琴歌劇團為例 成功藝術 石光生 2002
邱美慈	陳美雲演藝史及其演出本三種研究 文化戲劇 林鋒雄 2003
賴達逵	臺灣歌仔戲胡琴音樂研究 南華美管 鄭榮興 2003

　　舉凡歷史發展、劇團經營、表導演藝術、專家、音樂、劇本文學、文化研究等，都是焦點之所在，歌仔戲的研究層面愈來愈深入而全面了。

　　歌仔戲專題研討會的舉辦，表達了學術界對這個劇種的高度重視。1995年和1997年，分別在臺北的臺灣大學和海峽對岸廈門的萬壽賓館，舉辦過大型的「歌仔戲研討會」，邀集兩岸專家匯聚一堂；而且兩次都配合會議，推出兩岸合作實驗製作或攜手聯演的演出活動，吸引了歌仔戲專業人士及各界的注意，可謂一時盛事。2001年八月，在傳統藝術中心的指導下，由「廖瓊枝文教基金會」主辦「百

年歌仔——2001年海峽兩岸歌仔戲發展交流研討會」暨兩岸的聯演活動，在臺灣的宜蘭和大陸漳州、廈門盛大展開。

　　教育傳承方面，有鑑於環境的改變和藝術薪傳的重要，專業藝術教育成為最迫切的需求。首先是1992年，宜蘭縣政府成立了第一個本土戲曲的公營劇團「蘭陽歌劇團」，創立的宗旨除了保存和提升歌仔戲藝術，也包括人才的培育訓練。公開招收十五到三十歲具有潛力者為團員，入團後除了一邊從事地方性的演出，更重視的是不斷的排演訓練。1994年，復興劇校成立歌仔戲科，一個正規的，屬於歌仔戲專業的學校教育終於起步。人才養成期限從國中一年級到高中三年級畢業（十三歲到十八歲），學員依才性的不同，各有專攻，且每學年都有公演機會，驗證學習成果。

　　正規的劇校教育之外，校園裡的青年學子們基於對文化的自覺和認同，加上受到各項歌仔戲校園巡迴及講演的刺激，許多大專院校，如臺大、師大、政大、高師大、文藻學院等，都自發性地成立歌仔戲社。各地方社區規劃活動，也常納入歌仔戲示範講座。大大小小的歌仔戲傳習活動，在文化單位和各基金會的執行推動下陸續成立。或者以薪傳技藝，培養職業人才為目標；或者以社會推廣為訴求，為歌仔戲愛好者提供了許多親近學習的管道。「廖瓊枝文教基金會」以一個民間團體，致力於歌仔戲講座之規畫。如民國八十九年（2000）十月起「世紀戲說——與歌仔戲藝術的對話」和九十三年（2004）四月起的「臺北城歌仔戲藝術」系列講座，由於論題新穎，人選適當，無不吸引人潮參與。

　　專業分工和人才的投入大大地提高了歌仔戲呈現的藝術品質。學術界對歌仔戲的正視，累積了可觀的研究成果，加強了社會對歌

仔戲文化地位的認同；學校教育和各項研習推廣活動的開展，保證
了藝術的傳承，同時培養了一批高素質又熱情參與的觀眾。這一切，
爲歌仔戲的未來開發了一線生機。

㈣歌仔戲的沒落與生機

伴隨著這個島嶼的人們走過將近四個世紀的歲月，多變的環
境，造就了臺灣戲劇豐富多采的面貌。生活愈是忙碌，愈需要藝術
中所蘊藏生生不息、滋潤心靈的活水；近十數年來，臺灣戲劇在本
地努力創發之餘，也被搬上國際舞臺。不管傳統的或現代的，大家
要問的是：臺灣的特色何在？藝術絕不能無中生有，讓傳統浥注到
現代，現代轉化傳統；可能就是「演繹臺灣」的最佳語彙。

比起大陸的戲曲劇種發展，臺灣戲劇展現了活潑自由的性格，
和真實生活的互動性也較好。但目前社會已然轉型，傳統戲曲競爭
力轉弱，無法靠自身的力量維持。現階段臺灣傳統戲曲需要政策的
大力介入。過去完全放任戲曲劇種自由發展，結果競爭力強的劇種
呈現千姿百態，蔚爲大國，如歌仔戲和布袋戲；競爭力弱的劇種苟
延殘喘，終至絕滅，如四平戲。這樣的事情不容許重演，因爲我們
能夠「滅絕」的傳統藝術已經所剩無幾了。

傳統戲曲在新世紀中如何找到生存的空間？這幾年臺灣經濟走
下坡，原本在民間廟會劇場生龍活虎的歌仔戲，戲路銳減，面臨新
一波非政治因素的淘汰。雖說許多表現傑出的外臺歌仔戲開始向藝
術殿堂進軍，也成功進入「國家扶植團隊」。但這只是極少數的幸
運兒，目前文化局登記有案的247個職業歌仔戲團（據民國九十一年
(2002) 資料統計），能夠正常運作的只有大約80團，戲路超過兩百天

的可能只有10團左右。經濟的封殺，娛樂好尚的轉向，比任何政治面箝制，更能夠真正殺死一個劇種。若不能從整個環境面加以改善，是無法真正保護這些弱勢藝術的。

整個臺灣本土戲劇都有進行搶救、推廣的迫切性。針對歌仔戲的發展來看，大致可以從四個方面著手：

1.藝術傳承和建教合作

臺灣本土戲曲的學校教育一向付諸闕如，直至民國八十三年（1994）九月復興劇校才成立歌仔戲科。然而，學校教育訓練出來的表演人才，若沒有職業上的容身之地，人才很快就會流失，一切訓練將付諸流水。「成立國立劇團」顯然不是當下潮流所趨，並不為歌仔戲界所認同。那麼，如何建立科班畢業生和職業劇團之間的合作關係，便成為教育能不能見到成效的關鍵。

2.文化創意產業化

目前文建會、傳統藝術中心、國家文藝基金會、各地文化中心和省政府文化處等許多單位都接受演出活動的補助申請。但由於補助重點、申請方式各不相同，深諳其道者，往往取得許多財力支援，反之則坐困愁城，甚至解散。欲求資源公平分配，根本的解決之道就是國家所有的藝術預算都必須重新整合，統一管道，才能有效運用。這凸顯「文化創意產業化」的重要性。劇團經營「產業化」的目的當然不在申請補助，很可悲的是，即使連這樣基本的能力，對大部分傳統藝術團體而言都很困難。偏偏，傳統藝術又被認為最能代表臺灣精神，這時，主動輔導是必須的。

3.欣賞習慣的培養

本土意識抬頭有日,現在只要冠上「臺灣本土」名號,似乎便能爭取較多的資源。但實際上本世紀初中國戰敗帶來民族集體挫折感,仍然至深且鉅。加上長久以來歷史命運和政治操作造成臺灣本土戲曲的「民間底層」印象,一般現代大眾,尤其是年輕人,仍有認同上的困難。從價值觀的調整到欣賞習慣的建立,是拯救本土戲曲的當務之急。首要工作,筆者以為在於改善基礎教育中的「鄉土教育」和「藝術教育」品質。試想若連教師都不懂傳統藝術,不喜歡傳統藝術,如何引領學生進入堂奧?

4.劇藝水準的提升

歌仔戲雖然號稱臺灣最有活力的本土劇種,實際上後繼乏人的問題已很嚴重。中生代優秀藝人年事漸高,新生代演員的養成則多來自家族環境的隨機傳授(即在戲班中生活成長),除非個人自覺性高,否則難以展現藝術精髓,亦難以得到觀眾的認同,在推廣上缺乏說服力。劇校出身的演員則缺乏充分的舞臺磨練,難成氣候。有效結合人才,在既有基礎上做提升,就成為重要工作。

現階段對待傳統戲劇,必須以更積極的態度,讓它在舞臺上持續散發光和熱。光靠認同的熱情是不能成事的,它必須經得起檢視!沒有夠深厚的藝術內涵,時勢風潮一過,將被棄如敝屣,一切煙消雲散。藝術工作者須有更清楚並且務實的理念,相互交流、包融,專業分工的理念必須徹底執行。在沒有政治作用力下,人才的投入和熱情的關注更須持續。

資　料

林鶴宜、蔡欣欣　《光影·歷史·人物——歌仔戲老照片》，宜蘭：
　　國立傳統藝術中心，2004 年排版中。

蔡欣欣主編　《百年歌仔：2001 年海峽兩岸歌仔戲發展交流研討會
　　論文集》，宜蘭：國立傳統藝術中心，2003 年。

臺灣省礦溪文化學會《聽到臺灣歷史的聲音》，臺北：國立傳統藝
　　術中心籌備處，2000 年。

廖瓊枝、黃雅蓉　《臺灣傳統歌仔戲藝術薪傳身段教材》，臺北：
　　文建會，1997 年。

陳耕、曾學文　《百年坎坷歌仔戲》，臺北：幼獅出版社，1995 年。

邱坤良　《日治時期臺灣戲劇之研究》，臺北：自立晚報文化出版
　　部，1992 年。

徐麗紗　《臺灣歌仔戲唱曲來源分類研究》，臺北：學藝出版社，
　　1991 年。

陳健銘　《野臺鑼鼓》，臺北：稻鄉出版社，1989 年。

曾永義　《臺灣歌仔戲的發展與變遷》，臺北：聯經出版公司，1988
　　年。

呂訴上　《臺灣電影戲劇史》，臺北：銀華出版部，1961 年初版，
　　1991 年再版。

圖1. 日據時期的歌仔冊《二度梅》、《沈長安進京》、《楊進源》、
《籃風草》（藍芳草）、《石平貴》、《麗鏡傳》等。

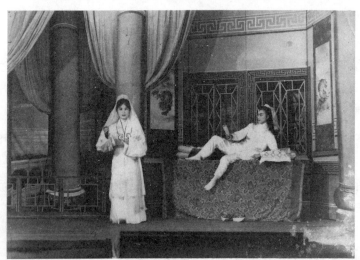

圖2. 內臺著名「小貓歌仔戲劇團」貼在戲院門口的一張劇照，
劇目是《江山與愛情》（吳錦桂提供）。

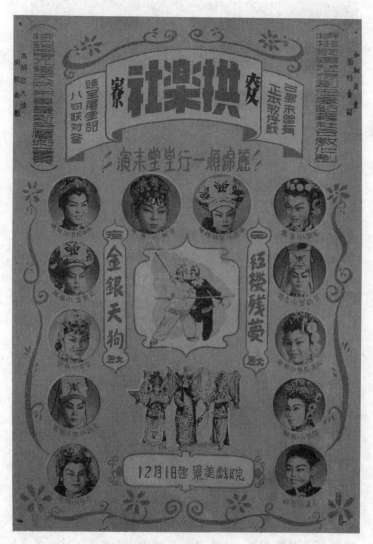

圖3. 內臺著名「拱樂社歌劇團」的一張戲單。

圖4. 外臺歌仔戲（廟會歌仔戲）照例先演「扮仙戲」。圖
　　為「秀琴歌劇團」演出《三仙會》的畫面。

圖5. 「秀琴歌劇團」小生張秀琴演出「古冊戲」《甘露寺》
　　之周瑜劇照。

圖6.「明華園天團」小生陳
　　昭香演出「胡撇仔戲」
　　《孤山野狼》之「阿郎」
　　劇照。

圖7.「明華園」小生孫翠鳳與
　　三花陳勝在合作演出
　　《獅子王》。

肆、客家戲

鄭榮興*

　　「客家人」是漢民族的一支，其祖先本來住在中原一帶（即今漢水以東，淮水以西，長江以北，黃河以南地方），自東晉以後一千六百年以來，迭經五胡、遼、金、蒙古等的兵變，由中原逐漸南遷，到達江西、兩廣、福建、臺灣、海南以及海外各地，成爲所謂的「客家人」。客家人保留了中國語言古老的音韻，並且繼承了漢民族固有的禮儀與規範，逐漸產生了屬於客家族群特有的文化，在其藝術表現上也產生了特有的風貌。

　　然而在臺灣現今社會中，當民眾聽到「採茶戲」這名詞時，大部分人都是沒什麼準確的概念，有的人則是誤解成以客語演出的歌仔戲，只有少數人知道是「客家戲」的一種通稱。這些情況乃是由於目前文獻資料上對於「客家戲」的記載比較不多見，而且大多僅介紹到客家戲的部分樣貌，一般人比較不容易接觸到客家戲的全貌，加上客家戲在現今臺灣並非熱門的主流劇種，因此多數人對於

*　臺灣戲曲專科學校校長

「臺灣客家戲」僅是一知半解。

臺灣客家戲長期以來一直無法被外界認識瞭解，這和臺灣客家戲曲歷史文獻與研究資料的缺乏，有相當的關係。由於早年臺灣的傳統地方戲曲，向來不被視為一項可登大雅之堂的學問，因此，並未有很多學者對戲曲特別感到興趣，即使有興趣的也未必會將所知所見記載於冊，在這點上，臺灣客家戲曲亦不例外。所以，臺灣客家戲缺乏文獻資料之情況，自清治時期以來持續了一段漫長的歲月，一直到了日治時代（1895-1945）才有一些轉變。

在日本人統治臺灣的這段期間，基於政治上統治的考量，在1898年接任臺灣總督之職的兒玉源太郎主導下，由於他主張從臺灣的風俗民情進行調查與研究著手，冀能以此為據，規畫較為合適臺灣的政策，以順利進行殖民計畫，確保日本統治勢力的鞏固。因而，由日本官方策畫、成立「臺灣慣習研究會」，由兒玉擔任會長，促成當時許多日籍學者和民間調查者進行一連串的研究與記錄，開啓了臺灣戲曲活動紀錄的新頁。

臺灣第一本研究客家戲曲的研究論著，一直到了晚近才出現。1985年，陳雨璋《臺灣客家三腳採茶戲——賣茶郎之研究》發表後，終於讓一般人對客家戲曲稍稍有所認識，從而知道客家傳統戲曲，至少有「客家三腳採茶戲」以及「客家大戲」兩種。若先不論其他複雜的因素，單就歷史演進階段來看，則臺灣客家戲又可區分出「三腳採茶戲」與「客家大戲」兩個歷史階段。

不同的族群使用的母語不同，也會形成不同的文化樣貌。正因為語言不同產生了文化隔閡，致使一般人多半不瞭解客家戲，甚至容易產生誤認或曲解，這使得客家族群雖然擁有獨特的戲曲內容及

其文化背景，卻無法被外界瞭解，進而公平的評價。陳雨璋以三腳
採茶戲爲主題的學位論文，使得客家三腳採茶戲的神秘面紗慢慢被
揭開，也讓客家戲曲逐漸被肯定爲可供學術研究的課題來思索，後
續接踵而起的相關研究論著，也確實讓外界對客家族群是否眞的沒
有自己專屬的戲曲有所反思。

一、歷史源流

　　臺灣的客家戲，一般通稱作爲「採茶戲」，而「採茶戲」最早
在臺灣的發展就是「三腳採茶戲」。從「三腳採茶戲」之後，所有
的客家戲從音樂、劇情，到舞臺技術各方面，基本上都是以三腳採
茶戲爲基礎，進一步再去發展出來的，例如「採茶相褒」、「新時
採茶」、「改良採茶」、「採茶大戲」等說法。整個歷史呈現出一
種系列性的條理化發展過程。音樂上也是由單元到多元，由幹而枝，
由枝而葉的發展方式呈現。

　　在臺灣族群生態中，「採茶戲」特指客家人之戲劇表演，此乃
因客家人多居住於丘陵地帶，從事之工作與種茶、採茶有關，並因
族群文化特性，發展出與「茶」之特殊關係。（在臺灣從事種茶工作者，
除客家人外，尚有福佬人、原住民，但與「茶」關係緊密，並將「茶」融入族
群音樂文化者，僅客家族群。）客家戲曲活動是臺灣客家文化中非常活
躍的一環，其類別可以簡單的分爲「小戲」與「大戲」兩種。其中，
「小戲」又被稱爲「客家三腳採茶戲」、「三腳戲」、「三腳採茶」、
「採茶戲」、「打採茶」等名稱；「大戲」則被稱爲「採茶戲」、
「打採茶」、「採茶大戲」、「客家大戲」、「客家改良戲」、「改

良戲」等。這樣的分別,雖然代表二者間存有差異,然而,「小戲」與「大戲」在戲曲之表演藝術、發展變遷、演員及戲班組織等方面,都有著密不可分的關聯性。

㈠臺灣三腳採茶戲之歷史源流

「三腳採茶戲」是客家族群最為傳統的戲曲,之所以稱為「三腳戲」,乃因其編制多為一丑二旦,飾演茶郎張三郎採茶賣茶的故事,並因此而得名。根據臺灣三腳採茶戲老一輩藝人所傳下來的說法,以及研究學者所推論的路徑,大致都認為臺灣客家三腳採茶戲是隨著原鄉移民,從中國大陸傳過來臺灣的。根據《中國大百科·戲曲曲藝卷》所錄,目前可追溯之資料,顯示客家採茶戲乃淵源於中國大陸的江西省,最早出現於江西省贛南安遠的九龍山茶區。以下就相關文獻資料做一簡述:

1.中國大陸踏謠形式的採茶歌舞

目前學者多認為三腳採茶戲應該經過「山歌」歌謠形式、「採茶唱」歌舞形式,之後才到「三腳採茶戲」民間小戲這個階段。以採茶為內容的採茶歌曲,必然產自茶產區,歷來也有許多作者,在其詩文作品中提過「採茶歌」、「『採茶』諸小曲」、「插秧採茶歌」等詞,❶但是,因年代橫跨數代,且地域廣袤,難以考察其起始淵源為何。因此,本文僅就學者已提出的資料中,記錄有採茶戲的

❶ 詳細內容可參見流沙〈採茶三腳班的形成與流傳〉一文,《海峽兩岸傳統客家戲曲學術交流研討會實錄》,頁67-70所引詩文。

前身——「採茶歌舞」形式者，以及載有較詳細內容之相關文獻，進行初步的分析與討論。

　　陳雨璋在其論文中（1985），引用了幾則與採茶歌舞有關的文獻資料，在其之後的研究論文，大致沿襲了陳所引之文獻資料，較不同的有大陸戲曲學者流沙所發表的〈採茶三腳班的形成與流傳〉（1999），亦又發現了數則相關文獻。現將二者所引與「採茶唱」、「十二月採茶」、「茶籃燈」相關、且較爲重要的文獻，大致依年代先後，將文字內容羅列如下：

年　代	出　處	內　文
康熙二年 （1663）	《平越直棣州志·風俗篇》（貴州）	黎峨風俗，正月十三日前，城市弱男童崽，飾爲女子裝……手提花籃，聯袂緩步，委蛇而行，蓋假爲採茶女，以燈作茶籃也。每至一處，輒繞庭而唱，爲十二月採茶之歌，歌竹枝，府仰抑揚，慢音幽怨亦可聽也。❷
康熙年間 （1662-1722）	吳震方 《嶺南雜記》上卷 （廣東）	潮州燈節，有魚龍之戲。又每夕，各坊市扮唱秧歌，與京師無異，而采茶歌尤妙麗。飾姣童爲采茶女，每隊十二人或八人，手挈花籃，迭進而歌，俯仰抑揚，備極嬌妍。又有少長者二

❷　轉引自流沙〈採茶三腳班的形成與流傳〉一文，《海峽兩岸傳統客家戲曲學術交流研討會實錄》，頁74。

		人為隊首,擎綵燈,綴以扶桑茉莉諸花,采女進退行止,皆視隊首。❸
康熙年間 (1662-1722)	屈大均❹ 《廣東新語》 (廣東)	粵俗,歲之正月,飾兒童為綵女,每隊十二人,人持花籃,籃中然一寶燈,罩以絳紗,以　為大圈,緣之踏歌,歌十二月采茶。❺
乾隆年間 (1736-1795)	李調元 《南越筆記》 (廣東)	粵俗歲之正月,飾兒童為綵女,為對十二人,人持花籃,籃中燃一寶燈,罩以絳紗,以　為大圈緣之,踏歌,歌十二月采茶。❻
道光年間 (1821-1850)	《融縣志‧風俗》 (廣西)	初一至十五,各門俱懸燈……鄉村則扮姊妹十二人,執筐唱採茶歌。❼

由上述幾則文獻看來,採茶歌舞的分布並不限於一地,至少在貴州、廣東、廣西等地,皆有類似的表演。

❸ 轉引自流沙〈採茶三腳班的形成與流傳〉一文, 頁72所引。亦可參見陳雨璋《臺灣客家三腳採茶戲——賣茶郎之研究》,頁9。

❹ 據中華書局重新排校印行的《廣東新語》出版說明,頁2所載,屈大均生於為明崇禎三年,卒於清康熙三十五年(1630-1696),屈氏為廣東番禺人,為明代諸生。

❺ 引自中華書局重新排校印行屈大均《廣東新語》卷十二,頁360。亦可參見流沙〈採茶三腳班的形成與流傳〉一文,頁72。

❻ 轉引自陳雨璋《臺灣客家三腳採茶戲——賣茶郎之研究》,臺北:臺灣師範大學音樂所碩士論文,1985年,頁9。

❼ 轉引自流沙〈採茶三腳班的形成與流傳〉一文,頁74。

　　此外，若再對照流沙引述《中國曲藝音樂集成·浙江卷衢州分卷》的調查資料，浙江的龍遊縣所保留下來的「採茶燈」表演的情形是：

> 採茶燈表演形式多種，如龍遊縣湖鎮區其表演則由十二個女孩扮演，各人手執花籃一只，上放每月花名（每籃一種），內燃蠟炷，邊唱邊舞。二個男孩，一挑茶擔，一手執紙扇，兩人穿長衫，扮丑，在舞唱中打叉，女孩扮小旦，穿短服，唱〔十二月花名〕，小丑打叉，一般爲蓮花落或順口溜，唱〔十二花名〕後，再演採茶戲。❽

浙江的龍遊縣保留下來的「採茶燈」，和前述文獻對照起來，仍有極高度的相似性。雖然已經改爲女孩擔任表演者，但是，仍爲十二人的編制模式，而且，各人也手執一只花籃，甚至內燃蠟炷，邊唱邊舞，或許這就是被稱爲「茶籃燈」的緣故。被保留下來的表演，有兩名男孩穿插在十二名女孩中舞唱著〔蓮花落〕之類的小調或順口溜唱念，整個表演看來十分熱鬧。值得一提的是，文末提及唱完〔十二月花名〕後，才演採茶戲。可見之前的這段表演，其性質應與採茶戲有別，同時，表示在某一個階段，「採茶燈」之後曾經接續著表演採茶戲，但因爲這裡所謂的「保留下來」的演出，我們不清楚到底有多少東西是在復原過程中新加進去的，因此，接續演出是否是常態並不可知。

❽　節引自流沙〈採茶三腳班的形成與流傳〉一文，頁70。

2.中國大陸的民間小戲「三腳班」

　　從唱山歌到歌舞形式的「採茶唱」、「茶籃燈」，再過渡到民間小戲形式的「三腳採茶戲」，這當然不是一蹴可及的，其中必然經過漫長的歲月，從生活經歷汲取不同的養分，逐漸形成具有簡單故事情節的小戲。不過，如何從十二個人編制的歌舞形式，發展成二旦一丑的歌舞小戲，的確是一大關鍵。首先，先從日治時期前，部分談到關於「採茶戲」或是「三腳班」的情形的文獻，對照前期的文獻資料，看是否能找到部分解答。現就以學者已發現的部分文獻資料為例，將相關文獻羅列如下：

年　代	出　處	內　文
清乾隆年間 （1736-1795）	陳文瑞 〈南安竹枝詞〉 （江西贛州地區）	淫哇小唱數營前，妝點風流美少年。 常日演來三腳戲，採茶歌到試茶天。❾
清道光十年 （1830）	福建永定縣志 卷十六「風俗志」 （福建）	永邑界臨廣東之嘉應、大埔，彼處有采茶戲。男扮女裝，三五成群，唱土腔和胡弦，流入于鄉村街市，就地明燈，街夜奏技，引誘良家子弟，擲錢無算，淫褻無恥，莫此為甚。近來知禮之鄉，有立約趁逐

❾　轉引流沙〈採茶三腳班的形成與流傳〉一文，《海峽兩岸傳統客家戲曲學術交流研討會實錄》，頁84。

		者；然猶賴賢司牧，嚴行禁止，庶幾遠避。❿
清同治年間（1862-1874）	《崇義縣志・風俗》（江西贛州地區）	近復有少年子弟，結束登場，妖嬈便環，手戲目挑，口唱淫詞，謂之採茶，亦謂鬧花鼓。⓫

陳文瑞〈南安竹枝詞〉所述爲江西省贛州一帶，文中顯示該表演爲由「風流美少年」扮飾，演唱採茶歌的戲劇形式，明確被稱爲「三腳戲」；同樣紀錄贛州一帶的《崇義縣志・風俗》則言由「少年子弟」擔任表演者，且「結束登場」，演出時不僅身段「妖嬈」、「手戲目挑」，而且還唱著具有調情意味的「淫詞」，將其稱爲「採茶」或可稱爲「鬧花鼓」。這兩則文獻反映該表演明顯已經具有戲劇形式，而非單純的歌舞。前者直稱表演爲「三腳戲」，後者則明確說表演者「結束登場」，即表演者經過裝扮，再正式登場演出。雖然，不清楚是在什麼形式的劇場舞臺演出，但是，可以確定此時已是民間歌舞小戲形式的演出。

從《福建永定縣志》也看出，福建緊鄰廣東的嘉應、大埔一帶，也出現稱爲「采茶戲」的戲劇。不僅「男扮女裝」，唱著「土腔」和著「胡弦」，且流行於「鄉村街市」，演出時「就地明燈」，「街夜奏技」，甚至因爲「引誘良家子弟，擲錢無算」，又因演出內容「淫褻無恥」，故受到官方的禁演。即在清道光年間，在福建廣東一帶，採茶戲演出之盛況正可由此見知。

❿　轉引自陳雨璋《臺灣客家三腳採茶戲——賣茶郎之研究》，頁10。

⓫　轉引流沙〈採茶三腳班的形成與流傳〉一文，頁84。

　　然而，另一個問題是，踏謠形式的「茶籃燈」如何過渡到歌舞小戲形式的「三腳戲」呢？或許，從前述浙江龍遊縣的「採茶燈」表演情形中，可以尋得一點解釋。描述龍遊縣「採茶燈」表演的文字裡，提及除了十二個女孩之外，另外有二個男孩扮飾丑腳，一個挑著茶擔，一個手執紙扇，穿著長衫，在舞唱中來回穿插，唱著〔蓮花落〕或念順口溜，女孩則扮飾旦腳。在歌舞之後，再演採茶戲。這旦與丑的搭檔，或許這樣簡單的組合模式，正替三腳班的形成提供了極佳的契機，當演員試著敷演簡單的故事情節時，便脫離單純的歌舞，而發展出戲劇形式的歌舞小戲。演出編制較常見的「一丑二旦」三人組合，應該是在實踐演出中漸次成形的。這樣的組合不僅人員精簡，可節省開支，「一丑二旦」的互動也比「一丑一旦」有變化，較容易形成戲劇張力，使這樣的歌舞小戲不致於過於枯燥。

3.臺灣日治時期以前的文獻資料

　　目前所知臺灣客家三腳採茶戲的文獻，僅記錄至清同治年間，何阿文在苗栗傳授三腳採茶戲的年代。至於連接大陸與臺灣傳承關係的資料，目前並未得見，有待學者繼續的探究與發掘，方能使客家三腳採茶戲的歷史更加明確而完整。

⑴三腳採茶戲與山歌小調之關係

　　過去有許多有關山歌與採茶的記載，皆記錄單純處於歌調階段的「山歌」與「採茶」，其所指稱的範圍，多半是指民間謳歌自遣的民歌小調。而清朝黃遵憲《人境廬詩草》所載：

瑤峒月夜，男女隔嶺唱和，興往情來，餘音裊娜，猶存歌仙之
遺風，一字千回百折，哀厲而長，稱山歌。惠潮客籍尤甚。⓬

所謂的「惠潮客籍尤甚」，正可以說明客家族群對山歌唱和之風的
喜愛。目前，中國大陸甚至仍有專唱山歌的團體。

移民必然帶來原鄉的風俗習慣與喜好。在今日，閒暇時候唱唱
山歌，仍是當今臺灣客家人重要的娛樂之一。而且，在不同的節慶、
聚會的場合裡，也經常能看到客家山歌的演出。演唱山歌小調，無
疑是一項具有濃厚客家族群特色的休閒活動。實際上，廣義的山歌，
又包括了山歌採茶與民間小調。從生活環境看，客族多習慣生活於
丘陵山地間，這些地方又多適合茶葉的種植，因而，客家山歌的內
容或多或少與採茶有關。

因而，除了山歌小調之外，也有許多人以「採茶」一詞來稱說
「山歌」，不過，「山歌」與「採茶」在性質上還是有些不同，必
須加以釐清。以「山歌」稱之，意謂「唱山歌」，表示單純的歌謠
演唱，是一種注重「唱」的表演。而「採茶」則往往指「打採茶」，
這是一種至少具有簡單身段表演的演出，兼具唱與演，屬於「戲」。
這是分屬不同階段的兩種演出形式，不宜混爲一談。中國大陸目前
仍將「山歌班」與「採茶班」區分開來，或許也能說明二者在屬性
上的不同。

臺灣和中國大陸在這點上有所不同，在臺灣客家戲團多以「採
茶班」自稱，不但「唱山歌」，也「打採茶」，兼具「演唱」與「演

⓬ 轉引自謝一如《臺灣客家戲曲之流變與發展——從客家三腳採茶戲到客家
大戲》，中國文化大學藝研所碩士論文，1999年，頁17。

戲」性質，將兩者的特色適度發揮展現。而這樣的合流，代表三腳
採茶戲從大陸傳進臺灣時，應該已經脫離踏謠階段，以戲劇的形式
展現，而在臺灣落地生根。至於，臺灣三腳採茶戲與山歌小調的關
係，乃建立在採茶戲使用了許多客家特有的山歌或民間小調入戲，
最主要的唱腔曲調多是由四縣山歌（即一般通稱的老山歌）發展而成
的，包括〔老腔山歌〕、〔老腔山歌子〕、〔山歌子〕，以及〔老
時採茶〕、〔新時採茶〕、〔老腔平板〕、〔平板〕等，讓採茶戲
的音樂顯得活潑而多樣。

(2)臺灣採茶戲之「採茶唱」文獻記載

　　從目前學者發現而提出的文獻資料來看，多是載錄清代中國尚
在踏謠階段的「採茶唱」，或者關於演出「採茶戲」情形之描繪，
皆非記錄臺灣相關表演的直接文獻資料。若是追索關於臺灣採茶戲
的相關文獻記載，在清光緒二十年（1894）《安平縣雜記・風俗現
況篇》中，即有一段相關紀錄談到「採茶唱」一詞：

　　　　酬神唱傀儡班，喜慶、普渡唱官音班、四平班、福路班、七子
　　　　班、掌中班、老戲、影戲、車鼓陣、採茶唱、藝旦等戲。⓭

《安平縣雜記・風俗現況篇》這段文字，說明了在光緒年間，臺灣
安平一帶在廟會神誕所出現的表演中，即有一項名為「採茶唱」的
表演。不過，在此由於存在不同性質的歸類依據，「採茶唱」與某
些劇種（如四平班、七子班、掌中班等）、或依某一特質來指稱的某戲曲

⓭　轉引自陳雨璋《臺灣客家三腳採茶戲──賣茶郎之研究》，頁11。

（如官音班、老戲、藝旦戲等），及陣頭（如車鼓陣）並論，因沒有進一步的描繪，故無法肯定知道當時的「採茶唱」切確的模樣。

除了《安平縣雜記》所言文字與臺灣採茶戲較爲相關外，在清末到民初這段時間裡，並未有其他的文獻資料被發現。史料文獻的缺乏，使得我們難以瞭解過去臺灣採茶戲的樣貌，這情形一直到了日治時期終於有所轉變。

4.臺灣日治時期（1895—1945）以來的文獻資料

早期關於臺灣採茶戲的記錄，除了《安平縣雜記》之外，漢人中還有連橫的《臺灣通史・卷二十三・風俗志》（1920—1921）也提到了「採茶戲」：

> 又有採茶戲者，出自臺北，一男一女，互相唱酬，淫靡之風，俘於鄭衛，有司禁之。❹

在此透露出幾個訊息，即當時採茶戲應已脫離單純唱酬之模式，藉由可能爲「一丑一旦」的「一男一女」的編制，唱作具有情色調笑內容的情節，雖然，似乎看來只是簡單具備戲劇的形式，卻已經被稱爲「戲」。唯連橫雖言採茶戲「出自臺北」，但是，由於沒有確實的資料可以佐證，而且，連橫亦未對此段文字作更清楚的說明，實質上，除了顯示「採茶戲」的某些特色之外，「出自臺北」的說法，恐怕有待商榷。❺

❹　轉引自陳雨璋《臺灣客家三腳採茶戲——賣茶郎之研究》，頁11。
❺　關於「採茶戲」是否「出自臺北」的辯證，可參看范揚坤〈文獻中所見客家採茶戲史料與分別的一個初步探討〉一文，《苗栗縣客家戲曲發展史・論述稿》，頁14。

　　需要說明的是，日治時期提及客家戲曲的文獻資料，基本上並不是嚴謹的史料，這些記錄多半以報導的方式，或者簡介式的型態呈現，並非是嚴謹的、學術性的記錄或分析，因而，部分文獻所記載的文字，或多或少的會有些令人疑議的地方。再者，因為觀察者或紀錄者本身的身分、背景的不同，也使得這些文獻展現出作者在記錄時的確存在不同的取捨標準。值得一提的是，部分文獻經由比對後，某些文字似乎存有因襲鈔錄的情形。❻因此，如何判讀文獻資料所呈現的具體意義，確實是研究者在蒐羅到資料之後，相當重要的一項課題。現就羅列提及「採茶戲」之相關文獻，內容如下：

出　　處	內　　　文	備　註
連橫《臺灣通史》卷二十三〈風俗志〉	又有採茶戲者，出自臺北，一男一女，互相唱酬，淫靡之風，侔於鄭衛，有司禁之。	1920、1921初刊
片岡巖《臺灣風俗誌》❼	採茶戲，農家子弟氣息強烈的舊戲。	大正十年（1921）
東方孝義〈臺灣の演劇〉《臺灣時報》	所謂採茶戲，乃是由採茶地的廣東種族的人來演出的戲劇，省略與上述歌仔戲（福建種族間的）的相同點，他們	昭和十一年（1936）十二月號

❻　關於臺灣客家戲曲文獻的抄襲情形，可參見范揚坤〈把「片岡巖」打造成「呂訴上」：一段描述客家採茶戲文字的變遷考〉一文，《海峽兩岸傳統客家戲曲學術交流研討會實錄》，頁171-189。
❼　譯文轉引自范揚坤〈把「片岡巖」打造成「呂訴上」：一段描述客家採茶戲文字的變遷考〉一文，《海峽兩岸傳統客家戲曲學術交流研討會實錄》，頁180。

	同樣因爲猥褻的緣故，而被警察取締上演。近年由於被改良的風俗，而被稱爲改良戲，除去其不良的部分，相當大規模地流行。⑱	
杵淵義房《臺灣社會事業史》	採茶戲，一種演出有著強烈的農村子弟氣息，所謂的農村戲場。⑲	昭和十四年（1940）
竹內治〈臺灣演劇誌〉	距今大約一百多年前在茶產區的新竹地方所發源起，在當地的客家人（廣東人）系統的部落中上演。⑳	昭和十八年（1943）

從上列文獻，可以歸納出「臺灣採茶戲」的幾項特點，分述如下：

(1)來源

　　基本上，一般多肯定臺灣客家採茶戲與廣東地區的客家族群有密切關係。至於，採茶戲到底源自何處？若僅就以上資料來解讀，實則只能說採茶戲與客家族群具有緊密的關連性，很可能伴隨大陸原鄉移民來到臺灣。不過，在這些文字中，看不出傳入臺灣的時候，是否已經是「三腳採茶戲」的戲劇模式。也就是說，這些文獻未能

⑱　轉引自蘇秀婷所錄文字《臺灣客家改良戲之研究——以桃、竹、苗三縣爲例》，頁26。

⑲　轉引自范揚坤〈文獻中所見客家採茶戲史料與分別的一個初步探討〉一文，《苗栗縣客家戲曲發展史·論述稿》，頁16。

⑳　轉引自范揚坤〈文獻中所見客家採茶戲史料與分別的一個初步探討〉一文，《苗栗縣客家戲曲發展史·論述稿》，頁25。

解答「三腳採茶戲」是形成於大陸,而後才傳入臺灣,或者是山歌小調跟著移民來臺灣,落地生根後才在臺灣形成「三腳採茶戲」。

(2)氣質

根據片岡巖與杵淵義房描述使用的文字看來,採茶戲散發出所謂的「強烈的農村子弟氣息」,意味著舞臺上的演員以最直接而不加修飾的方式,來表現情愛內容,透過一旦一丑的詼諧語言,或唱情歌、或說情話,以逗趣而樸質的方式呈現,引起觀眾的共鳴。這樣的表演充滿了一般鄉村農民的趣味,與上層社會的喜好截然不同。

(3)編制

這些文獻中所記錄最常見的表演編制為一男一女,兩人的編制型態。就目前可知的情形,三腳採茶戲每一場次的場上人物,至少一人,至多三人。但是,在相關文獻中,較少見到具體言說二人以外的數字。

(4)內容

就文獻紀錄者的觀點來看,採茶戲演出內容是比較淫靡的。這大抵與記錄者本身多半為識字的知識分子有關。由於出身不同,對於這種充滿「農村子弟氣息」的採茶戲,老是唱一些「淫靡」而露骨的唱詞說白,相當反感,官方也對於這樣的戲劇多所箝制。

(5)流行

以連橫《臺灣通史》完成於民國七年(1918),刊於民國九、

十年（1910、1911），其中曾提及「採茶戲」的文字記載，姑且不論採茶戲是否果真「出自臺北」，由此段文字可知，採茶戲在民國初年必然已經十分盛行，以致於因爲內容淫靡，引來眾人聚觀，因而被禁止演出。這同時反映出上下階層對於採茶戲有著不同的觀感與喜惡態度。

㈡臺灣客家大戲之歷史源流

臺灣客家大戲又稱爲「改良戲」，爲民國後受時代環境及外來劇種影響下形成之新劇種。由於僅由一劇目組成的三腳採茶戲已不能滿足觀眾娛樂之需求與廟會供需，藝人紛紛學習、吸收客家山歌及外來劇種之音樂、劇目、表演方式。此時，客家地區之迎神廟會活動中，亂彈戲及四平戲是野臺戲之主力，故亂彈戲、四平戲即成爲客家大戲學習模仿之對象。另在戲班演員與外江戲（海派京劇）、歌仔戲演員之交流及時間蘊含下，漸漸發展成爲演員人數眾多、講究舞臺表演，包括音樂、科介、服裝、砌末、化妝等多項藝術的綜合表演。此大戲由於係經改造，一般又稱爲「改良戲」。

1.臺灣文獻中的採茶戲

關於臺灣客家戲曲的文獻內容並不多，其所記錄者，又大多是針對客家戲此一劇種所做的條列式之介紹文字，從清代以迄日治時期所見的文獻，言及採茶戲者，可以參見蘇秀婷所製之表：❹

❹ 轉引自蘇秀婷《臺灣客家改良戲之研究——以桃、竹、苗三縣爲例》，成功大學藝研所碩士論文，1999年，頁3。

書（篇）名	年代	作　者	名　稱	指　涉	描述內容
安平縣雜記	1898	不詳	採茶唱	三腳採茶戲	劇種名
演員與演劇	1901	風山堂	採茶戲	三腳採茶戲	組織、營運
臺灣通史	1918	連橫	採茶戲	三腳採茶戲	演出內容、形式
臺灣風俗志	1921	片岡巖	採茶戲	三腳採茶戲	演出內容、形式
臺灣劇に對する考察	1925	上山儀作	改良戲	大戲	演出形式
臺灣に於ける支那演劇及臺灣演劇調	1927	臺灣總督府文教局	採茶	資料不足判定	劇種名
臺灣習俗	1937	東方孝義	採茶戲 改良戲	三腳採茶戲 大戲	戲劇氣質 劇種名來源
臺灣社會事業發展史	1939	杵淵義房	採茶戲	三腳採茶戲	演出內容、形式
臺灣演劇誌	1943	竹內治	採茶戲	三腳採茶戲 （拋採茶）❷❷	組織、營運 演出內容、形式

由上表可以觀察到，文獻中所見指涉客家戲曲者，使用「採茶唱」、「採茶戲」、「改良戲」等詞，但是，根據上下文所述內容，則大致可以看出「採茶戲」及「改良戲」兩者，應該是分別指稱兩個不同表演方式的戲劇。其中，由其組織、營運、演出內容等看來，以

❷❷　這部分實際上還包含了《扛茶》的表演內容。

「採茶戲」稱者，多指「三腳採茶小戲」；而使用「改良戲」一詞者，則是指稱「大戲」。由此，亦可確知客家人的戲曲活動分為「大戲」與「小戲」，是有文獻上依據的。

另外，藉由上表還可以釐清客家戲曲發展上有關「大戲」、「小戲」如何「斷代」的迷思。論者或謂「客家大戲」的出現，即代表「小戲」已然完全消失，但由上表可清楚觀察到另一個訊息，若依照各書篇的成書年代推算，1925年上山儀作在文章中提及的「改良戲」，是迄今有關客家大戲的文獻中，年代最早的一篇；其後，東方孝義也於1937年提出對「改良戲」的描述。但「三腳採茶戲」並不因為「改良戲」的出現，而在文獻上完全消聲匿跡。1939年《臺灣社會事業發展史》，及1943年的〈臺灣演劇誌〉，陸續提到「三腳採茶戲」中有關《拋採茶》、《扛茶》的內容。由此可見，「大戲」與「小戲」的存在並非斷然二分，文獻所反映的情形看來，二者同時並存的時代，至少在1925年至1943年之間，確實是成立的。

此外，文獻中對於「採茶戲」的定義，都指向「三腳採茶小戲」，而「改良戲」則是指稱「大戲」，相較於現今藝人所認知的定義，顯得明確而單純許多，或可說自1920年代至今，客家大戲的變遷發展歷程，已經使其內容較改良之初複雜許多，所以，劇種名稱所指涉的意義，因為經過了延伸與擴張，而變得益加複雜。

2.戲曲改良與客家大戲的形成

上述表列中〈臺灣劇に對する考察〉一文，是日籍警察上山儀作於1925年發表，其中談到「臺灣劇の變遷」概況，提及客家改良戲發生於日治時期的大正七年（1918）末，這是迄今發現的相關史

料中，對於改良戲的產生年代，具體指出確切年代的。他說：

> 到大正七年（1918）爲止，臺灣劇並沒有什麼變化。從大正
> 七年末左右開始，新竹地方的廣東人發展出一種由前述的歌
> 劇演變而來、又名改良劇的戲劇。雖然由於此改良劇的時日
> 尚短，僅能夠以文劇來演出，而未達到武劇演出的程度，還
> 很幼稚。但以往正劇的一種缺點，亦即觀劇者所無法瞭解的
> 戲劇專用語被廢除了，它主要使用臺灣語，以彌補正劇中的
> 缺點。現在於觀劇者之間受到非常的好評。㉓

上山儀作的這段話，指出客家人的改良戲是在民國七年（1918）左
右，由「歌劇」演變而來，剛開始僅能演出文劇，還無法勝任武劇
的演出。較重要的一點改變，是口白的突破，這是指將以往正劇所
使用的官話口白，改爲民眾耳熟能詳的地方語言，這即是客家大戲
在改良之初的面貌。

　　另外，在談到「客家改良戲」以及「採茶戲」的關係，目前爲
止，所見的文獻裡，似乎只有東方孝義提出過相關說明，他說：

> 所謂採茶戲，乃是由產茶地的廣東種族的人來演出的戲劇，
> 省略與上述歌仔戲（福建種族間的）的相同點，他們同樣因爲
> 猥褻的緣故而被警察取締上演。近年由於被改良的風俗而被
> 稱爲改良戲，除去其不良的部分，相當大規模地流行。㉔

㉓　轉引自蘇秀婷《臺灣客家改良戲之研究——以桃、竹、苗三縣爲例》，頁
　　11。
㉔　東方孝義〈臺灣の演劇〉，《臺灣時報》，昭和十一年（1936）十二月號。

猶如蘇秀婷所推測，㉕客家三腳採茶戲在臺灣的地方戲曲改良風潮下，由「小戲」改良爲「大戲」的形式，文獻所見多稱呼客家大戲爲「改良戲」或「改良劇」，而民間則稱爲「改良戲」、「客家大戲」或「採茶大戲」等。

客家大戲在改良之初，以原本三腳採茶戲的基礎，套用了亂彈戲、四平戲的大戲規制，才逐漸由只演文戲進展到也能演出武戲。但若由整體發展進程來看，客家改良戲受京戲的影響最爲明顯，不論是分行、戲服、化妝、布景、劇目等，都可清楚看到受京戲影響的痕跡。

清末到日治時期，桃、竹、苗等客家地區的漢人戲曲活動，盛行的大戲以亂彈戲、四平戲爲主，民間有一句流傳頗廣的俗諺這麼說：「吃肉吃三層，看戲看亂彈」。根據學者研究顯示，㉖亂彈戲傳入臺灣的時間大約在清乾嘉之際，花部戲曲盛行之時。臺灣亂彈戲分爲「福路」與「西路」兩大系統，「福路」屬老梆子腔系統，也稱爲「舊路」，「西路」則爲皮黃系統，被稱爲「新路」。臺灣的四平戲分爲「老四平」與「新四平」，「老四平」與潮州大鑼鼓戲似爲一脈相連，「新四平」則逐漸與西皮混同，在客籍藝人口中被稱爲「西路」。在客家改良戲藝人口中著名的亂彈班包括清末的「老東社班」、「老東社童伶班」、「再復興」、「新復興」及「老新興」等班；四平班則有中壢地區的「大榮鳳」、「小榮鳳」、「新華鳳」、「華勝鳳」、「金興社」、「連進興」、「新榮鳳」等班。

㉕　參見蘇秀婷《臺灣客家改良戲之研究──以桃、竹、苗三縣爲例》，頁11-12。
㉖　邱坤良主持《臺灣地區北管戲曲資料蒐集、整理計畫期末報告》，頁1。

在時代的斷代以及地域關係上來看，這些戲班對客家大戲的改良，確實可能產生若干影響。

　　至於京戲對客家大戲的影響，約可分為「日治時期」及「終戰後」兩個階段。日治時期，有若干海派京戲（外江戲）班來臺演出，伴隨著商業劇場的興起，造成了一股觀劇的旋風。據呂訴上記載，當時來臺演出的京班包括京都「鴻福京班」、上海「上天仙京班」、「群仙全女班」、京都「天勝京班」、上海「餘慶」、「天勝」、京都「復勝班」、京都「三慶班」、上海「天升班」、上海「如意女班」、「醒鐘安京班」等班。在海派京戲（外江戲）的影響下，臺灣出現了唯一的本土京班「宜人園劇團」，其成員清一色為客家人，終戰後改名為「宜人京班」，由李榮興擔任班主。而有些京班演員後來成為客家改良戲班的教戲先生，例如「新賽樂」的張慶樓與曹少亭、「小美園」的趙福奎、「新樂社」的張富春等。終戰後，隨著國軍來臺的京朝派平劇團，其表演藝術、劇目等，也成為客家大戲學習的對象。

　　由此可知，京劇對於客家改良戲的影響，是整個大環境促成的。而觀察客家改良戲學習亂彈戲、四平戲、京戲等大戲的路徑，大抵不外乎以下數種：

⑴請該劇種的戲先生來教戲

　　請到該劇種的藝人或戲先生來教戲，必然不脫該劇種的訓練背景的影響，導演或戲先生所排的戲齣，多半反映出該劇種所專擅的戲齣。

(2)戲班性質變遷

因該劇種之傳遞與影響，而使戲班性質有所轉變。例如上述「新復興」、「老新興」等亂彈班與「金興社」、「連進興」等四平班，在亂彈戲、四平戲沒落之後，便改演採茶戲；或者與採茶班藝人合作演出，以「日演亂彈，夜唱採茶」的模式討生活。

(3)該劇種沒落後，其藝人進入採茶班

當亂彈戲、四平戲等劇種，逐漸退出戲劇市場時，其藝人為另謀生路，便到當時流行的劇種（如採茶班、歌仔戲班）演戲。在採茶班中，他們大多演出大官、大將的腳色，以彌補採茶戲以生、旦、丑為主要腳色的不足。

從「小戲」到「改良戲」，其間的改變正可看出，亂彈戲、四平戲、京戲等大戲，對客家改良戲影響的多面。

二、表演特色

在臺灣有數十種傳統戲曲，像京劇、豫劇、亂彈戲、四平戲、歌仔戲、採茶戲……，其最大特色為語言、聲腔和伴奏的樂器。臺灣客家戲歷經了百年來表演形式的發展演進，產生了「三腳採茶戲」與「客家大戲」兩大類型，向來是臺灣客家人由來已久的戲曲活動，有「採茶入庄，田地放荒」的說法，即可見其盛況。

㈠臺灣三腳採茶戲之特色

臺灣傳統的三腳採茶戲在表演型式上，除以數板或打嘴鼓方式表現逗趣內容的「棚頭」外，其即興的空間並不大，歌詞與對白幾乎都有一套程式，是以「張三郎賣茶」做為故事主軸而編成的戲齣。但在發展到日治時期，產生了強調表演者與觀眾互動的「扛茶」、「拋採茶」表演型式。「扛茶」是藝人在演出中，以茶盤端茶給觀眾喝，觀眾便給予賞金；「拋採茶」是由藝人將綁著繩子的小籃子拋到戲臺下，接住的觀眾可任意放入物品，藝人就得依該物品即興唱出相關內容的歌謠。因此，即興意味開始逐漸濃厚，使三腳採茶戲廣受一般大眾歡迎。

客家三腳採茶戲活躍於臺灣農村社會中，與山歌民謠不同之處在於戲劇演出是農閒之時，而非農作之中。三腳戲班每在村民收工後，夜幕低垂之際來到廟口、大稻埕或村頭大樹下，以「落地掃」形式 (指為了推銷藥品，在空地上所進行的表演形式，因未搭臺，故以「落地掃」稱之)，先表演「棚頭」聚集人氣之後，便由一丑二旦三個腳色敷演幾段「張三郎賣茶」的故事，然後演出「扛茶」或「拋採茶」，觀眾聽得興味盎然，便不斷放物品到茶盤或小籃中並給予賞金，直到夜深人散。其傳統劇碼一般稱為「十大齣」，分別為《上山採茶》、《勸郎賣茶》、《送郎綁傘尾》、《糶酒》、《勸郎怪姐》、《茶郎回家》、《盤茶》 (含《盤賭》)，加上後來發展衍生出來的《問卜》、《桃花過渡》、《十送金釵》等，共計十齣。

最原始的七齣戲，主要講述張三郎與其妻妹一同上山採茶，做好茶之後，張三郎並無意願出門賣茶做生意，妻妹二人便勸他出門

賣茶，妻妹二人在張三郎答應後便送他出門賣茶，到了臨別之時，劇中安排了一段「綁傘尾」的表演，表現三人依依不捨之情。分別之後，三郎在賣茶途中，來到酒大姊的店裡投宿，便住了下來，這期間張三郎將所有的盤纏與賣茶所得的錢財花完，此時剛好家中來信催他回去，於是決定回家。與酒大姊告別時，兩人唱了好一段寓有勸世意味的歌詞。回到家裡，張三郎受到妻妹熱絡的迎接，感到非常心虛，當妻子問起賣茶錢，張三郎努力辯解，兩人展開一場精彩的對唱，末了則以喜劇收場。這便是《張三郎賣茶》大致的情節。後來加入的三齣戲，則是以茶郎妻等不到茶郎回家而出外尋夫所衍生出來的故事。

三腳採茶戲的前場編制，通常是二旦一丑，然而，完整一系列齣戲裡，出現的腳色卻不僅三人。在不增加人員開銷的前提下，為了適當的調度腳色，因而演員必須隨著每個場次的轉移，場景的轉換，扮飾不同的腳色。比方說，《張三郎賣茶》系列戲齣的《上山採茶》，腳色為張三郎、張三郎妻、張三郎妹，到了《糶酒》一齣時，原飾張三郎妻的旦腳則改飾酒大姐，丑仍飾張三郎，至《桃花過渡》丑改飾艄公，二旦分別是張三郎妻與其妹。

對演員而言，精簡的編制要充分的利用，可以節省開銷，機動性也高，然而，對觀眾而言，久而久之，這樣小編制、劇情簡單的戲曲形式，卻漸漸無法滿足觀眾的需求。而由於三腳採茶戲曾經因內容過於「淫穢」，而被官方禁演過，其間也有許多藝人不得不轉向，開始演一些編制比三腳採茶戲大，而比現今客家大戲規模小的文戲，後來更往成熟的大戲路上邁進，因而產生所謂的「改良戲」，不過三腳採茶戲並未就此消失。

㈡臺灣客家大戲之分期特色

　　客家大戲除了融合傳統三腳採茶戲外，更結合現代舞臺劇場特色，吸收流行於本地其它劇種的藝術成分，例如亂彈戲、四平戲、外江戲（海派京劇）等，發展成爲演出人數眾多、講究舞臺技術，包括音樂、科介、服裝、砌末、化妝等多項藝術的綜合表演。除此之外，還吸收了大量的其他藝術元素，如文學、音樂、舞蹈、默劇、雜技、翻滾、美術……等，形成一種獨具風格、集合多種表現元素於一身的戲劇。客家大戲雖由傳統三腳採茶戲之基礎蛻變而成，演員腳色早已超過三人，但仍保有客家傳統「九腔十八調」之風格韻味及三腳採茶戲丑腳口白詼諧逗趣、作表活潑生動之喜劇特質。

1.〔平板〕唱腔的成熟與日治時期的「內臺採茶戲」

　　客家大戲奠基於三腳採茶戲，但是，二者風貌乍看之下卻大不相同，這與此劇種的發展過程中，所經歷的環境變數息息相關。戲曲改良一開始，多半演出規模較小的文戲，例如《三娘教子》、《義方教子》、《仙伯英臺》、《姜安送米》、《李不直釣蝦蟆》、《花子收徒弟》、《鹽甕記》等戲。

　　而因爲要配合「改良戲」演出所需不斷演化，從〔老時採茶〕、〔新時採茶〕到〔老腔平板〕，漸漸演進成〔平板〕。〔平板〕成爲大戲的主要唱腔，又被稱爲〔改良調〕，並不使用在三腳採茶戲中，而是使用於大戲中。〔平板〕的成熟，使改良戲已粗具「板腔體」戲曲的規模與體制，也因而能演出更多劇目，但文戲的演出在戲園中的內臺戲，顯然不像外江戲（海派京劇）的武打那麼絢目。爲

了能夠吸引更多觀眾的目光，改良戲便採取「加演」外江戲的方式，來彌補文戲的不足。通常在戲齣剛開始四十分鐘，便來一段京劇片斷，以熱鬧的武打登場，一方面有熱場的功能，另一方面則吸引住群眾的注意力，然後才進入正戲。內臺演出時，「加演」與正戲的內容通常沒有太大的關聯，加演段子的演員通常是京班的藝人，與演出正戲的人員沒有直接關係。

由於〔平板〕的成熟，使客家採茶戲得以成為大戲的一分子；而藉由「加演」武打場面，彌補了改良戲只能演出文戲的缺憾。客家大戲發展到這個階段，可說已兼備文戲與武戲的演出規模形制，而能與其他劇種在戲園這個表演場所中相互抗衡。最重要的是，唱腔除由「九腔十八調」發展變化外，也吸收其他劇種及民間歌謠小調，作為客家大戲的養分，不斷茁壯。所以，當〔平板〕成為大戲的主要唱腔，可以順應觀眾對於大戲千變萬化內容的要求，故事便不再限於十齣固定的戲碼。

2.「皇民化」及「反共抗俄」時期的客家大戲

日治末期以及終戰前期，官方對戲曲採取的管制，以日本殖民政府推動的「皇民化運動」與國民政府提倡的「反共抗俄」政策最具代表性，二者對於客家改良戲所產生的效應是截然不同的。

在「支那事變」（即「蘆溝橋事變」）發生之前，臺灣總督府對臺灣原有的風俗是以「舊慣寬容」原則，對臺灣本土的文化藝術採取調查、了解的態度。事變後，對臺灣統治政策則改為執行「皇民化運動」，成立「皇民奉公會」負責皇民化運動的推展。其中，娛樂委員負責戲劇、音樂、歌謠等項目，所持原則是：(1)鼓勵演唱日本

歌曲為主，完全禁止臺語的演唱。⑵戲劇上演條件必須符合日本化
的要求，亦即演唱日文歌、穿日本和服等。此外，還得經由警察批
准才可以演出。❷

　　客家戲曲在這樣的指導原則下並無例外，採茶戲在「禁鼓樂」
的政策下，幾乎被完全禁止，由於演出內容受到限制，使得觀眾觀
劇的興趣大減，市場因而萎縮，造成當時好些戲班解散，許多藝人
紛紛轉業，只有少數劇團在日人准許下，繼續演出新劇，例如「勝
美」、「小美園」兩班。這些劇團也得以「皇民化劇」、「新劇」、
「改良劇」等名稱改頭換面出現，產生雖然穿和服、攜日本刀，卻
仍然使用臺灣話的演出模式。也因此在皇民化時期，藝人必須練就
新劇的演出形式，穿著長衫、洋裝，或西裝，唱著日本流行歌曲，
用以逃避日本警察的監督。皇民化時期的種種限制，雖然在改良戲
的形式上造成限制，卻創造出另一種戲劇型式

　　而在反共抗俄時期，官方對戲劇的限制，則主要在於演出內容
的控制。民國四十一年（1952），「地方戲劇協進會」成立，旨在
貫徹反共抗俄政策於地方戲曲表演中，同時，並於每年定期舉辦「地
方戲劇比賽」。該時期的地方戲劇團體在這種政治氛圍下，戲劇比
賽的演出戲齣，幾乎都挑選具有愛國意識的戲齣，或者在劇中穿插
反共抗俄的內容。客家改良戲在這一時期，同樣的在內容上必須符
合政策要求，劇團在參加戲劇比賽時，往往在戲齣的選擇上，傾向
演出具有國家意識的劇目。

　　除了戲劇演出內容的局限之外，這個時期的地方戲劇比賽對於

❷　參見曾永義《臺灣歌仔戲的發展與變遷》，臺北：聯經出版公司，1988年，
　　頁63。

客家大戲的發展有一項十分不良的影響，即是地方戲劇比賽初期並未將「客家大戲」的比賽項目與「歌仔戲」區分開來，因此，在前五屆的比賽中，客家戲班都只能參加「歌仔戲組」的比賽，難得的是在眾多歌仔戲班的競爭下，「勝美」、「紫星」等客家劇團也分別拿過冠軍、殿軍的成績，然而，卻不免讓許多人誤將二者混淆。一直到民國八十一年（1992）由新竹社會教育館辦理時，才開始有「客家戲」的比賽類別，方使客家戲班免於被歸類於歌仔戲班。但這一段過程已使得客家大戲與歌仔戲的演出被混爲一談，許多人以爲客家戲的演出方式與歌仔戲相同，事實上便是由於這一段歷史所產生的影響。

3.終戰後的客家大戲

民國三十四年（1945）臺灣光復，客家大戲立即重振旗鼓，據藝人回憶，當時民眾對於客家戲的需求非常殷切，在剛開始物質不易取得的情形下，戲園是用茅草搭蓋而成，戲服也是藝人克難縫製而成，但觀眾還是津津有味的欣賞睽違已久的傳統戲曲。

由於因應觀眾的需求，終戰初期，戲班數量的成長很驚人，老藝人多半認定終戰後二十年內的那段時期，是客家大戲的黃金時代。這個時期表現活躍或於此時興起的戲班，在苗栗有「勝宜園」、「玉美園」、「小美園」、「新樂社」、「明興社」、「隆發興」、「金龍」、「慶美園」、「文化」、「承光」、「泰鵬」等；新竹有「紫星」、「勝春園」、「永光園」、「牛車順」、「新勝園」、「竹勝園」、「大中華」、「勝義園」等；桃園有「勝美園」、「連

進興」、「三義園」、「小月娥」、「金興社」、「新拱樂」❷、「新
興社」、「金輝社」、「新榮鳳」、「永昌」等。❷

　　這些新興戲班沿襲日治時期許多戲班的技藝傳授模式，請來京
劇、亂彈戲、四平戲等大戲的教戲先生來訓練團員，其中又以教京
劇的先生爲主。也因此客家大戲的演出受到京劇影響最深，包括演
員身段、唱腔、布景、戲服、行當等，都吸收了京劇的特色；再加
上採茶戲本身的小戲行當及特殊唱腔，成就了客家大戲的基本規模。

　　客家大戲在終戰後的戲園演出，是客家戲曲面貌最多元化的一
段時期，因爲受到當時新興的聲光娛樂之影響，及其他劇種的相互
觀摩學習。也可以說這是客家大戲最有包容力與彈性的一個時期，
其特色可歸納爲以下數項：

⑴唱腔仍以〔平板〕爲主

　　客家大戲形成的基礎即是〔平板〕唱腔，因而即使到了內臺爭
妍競技的環境中，客家大戲也免不了受到影響，而加入許多外來元
素，但是其唱腔仍然以〔平板〕爲主，只是在演出時摻雜一些流行
歌或歌仔調等。因此，內臺戲興盛的時期，演出客家大戲的劇團一
直被別的劇種稱呼爲「採茶班」，即是因爲她以演唱〔採茶〕（即〔平
板〕）爲主之故。

❷　後來改名爲「勝拱樂」。
❷　劇團之團主、所屬鄉鎮或活動年代等資訊，可參見蘇秀婷依官方文化單位
　　及學者調查資料彙整後所製之表。見《臺灣客家改良戲之研究──以桃、
　　竹、苗爲例》，頁49-51。

⑵著重於機關、變景的運用

由於當時受到海派京劇的影響，客家大戲也與歌仔戲一樣注重
布景、特效的運用。那時的戲班編制裡，需要配有一位「電光手」，
負責控制聲光特效；另外需有一組約四至五人的布景團，負責隨著
劇情需要拆裝各種硬景、軟景。而所有的布景道具，約需四臺大卡
車才能載運得下。

⑶演出連臺本戲

客家大戲在內臺演出時，和大戲形成初期只能演出文戲不同，
已發展出能演全本京劇，且能夠在十天一連的檔期中演出連臺本
戲，和以前得演兩、三齣文戲有所不同。而當時在戲齣性質上有所
區分，通常日戲是於下午二點至五點上演，夜戲則是八點至十二點。
通常在下午演唱古路戲，夜間演唱採茶戲。

終戰初期幾乎全臺都流行著觀賞京劇的風潮，因此，客家大戲
也向京劇學習，甚至有好些客家戲班甚而轉演京劇，如「勝宜園」、
「新榮鳳」等，都在臺南享有盛名。因此，客家戲班在日間演出的
「古路戲」，自然以京劇為主，如果該班排戲先生為亂彈班、四平
班出身者，所排的古路戲齣才是亂彈戲、四平戲，否則幾乎都是京
戲。

綜觀終戰前的「皇民化」時期，以及終戰後的「反共抗俄」時
期，是客家大戲受政治力影響最大的一段時間，但由於當時客家大
戲的生命力旺盛，在民間觀眾支持下，雖然政策對戲劇在形式或內
容上有種種限制，劇團卻能在不影響其生機的情形下仍舊繼續成

長。本於「三腳採茶戲」的根基,再歷經多方嘗試,吸納了其他劇
種的養分,將其精華納為己用,因而在戲劇發展路程上,有了更多
的選擇性,並有調整的空間,以面對社會環境之變遷,不致於無法
因應外在挑戰。然而,由客家戲劇發展的軌跡看來,客家大戲自民
國初年發展至此,經歷政策上的壓制,這種種限制所造成的負面影
響,卻值得今日有識之士做為借鏡。

㈢臺灣客家戲曲之音樂特色

客家山歌產生於荒山原野,田園茶山,本無所謂伴奏樂器,一
開始只是順手摘下一片樹葉,跟著歌聲吹起來,就是最原始的伴奏
了。當山歌漸漸成為人們在茶餘飯後或酒宴聚會時常見的娛樂方式
後,一般的伴奏樂器是一把「胖胡」(中音椰胡),有時也加上一把
「二弦」(高音椰胡)以高五度的定音,一高一低,十分諧和悅耳。
如再講究,那就除了「胖胡」、「二弦」之外,可加上:竹板(夾塞)、
通鼓、小鑼、鑼、鈸、揚琴、三弦、秦琴、笛、喇叭琴等打擊與絲
竹樂器。

傳統的三腳採茶戲,它有固定戲碼,每個戲碼則有規定唱腔(類
似主題曲),如演出《上山採茶》時,有一個主題曲「上山採茶」的
旋律,而在採茶時又是另一個「十二月採茶」的旋律。所以在傳統
的戲碼中,共唱出多種不同的腔,數種不同的小調,如:「桃花開」、
「思戀歌」、「瓜子仁」、「十月古人」、「剪剪花」……等,因
而稱之為「九腔十八調」。在這諸多的曲調中,其音樂旋律的進行,
不外乎是以La Mi為中心,或以Do Sol為中心的兩種中國傳統調式,
另外裝飾音的運用,也是其樂種的特色之一。

改良的採茶戲，則以〔平板〕（即採茶調）為主要唱腔，〔山歌子〕是次要唱腔，其餘「九腔十八調」則變成點綴性的唱腔。而〔平板〕與〔山歌子〕的曲調，只有一個基本骨架，其音符會隨著歌詞的變化而略做改變，使得一個固定的平板曲調，能唱出愉快、生氣、悲傷⋯⋯等，隨著舞臺上情節的不同而有所不同的表現。另外也有因劇情的需要，而直接使用其他劇種的唱腔，如「西皮」、「二黃」、或「梆子」、「吹腔」⋯⋯等，又因為皇民化及受「新劇」的影響，而加入流行歌曲與西洋樂器伴奏。

1.臺灣客家戲曲所用的伴奏樂器

三腳採茶戲在最初發展的階段，「文場」只有一把「胖胡」；「武場」則有「小鑼」、「小鈸」、「本地鑼」及「竹板（夾棒）」等打擊樂器，由一人包辦。文武場都由演員兼任，全班人數不超過三人，因此被稱為「三腳班」，後來慢慢越向專業發展，文武場則改由專人負責，在「文場」方面還增加了「二弦」、「三弦」等樂器，而在「武場」則增加「通鼓」及「高、低音梆子（敲仔）」。改良戲的「文場」則以「二弦」為主要伴奏樂器，其他如「胖胡」、「三弦」、「揚琴」、「嗩吶」、「笛子」、「秦琴」、「喇叭琴」等絲竹樂器為輔；「武場」則有「單皮鼓」、「低音梆子（敲仔）」、「板」、「通鼓」、「小鑼」、「鐃鈸」、「京鑼」等打擊樂器。有時為了要演唱「西皮」、「二黃」，所以文場樂器又增加「京胡」、「京二胡」及「月琴」等。受到皇民化運動，演出「新劇」的影響，所以，文武場再加入「小喇叭」、「薩克斯風」、「黑管」、「電吉他」、「手風琴」、「爵士鼓」，甚至「電子琴」等西洋樂器，

因而產生東西樂合併的現象發生。

2.九腔十八調

關於採茶戲所使用的唱腔曲調，多數人都以「九腔十八調」為其音樂代表。「九腔十八調」中，數字「九」與「十八」，並不是特定指某九種「腔」，或者某十八種「調」，而是以這兩個數字來表示「多」的意思。即「九腔十八調」是用來形容客家採茶戲曲有多種「腔調」，表示這個劇種唱腔曲調的豐富。臺灣採茶戲在發展過程中，大量穿插混用了山歌採茶與民間小調，就如同客家話所說「唱山歌」與「打採茶」，亦唱亦演，邊演邊唱，但都以「九腔十八調」為基礎。

「九腔十八調」的「腔」，是指「曲腔」，乃由特定語言發展出來的歌樂系統，主要是為了配合戲曲演出，以採茶戲唱腔為基礎，結合山歌腔系統的眾多曲腔發展而來，故臺灣採茶戲唱腔部分便包括了兩大子系統，即「採茶腔系統」與「山歌腔系統」。這些曲腔歌詞以七言為基本形式，除了後來發展的〔雜念仔〕句數不限以外，其他唱腔都以四句為一完整唱段。唱句的平仄沒有嚴格規定，但句中的一、二、四句的句尾必須為平聲押韻字，第三句則多為仄聲不押韻。但配合旋律與劇情，這些唱腔的歌詞是可變動的，原則上都可以順應不同劇情而演唱不同的文字內容。

而「九腔十八調」的「調」，即指「（民歌）小調」、「曲調」而言，是指產生於城市，而流行至全國各地的歌曲，原先多以官話演唱，但流傳至各地後，也常被改用以當地方言來演唱。除了少數曲調例外之外，歸類於「小調」與歸於「曲腔」最大的差別，在於

歸於「小調」者，其前奏多半安有「八板頭」，歸於「曲腔」者並非如此。這些被吸收進採茶戲的民間「小調」，不僅被運用到採茶戲曲裡來，也逐漸成為三腳採茶戲唱腔系統之一，有些曲調甚至還成為獨立成齣的採茶小戲，例如《問卜》、《桃花過渡》即是因為使用該曲曲調而得名。

三、發展現況

目前臺灣有二十幾個客家劇團，多分布在桃、竹、苗三地，如金興社歌劇團、德泰歌劇團、新月娥歌劇團、連月歌劇團、勝拱樂歌劇團、正新興歌劇團、松興歌劇團（原新永光一團）、榮英歌劇團、雙美人歌劇團、隆發興歌劇團、貴鳳歌劇團、新泰鵬歌劇團（原新永安）、新永光歌劇團（原新永光二團）、慶美園戲劇團、新樂園戲劇團、黃秀滿歌劇團、朝安戲劇團、居順歌劇團、秀美樂歌劇團、龍鳳園歌劇團、金輝社歌劇團、金滿圓戲劇團、榮興客家採茶劇團、華雲歌劇團（原新美蓮）……等，除了少數幾團依照傳統客家採茶大戲的形式演出，保有原來的風貌以外，其餘劇團均改以「野臺歌劇團」的方式演出了。而廟口民戲通常不再單演三腳採茶戲的戲齣，只有某些特別的場合（如應政府文化單位邀請演出的「文化場」），加上團裡具有會這項技藝藝人的戲班，才有可能演出。今日一般的客家採茶戲班早已不演出三腳採茶戲，而以演客家大戲者為多，因為會演三腳採茶戲的藝人很少（目前較著名的是藝人曾先枝），民間也不時興這些。所以，除非有心復原戲齣，否則也只能在客家大戲部分表演裡，才能尋得某些三腳戲特有的趣味與風韻了。

㈠客家戲曲的現況

客家戲曲目前已經具有大戲階段的樣貌，逐漸發展成熟中，然而，三腳採茶戲並非就完全消失於舞臺、不見蹤跡。在客家戲曲改革轉型過程裡，三腳採茶戲已經經由融合、轉化，被不斷改良的客家大戲吸收於其中。客家大戲近八十年來的歷史發展，參與了臺灣戲劇史最高峰的時期，就其價值而言，可說是客家人最珍貴的文化資產。因為客家大戲是在臺灣萌生茁壯的，中國大陸雖然劇種眾多，但其採茶戲仍停留在歌舞小戲階段，並未如臺灣客家族群一樣發展出大戲。

然而，被視為娛樂來消費的採茶戲，正如同其他傳統戲曲一樣，在社會變遷下，需面臨其他娛樂方式的衝擊。目前客家改良戲因新娛樂媒體電影電視興起後，被迫由大眾娛樂的主流地位被擠壓到廟口野臺，形成宗教性凌駕娛樂性的現況。從採茶戲的演變來看，其與社會大眾始終保持著一定的聯結關係，這種聯結關係也牽涉著採茶戲的劇運發展，如戲園中演出的改良戲在娛樂消費與商業包裝下，是戲劇活力最充沛的時期；野臺演出酬神戲在社會上扮演宗教性腳色，使改良戲在退出主流娛樂圈後，還能有一個演出場域。

自戲園起家的改良戲，在廟臺的發揮空間自然比戲園狹隘，加上目前許多廟口野臺演出中，大多是老一輩的藝人，原本應是年輕貌美的二八佳人，卻仍由五、六十歲的老演員擔任。原因無他，在於技藝傳承上出現了斷層，沒有年輕一輩來接續演出，因而無法吸引到新的觀眾，也因此戲班的生存、傳承便產生後繼無人問題。在這些背景下，可見客家戲曲在現今臺灣強大的生存競爭壓力下，已走到

瀕臨失傳的地步。

綜觀客家戲的發展歷程，其由三腳採茶戲起家，經歷了風光的商業劇場時代，也曾受政治力的干預而沈寂，而終戰後又與各種新興娛樂同臺競爭，商業劇場沒落後，則轉化為廣播電臺、賣藝、野臺、公演等模式。其中電臺和賣藝已較為少見，目前職業戲班幾乎是以演出野臺戲做為收入主要來源，公演機會則不如野臺戲多。因此，面對現今客家大戲生存環境的困境，更應該在現階段即刻著手從事更積極的推廣發展工作，否則等戲班藝人老成凋零，只能徒呼負負。

以採茶戲的發展史來看，這是一個動態的成長過程，隨著社會脈動與變遷都呈現了不同的面貌，目前除了積極宣傳推廣的發展目標之外，尚需同時兼顧保存傳習的根本任務。但是在採茶戲的保存傳習上，我們首先就得思考保存傳習的「目的」何在？是為了證明採茶戲曾為臺灣歷史上存在的文化活動？或是期待它在現代社會也能扮演特定功能？若是基於前者目的，則可說是「標本式保存」，那麼採茶戲將只保存在博物館中，或成為學者專家研究對象，而非繼續與一般大眾的生活息息相關；若為後者，則要思考採茶戲如何融入現代社會生活，並成為現代社會的一分子，如此「保存傳習」的工作才有其意義。

目前現存於桃、竹、苗的客家改良戲班，隨著社會變遷及景氣因素，酬神戲的演出機會也日益縮減，公演機會也不多，許多戲班面臨無以為繼的窘境，只能降低成本以求演出機會，在惡性競爭循環下，演出品質每況愈下，也就更減少演出機會。因此，現有藝人在有限資源下，生存已不容易，更遑論保存傳習工作。

　　有幸，民國八十六年至九十一年（1997-2002）間，行政院文化
建設委員會與國立傳統藝術中心陸續委託「榮興客家採茶劇團」執
行相關「客家戲曲人才培訓」傳習計畫，培訓了一批中生代的客家
戲曲新秀。近年來，榮興客家採茶劇團培訓的新秀輩出，這是我們
所樂於見到的，顯示客家戲曲已稍有傳承跡象，其新人各個不僅具
備紮實的表演基礎，對於唱腔情感的表達及戲劇節奏的掌控，皆讓
人有意想不到的突出表現。然而此項深具意義的保存傳習工作，已
於九十一年（2002）十二月底結束，但是，文化傳承工作是必須不
斷地持續進行，我們十分不願見到客家戲曲的傳承，隨著相關人才
培育計畫的結束而停頓，更希望相關單位能夠繼續推動此項文化傳
承，繼續推行培育年輕一輩的新人，來承傳優質的傳統戲曲，為後
代子孫保存珍貴的本土文化資源。

　　雖然，大環境已經如此惡劣，但是，還是有許多關心客家文化
藝術的人士，積極的在推動客家藝術文化，尤其是試圖將客家戲曲
納入教育體系中。在眾人的努力下，國立臺灣戲曲專科學校已於民
國九十年（2001）成立客家戲科，在未來扮演著傳承客家戲劇的重
要任務。畢竟，只有年輕表演人才的繼續投入，才能使這個劇種再
度充滿朝氣，而非成為博物館保存的收藏品。現代社會中，客家大
戲尋求發展必得以觀眾做為發展的基礎，在1960年代的新興娛樂的
挑戰下退隱消沈後，於1990年代若要重振威風，則要從「娛樂」的
訴求，轉化為「文化」的訴求，以尋求新的認同與肯定。

㈡客家戲曲的新媒介

　　1920年，臺灣民間陸續流傳著許多戲曲劇種與樂種的唱片，此

時，最早有日本唱片公司「古倫美亞」邀請臺灣採茶戲藝人梁阿才、阿玉妹等人前往日本灌錄唱片。其他劇種或樂種，如外江戲、亂彈戲、歌仔戲、南管音樂、北管音樂、客家八音、山歌等亦有唱片發行記錄。這些唱片公司裡，早期以「古倫美亞」、「勝利」等較為聞名。有聲資料的錄製，到了1960年代前後，則以「鈴鈴」、「美樂」等較為人知。其中「美樂唱片」是由苗栗客家人彭雙琳所創設，所以又以出版客家戲曲以及各種客家音樂為出版作品的主力。這股灌錄唱盤的風氣，一直到民國八十年代之前，整個大環境生態沒落下來之後，才有稍歇的現象。

臺灣傳統地方戲曲早年極其風光的生態環境，今天已然不復存在，但是1980年代臺灣的經濟逐漸起飛之後，雖然社會結構的轉型改變了人們的生活模式，卻也讓人漸漸較有閒暇餘力去重新省視文化資產的可貴之處。這樣的思維，加上國外「民族音樂」的觀念影響，讓臺灣萌生了新的思考，音樂家許常惠、史惟亮、李哲洋、劉五男等人首先於1966年發起「民歌採集運動」，正可視為早期這種思維的體現與代表。不過，當時並未引起社會廣泛的注意。直至1980年代開始，臺灣傳統戲曲才受到學術界的重視，而且有更積極的行動。

這個時候，民間基金會與官方文化單位開始涉入臺灣傳統戲曲表演。只不過，有幸參與其中的團體或個人，若不是憑藉著實力或名氣，便是因為機緣所致，坦白說，這時候學界與官方所付諸的關注，對於整個劇界大環境的幫助，仍然有限。而中華民俗藝術基金會，於1980年代時，已開始籌畫「中國民俗音樂專集」，於民國1990年代陸續出版數十張系列唱片，其中，第十二輯錄製的主題是「客

家八音」，第十四輯的主題是「客家民謠」，第二十輯即是「客家
三腳採茶戲」。這是文化研究單位首次為客家表演藝術文化首次建
立的有聲資料出版。

這張第二十輯「客家三腳採茶戲」，是在1984年1月出版的，由
許常惠和筆者擔任主編，錄音時演員有林榮煥、彭登美與黃冉妹，
主要樂師有莊木桂、劉鳳照與筆者。錄製的曲目有《賣茶郎回家》
的〔上山採茶腔〕、〔陳仕雲腔〕、〔老式平版〕，《討茶錢》（即
《盤茶》）的〔老式平版〕，以及《勸郎怪姐》的〔勸郎調〕等。這
張唱片算是為1980年代的三腳採茶戲留下歷史的見證，錄音水準較
佳的客家採茶戲唱片，要到1990年代以後才出現。

創立於1987年的「榮興客家採茶劇團」，在1995年時，開始與
水晶唱片公司合作，由筆者擔任製作「臺灣有聲資料庫」其中的《傳
統戲曲篇4》、《傳統戲曲篇5》、《傳統戲曲篇6》「客家三腳採茶
戲」專輯唱片，這三張CD唱片的演出內容，由榮興劇團的多位資深
演員合作擔綱，共同演出完成的。當時，總計錄製了《送郎》、《桃
花過渡》、《䑗酒》、《茶郎回家》、《送金釵》、《上山採茶》
等六齣，發行後頗受好評。又於2003年，筆者也為行政院客家委員
會錄製發行《勸郎賣茶》、《勸郎怪姐》、《問卜》、《盤賭》等
四齣，至此，臺灣三腳採茶戲的「十大齣」CD唱片皆錄製完成。

㈢文藝展演與影像的紀錄保存

1983年的「臺北藝術季──客家民俗藝術之夜」（郭春林企畫，
胡泉雄與筆者指導），開始將客家三腳採茶戲在臺北搬上正式舞臺演
出。那次的節目除了演唱採茶戲唱腔曲目如〔平板〕、〔十二月古

人〕、〔瓜子仁〕、〔山歌子〕、〔老山歌〕、〔洗手巾〕、〔繡香包〕、〔挑擔歌〕、〔五更歌〕、〔思戀歌〕、〔初一朝〕、〔送金釵〕、〔糶酒〕等之外,還演出了一齣「正板」客家三腳採茶戲《綁遮(傘)尾》。至一1987年,筆者創立「榮興客家採茶劇團」著手從事三腳採茶戲的整理與恢復,同時兼顧客家改良大戲的持續發展,使之成為劇團的兩條發展主軸。

為了重現傳統客家三腳採茶戲之藝術風采,所以,榮興劇團在許多活動中製作了以客家三腳採茶戲為主的節目,在正式舞臺展演,例如:1988年「中國民俗之夜」;1992年「臺北市傳統藝術季」;1992年美國紐約「臺北劇場」;1993年「海峽兩岸戲劇節福建省戲劇匯演」;1994年於國家劇院演出「慶祝光復節——臺灣鄉情」;1995年「臺北市傳統藝術季」;1997年應文建會及休士頓僑社之邀赴美演出「客家棚頭——說說唱唱」、1998年「中華電視臺新春節目」、「文化列車系列演出」、文建會「大家相招來看戲」、「藝術下鄉校園巡迴」、「臺鐵CK一○一環島懷舊之旅」;1999年「茶鄉戲韻——海峽兩岸傳統客家戲曲聯演」、美加地區臺灣客家聯誼會「第四屆全美臺灣客家會懇親大會」、臺北市立兒童育樂中心「採茶風·客家情」、交通部觀光局「二十一世紀臺灣發展觀光新戰略國際會議」;2000年苗栗縣政府與臺北市政府「臺北·苗栗趕集——觀光.產業.文化」、國立傳統藝術中心籌備處「兩岸小戲大展」;2001年苗栗縣政府「2001苗栗客家文化月系列活動——兩岸客家戲曲會演」、國立臺灣師範大學人文教育中心「國立臺灣師範大學首屆人文季系列——客家採茶戲公演」;2002年國立傳統藝術中心「鼓動傳藝情」、明新技術學院通識教育部「全人列車——通識系列活

動」、行政院客家委員會「客委會週年慶」、「桃園縣九十一年度
蓮花季系列活動——水蜜桃月臺北饗宴」、文建會「藝術一○○向
前走——九十一年度表演藝術團隊基層巡演」、交通部觀光局花東
縱谷國家風景區管理處「流奶與蜜的饗宴——花東縱谷客家美食研
展」、日本「御堂筋花車遊行國際民俗嘉年華會——大阪國際藝術
季」、臺北「新舞臺劇場成立五週年慶祝」、行政院客家委員會「二
○○二全球客家文化會議」；2003年臺灣電視公司「看見進步臺灣
——客家文人下午茶」、苗栗縣政府「苗栗縣九二年鑽石婚慶暨重
陽節慶祝活動」、「總統府接待馬拉威總統國宴」等活動。不過，
這些再恢復的三腳採茶戲戲齣，並不是從賣藥時期直接拿出來演，
也不是從內臺時期找回來的，而是從更早的時代，那些出生於民初、
於日治時期當紅的，或者確實學過三腳採茶戲的藝人身上挖掘，從
而再建立起來的。因為在臺灣地方戲曲沒落的那段時期以來，可以
說幾乎已經沒有人在演三腳採茶戲，因為已經沒有人要看，沒有市
場可言，也沒有新的人才會投入學習、演出。

　　正因為榮興劇團已經做出一些成績，引起官方文化單位的注
意，因此，國立傳統藝術中心籌備處於一九九六年委託筆者主持「客
家三腳採茶戲『曾先枝、謝顯魁等人』技藝保存案」（1996～1997），
並製作錄影保存三腳採茶戲「十大齣」：《上山採茶》、《勸郎賣
茶》、《送郎綁傘尾》、《糶酒》、《勸郎怪姐》、《茶郎回家》、
《盤茶、盤賭》、《桃花過渡》、《十送金釵》、《問卜》等，該
案於2000年已全部完成，但未出版發行。

　　而在客家改良戲方面，榮興劇團成立以來，已在相關藝文單位創
新編排展演過《王淮義買阿爸》、《雙淮樹》、《乞米養狀元》、《雪

梅訓子》、《太平天國》、《孝子不記恨》、《婆媳風雲》、《龍寶寺》、《打虎將軍》、《姻緣冇錯配》、《花燈姻緣》、《凌波仙子下凡緣》、《三娘教子》、《八仙過海》、《雙鳳姻緣》、《義節雙全》、《傻人有傻福》、《眞假狀元記》、《牡丹八仙鯉魚精》、《老樹開嫩花》、《緣訂三生》、《錯冇錯》、《喜脈風雲》、《財神下凡》、《仙旅奇緣》、《七世夫妻》等多齣客家大戲。

另外，近年來有線電視的第四臺逐漸開始播放一些客家劇團，例如「龍鳳園歌劇團」、「黃秀滿歌劇團」、「勝拱樂歌劇團」、「新永光歌劇團」等所錄製的客家大戲演出，並開始有幾個關懷客家的有線頻道，如「中原客家」等。再者，行政院客家委員會籌設的「客家電視臺」頻道，於2003年7月1日開播，提供「共下來看戲」、「傳統客家戲曲」等客家戲節目時段以播放客家大戲，甚至於2004年2月至3月安排由「榮興客家採茶劇團」擔任演出的傳統戲曲八點檔「萬事由天」連續劇，使客家戲影像的保存與播送成爲另一新式傳播方式。

自「採茶戲」傳入臺灣後，逐漸流行，到了清末民初達到鼎盛期。戲班相繼成立，造成激烈競爭，因此各戲班乃以民謠爲基礎，倣效「三腳戲」，自編新劇目。有的以山歌自編歌詞及對白，敷演簡單小故事；有的以小調對唱加上對白表演。這兩種形式都以丑、旦戲諧調情對唱爲主，所以被稱爲「相褒戲」。「相褒戲」的娛樂性正合乎一般民眾的口味，因此「三腳班」中也逐漸加入了演小調故事的戲目，再逐漸改良發展成客家大戲。

客家大戲在發展成大戲的過程中，吸收了流行於本地其它劇種的音樂成份，包括亂彈、四平、外江戲等。除音樂呈現多樣化外，

表演程式上亦未具固定性，如劇情結構無固定本事，演員僅依故事綱要敷演之；或如表演過程中，身段、唱腔、口白之連接未程式化。亦即受劇目、演員養成訓練及演出場合的不同，演員具有相當大的彈性空間可靈活、自由發揮，相同劇目、相同演員，在不同時空表演所呈現之結果不盡一致。

換言之，形式已發展為大戲的改良戲，其音樂進行、表演過程仍未形成固定性、程式化。如將改良戲與經歷長時期發展、孕育的成熟劇種相較，改良戲之未具程式性，及劇目、表演型式與臺灣其他成熟戲劇多有雷同之處的現象觀之，其未套死、未定型的表演藝術特性，似乎與其仍屬發展中的劇種有關。改良戲雖屬發展中之劇種，但它卻是客家戲劇的表演形式之一，且確為在臺灣形成、發展、生根的客家大戲，並曾深入客家族群，成為休閒生活及廟會慶典不可或缺之藝術型態之一。

現今臺灣的客家文化意識已經逐漸覺醒，民間成立許多客家藝文團體及文化工作室，政府單位也成立了專責處理全國客家事務的「行政院客家委員會」。在客家戲曲文化的保存與推廣上，均有相當的成績。目前客家戲曲在保存、傳承、推廣與發揚的工作已無怨無悔的付出後，客家戲似乎已漸漸找到一個承傳曙光，但現在仍亟需開發新的觀眾群。因為觀眾群與演員都需有人不斷延續香火，而非老是廟臺前零零落落的老戲迷，客家戲曲才能真正薪火相傳。如何再生光輝、創造歷史新頁？客家戲曲藝術需從學校教育、社會教育、文化意識、休閒消費……等各方面著手。除了有賴政府各部門跨部會的默契與努力外，更需各界專家學者、先進賢達與愛好欣賞客家戲曲者的支持、鼓勵與指導，客家戲曲才得以重生於現代社會。

四、參考資料

鄭榮興《臺灣客家三腳採茶戲研究》，苗栗：慶美園文教基金會，
　　2001年。

范揚坤〈文獻中所見客家採茶戲史料與分別的一個初步探討〉，《苗
　　栗縣客家戲曲發展史》，苗栗縣立文化中心編印，1999年。

-------------〈把「片岡巖」打造成「呂訴上」：一段描述客家採茶戲
　　文字的變遷考〉，《海峽兩岸傳統客家戲曲學術交流研討會實
　　錄》，臺灣省文化處出版，1999年。

流　沙〈採茶三腳班的形成與流傳〉，《海峽兩岸傳統客家戲曲學
　　術交流研討會實錄》，臺灣省文化處出版，1999年。

蘇秀婷《臺灣客家改良戲的演出特色——以戲園爲表演場域》，成
　　功大學藝術研究所碩士論文，1999年。

謝一如《臺灣客家戲曲之流變與發展——從客家三腳採茶戲到客家
　　大戲》，中國文化大學藝術研究所碩士論文，1998年。

陳雨璋《臺灣三腳採茶戲——賣茶郎之研究》，臺灣師範大學音樂
　　研究所碩士論文，1985年。

濱田秀三郎編《臺灣演劇の現況》，東京：丹青書房，昭和十八年
　　（1943）。

東方孝義《臺灣習俗》，同人研究會，1942年，臺北：南天書局，
　　1997年景印復刻。

杵淵義房《臺灣社會事業史》，1940年，臺北，南天書局，1991年
　　影印復刻本。

片岡巖著，陳金田譯《臺灣風俗誌》，臺北：眾文出版社，1987 年
重新排印本。

圖1. 三腳採茶戲《桃花過渡》

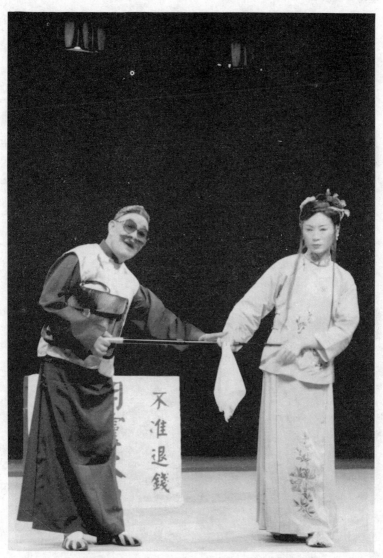

圖2. 三腳採茶戲《問卜》。

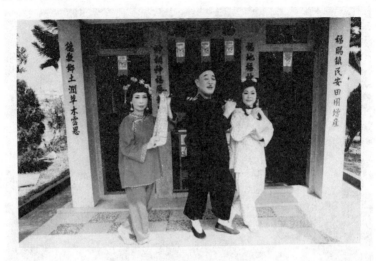

圖3. 三腳採茶戲（張三郎賣茶）《送郎綁傘尾》。

圖4. 客家大戲（改良戲）《梁祝》（化蝶）。

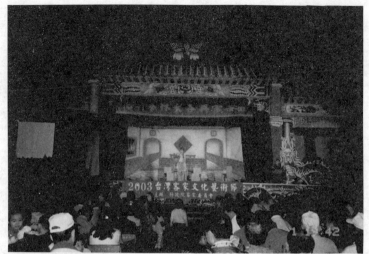

圖5. 藝術下鄉，戶外搭臺演出《錯有錯》。地點：花蓮。

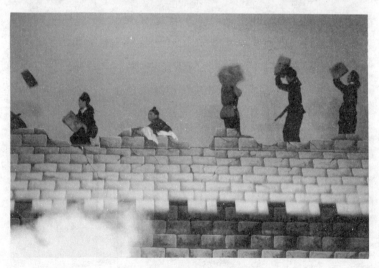

圖6. 客家大戲（改良戲）《孟姜女哭倒萬里長城》。（以上
　　圖片均由榮興客家採茶劇團提供）

伍、京　劇

王安祈*

一、歷史源流

㈠京劇的形成與發展

　　形成於北京的京劇，是在徽戲和漢戲的基礎之上，吸收了崑曲、秦腔等的優點特色，逐漸演變而成的戲曲劇種。

　　乾隆五十五年（1790）以高朗亭爲首的三慶徽班進京，是京劇孕育形成的開始。三慶之後，又有四喜、和春、春臺進入京城，合稱「四大徽班」。徽班所唱的腔調以「二黃」爲主，二黃是在徽戲「吹腔」、「高撥子」、「四平調」的基礎上演變而成的，善於表現淒涼沈鬱的感情。道光年間，湖北漢戲藝人進京加入徽班演唱的逐漸增多，著名的有李六、王洪貴，他們將「西皮」腔調帶入了徽班。西皮是秦腔經湖北襄陽傳到武漢一帶與當地民間曲調結合演變

＊　清華大學中文系教授，國光劇團藝術總監。

成的,適合表達激昂雄壯或活潑愉快的情感。在徽漢演員的共同努力下,逐步實現了西皮、二黃兩種腔調的交融,一開始同一個戲班內不同的劇目根據不同的來源分別唱西皮或二黃,後來在一個劇目內根據不同的劇情情緒而分唱西皮或二黃,兩種腔調協調的交融,爲京劇的形成奠定了基礎。

京劇正式形成大約要到道光二十幾年以後(道光二十年爲1840),同治、光緒年間是京劇藝術發展的重要階段,這時京劇各種唱腔板式益形完備,京劇的語言特點也逐步形成,腳色行當出現新的變化,更已有一批具有京劇特點的劇目出現。京劇第一代演員老生「前三傑」余三勝(1802-1866)、張二奎(1813-1860)、程長庚(1811-1880)還帶有徽漢的地方色彩,但是傳到了老生「後三傑」譚鑫培(1847-1917)、汪桂芬(1860-1906)、孫菊仙(1841-1931),原來的地方色彩已經融會昇華,成爲京劇自身的藝術特色了。現存最早京劇劇本集《梨園集成》的出版在光緒六年(1880年),一般認爲這是京劇成熟期的標誌。

民國初年梅蘭芳聲勢漸盛,旦行取代老生成爲京劇的主要腳色,旦行唱腔、身段、服裝、化妝發生明顯的增飾變化,劇目大量增加,流派特色鮮明,京劇整體的表演藝術越發豐富,唱念做打綜合發展,生旦淨丑各有發揮,流行區域早已不限北京而逐步走向全國甚至國際,進入鼎盛期,成爲影響最大的全國性劇種。

(二)京劇傳播至臺灣

至於京劇與臺灣的關聯,根據徐亞湘《日治時期中國戲班在臺灣》一書研究,臺灣最早的京劇演出活動,始自光緒十七年(1891),

時任臺灣布政使司的唐景崧爲母祝壽，特地請上海班來臺演出京
調。不過因爲這次演出屬於私人堂會性質，並未擴及民間，觀眾層
面局限於少數特定對象，對臺灣戲劇文化影響並不大，京劇活動眞
正的在臺展開，必須要從日治時期算始。

　　日治初期臺人因「本島（臺灣）戲既不堪入目，內地（日本）戲尤
非本島人之所嗜好」，❶所以引進距離臺灣較近之福州徽班「三慶班」
來臺演出，隨後又有福州「祥陞班」受邀來臺獻演，二班於臺北、
臺南二地的演出皆大受觀眾歡迎，到1908年就開始請上海京班來
臺，整個日治時代從1908年第一個來臺演出的「上海官音男女班」
開始，至1936年最後一個上海京班「天蟾大京班」離開臺灣爲止，
近三十年間，計有五十個左右的上海京班、或在臺改組之上海京班，
來臺或在臺巡演。臺灣各城市中欣賞京劇的人口持續成長，1920年
至1926年間，臺灣城鎮居民觀賞京劇演出已成爲生活中的主要娛樂
方式之一，上海京班來臺演出絡繹不絕，且巡演時間普遍長達半年
以上。1924年臺北「永樂座」落成之後，更將上海京班在臺演出的
熱度推向沸點。

　　而1927年至1936年這個階段，本地歌仔戲、採茶戲及活動寫眞（電
影）取代上海京班成爲臺灣商業劇場主流，來臺上海京班數量因而銳
減，幾個在臺巡演的上海京班亦是勉強支撐而終至解散。1935年臺
灣博覽會期間，上海「鳳儀京班」、「天蟾大京班」相繼來臺演出，
雖然再創臺灣的京劇熱潮，但緊接著中日戰爭爆發，日治時期上海
京班的來臺演出終於畫上句點。

❶　《漢文臺灣日日新報》，1906年8月28日。

　　日治時期上海京班在臺灣的活動雖然有起有落，但從以下幾個現象，可以看出京劇在臺灣已埋下了根苗：本土京班的形成、本地京調票房的成立、藝妲的學習京調、京調唱片的大量發行，以及本地戲班的加演京劇。

　　來臺做商業演出的並不全爲上海京班（從1895至1937中日戰爭爆發爲止，共計有來自上海、福建、廣東三地分屬十二個劇種、超過六十個中國大陸戲班來臺），不過，上海京班佔其中絕大多數，超過總數的三分之二，爲臺灣埋下京劇根苗的是上海京班，海派戲是日治時期臺灣京劇的主要內涵。

　　上海京劇帶來的是標準海派特色的火爆武戲、連臺本戲，還有許多當時上海正流行的時事戲、清裝戲、洋裝戲。曲折離奇的劇情、眞刀眞槍的武功和炫目的機關布景，對於喜愛看熱鬧的外行觀眾有強大的吸引力。直到戰爭結束之後，來臺的仍以上海京班爲主，民國三十七年底（1948）在臺演出連續演唱半年之久的「張翼鵬劇團」，即是標準的海派。

　　張翼鵬爲著名京劇武生蓋叫天的長子，武功傑出，長靠、短打皆所擅長，早年隨父習藝演出，民國二十三年（1934）在上海大舞臺演出連臺本戲《西遊記》，從孫悟空出世起，連演四十餘本，長達八年之久，賣座始終不衰。當時上海流傳一句話「看不煞的張翼鵬，唱不坍的西遊記」，可想見其盛名。該劇在「蓋派」猴戲的基礎上，進一步開創「張派」猴戲的表演風格，按照孫悟空在不同時期的特點塑造形象，猴性、人性、神性三者俱備，並於每一本中設計新穎的武打出手，並充分運用舞臺設計、機關布景，因此人稱「化學把子」，即指武技與聲光電化科學技術的靈活結合。這樣紮實的

海派精湛表演藝術，是在民國三十七年（1948）被邀請到臺灣來的，從民國三十七年（1948）六月一日足足唱到同年十二月，前三個月在「新世界戲院」，九月起合約到期轉往「永樂」。民國三十七年（1948）的「新生報」刊載了張翼鵬在臺全分戲單，試看以下這些戲碼，和京朝派大不相同：

《乾坤圈》　　《大劈棺》　　《鐵公雞》　　《溪皇莊》

《殺四門》　　《虯蠟廟》

《雪弟恨》　　《楚霸王》　《全部岳雲》　《山西雁》（徐良出世）

《寧武關》（崑曲別母亂箭）　　《連環套》　　《錘震四平山》

《雅觀樓》　　《智取北湖州》（徐達出世、單鞭救主）

《精忠報國》（前岳飛、後瘋僧）　　《七擒孟獲》

《美猴王光復水濂洞》《五行山》（張翼鵬前唐僧、後孫行者）

《全部高寵投效》（高王爺起、挑滑車止）

《呂布火燒濮陽城、關公月下斬貂蟬》（前後關公、中呂布）

《龍鳳呈祥、周瑜歸天》（前喬玄、後周瑜）

《大名府接演水擒史文恭》（前盧俊義、後史文恭）

《前部武松》（打虎直到殺嫂、十字坡）

《後部武松》（快活林、鴛鴦樓、蜈蚣鎖）

《濟公活佛》

《年羹堯與血滴子》（清宮三百年之一）

《全部文素臣》

《全部封神榜》

《全本粉妝樓》

《西遊記》一至十六本

「連臺本戲」與「武戲」顯然是兩大重點,「滿臺眞刀眞槍、格殺勿論,筋斗如雲、各別苗頭」「大跳西洋舞」這些報紙上的劇名、宣傳詞,勾勒出的不僅是張翼鵬劇團的輪廓,更是政府遷臺之前臺灣與海派京劇之間的具體關聯。

去年自「國立國光劇團」退休的名丑吳劍虹先生,就是在民國三十七年(1948)跟隨張翼鵬劇團來臺的。吳劍虹在接受筆者訪談時,回憶述說了許多當年海派戲在臺灣演出的情景:

> 我跟著張翼鵬在民國三十七年五月到臺灣,六月一日起在「新世界」演出,沒多久,差不多三十七年夏秋左右,徐鴻培(麒派老生)和上海旦腳海慧苓在迪化街後面、延平北路二段「新民戲院」演。同行之間總要別苗頭,徐鴻培貼出打泡戲是《四進士》,張翼鵬就想了個法子壓過他。當時張翼鵬在新世界演《西遊記》,他就在這個故事裡穿插一段新劇情:讓猴子七十二變變成宋士杰!你不是要演《四進士》嗎?我今天就搶先演了,還是個猴子變的!一切情節都跟《四進士》一樣,我前一天晚上先把你第二天的打泡戲演完了,就是這麼個打對臺!。
>
> 海慧苓隔天要唱《大劈棺》,張翼鵬這《西遊記》裡頭前一天猴子又七十二變了,變成莊周!《大劈棺》裡不是有個二百五嗎?我就是二百五!所以一切看在眼裡。他這點子還真多,我看得都傻眼!不僅猴子變成莊周,還當場讓莊周變成二百五!這可是《大劈棺》裡頭原來沒有的。他扮莊周出來

的時候不是持雲帚穿法衣嗎？他把二百五的衣服穿在裡頭，起先莊周用扇子搧二百五，搧完了，我和他兩個人慢慢轉、慢慢轉，他法衣一脫轉身就變了二百五，當場兩個二百五，就像川劇變臉一樣，臺下轟動得不得了，觀眾叫好啊！欸，真是好啊！

吳劍虹先生這段傳神的回憶，正是對海派戲的細膩描述。《大劈棺》莊周戲妻的故事，京劇裡的表演除了莊妻思春的重點之外，最好看的就是莊周幻化成楚王孫時，因缺少個書僮而將靈堂前紙紮的人形點化成真人這一段。這個紙人因為是用二百五十元買回來的，所以以「二百五」為名，由丑腳飾演，起先站在臺上一動也不動，等莊周用扇子點化他時，開始模仿木偶的身段一點點開始活動，四肢分段動作，莊周整段唱完，他也剛好完全活動成了真人。這是原來的演法，已經夠精采了，而據吳劍虹的回憶，張翼鵬還加上了莊周的的變化，當場變出兩個二百五，帶給觀眾莫大的驚喜。

吳劍虹還口述了《翠屏山》張翼鵬演石秀和他所飾的海和尚之間嚴絲合縫的搭配：

戲要配得好，要做到「他演這戲非你不可」的地步！就像演《翠屏山》，我不是演潘老丈，而是飾演海和尚，為什麼？和他的石秀配得好啊。我們那時候沒什麼排戲過招的，就這麼說說，到時候臺上見。石秀殺海和尚一場，要先扒他的衣裳，一件一件扒，可都得配合上他的身段，他使的可都是真刀真槍啊，他一個片腿、我這兒一低頭，萬一沒低下去給刀削了腦袋可沒人管你！這就叫嚴絲合縫。

當時張翼鵬眞的用眞刀眞槍，吳劍虹飾演的海和尙親身體會了眞刀削過頭的經驗，此刻「嚴絲合縫」不只是形容詞，更是藝術技巧對性命的考驗。這就是海派戲的特色。

緊接在張翼鵬之後來臺的是顧正秋，同樣來自上海，但藝術表現完全不同，時代也正經歷劇變，張翼鵬個人，在整個京劇史上的地位當然是「蓋叫天之子、海派武生泰斗」，但若置於臺灣京劇史中，則他應可被視爲「海派京劇在臺的總結與代表」。至於接下來京劇藝術生且淨丑唱念做打全方位在臺的奠基工作，就要等顧正秋了。

二、京劇在臺五十年的分期特色

京劇在臺五十年的發展歷程，可分爲「奠基、發展全盛、創新轉型、中國大陸熱與本土化交互影響」四期。以下先說明分期基準，再詳述各期藝術特色。

分期基準：

(一)奠基期（1950年代）：

臺灣京劇基礎的奠定，可從以下四個層面加以考察：

1.雖然京劇傳入臺灣的早期資料有跡可求，雖然早期來臺的京劇班頗受歡迎，但若就演出時間之長與藝術水準之整齊而言，顧正秋的「顧劇團」仍應是一致公認的「京劇在臺奠基者」。

除了來臺時間的特殊性之外（顧劇團原是應永樂經理之邀於民國三十七年底來臺做一個月的演出，但因觀眾反應熱烈而臨時續約延長檔期，次年即

無法返滬，全團留在臺灣），顧劇團的奠基意義可從以下幾方面來看：

(1)顧正秋個人曾拜梅蘭芳爲師，同時也得到過張君秋、黃桂秋等名伶親授。因此顧女士以「流派傳人」的身分定居於臺，對於臺灣京劇的正宗香火延續意義有正面的作用。

(2)該團成員劇藝水準整齊，在劇團營業時，以高品質而且全方位的演出吸引觀眾，生旦淨丑各流派、唱念做打各種表演特色，全面的展示給臺灣觀眾，改變了原來臺灣觀眾對「京劇／海派」的單一印象。

(3)劇團解散後，重要團員大部分轉投軍中劇隊，成爲臺灣京劇重要演員、琴師及鼓佬。有些還肩負起教學的責任，這是顧劇團在演員、觀眾及教育層面帶來的正面影響。

2.除了顧正秋及「顧劇團」的成員之外，還有一些以個人身分來臺的京劇表演家（如章遏雲、金素琴、戴綺霞、秦慧芬、趙培鑫等），他們在中國大陸即已有相當的觀眾基礎，但來臺後或是並未加入軍中劇隊，只以個人身分偶爾演出；或是加入劇隊時間甚短，隨即轉入教學，因此整體而言演出時間不長、不密集，但他們的藝術幾乎已在臺灣立下了典範作用。

3.「軍中劇團」是在「軍中康樂隊」的基礎上，經由高級將領的推動而逐步成立的，早期曾有「虎嘯」、「三三」、「飛虎」、「正義」等十餘個組織，雖然人力財力均不足，規模尚未齊備，但在「大鵬」（三十九年、1950）、「大宛」（四十三年、1954）、「龍吟」（四十三年、1954）、「干城」（四十三年、1954）、「海光」（四十三年、1954）、「陸光」（四十七年、1958）相繼成立後，制度趨於穩定，編制步入正軌，幾乎網羅了當時在臺的大部分名伶，開啓了軍中劇團繁盛的契

機，爲臺灣京劇奠定了穩固的基礎。

4.由王振祖先生私人創辦的「復興劇校」，起始於民國四十六年（1957）年，雖然在本期內（1950年代）還在訓練階段，演出才剛開始，但「人才培育」的「奠基」意義是不容忽略的。

㈡發展全盛期（1960、70年代）

「發展、全盛」的意義主要展現在「軍中劇團」名角如雲、演出頻繁，以及「復興劇校」和「軍中小班」的人才培育之上。

1.繼1950年代的「大鵬」、「海光」、「大宛」、「龍吟」、「干城」和「陸光」之後，緊接著隸屬於聯勤部隊的「明駝」於民國五十年（1961）成立，軍中劇隊聲勢浩大、陣容堅強，幾乎網羅了在臺的大部分名伶，而「小班」的學生也在往後十餘年內陸續長成，這批新血和中國大陸來臺的資深藝人長期同臺合作，共同爲臺灣京劇舞臺開創過絢爛的一頁。軍中劇隊的主要工作除了勞軍之外，更透過定期輪檔公演向社會大眾密集展示劇藝成果，社會影響力（尤其是1960年代）不可忽視。

2.民國四十六年（1957）王振祖先生以私人之力創辦了「復興劇校」，五十一年（1962）改爲國立，由教育部主管。該校爲臺灣培育了許多優秀的人才，「復」字輩（王復蓉、曹復永、張復建、葉復潤、曲復敏、趙復芬等）水準之齊至今仍爲人所津津樂道。

㈢創新轉型期（1980年代）

由中國大陸來臺的京劇，二十多年來以人才培育爲主要工作，但在藝術上卻僅止於延續傳統，因此京劇的呈現方式完全沒有隨著

時代的改變而加快步調節奏，劇情內容也都仍以教忠教孝爲主題，因此觀眾一直以原有的愛好者爲主，始終無法開闢年輕族群。到了1970年代經濟起飛與社會急遽變化快速成長的時刻，京劇急速老化。而傑出藝人更紛紛於此時淡出舞臺（古愛蓮於1972年結婚出國，李金棠於1978年赴美，徐露自1980年代初以來逐漸淡出，胡少安也在1977年以後逐漸轉入電視平劇而減少舞臺演出。嚴蘭靜結婚出國較晚，但也在1984年左右），更使得京劇的處境如同雪上加霜。這是京劇由全盛漸趨消沈期的轉折關鍵，京劇開始步入創新轉型。

創新轉型主要以民間劇團「雅音小集」與「當代傳奇劇場」爲主。

1.由郭小莊於民國六十八年（1979）成立的「雅音小集」，開啓了京劇轉型之契機，於臺灣首開「引進導演觀念、聘請專業劇場工作者設計舞臺、國樂團與京劇文武場合作」之風氣，帶動1980年代「傳統與創新」的雙向思考方式，不僅直接影響同時期軍中劇隊的演出風格，對於其他劇種（如歌仔戲）進入現代劇場的製作方向亦有相當大的影響力，而深入校園示範解說主動出擊以推廣京劇的作法，不僅確立了往後各劇團的宣傳方式，更預示了「傳媒、行銷」時代的來臨。最主要的貢獻，則是使得京劇由「前一時代大眾娛樂在現今的殘存」轉型爲「當代新興精緻藝術」，此一性格的轉型，使京劇觀眾由「傳統戲迷」擴大至「藝文界人士、青年知識分子」。

2.如果說「雅音小集」的興趣在京劇本身的創新，那麼「當代傳奇」則企圖由京劇脫殼而出蛻變爲另一新劇種。由吳興國、林秀偉夫婦於七十四年（1985）創立的「當代傳奇」，在雅音小集的基礎上，更進一步提出京劇「蛻變」之議題。對京劇傳統而言，這或許

是一種破壞；但對藝術的創發而言，當代傳奇累積的經驗值得參考。

3.1980年代開始，由於許多軍中劇團演員參與「雅音小集」和「當代傳奇」的演出，軍中劇隊演員亦不再拘泥於傳統的流派藝術，紛紛走入校園、面對社會，或參與現代劇場的活動，或自組民間劇團，嶄新的藝術觀念「回流」至軍中劇隊的演出，尤其在競賽戲的編、演風格上，更有明顯的改變突破。

㈣「大陸熱」與「本土化」交互影響（1990年代）

解嚴之後，民國八十一年（1992）起中國大陸藝術團體相繼來臺演出，兩岸交流頻繁，掀起了一陣大陸熱。在此風潮下，對臺灣京劇界明顯的兩股影響力量分別是：

1.由於流派宗師的後人或弟子（甚或本人）相繼來臺演出，傳統「流派藝術」的美感經驗受到觀眾重視。

2.中國大陸近半世紀「戲曲改革」的經驗被帶到臺灣，和臺灣1980年代民間劇團的創新心得相互結合，形成了多齣兼融海峽兩岸風格的新戲。

以上兩點是大陸熱對藝術本身的影響，無論傳統趣味或創新經驗都是正面的意義，然而：

3.大陸熱對臺灣京劇演員卻造成了嚴重衝擊，雖然在學習進修方面更易求得良師，但大體而言心態上是迷惘徬徨的，「軍中劇團」終於面臨了合併重整為的局面，而於八十四年（1995）新成立的「國立國光劇團」亦因此而積極提出「京劇本土化」的作方針，為臺灣京劇演員尋找新出路，也為臺灣京劇尋求新定位。

1990年代後半期的京劇活動集中在「國立國光劇團」、「復興劇團」

（1999 改名「臺灣戲曲專科學校」）與辜公亮文教基金會的「臺北新劇團」三個團體。

三、各期特色

以上是何以分為四期的思考理由，接下來將拈出各期最重要的藝術特加以詳述：

(一)顧劇團在臺灣京劇史上的奠基意義

顧正秋是民國三十七年底（1948）率團來臺的，原本是應「永樂戲院」經理之邀來做為期一月的公演，但因觀眾反應熱烈所以臨時續約留了下來，沒想到這一留就真的落地生根了。就顧女士而言，來臺推廣戲劇原是無心插柳，然而「顧劇團」的「永樂五年」（三十七年底至四十二年夏，1948至1953）卻在戲曲史上佔足了分量。

顧女士曾正式拜梅蘭芳為師，同時也曾得過張君秋、黃桂秋等名家親授。不過除了師承有自、根基深厚之外，更重要的是顧女士的嗓音清婉瀏亮、寬廣圓潤，歌來高下閃賺、頓挫分明，婉約中能見清脆、剛健時亦含蘊藉，風格多樣不限於一，演唱時能以「發揮自我特長」為前提，勇於突破「摹擬前賢、追隨流派」的刻板模式，遂能兼融各家之長，使得「師承」為己所用，因而許多唱段均能展現個人獨特風韻，諸如《女起解》的「流水」、《四郎探母》的四猜，以及《鎖麟囊》的程腔新韻等等，早已在觀眾群中贏得了「顧派獨家唱法」的美稱了。

顧女士並未力用文宣資料揭示她的戲劇理念（事實上當時演戲除了

一分「戲單」之外也還沒有任何的文宣），不過「植根於傳統的創新」其實正是她的做法。這個觀念落實於行腔轉調之間，也表現在劇目的選擇與安排之上。「顧劇團」演出的戲碼除了基本的骨子老戲之外，偶而也推出「新排」的戲以資調劑，《香妃》、《董小宛》、《美人魚》、《蝴蝶杯》等都在當時受到好評。雖然這些戲推出時多半摻雜了一些新的噱頭賣點，例如香妃出場時場中會灑些香水，不過對觀眾而言，這些噱頭具備的只是附加價值，買票入場當然不是只為一聞花露水的香氣而已，顧女士悅耳的唱腔才是觀劇的重心，而西施的十二欄杆彩繪天幕自然也只為助興，大家津津樂道的仍只是「水殿風來秋氣緊」的唱段。果然，香妃哭別鄉親父老的「二黃三眼」以及西施的「二黃倒板、迴龍」等等都由「中國廣播公司」特別錄音並灌成唱片，成為顧劇團的保留劇目代表唱段。

由此可見，顧劇團的演出風格基本上是傳統的，不過顧女士並未亦步亦趨的追摹著師長的典型，她在穩健中探尋變化，憑著自身優越的條件而形成了個人特色。五年來票房賣座始終不衰，除了本地原有的京劇愛好者之外，更培養了許多本省籍戲迷，許多永樂町做批發生意的老闆們都成了永樂的忠實觀眾，而在顧女士隱退後偶作復出義演時，也都可以在觀眾群中發現許多本省籍的戲迷們，一邊看戲一邊回味閒談當年的永樂盛況。

對三十八年（1949）以後由中國大陸遷臺的大部分觀眾而言，聽顧女士的戲不僅獲得了藝術上的滿足，同時更是鄉愁鬱結的抒解與慰藉。而顧女士以二十出頭的青春盛年竟為愛情而飄然隱退的毅然抉擇，更使得觀眾對她的為人增添幾許愛憐與尊敬。劇團解散後，她過著近乎隱居的生活，但顧正秋三個字在臺灣的社會中卻儼然形

成了某種象徵意義，這個名字代表的是藝術上難以超越的頂峰，更是家國劇變、人生旅程困頓周折之際的主要精神依恃。對許多人而言，顧正秋清潤的嗓音與獨特的唱法，早以潛入心靈底層進入永恆的記憶了。

㈡全盛期軍中與復興的傳統戲和競賽戲

1.演員、劇場與傳統戲劇目

顧劇團解散後，中堅分子如鬚生胡少安、李金棠，小生劉玉麟，旦腳張正芬，丑腳周金福、于金驊和文武場王克圖、侯佑宗等人，分別轉入軍中劇團成爲主力。軍中劇團幾乎網羅了當時在臺的大部分名伶，而「小班」的學生也在往後十餘年內陸續長成，這批新血和私人創辦的「復興劇校」的學生一樣，純粹是在臺灣培育而成的戲曲人材，他們和由大陸來臺的資深名伶長期同臺合作，共同爲臺灣的京劇舞臺開創段絢爛時期。五十四年（1965）「國軍文藝活動中心」改建完成，成爲京劇演出的重鎮，由各軍中劇隊輪流排檔公演（「復興」也加入輪檔），通常四季各一次，每檔爲期七至十天，此爲公開售票的定期公演，各劇團競爭激烈，刺激演員藝術水準的提升，造就不少優秀的劇藝人才。至少在1970年代初期以前，戲迷的人數還相當可觀，表演活動還相當熱絡，而演員的水準也是有目共睹的。以下即分別介紹軍中劇團和復興的演員和代表劇目。

早期軍中劇團數量甚多編制不統一，自民國四十三年起（1954），逐漸統合爲「龍吟」「大宛」「干城」「明駝」「陸光」「海光」「大鵬」等七隊；五十八年（1969）所有軍級劇團均依政

府規定予以解散,歸併爲陸、海、空、勤四軍種四隊(「陸光」「海光」「大鵬」「明駝」)。聯勤「明駝」至七十三年(1984)解散後,三軍劇團延續至八十四年(1995)合併重整爲「國立國光劇團」。

爲期較短的幾個軍中劇團,也各自擁有名腳:「干城」成員有徐蓮芝、周麟崑等人;「龍吟」成員包括有旦腳馬驪珠、老生謝景莘、花臉朱殿卿;「大宛」有武生紅生李桐春、花臉王福勝、旦腳周慧如等,戴綺霞、徐露也加入過一陣子。名老生胡少安加入的那幾年(五十六至五十八,1967-1969),與李桐春、王福勝合作的大量三國戲轟動一時。李桐春生長在梨園世家,其兄爲著名的「武生、紅生」李萬春(武生戲得過楊小樓和俞振庭的教授,紅生戲先後受業於李洪春和林樹森),李桐春與其弟李環春(屬於「陸光」)武功得李門本派眞傳,李桐春的「老爺戲」(關公戲)復得紅生名家程永龍、李洪春教導,氣象莊嚴,不怒而威,爲一致公認的「活關公」。大宛「李桐春關公、王少洲周倉、李義利關平」紅黑白三人組合,在臺灣觀眾心目中已成永恆印象。

民國五十年(1961)隸屬於聯勤總部的「明駝」成立,成員最初有旦腳秦慧芬、花臉牟金鐸、老生曹曾禧、小生孫麗虹、老旦王鳴詠、小花臉周金福、于金驊等人。旦腳變化較大,先後有古愛蓮、鈕方雨、余嘯雲、姜竹華、徐露、李憶平加入,老生亦有李金棠、孫興珠、葉復潤等變動,「大宛」解散後復有李桐春等名伶轉入。

⑴大鵬國劇隊與小大鵬

「大鵬國劇隊」於三十九年(1950)在王叔銘將軍統籌下成立,網羅的人才主要包括:老生哈元章、武生孫元彬、花臉孫元坡、小

花臉馬元亮、小生朱世友、小花臉董盛村、武淨趙榮來、老生馬榮祥、小生馬榮利、花臉張世春、小花臉王鳴兆、武生王永春、武丑李金和。旦腳方面最初較不固定，雖然戴綺霞、段承潤、趙玉菁、趙原、程景祥等位都曾搭班，但時間都不長。

老生哈元章列爲「臺灣四大老生」之一，出身北平「富連成」科班「元」字輩，做表生動靈活、身段瀟灑自然，對馬派做工戲與麒派生活化深入內心的表演有獨到的表現，演「三國戲」中的魯肅尤其出色。同爲「富連成」「元」字輩的武生孫元彬，其父孫毓堃與京劇武生宗師楊小樓齊名，孫元彬出生於梨園世家，武戲講究京朝派氣度，可惜身體欠佳，並不經常演出。花臉孫元坡，爲元彬之弟，演曹操甚出色。馬元亮小花臉兼演老旦，腹笥甚廣，長期擔任主排。出身「北平戲曲專科學校」的「金」字輩的李金和，工武丑，「開口跳」的腳色如朱光祖、楊香武等都極爲出色。小生朱世友，較哈元章等更高一期，爲「富連成」「世」字輩的，曾拜金仲仁爲師，也曾跟姜妙香、程繼仙等前輩小生學過。

由於「大鵬」大部分演員出身於「富連成」、「榮春社」、「鳴春社」、「北平戲曲專科學校」這些北方著名科班，主要特色便是根底紮實、見識廣博，而在這樣堅實穩厚的基礎之上，「小大鵬」的成立更使全團人才之增添始終源源不絕。「小大鵬」的師資幾乎就是「大鵬」的所有成員，還包括一些專以教學爲主、本身較少登臺的資深演員，例如出身於「富連成」的蘇盛軾和「鳴春社」的劉鳴寶等（劉鳴寶偶而還登臺演二旦），後來更由香港聘得早年即紅遍大陸的朱琴心和章遏雲等位著名旦行表演藝術家，來臺專門教導徐露和學程派的古愛蓮、邵佩瑜、張安平等人。

　　臺灣新生代人才培育的第一人，是「小大鵬」第一期的徐露。

　　徐露進入劇團是在民國四十一年（1952），兩年後（四十三年、1954）「大鵬」才正式成立幼年班，招收新生張富椿、馬九齡、陳良俠、楊丹麗、嚴莉華、鈕方雨、古愛蓮七人，稱爲「小大鵬」第二期生，此時才轉而將徐露歸爲第一期生。民國四十四年（1955）立案爲「空軍大鵬戲劇職業補習學校」，四十八年（1959）改組爲「國劇訓練班」，五十二年（1963）教育部立案核准，正式改制爲「大鵬戲劇實驗學校」。「小大鵬」是臺灣第一個京劇幼年班，第一個京劇人才培育的搖籃。

　　匯集所有老師藝術經驗於一身的徐露，展現了「文武崑亂不擋」全才旦腳的氣象。甜美純正的嗓音，唱起《春秋配》、《武家坡》、《大登殿》、《二進宮》、《三娘教子》、《生死恨》、《玉堂春》等戲，充分展現唱腔功力；婉轉的身段與細膩的做表，使《貴妃醉酒》、《廉錦楓》、《打漁殺家》、《天女散花》等花衫戲的人物塑造層次分明情感豐沛；清脆的念白與靈活的做表，演起《鴻鸞禧》、《拾玉鐲》、《得意緣》等花旦戲嫵媚俏麗生動；紮實的武功矯健的身手，不僅能演《十三妹》、《棋盤山》、《馬上緣》、《穆柯寨》等集花旦、刀馬於一身的戲，甚至還能游刃有餘的擔當《扈家莊》這樣的崑曲武旦戲，而《花木蘭》、《梁紅玉》等集唱念做打於一身的戲，最足以全面展現其長才。

　　除了藝術面向的「全才」，徐露另有兩個特色：一是儀態大方於端莊雅正之中透出一股「雍容貴氣」，一是詮釋人物時往往能深刻體現「堅毅深情」的一面。這股氣質體現在《霸王別姬》、《宇宙鋒》、《十三妹》、《祭江》、《趙五娘》、《四郎探母》、《梅

玉配》、《昭君出塞》等戲的不同層面。「大鵬」更針對徐露的特
質排出了幾齣票房連續爆滿的新戲：《玉簪記》、《紅梅閣》（李慧
娘）和崑曲《春香鬧學、遊園驚夢》。前兩齣戲分別學習中國大陸在
1949年以後的新編戲，《玉簪記》爲杜近芳、葉盛蘭的本子，《紅
梅閣》是趙燕俠的路子，由於當時沒有錄影設備，只能按照錄音唱
片學唱，身段全由自己設計，其實也蘊含了相當的創造力，不過演
了幾次後仍是被禁。崑曲《春香鬧學、遊園驚夢》驚夢時安排了二
十幾位包含生旦淨丑各行當扮相的花神手持花燈上場，烘托男女主
角的歡會，既幽靜又熱鬧，這戲的推出，奠定後來民國六十九年
（1980）徐露精研《牡丹亭》推上「國父紀念館」的基礎。

　　古愛蓮受業於章遏雲，是臺灣培育的第一位程派青衣，《鎖麟
囊》、《文姬歸漢》、《六月雪》、《孔雀東南飛》等皆爲代表作。
鈕方雨天生麗質甜美俏皮，不僅花旦戲嬌俏活潑，更令人印象深刻
的是反串小生，和徐露合作的《遊園驚夢》、《紅梅閣》、《玉簪
記》、《梅玉配》，不僅扮相俊美舉止含情，後兩齣戲還發揮了憨
厚喜感。

　　第三期的嚴蘭靜，繼徐露結婚生子、古愛蓮離團之後，有一長
段時間擔當「大鵬」當家青衣臺柱的重要位置，大約從1960年代下
半期開始，歷經整個1970年代，直到1980年代初隨夫出國定居才離
開劇團，是「大鵬」極重要的人物，在臺灣青衣正旦的地位是數一
數二的。嚴蘭靜在行腔轉調之間散發著一股「清幽空靈」的韻致，
配上清秀的扮相、淒婉的神韻與柔弱含蓄的身段，直如「冷香一抹，
飛上詩句」，像空谷裡一聲嘆息，又似冰泉幽咽，清泠泠的令人挹
之無盡。嚴蘭靜曾拜金素琴爲師，學正宗梅派，但也按照張君秋的

唱片演過《銀屏公主》、《春秋配》、《打金枝》、《孔雀東南飛》、《武昭關》（即楚宮恨），後來兩岸關係稍鬆弛後還唱過《秦香蓮》、《八義圖》、《狀元媒》。在張君秋被視爲「附匪伶人」而不能公開流傳張派新戲（指1949年以後新編）資料的時代，嚴蘭靜每一啓口唱張腔，觀眾都趨之若鶩。她學張派極爲神似，或許「朗健」之處稍有不及，但獨特的「清泠水音」更顯出超脫飄逸之姿。後來偶而也演《釵頭鳳》、《杜十娘》，唱荀派腔卻仍是一派清空幽邈。最具代表性的是和高蕙蘭、朱繼屏合演的《斷橋》，學杜近芳唱片，哀怨空靈，直沁心脾。

徐露樹立了成功榜樣，「小大鵬」往後幾期的旦行可謂人才濟濟，古愛蓮、鈕方雨、嚴莉華、嚴蘭靜、姜竹華、邵佩瑜、王鳳娟、廖苑芬、張安平、朱繼屏、郭小莊、楊蓮英、王鳳雲等等，個個均能獨當一面，爲大鵬贏得了「一窩旦」這風趣的雅號。

小生人才以楊丹麗、高蕙蘭、程燕齡和孫麗虹爲主，另有武生張富椿、花臉張樹森（韓僑，活躍舞臺時間不長）、小花臉夏元增、杜匡稷等，最令人遺憾的就是老生人才較少，早期的徐龍英很早離開舞臺，由「復興劇校」轉入「小大鵬」的崔富芝（在「復興」時原名崔復芝），唱腔頗爲深沈有韻味，可惜身量稍矮。

大鵬歷經四十五年而不衰，代表劇目隨著各時期當家頭牌演員而各有不同，而由於出身於北平「富連成」「榮春社」「鳴春社」科班的演員（及師資）較多，所以除了演出骨子老戲之外，很多北方京朝派的戲很容易就湊齊能排了，因此「整理推出幾近失傳的老本子」或是「復排富連成的專屬劇目」，便成爲工作重點之一，《大名府》、《馬援歸漢》、《狀元印》、《鐵籠山》、《通天犀》、

《鍾馗嫁妹》、《李七長亭》、《普球山》、《採花趕府》、《梅玉配》、《酒丐》、《閨房樂》、《胭脂虎》、《賺文娟》等都很受歡迎。

⑵陸光國劇隊與小陸光

　　隸屬於陸軍的「陸光國劇隊」成立於民國四十七年（1958），至民國八十四年（1995）解散。三十七年之間，成員雖有變更異動，但核心分子以下列幾位爲代表：旦腳張正芬、老生周正榮、花臉馬維勝、武生李環春、老生楊傳英、小花臉吳劍虹。這幾位演員和名琴師王克圖（最後十幾年換爲楊根壽、吳明生）、鼓王侯佑宗（榮獲「民族藝師」之尊榮）所帶領的文武場長期合作，舞臺默契絕佳。

　　張正芬畢業於「上海戲劇學校」，民國三十七年底（1948）隨顧正秋來臺。「顧劇團」時代以花旦戲爲主，後來嗓音越來越穩，不僅能唱正工青衣和花衫戲，而且水準極高。舞臺形象可以「練達圓熟」形容之，戲路寬廣、經驗豐富是最大特色。在王克圖名琴的烘托下，不僅唱工戲游刃有餘，甚至還推出過程派《六月雪》和《梅妃》。同時又能將活潑風趣的《文章會》和略帶淫蕩、風情十足的《打花鼓》這類小戲詮釋得淋漓盡致。潑辣戲莫過《烏龍院》，前半的白口與做表以老辣取勝，後面《活捉》鬼步輕盈飄忽，和吳劍虹所飾張文遠身段配合嚴絲合縫。更擅於反串，《雙姣奇緣》能「一趕三」，前踩蹻花旦孫玉姣、中青衣宋巧姣、後彩旦劉媒婆，戲路之寬廣，獨步全臺。串演各行當的功力最具體展現在《十八扯》一戲裡，與吳劍虹合作，多才多藝可見一斑。

　　當家老生周正榮的敬業執著精神受到內外行一致推崇，他的堅

持、狷介幾乎已經到了癲狂的地步,同行多以「周瘋子」稱之。其實周正榮的嗓音條件並不好,可是用功彌補了天分的不足,無一字不講究,無一音不磁實,本來不夠寬潤甚至有點「枯」的嗓音,竟然磨練出一股「枯澹」的韻味,不以高亮寬闊取勝,但深沈澹雅因而有「回甘味醇」之美。長期鑽研《鼎盛春秋》、《捉放曹》、《洪洋洞》、《失空斬》、《將相和》、《擊鼓罵曹》、《托兆碰碑》、《戰太平》等余派楊派正宗劇目,講求的不是嗓音高亮,而是醇深沈鬱的韻味,而周正榮每次演出都能在境界上更提升一層。此外還整理了《王英罵寨》、《馬鞍山》、《度白簡》和《截江奪斗》等冷門戲,其中《馬鞍山》尤其動人。

馬維勝是臺灣僅有的兩位銅錘花臉之一,另一位是「海光」的陳元正,兩人都是票友出身,而兩人的專業藝術都令人敬佩。陳元正專攻裘派,馬維勝則不同。馬維勝對金少山最為仰慕,拜牟金鐸、朱殿卿為師,走老派銅錘的路子,對於當紅的裘派,唱其旋律而以自己的嗓音調適之,因此馬維勝的唱大氣磅礴,京白更是爽溜(學金少山),演起太監公公派頭極佳。

除了上述個人各自的代表作之外,《龍鳳閣》(大探二)是張正芬、周正榮、馬維勝的「鐵三角」組合;《大伐東吳》《雙嬌奇緣》張正芬、周正榮、馬維勝、吳劍虹四人各展功力,張正芬還要「一趕三」(孫玉姣、宋巧姣、劉媒婆)。另有以《金水橋》為基礎排成全部《錘震鎖陽關》,都是「陸光」的代表作。

「小陸光」是民國五十二年(1963)成立的,正式名稱是「陸光幼年班」,六十八年(1979)改制為「陸光戲劇職業學校」,不過觀眾始終以「小陸光」稱之。學生依「陸、光、勝、利」字序排

名；第一期「陸」字輩人才最多，且行胡陸蕙、吳陸君等；武生朱陸豪。1970年代以後，「小陸光」第一期生畢業，許多加入「陸光」，因年齡層的差距，全隊結構改變。不久「復興」畢業的吳興國入團，和「小陸光」同輩合作，前後約有十年之久，創新的作風對陸光風格影響甚大。

「小陸光」學生之中對於臺灣京劇影響最大的是朱陸豪，朱陸豪初出道即走紅，不僅常以《長坂坡》、《豔陽樓》、《惡虎村》等大型武戲當作大軸，甚至連《花蝴蝶》、《白水灘》、《三岔口》、《金雁橋》等也都因觀眾喜愛而常放在最後一齣，朱陸豪在初出道時就培養成了大角兒的舞臺氣勢，因此後來成為「陸光」核心成員，許多競賽戲都以他為量身打造的對象，他也不負眾望，《陸文龍》等戲大受歡迎，而陸光的武戲也在他與張義奎、劉光桐、李勝平（李小平）等人的合作下形成特色。

請到荀派馬述賢老師任教，對「小陸光」戲路的開展影響極深。民國六十幾年廣受歡迎的花衫胡陸蕙，就是因為《霍小玉》、《勘玉釧》、《繡襦記》等戲的荀派詮釋柔情似水、嫵媚纏綿，而能在同輩旦腳中大放異彩獨樹一幟。

由朱陸豪所奠定的「武戲」基礎，以及胡陸蕙荀派戲所開創的「深情的詮釋」兩種風格，是「小陸光」的兩類戲路，這兩條完全不同的戲劇風格，在王安祈擔任「陸光」競賽戲的編劇時，曾將之融合為一，時間是民國七十五、六年以後（1980年代後半期）。這些戲強烈的衝突矛盾張力所形成的高度戲劇性，將「小陸光」缺乏「唱將」的缺憾完全彌補，因此這幾年「陸光」的競賽戲連續奪魁。同時，吳興國的加入也對年輕演員的觀念有所刺激，吳興國任職「陸

光」期間自組「當代傳奇劇場」推出《慾望城國》，許多「陸光」的同事一同參與演出，長期排練的過程中不斷受到新觀念衝擊，正式演出後，觀眾（新的一批觀眾）和藝文界乃至於整個社會輿論的熱情回應都使所有演員受到強烈的正面震撼。這雖是民間劇團「當代傳奇」的成果，但吳興國的身分仍是「陸光」隊員，大部分成員也都來自「陸光」，而朱陸豪和「雅音小集」的關係也非常密切，王安祈爲「陸光」編劇時同時也擔任「雅音小集」和「當代傳奇」的編劇，在這樣的交錯關係影響下，「陸光」的新戲風格趨近於「戲曲現代化」的要求，不僅只以「展現演員個人演唱功力」爲追求目標，講求的是情節的濃度與衝突、結構的精鍊與嚴謹，以及整體劇場全面的觀念，實可視爲「民間劇團創新風格回流至軍中劇團」的例證。

⑶海光國劇隊和小海光

民國四十三年（1954）隸屬於海軍的「海光國劇隊」成立，小生劉玉麟、花臉陳元正和高德松在劇隊時間最長，他們和著名老生胡少安同樣是「海光」最重要的人物。不過胡少安於民國五十六年（1967）離隊轉入「大宛」，兩年後歸隊，但民國六十四年（1975）左右又離開舞臺轉入電視。中間這兩年老生戲由李金棠擔綱，六十五年（1976）起請到老生謝景莘，最後一階段則爲唐文華。且腳部分變動最大，起初是李毅清、趙原等乾旦，民國五十六年起大約有四、五年換了「復興」畢業的趙復芬、劉復雯兩位年輕旦腳，六十三、四年（1974、75）左右又換爲程景祥、周韻華等。而後「小海光」逐漸長成，旦行即由魏海敏任要角。

花臉陳元正雖爲票友出身，但民國五十一年（1962）第一次和

胡少安合唱《大八義圖》就造成轟動，被譽為「臺灣第一位裘派花
臉」。「包公戲」之所以能成為「海光」的戲路重點，關鍵就在於
陳元正的裘派藝術成就。「海光」歷史劇陽剛風格戲路的形成，另
一關鍵人物為花臉高德松，高德松為「北平戲曲專科學校」德、和、
金、玉第一期「德」字輩的學生，專攻架子花，曾以《連環套》一
劇為海光贏得金像獎。

　　胡少安藝兼各派，文武全才，「譚、馬、劉、高、汪、孫、麒」
各派代表作皆能演唱，更能推出罕見冷門戲，如《哭秦庭》、《七
星燈》、《九更天》、《硃砂痣》、《生死板》、《白蟒臺》、《龍
虎鬥》、《串龍珠》、《春秋筆》、《青梅煮酒論英雄》等，中國
大陸各派傳人數十年來均少有演出，胡少安卻能以一己之力在臺「繼
絕學」。胡少安嗓音高亢，然唱腔功力深厚、韻味醇正，絕非一味
以高、以響亮取勝而已，演唱風格多面，或剛健、或瀏亮、或傲岸、
或峭拔，而又常有一股雋永靈動之氣行乎其間，於傳統劇目中展現
獨特風格，酣暢挺拔，金聲玉振。在「臺灣四大鬚生」（胡少安、周
正榮、李金棠、哈元章）之中，周正榮唱功韻味最深沈，哈元章做表瀟
灑，李金棠儒雅，而胡少安之「全方位」，則是眾所公認的。

　　「小海光」成立於五十八年（1969），六十八年（1979）改制
為「海光戲劇職業學校」。共訓練了四期學生，以「海、青、昌、
隆」排名，第一期人才最多，最傑出的人才是旦腳魏海敏，另有女
花臉王海波。

⑷復興劇校及其附設劇團

　　民國四十六年（1957）王振祖以私人興學名義，在北投創立「復

興戲劇學校」，招收一百二十名學生；五十七年（1968）改制為「國立復興戲劇實驗學校」，學生依「復興中華傳統文化，發揚民族倫理道德，大漢天威遠播寰宇，河山重光日月輝煌」等字序排行，為臺灣京劇劇壇培育出許多人才。其中葉復潤、曲復敏、趙復芬、曹復永、齊復強、劉復學、吳興國、朱傳敏、鍾傳幸、唐文華、朱民玲等至今仍為劇壇中流砥柱，為臺灣京劇人才培育的重要搖籃。民國八十八年（1999）改制為「臺灣戲曲專科學校」。

相較於「小大鵬」的「一窩旦」，「復興」的生行實力最為雄厚，包括武生張復建、李復良、黃復龍、毛復海，小生曹復永，老生人才尤其整齊，葉復潤、曲復敏、崔復芝（加入大鵬後改名「富」字）、李復斐、程復慧、盤復薇等，個個獨當一面。旦行不若「小大鵬」豐富，最突出的王復蓉堪稱全才，另有程復琴、孫復冰、陳復秋、沈復嘉、茅復靜、徐復玉（後轉入「小大鵬」，改名徐渝蘭）等，加入「海光」之後成名的趙復芬、劉復雯也出自復興。老旦則以孫復韻為最優秀。花臉王復慶、齊復強，小花臉劉復學、陳復彬、毛復奎等。

葉復潤各方面條件都非常好，唱做俱佳，在「明駝」時因和徐露合作而聲勢鼎盛，一度有和「臺灣四大老生」並駕齊驅的趨勢。曲復敏雖為坤生卻無雌音，嗓音以清亮取勝，後來更改唱老旦，成為臺灣當前最優秀的老旦。

旦腳臺柱王復蓉青衣花旦文武兼擅，從家傳梅派正宗戲（父親王振祖先生有「山東梅蘭芳」美譽）到小花旦戲都非常受歡迎，嗓音和扮相一樣珠圓玉潤，可惜較早離開舞臺。

小生曹復永的舞臺生涯最為穩健也最豐富，由「京劇頭牌小生」到「戲曲現代化運動核心成員」（「雅音小集」時期）到「歌仔戲導演」

（黄香蓮歌仔戲），紮實的工底以及與時俱進的戲劇觀，是曹復永始終屹立不搖的根基。正因為曹復永始終具備嘗試突破現況的勇氣，因此在每一階段京劇的轉折關鍵他都站在重要的位置。

本文試圖從「劇場」「劇團」「演員」這三項京劇藝術內部最重要的因素呈現當時的面貌。「國軍文藝中心」條件良好、輪檔的運作使演出穩定，劇團制度愈趨健全，軍中劇團已上軌道，而「復興」也早已改為國立，演員在良性競爭之下精研技藝，資深者造詣愈深，新生代已成氣候，整體藝術極具水準。至少在1970年代前半以前，戲迷的人數還相當可觀，而演員本身的藝術成就也是有目共睹的。平心而論，即使在今日回顧比較當年這些軍中劇團演員的劇藝，仍覺得並不遜於中國大陸演員。而他們含蓄溫厚的表演風格，比起中國大陸經樣板戲洗禮之後的普遍性劍拔弩張，其實更貼近傳統戲曲的美學本質。

不過，「劇場、劇團、演員」都還是戲曲內部純藝術的因素，其中缺少的是新戲的創作以及和時代接軌的新思維方式。當我們跳脫開一字一腔之講究而探頭往外面的世界探詢時，卻發覺1970年代，正是臺灣社會經濟起飛、思潮多元、整體社會急遽變化的關鍵時刻，時代社會對京劇的衝擊，終於導致了「轉型蛻變」。

2.劇團何以置於軍中

軍中劇團的存在，在戲迷心目中一直認為理所當然，軍中將領（如王叔銘將軍等）對京劇的貢獻也為戲迷真心感念。在京劇演員心目中，軍方提供了良好的生存環境，儘管有些外行軍職領導內行的問題，但基本上都安於這體制。然而1970年代開始，劇團為何安置在軍中

的質疑在社會上逐漸發聲，報章雜誌漸有討論，民間劇團崛起時，
軍中與劇團的尷尬益發凸顯。

　　京劇團置於軍旅之中，今日看來似覺不倫，實則在當時的社會
環境中卻自有實際的需要。軍中附設劇團並非始於臺灣，在中國大
陸上就很普遍，根本原因在於京劇原是當時的流行文化、大眾娛樂，
軍中無論將領或小兵，閒暇時都以拉拉唱唱爲普遍消遣，因此以京
劇勞軍有實際需要，來臺之後還是如此，軍中劇團就在「軍中康樂
隊」基礎上，網羅全臺京劇藝人，相繼成立，至少軍中劇團成立的
前十幾年，「勞軍戲」仍極受歡迎。平心而論，在臺灣經濟還沒有
基礎，民間對於純粹娛樂的消費能力還不足以維持民間京劇團長期
營運，而政府又還沒有產生「扶植民間藝術團體」觀念的時刻，將
京劇團置於軍中這特殊的舉措，倒是爲京劇在臺灣找到了生存的方
式。軍中劇團統合了優秀演員，提供了安定的演出環境，非但沒有
斷絕劇團與民間的公開接觸管道，還以軍中之力提供了民間的文化
娛樂。

　　劇團雖置於軍中，但軍方對於京劇藝術並沒有實施意識型態的
絕對監控，劇團演出的仍是傳統骨子老戲。翻開早期軍中劇團戲單，
《紅鬃烈馬》、《三堂會審》、《失空斬》、《群英會》、《生死
恨》、《鳳還巢》、《春秋配》、《二進宮》、《三娘教子》、《穆
柯寨》、《探陰山》、《渭水河》、《金玉奴》、《白水灘》、《三
岔口》、《連環套》、《釣金龜》等等，幾乎全是傳唱已久的熟戲
老戲，傳達的仍是傳統戲曲原有劇情裡的忠孝節義道德觀、倫理觀
和家國觀。臺灣的軍中劇團對於京劇的態度是非常「固守根本」的，
不鼓勵編新戲（直到中期以後的競賽戲），甚至不鼓勵修改老戲，只演

傳統劇目，只強調老戲裡所蘊含的傳統道德觀，這樣「不要求配合政令編新戲」的作風，當然無從強化京劇的政治性，根本不可能將京劇政策化。

但是，幾十年來各劇團優秀演員努力的方向始終集中在「演出傳統劇目」與「恢復老戲」，純就表演藝術而言，這其中具有「典範的遵循與展示」之正面作用，但是從另一個角度看，卻也因而壓抑了編演新戲的風氣。

缺乏創作觀念，是臺灣京劇界嚴重的問題！

3.新編戲劇目

年輕人爲什麼不看京劇，和京劇的表演藝術無關，直接相關的是敘事手法和內涵情思。京劇的表演藝術（唱念做打）絕不是欣賞的障礙，「一桌二椅、鑼鼓程式、虛擬寫意、抒情美學」，精湛處無須細說，足以垂千古而經百練，不止年輕人很容易接受，甚至很多現代戲劇、小劇場還刻意加以保留運用，對他們來說，這種藝術手段是前衛的。但是，舊時代所編的戲反映的是那一個時代的節奏感和情感思想，《三娘教子》等戲對女性貞操的觀念，《御碑亭》、《武家坡》、《汾河灣》、《桑園會》的大男人主義，《打姪上墳》的不孝有三無後爲大觀念，《九更天》的奴僕愚忠，甚至《搜孤救孤》犧牲自己孩子以保忠良後代的作法，都和現代的人權觀念抵觸，而當代社會官場的亂象，更讓現代觀眾不禁對京劇裡單純畫分的「忠良、奸黨」打上好幾個問號，傳統戲的思想情感和現代社會有嚴重隔閡。即使仍有很多戲體現的是不受時代局限的永恆人性，但敘事手法和節奏感卻往往跟不上社會步調。懂戲的觀眾反正欣賞唱腔表

演，遇到過場戲或冗長重複的念白時自會找樂子，但看慣了電影和現代劇場的年輕觀眾卻無此閒暇，習慣了其他藝文表演「倒述、插敘、當下游離」等等多元敘事技法的現代觀眾，也決不耐煩戲曲的傳統說故事方式。因此，京劇藝術手段雖珍貴卻需經過調整重組，內容思想更需新詮釋，總而言之，「創作」絕對必要，可惜臺灣京劇從頭就沒有這個觀念。

「演出傳統劇目」與「恢復老戲」，這兩項工作重點的背後，其實和政府遷臺後整個文化甚至政治趨勢有密切關係。相對於中共的「革命」文化，在臺灣的國民政府是以延續「正統」為己任，所採取的文化政策也是「復興傳統」。大部分京劇觀眾的藝術觀點也和政治立場一致，既不滿於彼岸共黨之任意「竄改」傳統戲曲，相對的即必須小心維護臺灣京劇之正統地位，當時大部分的劇評家念茲在茲的都是「北平富連成如何如何」，以傳統（甚至復古）為正宗的文化風氣是非常明顯的。在這樣的觀念影響之下，「編演新戲」的風氣在很長一段時期內並未被有效的帶動。幾十年來，只有李浮生編過《孟姜女》、高宜三編過《李娃傳》等、包緝庭編過《緹縈救父》、申克常編過《如姬盜兵符》、俞大綱編過《繡襦記》和《王魁負桂英》、張大夏編過《挹江亭》等、張青琴編過《芙蓉屏》《忠烈紅顏》等、魏子雲編過《碾玉觀音》和《蝴蝶夢》等等，其中受到最多關注的是俞大綱的《繡襦記》和《王魁負桂英》。

俞大綱完成於五十八年（1969）的《繡襦記》演的是李娃的故事，通過作者典雅深刻的文辭描寫，以及演員妥貼傳情的詮釋形塑，難得的在鑼鼓喧囂的舞臺上竟呈現了空靈意境與旖旎風情交織而成的特殊韻致。五十九年（1970）郭小莊在「大鵬」時期主演的《王

魁負桂英》，結構觀念新穎，俞先生過世後，郭小莊成立「雅音小集」，《王》劇成爲雅音的基礎保留劇目。

除此之外，大部分的新戲創作都展現在每年十月由國防部主辦的「國軍文藝金像獎」（即俗稱「競賽戲」）的編寫上了。

4.競賽戲

民國五十四年（1965）國防部開始推動「國軍新文藝運動」，於每年十月舉辦「國軍文藝競賽」，內容包括小說、散文、新聞、詩歌、美術、音樂、文藝理論等多項，具體設置「國軍文藝獎」，國劇類爲其中之一，此即爲一般所稱之「競賽戲」。

競賽戲自民國五十四年（1965）開始，大約前十屆（到民國六十三年、1974）都還是以傳統老戲參賽，所競爭的主要是演員唱念做打的功力以及劇團整體的表現，由於大致都是傳統戲，所以劇目本身的政治意義只顯示在「劇名的標語化」之上：雖然演傳統老戲，但更改劇名以配合十月慶典的節慶意義或反攻復國的政治理想。例如：

> 傳統武生戲《長坂坡》，競賽時改名《常勝將軍》。
> 傳統黑頭包公戲《遇太后》《打龍袍》，競賽時改名《鐵面無私》。
> 傳統「紅生」戲從《屯土山》演到《古城會》，關公過五關斬六將故事，競賽時改劇名爲《忠義千秋》。
> 傳統戲《大保國》、《探皇陵》接《二進宮》，標準骨子老戲，簡稱《大探二》，又名《龍鳳閣》。競賽時改名做《同心保國》。

傳統戲《打金枝》，公主駙馬（郭子儀之子）夫妻吵架，駙馬怒打公主，皇帝皇后勸和的故事。競賽時改劇名爲《富貴壽考》。

這樣的改法不牽涉內容，比賽的焦點都還在演員的表演藝術，只是劇名改得響亮些，可以鮮明點出主題。而這段時期也有直接以傳統劇名參賽的，例如《鎖麟囊》、《荀灌娘》、《梁紅玉》、《連環套》、《群英會》、《韓玉娘》、《龍鳳呈祥》等，其中也不乏得到大獎的例子。

自民國六十四年（1975）開始，規定競賽戲一律用新編或修編劇本，這個政令最初的原意當是「鼓勵創作」，但是，各劇團顧忌太多，爲了配合十月的政治氣氛，所以選擇題材時特別強調主題意識，勾踐復國、毋忘在莒、岳飛抗金、推翻蒙元之類的情節便經常搬演。選材過於狹隘、政治取向過於強烈，而臺灣幾十年來以守成爲主缺乏創作觀念的後遺症清晰呈現，很多劇本明顯的主題先行，人物單薄僵化，又爲了表現團隊精神，強烈要求全團精銳盡出，以致對於劇本結構的精鍊性無法要求。

這是對於競賽戲的檢討，不過，若深入瞭解京劇藝術的本質，仍應承認競賽對於劇團的藝術發展仍是正面意義居多。爲競賽戲做評價時，不宜忽略以下三點：

(1)現場的掌聲與激情不容輕忽。對於競賽戲的評價，必須抱著「重回現場」的態度，一來回復到當時的社會環境，二來也真的必須體驗現場觀眾熱烈的情緒。至少在1970年代結束以前（1979以前），國人的愛國精神還十分高漲，國家認同明確，因此當演員高歌著「爲

國拋家從無怨」之類的唱詞時，無論臺上或臺下的情緒都是同樣激動而眞誠的。只要劇情大致合理通順，這類唱詞都能引起觀眾眞切的情感共鳴，而競賽戲一票難求的票房盛況更是事實。在時移勢變的今日，當我們回顧這段舞臺演出史時，應該從「戲劇是社會某一面相的反映」這個角度來考量其時代意義。

⑵「鼓勵創作」的宗旨值得肯定，何況「創作」不止於劇本層面，新劇本必須要有「編腔作曲、身段設計、舞臺調度」等全面配合，爲了加強舞臺上的可看性、可聽性，各劇團都努力在新戲裡加入繁複可觀的身段和悅耳動聽的新腔，每年十月，幾乎所有演員都以高度效率在表演藝術上精研琢磨。競賽戲在表演藝術上的精鍊與提升，有其積極意義。

⑶競賽戲創作素質不夠好，是臺灣缺乏創作觀念的必然結果，並不是受到政治制約的影響。事實上前文所舉非爲競賽所編的新戲，也未必齣齣可觀。無論爲競賽或不爲競賽，新編劇本都存在著沿用傳統手法缺乏新意的問題。而臺灣京劇新戲的少數幾部佳作，其實都還存在於競賽戲之中（除了俞大綱作品）。而1980年代以後，也就是民間劇團如「雅音小集」「當代傳奇劇場」所實踐的「戲曲現代化」等作風已受到社會重視之後，民間劇團的劇作家同時爲軍中劇團編寫競賽戲劇本時，現代化觀念由民間回流至軍中，使競賽戲的編導演各方面都產生了質變。例如王安祈爲「陸光」所編的四齣新戲，便力求結構的手法多樣與人物性格的深掘，其中《通濟橋》、《淝水之戰》、《袁崇煥》曾被「雅音小集」「明華園歌仔戲」「當代傳奇劇場」改編演出（改名《孔雀膽》、《鐵膽柔情燕南飛》，《袁崇煥》仍用原名），《新陸文龍》和《通濟橋》在劇團脫離軍中轉回文教單

位之後，還由「國立國光劇團」演出過。這些例子足以證明當時這幾齣競賽戲之所以受到肯定，是因爲「創作手法的現代化」而不是「主題正確」。

本書針對外界對於競賽戲的質疑提出更多面的思考，提出了競賽戲發展三階段：

⑴以傳統老戲參賽，劇名標語化。

⑵規定新編戲，此時期創作明顯主題掛帥。但唱念做打表演藝術經過精心琢磨。

⑶民間劇團「戲曲現代化」觀念回流至軍中，競賽戲敘事手法多樣化。

但是，競賽戲的根本問題在於：充分體現軍中劇團擁護權威的性格(例如劇名標語化、選演中興復國的題材)，與藝文創作最崇尚的「個性化、創作自由，甚至背叛體制」最爲矛盾，也就是說，劇團置於軍中雖然在當時經濟政治現實環境下有其道理，但是從頭開始，京劇這項藝術活動就與藝文界關係疏離，京劇的「藝術性格」被「軍政身分」覆蓋抹滅了，一直到民間劇團「雅音小集」崛起，負責人郭小莊也要在「脫離軍中」的大動作之後，才能凸顯其所從事的表演的藝術與文學性。

軍中劇團爲臺灣京劇的保存立下了大功，但是軍政體制卻讓京劇在臺灣無法凸顯藝術性格。回歸歷史，這一切只能說是時代的作弄與京劇的無奈了。

當京劇與社會之脫節日益明顯時，許多有心人士也曾嘗試過多方面的努力。不過這些戲曲愛好者卻顯得熱心有餘卻缺乏策略，當他們在做「發揚國粹」的演說時，往往只停留在道德訴求的層面上，

刻板地「指導」青年該從中學習忠孝綱常倫理精神，對於戲曲表演
美學的特質又多偏重片面零碎的舉例介紹，而忽略了應從風格體系
上做根本的提領。當宣傳工作少了一分親和性時，其成效便相當有
限了，而若再更進一步說，戲曲想要抓得住人心，最直接的策略其
實只有一項：「接連編出能貼近現代人情思又能配合時代節奏步調
的新戲」！然而當時主導整個劇評劇論的大部分人士，卻在「尊重
傳統」的嚴肅使命驅使之下，無法意識到求新求變的必要性，整個
劇壇的風氣是老成嚴謹而缺乏生命活力的，臺上的演員仍努力追摹
著流派典範，整個劇場卻浮盪著「白頭舊識、共話當年、沉緬往事、
憑弔餘韻」的低迷情調，對青年人而言，京劇是「應該值得尊重的
國粹，但是我不懂，也不想弄懂」的不相干存在，在整個社會之中，
京劇則像一個絕對擁有崇高地位，卻無法也不屑於進入任何現代文
化藝術網路之中的尊重骨董。崛起於民國六十七年（1978）的「雅
音小集」，首先改變的就是京劇前朝遺老的身分。

㈢雅音與當代為京劇轉型

1.1970 年代的文化思潮──通過逆勢反撲的路徑回看中國

1970年代是臺灣經濟急速起飛的年代，經濟起飛帶動的不僅是
娛樂型態的愈趨多元，更是政治風氣的開放；1970年代開始也是臺
灣外交挫敗的時代，從退出聯合國（民國六十、1971）到中美斷交（民
國六十八、1979），國人開始對國家的定位有所反思，臺灣的文化價值
觀二十多年來始終尾隨於西方世界之後，直到此刻，才由追尋西方
的腳步中迴旋轉身回看中國，1970年代的文化風潮明顯地由對西方

藝術的崇拜模擬轉而爲對中國情懷的溯源尋根，有心人士紛紛爲民族藝術在現代社會中重新尋找定位，中國傳統的文化一時成爲熱潮。被西方文化殖民已久的臺灣人民，開始思索「本國文化在世界中何以自處」的問題，社會上「凝聚民族文化認同感」的強烈氛圍，具體表現在「雲門舞集」、「蘭陵劇坊」等當時崛起的藝文團體之上，中國經驗成爲重要的素材來源，「雲門」的《白蛇傳》和《奇冤報》等舞碼，「蘭陵」的實驗劇《荷珠新配》，都取材自傳統的中國故事，成爲當時最受歡迎的流行節目。

但是，這段「回看中國」的途徑卻是必須經過「逆勢反撲」的。在早已深受西方審美習慣所影響的臺灣，雖然亟欲重新開始認識民族藝術，卻還沒有到達把「傳統」原樣照搬的地步，其間務必經過轉折調融，於是，西方的表演技巧（如「雲門」的現代舞）、象喻內涵（如「蘭陵」對傳統京劇《荷珠配》的新詮釋），乃至於西方劇場的秩序規律，這些要素和傳統相互結合，古老的藝術才可能登上大雅之堂爲新生代觀眾所接受。白蛇與荷珠的受歡迎，關鍵更在於「現代化的藝術處理」。

「古老」與「前衛」似乎成了一體之兩面，而「傳統／現代」這相反卻又相成的關係背後，隱含的是中國在當代世界中何以自處的問題的思考。此刻，當「雅音小集」通過「逆勢反撲」的途徑，以「傳統國劇的現代化」爲標幟振臂一呼時，很自然地激起了年輕人探根尋源的熱情。當時年輕人穿著印有「雅音」字樣的T恤走在路上時，展現的是最古雅也最新潮的風采，觀賞「雅音」、品評京劇，成了現代青年最能提升氣質的「時髦」活動。在觀念的轉變開拓上，「雅音」對臺灣戲劇界的影響是非常明顯的。

　　1970年代的文化思潮對「雅音」起步之初提供了莫大助力，反
過來說，「雅音小集」、「雲門舞集」、「蘭陵劇坊」等藝文團體
對於當時文化風氣之推動，也有著一致的方向與一定的貢獻，這是
「雅音」所體現的超越戲曲之外的文化意義。

　　「雅音小集」即採用了完全與文化運勢相符合的策略：創新改
革，由逆反起家，其實骨子裡仍是對傳統藝術的提倡。「國劇的新
生」原則一旦揭示，即與時勢匯聚爲風潮，走到了京劇的「轉型蛻
變期」。

2.「雅音小集」的轉型意義

　　使京劇的性格由「前一時代通俗文化在現今的殘存」轉化成爲
「現代新興精緻文化藝術」，是「雅音小集」在臺灣京劇史上最主
要的「轉型」意義。

　　「雅音」首先將京劇的演出搬上了「國父紀念館」。這個場地
和原來慣演京劇的「國軍文藝中心」之間的差別，不僅在於舞臺面
積的大小、觀眾席位的多寡，或是硬體設備的新舊。最主要的意義
其實在於二者所展現的文化氛圍有「現代」與「老成」之別。「國
軍文藝中心」長期以來成爲京劇演出的代名詞，出入多爲中老年觀
眾，氛圍屬性極爲定型化。而當時才新蓋不久的「國父紀念館」（民
國六十一年、1972），現代化的劇場設備，吸引許多著名藝文團體的演
出，當年最受歡迎的「雲門舞集」便曾在此激起年輕觀眾熱烈的回
應，其他許多現代藝術也都在此展演，「國父紀念館」成爲新一代
趨之若鶩的劇場，而市民在劇場外公園大空間內隨時可以自由活
動，整個環境所體現的自由化風氣與「國軍文藝中心」的定型化大

不相同。「雅音」選擇此一新型大劇場，一方面固然爲了便於傳統戲曲運用現代劇場的舞臺美術設計，另一方面更希冀從「劇場的文化屬性」上就先緊緊扣住年輕人的好尚。「雅音」是第一個以「劇場氛圍、文化屬性」與「現代劇場舞臺設施」爲著眼點而將京劇搬演於上的團體。後來「社教館」和「國家戲劇院」相繼啓用之後，「雅音」隨即進入演出，也是同樣的考量。

　　隨著演出場所的轉換，「現代劇場觀念」被「雅音」率先引進到傳統戲曲界，原本「一桌二椅」的舞臺開始可以加入布景燈光，原本限於「戲曲衣箱」的「程式化扮相」可以重新設計全新服裝，原本只以「琴師、鼓佬」領軍的「文武場」不僅可以加入整個國樂團一同爲唱腔「伴奏」，更有甚者，還可以聘請專門的作曲編寫「背景音樂」以營造戲劇氣氛，使得原本在唱腔之外只以鑼鼓和固定曲牌作爲節奏掌控和氣氛烘托的方式有了更多層次的變化。這種種作法今天早已成爲傳統戲曲（不只京劇，還包括歌仔戲等等）的自然習慣甚至必然趨勢，而當年「雅音」首創之時卻是石破天驚。

　　京劇界人士最訝異的是：原本和京劇完全沾不上邊（完全不懂京劇）的一批人，例如「市立國樂團」的指揮陳中申，劇場設計師聶光炎、林克華、黃永洪、登琨豔、林清涼、詹惠登等等，居然搖身一變成爲京劇新戲的「製作群」，這對一向師承嚴格、規範謹嚴的京劇界幾乎構成一大挑戰。而「雅音」所採取的「文宣、行銷」手法（例如主動深入各級學校演講示範，開始印製附解說與劇照的節目單，開始有定裝照的拍攝，開始設計販售如T恤、扇子、別針等周邊商品，開始邀得企業界贊助），不僅培養了大批年輕新觀眾，更使得京劇的性格由「前一時代通俗文化在現今的殘存」轉化成爲「現代新興精緻文化藝術」。這層身

分性格的轉換對京劇發展影響重大，原本京劇界像是個深奧難懂卻又自給自足的封閉世界，和其他任何別類劇種或藝術文化都不沾染任何關係，藝文人士對它好奇、崇敬卻又顯然敬而遠之。「雅音」率先把國樂團以及現代劇場的專業人員引進了京劇的製作群中，這些「外行」或許把京劇搞得不純粹，但他們的參與使京劇產生了質變，原本「孤僻的京劇」開始有了朋友交往，結交了國樂界、舞蹈界、現代劇場界、服裝設計界的朋友，「雅音」的演出激起了藝文界人士的積極參與感，大型新劇場裡滿座的觀眾，「結構（年齡層、身分、職業）」明顯改變。京劇不再只是上一代的消遣娛樂，不再只是古董國粹，更不再是軍政系統的康樂節目，京劇終於回復了「藝術性格」，成為藝文界人士普遍關心的「文化活動」了。

當這些外行人開始以「評論者」的身分提供意見，甚或從「舞臺美術」、「服裝設計」、「國樂伴奏」、「文宣設計」、「行銷策略」或「電視戲曲拍攝」等等不同的角度開始參與京劇的製作時，京劇與當代各類藝術之間突然變得關係密切，當代的戲劇（包括電視、電影、現代戲劇等）開始逐步滲入京劇，京劇的「純度」開始減弱，傳統的表演技藝已不是劇評的唯一標準，演員唱得有沒有韻味並不太重要，觀眾對戲的要求已明確地由「曲」而放大到「戲」的全部了。品評標準由「嗓音音色、唱腔韻味」擴大到「情節分量、結構布局、性格塑造、思想內蘊、風格情韻」等等，原本絕不適用於京劇的「戲劇理論」漸漸也可以稍微的被運用到裡面來了，雖然戲曲美學和戲劇美學還是有差別，但楚河漢界已不再明確，它們的融通之處已逐漸被提出。

任何一類藝術形式雖然都有自身的特質，但沒有任何一類藝術

是必須永遠自我封閉的。「雅音」所引進的「外行觀念」以及所帶動的「無知討論」，開放了京劇的論述天地，使臺灣京劇走向「轉型蛻變期」，如果沒有「雅音」的開風氣之先，後來許多劇團的新戲新風格是不可能出現的，而類似於「當代傳奇劇場」所做的種種實驗當然更無法開展。雖然「雅音」所做的僅止於京劇自身的求新求變，但事實上經由轉型蛻變，已為「新劇種的探索」開啓了契機。這層意義，應放在戲曲史的長遠發展中來做評量。

而臺灣和中國大陸的環境不同之處，在於臺灣的京劇一直嚴守傳統，連新編戲都很少，不用說新風格的新京劇了。因此，舞臺美術的人才無法從內部求得，只有外請受西方訓練、活躍於現代劇場界的設計師擔任京劇的設計。對於這些設計師而言，與京劇合作是全新的探索。他們的理念與實際作法，是「中與西、傳統與現代」第一度的交會。其中有一層意義尤其需要提出：當現代劇場的觀念被引進京劇界之後，燈光布景、服裝設計等等，成為戲曲創作中不可缺的一環。此時創作部門已較傳統京劇大為拓展，「導演」的統籌調度功能勢不可免，「京劇導演」的觀念從「雅音」開始被引進臺灣，他的職能不僅限於傳統戲的「主排」，他必須對劇本二度創造，必須統合唱念做打、調度走位、舞臺美術、音樂舞蹈等一切表演的元素，而且除了統籌之外，更必須有主動的創作推動力，決定並呈現整齣戲的外圍調性與內蘊思想。這是「雅音」的開創之功。

「雅音」的起步時機精準，在和大環境的交互作用下，明顯帶動戲曲和文化新風潮。但在起步之後如何把觀念落實，才是最實際的問題，觀眾的反應和輿論的評析，也足以對「雅音」的發展走向造成影響。

　　觀眾對於「雅音」創辦者郭小莊的評價也可從兩個層面來看：
㈠是雅音的主要演員。㈡是同時兼具「製作」、「導演」、「行政」、
「公關」多項任務的雅音決策主導者。在㈡的部分，大家都一致高
度肯定她在京劇「性格轉變」上所達成的功效，而對於㈠的身分，
看法比較不穩定。

　　郭小莊的表演風格較趨近寫實——未必是身段動作的寫實，而
是情感表現方式較生活化，喜怒哀樂往往隨著情節的推動演變以及
劇中人情緒的起伏而鮮明且自然的呈現，並不一定處處以京劇程式
為依歸，塑造人物時以自我情感體驗為第一動力，不受流派藝術的
規範。從傳統京劇對演員的要求來看，這樣的表演「不夠規矩」，
同時，郭小莊本工花旦花衫，身段動作念白表情俱為一流，而唱腔
卻不夠深沈內斂，這點是雅音新戲唱腔表現上較有爭議之處。不過
整體而言，新風格新戲原不宜以流派程式規範為評價準則，詮釋情
感的「深度、力度」和舞臺上的「亮度」，才是郭小莊最值得被肯
定之處。

　　從民國六十八年（1979）到八十三年（1994），「雅音」共持
續了整整十五年，其中至少有十年以上的聲勢銳不可擋，幾乎到了
獨領風騷的地步。1990年代初郭小莊淡出舞臺，十五年來「雅音」
在觀念的推動、觀眾的培養、文化風潮的帶動等各方面，都有高度
的開創性與貢獻，寫下了臺灣藝術文化史上重要的一頁。而且當國
人大量接觸中國大陸的「戲曲改革」作品後，更可以發覺海峽兩岸
雙方的新戲只在個別劇目上有功力成績的高下比較，至於整體改革
的方向，如「改變京劇敘事結構、擴大京劇伴奏陣容、不以皮黃旋
律自限、適度設計寫意布景」等等，雙方的原則大體一致。然而，

中國大陸的「戲曲改革」是政策領導之下集全國戲曲菁英的有計畫集體行動，而臺灣的京劇創新卻是郭女士個人的努力。

總結其對於臺灣戲曲界的開創性影響，大致有以下幾點：

㈠對戲曲製作方式的影響：

1.首先結合傳統戲曲與現代劇場觀念。

2.首先引進戲曲導演觀念。

3.首先聘請專業劇場工作者設計戲曲舞臺美術、擴大戲曲創作群。

4.首開國樂團與戲曲文武場合作之先例。

㈡對戲曲文化的影響：

1.京劇身分性格轉換：使京劇由「前一時代大眾娛樂」 在現今的殘存轉型爲「當代新興精緻藝術」。

2.京劇觀眾結構的改變：京劇觀眾由「傳統戲迷」擴大至「藝文界人士、青年知識分子」，培養大批原本從不接觸戲曲的年輕世代。

3.戲曲審美觀改變：京劇與當代各類藝術之間變得關係密切，當代的戲劇（包括電視、電影、現代戲劇等）開始逐步滲入京劇，與京劇展開「對話」，京劇的「純度」開始減弱，傳統的表演技藝已不是劇評的標準，觀眾對戲的要求已明確地由「曲」而放大到「戲」的全部。

4.戲曲評論範圍擴大，傳統與現代的結合引發藝文界廣泛關注，使戲曲的評論人由傳統戲迷擴大至西方戲劇、現代劇場學者及藝文界人士，引發宏觀論述。

㈢對劇壇生態的影響：

1.化被動爲主動深入校園強力宣傳，不僅確立了往後各劇團的宣傳方式，更預示了「傳媒、行銷」時代的來臨。

2.不僅直接影響同時期軍中劇隊的演出風格，對於其他劇種（如歌仔戲）進入現代劇場時的製作方向亦有相當大的帶動作用。

最後則將「雅音」演出的劇目列爲一表：

劇　　名	導　演	編　　劇	主　要演　員	首演時間	首演地點	備　　註
白蛇與許仙	郭小莊	楊向時	郭小莊曹復永	1979	國父紀念館	
感天動地竇娥冤	郭小莊	孟瑤	郭小莊吳劍虹	1980	國父紀念館	
梁祝	郭小莊	孟瑤	郭小莊曹復永	1981	國父紀念館	
韓夫人	郭小莊	孟瑤	郭小莊曹復永	1984	國父紀念館	
劉蘭芝與焦仲卿	郭小莊	楊向時王安祈	郭小莊曹復永吳劍虹	1985	國父紀念館	
再生緣	郭小莊	王安祈	郭小莊曹復永孫麗虹	1986	國父紀念館	據話劇、越劇重新編寫
孔雀膽	郭小莊	王安祈	郭小莊曹復永	1988	社教館	1989年赴美國巡演

			朱陸豪			
紅綾恨	郭小莊	王安祈	郭小莊 曹復永 朱陸豪	1989	國家劇院	據粵劇帝女花全新編寫
問天	郭小莊	王安祈	郭小莊 曹復永	1990	社教館	改編自王仁杰梨園戲節婦吟
瀟湘秋夜雨	郭小莊	王安祈	郭小莊 曹復永 楊傳英	1991	國家劇院	根據傳統京劇臨江驛全新編寫
歸越情	郭小莊	羅懷臻 （中國大陸）	郭小莊 曹復永 吳劍虹 謝景莘	1993	國家劇院	

文場領導爲朱少龍，武場領導爲侯佑宗。

3. 「當代傳奇劇場」使京劇蛻變

如果說「雅音」負責人郭小莊在「現代化」的外貌下仍掩藏不住濃郁的中國風，那麼「當代傳奇劇場」主事者吳興國和林秀偉夫婦的性格就顯然地悖離傳統了；如果說「雅音」的努力是想追求傳統與現代之間的平衡，那麼「當代傳奇劇場」對於現代化、國際化的文化出路更有興趣；如果說「雅音小集」的興趣在京劇本身的創新，那麼「當代傳奇」則企圖由京劇脫殼而出蛻變爲另一新劇種。由吳興國、林秀偉夫婦於民國七十五年（1986）創立的「當代傳奇劇場」，在「雅音小集」的基礎上，更進一步提出京劇「蛻變」之議題。一方面將西方經典納入中國體系，一方面又欲蛻變傳統戲曲

爲新劇型，實驗性更強，菁英文化的趨勢甚於「雅音」之精緻。主要貢獻在打通了傳統與現代之道路，但京劇本位主義者，則嫌其有「置京劇於不顧」之心態。

「當代傳奇劇場」自民國七十五年（1986）創團以來，先後推出過《慾望城國》、《王子復仇記》、《無限江山》和《樓蘭女》、《奧瑞斯提亞》等幾齣戲。除了《無限江山》（李後主故事）外，其他幾齣分別取材自莎士比亞與希臘悲劇。對於他們一再「自西方取經」的作法，其實絕不宜以一句「崇洋媚外」或是「取巧走捷徑」來做簡單武斷的論斷，因爲題材的選取和創團的理念是密切相關的。「當代」的大部分成員雖都來自京劇界，但他們的目的不在於京劇本身的改良，他們要探索的是當代中國戲劇的新型態。所謂「新型態」，即意味著將拋開崑曲京劇的傳統程式而開發出一套全新的表演方法。取材自西方，主要的目的即是以下兩層：一是借重西方經典以補強傳統中國戲曲中一向深度較弱的「思想性」（中國戲曲慣於較片段的抒發人在各種處境之下的情緒反應，對於整齣戲所含蘊的哲理思想並不刻意追求），此外，更想藉由陌生西化的題材以刺激轉換現有的表演體系。第一齣改編自莎士比亞《馬克白》的《慾望城國》，雖然聲腔演唱大體仍在京劇皮黃範疇之內，但肢體動作的多方嘗試突破了傳統身段的格局，舞臺調度的全新設計也打破了京劇一貫的對稱和諧齊整，人物形像的塑造與內在心理的刻畫挖掘完全衝破了戲曲腳色行當的嚴謹分類，由東洋風與現代感雜揉而成的面具舞蹈的運用，也使得戲劇與其他類表演藝術的元素達成了有機融合。至於新設計的服裝，當然不純爲造成視覺上的新鮮感，例如女主角的拖地長裙擺和無水袖的寬袍大袖事實上都爲魏海敏（馬克白夫人）的

新身段提供了基礎，男主角去掉「靠旗」的造型也和深邃陰森的背景情境相合。而和表演之「新」相互輝映的，則是脫卻「教忠教孝」框架之後深化的思想意涵與鮮活的人性呈現。這齣戲的確做到了「解開國劇華麗外衣的樞紐，提供了呼吸的空間」。

新表演體系的摸索持續在第二齣創作《王子復仇記》中。最明顯的例子是：這齣戲的劇情中有「鬼魂出現」、「戲中串戲」、「假作瘋顛」和「比武較量」等關鍵段落，這些片段原本可以很輕易地套用京劇程式而大肆發揮，但導演兼主角的吳興國卻選擇了有意的割捨棄置，而試圖改從電影、現代舞甚或傳統說唱等各類藝術中汲取靈感重做詮釋。不少觀眾為了沒有看到精采的「鬼步」或「水袖」感到遺憾，但導演的意圖很明確，「當代」建構另一套表演體系的企圖心是十分旺盛的。不過，新途徑的摸索並沒有那麼容易，尤其當聲腔曲調大致還未出皮黃範疇時（雖然《王子》劇中已運用了「三部重唱」等新的唱法，但旋律基本仍以皮黃為主），身段卻已先放棄了程式，二者配合相應之間遂不免尷尬。

音樂旋律《樓蘭女》中是有了新局面，不過整齣戲唱段非常少，總共只有短短的一或二段，大部分都是對話（不用京劇的「韻白」，也和「京白」不同），大體而言，《樓蘭女》仍只停留在「破而未立」的階段，新系統的初步輪廓都還未及勾畫。而下一齣《奧瑞斯提亞》最特別，是由京劇演員、京劇作曲搬演的希臘悲劇，導演是美國著名「環境劇場」導演理查謝喜納，演出地點在大安森林公園。這齣戲雖有吳興國、魏海敏突破性的演出，也有作曲家李廣伯的精心設計，但是，整齣戲對於希臘名劇的解構新詮，幾乎全操縱在導演一人手上。在兩岸諸多創新劇作中，我們雖然都感受得到導演整體調

度之功，也舉得出許多巧構精設的著名片段，但是導演的功能多止
於把劇本「挺拔地搬上舞臺」，很少有對原著劇本做大幅度的重新
詮釋，而《奧》劇讓我們看到了導演對全劇整體精神的全盤操弄。
原本莊嚴肅穆的悲劇，經他以「悲劇的悲愴→通俗劇的濫情→綜藝
節目的騙局」三段式不同風格處理，把原著「民主」的眞諦做了誇
張的嘲弄。雖然演員、作曲、舞美在技術層面上都各有創意，但這
些全都爲導演一人的理念而服務，可說是集眾人之力共同體現謝喜
納對於希臘悲劇的「解構」以及對於民主法庭的懷疑。這是完完全
全的「導演中心」，比兩岸所有創新戲曲的做法都要全面。雖然有
些學者觀眾未必贊成導演的觀點理論，但無論如何他的觀點是藉著
這齣戲清楚呈現了。只是，導演的興趣主要在自我理念的表達，至
於「京劇」似乎不是他熟悉也不是他感興趣的所在。也就是說，京
劇演員身上口裡豐厚的藝術根柢其實只爲導演一人之理念而服務，
至於京劇表演體系當如何豐盈或如何轉換，導演卻沒有太大興趣。

　　由《慾望城國》到《樓蘭女》到《奧瑞斯提亞》，京劇的表演
程式越來越減少，這樣的作法頗具爭議性，但在「古典與現代的融
合混血」上頗具創意，同時，京劇和現代戲劇界的接觸，也已有由
外在形式（如舞臺設計）深入內化到實質內涵（如劇本及表演體系）的趨
勢，「藝術越界」的觀念逐漸落實。對京劇傳統而言，這或許是一
種破壞；但對藝術的創發而言，「當代傳奇」累積的經驗值得參考。

　　「當代傳奇」在民國八十八年（1999）宣布暫停，九十年（2001）
重新復團後一方面將《慾望城國》帶到北京由「中國京劇院」演出，
一方面推出《李爾在此》小劇場式的京劇。今年（九十三、2004）年底
將推出莎士比亞《暴風雨》。

最後將「當代傳奇」演出的劇目列爲一表：

劇 名	導 演	編 劇	主 要演 員	首演時間	首演地點	備註
慾望城國	吳興國	李慧敏初稿、當代傳奇共同修訂	吳興國魏海敏	1986	社教館	取材自莎士比亞《馬克白》
王子復仇記	吳興國	王安祈	吳興國魏海敏	1990	國家劇院	取材自莎士比亞《哈姆雷特》
陰陽河	曹駿麟吳興國	習志淦(中國大陸)	戴綺霞吳興國	1991	社教館	據京劇傳統戲《陰陽河》整編
無限江山	吳興國	陳亞先(中國大陸)	吳興國魏海敏	1992	國家劇院	
樓蘭女	林秀偉	林秀偉	吳興國魏海敏	1993	國父紀念館	據希臘悲劇《米蒂雅》改編
奧瑞斯提亞	理查謝喜納	理查謝喜納英文版本改編、鍾明德譯爲中文，夏永泉唱詞修潤	吳興國魏海敏	1995	大安森林公園	

李爾在此	吳興國	吳興國	吳興國	2001	新舞臺	據莎士比亞改編爲獨角戲
金烏藏嬌	吳興國	王安祈	吳興國夏禕	2002	國家劇院	據傳統戲《烏龍院》修編

很明顯的，「雅音」的興趣在京劇本身的創心，「當代」的理念，則企圖由京劇之轉型導致蛻變形成另一種「新劇種」。新劇種的探索之途當然應該試闖，中國戲曲在崑、京之後該添新頁了，只是這項工作絕非一蹴可幾，也不是某一個劇團即能做到的。而在「當代」以前瞻的眼光蓄勢待發之際，整體臺灣的文化思潮卻似乎有些轉向了。

4.1980 年代其他民間劇團

在「雅音小集」和「當代傳奇」的帶動下，1980年代相繼成立了幾個民間劇團，如「盛蘭國劇團」、「新生代劇坊」、「龍套劇團」、「京朝劇團」、「國民大戲班」和「徐露劇場」等。

整體觀之，這些民間劇團的紛紛成立，顯示的是1980年代京劇演員掙脫體制的旺盛企圖心。軍中和「復興」雖然提供了穩定的演出機會，但是大環境已然改變，民間的活力已然綻放，「雅音」與「當代」的運作方式對體制內的演員產生了強大的刺激與吸引力，再加上文建會連續多屆以「傳統與創新」爲文藝季活動之主題，引發「轉化傳統」之創新風潮，公家劇團的演員也逐漸體認到創新與實驗的必要性，於是不再拘泥於傳統的流派藝術，紛紛以各種方式

脫離或「半脫離」體制（仍爲公家劇團團員，但業餘以個人身分參與民間演出），或走入校園示範介紹，或自組劇團，甚或參與現代劇場和其他劇種的活動（如朱陸豪、李小平參與現代劇場，劉光桐與歌仔戲「明華園」的合作關係），爲京劇尋找更廣闊的出路。而這嶄新的藝術觀念「回流」至軍中劇隊的演出，尤其在競賽戲的編、演風格上，更有明顯的改變突破。

以下關於解嚴後兩岸交流開始後的新局面，也就是第四期「大陸熱與本土化交互影響期」，將放在「發展現況」章節中敘述。

三、發展現況

㈠解嚴後的劇壇

民國七十六年（1987）解嚴，而中國大陸劇團來臺公演直要等到民國八十一年（1992）年底，由「上海崑劇院」打頭陣，京劇則緊接在隔年初春，由「北京京劇院」、「中國京劇院」、「武漢京漢劇團」相繼揭開「大陸熱」端緒。在此之前，先有一些中國大陸藝人以個人身分來臺演出（大部分都是由港或由美來臺的），例如張至雲、夏華達、馬玉琪、郭錦華、張文涓等，都掀起了一陣熱潮。眞正來自中國大陸（經過美國等地的轉折）卻能留在臺灣、專心一意爲臺灣京劇作出貢獻的，還數京劇名家李少春之子李寶春，而最引起轟動的則是在抗戰前即已紅透半邊天的童芷苓。

在中國大陸劇團整團來臺公演之後，還是有些著名京劇演員以個人身分來臺，和臺灣的演員合作，像是程派嫡傳王吟秋，「四小

名旦」之一的陳永玲等，言派宗師言菊朋之孫言興朋則參與大型新戲製作，與離臺多年的金嗓嚴蘭静合作了《蝶戀花》（李師師故事）、《秀色江山》等新戲。

這段時期，「禁演匪戲」隨著解嚴而成為歷史，軍中劇團已直接演出中國大陸新編戲，早期新戲《穆桂英掛帥》、《狀元媒》、《詩文會》、《野豬林》、《西廂記》、《秦瓊觀陣》（《響馬傳》的一場）、《柳蔭記》、《楊門女將》、《春草闖堂》等，以及稍後才編的《陳三兩爬堂》、《鳳凰二喬》、《榮辱鑑》、《桃花酒店》、《康熙親政》等一一推出，臺灣京劇的劇目一下子擴增了許多，增加的都是中國大陸新編戲，臺灣演員直接根據錄影帶學習，無論唱腔或身段都直接模仿中國大陸演出。

通過與中國大陸藝人同臺合演、以及直接從錄影帶學新腔新身段，臺灣演員的表演方式明顯有所調整，亮相定格前身軀扭轉的幅度加大、轉折角度加強，起步抬腿時的準備動作也明顯多了一些裝飾，先朝反方向緩慢搖曳蓄足了力道、卡住鑼鼓點一挫身才頓地躍升或前衝。揣摩得好的演員，戲的節奏感抓得更準了，舞臺形象也更有精神了，有部分演員卻只學到了誇張生硬，可是無論如何，從表演的方式到劇目的擴增，臺灣京劇受到了強烈衝擊。演員一方面興奮驚喜紛紛拜師開展自我新的舞臺生涯規畫，一方面卻又在強烈的競爭之下惶惑不安失去自信。大陸熱對臺灣京劇演員卻造成了嚴重衝擊，雖然在學習進修方面更易求得良師，但大體而言心態上是迷惘徬徨的，「軍中劇團」終於面臨了合併重整為一的局面，上文曾提出，早在1970年代末期開始，社會對於軍中劇團即有許多疑惑，劇團何以置於軍中？政府為何有禁戲？京劇為何稱為國劇？這些關

鍵點在解嚴之後、尤其是本土化思潮到達沸點時，更受到強力質疑。中國大陸劇團來臺不僅衝擊票房，更引起社會上對軍中劇團（甚至京劇團）存廢的質疑，臺灣的京劇面臨了前所未有的考驗。這是解嚴之後劇壇的概況，接下來所討論的「國立國光劇團」的成立、「復興」強力推出新製作，以及「辜公亮文教基金會」所創立的以兩岸合演為基本模式的「臺北新劇團」的成立，都是在這樣的狀態下形成或激發的。1990年代以來，臺灣的劇壇便進入「大陸熱」與「本土化」交互衝擊期。

㈡國立國光劇團成立的意義

八十四年（1995）七月「國立國光劇團」正式成立，最主要的意義體現在「京劇回歸文教體系」。而「國光」最豐厚的資源與優勢就是擁有水準整齊的團員，在軍中劇團解散重組為「國光」的過程中，經過了正式的考核甄選，因此「國光」是原本三軍劇團精選後的組合，演員陣容堅強，四位一級演員：旦腳魏海敏、老生唐文華、武生朱陸豪、小生高蕙蘭，更是臺灣京劇當前的代表人物。以下即先介紹整齊的演員陣容：

魏海敏畢業於「小海光」，在校時期即嶄露頭角，不僅《二進宮》、《秦香蓮》、《玉堂春》等唱工戲充分展示嗓音的特長，《紅娘》、《梁紅玉》等重做派或武工的戲也都有突出表現。青年時期即與劉玉麟、陳元正等前輩名伶同臺合演，培育出豐富的舞臺經驗與大角兒氣派。這是魏海敏藝術境界上的第一階段。

民國七十五年（1986）「當代傳奇劇場」成立，團長吳興國邀魏海敏合演改編自莎士比亞《馬克白》的《慾望城國》，此一特別

的創作，高度激發魏海敏多元表演潛能，馬克白夫人一角堪稱魏海敏藝術上的顚峰，同時也將她自己的名聲由京劇圈內部擴展到整體藝文界。接著「當代傳奇」幾乎每一部戲都由魏海敏擔任女主角，在各式各樣的嘗試突破之中，魏海敏始終穩健而愈趨成熟。這是魏海敏藝術境界上的第二階段。

　　魏海敏幼隨周銘新、秦慧芬等名師，對於梅派戲早有體會，也打下了堅實的根基。而後在香港觀賞梅葆玖《穆桂英掛帥》時，對於梅派藝術更加沈醉痴迷，隨著兩岸交流開放，遠赴北京拜梅葆玖爲師，長期待在北京學習，從發聲咬字開始從頭練起，幾至脫胎換骨。這是魏海敏藝術的第三階段，也是在「國光」時期的表現。此時魏海敏潛心學梅，即使是新編戲新製作也不忘處處彰顯梅派特質。「國光」成立之初即推出由她主演的《龍女牧羊》，這是梅蘭芳大師生前最後一部已籌備得差不多卻未及推出的戲，魏海敏邀請北京劉元彤編導，目的顯然在繼承梅大師生前遺志。接民國八十八年（1999）「北京京劇院」來臺，魏海敏參與擔綱演出一天，與北京的演員同臺演出《穆桂英掛帥》，近乎儀式性的宣告了梅派傳人身分獲得兩岸認可。雖然刻意摹擬未免局限了她的表演境界，但在京劇演員迷失徬徨的時刻，魏海敏摒除雜念、一心鑽研孤梅冷月之姿的精神令人感動。

　　一級老生唐文華畢業於「復興劇校」，在校期間即展現潛力，畢業後在「海光」時間最長，與魏海敏年齡身材嗓音各方面條件相配，成爲最受觀眾歡迎的生旦搭檔。這段時期唐文華舞臺經驗愈發豐富，又拜胡少安先生爲師，不僅得其熱心親授，還在「中視」的「國劇大展」節目裡與胡先生有多次師徒同臺的機會，藝術境界越

發提升。以「一級演員」身分進入「國光」後，在京劇界地位更形重要，憑著天賦又高又亮的嗓音，醇厚的韻味，以及俐落的身段功夫，成為臺灣當前重要的老生演員。

朱陸豪畢業於「小陸光」，十幾歲即以武生唱大軸，深受劇評家及觀眾讚賞喜愛，除了武功紮實之外，更有靈活的「演技」，舉手投足不全受京劇程式限制，能根據人物身分性情設計表演。例如《陸文龍》一劇，精彩處不僅在八大錘武技部分，更能掌握十六歲小殿下少年英雄的稚氣與豪氣，於〈說書〉一場演出了人物情緒的轉折，自然而生動。後期代表作《廖添丁》也是如此，穩穩掌握了「義賊與小偷」、「英雄與痞子」之間的模糊地帶，成功塑造了有血有肉的人物。

小生高蕙蘭畢業於「小大鵬」，在「大鵬」時期的表現已成熟，而「國光」時期的高蕙蘭，內涵愈見豐盈，形象更加圓熟，人情練達皆成戲，悠遊自得，光彩照人，一揚袂、一甩袖皆足以牽動整齣戲的成敗，顧盼之間穩穩掌握全劇節奏，不僅是一級演員小生臺柱，更以豐富的經驗與深刻的體驗，成為整個舞臺氣氛與戲劇成敗的主導性人物。而崑曲更是高蕙蘭此時期藝術的主要內涵，繼民國七十四年（1985）與徐露合演《牡丹亭》之後，八十一年（1992）之後和中國大陸崑曲皇后華文漪的幾度合作（《牡丹亭》、《奇雙會》、《釵頭鳳》），使得高蕙蘭進入了崑曲的境界，細膩講究的身段與行腔轉韻，使她在回頭演京劇小生時，都能更以「深掘與內旋」的方式細細剖陳內在之幽微，而這幾番與崑曲相得的機緣，更使高蕙蘭躬逢其盛的參與了臺灣整體藝術文學主流由「無私大我的書寫」到「個人私領域、內在情慾的深掘」的關鍵轉折。高蕙蘭不幸於民國九十

年（2001）去世，享年才五十六，不僅是國光的損失，更是臺灣京劇界不可彌補的遺憾。

「國光」的成立，最重要的意義應是京劇脫離軍政屬性、回歸文教體系，甫一成立即做出了「京劇本土化」的宗旨宣示，代表京劇將從中原視角中掙脫，正式面對生存的土地，由衷擁抱鄉土。更細膩的說，「京劇本土化」應包含以下三層意義：

⑴題材本土化：將京劇的素材擴充至本土故事。

⑵本土劇種與本土藝術風格的滲透：並不是指唱「都馬調」才算本土化，而是指京劇的板腔鑼鼓程式（也就是京劇的節奏）是否將因其他劇種因素的介入而呈現較活潑自由的風格變化？

⑶本土視角觀點與文化內涵的呈現：於京劇中體現生存於此地的人民的思考角度與詮釋觀點。

若將「本土」指為「生存在這塊土地上的人民」，則「本土化」其實與「現代化」無異，都是以「表現當前人民的情感思想」為最終目的，而以「本土化」取代「現代化」，強調的是觀察詮釋的出發點在西方、國際之外，更強調臺灣。

綜言之，「建立臺灣京劇特色」，包括「新節奏」與「新觀點」，是「京劇本土化」最高的期待。這是為臺灣京劇演員尋找新出路，也為臺灣京劇尋求新定位的積極作法，其間意義受到普遍的重視，相應而來的《臺灣三部曲》三齣新編戲，便成為透視這項總原則實質內涵的具體例證。

八十七年（1998）春季第一部曲《媽祖》演出之後，演員的表現穩健，但劇本敘事手法和內涵情思，並未能達到「京劇本土化」的最高期許。從「新觀點」的角度看，一般認為，如果《媽祖》能

夠以臺灣社會近年來「在宗教與理性的對抗中迷失自我」的現象爲創作動機，或能有更深層的觸發，而不至於只呈現「題材本土化」的表象；從「新節奏」的角度來看，此劇保守的回歸最傳統京劇的敘事方式，並沒有變化的手法運用，而最堪玩味的，是女主角魏海敏面對傳統腔調所採的標準梅派唱法，體現的非但不是新節奏感，反而是「國光」在「京劇本土化」之外的另一宗旨：「尊重傳統、原汁原味」。

「正宗傳統、原汁原味」或許並沒有見諸於「國光」的文宣明示，不過這一直是這個國立劇團創團幾年來鮮明的方向。創團第一部大型新製作選擇崑劇《釵頭鳳》，即有濃厚的回歸百戲之母源頭、宣示尊重傳統的意義；緊接著以極傳統的手法選演梅蘭芳大師生前未及推出的遺作《龍女牧羊》，箇中含意也非常清楚。對國家級劇團而言，這個方向當然正確，傳統絕對應該尊重，而且這也是「中國大陸熱」所引發的回歸傳統的風潮下的自然反應，但是，問題在於：「本土化」和「原汁原味京劇」如何結合？

其中的矛盾經過反覆驗證逐步調和，到了第三部曲《廖添丁》，顯然不擬只以題材本土自限，而有往深入的兩層趨近的意圖了。全劇的新意在於「舞臺調度靈活、武技身段設計精彩、整體節奏流暢（尤其上半場和武戲部分）」，這是導演李小平和朱陸豪、謝冠生、朱勝麗、吳劍虹及其他所有演員的共同努力，而這種風格的形成卻又未必完全肇因於鄉土，若論功勞，導演對於京劇程式的重組打散靈活運用應居首功，換言之，並不是吸收了本土劇種的表演特質，而是京劇本身的重新組合，本土化是個誘因，而非內涵。本土化與現代化的關係，在此得到具體實証。

　　世紀之交，國光終於拋開政治顧慮回歸文化本質的思考，選擇
推出純藝術性的《閻羅夢》為年度新戲大製作。《閻羅夢》的素材
早始於古代小說《鬧陰司司馬貌斷獄》，但劇作家陳亞先在舊素材
的觸發之下，寫出的是屬於當代的全新創作。全劇主旨比古代小說
戲劇更翻上一層，不落於南柯一夢舊套，也不同於西方電影對科技
文明人類基因的探索，有古雅的韻致、奇幻的情節與現代的節奏，
更主要的是有當代意識。編劇以幽默奇幻的筆法點出人生真相：「希
裡糊塗、善惡一鍋煮」，人都有無限的理想，可是人生絕不是黑白
分明的，現實不可能像「小蔥拌豆腐」一樣的「一青二白」，所謂
「善惡有報、條理分明」只有在戲曲裡、在夢境裡才可能出現。這
齣戲從這個角度顛覆了傳統京劇的價值觀，體現了「戲曲現代化」
的內在意義，獲得觀眾熱烈迴響，甚至形成藝文界對「思維京劇」
新類型的高度期待。

　　緊接著推出的《王熙鳳大鬧寧國府》，改編自紅樓夢文學經典，
這齣戲使得魏海敏釋放全部表演能量。魏海敏十幾年來潛心學梅，
功夫下足了之後，從梅派戲碼中翻騰而出擔綱新戲，梅派的「大方、
派頭」內化在舉手投足氣韻之中，以快速變化的表情體現「明是一
盆火、暗是一把刀」的人物特質，以精彩的「京白」與「演技」，
展演王熙鳳如何「攤開覆雨翻雲手，施展爭風吃醋才」。這次演出，
不僅是魏海敏這位傑出演員藝術層次的躍升，同時更可以讓觀眾重
新看到「演員」在「編、導」的保障鞏固之下如何再度站回舞臺第
一線的位置。

　　今年（民國九十三年、2004）選擇《李世民與魏徵》當作年度大戲，
除了與總統大選的政治氣氛相互配合，提出治國、管理的相關議題

之外，更特別的，是想呈現歷史政治宮廷戲的另一番格局。男性劇作家陳亞先竟以女性思維處理男性的治國安邦的大戲，君臣相處一如男女戀愛相交，兩人相互愛慕欣賞，但是遇見大關鍵以及小心眼的碰撞時，各自放不下身段，一個欲迎還拒、欲拒還迎，一個欲去還留、欲留還去，全劇幾場戲都通過這樣的人物形塑，營造出徘徊纏綿的迷人韻致。這是一部純粹從「小處著眼」的「人性化」的戲，鉤陳出精微的人性糾纏以及搖曳生姿的特殊氣韻，「男性作家的女性書寫，治國宏願中的深層隱私」乃成為本劇主旨。

推出大型製作的同時，國光也積極與學界結合嘗試京劇的實驗，傳統戲《御碑亭》的顛覆版《王有道休妻》，便以「京劇小劇場」為標誌，與臺灣大學戲劇系舉辦的「兩岸戲曲編劇研討會」結合，企圖開發年輕知識分子參與討論，劇中除了出現擬人化角色之外，更嘗試用兩位演員同臺同時共飾一人，分別代表女性心理的兩個面向，「京劇小劇場」指的不僅是題材、文本、內涵意旨的實驗性，更包括「傳統表演體系」的擴充改寫。

另有兒童京劇《風火小子紅孩兒》（張旭南編劇）和《禧龍珠》（金驥生編劇）兩部兒童京劇。

最後，將「國光」的大型新戲列表如下：

劇　　　名	導　　　演	編　　　劇	主要演員	首演時間
釵頭鳳（崑劇）	沈斌（中國大陸）	鄭拾風（中國大陸）	華文漪 高蕙蘭	1997
龍女牧羊	劉元彤（中國大陸）	劉元彤（中國大陸）	魏海敏	1997
媽祖	楊小青	玉笠人	魏海敏	1998

	（中國大陸）	貢敏（國光藝術總監）		
鄭成功在臺灣	盧昂（中國大陸）朱錦榮	曾永義	唐文華	1999
大將春秋	張義奎	金恩渠（中國大陸）	朱陸豪唐文華魏海敏	1999
廖添丁	李小平	邱少頤沈惠如	朱陸豪朱勝麗唐文華	1999
釵鈿情	石玉昆	劉慧芬	魏海敏唐文華	2000
牛郎織女天狼星	朱楚善	曾永義	唐文華朱陸豪陳美蘭	2001
閻羅夢	李小平	陳亞先（中國大陸）王安祈沈惠如	唐文華朱陸豪	2002
王熙鳳	李小平	陳西汀（中國大陸）	魏海敏	2003
李世民與魏徵	李小平	陳亞先（中國大陸）	吳興國（特邀）唐文華魏海敏	2004

㈢復興劇校在1990年代的新戲

「復興」（1999改名「臺灣戲曲專科學校」）1990年代以來推出了多齣新戲，從第一階段對中國大陸作品的直接「移植」（《乾隆下江南》、《徐九經升官記》、《荊釵記》、《美女涅槃記》），到加入編導新觀點的「改編」（《潘金蓮》），最後展現了完全的「創作」能力（《阿Q正傳》、《羅生門》）。「復興」這些戲引發的討論頗熱烈，尤以《潘金蓮》、《美女涅槃記》、《阿Q正傳》與《羅生門》等四劇爲甚。綜合觀之，引發的議題如下：

1.「導演」的職能鮮明

在「雅音」和「當代」時期已具體提出卻還沒有突出成績的「導演」一角，到了「復興」新戲中發揮了鮮明的作用。這點由《荒誕潘金蓮》兩個版本的比較即可清晰證明。魏明倫的川劇《荒誕潘金蓮》，由「復興」改爲京劇形式演出，導演鍾傳幸團長盡量沖淡原著「反封建」色彩，將原本「直刺封建幽靈」的主題，調整成「對男權社會價值觀的批判」，將戲探討的對象由「體制」轉到了「人性」。對武松性格的重塑也是如此，而試圖從情的角度深化其內心。改編有一貫的中心思想，而不甘於移植更企圖創新的努力，更值得肯定。

2.女性心理的深入挖掘受到編導重視

不僅《荒誕潘金蓮》和《美女涅槃記》以女性爲主，即使是《羅

生門》也沒有忽略這項議題。這一方面是「復興」團長兼導演鍾傳幸性別特點的顯現，一方面也可看出「復興」企圖與當前文化議題結合的用心。

3.文化批判的態度顛覆了傳統戲曲的教化本質

戲曲經常以道德教化為主要功能目的，而《美女涅槃記》等劇卻對傳統中國文化的虛偽道德進行了猛烈的抨擊，因而為傳統戲曲的轉型在意識型態上先提供了新基礎，嬉笑怒罵在此有著深遠的文化意義。

4.臺灣符碼的加入

《阿Q正傳》裡有歌仔戲「都馬調」、臺灣民謠「草蜢弄雞公」與西皮二黃的結合，而劇評界提出：臺灣符碼加入之後，符碼的內在意義（觀點視角）是否也能深刻透現？也就是說：本土語言音樂風物的穿插融入，除了具備「打散京劇純度以跨越單一劇種」的目的之外，還應呈現「此時此刻臺灣的製作對阿Q的新詮釋」。

5.挑戰戲曲的性格塑造

無論是卑微的小人物阿Q，或是以「人心乃難解之謎」為主題的《羅生門》，性格塑造都迥異於傳統戲曲的「善惡分明、忠奸判然」。這兩齣戲提供了我們對「戲曲豐富的表演究竟是性格刻畫的資源還是負擔」此一根本問題深刻思考的空間。同時劇評也指出，在面臨這項挑戰時，傳統京劇工作者更需要突破道德的防線，除了表演程式需要創新之外，內在的規範程式更需突破。京劇創作者雖然努力

於突破傳統，但形式的解放之外，心中卻仍保有一分「道德的尺度」，這可能是傳統藝術工作者在養成教育中自然培育成的人生觀，然而在藝術準備突破傳統時，這一道不自覺的道德防線往往拖住了叛逆的腳步，因此，需要創新突破的不僅是表演技法，更是內在的規範程式。

這幾齣新戲深刻掌握臺灣社會脈動與文化思潮，充分運用中國大陸編導「機趣嘲諷」的特長，與當前臺灣文化界當紅議題（文化批判與女性主義）結合，從這個角度使京劇與當代社會在藝術上接軌融合。新世紀以來，全團傾全力製作諾貝爾得主高行健的《八月雪》（特邀吳興國主演），創作量明顯減少。

民國1990年「復興」率先推出《新嫦娥奔月——當嫦娥遇見阿姆斯壯》兒童京劇，緊接著八十八年（1999）《森林七矮人》更是改編自迪士尼卡通的作品。

葉復潤是繼「臺灣四大鬚生」之後最被看好的鬚生俊才，而他在1990年代的表現更突破了老生的範疇，首先在《徐九經升官記》中主演徐九經，由大陸朱世慧創造的這個腳色，開創了「丑生」的戲曲新行當，而葉復潤的表現毫不遜色，老生的本行部分更為穩健，丑腳的智慧機趣也全無造作，擴大了老生的人物面向使全劇靈活生動，《美女涅槃記》的八王爺和《法門眾生相》的賈桂更在朱世慧的原創基礎上有了深度發揮。許久不演正工老生戲的曲復敏，在《法門眾生相》裡展現了清亮的嗓音與儒雅俊逸的風采，而曲復敏更令人驚異的表現是在《出埃及》裡，以老旦姿態飾演埃及王子的親生母親，一段「我在地、你在天」與朱傳敏兩個聲部的唱段令人動容。曹復永原本就有開闊的戲曲觀，無論是傳統戲或是創新演法，都能

應付裕如，《羅生門》裡三段不同性格的丈夫，體貼、懦弱到暴力
傾向，有層次分明的體會。旦腳部分趙復芬以「復」字輩當家臺柱
身分在《徐九經升官記》裡飾演戲分不重的倩娘，提振全團士氣，
而後在移植自贛劇的《荆釵記》中更有吃重的演出，從〈雕窗〉到
〈投江〉大段唱腔，加上特長水袖的舞姿，表現傑出。朱傳敏的多
元化表演也在這時段受到強力激發，原本婉約秀麗的程派小旦，搖
身一變成爲《阿Q正傳》裡大手大腳的鄉下婦女。朱民玲第一次挑大
樑就在《潘金蓮》裡有多層次的表現，接下來在《美女涅槃記》的
表現更收放自如。新秀黃宇琳主演《羅生門》，不只表現了寬亮的
嗓音，婀娜的蹻工，更是超乎年齡的性格刻畫。吳興國以校友身分
回到母校主演《阿Q正傳》，突破京劇程式，融入生活化表演，不僅
靈動活活潑貫串全場，最後謝幕時「茫然的眼神」更使全劇收到掉
尾一振的效果，使「謝幕入戲」，開劇場之先例。

　　以下即將1990年代以來「復興」的大型製作列爲一表以清眉目：

劇　名	導　演	編　　劇	主要演員	首演時間	備　　註
乾隆下江南	齊復強	羅通明、劉夢德（中國大陸）	唐文華郭錦華曹復永	1992	採用上海京劇院劇本
徐九經升官記	曹復永	習志淦、郭大宇（中國大陸）	葉復潤趙復芬	1992	採用湖北京劇團劇本
關漢卿	劉安琪	陳欲航（中國大陸）	葉復潤朱傳敏	1993	全新編劇
荆釵記	孫蓓君	劉伯祺改編	趙復芬曹復永	1993	改編自贛劇（黃文錫編

					劇、凃玲慧主演）
法門眾生相	余笑予（中國大陸）	余笑予、李云彥（中國大陸）	葉復潤 曲復敏 朱傳敏 朱民玲	1994	採用湖北京劇團劇本
潘金蓮	鍾傳幸 曹復永	魏明倫（中國大陸）	朱民玲 曹復永 葉復潤 丁揚士	1994	根據川劇《荒誕潘金蓮》改編
美女涅槃記	余笑予（中國大陸）	習志淦（中國大陸）	朱民玲 葉復潤	1995	移植自湖北漢劇團
阿Q正傳	鍾傳幸	習志淦（中國大陸）	吳興國	1996	全新編劇
羅生門	鍾傳幸	鍾傳幸 宋西庭（中國大陸）	吳興國 曹復永 黃宇琳	1998	全新編劇
出埃及	鍾傳幸	鍾傳幸 李華清（中國大陸）	李寶春 朱傳敏 朱民玲 曲復敏	1999	全新編劇

㈣辜公亮文教基金會臺北新劇團

　　財團法人辜公亮文教基金會爲和信企業團會長辜振甫（公亮）於民國七十六（1987）年所發起，京劇小組成立於民國八十一年

（1992），在執行長辜懷群推動下，邀請李寶春與多位京劇諸名演員合作演出，連續推出多檔京劇，「臺北新劇團」即衍生自辜公亮文教基金會，由李寶春任團長。不過觀眾並不太習慣「臺北新劇團」的稱謂，一般多以「辜公亮文教基金會製作的戲」或「李寶春京劇」稱之。

這個民間劇團以李寶春爲主力演員核心，李寶春爲京劇名家李少春之子，1980年代末期由美來臺，與辜公亮文教基金會合作，先以父親名作《野豬林》、《打金磚》等劇獲得觀眾口碑，緊接著1991年推出「上海京劇院」甫於前兩年贏得大獎、被視爲京劇新里程碑的名劇《曹操與楊修》，一舉奠定了李寶春個人的藝術信譽。十餘年來，李寶春推出的戲可分成三類：

1.全新大型製作

例如《孫臏與龐涓》（新編）、《十五貫》（改編自崑劇）、《孫安進京》（改編自李和曾《孫安動本》）、《仙姑廟傳奇》（改編自現代戲《白毛女》）等。

2.中國大陸新戲在臺首演

《曹操與楊修》、《三打祝家莊》、《寶蓮神燈》。

3.傳統老戲（含修編）

包括《打金磚》、《戰太平》、《挑滑車》、《長坂坡》、《陸文龍》、《瑜亮鬥智》、《古城會》、《華容道》、《鬧天宮》等，並曾以中國大陸早期新武戲《雁蕩山》爲基礎排成「舞與武」。

大型製作新戲之中，最傑出的仍屬《曹操與楊修》，這齣由中

國大陸陳亞先編劇、馬科導演的「上海京劇院」代表作，在中國大陸各項大獎中俱備受肯定，李寶春能在1990年代初即將這齣「京劇新經典」搬上臺灣的舞臺，對於京劇的提升與推廣有重大貢獻。「中國大陸原創、臺灣再生」是辜公亮文教基金會李寶春新戲的基本型態。

　　該團更大的特色是：兩岸京劇「深度交流、實質合作」，兩岸名角通過排戲、合演而能具體落實藝術的深度交流。與李寶春合作的演員，只有一開始幾年以臺灣演員為主，後來幾乎每一檔都邀請一兩位重量級中國大陸演員特地來臺主演，包括花臉尚長榮、旦腳薛亞萍、李經文，丑腳孫正陽等。最轟動的便是尚長榮與李寶春一同主演《曹操與楊修》，他與李寶春的配搭，足以與「尚長榮、言興朋」「尚長榮、關懷」「尚長榮、何澍」等不同的組合相提並論。

　　解嚴之後社會文化的變遷直接衝擊著京劇界，綜合言之，1990年代以降的臺灣京劇界有這些值得注意的現象：

　　1.就劇壇生態而言：

　　⑴軍中劇團解散，隸屬於教育部的「國立國光劇團」成立，京劇回歸文教體系。

　　⑵劇場的變遷：Ⓐ「國軍文藝中心」隨軍中劇團解散而不再是京劇重鎮。Ⓑ「國家戲劇院」「新舞臺」為各團優先爭取的演出場所，京劇演出以「大型現代劇場化新製作」為最突出的演出型態，經典老戲的常態公演退居中小型社區劇場。Ⓒ「國家戲劇院」的自製節目也包括中國大陸各劇種地方戲曲，與民間經紀公司相互為用，共同將「戲曲劇壇」概念放大。

(3)民間經紀公司（傳播公司）對劇壇的影響：Ⓐ大量引進中國大陸各劇種戲曲，戲曲劇壇概念放大。Ⓑ因爲經紀公司負責人有許多本身執著於戲曲和曲藝，因此不全以市場需求爲考量，經紀公司展現文化性格。

(4)戲曲劇壇概念擴大：中國大陸各劇種戲曲來臺公演，本土劇種進入現代劇場機會增多，京劇不再是「戲曲劇壇」的核心，京劇必須與眾多劇種一較長短。

2.就京劇的演出型態及審美觀而言：

(1)兩岸合作、深度交流：Ⓐ中國大陸導演、編劇、作曲編腔與「國光」「復興」（戲專）合作機會頻繁。Ⓑ辜公亮文教基金會屢次邀請中國大陸著名藝人與李寶春同臺合作。

(2)中國大陸京劇在臺演出漸成常態：Ⓐ中國大陸京劇團經常受邀來臺，演出場次不下於臺灣自己的劇團。Ⓑ電視京劇由臺視「戲曲你我他」開啓到中國大陸選戲錄製新戲的風氣。

(3)找回傳統抒情美學、流派藝術魅力再現：1980年代在「雅音」與「當代」戲曲現代化的追求下被忽略的流派藝術傳統功力（尤其是唱功），隨中國大陸演員來臺而重新獲得重視。

(4)京劇評論的兩種趨向：《民生報》的專欄「民生劇評」以及《表演藝術》雜誌（還有較不固定的《聯合報》、《自由時報》）多由學者執筆撰寫京劇評論，以總體劇場的各部門爲宏觀考察；穩定出版的專業京劇報紙《申報》及《弘報》多由資深戲迷撰稿，展現專業觀點，以演員唱念做打表演藝術的評論爲主。

3.就京劇新創作的手法及內涵而言：

(1)京劇與現代劇場的結合已成常態：1980年代始於「雅音小集」的「現代劇場各元素運用至京劇」觀念（具體表現在「劇場設計舞臺美術、服裝設計、國樂團與文武場結合」），到了1990年代已成為無須爭論的京劇新戲之必備。

(2)京劇導演職能明確：1980年代始於「雅音小集」卻還未落實的「京劇導演」一職，在1990年代通過中國大陸的啓發與示範而具體實現，每齣新戲必由導演統籌調度並對劇本二度創作，這也是京劇「大型現代劇場化新製作」之必要。

(3)政治風潮對京劇的影響：京劇本土化的理念表現在國立國光劇團《臺灣三部曲》之製作中，藝術效應需由創作中檢驗。

(4)文化議題與京劇的結合：在女性主義思潮的影響下，許多創作針對女性的情感與處境重做審視，這正是戲曲現代化在詮釋觀點方面的表現。

(5)改編世界經典：延續自「當代傳奇」開創的此一風潮，1990年代仍有多齣重要作品，對於京劇題材的擴大與表演多元化的激發有很大功效。

(6)兒童京劇的創發：以培育京劇新觀眾、教育扎根及市場區隔為考量而創發的「兒童京劇」新類型，始自於1990年代中期（1996），發展快速。

(7)京劇小劇場的嘗試：針對文本、表演所做的多元嘗試，試圖開發京劇的多種可能性。

以上各點多見於本書內文，最後分項總結為這幾點，偶有書中未及詳論或較難安置穿插的論點，亦補述於此，統合為上述各點。

四、參考資料

京劇部分參考資料甚多，僅列出馬少波等主編《中國京劇史》（北京：中國戲劇出版社，1998修訂版）做爲代表。

臺灣京劇部分，主要的有以下參考資料：

王安祈《臺灣京劇五十年》上下冊，宜蘭：國立傳統藝術中心，2002年。

王安祈《當代戲曲》，臺北：三民書局，2002年8月。

徐亞湘《日治時期中國戲班在臺灣》，臺北：南天書局，2000年。

王安祈《傳統戲曲的現代表現》，臺北：里仁書局，1996年。

呂訴上《臺灣電影戲劇史》，臺北：銀華出版部，1961年。

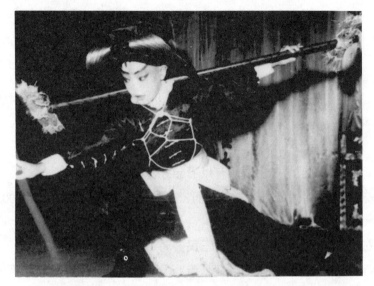

圖 1. 張復建幼年在復興劇校演出「白水灘」，民國五十一
　　　年（1962）。

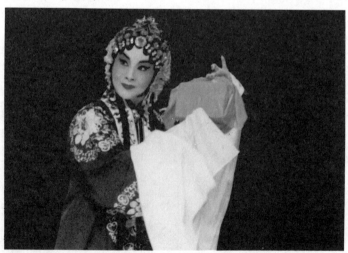

圖 2. 魏海敏「穆桂英掛帥」，民國七十九年（1990）。

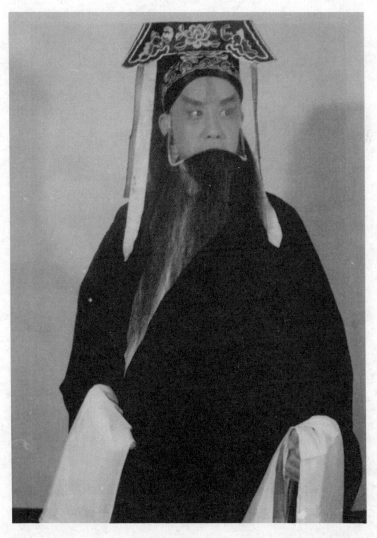

圖 3. 「句踐復國」，周正榮飾句踐，民國七十一年（1982）。

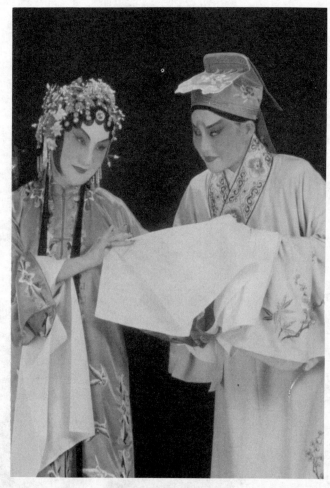

圖 4. 徐露與高蕙蘭的「牡丹亭」，民國七十四年(1985)。

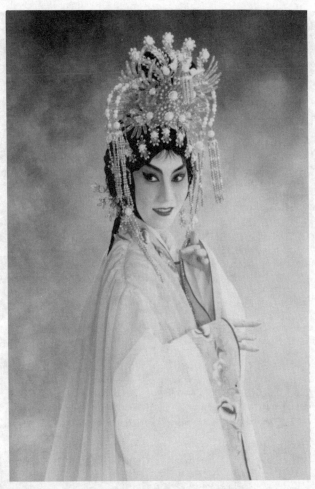

圖5.「雅音小集」郭小莊「紅綾恨」，民國七十八年 (1989)。

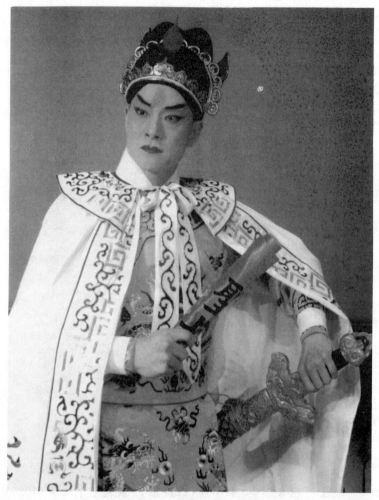

圖6. 吳興國應國立國光劇團之邀演出「李世民與魏徵」，民國
九十三年（2004）。

陸、豫　劇

陳　芳*

一、歷史源流

　　豫劇昔稱河南梆子、河南高調、河南謳、謳戲、豫梆、土梆戲、靠山吼，中共建國後始改今名。約是明末的西秦腔（隴西梆子腔）傳入河南，結合當地的民間歌舞，又受到弋陽腔、亂彈、羅戲的影響而逐漸形成的。豫劇形成以後，由於方言之異，在流播各地的過程中，衍生出各具特色的流派。大抵可分爲以開封爲中心的「祥符調」，以商邱爲中心的「豫東調」（一稱「東路調」、「下路調」），以豫東南沙河流域爲中心的「沙河調」（一稱「本地梆」），及以洛陽爲中心的「豫西調」（一稱「西府調」、「靠山吼」）。一般將祥符調、豫東調、沙河調類稱「豫東調」，發音多用假嗓，音域屬上5音，即以567$\overset{\cdot}{2}\overset{\cdot}{3}$爲腔體骨幹音，以562765245爲旋律線，主音落5。女聲明快俏麗花腔多，男聲挺拔昂揚，原以本嗓「帶喊兒」唱出，唱腔特點激越而

＊　臺灣師範大學國文系教授

流暢；「豫西調」則發音多用本嗓，音域屬下5音，即以12356為腔體骨幹音，以5̇1̇654321為旋律線，主音落1。演唱時大腔大口、風格悲壯，贋腔帶「咦」，「寒韻」（落4、7）較多，唱腔特點深沈而渾厚。

豫劇採用中州音韻，唱詞多七字句或十字句。音樂屬板式變化體，可分〔慢板〕、〔流水板〕、〔二八板〕和〔飛板〕等四大板類。各種板類又有許多變化，如〔慢板〕類可分〔迎風板〕、〔連環扣〕、〔金鈎挂〕，〔流水板〕可分〔慢流水〕、〔快流水〕，〔二八板〕類可分〔慢二八〕、〔二八連板〕、〔緊二八〕、〔緊打慢唱〕，〔飛板〕類則可分〔滾白〕、〔栽板〕、〔叫板〕等。曲牌分為笛牌與弦牌兩種，前者如〔滿堂花〕、〔風入松〕、〔紫金杯〕、〔娃娃〕等，後者如〔苦中樂〕、〔菠菜葉〕、〔撞倒牆〕、〔五龍擺尾〕等。在吹奏笛牌時，還配有一定格式的打擊樂，並以小鉸子擊節，別有風味。豫劇的傳統伴奏樂器分為文、武場面，文場早期有二弦、三弦、大弦（八棱月琴），稱之為「老三手」或「仨弦手」❶，定弦為4度關係，及竹笛、嗩吶等；武場常用樂器有鞭鼓、堂鼓、大鑼、小鑼（一稱堂鑼、手鑼）、手鈸、鉸子、大鐃、大鑔、尖子號、梆子等。1930年代後改用板胡、二胡、三弦、入笙，棄大鐃、大鑔、尖子號。1950年代後加入琵琶、革胡、悶子。隨著現代戲的大量演出，又先後加入大、中、小提琴，阮，單、雙簧管，長、圓、小號，長、短笛，乃至電子樂器等。

豫劇行當俗稱「四生四旦四花臉，八個場面（即一鼓二鑼仨弦手）

───────────────

❶　後因二弦音色尖噪而代之以板胡。

兩箱佾」。所謂四生是指大紅臉（一稱紅淨、紅生）、二紅臉（一稱馬上紅臉）、小生、邊生（一稱二補紅臉），四旦是指正旦（一稱青衣）、小旦（一稱花旦、閨門旦）、老旦、帥旦，❷四花臉是指黑頭（副淨）、大花臉、二花臉、三花臉。因爲正好是男八女四的行當，故稱四生四花臉爲「外八腳」。以男腳爲主的戲，即名「外八腳戲」。清同、光前多演征戰、袍帶戲，故以「紅臉」（鬚生）挑梁；光、宣後，旦腳做工戲興起，「乾旦」開始走紅；1940年代後，以陳素貞、常香玉爲代表的「坤伶」大放異彩，促使豫劇行當擴展爲五生：大生、二生、老生、小生、邊生，五花臉：大花臉、二花臉、三花臉、黑臉、毛臉，八旦：正旦、閨門旦、花旦、老旦、帥旦、刀馬旦、彩旦、窰旦。行當分工愈趨細密。

　　豫劇的傳統劇目約有近千齣，如《對花槍》、《鍘美案》、《十二寡婦征西》、《桃花庵》、《大祭椿》等，都非常膾炙人口。中共建國後改編推出如《穆桂英掛帥》、《戰洪州》、《唐知縣審誥命》等百餘齣，也相當受歡迎；另有新編古代戲約二百餘齣，創作現代戲如《朝陽溝》、《劉胡蘭》、《李雙雙》等則近三千齣。但眞正在舞臺上傳演不衰的劇目，可能只有百齣左右。

　　1980年代以後，著名豫劇演員以女性居多。中國大陸有陳素貞（原名王若瑜）表演風格精巧秀麗，擅演《宇宙鋒》、《梵王宮》等；常香玉以豫西調爲基礎，融入豫東調、祥符調、曲劇、河南墜子、河

❷　爲豫劇旦腳獨創之行當，紮靠配旗，有大段唱工。表演上融青衣、刀馬旦、武生爲一體，英挺穩健；唱腔上既保持青衣柔、潤、顫、穩的唱法，又吸收武生等男腔樸、直、昂、壯的特色。如《平遼東》之穆桂英。頗有「武戲文唱」的味道。

北梆子、民歌等自創新腔，擅演《紅娘》、《花木蘭》、《大祭椿》等；馬金鳳以高亢清脆見長，《穆桂英掛帥》等為代表作；崔蘭田以豫西調純樸深沈的唱腔，譽滿中州；閻立品擅飾閨門旦，《藏舟》一類劇目堪稱獨步。❸而臺灣的張岫雲、王海玲也各有絕藝，享譽海內外。

二、分期特色

豫劇自民國三十八年（1949）隨著軍隊輾轉播遷來臺，意外地撒種植根，從初期零星而小型的康樂演出，繼之依附軍隊成立各劇團，採取臨時任務編組，後來正式納入編制，到改隸教育部國立國光劇團，至今在臺灣辛勤耕耘已逾五十年。依陳芳、嚴立模《臺灣豫劇五十年圖志》的建構視角，其發展約可分為五個時期。並先後塑造兩代豫劇皇后：張岫雲和王海玲，薪傳至今不絕。茲先以線性敘事方式說明歷史縱軸的分布概況，再以圓點凸顯方式紹述兩代豫劇皇后的演藝特色。

㈠歷史縱軸的分布概況

1.奠基期（約 1950 年代）

政府遷臺之初，豫劇只有零星的業餘演出。據資料顯示，最早

❸ 上參見李漢飛編《中國戲曲劇種手冊》，北京：中國戲劇出版社，1987年6月，〈河南省・豫劇〉條，頁750-755。又馬紫晨主編《中國豫劇大辭典》，鄭州：中州古籍出版社，1998年9月，〈豫劇〉、〈豫東調〉、〈豫西調〉條，頁10-12。

一次是民國三十九年（1950）元旦，臺中平等里眷區舉行一場平劇晚會。杜玉柯集合一批愛好豫劇的空軍官兵和眷屬，一手安排演員與文武場，搬演《轅門斬子》。由於演出頗獲好評，故空軍7441部隊決定以此爲班底組織豫劇團。月給經費三十元，並撥出一個帳棚以爲排戲之用。同年，陸軍青年軍206師617團士官楊桂發等，也在團長呂心賢支持下，於高雄鳳山南防部康樂廳演出《南陽關》、《三娘教子》、《斷橋亭》、《打店》等河南梆子劇目，同樣造成轟動。因而創立了「黃龍豫劇團」（一說團名「中原」），陸續演出多次。直到隔年呂團長調職，豫劇活動隨之中止。但豫劇種子已在陸軍萌芽生發。七年後，由鳳山調駐馬祖的陸軍青年軍206師616團芮文正，遂發起組織「虎賁豫劇團」；此即後來「陸光豫劇團」的前身。

民國四十年（1951），早已成名的豫西調「十八蘭」之首——演員毛蘭花❹受邀加入指導空軍業餘劇團，該團實力倍增。但四十二年（1953）下半年後，因空軍實施現代化改組整編，劇團人員調動幅度過大，以致排演幾近停頓。次年，空軍總司令王叔銘下令重整豫劇團，改隸空軍總部，在臺中正式成立「空軍業餘豫劇團」，又稱「大鵬豫劇團」。全盛時期，演職員約有五十多人，一時欣欣向榮。

而1940年代即已以藝名「萬麗雲」受人矚目的張岫雲，與夫君李久濤，於時代戰亂中，跟隨黃杰部隊輾轉緬甸、越南。客居富國

❹ 毛蘭花藝名毛鳳麟，1940年代即已成名。抗戰時期在有「小上海」之稱的安徽界首，以「哭得好」爲人讚譽。與「唱得好」之馬金鳳、「舞得好」之徐艷琴、「長得好」之閻立品並稱「四好名旦」。時正隨夫國大代表朱振家客居臺中。

島時，為排解荒島上的苦悶情懷，便集結河南同鄉成立「中州豫劇團」，不時演出自娛。民國四十二年（1953），這支滯留部隊被政府接運來臺，人員散編各軍種；劇團成員多被編入海軍。在海軍陸戰隊司令周雨寰和政治部秘書吳鳳翔的支持協調下，九月二十五日終於以「中州」為基礎成立「飛馬豫劇隊」，演職員約二十餘人❺。隊名取自陸戰隊隊歌「海上策飛馬，灘頭建奇功」。最初隊址設於高雄縣大埤湖（今澄清湖）營區，後遷左營桃子園三角草房，積極聘請演員、樂師。四十三年（1954）再遷海軍第一造船廠隔壁（今海軍左營造船廠），五十七年（1968）終於遷至現址（左營實踐路102號）。這就是臺灣豫劇薪火相傳的重要劇團，也是目前臺灣碩果僅存的唯一豫劇劇團。

　　1950年代所成立的軍中豫劇團，主要任務自然是赴金、馬和環島勞軍、義演，以振奮士氣。然因其均非正式編制，缺乏經費來源，故也在各地戲院作商業性公演，以為開源。根據記錄，張岫雲常在左營興隆戲院與高雄明星戲院登臺，每月一次，一檔十天，幾乎場場爆滿。而民國四十五年（1956）在臺北環球戲院公演時，一張黃牛票叫價竟高達七十元，時張氏月薪尚不足二百元。可見這種商業演出相當受民眾歡迎。以公演養劇團固然辛苦，但也因此增加演出經驗，積累了一定的表演劇目，為爾後豫劇人材之培育發展奠定厚的基礎。

❺　成立之初已有隊員如張岫雲、李久濤、魏成鈞、楊詩榮、杜執憲、趙逞高、
　　楊運光等，民國四十四年（1955）自陸軍徵調琴師王學仁、乾旦兼編劇楊
　　桂發、陸戰隊某部簽調板胡兼嗩吶李世海，四十六年（1957）李淑君加入
　　後，全隊約二十餘人。

　　當時的演出劇目，多爲傳統骨子老戲。重點在撫慰觀眾的鄉愁，鼓舞反共復國的鬥志。如毛蘭花之《賣苗郎》、《抱琵琶》、《桃花庵》、《大祭椿》，張岫雲之《販馬記》、《陰陽河》、《鴛鴦盟》、《白馬關》、《義烈風》、《香囊記》、《老羊山》、《大祭椿》、《秦雪梅弔孝》、《平遼東》、《桃花庵》、《對花槍》、《凌雲志》、《洛陽橋》、《白蛇傳》、《樊梨花》等，❻大抵遵循傳統的表演路數。但也有部分劇目是爲了特殊目的而量身製作的。如民國四十六年（1957），毛、張二人領軍的豫劇團，同時被安排在陽明山革命實踐研究院爲總統蔣中正夫婦和軍政首長演出。前者推出傳統老戲《二度梅》，譜寫梅良玉與陳杏元經歷父喪、和番而終於重圓事。後者則排演「愛國名劇」《凱歌歸》，描述南宋初降金的節度使劉豫，有女劉芳深明大義，出陣殺敵、血染征衣而亡。據說蔣氏相當欣賞該劇，因此讚譽「豫劇是最富教育之劇種」。而毛蘭花另有一齣《克敵榮歸》，刻畫黃克敵英勇救主（明英宗），妻華慧娟賢孝奉姑、貞烈守節，也是「政治正確」的劇作。《克》、《凱》二劇其實都是樊粹庭在1930年代的新編劇本，屬於著名的「樊戲」。❼不僅適合抗戰時期呼籲愛國、抗敵、勝利的時代氛圍，也很

❻　參見劉淞浦〈回顧與展望──概記飛馬豫劇隊成立四十二年〉，收入海軍陸戰隊司令部編印《四十二年回顧與展望》，1995年12月，高雄：海軍陸戰隊司令部，頁27。

❼　樊粹庭自民國二十四年（1935）起主持開封豫聲劇院，鼓吹豫劇改良後，創作或改編了許多劇本。抗戰時期，隨其所組「獅吼劇團」，從河南一路演到陝西、甘肅，是謂「樊戲」。此類劇作主旨多是禦侮保種、團結愛國，以振奮人心、鼓舞士氣爲目的。《凱》劇是民國四十五年（1956）王立忠據「樊戲」《滌恥血》改編的。

迎合當時國共分立的臺灣政局。

　　由於勞軍、公演次數頻繁，一年甚至曾有高達四百場以上的演出量，使得大鵬、飛馬二團均面臨人材不足的窘境；而劇團成員多非科班出身，四功五法等表演技藝也不夠「邊式」，故培育新血乃勢所必然。民國四十七年（1958），大鵬首度招生八人。並向聯勤四四兵工廠借調周清華，❽與毛蘭花共同負責教學工作。三年之間，大鵬連續招生三批，凡約二十人。四十八年（1959），飛馬也跟進招生，向海軍總部爭取到經費每月二千元。隔年開班，計錄取第一期生二十餘人。如劉海燕、劉海霞、王海玲、李海雯、王海雲、郭海珊、葛海蛟、余海樓、丁海鵬、陳海濤、余海波等，年齡從七歲至十三歲不等。由於經費短絀，學生「無糧無餉」，住小瓦舍、睡大通鋪、吃糙米大鍋飯。據王海玲回憶，大概是清晨五點起床，先練武功二時半，九點吃早午餐，十點上學科如國文、史地、常識等，午休一時半，下午二點再練武功二小時，四點吃晚餐，晚上七點學唱腔身段，九點吃宵夜，半小時後就寢。完全配合南部炎熱天氣來調整作息。這些學生經過嚴格的坐科訓練，1960年代結業後，成為臺灣豫劇發展的重要中堅。

　　2.整編期（約 1960 年代）

　　民國五十年（1961）海軍陸戰隊的「先鋒平劇隊」解散，隊員

❽ 周清華係出身豫東調科班的乾旦，1930年代早已成名，活躍於魯西、豫東、蘇北一帶，人稱「老少迷」。民國三十八年（1949）意外隨軍邊調金門，後至臺灣，在四四兵工廠組織「四四豫劇社」，收許貴雲為徒。周氏借調大鵬時，許亦隨之。1971年至飛馬，用心調教王海玲等。許、王二人後來都得到文藝獎章。

如何景泉、惠芳林、馮學成等，先後調入飛馬豫劇隊任職淨、丑、
司鑼，李玉鐸則調任司鼓、導演兼副隊長。使飛馬的組成陣容更加
完整。而在馬祖成立的虎賁豫劇團，1960年代初期調回臺灣，先駐
臺北林口，後移臺中大甲。由於巡迴勞軍，引起陸軍總部的重視。
五十二年（1963），改由陸軍總部藝工大隊接管，在臺北成立陸光
豫劇隊。周清華、許貴雲都從大鵬調入這個劇隊。而大鵬的當家老
生秦貫伍，也於同年退役，改入飛馬。

　　雖然此時陸、海、空三軍各有一個豫劇隊，但是大鵬的實力明
顯較弱。所以，當軍中檢討整併各劇團，以求資源的有效運用時，
大鵬首先在民國五十四年（1965）五月解散。成員多轉入陸光，❾
毛蘭花則選擇離開舞臺。飛馬同樣面臨裁撤的命運。時任副隊長的
張岫雲，緊急北上，越級陳情，終於得到國防部長蔣經國特准，予
以保留。不過，在爭取的過程中，卻與陸戰隊政戰部主任曹壽和產
生嫌隙，導致張氏申請提前退役，於三年後離開飛馬。而陸光也在
六十年（1971）宣告解散。

　　毛、張二人的離隊，迫使在臺灣招收的第一代豫劇科班學生必
須立即接棒。在軍中劇隊整併的同時，國防部也開始推動「國軍新
文藝運動」，召開第一屆國軍文藝大會，設置「國軍文藝金像獎」，
演出「競賽戲」。民國五十五年（1966），飛馬正準備參加第六屆
海軍康樂大競賽表演賽，原定擔綱的張岫雲臨時不克演出，只好抽
換劇目，改由第一期學生王海玲出演《花木蘭》。這次演出相當成
功，使王海玲一炮而紅。從此與臺灣豫劇休戚與共，開始長達四十

❾　第一期優秀學生封君平先入飛馬，不久也轉入陸光。

年的演藝生涯。此外，同期的劉海燕、李海雯、劉海霞、王海雲，出身大鵬的許貴雲、封君平、胡臺英，及陸光的傅瑞雲等，都是一時之選，極受歡迎。豫劇因而後繼有人，一脈相傳。

　　臺灣豫劇經營初期，多搬演骨子老戲，憑藉周清華、毛蘭花、張岫雲、楊桂發、董鳴山等人的記憶來排練。此時已感不足。基於開發劇本的急迫性，權宜之計就是根據「錄老師」版本❿再加以修編。如使王海玲一鳴驚人的《花木蘭》，本是豫劇名伶常香玉的代表作，乃1950年代西安之陳憲章、王景中據馬少波新編京劇《木蘭從軍》改編的。臺灣演出版則是大鵬之常可舉以常香玉演唱之片段為基礎，再參考京劇編寫的。常氏運用相同的方法，還編寫了另一齣具有京劇荀派味兒的《紅娘》，後來也成為王海玲獨到詮釋的經典劇目。而如《楊金花》，係民國五十八年（1969）四月，飛馬在陽明山中山樓為中國國民黨十全大會晚會所演出的劇目。總統蔣中正夫婦讚譽有加，特頒發獎金二萬元。五月，中國文藝協會第十屆文藝獎章也特別設立「戲曲類──豫劇表演獎」，頒給該劇主角許貴雲和王海玲。七月，國防部甚至核定飛馬正式納入編制。並通令三軍院校及部隊都要觀賞該劇，飛馬帶著《楊》劇遍演軍中。這個得到多項殊榮的劇目，其實也是常氏從收音機裡錄下〈搜府〉一場，然後再與楊桂發合作創編完成的。

　　另如《蟠桃會》、《花蝴蝶》、《青石山》、《李亞仙》❶等，

❿　戒嚴時期，臺灣演員根據中國大陸演出的錄音或錄影帶（常常只有一、兩段），再自行加工設計、編演全劇，戲稱之為「錄老師」。

❶　《李亞仙》是俞大綱的新編京劇，原名《繡襦記》，由胡陸蕙唱紅。因俞氏欣賞王海玲的演藝，故主動提供劇本。由張若鑑改編為豫劇版，杜執憲譜曲，文詞更動幅度不大。

都是由京劇版改編而來的。這種改編傾向，代表豫劇有意識地朝向
「京劇化」的道路前進。「京劇化」的表徵，不僅見於劇本文詞的
雅化，刪除河南方言特有的詞彙、俚俗語等，而且要求身段與音樂
也向京劇學習。尤其是飛馬豫劇隊，意圖最為明顯。這是因為飛馬
的師資如李淑君（生）、劉春庭、秦月樓、張來順、馬永祿、曹少亭、
李宗源（先後教基本功和武功）等，均來自京劇界。又武場的張鴻剛、
張明昌等，也曾入京劇界。因此，很自然地把京劇表演程式和鑼鼓
經帶入豫劇界。

　　這個時期的演出型態大致有勞軍晚會和藝工團隊的「競賽戲」
觀摩公演兩類，而且都持續維持了三十年。後者直到軍中劇團全數
解編為止，前者則至今仍有少數邀約。演出劇目除了上文所述，尚
有《救壽州》、《戰洪州》、《玉虎墜》、《穆柯寨》、《荀灌娘》、
《抗暴圖》、《梅龍鎮》、《湯懷盡忠》、《秦香蓮》、《岳雲》、
《搖錢樹》、《盜庫銀》、《揚漢威》等。

　　從民國五十七至六十二年（1968—1973），當其他軍中豫劇團
隊陸續解編時，飛馬卻招收了第二、三期生，凡二十二人。為便於
區別，乃將民國六十年（1971）前到隊者視為第二期，有伍海春（老
旦）、潘海英（二旦）、朱海珊⑫（小生）、曹海婷（彩旦）、潘海芬等
十二人；以後則視為第三期，有鄧海蓮、袁海笙、蔣海元、管海妃、
謝海蘭、紀海珠、劉海翔等十人。這些學生畢業後相繼留隊服務，
使飛馬逐漸形成一個具有深厚情感與默契的表演團隊。

⑫　朱海珊原是陸光豫劇隊學生，陸光解編後轉至飛馬。

3.轉型期（約 1970 年代）

民國六十年（1971）陸光豫劇隊解編後，成員周清華、傅瑞雲等均被飛馬網羅。而李堂侗、張若鑑等也開始籌組民間豫劇團。四月，於臺北成立「鳳麟豫劇團」。❸由張岫雲、許貴雲掛頭牌，在「今日世界」進行商業性公演。但因戲曲全盛期已過，隨著電影、電視媒體之普及，傳統戲曲的舞臺版圖愈來愈萎縮，漸漸難以支持，乃於兩年後宣告解散。飛馬豫劇隊從此成為臺灣豫劇發展的唯一重鎮。員額一度增至六十八人。

1970年代開始，飛馬正式由第一期畢業生挑梁演出。其中王海玲原工花旦和武旦，迨及周清華入隊，由其指導揣摩青衣唱工戲，乃逐步鍛鍊出全才旦腳的表演功力。而劉海燕是傑出文武小生，民國六十六年（1977）也獲得中國文藝協會豫劇表演獎的肯定。

這段時期的演出重心，已從勞軍和商業性公演轉移至國軍文藝中心每年三檔的公演，及一年一度國軍文藝金像獎競賽戲。有時，還有來自政府文化場的邀約，如民國六十一年（1972），飛馬參加教育部舉辦「第二屆文藝季——大陸地方戲劇聯合公演」，推出《桃花庵》。六十八年（1979），臺北市政府舉辦第一屆「戲劇季」，邀請張岫雲演出《對花槍》等。這些演出，象徵豫劇開始走出軍隊和同鄉會，真正融入臺灣社會，成為文化活動的主體部分。

對於例行檔期的公演，飛馬多推出經過重新編排的骨子老戲，而且繼續走京劇化、精緻化的路線。如《洛陽橋》、《陸文龍》、

❸　鳳麟是毛蘭花在安徽界首時所用的藝名。該團原計畫邀請毛氏主演，故名。

《紅線盜盒》、《大祭椿》、《香囊記》、《宵壤淚》、《蝴蝶盃》、《打金枝》、《櫃中緣》、《堂隸生輝》、《桃花庵》、《雙官誥》、《諸葛亮弔孝》、《三上轎》、《貞觀誌》、《劉金定》、《閻惜姣》、《鍘美案》、《大登殿》、《移花接木》、《二度梅》、《收子都》、《雷振海征北》、《三岔口》、《碧血忠魂》、《南陽關》、《風雪配》、《白玉簪》等，都在劇本上參考京劇的分場形式、唱念詞句修飾得較典雅、編腔譜曲交互運用祥符調和豫西調、身段上吸收京劇的水袖功等。而每次公演的票房均維持在八成以上，說明豫劇仍有一批忠實的戲迷。

又因為豫劇沒有競爭對手，所以只能以「觀摩表演」的名義參加競賽戲。但飛馬都很重視，總是全力以赴，編排新戲參與盛會。依序推出了《沈雲英》、《秦良玉》、《秦良玉續集》、《紅拂》、《梁紅玉》、《氣壯山河》、《大唐中興》、《莒光雄獅復山河》、《大漢兒女智破雙龍谷》、《四代請纓振國威》等充滿愛國情操的劇目。這些戲碼多半是為臺柱王海玲量身打造，以歌頌女英雄之英勇事蹟為主。如《紅拂》是程派名劇，《莒光雄獅復山河》來自《田單復國》，《大漢兒女智破雙龍谷》來自《楊九妹》，《四代請纓振國威》則來自《楊八妹》等，都是京劇改編而成的。民國六十一年（1972）的《秦良玉》，更是深獲好評。上級認為該劇乃融合謀略戰、思想戰、組織戰、心理戰、情報戰、群眾戰等政治作戰六大戰法之運籌宏效，極富時代意義與教育價值。影響所及，不但飛馬再推續集，隔年初，中國電影製片廠也把《秦》劇拍成戲曲影片，在軍中各單位播放，作為心理建設的教材。

相對於飛馬用心經營「新豫劇」的表演風格，附設於河南同鄉

會裡業餘的「豫劇改進會」⓮，也緣於張岫雲受邀義務教戲，開始在節慶晚會或義演場合推出一些改革劇目。有時還與毛蘭花同臺聯演。雖然推出的《桃花庵》、《平遼東》、《破洪州》等都是骨子老戲，但身段多半重新設計，並吸收豫南沙河調、河南曲子、河北梆子的唱腔，重視文詞、劇情結構的修改，以及舞臺表演的藝術效果。豫劇因而由俗入雅，反映臺灣觀眾特有的觀劇傾向。

4.興盛期（約1980年代）

民國七十年（1981），飛馬豫劇隊招收第四期學生。當時國防部已整合各軍種之陸光、海光、大鵬等劇校，成立「國光劇藝實驗學校」。飛馬的這批學生，學籍就列入國光藝校豫劇科，畢業後可以得到高職文憑。前三期學生都是「海」字輩，第四期開始則定下「宏揚中原文化，傳承豫曲新聲」作為藝名排序。⓯次年，飛馬禮聘張岫雲回隊任教。從第四期至第八期學生，都接受過張氏的指導。民國七十五年（1986）九月以後，更推行每日下午由劇隊優秀演員帶領學生實施分科教學，效果相當顯著。目前留隊服務者約有十四位，占全隊編制三分之一。

七十四年（1985），河南同鄉會舉辦了一場「加冕典禮」，冊封王海玲為新一代的「豫劇皇后」，原豫劇皇后張岫雲晉升為「豫

⓮ 豫劇改進會是1960年代立法委員宋英仇在臺北市河南同鄉會成立的組織，初期並未積極運作。1972年後，張岫雲應當時理事長張金鑑之邀，於此授課教戲。

⓯ 第四期收有郝宏音、李宏燕、連宏真、羅宏玲、李宏玫、郭宏君、牛宏興、袁宏邦、張宏章等十人。

劇皇太后」，並於數月後榮獲教育部頒發第一屆民族藝術薪傳獎。
七十五年（1986），已遷居臺北的劉海燕，❶在臺北市社教館延平分
館開設豫劇班，指導有興趣的社會人士，培養出一批年輕演員，後
成立「捷音豫曲劇團」。這個業餘劇團每年演出豫劇或曲劇，並與
河南豫劇團體偶有交流聯演。八十六年（1997）更名爲「劉海燕豫
劇團」，現在是臺灣唯一仍有活動力的業餘豫劇團體。

　　1980年代，因爲行政院設立文化建設委員會，統籌規畫國家文
化建設，以提高國民的生活品質。國防部配合政府政策，除了勞軍
活動，也大力支援民間社團、機關及學校的演出。飛馬豫劇因而繼
續國軍文藝中心的定期公演，並活躍於各種藝文活動中。「文化場」
的演出，大大提升豫劇在藝文界的地位。如民國七十年（1981）臺
南市「中華戲劇大展」、七十二年（1983）「全國文藝季」、七十
五年（1986）「臺北市藝術季」等，豫劇在各地文化中心、社教館、
學校嘗試和更多觀眾接觸。七十六年（1987）「新象國際藝術節」
與「國家劇院開幕季」，也都邀請飛馬演出。甚至當年度的金鐘晚
會，亦邀請王海玲獻演《抬花轎》和《大祭椿》的片段。一時掀起
藝文界對於豫劇的討論與重視。其所代表的文化轉型意義，是從國
軍文藝中心的傳統戲迷轉向新文藝觀眾群，從軍中文康休閒活動轉
向社教巡演性質，甚至走向宣揚國粹的國際戲曲舞臺。自民國七十
六年（1987）飛馬首度出訪韓國漢城，演出《香囊記》、《楊金花》
起，臺灣豫劇就不再僅是中原鄉愁的表徵，而逐漸蛻變爲臺灣表演
藝術的重要資產。

❶　劉海燕於民國七十三年（1984）離隊遷居臺北。

此時飛馬的表演風格，不再是向外學習，強調「京劇化」；而是向內深掘，標榜自身活潑、鄉土的特色。並於此基礎上，進行「精緻化」的加工處理。不論是傳統骨子老戲或當代新編劇本，都因而展現精彩的新意。前者如《新白馬關》、《新平遼東》、《新秦香蓮》、《新洛陽橋》等，原是張岫雲的專擅劇目，經過修整重排，莫不節奏更為明快，劇情更見精要。故在劇名前加「新」字以示區別。後者如《梁祝緣》、《白蓮花》、《王月英棒打程咬金》等，俱是曹進修據錄音帶整理的本子。而《王月英鬧殿》則是倪進忠據馬金鳳演出《花打朝》錄影帶所整理者。不過，實際排練時，對於唱念、身段、走位等亦非照單全收，而是由全體隊員集體創作修編。

又在音樂、舞美方面大膽嘗試。如民國七十年（1981）的競賽戲《精忠報國》，不但由文場領導杜執憲新譜數支曲牌，刻意設計比較輕快的唱腔，並加入西洋樂器伴奏，用電子琴和聲來襯托主旋律。次年的《梁祝緣》，則在祝英臺進學遊途中採用幕後幫腔。而〈哭墳〉一段，均採河南曲子的旋律；配器也新增「甕」這種胡筒較大的琴和低音吉他，以渲染悲苦的氛圍。當時，某些在飛馬服義務役的「充員兵」❶是音樂科班出身，紛紛把自身擅長的琵琶、笙、笛、大胡、三弦、古箏、電子琴、大提琴、中提琴、貝斯吉他等中西樂器，融入板胡、南胡等傳統場面，大大豐富了豫劇的音樂內涵。而且也和老樂師合作，記錄整理了不少豫劇的樂譜。另外，飛馬開

❶ 這些服役的充員兵，多擁有音樂、音響、燈光、美術等各方面的專才，在豫劇隊有「充員戰士」的美稱。演出前可製作布景道具、海報文宣，演出時可充當文武場樂師、龍套或檢場，平時生活中還兼有砌磚漆牆、架燈設電、造門鋪路、採買雜辦等功能。

始大量運用現代劇場的燈光、布景元素，以加強演出效果。⑱如《梁祝緣》就設計了一個可以開合的墳墓道具，搭配燈光、乾冰來製造雷雨交加效果。七十三年（1984）所推出的《白蓮花》，亦使用色彩鮮豔的布景，同樣搭配燈光變化與乾冰特效，來塑造奇情迷離的神話世界。結合現代劇場的前瞻性作法，無疑地加速了豫劇革新的腳步。

5.創發期（約1990年代以後）

民國八十年（1991）王海玲榮獲美華藝術協會頒贈「1991亞洲傑出藝人獎」，並帶隊於美國紐約林肯中心演出《香囊記》。八十三年（1994），張岫雲也在布袋戲藝師李天祿推薦下，得到同一單位頒發的「終身藝術成就獎」。八十七年（1998），王海玲再獲「全球中華文化藝術薪傳獎」傳統戲曲獎項；八十九年（2000）又榮獲「國家文藝獎」戲劇類獎項。兩代豫劇皇后所獲得的桂冠與殊榮，證明豫劇演藝的精湛度。在解嚴以後，去除鼓舞士氣和紓解鄉愁的政治功能性，臺灣豫劇以「藝術精純」成為繼續存在的理由。也因為回歸到藝術本質層面，飛馬的「用心藝事」更受到肯定。爾後頻頻受邀出國公演，計有：民國八十一年（1992）美國紐約中華新聞文化中心臺北劇場與美西洛杉磯學院、八十三年（1994）法、德、奧、義與新加坡、八十五年（1996）美國俄亥俄州歌倫布市「亞洲藝術節」與加拿大、八十六年（1997）英國「羅安斯懷第二屆國際

⑱　民國六十一年（1972）《秦良玉》中，已有兩場採用布景，但並未持續推行。直到1980年代，才致力於現代舞美設計。

藝術節」等。短短數年間，把《紅娘》、《香囊記》、《大祭椿》、《唐伯虎點秋香》等經典劇目推向國際。所到之處，風靡觀眾，都得到極高的評價。

飛馬不但以豫劇藝術站上國際舞臺，致力宣揚臺灣文化，而且也很注意與河南原鄉的藝術交流。民國八十三年（1994）首度邀請中國大陸有「豫劇第一小生」之稱的王希玲來臺，在國家戲劇院與王海玲合演《唐伯虎點秋香》。開啓兩岸豫劇在臺合演之先河。八十二年（1993），張岫雲也在劉海燕安排下，訪問河南，並與張寶英領導的安陽市豫劇團合演《秦雪梅弔孝》，受到當地藝文界的重視，引起所謂「張派」藝術的相關討論。

民國八十五年（1996），飛馬豫劇隊改隸教育部，更名爲「國立國光劇團豫劇隊」。⑲繼續與對岸進行深度交流。八十七年（1998），國光豫劇隊首訪河南，巡演於鄭州、開封、洛陽等地，推出《楊金花》、《三打陶三春》、《花木蘭》、《紅娘》、《大祭椿》等膾炙人口的劇目；九十年（2001），再赴河南參加「牡丹文化節」，巡演於鄭州、洛陽、濟源、濮陽、駐馬店、周口、許昌等地，推出《中國公主杜蘭朵》、《大腳皇后》等創意十足的劇目。首次巡演展現出臺灣豫劇傳承傳統經典的厚實根柢，再次巡演則宣示建立新經典的強烈實驗企圖。同時，陸續邀請大陸傑出人才來臺合作，製

⑲　民國八十三年（1994）陸光、海光、大鵬等三個軍中京劇團解編，次年，教育部成立「國光劇團」，經過甄選接收部分原團成員。而隸屬於海軍陸戰隊的飛馬豫劇隊，可能因遠居高雄左營，編制又小，似乎被「遺忘」處理。直到年底，經過協調評估，教育部有鑑於王海玲的藝術成就和飛馬巡演國際的佳績，才決定原班收納，予以正名。

作精采可期的好戲。如八十六年（1997）邀請大陸「當代豫劇皇后」牛淑賢來臺，與「臺灣豫劇皇后」王海玲攜手合作，共同領銜推出《西出陽關》。次年，又邀大陸豫劇國寶、「洛陽牡丹」馬金鳳來臺，合作《狸貓換太子》、《花打朝》（《王月英鬧殿》）。八十八年（1999）則推出「梆聲久久——海峽兩岸豫劇名家臺灣大巡演」，由河南省青年豫劇團與國光豫劇隊合作，推出《大祭椿》、《清風亭》及折子戲《花木蘭》、《鞭打蘆花》、《五世請纓》、《淚灑相思地》、《抬花轎》、《擋馬》、《拷紅》等，幾乎遍演全臺。八十九年（2000）又以慶祝張岫雲演藝生涯六十年的名義，在臺北、臺中、高雄舉辦「千禧風華——兩岸豫劇夢幻明星燦爛登場」活動。兩岸張氏弟子如王海玲、劉海燕、王希玲、牛淑賢等，聯袂獻演《秦香蓮》、《販馬記》、《鴛鴦盟》、《戰洪州》、《春秋配》、《宇宙鋒》、《唐伯虎點秋香》、《金山寺》、《西廂記》等。國光豫劇隊的積極動員，甚至獲得陸委會頒發第四屆「從事兩岸文教交流績優團體」的榮譽。

　　但國光豫劇隊深知有觀眾的地方才有舞臺。除了追求藝術上的超越與精純外，也相當注意年輕觀眾的培養。推廣性質的公演次數逐年增加。民國八十八年（1999）與中山大學合辦「戲劇教育推廣計畫」，以《巧縣官》校園版巡演高雄市九所國小。由於回響熱烈，激發日後製作《豬八戒大鬧盤絲洞》、《龍宮奇緣》等兒童豫劇的新構想。又為配合「九年一貫藝術與人文課程」，特別打造「教學專場」，開辦「傳統戲曲導讀研習會」、「教師研習會」等，持續在南臺灣為豫劇之生存發展闢土深耕。八十九年（2000），豫劇隊寬頻網路環境建置完成，開啓e化社教平臺，發行網路教材光碟《戲

說豫劇——梆子戲在臺灣》。隔年，在高雄廣播電臺開播「豫見打狗城」，致力於臺灣豫劇之空中推廣。並配合兒童劇《龍宮奇緣》，發行「戲劇導讀學習單」。九十二年（2003）則與高雄市社會局合辦「銀髮族終身學習——躍躍豫試」研習會，製作《豫見戲遊記》終身學習教材光碟。同時，為慶祝豫劇在臺發展五十年，不但舉辦「臺灣豫劇五十年圖史數位展」，搭配「表演藝術套餐」，提供「菜單」供觀眾點菜。⑳在和諧親密的互動模式中，介紹臺灣豫劇的源流與特色，尋找藝術知音。並且首度舉辦「兩岸豫劇學術座談會」，邀請大陸豫劇學者來臺，與本地戲曲學者交換意見、理性論述。透過十項議題，㉑啟動豫劇學術理論與舞臺實踐的對話機制，拓展兩岸豫劇表演藝術的交流空間，深具時代意義。

⑳　「套餐」以九十分鐘為上限，依教師在「藝術與人文」領域的教學需要，向劇團「點菜」。據研推課課長林娟妃所設計之ＭＥＮＵ如下：
　　「前菜」：每道十分鐘，可複選——豫劇沙拉(後臺風光)、濃湯(網路學豫劇)、麵包(武林高手展身段)、水果(唱唱豫劇)
　　「主菜」：每道三十一—五十分鐘，只能單點——豫劇明蝦(兒童豫劇《龍宮奇緣》影片精華與導讀)、豫劇豬排(兒童豫劇《豬八戒大鬧盤絲洞》影片精華與導讀)、豫劇海陸大餐(經典豫劇《抬花轎》影片精華與導讀)
　　「甜點」：每道三十分鐘，可複選——豫劇布丁(生旦淨丑擂臺賽)、冰淇淋(藍白抬轎對抗賽)
　　「飲料」：每道五分鐘，可複選——豫劇濃縮咖啡(有獎徵答)、皇家奶茶(豫劇博士資格考)

㉑　這十項討論議題是：豫劇的歷史源流、豫劇的流派藝術、豫劇「戲曲改革」的影響、豫劇的劇作家、豫劇的移植劇目、豫劇的新編劇目、豫劇的編腔、譜曲與配器、豫劇在現代劇場中的因應之道、豫劇人才的培育方式及豫劇的傳媒行銷手法。

㈡豫劇皇后的演藝特色

1.張岫雲（1929—）

　　張岫雲八歲（1937）時由豫劇乾旦「玻璃脆」（高保泰）啓蒙，教習基本功。次年入「萬家科班」正式坐科。散班後，從楊金玉習青衣、閨門旦。民國三十年（1941）加入西安「宋淑雲劇團」隨班學習。在名伶馬雙枝、史彩雲、曹子道、常年來等指導下，成爲生、旦、淨、丑俱能的全才演員，可演《桃花庵》、《鍘美案》、《秦雪梅》、《刀劈楊藩》等三十餘齣劇目。三十五年（1946）新年期間，在鄭州以「萬麗雲」藝名試演《桃花庵》（飾竇氏），聲名大噪。豫劇名伶「小火鞭」（王金玉）因收爲入室弟子，以花旦絕活相授。後於「小上海」（即安徽界首）獨挑大梁，有「全才旦腳」的美稱。三十七年（1948）時局動盪，張氏輾轉湖南、廣西、越南蒙陽及富國島，至四十二年（1953）來臺，於高雄創立「飛馬豫劇隊」。

　　張岫雲在臺演出劇目不下百餘齣，擅場者如《販馬記》、《秦雪梅吊孝》、《桃花庵》、《鍘美案》、《戰洪州》、《平遼東》、《對花槍》、《鴛鴦盟》、《賣苗郎》、《楊金花》、《陰陽河》、《樊梨花》、《凱歌歸》、《大祭椿》等，無不各有特色，風靡觀眾。張氏戲路寬廣，舉凡青衣、花旦、刀馬旦、閨門旦、帥旦、小生等各行當都可勝任。

　　如《販馬記》，徽、京、崑劇都常搬演，豫劇一般是演〈哭監〉、〈寫狀〉、〈三拉堂〉這最後三折。其中〈寫狀〉一折是李桂枝和趙寵的生旦對手戲，唱少白多，做工繁重，演法講究亦莊亦諧。在

長達八十多分鐘的演出長度裡，僅有一段七句式、凡二十餘句的〔慢板〕轉〔流水板〕，以及部分四、六句式的〔流水板〕與〔飛板〕。張氏爲了避免平淡呆滯，便想出動唱法、不動板式的安排。以祥符調的寒韻爲主，多用下五音，且加入豫東調〔流水板〕的上五音和豫西調〔流水板〕的唱法。又將〔流水板〕分爲快、慢兩種節奏，在「快流水」中再細緻處理成「跺」著唱，或延緩成「散」著唱。使之疏密有致、疾徐相間。更特別的是李桂枝「三哭三笑」層次轉折細膩動人，表演可謂出神入化。㉒而《秦雪梅吊孝》唱句足足有二、三百句，張氏也運用相同的處理手法。以祥符調打底，融入豫東調、河南曲劇和曲藝的素材，使觀眾聽來不覺困倦，反而被其中豐沛的情感深深吸引。一段三十餘句、長一百五十言的祭文念白，在張氏口中抑揚錯落，輕重相間，既眞且美，扣人心弦，自成一家韻味。㉓至於《鍘美案·抱琵琶》一折中，張氏配合演唱時的表情刻畫入微，做足了感情的鋪墊工作。因此，啓口之前已眞情流露，千般淒楚，萬般無奈，說之不盡，便先贏得觀眾的「暴彩」。然後再以柔中帶剛、悲中含憤的唱段——先是「大慢板」表家史，繼之〔二八板〕（夾白）百餘句，泣訴綿密，夾敘夾議，將整齣戲推向一個情緒高潮。

㉒ 參見趙明普〈滄桑歷盡話《販馬》——漫談張岫雲在《販馬記·寫狀》中的表演藝術〉一文，方靜琦、傅寯《豫聲傳雲岫——書寫豫劇藝人張岫雲》，宜蘭：國立傳統藝術中心，2003年7月，頁108。

㉓ 這段祭文是前立法委員宋英仉原作，後由趙明普修改。張氏吟誦頗有黃鍾大呂的氣勢，層層迴旋，步步經營，直至終句「痛情天之莫補，悵恨海之難填。搶天呼地，悲痛何已。嗚呼哀哉，尚饗！」眞是血淚交迸，感人肺腑。與中國豫劇名旦閻立品深沈委婉的處理方式不同。

又如《戰洪州》、《平遼東》都是穆桂英掛帥的故事背景，以帥旦應工。《戰》劇中〈責夫〉一場是「戲筋」所在。張氏於此大量運用沙河調的武生唱腔藝術，精準詮釋穆桂英對楊宗保既愛憐又氣憤、既委屈又無奈的複雜感情。《平》劇〈掛帥〉一場的〔二八板〕，張氏唱來穩重中見剛毅，清亮中有豪氣，頗能表現五十三歲掛帥的穆桂英性格。再如《對花槍》是豫劇名家常演的劇目，以青衣行當扮老旦，唱工非常繁重。其中〈南營〉一折百餘句唱段，張氏以祥符調的規矩含蓄爲基礎，糅入沙河調的激越灑脫，細膩詮釋姜桂枝憶敘生平的心情轉折，娓娓動人。另如《鴛鴦盟》是臺灣曹進修的新編劇目，張氏「一戲兩扮」，先以花旦扮丫環春蘭，再以閨門旦扮小姐鄭玉梅。不但清楚區分兩者的性情特質，而且在〈書館〉一折中，爲反映春蘭的明快機伶，甚至創造以小生腔（非花旦腔）唱〔流水板〕的先例。搬演《桃花庵》也是如此，既可扮竇氏，又可扮陳妙善，均維妙維肖。

總之，張岫雲的唱腔雖以祥符調爲基礎，但同時融入沙河調、豫東調及豫西調的元素。於古樸蒼勁中蘊藏著灑脫流暢，清淡平實中蓄積著濃厚情意，在舞臺上不止是扮飾腳色，更強調透視人物。一舉手、一投足，無不顯示紮實功力所轉化的程式之美。而今中國大陸「豫劇第一小生」王希玲、「當代豫劇皇后」牛淑賢等，都已正式拜入張門，學習「張派」的表演藝術。可見精湛的藝術絕無國界畛域之分，乃能譜寫臺海兩岸文化交流中最令人動容的一章。

2.王海玲（1952—）

飛馬豫劇隊第一期的王海玲，是道地的臺灣姑娘，因緣際會，

唱了四十年的豫劇。上承張岫雲、周清華等，下啓蕭揚玲、謝文琪、張揚蘭等，親身見證豫劇抽離河南原鄉後，結合臺灣斯土斯民的歷史變貌。不論是改編骨子老戲，如《花木蘭》、《楊金花》、《紅娘》、《紅線盜盒》、《新洛陽橋》、《香囊記》（《抬花轎》）、《大祭椿》、《王月英棒打程咬金》、《王月英鬧殿》（《花打朝》）、《王魁負桂英》、《梁祝緣》、《陸文龍》等；或是近年新編大戲，如《唐伯虎點秋香》、《大腳皇后》、《中國公主杜蘭朵》等，她演來都游刃有餘，揮灑自如。

王海玲八歲（1960）開始學唱豫劇。主攻行當是花旦，注重扇子功、手帕功，身姿靈活輕巧，道白明快清脆，唱腔多使「花腔」，臺步常用「花梆」，以顯現嫵媚妍麗、嬌憨灑脫的風姿。啓蒙戲如《雙頭馬》（《女拐男》）、《三騎驢》、《洪洞縣》（京劇名《五花洞》）等，均是花俏諧趣的戲碼。同時，也攻武旦戲，以身手矯健俐落取勝。如《搖錢樹》、《盜仙草》、《盜庫銀》之類。不論虎跳、探海、射燕、下腰、劈叉、朝天鐙、耍鞭、打出手……，翻、撲、跌、旋等各式工夫都練。後來主演《花木蘭》，必須穿厚高靴、紮靠、走邊，唱、做、念、打兼備，講究把子功、翎子功，剛柔並濟，又是刀馬旦的路子。

民國五十五年（1966），王海玲首次擔綱演出《紅娘》。豫劇《紅娘》是大陸名伶常香玉的代表作，臺灣早有錄音資料流入。張岫雲說戲時只說了一小段，隨後王海玲就靠著聽錄音帶自行揣摩設計身段。這齣花旦應工的劇目，很適合她聰慧靈動的扮相，不過內心戲較多，演起來並不容易。王海玲認爲紅娘既聰明伶俐又純眞貼心，特別爲這個人物設計了一些看來不經意的小動作。例如爲博取

鶯鶯同情，故意在回報探病時一邊唱曲、一邊模仿張生的病容，又趁空兒偷覷小姐，背地暗笑；又如鶯鶯與張生幽會，紅娘在門外守候，口裡唱著「痛斥老夫人過河拆橋，從今後再甭說什麼治家有方」，然後撇撇嘴，伸出小指那麼一比畫，暗諷老夫人等，都相當逗趣可愛。經過精心創造，全臺灣的紅娘就屬她演得最好，最有特色。

又如〈打神告廟〉中的焦桂英，本是青衣（正旦）應工的苦戲。必須配合長篇唱段，交叉運用沖、拋、掄、打、甩等各種舞姿，讓八尺長的水袖滿臺飛舞。本來這並非王海玲之擅場。但民國六十年（1971），乾旦周清華轉赴「飛馬」，開始一字一句、一招一式「手把手」地教導她，甚至連一點點小鑼鼓點的表情轉折都不輕易放過。從此，王海玲的唱腔、表情、姿勢均大為精進。七十九年（1990）公演《王魁負桂英》時，王海玲在〈告廟〉、〈活捉〉裡表演精湛，又唱又做，叫好叫座。至是戲路逐漸豐富成熟，能戲百餘齣。不論花旦、武旦、青衣、刀馬旦、老旦、青衣老旦、帥旦等，她演來無不入木三分，真正成為「全才旦腳」。後來甚至還反串過武生、小生及小花臉等。並於《唐伯虎點秋香》、《秦少游與蘇小妹》等反串戲中當場揮毫書畫，奠定多才多藝、文武兼擅的「全能演員」地位。

此外，王海玲還擅演彩旦（潑旦、丑旦）。不但可扮飾豪放爽朗而不拘小節的正面人物，也可扮飾刁鑽古怪而醜陋粗俗的反面人物。大抵表演誇張，手勢幅度較大，走路多甩汗巾，善用伸臂晃肩等動作。如《王月英棒打程咬金》、《王月英鬧殿》等俱是代表。王月英是程咬金的糟糠妻，《棒打》中才剛由鄉下進城，土里土氣，大咧咧的，一副庄腳大嬸直爽熱心的脾性兒。路遇不願作妾、被迫

尋短的小村女，立時發作：「聽一言把我的心氣炸，天子腳下他無王法，這一個抱不平奶奶我要打，我要把賊窩來搗蹋！」於是認了義女、設計代嫁，竟發現逼親的主兒正是功成名就的夫君。「罵一聲缺德的程咬金，你沒臉沒皮你壞良心，俺只說你老實有分寸，誰知你做了高官你禍害人……」、「別擠著你那狗眼打噴嚏，老娘我知道你吃幾個饃喝幾碗湯！」直斥怒罵不算，更掄起棍棒，利用大段唱詞數落程咬金。這麼一個平實剛烈、俚俗親切的鄉下大嬸，在王海玲靈活生動的扮演下，既不偏向「瘋旦」，也不是潑婦，恰如其分地表現出豫劇特有的鄉土氣息。

而《鬧殿》中的王月英，雖已進京多時，帶有些許官夫人的貴氣，然為及時替羅通平反，嫌馬跑得太慢，竟親駕車馬催鞭入宮。面見皇帝後不得要領，又在金殿上吵鬧丟鞋，弄得君臣面面相覷，不知所措。這個人物的塑形很特別，率直而不做作，熱情而不過火，是傳統戲曲中較為罕見的。王海玲拿捏分寸相當精準。她的「王月英」令人喝采，至今不作第二人想。

另如移植自川劇的《中國公主杜蘭朵》❷，主要演員除了「豫劇

❷ 《杜蘭朵》（Turandot）的本事是十八世紀波斯童話《一千零一夜》（Les mille et un jours）中〈王子卡拉夫與中國公主〉的一段故事。經過戈齊（Carol Gozzi）、席勒（Fried Schiller）、普契尼（Giacomo puccini）、布雷希特（Bertolt Brecht）等劇作家創作，曾在西方以喜劇、詩劇、歌劇、寓言劇等各種不同的「劇類」形式演出。其中義大利作曲家普契尼的歌劇版本影響最大。由於該劇之卡拉夫王子須由戲劇男高音（dramatic tenor）擔綱，無論演唱技巧、音域變化和戲劇表演，均較抒情男高音（lyric tenor）來得複雜；柳兒須由擁有平順美麗之音色的抒情女高音（lyric soprano）擔任，且聲音和性格都相當「普契尼化」；而女主角杜蘭朵的戲劇女高音（dramatic soprano）則

皇后」王海玲、蕭揚玲師徒外，還特別請來「搖滾歌舞劇王子」王柏森。並創新工作團隊：導演謝平安，從崑劇、川劇至眉戶劇，執導劇種不下十餘種；音樂編腔王基笑、趙國安，均是專業豫劇編曲家；服飾造形設計李銳丁，定居上海，卻深受日本東洋風和現代風的影響；燈光舞臺設計林克華、吳國清則是臺灣本土培養的學院派劇場工作者。因此，整體演出不但表徵跨文化、跨劇種、跨劇類、跨語言、跨政治、跨古今……等種種「跨界」的實驗精神，也標識著王海玲正領導豫劇團隊努力攀越另一個表演藝術的高峰。

與臺灣豫劇融為一體的王海玲，演什麼就像什麼。腳色、人物、個性，各個不同。在《香囊記》裡，她可以「上身做一個樣，下身做另一個樣」，短短的七分鐘，配合直線行進的四個轎夫上坡、下坡、甩轎、跳轎，還得右手耍手絹，左手搖扇子，顧及身段之繁複變化，表情之豐富轉折，整體動作若合符節。而在《大祭椿》裡，又可以集諸家大成。〈打路〉一場，一身縞素，頭紮孝巾，後繫腰包，橫背白棍（象徵孝杖）。光是這個特殊的形象，就保留了豫劇的傳統菁華。遑論繁重絕美的大段唱腔與做工，更是令人擊節激賞。若演《紅線盜盒》，則〈盜盒〉一出場，便是漂亮的小翻身、飛腳、涮腰、探海、劈叉等武功招式，接著要爬上二桌一椅疊成的寶篋樓，單手倒立「盜盒」。身手乾淨迅捷，功夫硬是了得。至於《陸文龍》

要求音域遼闊，力度敏銳，表現性極強。使得《杜蘭朵》具有豐富的戲劇性、諷刺性及抒情性，堪稱詠嘆調（Aria）之鉅作。1994年「川劇鬼才」魏明倫試圖將「西歐化、音樂化、歌劇化」的《杜蘭朵》，再予以「中國化、戲曲化、川劇化」，於是創編《中國公主杜蘭朵》之川劇版本。2000年臺灣豫劇移植了這個劇目。

裡的雙槍迎戰八大錘，自然也難不倒她。不必拘泥流派與路數，也不必受限傳統或創新。僅僅是根柢扎實，融會貫通，「從人物出發」。然後，顧盼之間，王海玲便在舞臺上建構了不同面向的生命力，散發出臺灣豫劇引人入勝的藝術魅力。

三、發展現況

　　近八年來，國光豫劇隊始終兢兢業業，致力於表演質量的提升，兼顧新舊觀眾的審美品味。其屬性早已跳脫軍中劇隊的運作模式，亦轉換了河南原鄉的鄉土性格。在臺灣多元環境的刺激下，豫劇的演出風貌正以結合現代化與本土化，展現包容性和創新性，作為發展五十年的階段性標識。所謂「豫劇現代化」，指的是在演出形式上，為了因應現代劇場的製作需求和硬體設施，必須重視編劇完稿、導演統籌、編腔譜曲、身段或舞蹈及服飾、燈光、布景等舞美之專業設計，乃至行政推動與文宣訴求等；在演出內容上，亦須迎合現代觀眾的思維模式，注意情節結構之緊密流暢、人物性格之心理刻畫、主題思想之言人心聲等。而「豫劇本土化」，指的則是豫劇在臺灣扎根以後，培育了本土的演員，開展獨特之表演技法與風格，融入臺灣文化的內涵，甚至連語言和本事均有「臺灣化」的趨勢。民國九十二年（2003）十月，臺灣豫劇五十週年大慶於國家戲劇院所演出的《曹公外傳》，即是根據高雄鳳山的方志文獻所編撰之真人實事。故本節擬以國光豫劇隊自改制以來的首演劇目為觀測標的，就臺灣豫劇現代化與本土化的多元面向，論證其現階段之轉型與發展。

㈠首演劇目綜觀（1996—2003）

　　「飛馬」豫劇隊改制爲國立國光劇團豫劇隊後，原班人馬仍留高雄左營，繼續推動各項展演活動與業務。在這段時期，許多原本叫好叫座的累積劇目，如《紅娘》、《販馬記》、《春秋配》、《金山寺》、《花木蘭》、《包公坐監》、《楊金花》、《大祭椿》、《香囊記》……等，因應觀眾要求，或是春節聯歡，或是出國巡迴，或是研習推廣，依然不時獻演。由於該類劇目多非首演，又是老戲重排，故不列入本節敘述範圍。本節所側重者，乃其全新製作、首演之年度大戲，足以作爲演藝風格指標之劇目。茲先列簡表一覽如下，再略敘劇情提要，以綜觀國光豫劇精心製作的演藝成果。

1.首演劇目一覽

劇　　目	編　　劇	導演、排練指導	編腔、音樂設計	服飾設計	燈光、舞美設計	舞蹈設計	首演時地
包公誤	周鴻俊據電影版修編	（李玉鐸、王海玲）					1996、11、14 國軍文藝中心
白蓮花	曹進修整理，楊桂發、田浩改編	（李玉鐸、田浩）	林壯炫改編	洪仁威	田浩	洪仁威	1997、3、22 國光劇場
三打陶三春	吳祖光	朱陸豪		靳萍萍	王世信傅寯		1997、6、21-22 國家戲劇院
西出陽關	王宣龍	牛淑賢（張海順、池海連）	張繼平楊善記		王世信吳國清		1997、11、15-16 新舞臺
貍貓換太子	石磊	石磊（張海順、殷青群）	許寶勛（王玉箏、高雄市實驗國樂團）		劉權富盧偉生		1998、3、6-8 國家戲劇院
巧縣官	李平生修編	李平生（王海玲、殷青群、張海順）	遽同海				1999、3、12 中山大學逸仙館
貍貓換太子續集	汪詩珮張婷媛（潘富安修編）	朱錦榮（王海玲、殷青群、張海順）	許寶勛（張廷營）		劉權富傅寯		1999、5、5-6 高雄市立中正文化中心至德堂
七品芝麻官	牛得草等改編	李平生（王海玲）	趙毅、魯本修、孔德全				1999、10、4 國軍文藝中心

孟麗君	據越劇版修編	張懷奇（王海玲、殷青群、張海順）	許寶勛		劉權富傅寯		2000、4、8-9新舞臺
大腳皇后	梁波	張懷奇（王海玲、殷青群、張海順）	許寶勛		劉權富傅寯		2000、6、8-9國家戲劇院
中國公主杜蘭朵	魏明倫	謝平安	王基笑趙國安	李銳丁	林克華吳國清	程曉嵐	2000、8、11-13國家戲劇院
豬八戒大鬧盤絲洞	卓明、殷青群等集體修編	殷青群（王海玲）	許寶勛（黃文重）	梁若珊	張富強梁若珊	胡昌民	2001、7、13高雄市立中正文化中心至德堂
秦少游與蘇小妹	石磊王化普	石磊（殷青群、許寶勛）	范立方范丹珩	張春芬	劉權富余大洪		2001、11、2-4國家戲劇院
龍宮奇緣	張靖媛（原名張錚媛）（楊雪婷改編）	張懷奇（殷青群、胡昌民、王海玲、朱海珊）	許寶勛	梁若珊	姚忠禮黃建達	石惠珠	2002、8、9-10臺北中山堂
武后與婉兒	張新秋	羅雲（殷青群、王海玲）	耿玉卿	黃耘英	林克華謝同妙	胡昌民	2002、11、15-17國家戲劇院
豫韻臺灣情	劉慧芬	羅雲	吳博藝	（張春芬）	劉權富任永新	張秀如胡昌民	2003、6、21高雄市中正文化中心至德堂
（1990）曹公外傳	羅懷臻姚金成	李建平（殷青群）	耿玉卿	孫耀生	劉權富徐海珊	胡昌民	2003、11、3-5國家戲劇院

※「高雄市立中正文化中心」自2003年1月1日起由教育局改隸文化局，
　易名為「高雄市中正文化中心」。

2.首演劇目提要

(1)《包公誤》

周鴻俊、杜政遠、趙世偉、南劍青等據揚劇《包龍圖錯斷狄龍案》改編，民國六十九年（1980）五月新鄭縣豫劇團首演，次年河南電影製片廠拍攝同名戲曲電影。此即改編自電影版本。凡十二場：〈慶功奉召〉、〈步入陷阱〉、〈不白之冤〉、〈借刀殺人〉、〈先入爲主〉、〈愼思明辨〉、〈初審誤判〉、〈另設奸謀〉、〈柳暗花明〉、〈奸謀敗露〉、〈凱歌班歸〉、〈引咎自懲〉。譜宋·太師龐文勾結西夏欲謀簒位，聯合西宮龐妃假傳聖旨，召回鎮關守將平西王狄龍，並誣陷狄刺殺太子。皇后將全案交由開封府審理。包公誤判狄龍斬刑，子包貴力爭不果。緩斬期間，西夏進兵，平西王妃段紅玉請纓破敵，竟得龐文叛國密信，乃眞相大白。包公自慚誤判，本擬自鍘，後由皇后赦免，將全案昭告天下，以儆百官。

(2)《白蓮花》

原爲商丘豫劇團、許昌豫劇團保留劇目，此係老戲新編。凡九場，無場目。譜白蓮潭中修煉千年的白蓮花仙子，已能幻化人形。因愛慕南陽書生韓本終日深山打柴，乃率白蓮童子喬裝落難姊弟，與韓結爲夫妻。劉家灣劉員外爲富不仁，逼韓還清舊債。適官府押銀十萬路經南陽，白便施法盜銀還債。知府驚聞皇銀被盜，向劉告借，竟發現內有官銀。後知是白所爲，即請來張天師降妖。張不敵，復請來南海觀音，終將白帶回落伽山修行。

⑶《三打陶三春》

　　凡七場：〈奏本迎親〉、〈瓜園澆水〉、〈趙府定計〉、〈劫駕一打〉、〈金鑾二打〉、〈油庫避難〉、〈洞房三打〉。譜趙匡胤、柴榮、鄭恩結拜兄弟，征戰四方，共創基業。先是陶三春與弟陶虎看守瓜園維生，鄭因偷瓜而與三春打鬧訂盟。至柴王登位，趙即奏本迎親。然趙、鄭均畏三春武藝不凡，故定計由高懷德假扮響馬劫駕，以先施下馬威。三春接旨，乘驢而往，鑾駕隨行。果遇高大戰。旋探知實情，遂大怒鬧殿，鄭乃走避油庫。趙、高用計使鄭、陶完婚。洞房之中，鄭再施威，三春不讓，二人又大打出手。終賴柴王等調解，鄭恩認錯，歡喜收場。

⑷《西出陽關》：

　　除〈序幕〉外，凡五場：〈出關〉、〈揭榜〉、〈吐眞〉、〈殺廟〉、〈辨奸〉。譜唐貞觀年間，邊關沙州都督王寧劫殺絲路客商。波斯學者阿里羅斯攜妻女和唐律典籍歸國，行前奏報王之惡行，乃於關外被害。所遺女嬰，由出使波斯大使蕭夢臣拾回養育，命名蕭韻。十八年後，因波斯遣使查詢，當年死裡逃生的乳娘、義士花史那、包庇王寧的刑部大堂張亮等，都一一現身。經過蕭韻的調查舉發、據理力爭，不僅洗刷養父知情不報的嫌疑，並得以認祖歸宗，更加鞏固大唐、波斯的邦誼。

⑸《貍貓換太子》

　　石磊改編自京劇連臺本戲。凡八場：〈賞月〉、〈奸計〉、〈換

子〉、〈調包〉、〈查盒〉、〈歸宗〉、〈探宮〉、〈拷寇〉。譜宋眞宗年邁無嗣，盼子心切。李妃、劉妃同時有孕，乃諭旨云「先生龍者爲后，後生龍者爲偏」。李妃先生一子，劉妃即與太監郭槐定計，竟以狸貓換之，並命承御寇珠拋入御河。而李妃也因此罪貶冷宮。寇珠不忍，與太監陳琳謀議，遂以送壽禮爲由，將該子送至南清宮八賢王處，取名趙禎。後劉妃產子立后，但不幸夭亡。眞宗乃立趙禎爲太子，選入東宮。某日，寇珠引領太子冷宮探母，被郭槐告發。劉后命陳琳拷問，寇珠捨命；又命郭槐火焚冷宮，殺人滅口。李妃在陳琳幫助下出逃，從此流落民間。

(6)《巧縣官》

原是焦克、孔新垣、劉習中等據呂劇《逼婚記》改編爲京劇，由中國京劇院首演。此乃李平生據京劇版修編。不分場。譜山東濟南千佛山附近舉行重陽廟會，國舅爺紅顏龍訂下霸道規定，不許乘轎、騎馬，男女分行，意圖強搶納妾。新任縣官聰明正直，騎驢上路，略施巧計即阻止搶親記。紅府師爺獻策以移花接木騙婚。然國舅夫人卻聯合皇姨，再利用巧縣官的計中計，使國舅陰謀未逞，並促成了一樁意外良緣。

(7)《狸貓換太子》續集

凡七場：〈廷爭〉、〈粥遇〉、〈衙門〉、〈摸包〉、〈訪賢〉、〈夜審〉、〈笞袍〉。譜火焚冷宮後，李妃輾轉流落陳州，由乞兒范仲華奉爲義母。二十年後，趙禎即位，是爲仁宗，命包拯陳州放糧。李妃母子前往領粥，巧遇陳琳。李妃因命義子至驛館擊鼓鳴冤。

包拯見過玉珮、皇綾等信物，乃親赴寒窯面見李妃。復夜訪八賢王，二人連袂進宮面聖。包遂於南清宮夜審郭槐，假扮寇珠鬼魂誘使郭說出實情。仁宗自責不孝，由包「打龍袍」以示懲戒。劉后自縊，沉冤得雪。

(8)《七品芝麻官》（一名《唐知縣審誥命》）

　　凡八場，無場目。譜明嘉靖年間，一品誥命夫人嚴氏仗兄嚴嵩勢力，縱容獨子程西牛殺人搶親。適定國公徐延昭麾下勇將杜士卿路遇此事，便相助林氏父女，因使程虎誤殺主人。杜即寫下柬貼一張，說明原委，囑林上告府衙。嚴氏痛失愛子，遂命家丁活活打死林父，任林女上告。三司衙門見「一家在朝拜閣老，一家在朝是定國公」，紛紛推託開溜。大狀層層交下，終由縣衙唐成問審。於是七品縣官先請君入甕，再甕中捉鱉。眞相大白之餘，並奉命押解嚴氏入京受審。

(9)《孟麗君》

　　穆培武及李銀成、艾方平、白國華等三人，各編有豫劇同名劇目二本。此乃移植自越劇版本。除楔子〈驚變〉外，凡六場：〈諜影〉、〈親迎〉、〈暗疑〉、〈巧探〉、〈遊宮〉、〈賜婚〉。譜古代才女孟麗君因父冤株連，改扮男妝星夜出走，並留自畫像轉贈未婚夫皇甫少華。後孟高中，化身丞相酈君玉。少華因軍功回朝，皇帝欲賜婚劉國丈之女，少華不願，酈乃奏請延婚百日。少華察覺酈相即孟氏，急獻圖畫以致洩密，引發君奪臣妻的危機。幸賴太后深明大義、鼎力維護，終使孟家冤屈昭雪，成就原訂姻緣。

⑽《大腳皇后》

移植自山西省京劇院演出本。凡六場:〈恃才犯上 株連無辜〉、〈皇后果斷 解惑釋疑〉、〈巧設妙計 斧底抽薪〉、〈勇於負責 書生自首〉、〈馬上競技 皇后審案〉、〈直言稟陳 慧眼識珠〉。譜明初開國一片歌舞昇平,人人歌功頌德。適逢元宵佳節,書生王庸卻題「大腳皇后」燈謎,以寄牢騷。太祖朱元璋大怒,欲治其罪,株連書生數千。皇后馬秀英深具卓見,親審此案,點出「是是非非乃立國之本,非是是非乃禍國之源」。不僅化解危機,並輔佐朱元璋「走活了治國安邦這盤棋」。

⑾《中國公主杜蘭朵》

魏明倫據義大利普契尼《杜蘭朵》歌劇改編成川劇,再移植成豫劇。凡五場,無場目。譜中國公主杜蘭朵以三道謎題招親,應試者無人通過測驗。遠居荒島之沒落王孫無名氏,因燒火丫頭柳兒攜回公主畫像,驚爲天人,決心赴京應試。柳兒攔阻未成,無名氏順利過關。然公主卻於此時反悔要賴,無名氏乃要求公主天亮前說出其名,即願認輸。適柳兒來京,誤爲公主所執。擔心受刑不過,說出名字,竟自刎而亡。無名氏傷心之餘,即欲遠遁。公主也因此徹悟,化身柳兒隨無名氏飄然而去。

⑿《豬八戒大鬧盤絲洞》:

卓明、殷青群等據京劇《盤絲洞》集體修編。凡五場:〈唐僧出現 群妖歡騰〉、〈女王思男 情迷意亂〉、〈深山陡澗 師徒遭難〉、

〈千變萬化　智脫籠樊〉、〈仙妖大戰　天昏地暗〉。譜唐三藏師徒前往西天取經，路經女兒國，國王愛上唐僧，迫其入贅。孫悟空乃以定身術釘住國王，師徒連夜逃走。而盤絲洞中修鍊千年的蜘蛛精，也想吃唐僧肉以求長生不老。此時便附身於國王，與悟空、八戒等大戰。最後由土地公指點迷津，請來金雞大仙，才收拾妖孽。唐僧師徒繼續取經行程。

⒀《秦少游與蘇小妹》

凡八場：〈鬧府〉、〈訪蘇〉、〈琴音〉、〈定情〉、〈驚豔〉、〈責兄〉、〈問驛〉、〈難婿〉。譜北宋神宗年間，汴京才女蘇小妹，在兄長蘇東坡支持下，欲以詩文為媒聘，自覓良緣。包括宰相之子王子盧等許多不學無術者，都遭拒絕。揚州才子秦觀（字少游）亦趁赴試之便，進求親詩稿，乃雀屏中選。王得知此事，竟於小妹至大相國寺還願時，冒少游之名羞辱之。小妹誤認少游為無恥之徒，遂撕扇毀婚。後經東坡規勸，決計女扮男妝面見少游，始知實情。少游高中，驕傲自負。洞房花燭夜，小妹出題三難新郎。少游方知海深溪淺、天外有天，故向小妹賠禮，琴瑟和鳴。

⒁《龍宮奇緣》

據《聊齋誌異・晚霞》改編。凡五場，無場目。譜人間舞者阿端，在龍舟大賽時意外落水，被水麒麟救到東海龍宮，與晚霞以舞結緣，一見鍾情。北海龍王覬覦晚霞之美貌舞姿，欲強搶納妾。於是霹靂電鰻、蟹姥姥、無蝦米、龜爺孫……等蝦兵蟹將，同心協力幫助這對情人逃往人間，共譜戀曲。

⒂《武后與婉兒》

凡六場：〈函谷遇險〉、〈深林密謀〉、〈冤家路窄〉、〈春苑行刺〉、〈苑都讚罵〉、〈國色溢香〉。譜大唐皇后武則天駕赴東都洛陽主持一年一度的牡丹賽詩會，行至函谷關，忽遇世子李奇等反武勢力襲擊，因命中郎將孤智通入山緝捕元凶。而山林深處為楊儒所收養的上官婉兒，也因此番際遇始知身世真相，乃誓言刺殺武后，為父報仇。婉兒以呈詩為餌，利用詩會總監蘇味道以製造誅武時機，惜事敗被擒。臨行刑前，改認罪文書為斥武檄文，文采爛然，武后頓起惜才之意。終藉婉兒之母鄭十三娘之力，並以真情禮遇，說服婉兒捐棄前嫌，助武治國。

⒃《豫韻臺灣情》

凡八場：〈我的選擇〉、〈鄉音的魅力〉、〈折子戲《打神告廟》〉、〈走出鄉愁〉、〈折子戲《王月英棒打程咬金》〉、〈表演的奧秘〉、〈《杜蘭朵》精華摘錦〉、〈永遠的堅持〉。譜「豫劇皇后」王海玲四十年的臺灣豫劇情緣。以王海玲的故事為經，豫劇在臺五十年的發展為緯，運用舞臺劇的結構，穿插說唱曲藝和王海玲的代表劇目精華片段，具現一代豫劇皇后臺上臺下、全能旦腳的生活與技藝。劇末並請「豫劇皇太后」張岫雲登場，展現傳承薪火的重要意義；而王海玲立書「豫劇情緣」橫幅大字，更彰顯該劇是臺灣豫劇五十年的紀念作品。

⑴《曹公外傳》

　　據清末臺灣鳳山知縣曹謹修築「曹公圳」之真人實事改編。除〈序〉場外，凡七場，無場目。譜清道光年間，臺灣鳳山連年大旱，民不聊生。河南懷慶府曹謹奉旨跨海赴任鳳山縣令，於是斗笠芒鞋，查訪民隱，在高屏溪畔結識民間名匠龍老伯。龍某病重，臨終前獻引水圖，盼曹公修圳治水，以除民患。而其徒楊號則不幸陷入一椿冤案，避禍上山。曹公冒險由龍女海妹陪同，親自上山說服楊號監工開圳，眾人「以工代賑」。然因楊號冤案牽連知府魏是太等集體貪污之醜行，以致賑糧被斷，情勢危急。曹公泣血跪求未果，決定擅開南官倉以安定民心。同時，曹夫人兼程進京，上陳案由。後曹公雖因私開官倉而改調淡水廳，但水圳終於竣工，至今仍灌溉鳳山三萬畝良田，曹公賢名亦流傳千古。

　　觀察以上十七齣劇目，就其劇類形式言，凡有兒童歌舞劇二齣：《豬八戒大鬧盤絲洞》、《龍宮奇緣》，舞臺劇一齣：《豫韻臺灣情》，其餘十四齣則是「大戲」❷❺。就其內容取材言，有宮廷歷史劇，如《三打陶三春》、《狸貓換太子》、《大腳皇后》、《武后與婉兒》；有官場現形劇，如《包公誤》、《七品芝麻官》、《巧縣官》、

────────────

❷❺　中國戲曲劇種，如依藝術形式之性質言，有小戲、大戲和偶戲等三大系統
　　之分；如依體製規律之不同言，有詞曲系與詩讚系，或曲牌系與腔板系之
　　別；如依演唱腔調為基準，則有各種腔調劇種或聲腔劇種。詳見曾永義〈論
　　說「戲曲劇種」〉一文，收入其著《論說戲曲》，臺北：聯經出版公司，
　　1997年3月，頁247-252。

《曹公外傳》；有才子佳人劇，如《孟麗君》、《秦少游與蘇小妹》；
有神話奇情劇，如《白蓮花》、《豬八戒大鬧盤絲洞》、《龍宮奇
緣》；有純任巧思虛構的《西出陽關》、《中國公主杜蘭朵》，也
有編織歷史經緯的《豫韻臺灣情》。另就其劇本來源言，或為老戲
新編，如《白蓮花》；或為移植修編，如《包公誤》、《巧縣官》、
《孟麗君》、《中國公主杜蘭朵》、《豬八戒大鬧盤絲洞》；餘多
為現代新編劇目。故大抵節奏流暢、結構緊密、主腳立體、題旨明
確，頗能符合現代演出的文本要求。

㈡製作的現代化與包容性

由上可知，飛馬豫劇隊自改隸國光劇團後，至民國九十二年
（2003）十二月止，已有正式公演的新劇目至少十七齣。除了平均
一年製作兩次首演新劇外，還有多次巡迴或出國演出，以及政府文
化場的邀約。而定期與不定期的校園推廣表演、社區教學展演及社
團讀書會導覽等活動，更使這支規模微型的豫劇團隊充滿欣欣向榮
的朝氣與活力。

事實上，不論改編、移植或新創劇目，這些作品都是全新製作
的。由韋國泰隊長領導的工作團隊，運用非常有限的預算，作最有
效率的處理。在製作的過程中，充分展現了籌畫、執行的現代化與
包容性，並具現在以下四個方面：

1.編、導人才兼跨兩岸

中國地方戲曲本來並無「編劇」、「導演」的職稱，只有所謂
的「提綱」、「主排」。情節曲折、場次清楚、節奏明快、思維深

刻的新編劇本，以及職司「二度創作」、統整全劇場面調度與演藝風格的導演，都是現代劇場的產物。國光豫劇所選演的劇本，標準在於是否切合現代觀眾的審美品味，是否能表現團隊演員的特色。故於編劇與導演，都能因時因地而制宜，尋求最佳人選，絕不會畫地自限。

如改編《包公誤》和《白蓮花》的楊桂發（1928年生，河南商邱人），是河南師範系統畢業生。少年時期即專修青衣、花旦，並精於鼓藝。向有「唱戲狀元」之稱。1940年代，曾與秦貫伍、張榮洲、范自學、張榮乾等人合組軍中業餘劇團，後加入張岫雲為主的「飛馬豫劇隊」，是相當資深的臺灣豫劇編、導、演、樂、教人才。《豫韻臺灣情》編劇劉慧芬，出身大鵬小生，留美碩士，是臺灣資深的戲曲編劇人才。近日輔得到青商總會舉辦第十屆「全球中華文化藝術薪傳獎」的肯定，現任職國光劇團編劇組。豫劇隊請她來編撰這齣濃縮臺灣豫劇發展五十年的歷史大戲，意義相當重大。而《狸貓換太子》雖出自河南編導石磊之手，但《狸》劇續集編劇汪詩珮、張琤媛，和《龍宮奇緣》改編楊雪婷，均是臺灣新生代的編劇新手。初次嘗試戲曲編撰，就有了跟豫劇隊合作的機緣。

吳祖光、魏明倫、羅懷臻等固為大陸著名劇作家，早已家喻戶曉。然如《武后與婉兒》編劇張新秋（1939年生，河南開封人），代表作有《五品遺孀》、《風流才子》等十餘部，曾由豫劇、越劇、川劇、評劇、瓊劇、呂劇等劇種演出。二度執導臺灣豫劇的石磊，是大陸戲曲「新古典主義」理論的擁護者，主張發揚中國戲曲「無中生有、以虛代實、以少勝多、以簡代繁」的美學精神。其研究著作和舞臺實踐並行，人稱「鬼才導演」、「學者型的戲劇家」。《曹

公外傳》主要執筆姚金成，也多次榮獲大陸劇本創作獎，《香魂女》等劇很膾炙人口。可見劇本的品質才是臺灣豫劇演出所最重視的項目。至於作家的籍貫、年齡、學經歷等，皆非考量重點。臺海兩岸的老幹新枝，都是國光豫劇隊探詢合作的對象。

同理，導演的分布情形也是如此。《狸貓換太子》續集導演朱錦榮，其實是國光京劇團導演。《三打陶三春》排練指導朱陸豪，也是出身陸光的京劇著名武生。而《西出陽關》導演牛淑賢，則是知名的「五歲紅」，豫劇陳（素貞）派傳人，在大陸享有「中國當代豫劇皇后」和「中國第一名旦」的美譽。羅雲，是河南省藝術研究所國家一級導演。在近四十年的導演生涯中，曾為省內外八個劇種四十多個劇團執導過一百五十多個劇目。張懷奇，任河南三門峽市文化局藝術科長，原攻武生，後亦執導劇目五十多部。李建平，現為上海戲劇學院導演系副主任，具有深厚的學術理論基礎，與豐富的舞臺執導經驗。李平生，本是豫劇演員，執導《巧縣官》、《七品芝麻官》，皆有口碑。可見國光豫劇的合作導演，並不局限於豫劇本身的人才，也不特別針對某一族群設限。

尤須注意的是，無論導演的來歷如何，一旦開始排練工作，就融入了高雄左營豫劇隊這個大家庭。大多數導演在主導劇目呈現的同時，都有諸如王海玲、殷青群、張海順……等豫劇演員，協助指導排練。因此，能使導演順利掌握演員的特質，克服外在條件的困難，儘量圓滿完成工作。

2.重新設計的服飾造形

國光豫劇首演的劇目中，有些屬於老戲新編，有些屬於移植劇

目，其服飾造形大多已程式化，不須另行設計。但有些新編劇目，就要重新設計服飾，以凸顯人物的身分、地位與性格。

如《三打陶三春》的服飾設計靳萍萍，留美碩士；兩齣兒童劇的服飾設計梁若珊，留德碩士，二人皆是臺灣本土的學院派設計者。她們平素並不研究傳統戲曲服裝，而是在受過現代專業訓練後，對於服飾的材質、式樣、色澤及效果，都有完整的認知與掌控。靳氏歷年作品含括崑劇、舞臺劇、歌劇、兒童劇及舞蹈創作等。這次主要是設計主腳陶三春、陶虎姊弟的服裝，僅僅加上圖案與裝飾，便有畫龍點睛的作用。梁氏的造形設計就極爲誇張鮮豔，突破戲曲行當的制約，頗能迎合兒童好奇的心理，堪稱兒童豫劇服飾妝扮現代化的佳例。不論是女兒國國王的孔雀翎裙、蜘蛛精的蛛網髮形、蛤蟆精的蹼蹼手連身衣，或是無蝦米的龍蝦頭套、海星公公的渾身刺衣……等，都充滿了卡通化的童心和趣味，令人印象深刻。至於任職豫劇隊箱管工作的張春芬，原攻京劇青衣、花旦，十分熟悉傳統戲曲服飾配搭的程式。在《秦少游與蘇小妹》中，有意大量運用具有現代感的紗質面料，取代傳統戲服的制式規格，以營造蘇小妹的秀美飄逸。這是傳統與現代結合的設計手法。

而兩位大陸的服飾設計者黃耘英、李銳丁，也別出心裁、創意十足。黃氏（1952年生，福建福州人），是著名國畫家黃子希之女，自幼習畫。1981年起任職上海越劇院，專事服裝造形設計。新版越劇《紅樓夢》、滬劇《雷雨》及多部黃梅戲、豫劇、電視劇[26]等，都出

[26] 中國大陸以「電視劇」爲一專稱，是獨立的劇類。故如黃梅戲以電視劇形態出現，就不再叫「黃梅戲」，而稱以「黃梅電視劇」。同理，如歌仔戲以電視劇形態出現，也名之爲「歌仔電視劇」，而非臺灣所認知「電視歌仔戲」的概念。

自她的手筆。在《武后與婉兒》中，即把現代藝術與裝飾，融入唐朝的正統衣冠。所以，武后特殊造形的頭冠，配合牡丹、鳳凰圖案的衣裝，一身亮麗的紅、黑、金色，震懾全場；婉兒在末場〈國色溢香〉中的水鑽頭冠，也耀眼奪目。李氏畢業於上海戲劇學院，是日本西武財團PARCO公司的名服裝設計師，近年來頻獲大獎。在《中國公主杜蘭朵》中，果然讓人耳目一新。由於該劇的時空背景本來就很模糊，因此創作發揮的彈性空間也相對增加。兩個門官腹部有宮門門環，頭戴中國宮殿建築式樣的頭套；侏儒太監衣紫，活像馬戲團小丑，帽沿還鑲有幾顆彩色絨球；杜蘭朵的蓬鬆金黃羽毛冠插上三根雉尾，和多角形桃紅大花冠；加上擬人化的金鼎、大型蓮花瓣環繞雙肩的舞女……等，完全跳脫傳統戲曲人物造形設計的思維模式，真是比日本寶塚歌舞團還要來得炫麗花俏。國光豫劇在服飾設計方面的現代化與包容性，至此發揮得淋漓盡致。

3.現代劇場的燈光舞美

中國傳統戲曲的民間演出，或廟會，或堂會，或會館，或茶園，儘管舞臺形製有異，但基本上都是長方形；照明設備由蠟炬而煤氣燈而電燈，儘管硬體不同，但都是普通平光；舞臺布景則是素幔一片，一桌二椅。嚴格說來，是談不上舞美設計的。可是，臺灣自1980年代現代小劇場蓬勃發展以來，傳統戲曲界也愈來愈重視燈光、舞美的專業設計成果。國光豫劇的演出，只要場地許可，原則上都很注意這個部分。而且，因為首演不出臺北、高雄二地，故多聘請臺灣的專才現場查勘，以利相關作業之進行。

如劉權富、王世信與任永新，都出身國立藝術學院；林克華，

出身文化戲劇系，四人均是留美碩士，也是臺灣優秀的劇場工作者。劉、王二氏所設計的作品不下數十部，跨越京劇、豫劇、歌仔戲、現代歌舞劇、舞臺劇、兒童劇，乃至舞蹈、音樂表演活動等；王氏甚至擔任過電影《飛俠阿達》的美術設計。林氏則重視燈光、舞臺設計的結合，創造獨具空間感與光影層次的舞臺新視覺。對於雲門舞集、優劇場的演出設計，貢獻尤鉅。任氏雖主修劇場設計，卻副修整合媒體。對於數位工具、繪圖軟體的橫向整合應用非常熟稔。在《豫韻臺灣情》中，就充分表現了此一專長。將王海玲的成長照片予以數位化，與誇大變形的紅唇背景交互運用，使舞美與劇情相映生輝，精采動人，是難得的傑作。而田浩，是高雄精華藝術團負責人。民國八十六年（1997）設計《白蓮花》舞美時，利用軟幕、硬景片和燈光投影，營造出色彩鮮豔，栩栩如生，類似歌仔戲內臺戲時期的風格。在豫劇歷年演出劇目中，顯得相當另類。又傅寯，亦出身國立藝術學院，留英碩士。當時是豫劇隊的製作課長，曾設計過小劇場、兒童劇及一般舞臺劇。至於吳國清、盧偉生、張富強、姚忠禮、黃建達等，亦皆為臺灣劇場工作者。他們的許多創意和構想，在與豫劇隊合作的過程中，都得到了舞臺實踐。總之，利用現代劇場裡常見的高低平臺和階梯、圍欄、屏風、梁柱、紗幕及其他軟、硬景片，搭配燈光變化，營造不同的戲劇氛圍，已是傳統戲曲舞美設計現代化的共識。雖然這些設計手段不一定合乎傳統戲曲寫意美學的需求，甚至對某些虛擬的程式身段有所牽制，但畢竟展現了結合現代劇場的企圖。

　　在國光豫劇十七齣首演劇目中，《秦少游與蘇小妹》的舞美設計也值得一提。因其故事背景是發生於宋都汴京，即現今河南開封

市，號稱九朝古都，人文景觀豐富。因之畢業於上海戲劇學院的河南省藝術研究所一級舞美設計余大洪，便以「相國霜鐘」、「州橋明月」、「龍亭秋水」、「鐵塔行雲」、「繁臺春色」、「金池夜雨」、「隋堤煙柳」、「梁園霽雪」等開封八大美景入戲。《秦》劇八場，正好一場一景，更使劇情轉折平添無限的浪漫風情。此一設計，非熟知開封本土風物者不爲功。韋隊長之聘請余氏，實是妙著。是知國光豫劇的幕後製作，惟其能就事論事，放眼兩岸，網羅人才，故海大能容，眞正提升演出的質量。

4.宣傳行銷的經營策略

在20世紀的臺灣社會演戲，絕非昔日在路口張貼「花招」，或在報章登個啓事等傳統宣傳手法，即可招徠觀眾。因應時代的變遷，傳統戲曲要想扭轉逐漸式微的命運，固然必須在表演、製作上更加努力用心，但是運用現代化的行銷手法，結合平面或立體媒體，以提高展演的知名度，也是值得思考的積極性策略。

國光豫劇隊自從民國九十年（2001）成立研推課❷以來，便積極進行各項研究推廣的業務。首先，是演出前例行召開記者會，提供精美實用的文宣，以及示範精采片段，訴求報章雜誌的報導。由於報紙解禁增張的效應，至少都能在藝文版占有一定篇幅的比例，達成平面媒體宣傳的目的。其次，是加入全省連線的電腦售票系統代售票券，以利觀眾購票。而且，優惠老人、殘障人士、學生及團體

❷　其實國光豫劇隊早在1998年已開始相關研推業務，只是當時沒有該項編制，而是隸屬於製作課。

訂票。第三，是將演出的年度大戲現場錄影，打上字幕，製作錄影帶或ＤＶＤ，以累積表演成果。第四，是舉辦研習營隊，加強社區推廣介紹。近兩年的研習活動，甚至還能抵減公教人員的年度研習時數，吸引不少人次參加。第五，是由王海玲等親赴各大學校園示範講演，喚起青年學子的興趣。同時，豫劇隊還製作一些演出的周邊產品，如《戲說豫劇──梆子戲在臺灣》、《豫見戲遊記》光碟、演員劇照小月曆、「秦少游與蘇小妹」團扇等，作爲研習、講演活動結束後的徵答獎品。這些積極主動的規畫與做法，使豫劇成爲老、中、青三代都喜愛的劇種。每年公演，票房至少維持在八成左右。

此外，國光豫劇對於節目書的編撰印製，亦頗爲費心。從《大腳皇后》開始，每年的首演劇目，俱有彩色劇照，且內容充實。除了一般節目書慣有的劇情簡介和編、導、演介紹外，難能可貴的是全面呈現製作團隊的創作理念。不論導演的調度美學、編腔譜曲的實例、服飾設計的手稿、燈光舞美的說明與草圖，乃至文、武場樂師及龍套，均能圖文並茂，一目了然。而在《中國公主杜蘭朵》、《豫韻臺灣情》等重點劇目的節目書裡，甚至邀請學者專家執筆，進行學術性的鑑賞導覽。至於《龍宮奇緣》、《豬八戒大鬧盤絲洞》等兒童劇，則將節目書卡通化，既設計漫畫插圖，又讓演員爲自己扮飾的劇中人寫自傳。附帶舉辦的導讀活動中，還有活潑的《親子學習卡》，深入淺出地講解豫劇的歷史源流、表演特色等，並預留空間讓小朋友動手畫畫看（人物造形）。國光豫劇的宣傳行銷方式，顯然很能切合現代社會的脈動。

豫劇因爲地域聲腔色彩濃厚，所以新編劇目之編腔譜曲，確有必要聘請大陸音樂家予以重新設計。這是臺灣相關音樂人才不足所

致。其他從藝術指導以降，舞蹈、服飾、燈光、舞美設計等，臺灣
本土工作者都已累積了相當實力，且能與現代劇場有機結合。豫劇
在臺灣生根茁壯是一個事實；演出製作模式展現了現代化和包容
性，也是一個事實。或許這些經驗可以提供戲曲表演團體借鑑、參
考，作爲再創生機的一種手段。

㈢演藝的本土化與創新性

國光豫劇的主要演出對象是臺灣觀眾，當然必須留意親近觀
眾、吸引觀眾的表演切入點。所以，豫劇演藝的本土化，是極自然
而然、順理成章之事。而編腔譜曲的創新作法，亦賦予臺灣豫劇多
層轉折或迴旋激盪的聽覺美感與享受，增加靈活多變的視覺具象效
果。這種戲曲美學的傾向，可從以下三個角度來探抉：

1.演、職員所構成的臺灣特色

1980年代以前，臺灣豫劇最大宗的支持者，就是軍隊和同鄉會。
演、職員也多來自河南。但1990年代以後，豫劇的觀賞大眾，已經
轉爲學生和藝文愛好者。演員更是老成凋零，新人輩出。後繼之人，
無一不在臺灣土生土長。「豫劇皇后」王海玲，名義上雖是湖北黃
陂，然實爲臺灣人。隊長韋國泰，是道地高雄人。演員伍海春及武
場領導高揚民，則是原住民；分別出自阿美族、鄒族。仔細檢視現
今的國光豫劇隊，竟無一個河南人。「族群融合」在這裡，顯然不
是口號。

國光豫劇還有一個特色，即主要演員多是女性。如王海玲從習
花旦、武旦入手，刀馬旦、青衣、老旦、帥旦等無一不精，甚至反

串武生、小生、小花臉等，幾乎是個全才。劉海霞先習淨行，後改文、武鬚生；王海雲主修武生；傅瑞雲專攻青衣；朱海珊攻小生和老生；伍海春攻青衣和老旦；鄧海蓮專攻花旦、老旦及武旦。後起之秀如連宏眞原攻淨行，後改文、武老生；蕭揚玲專長花旦和青衣；蕭揚珍主修老生；張揚蘭是花旦兼丑；謝文琪主修青衣、花旦等。只有殷青群、張海順是男性。前者原攻京劇銅錘、架子花臉，民國八十四年（1995）加入豫劇隊後，乃致力於豫劇唱念之研修；後者則長於武生。殷、張二人在多齣大戲中職司副導演或排練指導，重要性似乎更勝於演員身分。主演者的性別陰盛陽衰，使得劇中許多男性腳色多由女演員反串。該現象迥異於現今河南豫劇演員行當畫分的情形。影響所及，國光豫劇規畫年度大戲時，也必須優先考量以旦行爲主的劇目。這是劇隊未來生存發展的最大隱憂。

　　由於編制內的人員十分有限，每次演出大戲，國光豫劇隊勢必要向外借兵。曾經合作過的場面、龍套演員計有：臺灣戲專京劇科豫劇組師生、南部各中學國樂社團指導老師及中山大學音樂系學生、臺南藝術學院學生、高雄樹德家商舞蹈班、高雄鳳新高中音樂班、高雄市立新莊高中、中華藝術學校音樂科和舞蹈科、高雄市立實驗國樂團、臺南民族舞團、謝十打擊樂團教學中心、海軍陸戰隊軍樂隊等。可見爲了配合排練，高雄本地的藝術科系師生，是劇隊最樂於共事的對象。而且也囿於經費不足的困境，這些合作者幾乎都是友情贊助。因此，當看到《中國公主杜蘭朵》、《武后與婉兒》、《龍宮奇緣》中的舞者翩翩起舞，或是聽到《狸貓換太子》、《秦少游與蘇小妹》、《豫韻臺灣情》等劇之豐富音樂與配器時，儘管不甚符合傳統豫劇程式應有的規律，但卻釋放出另一種屬於臺灣南

部陽光青年的熱情活力。這種與家鄉人親土親的緊密連繫關係，不只是中國大陸，即使是在臺灣的劇團中，也相當罕見。「豫劇臺灣化」內涵的質變，庶幾正是由「豫劇隊之臺灣化」開始。

2.表演語言的本土與流行

「表演語言」是一種符碼，並不限指唱腔念白，其或以聲音，或以眼神，或以表情，或以肢體動作，搭配妝扮、燈光、音效、道具及布景等，但凡具有傳遞訊息或暗示意義之功能性者，都是表演語言。在戲曲演出中，最強烈的表演語言，自然是唱、做、念、打。綜觀國光豫劇的首演劇作，其整體風格既有依循傳統程式之矩矱者，亦有切合本土之流行美感者。豫劇之所名爲「豫劇」或「河南梆子」，而非「晉劇」、「魯劇」或「山西梆子」、「山東梆子」，基本上主要是唱念「河南化」之梆子腔及河南方言。但其傳入臺灣後發展至今，緣於觀眾層之年輕化、都市化與本土化，所用方言也不再能保持「原汁原味」，而漸次採用「臺灣化」之河南話，甚或與普通話交互替用。這種嬗變的痕跡，在《中國公主杜蘭朵》和《豬八戒大鬧盤絲洞》、《龍宮奇緣》等兩部兒童劇中表現最爲明顯。

《杜蘭朵》因爲邀請臺灣著名的「搖滾歌舞劇王子」王柏森，出飾男主腳沒落王孫無名氏，以致引發表演語言之特殊效應。王柏森是國立藝術學院戲劇系畢業的高才生，也是「果陀劇場」的創始團員。在「果陀」製作的《看見太陽》、《天使——不夜城》、《吻我吧娜娜》等多齣現代歌舞劇中，盡情發揮其充滿流行動感的勁歌熱舞。從重金屬的搖滾到倫巴、曼波等拉丁音樂，從日本演歌到西班牙小調，從南美探戈到魯凱族、阿美族民歌，舞臺上的王柏森，

簡直無所不能，釋放了驚人的能量。他把這股熱情帶進了《杜蘭朵》，但卻無法捲著舌頭說河南腔，也無法在身形步法裡展現戲曲演員打小兒「坐科」的功底。於是，在《杜》劇中，無名氏固然是以真嗓說唱普通話，連帶柳兒蕭揚玲、杜蘭朵公主王海玲亦改以普通話來唱戲，偶爾在賓白裡保留些許河南味兒。同時，幾場無名氏的主戲，不論是孤島初見美人圖，或是入宮求婚大談「美」的定義，乃至用計把公主調下高臺等，其所表現的肢體語言如拔劍、舒拳、展臂、攤手、踢腿等，即使與鑼鼓點嚴絲合縫，也缺乏戲曲程式的表演性，而滿溢臺灣流行文化誇張的節奏感。更別提眼神和表情所散發的偶像魅力，帶給豫劇迷多大的錯愕，增添了多少話題。因此，一般觀眾可以不懂「跪蹉」、「跺泥」、「出手」等身段要訣，卻仍看得興味盎然。

在導演謝平安的統整之下，異於傳統造形的太監，並不如魏明倫原先設計的是個侏儒。但是這個太監說話很有現代感，比如第一場中，他對著搶奪徵婚皇榜者說：「這不是上天竺的出國護照，這是下地獄的通行證。」第四場中則對入京尋人的柳兒說：「算你是個幸運兒，我給你開後門兒。」謝幕時，竟又對著觀眾說：「（杜蘭朵）飄啊飄啊飄，飄到義大利去了。」都是一語雙關，引人會心。

而第一場公主以太監當座椅，可以清楚看到永嘉崑劇團演出《張協狀元》「以人作桌、以人作椅」的痕跡；沙漠怪客點火、吐火的絕技，也明顯有川劇的影子；皇榜上的公主自畫像，由公主本人顯示，與福建省梨園戲實驗劇團《朱文太平錢》中女鬼一粒金之「真容」由本人顯示的形式如出一轍。其實謝平安不僅執導過川劇《變臉》，亦執導過永嘉崑《張協狀元》。見諸《杜蘭朵》的這些處理

手法,已經可以算是一種傳統戲曲現今的流行趨勢了。㉘當無名氏吹簫,或是幕後伴唱〔今夜無人入睡〕、〔茉莉花〕曲調時,舞群翩然,白紗芭蕾紛飛,又是受到大陸「戲曲改革」的影響。㉙

《豬八戒大鬧盤絲洞》、《龍宮奇緣》既是兒童劇,當然免不了要設計與兒童互動的表演段子。前者全說普通話,在第一場盤絲洞諸妖現身以後,驀然蹦出張揚蘭和現場小朋友對話;接著說明因為演員太少,腳色太多,所以會出現「一趕幾」的現象。進入第二場後,豬八戒就直接問:「小朋友,趁我猴哥不在,我親親女兒國國王一口好不好?」現場觀眾大聲抗議:「不好!」接著孫悟空就跑上場說:「八戒,還在這泡妞?還不快走!」第三場被蜘蛛精附身的國王,一見八戒便說:「哈囉!」八戒找到機會為國王揉腳,感覺是:「賺死了!」跟國王手拉手搖啊搖,又忽然正色說:「請你放尊重一點,我可沒那麼隨便!」更勁爆的是,明明是唱梆子腔的豫劇,但在第四場豬八戒竟唱起歌仔戲,還融入臺灣民謠和採茶歌舞。難怪土地公批評八戒:「他很機車耶!」這樣的表演語言,於終場響起了極為熱烈的掌聲。

後者則是河南話、普通話、閩南語交錯使用。開場前,先有一

㉘ 就筆者所知,明華園戲劇團在2001年基隆市端午文化節慶活動中,由孫翠鳳、鄭雅升與國光豫劇王海玲、國光京劇魏海敏接力演出《白蛇傳》時,就露了兩手川劇「變臉」的工夫,技驚四座。

㉙ 「戲曲改革」是以政治功能為主,強調戲曲劇作(尤指主題)之推陳出新,具體落實在「改戲、改人、改制」等方面。其影響遍及劇本蒐集、整理和新編、演出場面之藝術形式改革,乃至演員、導演及舞美等設計人才之培育方式。參見趙聰《中國大陸的戲曲改革》,香港:中文大學出版社,1969年。又張庚主編《當代中國戲曲》,北京:當代中國出版社,1994年4月。

個晚宴服裝扮的主持人出來，要求觀眾「大聲」回應、配合臺上的演出。然後，霹靂電鰻、無蝦米、大嘴魚、郝蚌出場，「歡迎你們來我們海底龍宮做客」，一一以河南話自我介紹。電鰻還秀了一小段流行街舞。第三場中，大家為了營救被北海龍王關起來逼婚的鯉魚精晚霞，決定由電鰻代嫁。電鰻擺出小鳳仙（楊麗花歌仔戲之好搭檔）常有的表情和臺辭：「你講甚物呀？」「我實在有夠衰！」「甚物歹代誌，攏互我扛著啦！」婚禮進行前，北海龍王對著假晚霞情話綿綿：「你就是要天上的星星，我也會摘來給你呀！」並伸出手去，卻被電鰻「電」了回來（燈光、音效同時做出劇場效果）。電鰻還說著電視上流行偶像劇的臺辭：「這是愛的電波。」北海也回答：「電得好，電得爽。」第五場中，阿端舞著「旋子」登場，用河南腔呼喚晚霞之名。但因「聲音太小」未成。此時，阿端忽改用普通話對觀眾說：「麻煩你們幫我把晚霞姊姊喊出來好不好？」小朋友果然「大聲」叫喊。阿端、晚霞逃往人間，北海龍王等人一路追趕，是用「蛙式」行進的。最後，在通關處，龜爺爺說要請示玉皇大帝才能開關。「寫信太慢」，竟拿出手機直撥54088（諧音：我是你爸爸）。接通後，出現字正腔圓的優美國語女聲：「玉皇大帝忙線中……請稍候……」末了，在波浪群舞者的環繞下，晚霞還變出了一條魚尾巴。「謝幕」的精采度也不輸正場演出。演員多以各式跳轉、毯子功現身，男女主腳甚至相互「托旋子」。臺灣e世代的流行語彙，在《龍》劇中運用得鮮活巧妙。本土文化就是這麼自然地融入了豫劇中。餘如《豫韻臺灣情》中在國軍文藝中心擺攤的「香腸伯」，《曹公外傳》劇末特別安排的「跳鼓陣」和「八家將」，也都是臺灣社會風情的記錄。當然，這種融入方式相當表淺。不過，豫劇本是反映庶民文化

的一種戲曲藝術。只要觀眾聽得懂、能交流、有共鳴，就算是達到本土化的目的了。

3.編腔譜曲的創新與改良

中國地方戲曲依其演唱方式分類，約有六大聲腔體系，即崑腔、高腔、弦索腔（以唱明清俗曲為主）、梆子腔（秦腔）、皮黃腔及亂彈腔（以唱二凡、三五七為主）等腔系。⑳豫劇的唱腔音樂係屬梆子腔系板式變化體，有慢板、二八板、流水板、散板等四種板類。如依其流行地域畫分，則有豫東調、祥符調、沙河調和豫西調之別；如依其演唱音域畫分，則又有統合前三種之豫東調，和相對之豫西調。且在傳統唱法中，男女聲應是同腔同調。演唱豫東調時多用假嗓，而唱豫西調時多用真嗓，淨腳還多用「炸音」。

國光豫劇的年度大戲，因為多屬改編或新編劇目，勢必要重新或全新安排全劇場次與表演。故於編腔譜曲時，亦非依循成規，而頗有創新改良之設計。如《狸貓換太子》的編腔有濃厚的豫西風格，配樂除文、武場外，另有高雄市實驗國樂團，乃隸屬於高雄市教育局，是南臺灣第一個專業國樂團，成立於民國七十八年（1989）。所以在傳統的鼓、梆、鑼、鐃鈸和板胡、二胡、嗩吶、笙、笛、琵琶、大提琴等樂器外，還加入了高胡、南胡、中胡、革胡、倍革胡、揚琴、古箏、柳琴、中阮、大阮等民族樂器。而在《狸》劇續集中，

⑳ 此六大腔系之形成、淵源、流變及分布現況等相關說明，參見陳芳《戲曲概說》，臺北：時報出版公司，2002年12月，第二章〈戲曲腔系的形成與流播〉，頁52-82。

則把傳統的豫東調、豫西調、祥符調、沙河調融入一劇，根據人物唱段的需要交替運用。不僅包拯的唱段採用豫西調二八板的唱法，同時，也在清板唱腔上借鑑越劇的伴奏方式。又吸收河南曲劇、河南墜子、河北梆子、京劇，乃至民歌的旋律，豐富了豫劇音樂的變化與層次。

　　另如《孟麗君》為凸出主腳，特別增加了主題音樂。且因唱詞較多，乃於開唱過門和唱間過門處，多採用緊縮式處理。又於甩腔處，著重烘托人物。如第三場孟氏之緊拉慢唱，一句甩腔即達三十多拍，成功地營造了戲劇效果。又《大腳皇后》主題音樂是鳳陽花鼓的旋律。因移植自京劇，故音樂設計也有借鑑處。如第二場馬秀英的唱句「怕只怕群情激憤撼國基」，一句甩腔長達四十多拍。殷青群飾朱元璋，原是京劇銅錘和架子花臉，此次以老生應工，且用本嗓唱豫西調，正好跟馬皇后的豫東調成鮮明對比。耿玉卿在《武后與婉兒》中，為武后營造恢宏、成熟的音樂主題，以對比婉兒靈秀、稚美的抒情唱腔。並配合以弦樂為主之民族管弦樂團，要求弦樂、撥彈樂、管樂、低音、打擊樂等，都要成組配套。又在《曹公外傳》中，創造了〔白牡丹〕裡聽〔二八〕，〔慢三眼〕中〔望春風〕的新鮮板式，賦予《曹》劇更深刻的本土意涵。而《杜蘭朵》的新編曲，如柳兒所唱之〔一陣親偎一陣暖〕、無名氏之〔今夜無人入睡〕，乃至幕後伴唱〔茉莉花〕旋律等，姑且不論是否合乎梆子腔調，其實也都非常美麗動人。近作《豫韻臺灣情》更在文、武場的基礎上，聘請音樂科系學生襄助，小提琴、低音大提琴、長笛、巴松管、雙簧管等皆一一出現。雖然這種嘗試在臺海兩岸都不算新鮮，但國光豫劇多方面革新與探索的精神，還是令人讚嘆的。

　　其實臺灣豫劇的「本土化」，並非指說閩南語、唱閩南歌、演閩南事等狹隘的定義，而是在表演藝術上滲入臺灣文化的底蘊。也許只是一副表情、一個動作、一句臺詞或一項道具的設計，就能讓本地觀眾會心共鳴。這是不了解臺灣民情者，所無法體會的一種心靈交流。至於創新改革的層面，宏觀來說，也不限於音樂而已。舉凡容妝、服飾、舞美等，不一而足。即使單指表演，「豫劇本土化」相對於河南原鄉而言，不也是一種「創新性」嗎？因此，保持開明客觀的態度，才是欣賞臺灣豫劇獨特演藝的不二法門。

　　民國三十八年（1949）以前，據文獻記載，臺灣共有十三種戲曲，即車鼓戲、採茶戲、正音戲、四平戲、亂彈戲、七子戲、白字戲、高甲戲、歌仔戲、潮劇及皮影戲、傀儡戲、布袋戲等。三十八年以後，福州戲、秦腔、豫劇、川劇、越劇、粵劇、評劇、湘劇、漢劇、江淮戲等劇種，也陸續傳入臺灣。在1950年代，曾經締造戲曲紛披繁華的盛況。爾後，基於政治意識之影響、觀眾審美品味之轉變、多元媒體之興起、社會大環境之變遷等諸多因素，戲曲劇種逐漸失去表演舞臺，步入衰微的命運。民國八十八年（1999），臺灣最後一個職業高甲戲劇團「生新樂」團長周水松過世；九十一年（2002），最後一個職業北管戲劇團「新美園」團長王金鳳過世；最後一個完整的潮調皮影戲劇團「復興閣」團長許福能過世；最後一個熟諳前後場的全能傀儡戲藝師林讚成也過世。二十餘種戲曲，至今尚能搬演者，屈指可數。而豫劇之傳承有年，就不能不視爲一個異數。

　　國光豫劇之生存，雖有賴於政府的支持，但更重要的是，全隊

成員敬業認眞，團結互諒，非常重視演藝品質之提升，和觀眾之評論反應。從前製作業開始，就奠定良好的基礎。對於演出之劇本，總是及早規畫，確定導演與編曲。排練進行時，「豫劇皇后」王海玲以身作則，引領演員一絲不苟地按表操課，精益求精，毫不懈怠。正式演出前，研推課密集宣傳行銷，其他各部門配合執行，可謂「將士用命」。或許正是因爲資源極其有限，文化氛圍相對不利，豫劇演員反而必須加倍努力。經過五十年臺灣人文之薰陶洗禮，豫劇之現代化與本土化，應是毋庸置疑、有目共睹的。相信執此以往，豫劇在臺灣的發展尚無可限量，必能與臺灣社會本具博大涵容的特質，相互生發，相得益彰，終將成爲斯土斯民傲世的一項文化資產。

後記：國光豫劇隊近來又推出了《錢要搬家啦？！》兒童歌舞劇（2004年4月20日高雄市中正文化中心至德堂首演）和《田姐與莊周》（《劈棺驚夢》，2004年7月16日臺北國家戲劇院首演）新編大戲。《錢》劇由劉慧芬改編自莫里哀（Molière）的《小氣財神》（The Miser），表演活潑生動；《田》劇由徐棻編劇，李莎導演，充滿了川劇風味。據聞該隊預定於11月11日在臺北國家劇院實驗劇場推出《試妻！殺妻！》，結合豫劇與小劇場，偏重「複式多部聲韻」的藝術手段展現，令人期待。

四、參考資料

陳芳、嚴立模《臺灣豫劇五十年圖志》，高雄：國立國光劇團豫劇
　　隊，2003 年 12 月。

方靜琦、傅寯《豫聲傳雲岫──書寫豫劇藝人·張岫雲》，宜蘭：
　　國立傳統藝術中心，2003 年 7 月。

鄭曜昌《國光劇團豫劇隊之發展與經營（1953─2003）》，南華大
　　學美學與藝術管理研究所碩士論文，2003 年 6 月。

紀慧玲《王海玲──梆子姑娘》，臺北：聯合文學出版社，2002 年
　　12 月。

韋國泰《中國公主杜蘭朵典藏特輯》，高雄：國立國光劇團豫劇隊，
　　2001 年。

楊桂發《豫劇在臺灣》，高雄：國立國光劇團豫劇隊，2001 年。

馬銘輝《臺灣河南梆子唱腔音樂研究》，臺灣師範大學音樂研究所
　　碩士論文，2001 年。

袁紀邦《豫劇武場之研究》，文化大學藝術研究所碩士論文，1999
　　年。

韋國泰《四十二年回顧與展望》，高雄：海軍陸戰隊司令部，1995
　　年。

海軍陸戰隊司令部《今日豫劇》，高雄：海軍陸戰隊司令部，1986
　　年。

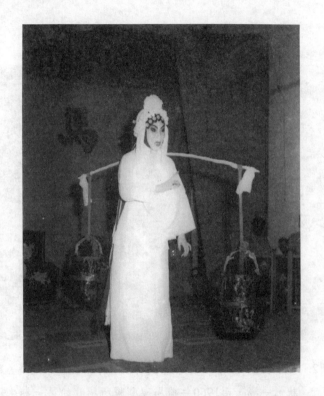

圖1. 1950年代，張岫雲飾《陰陽河》中的李瑞蓮，單肩挑
　　水，不用手扶，行走時兼帶身段、唱曲，需要相當的
　　技巧。

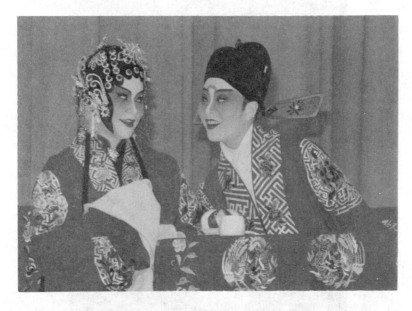

圖2. 《販馬記》是張岫雲來臺後所演的第一齣戲。圖爲〈寫
　　狀〉一場，由1960年飛馬豫劇隊所招收的第一期生—
　　—王海玲飾李桂枝、劉海燕飾趙寵，於1981年搭檔演
　　出。該場重點在於道白與做表。

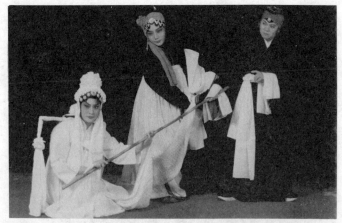

圖3. 1980年代的《大祭椿》，左起由王海玲飾黃桂英，郝
　　宏音飾李周氏，伍海春飾李孟氏，在〈婆媳打路〉一
　　場中，展現精采的唱做工夫。

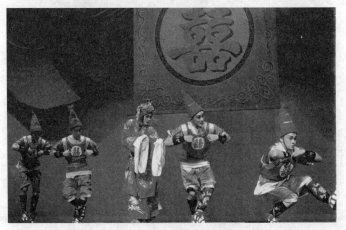

圖4. 「抬花轎」是《香囊記》中最具特色的一段表演。以
　　虛擬身段，表現出坐在花轎中跋山涉水的顛簸。圖為
　　1990年代，蕭揚玲飾周桂蘭，與轎夫（左起）李志宏、
　　胡昌民、張揚忠、鄭揚巍，模仿河南鄉下的行轎過程。

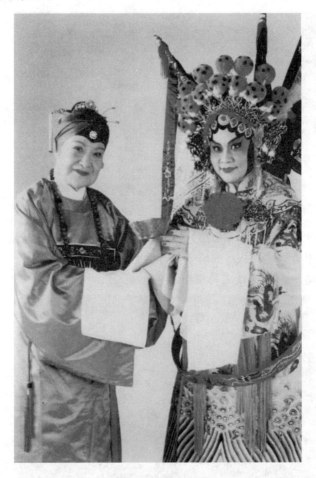

圖5. 1998年，國光劇團豫劇隊首度赴中國大陸巡演。臨行
　　前，特攝張岫雲與王海玲同臺合演《楊金花》劇照。
　　其中佘太君唱「三杯酒」爲楊金花出征餞行一段，最
　　爲膾炙人口。

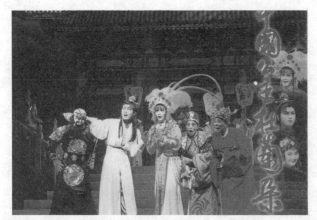

圖6-1. 2000年,《中國公主杜蘭朵》
由王海玲飾杜蘭朵,王柏
森飾無名氏,蕭揚玲飾柳
兒,張揚蘭飾侏儒。全劇
充滿實驗精神,象徵臺灣
豫劇新紀元的開始。而赴
河南演出版(圖6-2),則
改由朱海珊飾無名氏,唱
做較合乎傳統規範。(以
上圖片均由國光劇團豫劇
隊提供,謹此誌謝。)

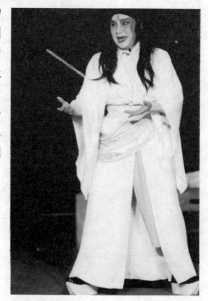

圖6-2

柒、布袋戲

邱一峰*

布袋戲，又稱爲「掌中戲」，前者是以其結構特色而言，後者則指其表演手法而言。中國大陸各省許多地方都有與其類似表演型態的偶戲出現，有的因其托於手上搬演而稱之爲「手托偶」，有的則因其表演方式與手套相似而稱爲「手套木偶」，總之，均爲相類似的表演型態。當然，此種偶戲，亦以閩南一帶所謂的「布袋戲」最爲繁盛，成爲雄霸一方具有地方特色的偶戲劇種。

一、歷史源流

對於布袋戲的起源，許多人都不免附會於明朝萬曆年間泉州秀才梁炳麟（或孫巧仁）所創發的傳說，然而於史無徵，明顯係民間藝人口耳相傳的虛構故事，此與灤州影戲由黃素志創造的傳說如出一轍，不足採信。任何一種表演藝術，必定有其由簡至繁、從粗到細的演變經過，絕不可能在一時之間由某人於某地製造而成，布袋戲

*　嶺東技術學院助理教授

亦然。

　　布袋戲又名「掌中戲」，即是將戲偶撐在手掌中表演。由表演形式來看，這種以手掌直接操弄戲偶的表現手法，應該是由杖頭傀儡的木杖縮短簡化而來。呂理政以為：

> 提線與杖頭傀儡戲，歷明清兩代延傳至今，而後者更在明清之際演化出另外兩種類型的偶戲：一是手托傀儡戲，近代稱盛於廣東；二是掌中傀儡戲，流傳南北各地，閩南地區，尤為風行。……❶

　　掌中戲確切產生於何時，沒有明確的記載。但是證之於傳說中梁炳麟及孫巧仁的年代，則應當在明末萬曆以後。陳正之也說：「萬曆年間是明朝政治一大黑暗時期，當時宦官專擅，朝中忠良常被陷害，以出仕唯一出路的書生，面對這麼無可奈何的亂象，隱入民間藝術從事戲曲創作自有可能，『落第書生』祇不過是一個代名詞罷了。」❷誠然，以元代士人每每加入書會創作雜劇以發抒不平之鳴的情況來看，明代末年的讀書人以偶戲寄託心志的現象，應當是可以相信的事實。只不過梁炳麟、孫巧仁或黃素志等人，其功不在創造，而應當以重要的改良者視之。也就是說，杖頭傀儡戲為因應操作的方便，已有逐漸縮小的趨勢，支撐偶身的杆木越來越短，至梁炳麟等文人染指之後，一方面豐富了表演內涵，一方面也確定了以指掌直接操作的模式。

❶　呂理政《布袋戲筆記》，臺北：臺灣風物雜誌社，1995年7月，頁30。
❷　陳正之《掌中功名》，臺中：臺灣省政府新聞處，1991年6月，頁183。

　　對照於中國偶戲歷史的發展概況來看，從宋元木偶戲在京城都市的繁榮情況，經過輾轉流播的拓展之後，配合地方戲曲的逐漸成熟與定型，乃於明代奠定了地方偶戲的流派特色，再經過明末文人的潤飾與改良，最終便在清朝初期時造成了地方偶戲空前興盛的景況。我們由各地方志的記載來印證，便可以發現閩南各地區偶戲在清朝流行的現象。

　　由於成員不多，戲臺簡易，裝備寡少，使得明末興起的布袋戲，隨著藝人的走唱傳播，在清代便已凌駕了皮影戲和傀儡戲，在各地方盛行。我們可以在文人的雜記裡，看到許多相似的表演形式的描述：❸

　　　　鳳陽人……圍布作房，支以一木。以五指運三寸傀儡，金鼓喧填，詞白則用叫顙子。均以一人爲之，謂之肩擔戲。……正月城內極多，皆預於臘月抵郡城，寓文峰塔葫蘆門客舍。至元旦進城，上元後，城中已遍，出郭求顧於堤上。（李斗《揚州畫舫錄》卷十一，乾隆年間）
　　　　苟利子即傀儡子，乃一人在布帷之中，頭頂小臺，演唱打虎跑馬諸雜劇。（富察敦崇《燕京歲時記》，1906）
　　　　耍傀儡子：一人挑擔鳴鑼，前囊後籠，耍時以扁杖支起前囊。上有木雕小臺閣，下垂其藍布圍，人籠皆在其中。籠內取偶人，鳴鑼街哨，連耍帶唱，有八大齣之名：香山還愿、鍘美案、高老莊、五鬼抓劉氏、武大郎作尸、賣豆腐、王小兒打老虎、李翠蓮。（閒園鞠叟《一歲貨聲》，光緒年間）

❸ 轉引自呂理政《布袋戲筆記》。

年節廟會所演出的戲，除大戲外另有兩種小戲：其一是大傀儡（大棚杖頭傀儡）；其二是「獨腳戲」，其傀儡較小，只有一人獨演，其戲場如方匣，演者站在短凳上演弄，故又稱「凳頭戲」。（定海縣·《方俗志》）

布袋戲……在東北各地，這種戲叫「葫蘆頭戲」。幕後幫唱的人口中必須含一個葫蘆頭製就的「叫子」，以造成另一種音調而得名。（薛源德，1965）

「耍苟利子」設備簡單，僅由賣藝者，擔了一擔舊藍箱，沿街兜賣，如有人叫他演唱的話，花上幾個大銅子，就可以賣唱的，折開藍箱，搭起一座小舞臺，圍以藍色小布幔，于是在臺上就可以上演上那麼十來分鐘的一節「唐僧取經」等小故事。（王克潼，1967）

相國寺……最有趣的是「獨戲臺」，隨處撐起舞臺，一會兒傀儡登場，一個後臺老板，又蹺傢伙又唱戲「武督督，武督督！」「賣豆腐的醉酒打架」，「貪色的豬八戒揹孫猴子」，真能叫人一見呵呵笑，不過這些僅能招聚幾十個婦人和孩子們來看熱鬧，占上三分之二的街面，延長到個把鐘點的小小集合，算不得什麼遊藝場。（婁子匡《新年風俗志》，1967臺一版）

河北故鄉的苟利子俗稱「剃葫蘆頭」，都在街上賣藝或配合賣膏藥，只有小段故事，沒有全齣的戲。音樂則只有鑼鼓等敲擊樂器。（陳桂根，1982訪談）

很顯然的，「苟利」即「傀儡」二字一音之轉，因方言發音而因進訛變；而「子」字則表現出其由大型杖頭傀儡進而變小的形式，

因其「小」而言「傀儡子」。雖然名稱各地不一，但從這些零星的記述，可以清楚的看出它是一種小型布袋戲的雛型，樣式大同小異，流行在鄉間，也流行在大城市的街頭。由清代至民初，這種江湖賣藝小棚偶戲的表演型態，一直流傳於民間。不過，這種民間「布袋戲」的演出，大都因陋就簡，戲班結構非常寒酸。

　　福建地方的布袋戲，傳說雖然始於明代萬曆年間，但經過流傳以後，至清代中葉乾隆年間大盛，而其見諸載籍之上，則始於嘉慶年間刊印的《晉江縣志》，該書卷七十二〈風俗志·歌謠〉云：

> 　　「木頭戲」，俗名「傀儡」。近復有掌中弄巧，俗名「布袋
> 　　戲」。

「布袋戲」一詞最早出現的文獻資料，始見於此。

　　值得注意的是，自從布袋戲開始在閩南漳、泉地區流傳以來，並非一直保持原始的簡陋型態，而是與地方戲曲相結合，改良劇本和採用音樂，且戲偶雕刻也愈加精緻，服飾裝扮華麗，加以有才能的藝人輩出，力圖精進，使原本落拓江湖的民俗小戲，登堂入室，逐漸成為雅俗共賞的偶戲藝術。

　　至於「布袋戲」名稱的由來，最早出現的歷史文獻為清代中葉嘉慶年間刊印的《晉江縣志·風俗志》。然何以名此種偶戲為「布袋戲」，則未見任何記載。根據呂訴上在〈臺灣布袋戲史〉❹中的描述，可能有三種原因：

❹　載於呂訴上《臺灣電影戲劇史》，臺北：銀華出版部，1961年10月，頁400-423。

㈠因其使用的戲偶，除頭部和手掌與腳的下半段以外，軀幹部分、手肢和腿部，都是用布縫成的。其形「四角方形」酷似布袋，所以稱爲布袋戲。

㈡是因爲「木偶戲」排演後，都收在布袋裡轉運（現已改裝在木箱）。

㈢是在排演後，即隨手把木偶，投進掛在戲棚下的一個用布縫製的袋裡。

此外，呂理政認爲還有一個可能，就是是布袋戲早期演出的戲棚形狀像個大布袋，因而名爲「布袋戲」。類似的名稱還有「被單戲」、「被褡戲」、「幛幔戲」等，可以參證。❺

其中，以第一個原因最貼切。我們簡單的從戲偶構造層面來觀察，在指掌伸入操作的部分，就像是一個小的「四方形」布袋，上下左右各連上頭、雙手及雙腳，而以「布袋」作爲操縱的主體(軀幹)，從而做出各種動作。以今天的布袋戲情況來說，此原因最易被了解，也最容易直接感受。儘管布袋戲的表演形式不斷翻新，戲偶尺寸漸次加大，但是不管外在因素怎樣轉變，作爲戲偶主體的「布袋」結構，卻始終如一。因此，此一說法於今最爲合理，眾人只要親自把玩布袋戲偶，撩開衣服的內部，便可以一目了然。

布袋戲又稱爲「掌中戲」，顧名思義，即是將戲偶托於掌上操作之意。然而，光以掌托不能成戲，戲偶的動作需要靠手指的活動，才能呈現出生命力。掌中戲在有些地方喚爲「指花戲」（福州當地稱爲「指頭戲」），意即指頭上的花樣，其強調的即是手指的操弄技巧。

❺ 見呂理政《布袋戲筆記》，頁36。

　　不同於懸絲傀儡戲「由上往下」懸垂操縱的方式，布袋戲是「由下弄上」的表演型態，遺留著杖頭傀儡逐漸縮小的演變痕跡。就戲偶的結構來說，頭部和雙手手掌（或拳頭）及雙腳的下半段以木頭雕製而成，軀幹、手肢和腿部都用布料製成。尤其軀幹部分，形狀像一個四方布袋，可讓操弄者的掌指伸入其中，是構成戲偶動作的主體。傳統布袋戲偶的身高不過尺二，若論操作方法，是以操縱者的手掌作為偶人的軀幹；以右手為例，是以食指插入偶人頭部，大拇指撐著左臂，其餘三指撐住右臂，左手反之亦然。有時用操縱者的另一隻手，分管兩腳行走的動作。加上布袋內套的拉扯、張弛，使沒有骨頭的偶人能演出骨骼感來，能做出各種生活動作、身段，以及戲曲科步的程式表演，不但形似，而且神似，極富藝術表現力。因為是手指頭直接操縱的，戲偶顯得格外靈活生動，節奏明快。

　　老式的布袋戲臺，裡面往往只能坐上兩個演師：一為頭手，一為二手。通常是一個演師兩手同時操縱兩個偶人，而且是兩個不同性格、思想感情互異的人物。在一齣戲裡，一個演師通常需要操作五六個以上的腳色。想要創造一個有聲有色的布袋戲舞臺形象，表演藝術的動作性強是其特點，同時也很強調「聲情」——— 即所謂「八聲七情」的運用，注重道白的性格化，很講究語言藝術。因此，布袋戲向來有「千斤道白四兩曲」的行話，可見其聲情表現的重要性。布袋戲的原始形式是「有表情的說書」，因此，還殘留著「重說不重唱」的痕跡。但它能表演許多人戲所無法展現的動作，如遁地潛水、龍騰虎躍，型態變化，大小由之，奇幻異想，上下升降，

想像力甚為豐富，在操縱技術上有不少絕技。**❻**

關於布袋戲的人物形象，基本上與人戲相同，可分為生、旦、淨、末、丑五種行當。但由於戲偶的製作是一種雕刻藝術，造型變化的隨意性極大，它是在寫實的基礎上，運用了大膽的誇張、巧妙的變形、艷麗的色彩和濃郁的裝飾風味來進行形象的設計和製作的。全部的偶頭形象，可以說是社會群像的典型概括。

布袋戲形成的原始形態，或可推至明代末葉，然而，是否在形成之時即有明顯的地方特色，可從兩個層面思考。就「肩擔戲」的雛型形式來說，主要是以戲偶敘述故事內容，是一種「有表情的說書」，「重說不重唱」，故當此初始的萌芽時期，很難讓人相信有地方特色的布袋戲流派產生；若就偶戲與地方戲曲相結合的發展階段而言，受到地方戲表演特色的影響，不論是劇本、音樂、唱腔、表演風格等，乃形成了不同的流派。對此，沈繼生在〈譽滿中外的閩南掌中木偶戲〉中有明確的描述：

> 福建的布袋戲有兩個流派：一為北派，流行于漳州所屬地區。一為南派，流行于泉州所屬地區。南北之分，並非以地理位置畫界。其主要區別在音樂唱腔和表演風格上。北派唱的是北調（漢調、崑腔、京調），表演上採用京戲做派。南派唱的是南調（包括傀儡調），表演上採用梨園戲的做派。**❼**

❻ 以上關於布袋戲操作技巧的說明，參考自沈繼生〈譽滿中外的閩南掌中木偶戲〉一文，《泉州木偶藝術》，廈門：鷺江出版社，1986年8月，頁56-59。

❼ 見《泉州木偶藝術》，廈門：鷺江出版社，1986年8月，頁58。

　　至於南北分派的說法起於何時？由何人所提出？則已無從稽考，只知道這是民間流傳已久的說法。當然，從雛型到產生流派，需要一段相當的演變時間。若依照布袋戲發展的時間加以推測，這種流派風格的區別應該成於清代中葉以後。另外，呂理政也將布袋戲的發展畫分為不同的三個階段，其中前二個時期為：

　　㈠萌芽時期：代表型態為「耍苟利子」。可能在明末清初，
　　由沒落民間的小棚杖頭傀儡戲演變而來，分布於中國各地。
　　特徵為單人演出，有簡單鑼鼓，並配合「叫子」，無管弦戲
　　曲。只有短齣小戲，沒有全齣戲目。這時期有沒有來到臺灣，
　　沒有資料可以徵信。

　　㈡圓熟時期：代表型態為「戲曲布袋戲」。清朝中葉（乾隆以
　　後）在福建地區逐漸發展起來，採用地方戲曲，擴大舞臺，
　　充實前後場，鑼鼓管弦漸臻齊備。有精緻大木彫戲棚和戲偶，
　　腳色漸漸完備定型，戲目豐富，成為一種精緻的民間偶人戲。
　　並在圓熟初期傳入臺灣。……❽

　　此所謂的「戲曲布袋戲」，即是布袋戲的表演形式與地方戲曲結合，採用其劇本、音樂、聲腔等元素，有了前場（表演）、後場（音樂）的區隔，從而形成獨特的偶戲風格，而與它地不相類，具有濃厚的地方色彩。

　　據此而論，則閩南布袋戲的發展達於成熟階段，並獲得官方注意，當在清嘉慶年間刊行的《晉江縣志》記載之前，其時間點亦以

❽　見呂理政《布袋戲筆記》，頁36。

乾隆年間爲最大可能。爾後,即分別由漳、泉、潮三地隨著移民傳
入臺灣各地,成爲臺灣布袋戲中不同風格的表演流派。

二、分期特色

在臺灣各類偶戲之中,無可否認的,布袋戲是其中發展最蓬勃
的一支。從早年唐山師傅渡海帶來的傳統籠底戲,到現今經由傳播
媒體無遠弗屆的影視木偶戲,中間歷經了街頭賣藝、廣場野臺、戲
院內臺、影視舞臺等不同階段的形式變化,臺灣布袋戲總能創造出
屬於自己的一片天地,而且歷久彌新、睥睨四方,爲其他傳統戲曲
所不及。

不過,布袋戲在臺灣經過了兩百多年本地風土的洗禮,加上諸
多外在因素(包括政治、社會、經濟等層面)的介入與影響,早已形塑出
屬於臺灣本土的一種風格,迥異於大陸現今的表演形式。根據江武
昌在〈臺灣布袋戲簡史〉❾一文中的整理,將布袋戲在臺灣的發展與
變遷畫分成八個階段,分別爲:㈠籠底戲時期;㈡北管戲時期;㈢
小說戲時期之一:古書(冊)戲;㈣小說戲時期之二:劍俠戲;㈤皇
民運動時期;㈥反共抗俄劇時期;㈦金光布袋戲時期;㈧廣播電臺
與電視布袋戲時期。另外,呂理政在《布袋戲筆記》書中也將臺灣
布袋戲的傳入和發展,約略分爲三個階段:㈠萌芽時期:代表型態
爲「耍苟利子」;㈡圓熟時期:代表型態爲「戲曲布袋戲」;㈢變

❾　江武昌〈臺灣布袋戲簡史〉一文,《民俗曲藝》,67、68期「布袋戲專輯」,
　　1990年10月,頁88 -126。

遷時期：代表型態爲「金光戲」。其中「戲曲布袋戲」可分爲「傳入」與「發達」兩階段；而「變遷時期」也可分成「金光戲」、「電視布袋戲」及「傳統精緻布袋戲」三階段。❿

必須補充的是，前段所提臺灣布袋戲發展過程的各個階段，並非一個消失、另一個才出現的單一形式，而是多樣並存的。不同的表演型態，吸引著不同層次的觀眾群。已經偶像化的電視布袋戲固然風靡了無數青少年，使之如癡如狂；古典精緻的掌中布袋戲則醞釀著香純的傳統風味，保有精湛的表演技藝，有其不可抹滅的存在價值。這中間並沒有孰優孰劣的問題，只是各取所需，端看觀眾以什麼樣的角度來欣賞罷了。

本文即綜合前人所論述的分期階段，將臺灣布袋戲的發展，畫分爲以下數個時期：

(一)初期布袋戲的型態

回顧前文，布袋戲約於乾、嘉之際在閩南形成，並於《晉江縣志》中首度出現了「布袋戲」之名。其後，根據學者的研究，約在道光、咸豐間，隨著漳、泉、潮各地藝人渡海來臺賣藝，成爲民眾喜聞樂見的表演娛樂。這些從大陸來臺的藝人，有的就此滯留不歸，有的則傳徒授藝後又返回大陸。

無論如何，這些來自大陸的「唐山」師傅，爲臺灣布袋戲的開始扎下了根基，也爲往後布袋戲的分布、流派埋下萌芽的種子。其後逐漸成長、壯大，在本地風土民情的滋養之下，進而開枝散葉。

❿　見呂理政《布袋戲筆記》，頁36-37。

儘管臺灣今日布袋戲的風貌與早期已大異其趣，但其根源、脈絡則是有跡可循的。以下，我們就從這些唐山師父的籠底戲開始談起。

1.唐山師傅與籠底戲

在閩南成形圓熟的布袋戲，若純就表演形式而言，各地可說是大同小異。然而，從泉州起始而傳至漳州、潮州，歷經「戲曲布袋戲」階段的發展，為了吸引不同地區觀眾欣賞，布袋戲乃與地方戲曲結合，遂產生了特色互異的流派，而其間的差別則在於音樂唱腔的不同。泉州稱「南管布袋戲」，漳州為「北管布袋戲」，閩南粵東交界的潮州、詔安等地區，則稱「潮調布袋戲」。

各地布袋戲流派均有著名的演師和戲班，有的因為生計，有的接受邀聘，有的則舉家移民，紛紛前來臺灣，乃將此一掌中技藝一併傳入。由於臺灣早年習稱大陸為「唐山」，而這些初期的演師均來自大陸，故稱之為「唐山師傅」。這一批首先將布袋戲帶入臺灣的「唐山師傅」，為臺灣布袋戲的日後發展奠下了穩固的基礎。

至於閩南布袋戲傳入臺灣的時間點，我們或可從幾個布袋戲世家或演師的傳承系統窺其梗概。最早來到臺灣的布袋戲藝人，據沈平山《中國掌中藝術——布袋戲》書上所言，是福建漳州府的詔安人鍾五。鍾五帶著他的「協興掌中戲班」來到臺灣中部，定居在濁水溪北岸的溪洲水尾村開墾農地，過著日出而作日入而息的莊稼生活。當夜晚無事的時候，就以弦管唱曲自娛，並常在喜慶節日應邀到村裡的廟前，以牛車搭臨時戲棚上演「潮調」的布袋戲。由於鍾五不僅前臺演技不凡，後場器樂亦擅長，漸漸在濁水溪南北岸演出了名氣，因為他前後場件件皆能，當時的人都稱他「萬能師」，並

在他名字之下加了一個「全」字，成為「鍾五全」，意謂文戲、武戲、唱曲、樂器及演技五樣俱全。

早期來臺，屬潮調系統布袋戲的藝人，尚有一位「法仙」，原住福建詔安，於光緒年間由斗南望族沈國珍聘請來臺演戲及教戲。

同治年間，泉州布袋戲演師童銓聽說臺灣謀生容易，便在二十歲時（同治十二年，1873）單槍匹馬地從家鄉來到臺灣北部的艋舺闖天下。由於童銓長得滿腮鬍鬚，人稱「鬍鬚全」。他生於清文宗咸豐四年，沒有念過書，年輕時為布袋戲班挑戲籠到各地演出。雖然不識字，但是記性很強，口才伶俐，利用閒暇時坐在戲棚上觀看演師撐偶演戲，暗地苦練，終於學得一手好技巧，於是自己挑著戲籠跑江湖以「金泉同」為名字演起布袋戲。在艋舺由於唱腔道白聲音宏亮，演技靈活，尤其擅長丑腳及彩旦腳，演來動作維妙維肖，遂被譽為臺灣南管布袋戲的開山祖。

與童銓同時，且同負盛名的另一位南管布袋戲的名師是「貓婆」。他是泉州人，姓陳，單名婆，因為臉上有麻點，臺語形容麻點為「貓貓」，所以被人稱為「貓婆」。他早年的家世和生活背景沒有人知道，傳說是一個不第秀才，因為功名無望，乃憤而改行搬演布袋戲，紓解胸中的鬱悶。既然是文人演戲，自是以文辭優雅見長，往往出口成章。陳婆並不長住臺灣，家眷也都在泉州，只是經常往來於泉州和艋舺兩地，並曾遠至新加坡。

在舊時人文薈萃的艋舺演出南管布袋戲的貓婆，技巧與鬍鬚全不相上下，兩人被譽為當時布袋戲的「雙璧」。由於常有演戲打對臺的情況，為了各爭勝場，雙方相持不下，當時遂流傳有「鬍鬚全與貓婆拚命」的俚諺，其盛況由此可以想見。王詩琅在《艋舺歲時

記》中曾敘述道：

> 當時這兩個布袋戲的名演員各領一班，演技不分上下，好事
> 家每有喜慶迎神賽會，喜歡請這兩班來個對臺戲。這兩人在
> 演戲上是死對頭，誰也不認輸，這時候便使盡全部工夫，演
> 來自然精采萬分。**⓫**

這樣的「對戲」情形於日後亦層出不窮，不獨布袋戲如此，其他劇
種間亦所在多有，不論同類或不同類，只要是戲劇演出，以爭得臺
前觀戲之群眾較多者爲勝，形成一種競爭。此即民間俗稱之「較戲」，
取其有「較量勝負」之意；也有寫成「絞戲」的，應該是臺語發音
「音近訛誤」之故，並非如此。唯有雙方甚至多方互相「較量」，
才能突顯勝者的優勢。**⓬**童銓既在同治十二年（1873）來臺，陳婆又
大約與之同時，則估算十九世紀末至二十世紀初爲臺灣布袋戲的初
期發展時期，應當合理。

　　至於臺灣中部布袋戲的發展，除了前面提到的鍾五之外，同治
年間，鹿港富商日貿商行曾回故鄉泉州聘請著名布袋戲藝人算師、
狗師及黃阿圳**⓭**師徒三人到鹿港演南管布袋戲，在媽祖廟前連演三個

⓫ 轉引自陳正之《掌中功名》，頁190。

⓬ 呂理政在《布袋戲筆記》裡提到，布袋戲之競演稱爲「拚戲」，有「打對
臺」和「雙棚絞」兩種方式，後者乃有人引而簡稱之爲「絞戲」。「小西
園布袋戲團」執行長許國良以爲，「絞戲」當爲「較戲」，取其雙方「較
勁」爭勝之意較爲合理。

⓭ 黃阿圳其人陳政之在《掌中功名》中寫爲施阿圳，不知何者爲是？然諸多
描述「五洲園」藝師黃海岱習藝師承的論著，多作「黃阿圳」，今從之。

月，燈火綿延數里，場場萬頭鑽動，原本預定半年結束，不料觀眾欲罷不能，只好待在鹿港長達四年之久。黃阿圳人稱「鹿仔圳」或「圳師」，在客居鹿港期間於臺灣收徒傳藝，其中包括「五洲園」黃海岱父親的師父蘇總，爲臺灣布袋戲「五洲派」往後的衍生與發展埋下了令人驚異的種子。

黃阿圳爲了適應中南部觀眾的喜好，演出時加入大量口白，即所謂的「白字仔」。算師、狗師則滿腹經綸，出口成章，演技比起北部「鬍鬚全」、「貓婆」也是有過之而無不及，影響所及，成爲日後此一師承系統相當重要的布袋戲特色：文白典雅、詩詞豐富。

至於臺灣南部早期的布袋戲發展，從臺南與大陸往來頻繁的情形推斷，應該也有不少戲班由此來臺。但由於資料闕如，南部布袋戲班由何人起始傳入，未見記載。不過，從連橫《雅言》中所述臺灣當時的劇種來看，臺南地區在清末出現過布袋戲的演出紀錄，則是可以肯定的。

早期南部的布袋戲發展來源有二：一爲直接從大陸泉、潮戲班或藝人直接傳入者；二則爲中部布袋戲師傅受徒傳藝之後逐漸南傳者。因此，儘管無法探尋根源的形貌，卻總不出「南管」與「潮調」兩種，成爲南部布袋戲界的代表型態。如清末民初之際，南部地區的顏宰、顏朝父子的「大飛龍」、「小飛龍」，即爲南管布袋戲。又如號稱南臺宗師的「瑞興閣」陳深池，其師承爲來自唐山的潮州布袋戲師父，原來傳的是潮調布袋戲。

不論是北部、中部或南部，這些第一代把布袋戲傳入臺灣的唐山師傅，不只帶來了演技和戲偶，也帶來了自家的劇本，一併將之傳給了第二代，這些唐山師傅傳下來的戲碼就叫做「籠底戲」。江

武昌先生即曾對此下一定義：

> 所謂籠底戲，是指最早期由「唐山師父」所傳或家傳戲班從
> 大陸攜帶來臺時，所演出的戲曲。❹

呂理政也說明：「戲班稱其師承先輩所傳的單齣戲目爲『籠底
戲』或『落籠戲』，其意爲與戲籠俱存的壓箱底戲齣。往昔戲班能
演出的籠底戲並不多，能精演二、三十齣籠底戲目，即爲一派名師，
而擁有出色的籠底戲訓練，更是成名頭手所必須具備的要件。」❺
對照於泉州傀儡戲班稱其最古老的劇本爲「落籠簿」❻的情況，「籠
底戲」即是指戲班中最早期的原始戲齣，因是早年隨著藝人挑著戲
籠到處演出的劇本，往往被壓置於籠底，故稱爲「籠底戲」。

而關於早期各著名布袋戲演師籠底好戲的劇目，呂理政在《布
袋戲筆記》裡說道：

> 如民國初年的臺北名師陳婆（外號貓婆），他所擅長的南管戲
> 目有：「天波樓」、「寶塔記」、「回番書」、「養閒堂」、
> 「孫叔敖復國」、「喜雀告」等。與陳婆同負盛名的另一位
> 南管布袋戲名師童全（外號鬍鬚全），他的拿手戲「掃秦」、
> 「斬龍王」、「唐寅磨鏡」、「白扇記」、「乾隆遊山東」、

❹ 見江武昌〈臺灣布袋戲簡史〉一文，頁94。

❺ 見呂理政《布袋戲筆記》，頁63。

❻ 根據黃少籠先生所述，「落籠簿」爲泉州傀儡戲「四美班」時代所保留的
最古老的傳統劇目。「落籠」就是作爲「行頭」入籠隨行的意思，乃是每
個「四美班」所必備的戲文鈔本。見《泉州傀儡藝術概論》，北京：中國
戲劇出版社，1996年10月，頁25。

「藥茶記」等，一直到現在都是《亦宛然》、《小西園》等北部名班奉為經典的籠底戲。

艋舺南管名師《哈哈笑》的呂阿灶（人稱「打鼓灶」）所傳的戲目有：「劉伯宗復國」、「喜鵲告狀」、「斬皇叔」、「一姦七命」、「馬俊過山」、「朱連赴考」等齣。這些戲目，後來都成為闊嘴師王炎最得意的籠底戲。

虎尾《五洲園》所承傳的先輩戲有來自白字戲的戲目如「孟麗君」（再生緣）、「二度梅」、「昭君和番」、「大紅袍」、「小紅袍」等。後來，北管亂彈戲曲大受民間歡迎，所演戲目如：「雙鬧殿」、「走關西」、「雷神洞」、「吳漢殺妻」、「倒銅旗」、「甘露寺」等，也被吸收為《五洲園》之籠底戲。西螺《新興閣》承傳潮調，其傳統戲目有：「黃潮試劍」、「節義雙團圓」、「狸貓換太子」、「莊子破棺」、「李其元哭監」、「孫臏下山」、「許萬生三及第」（小齣點心戲）等。❶

總之，布袋戲由第一代「唐山師傅」傳入臺灣之後，經過傳藝受徒而繁衍傳播，逐漸奠定了基礎。不意臺灣第二代之後所傳的布袋戲演師，勵精圖治，技藝精進，乃使臺灣布袋戲的發展開出了驚人的奇葩。

❶　見呂理政《布袋戲筆記》，頁63-64。引文中的符號，團名用《》、劇目用「」，與今日習見相反。為尊重作者原文，今從之。

2.分布與流派

關於布袋戲在臺灣的分布與流派，近人呂訴上在〈臺灣布袋戲史〉一文中說到：

> 其初，此戲僅有南管一種，嗣而分爲南管、北管兩種。南管擅演文戲，木偶師多出身於泉州，道白帶有濃厚之「下南腔」，所唱皆爲南詞，唱法聲腔與崑曲極相接近，行腔吐字則更爲柔慢；猶擅打科取諢，詼諧百出，演技精湛，指頭上所搬弄之木偶，宛然如生，故老年人尤喜觀之。北管分爲二派：一隸亂彈系統，一隸平劇系統。唯其道白：均用本省土音。平劇系統之北管布袋戲，盛行於本省北部；亂彈系統之北管布袋戲，則盛行於本省中南部。而自臺中之高雄一帶，各種派系，尤稱複雜。該地以雲林縣爲中心，原是南管之天下。後分三派：由泉人所授者，稱爲「白字」；由漳人所授者，稱爲「亂彈」；由潮人所授者，稱爲「潮調」。唱唸互異，而各有其地盤：「亂彈」盛行於斗六、西螺、斗南、虎尾、古坑、二崙等地；「白字」盛行於臺西、麥寮、褒忠、東勢、四湖等地；「潮調」則盛行於水林、口湖地方。❽

依照呂訴上所言，殆至清末民初，臺灣布袋戲的分布與流派大抵成形。依據後場戲曲音樂的差異來看，可以大別爲「南管」、「白

❽ 見呂訴上〈臺灣布袋戲史〉，呂著《臺灣電影戲劇史》，臺北：銀華出版部，1961年10月，頁400-423。

字仔」、「潮調」及「北管」幾種布袋戲類別，並產生個別傳承區
域的主要勢力範圍。

(1)南管（白字仔）布袋戲

　　南管爲泉州的戲曲音樂，因此臺灣南管的分布乃以泉州移民聚
居的萬華、鹿港及臺南爲主，而南管布袋戲的流傳也以這些地方爲
重鎮。但就實際而言，布袋戲所演純粹的南管布袋戲，只流行集中
於臺北地區的艋舺一帶，包括「金泉同」的鬍鬚全、「龍鳳閣」的
陳婆、「哈哈笑」的呂阿灶、「亦解頤」的洪福、「奇文閣」的鄭
金奎等。典型的南管布袋戲，除了後場演唱的南管戲曲外，前場偶
戲的表演亦沿襲梨園戲的排場，動作十分細膩，劇情又以文戲爲主。
雖然樂曲悠美，格調高雅，頗受讀書人及老年人的喜愛，卻不易爲
一般的基層群眾所接受，南管布袋戲的沒落是可想而知的。

　　早期臺南地區布袋戲所使用的南管，其實是白字戲仔。這一點
可由阿蓮「錦飛鳳」薛博的傳人薛忠信、薛鈴峰兄弟和「大飛虎」
史瑤的傳人郭榮源，以及茄萣兼演布袋戲和傀儡戲的老藝人蘇文典
等人得到印證。早期的白字仔布袋戲，由於同屬南管系統，而被認
定是南管布袋戲。中南部地區除了某些鄉鎮有少數的潮調布袋戲之
外，其餘其實都是唱白字仔戲的布袋戲班。包括鹿港地區的算師、
狗師、圳師，以及北部的新莊、大稻埕一帶，都有類似的情形。

(2)潮調布袋戲

　　潮調布袋戲的分布範圍不大，根據江武昌在1990年所做的調查
發現，當時所知的潮調布袋戲班分布區域以彰化、雲林爲主，及於

臺南、嘉義、南投、臺中的部分地區，⓳劇團大多以「閣」爲名，而以彰化溪洲、雲林西螺、斗六、斗南等濁水溪沿岸鄉鎮發展出來的鍾家潮調布袋戲班「新興閣」爲主流，對往後臺灣布袋戲的變遷產生極大的影響。

潮調布袋戲因其戲曲音樂與南部黑頭道士做功德時用的音樂類似，一般民眾俗稱之爲「師公調」⓴，有的甚至避諱這種戲曲音樂，以爲不吉，這也是潮調布袋戲不普遍的原因之一。其演出的劇目亦以文戲爲主，包括：《高梁德》、《蔡伯喈》、《封劍春秋》、《封神榜》、《師馬都》、《打架訓弟》、《對影悲》、《雙官誥》、《三疑計》、《八義圖》、《訓商輅》、《割肘》、《攢天箭》、《十二花胎》、《主考鬥詩》、《繡姑袍》、《孟月紅》、《濟公活佛》、《打春桃》、《七俠五義》、《說岳》、《劉伯宗復國》

⓳　除了西螺「新興閣」鍾家之外，尚有斗六的劉平義和柯瑞福「福興園」、嘉義「瑞興閣」陳深池、彰化埔心「南景春」黃萬寶、彰化員林柴頭井「新平閣」唐家與高乞食、彰化員林大崙坑的吳乞食與吳坤兄弟、南投竹山的「鳳萊閣」陳君威和集集的「永興閣」張仁智、臺南麻豆黃萬吉、龜仔港水錦師、中營的朝枝萬等。此外，包括臺南的新營、屏東的潮州、林邊、臺中的東勢、神岡、石岡等地區，早期亦有潮調布袋戲班，但均已失傳，很難再做進一步的調查。見《民俗曲藝》67、68期「布袋戲專輯」，頁97。

⓴　李殿魁認爲，臺灣皮影戲與布袋戲中的「潮調」，之所以又稱爲「師公調」，除了類似道教作法時的音樂之外，實因其與秘密宗教之關係極爲密切。尤其在清朝道光、咸豐年間，爲匪亂最盛之時，由於秘密宗教常藉由演戲聚會宣導理念，遭清廷查禁，皮影戲藝人乃被冠以「玄燈匣」之名，受到波及。另外，陝西有「道情」皮影戲，其音樂亦與道教音樂淵源頗深，此或爲另一例證。然當中的關係錯綜繁複，臺灣皮影戲音樂的「師公調」是否即爲「玄燈匣」秘密宗教的流傳，則有待進一步釐清，方能確認。

等。❹由上列劇目看來，雖有不少以唱腔爲主的文戲，卻也包括不少神怪、武鬥的戲齣，顯然是較晚期加進的戲目；若將之對照於臺灣布袋戲往後的發展路線，這些武戲則具有承上啓下之地位。

值得注意的是，潮調布袋戲早期的演出形式，是演師盤腿坐在表演區內演出，這與臺灣潮調皮影戲甚至潮州鐵支木偶戲的情形相同，可見其承續潮調偶戲的傳統。後來因應布袋戲演出方式的改變，坐著演出已不足以應付熱鬧快速的劇情，演師遂站了起來。而站起來演出的戲班，在舞臺的下方必須圍上一塊大布幕，上面書寫劇團名稱。據說當時有些戲班，雖然舞臺加高了，形式改成站演了，但有些演師仍然感覺不習慣，於是搬來一條長板凳，仍然盤坐在前場演出。

(3)北管布袋戲

北管布袋戲約形成於清末光緒年間，至清末民初之後而大盛，進而逐漸取代其他類別的布袋戲，成爲臺灣布袋戲的主流，甚至被稱之爲臺灣布袋戲「本土化」的開始。

雖然閩南的布袋戲也有南派（泉州南管）與北派（漳州北管）之別，但臺灣布袋戲由南管而北管的轉變，一般相信並非自中國大陸直接移植而來，而是在臺灣「土生土長」的一種自然發展，而且融入了布袋戲特有的武打和特技，形成獨特的表演風格。不過，光從外在的表演形式來看，閩南北派與臺灣北管的布袋戲演技相差無幾，儘

❹ 林茂賢〈臺灣布袋戲劇目〉一文，《民俗曲藝》，67、68期「布袋戲專輯」，1990年10月，頁53-67。

管發展的時間有先有後，外圍環境也不盡相同，卻可說是殊途同歸，同樣是掌握了掌中木偶動作迅捷、節奏明快、武打雜耍的表演要訣。

在歌仔戲尚未盛行之前，北管戲（又稱「亂彈戲」）可說是臺灣最流行的戲曲。從早期臺灣各地從北部到中南部都有北管子弟館和曲館的情況來看，可以想見當時北管戲曲風靡的程度，而由此也不難理解布袋戲後場戲曲由南管被北管取代的命運，乃是時勢使然，遲早而已。臺灣的北管音樂雖然分成「西皮」與「福路」兩派，但北管布袋戲則是西皮、福路皆唱，並無明顯的區隔。雖然西皮系統的音樂聲腔與京劇皮黃腔相似，但福建傳入的亂彈北管與在北京「京化」後的京劇戲曲畢竟有所不同，此之所以呂訴上要將北管布袋戲分成「亂彈」與「平劇」兩系統的原因所在。

其中亂彈系統的北管布袋戲，在臺灣可說是分布最爲普遍，除了中、南部原先的南管、白字仔和潮調布袋戲團先後跟進之外，其實北部的戲班包括「小西園」、「哈哈笑」、「明虛實」等在前代先輩的傳承過程當中，也都有同樣的情形。至於平劇系統的布袋戲，呂訴上所指的應該是臺北「亦宛然」而言，李天祿藝師因受當時京戲的啓發，乃將其戲曲大量運用於布袋戲的演出，倒也獨樹一格而自成一派，稱爲「外江布袋戲」，一時頗受注目與歡迎，足與其他眾多北管布袋戲班分庭抗禮。

(二)中期布袋戲的變遷

臺灣布袋戲在發展的過程中，早期除了所使用音樂唱腔的不同和由其戲曲風格所延伸出來的表演特質（如南管的柔緩細膩、北管的迅捷明快）有明顯的差別之外，基本上來說，不論南管（含白字仔）、潮

調或北管布袋戲，其表演的形式與原理可說是大同小異，均是屬於對外開放的「野臺布袋戲」形式。

　　早期的野臺戲形式，在廣場上搭棚直接面對觀眾，可說是各類戲曲表演所呈現的共有原始形態，產生的時間最早，發展的時期也最漫長，甚至涵蓋往後發展形式的各個階段，而與各類表演形式並存。直至現代，即使中間相繼轉換過「內臺」、「戲園」、「金光」、「電視」、「電影」等演出模式，此種直接而原始的「野臺布袋戲」形式，卻依然是民間習俗慶典最常見的演出，成爲群眾記憶中清晰而無法抹滅的布袋戲印象。

1.野臺布袋戲

　　布袋戲的最初表演形式，是由一人撐演的「耍苟利子」，演員套在布圍裡獨個說唱戲文，屬於江湖賣藝的原始形態，由藝人肩挑戲臺、木偶，沿著城市、村落到處演戲，遍及大陸各地，是一種常見的小型戲。這種由一人獨演的偶戲，戲棚大小約兩三尺見方，下方以布幔圍遮，形狀像一個方形的大布袋，表演者就在布袋裡吹敲樂器、唱曲道白及操弄戲偶，全由一人完成，有人認爲「布袋戲」之名即是這樣來的。

　　於乾嘉年間在閩南發展成熟的「戲曲布袋戲」，早已不是這種簡陋的形式。由於閩南有著名的手工藝如雕刻、刺繡、漆繪，以及典雅的民間戲曲和音樂，進而促成了布袋戲的藝術更上一層樓，堪登大雅之堂，而足以和眞人所演的大戲分庭抗禮。

　　當然，「戲曲布袋戲」的藝術能夠獲得提升，絕不是單靠戲偶就能達到圓熟的境界。包括操偶的演師、演奏的樂師、戲臺、戲籠

等等，才是使布袋戲得以呈現精采演出的整體。以下，即依照戲班組織、戲籠、戲臺、演師、樂師等次序，一窺傳統布袋戲班之梗概。

⑴戲班：

　　一個完整的布袋戲班，包含了戲籠和進行表演的前場、後場藝人。其中，戲班的所有人稱爲「班主」，通常也是戲班的成員之一。不過，有些戲班是由數人合資組成，不見得只屬一人所有，每人的資本相當，酬金所得也由數人平分，戲班成員爲合夥人的關係。

　　布袋戲班經常以「臺」、「閣」、「園」、「軒」、「樓」來命名，以「臺」命名的如：「楚陽臺」、「華陽臺」、「吉上花臺」；以「閣」命名的如：「麒麟閣」、「龍鳳閣」、「奇文閣」、「新興閣」、「瑞興閣」、「玉泉閣」、「全樂閣」；以「園」命名的如：「小西園」、「樂花園」、「新花園」、「五洲園」等；以「軒」命名的如：「金福軒」、「新福軒」、「寶興軒」等；以「樓」命名的有：「得勝花樓」、「新勝花樓」、「錦上花樓」、「復興樓」、「新興樓」等。然而，班名並非僅限於這幾種專稱，尚有諸多戲班並不依此命名者，顯見其自由和隨意性，如：「哈哈笑」、「解人頤」、「亦宛然」、「宛若眞」、「如是觀」、「四時春」、「小洞天」、「虛中實」、「今古奇觀」等。

⑵戲籠：

　　「戲籠」是戲班所有用具設備的總稱，包括戲棚、尪仔（戲偶）、頭戴（帽盔）、服飾、道具（刀槍及各式武器、拂塵、文案等）、鑼鼓弦吹全組樂器、戲箱子、照明設備以及其他雜項用具。由於往昔戲班

皆採用竹篾編成之竹籠，以盛裝演戲的所有設備，因而稱之爲「戲籠」，沿用至今。若與眞人演出的大戲相比，布袋戲的戲籠顯得較爲輕微、小巧，於是也被稱爲「小籠」。戲籠的所有人稱「籠主」，籠主有時並非演出成員，而只是投資者；但大部分的籠主多爲戲班的頭手，或者是前、後場合夥共有。閩南話的「整班」，是組織戲班的意思，或稱爲「整籠」、「整戲籠」，就是投資購置戲籠，邀集前、後場藝人，組成戲班。

一般而言，布袋戲的學徒除家傳者外，大都出身貧寒。正規的學徒訓練通常需要三年到四年左右，戲班世家大抵父子相承；沒有財力的學徒，通常在學成出師之後，受聘爲戲班頭手，俟數年之後籌措相當的資金，獨力或與人合夥購置戲籠「整班」，並新創戲班名號，進而在戲界打天下。

⑶戲臺：

傳統布袋戲的戲臺，其結構模仿南方廟宇建築的特色，棚臺、彩牌、樑柱、窗櫺、藻井等，雕樑畫棟，外加獸角飛簷，是座具體而微的宮殿樓臺，樑柱還題上對聯。整個戲臺悉用上好的木材精刻細雕，加上彩繪金碧輝煌，看來就是一座藝術精品，又可分爲「四角棚」與「六角棚」兩種。

「四角棚」戲臺產生的年代較早，看起來就像一座大廟裡的神房，高與寬大約是一公尺半，舞臺深度約五十公分，正面分上下兩層：上層以精巧的木雕花屏裝飾，下層由上面花屏延伸下垂兩片雕花木板，把舞臺正面隔成三個出口，各垂以紗質布簾，左右兩側分別是戲偶的出入口，中間一格是演師觀看戲偶的窗口，稱爲「交關

屏」。觀眾從戲臺前方看不見屏幕後的演師，有人稱爲「隔簾表古」，也有人形容爲「賣藝賣聲不賣影」。此種情況與傳說中由落第秀才梁炳麟忿然演出掌中戲的典故有關，梁生或恐有失讀書人的地位，乃以簾幕遮蓋自己，隱藏眞正的身分。四角棚的規格較小，只能一人主演，勉強也可由兩人同時操演，慢慢地爲了因應實際需要，戲棚乃由簡而繁，雕飾增多，格局也變大，有龍柱楹聯，上層也加了花窗、斗拱，舞臺外圍還有雕花欄杆，甚至有兩隻獅子雄鎭，使整個戲棚看起來極盡精雕之美。

然而，儘管「四角棚」的外觀極致精美，但在視野上卻因兩個直角而侷限了它的廣度，不論看戲的觀眾，或是操偶的演師，均只能由正面觀賞或呈現戲齣，造成了視覺上某種程度的障礙。於是，改良者乃在戲臺的左右兩側增加了兩個斜面，使成六角形舞臺，讓整個舞臺空間結構變得更爲開闊、生動，臺下觀眾能欣賞的角度也更廣，此即所謂的「六角棚」。

「六角棚」又稱爲「彩樓」，顧名思義，「彩樓」的氣派豪華無疑是一座具體而微的宮殿廟宇，頂蓬有疊拱式的樑架，出跳式的藻井等結構，裝飾的飛簷、雕樑、雀替、斗拱、窗櫺等無不極盡華麗之能事，外觀又漆之以金碧輝煌。整個「彩樓」的戲棚結構，包括了頂棚、底座及龍柱三個部分。

其實，戲棚固然可以增加戲臺的美感，讓人賞心悅目，不過畢竟它只是道具，重要的還是臺上戲偶精采的演出，方能相得益彰。而眞正賦予棚臺上戲中人物生命的，則是臺後演戲的成員，包括前場的演師及後場的樂師，兩相配搭，才能完成一場動人的戲齣。

⑷前場演師：

　　演師是布袋戲班的靈魂人物，通常也都是戲團的「頭家」。撐偶的演師分成頭手（主演）及二手（助演），有的多達六、七人共演，有的則只有一人獨撐大局。頭手通常都是一人兼演數個腳色，不管多少人物上場，從基本生、旦、淨、末、丑的「一口五音」，甚者老生、小生、花旦、貼旦、卻老、文生、武生、神仙、妖魔、動物……等十多種不同的類別，都由主演一人獨唱獨白，當然各種腳色都有各自特殊的聲調，一點都不能混淆。此種形式在某些程度上基本保留了古代說書的型態，由一人將故事的內容既說且唱的表演完成，只是改以戲偶來代言故事中的人物罷了。

　　不過，提到演出的實際問題，一個人至多只能撐演兩個腳色，如果有大場面需要五、六個戲偶同時上場，就由助手從旁撐演。助演看似很容易當，其實要稱職也不簡單，因需配合主演的唱曲或道白，動作不能錯亂，與頭手沒有默契很難演好，所以撐偶操演都要隨口白念出，聲音與動作才會一致，否則搶快或慢半拍，就會形成不協調的畫面，讓觀眾覺得混淆難懂。

　　不論頭手、二手，都是運用五指的活動將「柴頭尪仔」演得活靈活現，這都需要長期的苦練，才能成功。而二手通常也是演師進入頭手獨當一面的必經途徑，學徒藉由擔任助手的琢磨鍛鍊，學習主演的聲口、技巧和架式，慢慢養成獨特的表演風格，或承繼，或改革，待習藝完成「出師」之日，將是另一個新戲班誕生的開始。❷

❷　對於布袋戲演師由學徒、二手、頭手、整班的養成過程，我們可以從下面

⑸後場樂師：

除了前場撐偶的演師之外，戲臺後場則是負責演奏音樂和唱腔的樂師。傳統偶戲的後場音樂都是現場伴奏，配合演出劇目的內容、情境，加入適當的曲牌音樂，使劇情更具表現力，增強戲齣的可看性。因此，樂師與演師之間的默契也很重要，兩者搭配得宜，乃能呈現最完美的演出，否則，劇情與樂風不搭調，反而減損了觀戲的胃口。有時若演師唱腔欠佳，或某些曲調特別高亢，則由後場樂師代為唱曲。

傳統有所謂的「三分前場，七分後場」，這說明前場面對觀眾的戲偶表演只佔了十分之三的份量，最重要的還是後場的戲曲音樂，故其分量佔了十分之七。早期人們到了劇場，說去「聽戲」的

兩個例子窺其梗概：先以李天祿為例，他十三歲在父親的「華陽臺」戲班當二手學徒，十六歲受聘出掌「新賽樂」戲班頭手。到了十九歲那一年，在累積了四年的頭手經驗之後，邀集友人集資八百元，合組了「玉花園」戲班。戲籠股東除了擔任頭手的李天祿之外，還有打鼓許木土、弦吹廖溪樹、副吹番薯菇，另有非演出人員的陳某和李火波二人。前場再聘萬福為二手，後場再聘李陳林打鑼，並將「玉花園」戲館設在大稻埕的石橋仔頭，正式進入戲班如林、高手如雲的臺北布袋戲界。另外，以許天扶為例。在他出生那一年，父親王英即因疾去世，直到天扶十幾歲的時候，隻身來到臺北大稻埕，拜在名師「楚陽臺」許金水門下，開始學布袋戲。到十八歲那年，許天扶學成出師，回到新莊，受聘為「錦上花樓」的頭手。由於他的演技精湛，才氣縱橫，在短短數年之間，就鋒芒畢露，成為新莊布袋戲界數一數二的頭手。再過三年，許天扶二十一歲，他就以出任頭手所累積來的資金，獨資買下板橋「四時春」的戲籠，自己組了一個戲班，命名為「小西園」。從這個時候起，「小西園」這個名號，在許天扶和許王父子兩代的經營下，成為臺灣北部布袋戲界響噹噹的金字招牌，盛名至今不衰。

要比說去「看戲」的多，由此可以證明傳統戲班後場音樂的重要性。

(6)演出場合與請戲：

至於演出場合，由於傳統農業社會的結構環境，傳統布袋戲以秋收慶祝及神誕廟會的演出為主。由於戲臺大都臨時搭在露天的廟埕前方空地上，故稱為「野臺戲」，或者「外臺戲」。在中南部的布袋戲界，則稱這種由民間聘請演出的野臺戲為「民戲」。

臺灣民間的野臺戲，向來有淡季和旺季之分。一般而言，農曆的一、二、三月和八、九、十月，是民間聘請演戲的旺季，與神誕慶典的多寡有關；相對而言，其他的月分則為淡季，尤其是十二月，神明聖誕日稀少，而且大家忙著準備過年，很少有請戲的機會。

聘請布袋戲班演出，稱為請戲或訂戲。出資請戲的人稱為「請主」或「爐主」。戲班接受請主訂戲，則稱為「接戲」。請戲的場合很多，凡是神明聖誕、祈神還願之時，民眾常會集資請布袋戲演出，一方面酬答神明庇佑，一方面也以演戲聯繫地方上的情感。民間遇有喜慶，如生子彌月、週歲、兩姓合婚、生辰壽誕、異姓結拜，也常常以酬神謝戲為表達方式。此外，民間還有「罰戲」的風俗，也就是當有兩方發生爭執時，因不願興頌生事，乃經眾人仲裁，由犯錯者請一臺戲在神前公演，以示鄭重賠禮之意。

戲班接受爐主請戲，在約定時間前往約定地點演戲，稱為「出戲」。出戲時，戲班人的伙食稱為「福食」，通常在訂戲單上會註明由爐主負擔或戲班自理。如果戲班負責戲臺之搭建並自備戲籠，則稱「包臺戲籠」；如果只負責戲籠及演出，不負責搭建戲臺，則稱為「無臺包籠」。至於「無臺無籠」的純粹提供演出人員的情況，

則未所聞見。一般說來,在早期交通不便的時代,通常由爐主先行搭建戲臺,戲班則由演師與樂師分別搬運戲籠及演出所需器具前往演出的地點,禮數周到的爐主則會派人來戲班幫忙搬運,以示尊重。而伙食部分,多數也都由請主供應,俾使演出人員能專心演戲。

戲班受聘演出一天,稱爲一臺戲或一棚戲。完整的一棚戲包括扮仙戲(一場或數場)以及日戲、夜戲各一場,有時在夜戲後加演一小齣點心戲。酬神戲必不可少的是扮仙戲,日、夜戲的演出,則由請主與班主協商選擇劇目。昔時,請主通常會「點戲」,再由戲班頭手準備籠底戲齣的戲單中挑選戲目,以考驗戲班的演出能力,能應付各種戲齣的戲班才能成名。晚近以來戲齣繁多,不論籠底戲、歷史戲、劍俠戲等多得不可勝數,除了少數老一輩的請主或觀眾偶而還會點演較著名或精采的拿手的戲目之外,如今戲班出戲,大都已自行斟酌情況選演合適的戲齣。

野臺布袋戲發展的時空漫長,涵蓋的層面也廣,一方面是最貼近群眾的演出形態,一方面也是往後各階段發展與變革的基礎。儘管布袋戲的表演方式不斷推陳出新,技巧千變萬化,但其滋養成長的根本,則在於群眾的支持。支持的群眾越多,則其生命力也越強。而野臺布袋戲賴以演出的主要場合,乃是民間廟會慶典的請戲。只要民間酬神的情況不變,野臺布袋戲就仍有存在的可能,至今依然可見。只是,機會似乎越來越少,生存空間也越來越小了。

(2)皇民化的變革

清光緒二十年(1894)甲午戰爭之後,臺灣在《馬關條約》中被清廷割讓給日本,成爲日本的殖民地。起初,日本政府統治臺灣

的政策，是讓臺灣人民保留原來舊有的風俗習慣，也因此，傳統布
袋戲的演出與形式一如往昔，改變不大；而中國大陸與臺灣的人民
也依然可以自由往來，布袋戲藝人往返於閩、臺之間者不少，使得
臺灣布袋戲得以奠定深厚的基礎。

　　直到1937年七月七日，盧溝橋事變爆發，中國也正式宣布對日
抗戰，日本政府臺灣總督小林躋造乃宣布統治臺灣的三個原則：「皇
民化、工業化、南進基地化」，次年（1938）四月，廢止報紙的漢
文欄、廢止農曆的行事曆及進行日本語常用運動，並且強制神社的
參拜、廢除祖宗牌位。其後，進一步開始禁絕臺灣各類民間戲曲使
用傳統鑼鼓、嗩吶等樂器，臺灣民眾稱之爲「禁鼓樂」。其後規定
日嚴，逐漸加強管制外臺戲的演出，傳統戲曲的演出形態遭到破壞，
迫使戲班藝人紛紛歇業、轉行或走避鄉間偷偷演出，一時之間，臺
灣布袋戲的生機瀕臨中斷的局面。1940年，長谷川清繼小林躋造爲
臺灣總督，乃更進一步強化推行「皇民化運動」。

　　長谷川清採用迂迴的策略，表面上不全面禁止具有中國民族風
格的各項民間技藝，而在1941年4月19日成立「皇民奉公會中央本
部」，並於同年夏天增設「娛樂委員會」，企圖將臺灣傳統的各項
民俗技藝透過改造全盤日本化，並「禁止一切演出中國歷史故事，
使用中國、臺灣語言的戲劇」。然而，當時擔任「皇民奉公會」中
央本部「娛樂委員會」委員的黃得時，一向愛好布袋戲，「對於『布
袋戲』很表關心，極力主張解禁，而加以改良，使它成爲正當的娛
樂」❷❸。呂訴上在〈臺灣布袋戲史〉中，對於臺灣布袋戲這段改良的

❷❸　見呂訴上〈臺灣布袋戲史〉一文，《臺灣電影戲劇史》，頁418-419。

過程，有相當詳細的描述：

> 同年（1941）十月三日由黃君的籌劃，在該會舉行了第一次
> 試演會。當日表演的內容，盡如本來的內容一樣，絲毫沒有
> 予以改良。出席該會的當局委員，無不爲其演技的佳妙，大
> 表讚揚。一致決定加以改良，從新創造帶有日本色彩的「布
> 袋戲」，共推黃君爲指導負責人。於是日本式的木偶，在「皇
> 民會」的主持下著手彫製開始練習。到了翌年（1942）四月
> 二十三日，在同所召開了第二次試演會，上演了黃君自作的
> 現代劇「平和村」和近松門佐衛門原作陳水井改編的日本古
> 裝劇「國姓爺合戰」（即是鄭成功）。這次試演會的特點是：
> 1. 伴奏採用西樂或留聲片。
> 2. 服裝中日併用。
> 3. 臺詞可用臺語但要滲日常生活的日語，或用日語説明。
> 4. 舞臺裝置，增設立體化的布景片，使觀眾在欣賞上得到立
> 體感。
> 當時臺北市內的電影業者陳水井和謝得兩人，首先組織二個
> 劇團。陳氏的「新國風人形劇團」，謝氏的「小西園人形劇
> 團」，在黃君指導下熱烈的練習。同年（1942）八月十五日
> 下午二點，在該會會議室舉行第三次的試演會，這一回的試
> 演比第二次試演，大有進步。「新國風人形劇團」上演了日
> 本古裝劇「月形半平太」；「小西園人形劇團」上演日本古
> 裝劇「水戶黃門（江戶篇）」。前後排演了一小時，得到各關
> 係者「好評」。日當局認定爲足可公開表演。於是始得當時

戲劇行政機關的「臺灣演劇協會」的認可,而為該會的會員
(當時非該會的會員不得作一般公演)。後來繼續得到該會的認定
參加為會員的,尚有黃海岱的虎尾「五洲園」,鍾任祥的西
螺「新興」,邱金墻的永靖「旭勝座」,蘇本地的岡山「東
光」,姬文泊的高雄「福光」等五單位共七團能在戰爭中上
演。其他「布袋戲」都被日人禁止上演了。❷

於 1942 年成立、並由官方控制的「臺灣演劇協會」,當時僅准許全
臺七個布袋戲班在戲院上演,並接受軍部指令,特許在全臺各個要
塞基地作勞軍演出,當然,演出的內容是經過改造的日本風格布袋
戲。在「皇民奉公會」的策畫之下,為了消滅民族思想,把臺灣的
布袋戲弄得不倫不類,差不多摒除了傳統的表演型式。然而,布袋
戲藝人在無以為生的困境中,迫於無奈,也不得不參加演出,為戰
爭中的臺灣布袋戲留下一線命脈。

　　當時在臺北可以演出的內臺布袋戲班,包括陳水井的「新國風
人形劇團」以及謝得和陳乞合組的「小西園人形劇團」,其中參加
前者的布袋戲藝人有李天祿、柯源、紀秦 (後二人都是「是也非」胡仲
水的徒弟);參加後者的有許天扶、王炎 (「新花園」頭手)、孫智清 (許
天扶之徒,「小洞天」頭手)、許來助 (許天扶之姪,「小世界」頭手)、
簡金土 (「新福軒」頭手)、盧崇義 (臺南「復興社」頭手,人稱「崇師」)、
黃添泉 (臺南關廟「玉泉閣」頭手,人稱「仙仔師」) 等,包含了臺灣南、
北各地布袋戲著名的演師。而除了「小西園」和「新國風」之外,
還有虎尾黃海岱的「五洲園」、西螺鍾任祥的「新興人形劇團」,

❷　見呂訴上《臺灣電影戲劇史》,頁419-420。

永靖邱金墙的「旭勝座」，岡山蘇本土的「東光」，以及高雄姬文泊的「福光」，總共只有七團。演出的劇目完全翻新，只能演出日本風格的日本劇本，包括：《鞍馬天狗》、《水戶黃門》、《國定忠治》、《猿飛佐助》、《四谷怪談》、《金色夜叉》、《國姓爺合戰》、《月形半平太》等，均聘請專人改編自日本的民間傳說或歷史故事，欲借由演戲的內容來灌輸大日本的民族思想。後場則放棄使用傳統的鑼鼓弦樂，改用唱片配音。戲偶都改日本式裝扮，使用日本刀劍，以迎合日本人的口味，布袋戲特有的民族色彩及民間諧趣，幾乎已消失殆盡。

在1942年改革後的七個布袋戲班，雖然能在戰爭中繼續演出，被日本政府組編爲「演劇挺身隊」，但演員拿的是日本政府按月發給的固定薪水，演出場合是日本政府安排配給的戲院，❷❺演出的戲碼也是日本武士道的劇情，可以說是完全的日本化了；而1944年，日本在太平洋的戰事更節節失利，爲了鼓動軍心、娛樂軍民，又將布袋戲團組成「移動藝能奉公會」，完全成了日本政府政治宣傳的工具，只不過表演者是臺灣人而已。

這種日本式的布袋戲，或許眞的不受臺灣群眾的喜愛，在政治現實的逼迫下，許多戲班和演師爲了生計也是莫可奈何。然而，此

❷❺ 關於當時戲班的薪資收入和配給戲院的規定，日本官方將合格准演的所有戲班和戲院，全部都評定區分爲三個等級，嚴格規定戲院和戲班的拆帳方式，如果戲班在不同一級戲院演出時，則拆帳要加減一成。舉例來說，一級戲班在一級戲院演出時，雙方五五拆帳；在二級戲院演出時，戲班得六成，戲院得四成；在三級戲院演出時，戲班得七成，戲院得三成。依此類推，各戲班各戲院演出的拆帳方式都有既成規定，不得有私下暗盤。

段期間日本「皇民化運動」對布袋戲所做的變革，對於臺灣布袋戲在下一階段的發展，影響可謂深遠。江武昌說：

> ……這一次的改革布袋戲的重組，卻也幾乎動員了臺灣南北各地最有名的布袋戲演師，例如北部的有李天祿、王炎、許天扶、許欽。中南部的有盧崇義、黃海岱、鍾任祥、黃添泉、黃秋藤、邱金墻、陳深池……。經過這一次的組合，對臺灣光復後的布袋戲衍變有很大而且絕對的影響，例如舞臺布景、唱片配樂、武士道式的劇情、木偶造型的改革和加大，尤其在迎合統治者的宣傳政策上，業者也能得心應手的應付，雖然政治力量對於布袋戲負面的影響很大，在經過日本統治時期的試驗幾次之後，知識份子也更了解如何塑造改編迎合統治者意願的布袋戲了（也包括臺灣其他的戲劇）。❷⑥

誠然，對於舞臺藝術及表現技巧的提升，此次變革對臺灣布袋戲帶來了正面的效果；不過，令人更憂心的，恐怕是演出背後的戲劇內涵是否仍然存在？若只是淪為政治宣傳下的工具，任何再精緻的表演藝術，都將被民眾所厭惡。日治時期有之，臺灣光復後，國民政府撤遷來臺時亦有之。

⑶內臺戲園的風光

　　1945年九月，中國對日抗戰勝利，臺灣回歸中國領土，使得原本飽受「皇民化」運動壓抑的中國傳統戲曲，一時之間如雨後春筍，

❷⑥　見江武昌〈臺灣布袋戲簡史〉。

紛紛恢復演出,重現往日興盛的榮景。布袋戲的情形也是一樣,由於臺灣人民長久未見傳統布袋戲,當時的演出幾乎到處瘋狂。根據黃海岱藝師的回憶:「連最不起眼的藝人演出的布袋戲都有人看,而且到處有人搶著邀請。」可見在光復之初,包括布袋戲在內的傳統戲劇,其受歡迎的程度。

然而,民國三十六年(1947)二月二十八日,發生了全省性大動亂的「二二八事件」,歷經一個月後才逐漸平息,使得初掌臺灣政權的國民黨政府因此受到刺激,遂對於臺灣民眾的公然聚會頗為敏感,曾禁止外臺戲的演出達一年之久,因而迫使傳統戲劇紛紛轉入戲院內作內臺演出。當然,對於布袋戲這種廣受群眾歡迎的通俗娛樂來說,其聚眾圍觀情況之嚴重,自是遭到當局的嚴格禁止,也只好順勢將演出推進戲院之內。不意卻因此開創了臺灣布袋戲發展的又一個高潮,對往後的影響極大。

另外,必須順道一提的是,政治現實對於戲劇演出的影響力,此時仍然不可避免。在擺脫了日本政府「皇民化」的厄運之後,國民政府禁止外臺戲演出是一例,隨後的「反共抗俄劇」又是一例。

雖然「反共抗俄劇」並無實際的藝術價值,它只是臺灣戲劇史上的一段插曲,不過它也同「皇民化戲劇」一樣,在被禁演的惡劣環境下,為臺灣布袋戲的生存做了再一次的突破。雖然劇本教條味太重而乏善可陳,但由於題材多屬現代,對於人物的塑造與裝扮卻有了新的嘗試,甚至機關槍、戰車等軍備武器也派上用場,對於侷限於古裝、傳統的布袋戲內容而言,未嘗不是一段有趣的實驗歷程。不過,畢竟不合觀眾欣賞的胃口,沒過多久又漸漸回復傳統劇情的布袋戲,此時內臺戲園的布袋戲正值風行。

　　所謂的「內臺戲」，即是指布袋戲班受聘於戲院（或戲園）的演出，由於表演形式與戶外搭棚演出的「外臺戲」不同，相對而言，此種於室內場合表演的布袋戲，就稱作「內臺布袋戲」。事實上，布袋戲的內臺演出，開始於中日戰爭期間，即前文所述「皇民化的變革」中所見的情況。由於已經有了「皇民化」時期變遷的調適，再加上經驗的累積，因而對於跨越日治到光復不久期間的這批「人形劇團」的演師而言，適足給予他們一個嘗試與革新的機會，將「皇民化」布袋戲移植到中國傳統式的演出。

　　前文說過，「皇民化」時期對布袋戲在表演技巧上所作的重要變革，有以下數端：

　　　1.伴奏採用西樂或留聲片。
　　　2.服裝中日併用。
　　　3.臺詞可用臺語但是要滲日常生活的日語，或用日語說明。
　　　4.舞臺裝置，增設立體化的布景片，使觀眾在欣賞上得到立體感。㉗

當然，這只是提供一次經驗、一個借鏡，真正的內臺布袋戲既是回復了中國傳統型式的內容，當然服裝不再是中日併用，臺詞也不必使用日語了。所可注意的是，撇開強烈的日本文化意識不談，「採用西樂或留聲片」及在舞臺上「增設立體化的布景片」等表現技巧上，倒是給予內臺布袋戲另一次重生的機會。對於這段期間的演變，呂理政說道：

㉗　呂訴上〈臺灣布袋戲史〉，頁418-419。

　　戲園內臺戲對布袋戲演出形式所造成的影響，大別有幾個方面。先是劇場空間的改變，戲臺本身的擴大，迫使藝人放棄傳統的木雕彩樓，改用大型布景，並加大戲偶以便後排觀眾欣賞；觀眾是買票來看戲的，有異於酬神戲的免費觀賞性質，票房的成敗，不只關係戲院老闆的收入，也關係戲班的聲名和生計，對戲班來說，吸引觀眾，尤其是固定的觀眾，成爲戲班謀求生存的重要條件。吸引觀眾長期捧場的主要方式是編演長期演出的連本戲（麵線戲），以「欲知後事，請待下回分解」的懸疑劇情，抓住觀眾；劇情則以天馬行空式的武俠戲爲主。爲了配合劇情製造戲劇的震撼力，西洋樂器和音樂逐漸取代鑼鼓後場，戲班絞盡腦汁、挖空心思的創發各種聲光效果，以滿足觀眾的感官需求。在這一連串的「改良」過程中，精緻的傳統小木偶被造型突出、色彩鮮亮、有時加裝機關的中、大型戲偶取代了，傳統的戲曲後場被西洋或流行音樂取代了，南，北管的單元戲目被連本武俠戲取代了。舞臺的擴大改變了布袋戲傳統「獨角戲」的特性，原本幾乎由頭手一人獨擔的掌藝和口聲逐漸分離，歌唱也由「歌手」專任。一連串的改變，引導布袋戲逐漸走向分工的劇場型態。影響所及，學徒學戲的方式變了，在五光十色的戲園戲中，一般的學徒無法吸收傳統的場次結構，戲目與劇情的改變已經使傳統腳色系統面臨崩解的邊緣。❷❽

　由這段話中的描述，可以清楚了解內臺戲園布袋戲的演變經

❷❽　見呂理政《布袋戲筆記》，頁18。

過。這些變革並非各自獨立的單一事件，相反的，改變是呈一串的
連鎖反應，由劇場而戲臺，從布景到戲偶，甚至劇本、音樂、燈光、
歌唱等分工型態，都是環環相扣、連類所及的，甚至影響了布袋戲
的傳承系統。

　　當然，「水可載舟，亦能覆舟」，儘管內臺布袋戲的轉變產生
了某些不可避免的負面影響，卻也不可否認的，它成了「金光布袋
戲」醞釀的溫床，在群眾間造成風靡的景象，締造了十數年間戲園
內臺戲的全盛時期，也為臺灣布袋戲的發展留下光輝的一頁。

(三)近期布袋戲的風華

　　終戰（1945）以後，臺灣布袋戲進入了新的轉折階段，經過了
日治時期「皇民化」運動的洗禮，原來日本人為了消滅布袋戲的民
族風格，強迫戲班使用唱片和西樂為後場，想不到這種風氣，卻於
臺灣光復以後在中南部蔓延開來，是為「金光戲」濫觴的先聲。

　　而金光戲的形成與布袋戲進入內臺演出有必然的關係，二二八
事件之後，國民黨政府禁演野臺戲，許多的劇團只好向戲院（內臺）
發展。內臺戲的表演純屬營利性質，為促進票房，劇團必須設計新
招吸引觀眾購票看戲，於是在燈光、布景、音效、特技方面都詳加
設計，在劇場方面為了寬廣的觀眾區，也將戲偶加大，並塗上彩繪
臉譜，劇情方面情節變得緊湊，劇情也更加懸疑離奇，人物到後來
則均為具有金光體的練氣之士，每出場其背後必打出七彩燈光，並
播放雄壯背景音樂，以表示他「金光閃閃，瑞氣千條」，因其大量
運用燈光變化，故稱之為「金光戲」。

1.金光布袋戲

1948年，李天祿從上海回到臺灣，攜帶了一部上海出版的小說
《清宮三百年史》，內容敘述洪熙官、方世玉等少林俗家弟子三建
少林寺的故事，李天祿乃將之編成劇本，提供布袋戲演出，結果大
受歡迎。當時李天祿聘請吳天來教其二子：陳錫煌、李傳燦學習漢
文，而吳天來頗為好戲，常觀看李天祿演戲，並與之討論。但是小
說總有演完的一天，當李天祿演到「血戰羅浮山」一集時，上海的
這套書突然斷版，使得劇情無法銜接下去。而觀眾欲罷不能，李天
祿乃商請吳天來嘗試為其編戲，不料觀眾的反應更趨瘋狂，吳天來
也就這樣一直為布袋戲編寫下去。吳天來所編的劇情更富曲折，人
物、腳色的性格更為鮮明，打鬥的功夫也更玄奇、更精采，吳天來
終於把《清宮三百年史》接了下去，也開啓了「金光戲」的先河。

與李天祿頗為交好的西螺「新興閣」主演鍾任祥，見到少林寺
故事大受歡迎，也將它搬上了舞臺，並將吳天來借回南部為其編劇。
由於鍾任祥本身即擅長少林拳術，吳天來頗能因材施教，在劇中使
鍾任祥盡情揮灑少林功夫，加上劇情的玄奇效果，而鍾任祥更把吳
天來所編的故事發揮得淋漓盡致，影響所及，一時之間全臺灣的布
袋戲幾乎都演少林寺。

至於臺灣金光布袋戲的真正主導者，應屬西螺「新興閣」第二
團的鍾任壁。民國四十二年（1953），鍾任壁正式成立「新興閣第
二團」後，即與吳天來合作，連續推出了《大俠百草翁》、《奇影
怪俠》、《三鬼童血戰異人天》等劇，同時也對傳統布袋戲做了最
大的改革：首先，摒棄傳統鑼鼓音樂，改用西洋和電影的主題曲；

其次，加強燈光的變化，使用七彩變幻燈光和炮火來加強神秘超凡的震撼效果；再次，以上、中、下三層的宮殿、樓閣、山水、奇岩怪洞等立體布景戲臺取代傳統的木雕小戲棚。

其實，與其說是創新，不如稱其為擅長利用，上述的這些變革，可說是「皇民化」布袋戲時期表演技巧的延續。而「人同此心，心同此理」，當布袋戲被迫轉入戲院內臺發展時，其演出環境與劇場空間頗與「皇民化」時期相似，乃紛紛加以運用、改良。相信當時這樣嘗試演出的人應該很多，而鍾任壁的表現是其中較為顯著的代表。

不過，真正把金光布袋戲發揚光大者，毫無疑問的，應屬虎尾「五洲園」及西螺「新興閣」這兩個全臺最大的布袋戲門派，其代表人物則分別為黃俊雄與鍾任壁。

金光戲也有人主張為「金剛戲」，顧名思義，指的是此類布袋戲人物多為鍊氣士與修道者，鍊有金光護體，每一上場，多用彩色布條在其身旁搖動，以示其金光飽滿。而道行較高、功力較強的人物，甚至使用七彩霞光，無論傷殘敗死幾次，主要腳色總能起死回生而鍊成更超凡的武功，有如「金剛不壞之身」，故以「金光」或「金剛」為其特徵。

金光戲的劇情多無歷史背景，或者借用歷史上的仙道人物加以衍申變化，憑空捏造。例如《劉伯溫一生傳》演出的背景是明代，人物是劉伯溫，但是故事卻可上溯至數千萬年的混沌初開之時，其下又可以回到未來，沒有時空的阻絕限制，任由想像。而金光戲的情節，基本上是東南派的俠士好漢與西北派的惡人妖道之間永無休止的爭鬥過程，陰謀之中有更大的陰謀，好人當中又有曲折離奇的

身世，愛情中更有錯綜複雜的糾葛，如此一回又一回，永遠沒有停止的一天，當然，這是為吸引觀眾每天購票進入戲院觀賞的商業考量。因此，有人稱金光戲為「竹篙戲」──一節又一節，沒完沒了；也有人稱它為「神秘戲」──怪人怪功夫，怪情節，一個比一個神秘。金光戲的故事內容全靠製造玄疑、衝突、決鬥、恩怨等強烈刺激性的情節以吸引觀眾。無怪乎江武昌認為：「金光戲其實為一虛幻、怪誕、熱鬧、刺激、玄疑、滑稽的綜合體。」這一切的呈現，與編劇先生豐富的想像力有絕大的關係。而身為一個編劇者，並非光靠腦力就能捏造出光怪陸離的劇情，還必須具備哪些條件呢？據吳天來表示：

> 編劇者要具備最基本的漢學基礎 ──《四書》、《百家姓》、唐詩等幾部就好了，不必讀得太深太多，學得太多反而鑽不出牛角尖；另外也要粗懂歷史，不必了解太多演義小說的情節，最主要的是必須懂得如何去塑造劇中人物的性格和劇情的玄疑、緊張、高潮、埋伏下衝突的劇情，尤其更要懂得如何把毫無道理的事情說得頭頭是道，講得天花亂墜。在塑造劇中人物的名稱上，第一要名如其人，例如大俠百草翁、雲州大儒俠、萬里遊俠、風速四十米……，而編劇者替主演者編劇，更要了解主演的長處和缺點，以及觀眾對這齣戲的興趣所在，一齣戲不能事先都編好，必須在演出時靜觀觀眾的反應，於晚間散場後再與主演者討論，再構想明日的劇情發展，有時候編造出來的一個小人物，因為觀眾的喜愛，他可以變成這齣戲的主角，雖然他在第一場戲中處處落敗，在第

二天演出時，便把他塑造成一個深藏不露的高人，當情形危急時，便大展神通，大開殺戒，一夜之間成為主腳，以後的情節重心，也就在這個人的身上。㉙

由此可見，一個布袋戲的編劇者不在於學問的博通，更重要的反倒是要懂得拿捏劇情的分寸，依照觀眾的反應隨時編出引人入勝的內容，而且要能為主演者量身訂作，以利於發揮其長處，使演出技巧與內容相得益彰。而人物的命運是否注定能隨時成為主腳或被迫消失無蹤，依觀眾好惡而定，則顯見其隨意性與變異性，毫無完整結構可言。其實，這樣的情況雖為眾人所詬病，卻是出於市場需求的考量，亦為商業演出所不得不然的趨勢。對此，「寶五洲」掌中劇團的主演鄭一雄亦提供了演出的經驗，他說：

> 在《火燒少林寺》這齣戲中，演到最後峨嵋的人都死光了，我們可以再編出一位白眉道人的師尊——赤眉；赤眉再死，再編出一位赤眉老祖；赤眉老祖又死，又出一位赤眉高祖……，反正殺不完、死不盡。㉚

可見金光戲為拖沓劇情，可讓故事沒完沒了的特性，人物也可隨時增加。另外，一個不起眼的小人物，若特別受到觀眾青睞，也可能隨時喧賓奪主，扶正為主腳，讓劇情突然急轉直下，與原先構思大不相同，如南投「新世界」的主演陳俊然所說：

㉙　轉引自江武昌〈布袋戲簡史〉一文。
㉚　同上註。

> 我演的《南俠翻山虎》，其中的丑腳人物——福州人，原是
> 按照我的一位福州朋友的奇怪調的特色把他編入劇中，開開
> 玩笑而已，原本打算在前幾集就把福州人解決掉，沒想到觀
> 眾偏愛這個福州人，到後來，《南俠翻山虎》這齣戲竟然變
> 成以福州人為主腳，真正的主角只好變成神秘人物，必要時
> 才出現。㉛

同樣的例子，「新興閣」的《劉伯溫一生傳》演到後來竟然變成《大俠百草翁》，可見金光戲劇情的變化多端，令人難以捉摸預測，而這一切的改編，正式臺灣布袋戲因應商業劇場最明顯而直接的展現。

金光戲的編劇者要能觀察觀眾的喜好反應，懂得抓住觀眾心理，在觀眾尚未有表示之前，就已經著手開始編寫接續的劇情。不過，同樣的一場戲，換到另一個主演者的手上，就不見得能把戲演得成功，因為每一個人的長處不盡相同，表演出來的效果也就大異其趣。例如黃俊雄擅長口白、詩詞對答和五音（生、旦、大花、公末、丑），於是六合三俠、雲州大儒俠在他手上便能表演成功；陳俊然擅長於說風情、丑話和黃色笑話，於是就有福州人、無價值老人、怪俠無牙郎以及許多雙關語或者單刀直入的滑稽話題；而鍾任壁擅長丑腳戲，就由大俠百草翁這類人當道。凡此種種，可說都是編劇者費盡心思、細心觀察的結果，其成功並非偶然。

在金光戲興盛的時期，除了舞臺、戲偶、燈光等方面產生較大的變革之外，音樂的部分也不可忽視。雖然金光戲的音樂特徵是西洋唱片的播放，不過，在初起的階段，唱片配樂其實還不是很普遍，

㉛　同上註。

主要是當時臺灣的音響器材及製作音效的技術尚未成熟，配樂的技巧拙劣，再加上觀眾欣賞布袋戲的傳統習慣還不太能接受，故後場仍多使用鑼鼓點。

「金光布袋戲」可說是臺灣布袋戲在傳統發展的軌跡下所出現的歧出之路，也是專屬於臺灣偶戲的特有品類，當然，其產生之背景自有其不得不然的歷史因素與社會環境，絕非偶然。

2.電視布袋戲

民國五十（1960）年代，臺灣開始進入了「電視時代」。而布袋戲與電視的結合，雖然時間頗早，卻並非以眾人耳熟能詳的黃俊雄為開端。早在臺視成立前一年的試播期間，臺視便邀約「亦宛然」戲班在臺北新公園試鏡，演出一場《復楚宮》。試演之後，臺視與李天祿進行洽商，雙方簽訂一年的合約，「亦宛然」進入電視臺演出《三國誌》，是為臺灣電視史上第一部電視布袋戲。

在李天祿之後，陸陸續續進入電視臺演出的布袋戲團，幾乎可以說網羅了臺灣布袋戲史上中青輩一代的精英，從北部的李天祿、許王、林添勝，中部的鍾任壁，到南部的黃秋藤、黃順仁等，全都是活躍於臺灣各地戲臺的布袋戲名演師。由此可知，臺灣「電視布袋戲」的發展，也與「內臺布袋戲」的發展息息相關，可說是以後者為基礎下表演手法的進一步推展。

不過，布袋戲進入電視臺演出雖是以李天祿為最早，但布袋戲與影視螢幕的結合卻是以黃俊雄為起始。在民國五十年（1961），黃俊雄也曾經自資拍攝了一部電影的木偶布袋戲《西遊記》，完全採取寫實的布景，結果也非常賣座，這是布袋戲與電影的第一次結

合。

　　事實上，從內臺到影視，布袋戲之所以能在後來造成轟動、興起觀眾收視熱潮，這中間的關鍵人物，實在於黃俊雄的加入。也就是說，電視演出的布袋戲，並非一開始即引發興盛的場面，這中間自有一番轉折的歷程。陳龍廷在〈電視布袋戲的發展與變遷〉一文中有如下的論述：

> 從傳播的觀點來看，「電視布袋戲」是兩種媒體的重疊與辨證，它既是「布袋戲」，也是電視節目，而期間的關係是不斷地由新的互動而產生新的意義。

正如整個「電視布袋戲」的發展過程一樣，一開始只是對電視技巧完全陌生的演師，他的表演被攝影機的鏡頭拍下來。而後由深知種種鏡頭技巧的演師參與。雖是現場播出，但幕後不斷的演練，進一步控制了被拍出來作品的品質。更有進一步者，利用電視的特殊效果來創造超現實的時空與想像，只要人可想出來的東西，就可在電視畫面中表現出來。㉜

　　黃俊雄是臺灣電視布袋戲發展史上的關鍵人物。早在電視演出布袋戲之前，黃俊雄在民國五十年（1961）間就曾經自資拍攝了一部電影布袋戲《西遊記》，在臺語電影猶然風行的當時，這部電影布袋戲非常賣座，算是為布袋戲影視化的新嘗試，做了一次成功的嘗試與示範。

㉜　見陳龍廷〈電視布袋戲的發展與變遷〉一文，《民俗曲藝》，67、68期「布袋戲專輯」，頁68-87。

　　雖然黃俊雄於民國五十七年（1968）前後接連拍的兩部布袋戲電影《大飛龍》與《大相殺》相繼賣座失敗，但已經累積了相當的拍攝經驗，對於布袋戲呈現於畫面的鏡頭掌握，具有一定的基礎，於是結合當時「內臺戲」的變革，一併帶進電視臺，其所造成的轟動令人印象深刻，至今依然爲中老年人所津津樂道，也引起了當時臺視與中視競播布袋戲的熱潮。雖然許多當時著名的演師如鍾任壁、許王、黃順仁、廖英啓等，也都加入了這場競爭的行列，但競演情形只維持了一年之久，其後便都是黃俊雄的天下。

　　何以黃俊雄的布袋戲能這麼受大眾歡迎，造成如此大的風潮？民俗戲曲學者江武昌的分析頗爲中肯：

> 最主要的是觀眾先入爲主的觀念，已經習慣於黃俊雄的演出，尤其是黃俊雄的口白，布袋戲界無人可比。其次，黃俊雄已經把昔日內臺戲中各家之長及各戲的主腳、特色、笑話、武功以及主要的情節都融入於他自己演出的戲中，例如老和尚一腳取自廖英啓「六元老和尚」、千心魔的鼻音又像新世界陳俊然「南俠翻山虎」中的「凹鼻仔」，至於所排的機關、所使用的功夫名稱，妖道的外號，殺手和怪獸的名字、甚至口頭禪，都有各名家的痕跡。當其他戲班進入電視演出時，在口白比不上黃俊雄，機關、口頭禪、武功、妖道、外號……都會被誤以爲是「模仿」的處處受限之下，要創造出黃俊雄的狂熱，幾乎是不可能的。❸❸

❸❸　見江武昌〈臺灣布袋戲簡史〉。

此外，觀其演出的主要特色，包括：「題材不受限制，劇情可以任意展布，陪襯的音樂不分古今中西，人物的造型也可以隨心塑造」❸❹等，演師可以爲所欲爲的創造出想像空間，而且嘗試各種演出的方式，可說是爲當時仍處在戒嚴肅殺氣氛下的臺灣社會注入一股興奮劑，讓民眾有了宣洩苦悶情緒的出口，帶來極大的娛樂效果。雖然演出的手法乍看之下與內臺布袋戲的特色相同，但一來受限於戲院場所觀賞的群眾有限，影響不大；二來在戲院裡的沸騰情緒隨戲起伏，待散場走出戲院後又回到了現實，恢復平時的氣氛，彷彿內外隔絕的不同世界。然而，在結合電視這種無遠弗屆的傳播媒體之後，整個臺灣社會成了觀賞電視布袋戲的全部範圍，隨著戲中劇情的天馬行空，將廣大民眾積壓在內心深處的鬱愁瞬間解放出來，成了文化情感寄託的所在，旋即形成一股不可遏抑的潮流。

雖然「雲州大儒俠」所造成全臺灣的布袋戲狂熱，使得當時社會各階層無論士農工商男女老幼都沉溺於「史艷文」旋風之中，然而好景不常，在政府機關對傳播媒體強勢的監控主導下，民國六十二年（1973）新聞局便以「妨害農工正常作息」爲由禁演了電視布袋戲，結束了布袋戲在電視演出的第二個轉型階段。儘管如此，布袋戲卻從此深入人心，「史艷文」之名更成爲電視布袋戲的代表，也奠定了往後布袋戲在螢幕上進一步發展的基礎。

新聞局是電視內容監控的主管機關，要布袋戲在電視消失的是它，讓電視布袋戲起死回生的也是它。由於當年新聞局長宋楚瑜的

❸❹ 徐觀〈雲州大儒俠史艷文來也〉一文，《電視週刊》48期，1970年10月，頁24。

一番話，㉟促使電視布袋戲跨入了第三階段的開始。民國七十一年
（1982），黃俊雄的《大唐五虎將》又重新出現在臺視的螢幕上，
然後華視也播出洪連生的《新西遊記》，再來就是中視的《史艷文》
也加入播出。

　　綜觀這一時期電視布袋戲所演出的戲碼，不外乎三種：第一種
是「古冊戲」已有的劇目，重新加以改編而成；另一種則是延續以
前電視布袋戲大受歡迎的主腳而來，剛好迎合觀眾的懷舊心理；再
一種就是完全創新的戲碼，企圖吸引新一代的觀眾群。

　　在眾多創新的劇目中，最值得一提的是黃文擇的「霹靂」系列，
固定在中視頻道播出，一共推出了八齣，分別為《七彩霹靂門》、
《霹靂震靈霄》、《霹靂神兵》、《霹靂金榜》、《霹靂真象》、
《霹靂萬象》、《霹靂天網》、《霹靂俠蹤》，每一齣各自獨立，
其結尾都替下一齣留下伏筆，使劇情人物能前後接續，陸陸續續跨
越了三年之久。雖被新聞局評為「內容無稽」，而收視率每能突破
百分之三十，播出期間每日中午，到處都能看到眾人（尤其是學生族）
圍觀電視布袋戲的景象，這證實了這樣的戲的確抓住了這時代新一
群觀眾的口味，為他們造就了另一波電視布袋戲的熱潮。

　　就「霹靂」前期的內容而言，為繼承《史艷文》故事系列發展
的延續，人物情節猶有承襲的痕跡。然而越到後來，劇情越來越曲
折，人物越多越複雜，逐漸擺脫「史艷文」的架構，獨創出自己的

㉟　何佩芬在〈布袋戲裡玩魔術的人〉一文中寫道：「上次金鐘獎大會，新聞
　　局局長宋楚瑜就對我說：布袋戲蠻好的，現在的小孩子看多了卡通，只知
　　道外國的超人，而不知道中國有個諸葛亮。」見《電視週刊》1055期（1982
　　年12月26日），頁80。

一套「霹靂」系統，終於成爲新一代的電視布袋戲偶像。關於黃文擇「霹靂」系列的發展，將在下一節「霹靂狂潮」中進一步論述，在此不煩贅言。

這一時期的電視布袋戲，由於競爭激烈，爲了要吸引觀眾的欣賞口味，除了種種布景、道具、服裝及戲偶造型等更加炫麗、多樣以外，更大量運用了聲光、特技、剪接、融合畫面、電子合成等特殊效果，使得電視布袋戲已由原先的金光戲性質演變成「科幻」布袋戲，劇中人物更是飛天遁地無所不能，武打場面除了除了傳統的刀劍之外，還出現了鐳射光，象徵武功境界的新時代，已經到了視覺效果的最極端。

不過，電視布袋戲的新型態所吸引的是新一代族群，對於老一輩的觀眾而言，或許已經疲憊於它的固定模式，不再感到興趣；也或許無法接受新穎的表現手法，不合欣賞的脾胃，遂使觀看的人口日漸減少，收視率下滑，電視公司在現實利益的考量下，終於使得電視布袋戲在民國七十八年（1989）間三度銷聲匿跡，爾後只出現幾次零星的演出，但都使人印象不深。

電視布袋戲的第二波演出，雖然也延續了六、七年之久，但觀眾已不復以往之狂熱，主要的原因是：二十年來的劇情變異不大，演出的模式又陷入窠臼，在招式用老的情況之下，觀眾已經缺乏當年的新鮮感與激情；而時代不斷的翻轉，新的娛樂項目迭出繁起，乃轉移了大家對布袋戲的注意力，使得源自於農工時代娛樂形式的布袋戲，迅速步入衰落期，越來越多的人離開了中午的布袋戲時段，造成民國七十八年（1989）以後布袋戲在無線電視臺上完全銷聲匿跡，進而野臺布袋戲也隨之七零八落、奄奄一息，令人不勝唏噓。

　　然而危機也是轉機，布袋戲這種來自於民間最富生命力與包容力的劇種，常常再遇到困境時又能因自由吐納各種藝術因素的特性而絕處逢生，趁機脫胎換骨。電視布袋戲在時段與劇情內容受限於官方規定的情況之下，不能盡情揮灑天馬行空的「金光」情節，黃強華與黃文擇爲了跳脫電視尺度，遂毅然決然另起爐灶，轉往錄影帶、第四臺（有線電視）發展，不意竟然「轟動武林，驚動萬教」，掀起了另一波電視布袋戲的狂潮。

三、發展現況

　　臺灣布袋戲發展至「電視布袋戲」時期，可說是到了登峰造極的境地。但是物極也就必反，布袋戲在臺灣同時也遭遇到了發展的困境。隨著社會環境及娛樂條件的轉化，臺灣的布袋戲產生了兩種截然不同的表演形式，同時也成爲發展現況的具體代表，那就是：「霹靂布袋戲」的再造顛峰，與古典布袋戲的精緻化發展。

㈠臺灣布袋戲的變體──霹靂狂潮

　　本段所指的「霹靂」二字，乃專指黃文擇延續於中視電視布袋戲中一系列以「霹靂」爲名的戲齣，由於廣受群眾歡迎，市場的指標性極大，尤其對新一代的年輕人或青少年而言，近十年來更造成一股風靡的狂熱，引發另一波流行文化，允爲現代新型態布袋戲的代表。就表演形式而言，藉由攝影技巧呈現在螢幕畫面上的電視（電影）木偶戲，的確與傳統指掌技藝的舞臺布袋戲有極大的差異，致使觀眾欣賞的美學角度不同。然而，木偶的尺寸大小或表演技巧雖然

相異，但從木偶基本的構造來看，其中間的身體部分依然空似一個布袋，需由演師的手臂深入支撐方能操作，故筆者仍然視其爲布袋戲體系之一支；另外，從整個臺灣布袋戲發展的歷程來看，「霹靂」乃是金光布袋戲結合影視傳播技巧之後進一步產生的新型態，其源流極其明顯，其脈絡亦相當分明，誠爲黃氏布袋戲家族在傳承上不得不然的一個結晶體。

吳明德在〈開創布袋戲新紀元──論「霹靂布袋戲」的藝術成就〉一文中，即開宗明義地指出：

> 霹靂系列布袋戲是在黃俊雄電視布袋戲的基礎上，再加以提煉、改良並發揚光大的新式布袋戲。以它的拍攝技巧與風格而言，可稱之爲科幻金光電影布袋戲。它偏精獨詣祖傳秘方，具節兼鎔眾家特長，形成「霹靂狂潮」，再現布袋戲魅力。㊱

雖然在民國七十三年（1974）五月時，黃文擇即以「霹靂」爲名陸續在中視演出八齣「霹靂布袋戲」，但那時只是其演戲生涯的磨練期、準備期，演技稍嫌生澀；劇情仍延續家傳「史艷文 VS 藏鏡人」的戲碼，守成有餘，尚未能「自鑄偉辭」。後來加入了幾個主腳後，如荒野金刀獨眼龍、刀鎖金太極、黑白郎君、網中人等，恩怨情仇開始糾纏難解，也慢慢擺脫了「史艷文範疇」，走出自己的新路數，並漸漸引人注目。在第二波無線電視（中視）布袋戲的末期，黃文擇借由戲中人物的口耳相傳，多次出現了「素還眞」的名字，特別營

㊱ 見吳明德〈開創布袋戲新紀元──論「霹靂布袋戲」的藝術成就〉一文，《1999國際偶戲學術研討會論文集》，臺北：中華民俗藝術基金會，1999年6月，頁305。

造出神秘的氣氛。由此可見，黃氏昆仲的企圖是很明顯的。

當黃強華與黃文擇的布袋戲演出一再受制於電視尺度時，乃於七十四年（1985）七月以後自行拍攝發行布袋戲錄影帶，以開拓視野的新格局，吸引另一批不滿足於無線電視臺播放內容的戲迷，培養基本觀眾群。這時，仍在中視頻道繼續播出「霹靂系列」，包括《霹靂眞象》、《霹靂萬象》、《霹靂天網》、《霹靂俠蹤》等，借由無線電視傳播「霹靂」之名，使習慣守候在電視機前的觀眾注意到錄影帶「霹靂布袋戲」的存在，自然而然許多的霹靂迷為了趕緊知道劇情的發展，也就紛紛前往租借錄影帶直接回家觀賞，既不受每天播放三十分鐘的限制，也可以自由選擇時段觀看，不因事情忙碌而中間有所錯失，帶來許多方便。經過一年半的醞釀，黃氏兄弟眼見時機成熟，乃於《霹靂俠蹤》之後讓「霹靂布袋戲」完全於無線電視上消聲匿跡，開始展開另一個布袋戲王國的開拓。當「素還眞」三個字出現時，亦即正式宣告霹靂王朝的獨立，從此走出了自己「科幻金光電影布袋戲」的康莊大道。

通常，時代不斷地演進，娛樂產品也會不斷地翻新，表演者必須挖空心思、竭盡所能地開發新的表演內容與形式，而新世代的觀眾也會因為教育水準的提高而開拓審美能力與領域。資訊社會電視時代的布袋戲觀眾已經不同於農業社會野臺時代的看戲群眾，以前認為荒誕不經的金光布袋戲，會因時代的變遷、社會的光怪陸離、人性的疏離冷漠而漸能讓人接受。已經習慣於傳統戲齣忠孝節義、善惡分明的老一輩觀眾，往往很難接受「時空聖戰」、「一人三化」、「建魂與人體合而為一」、「正邪對抗中，正與正也會衝突，邪與邪也會爭鬥」的劇情，但新新人類在好萊塢電影、漫畫、電玩與光

怪陸離的政經社會中長大，對於上述的情況早就習以為常，不足為奇了。我們可以舉史艷文及素還真為例，前者好歹仍以明朝和中原為時空背景；而後者呢？不但年齡超過數百歲，活動區域更可多達四度空間（集境、滅境、苦境、道境），遠遠超乎傳統戲劇所能表現的想像範疇。

　　臺灣布袋戲隨著社會環境的改變，一個時代有一個時代的不同面貌。布袋戲自優雅細膩的南管，一變而為鑼鼓喧闐的北管，再變而為華洋雜揉的金光。金光布袋戲從民國六十（1970）年代躍上電視螢光幕，七十（1980）年代再衍變為電影科幻布袋戲，形式越華麗，動作越花俏，內容越荒誕，節奏也越強烈，這一切乃時代潮流所造成，為了求生存乃不得不然的改變。

　　就整個表演型式而言，「霹靂」可視為一個超大型的電視金光布袋戲，「它明顯地受到西方科幻電影、現代攝影語言、電腦影音動畫、卡通漫畫……等等影響，卻又能巧妙地將這些西方、現代的戲碼，以承自中國古典小說（如《三國演義》、《封神榜》、《西遊記》）的橋段重新包裝，再揉合了佛學與《山海經》的神話，甚至時不時譏諷臺灣政治和社會的實貌……於是整齣霹靂布袋戲，便成為中與西、古典與現代、幻想與寫實的混合物。」[37]所以，當我們在有線頻道上看到「霹靂」時，絕對不要以欣賞許王「小西園」或李天祿「亦宛然」那樣的古典美學標準來衡量它，否則將無法進入「霹靂」那既魔幻又寫實的世界中；必須兼顧「電影語言」與「布袋戲程式」，

[37]　板橋老人〈解讀霹靂武俠世界〉，《霹靂異數攻略秘笈》，臺北：平裝出版社，出版年月不詳，頁10。

如此方能一窺其中的眞貌，品味那股狂潮中所散發出來的魅力，使
眾多的新新人類如癡如醉。

　　至於霹靂又是如何與當代文化、環境完全結合？其實只有一個
關鍵，就是在於「進入商業機制」。自1985年起，霹靂布袋戲先以
錄影帶開拓市場，爲事業奠下穩固的基石；接著，1995年有線電視
開放初期，霹靂即順著風潮買下頻道、成立有線電視臺，重播過去
十年霹靂系列，再次開發了一批新觀眾，並藉由媒體力量全力拓展
企業形象：《霹靂月刊》、網站、木偶後援會相繼成立，而異業結
盟也在此時試探腳步，後續幾年又與媒體合作政治人物VS布袋戲偶
像票選、徵文比賽，以及在皇冠小劇場、國家劇院演出等等，均有
助於大大提昇企業形象。努力經營了近二十年來，霹靂大約創造了
十五億的產值，成爲傳統文化產業化的成功楷模。

　　霹靂靠傳統起家，卻改變了傳統。它原本單純地只想維繫一項
家族事業，卻開創了布袋戲化身電視、電影、電玩、小說、漫畫、
書籍、玩偶及偶像形象的多邊產值。黃強華在〈另一種分身〉文中
提到：

　　　　當然，黃家三代創造新格局的掌中戲，並非是有雄心壯志要
　　　完成一種藝術品或是歷久不衰的作品。我們最終目的是維繫
　　　這項傳統技藝，使之永久不墜，所以，在螢光幕上表現的金
　　　光戲必須不斷地改進，不但得保持一定的「內涵」，也要經
　　　常隨著現代人需求和技術進步來改進「外在」面貌，只要始
　　　終有人注意布袋戲，其最傳統的面貌也會保留下來，對我們
　　　來說，這是一個長久的事業，要有一定的傳統堅持但卻不斷

地進步。❸

社會型態不斷轉變，藝術形式也不斷地嘗試創新。在這個多元的社會裡，應該是能夠涵容不同形貌與面相的表演藝術，同生共存在這塊豐饒的土地上。霹靂在布袋戲的發展與變革中一路走來，能有今天傲人的成就，激起一陣風浪狂潮，成果應是值得肯定的。儘管引來的批評聲浪不斷，質疑其是否仍爲布袋戲的衛道者大有人在，但黃強華說：「我們就只是一直傻傻的做，循一定的軌跡前進。」❸霹靂早已選擇了自己的道路，堅持而孜孜不倦地繼續走下去。

㈡臺灣古典布袋戲的精緻化

儘管今日臺灣布袋戲的發展已與影視科技密切結合，創造出偶戲藝術在視覺上的新效果，但仍有爲數不少的布袋戲團採用精雕耀眼的彩樓爲舞臺，搬弄八吋身長的小型戲偶，演出傳統風味的精采戲碼，這種保留傳統的演出形式，或可統稱爲「古典布袋戲」。相對於電影金光科幻布袋戲藉由螢幕呈現的那種破碎而不連續的操偶模式，古典布袋戲則堅持原汁原味，依然藉由演師指掌的曲直技巧，展現戲偶肢體細膩婉轉的動作。

「西田社」的創設宗旨云：

> 本會旨在傳承細緻典雅的布袋戲，喚起社會大眾對傳統戲曲

❸ 轉引自紀慧玲〈一切從商業著眼的霹靂布袋戲〉一文，《傳統藝術》28期，2003年2月，頁27。

❸ 引言見廖蓓瑩〈不斷開拓布袋戲視野的戲劇世家傳承者——黃強華〉，《無非閱讀》3.0，2001年4月，頁28。

的情懷，重振傳統人文精神，爲傳統戲曲的再生與展望，開
拓出一條寬廣的道路，並經由對民間傳統的再認識，探索出
傳統文化的生機及其對當前整體文化的發展與影響，促成當
代中國人，懂得尊重傳統，關懷本土，進而對本土文化作更
深層的反省與思考。❹

此中所謂「細緻典雅的布袋戲」，亦即本文所指的古典布袋戲，以
傳統手法表演「腳步手路」指掌技藝的掌中木偶戲。之所以必須如
此強調，乃因布袋戲已成爲一種泛稱，尤其在青少年所認知的世界
裡，幾乎已把布袋戲與「霹靂」畫上等號，以爲就是電視螢幕上所
看到的那種形式，殊不知其有古典細緻的樣貌，甚至在成長的過程
裡都未曾親眼見過。當時「西田社」有鑒於傳統布袋戲所可能面臨
的危機，即在保存與傳承傳統文化的目標下，致力蒐集古戲偶和古
劇本，又新雕彩樓一座，定時邀請布袋戲名師演出，有計畫的錄影、
錄音先輩的籠底戲。期望透過學術界的關懷和研究，肯定傳統布袋
戲的價值，引起社會上的普遍迴響，使布袋戲的薪傳露出一線曙光。

　　當然，只是保存戲偶與劇本，縱然年代久遠而價值不菲，畢竟

❹ 「西田社」發起於民國七十三年（1984）三月，由臺灣大學的楊維哲、李
　鴻禧和陳金次三位教授共同創議籌組，以保存傳統精緻文化爲宗旨。經過
　半年籌募，又得到國泰機構蔡辰男慨捐五十萬元，終於得到了法定基金，
　並於民國七十四年（1985）五月經教育部同意，正式成立「西田社布袋戲
　基金會」。「西田社」之名爲西秦王爺與田都元帥之合稱。臺灣布袋戲班
　所奉祀的行神，通常是田都元帥或西秦王爺，因爲師承流派的不同，有奉
　祀其中之一或兩者兼祀者。戲神庇祐戲班，西田社在祖師爺垂顧之下，期
　望爲傳統布袋戲薪火相傳，並以此表示對畢生奉獻於地方戲劇的民間藝人
　致上最崇高的敬意。

是死物，已經成爲沒有生命的化石。而布袋戲之所以動人，即在於演師透過指掌操弄賦予戲偶鮮活的生命，透過口白給予眞實的聲氣，如此才能成爲完整的布袋戲。由此，布袋戲既屬於一種「表演藝術」，也就是「藝能」之一，❹而藝能附著在表演者身上，當表演者因年紀老邁或生命殞落的時候，藝能也就隨之漸漸衰弱甚至消失了。因此，如何讓這個優美典雅的傳統表演藝術得以生生不息的保存下去，厥爲當前文化工作的重要項目之一。

時至今日，隨著社會型態的劇烈變動，古典布袋戲的處境自是更加窘困，目前仍能堅持傳統風味的戲團，已是屈指可數、寥寥無幾了。我們可以以「小西園布袋戲團」作爲例子，概述臺灣現今古典布袋戲團的發展現況。

「小西園」在劇團的組織上基本成員有七人，演出時，由一人主演，另一人助演，其餘四人負責胡琴（京胡）、月琴、單皮鼓、唐鼓（堂鼓）、嗩吶、小鑼、鐃鈸等多樣樂器，另一人則負責演出時的電氣、燈光及音響等。必須強調的是，除了主演負責戲齣各種腳色的聲音口白之外，後場音樂完全由樂師現場敲打演奏，依據情節內容掌握配樂及節奏，有時亦配合出場人物演唱北管歌曲，音調高昂激越，與時下一般野臺布袋戲依靠錄音帶或唱片撥放音樂的情況大異其趣。換句話說，「小西園」的整個戲曲表演是完全在現場觀眾面前原音呈現的，而許王所操演的木偶動作則是細膩典雅的，再搭配傳統式的彩樓作爲舞臺，其一直保持著古典布袋戲的表演形貌。

❹ 根據曾永義的說法，民俗藝能可以分爲以下八類：歌謠、民樂、鄉土舞蹈、雜技、講唱、小戲、偶戲、大戲。見曾永義《說民藝》，臺北：幼獅文化事業公司，1987年6月，頁138。

　　民間的野臺戲屬於酬神性質，演員沒有劇場觀念，劇情往往結構鬆散，現代觀眾也鮮少有耐心去欣賞內容，演者無心，觀者無意，也難怪會面臨江河日下的淒涼景況。曾永義認為：「每一樣藝術都具有完整緊密的結構層次，必須逐一認識其結構層次，然後才能由了解而產生欣賞品鑑的能力。」基於這樣的觀念，他將布袋戲藝術的結構層次作了一番分析的工夫，再配合演出的時間，設計了一套演出程式：

一、開場十分鐘：說明基金會派遣布袋戲團巡迴表演之目的，中國布袋戲之歷史與特質，節目之進行方式；引介小西園布袋戲團；感謝美方促成其事之美意。

二、舞臺展示及說明五分鐘：展示說明佛龕式傳統舞臺之各部結構，示範一桌一椅之不同擺設方式：可兼具山岡、樓梯、橋梁、斷崖、車輛、舟船諸「妙用」。

三、後場伴奏介紹及示範十分鐘：介紹文場嗩吶、京胡、月琴、笛，武場單皮鼓、唐鼓、鑼、鈸等樂器之特質、作用及其樂師，每一樂器先各自演奏一小段，再合奏、歌唱一小段，以見樂隊之組織與演奏方式。

四、上半場簡介及示範十五分鐘：先簡介劇情及演師，其次依生旦淨丑等腳色之特質介紹劇中人物之扮相及身段，並就其唱腔演唱數句。

五、上半場演出「桃花山」十五分鐘。

六、下半場簡介及示範十分鐘：簡介劇情，示範小生書寫公文由磨墨、蘸墨到運筆、蓋章等動作，示範武生上馬、下馬、

拉馬、挽韁、跑馬、溜馬等動作。

七、下半場演出「白馬坡」二十分鐘。

以上連同兩場之間休息五分鐘，總計演出時間九十分鐘，這樣的時間對於「陌生」的觀眾最爲合度，不致因冗長而渙散注意力。在介紹舞臺、道具、腳色、樂器時尚配合幻燈片，使觀眾看得更清楚、更仔細。散場之後，對於那些興會盎然的觀眾，還可請他上來摩挲摩挲舞臺，舞弄舞弄偶人，吹打吹打樂器，使他們眞正接觸了布袋戲。

從這樣的演出程式，不難看出我是先把布袋戲藝術的結構層次作了逐一的介紹和說明，然後藉著《桃花山》和《白馬坡》作綜合的呈現。其中《桃花山》旨在展現中國功夫的十八般武藝；《白馬坡》旨在展現英雄人物的不同凡響，關公的威風凜凜，眞是達到了賦偶人以充實生命的境界。而由於「文戲」的動作身段過於細膩，如果不加說明，則在洋人眼中，止於偶人「扭動」而已，所以不安排劇目作綜合演出，只在示範中予以介紹；如此一來，對於「陌生」的洋觀眾就容易浸入其中而領略趣味了。❷

以上所述之演出程式，是針對當時的情況所設計，可提供有心推廣者參考。至於劇目內容，並非一定只能演出這二齣戲而已，各戲班可依實際狀況加以調整，或以本身拿手戲碼自由運用。須知程式只是提供參考，不可死搬硬套，否則畫虎不成反類犬，恐將帶來反效果。

如今「小西園」時常至國內外各地巡演，均能有所依循及變通，

❷　見曾永義《説民藝》，頁60-61。

值得喝采。譬如開場時先由法師林金鍊以懸絲傀儡鍾馗進行「淨臺」，祈求庇祐前來觀戲的群眾健康平安；接著由主演許王進行戲偶介紹及操作示範，讓觀眾進一步認識及了解布袋戲的結構和動作；接著則演出當天排定的戲碼，直到時間結束；若是以售票方式在劇場演出，則會在最後以抽獎方式贈送戲偶，感謝支持。由於是在國內演出，節目內容以呈現戲齣為主，故而上述程式許多步驟必須省略，以控制時間長度；相反的，若是到教育機構或特殊場合進行布袋戲示範，因是以講解介紹為主，則可以將程式全然套用，依實際狀況作必要之調整。

然而，只是推廣畢竟不足，真正的根本之道，主要還是在於薪火相傳，使這民族藝術的瑰寶得以傳承下去，提供後代子孫珍貴的文化資產。對於此一神聖使命，許多傳統劇團如「亦宛然」、「新興閣」及「小西園」等，均透過地方文化中心安排，積極地與各國中、小學接觸，期望透過學校基礎教育的課外活動，讓傳統藝術向下紮根，帶來布袋戲傳承的豐碩成果。經過幾年辛勤的訓練和努力，的確培養了許多小小表演藝術家，無論是戲偶操作或樂器演奏，都能夠表現得有模有樣，令人激賞。然而也隨即面臨一些更現實的問題，譬如經費的短缺，以及學生升學和出路的考量，不得不讓人深感惋惜。學生自學校畢業之後，布袋戲的學習也隨即中斷，很少有意願繼續鑽研的，即使有也可能因家長反對或社會因素而放棄，如此一屆隨著一屆離開，先前的一切彷彿都付諸流水。但就長遠的眼光來看，當這些受過布袋戲訓練的學子長大之後，必能因本身的深入認識帶動周圍親朋的欣賞，達到推廣的效果。如此從消極的一面說來，也未嘗完全沒有它的成效，更何況若能從中出現幾位傑出的

佼佼者,應該算慶幸了。

今日在功利主義大行其道的環境下,古典布袋戲隨同傳統與鄉土藝術文化而沒落是必然的趨勢;但不可忽略的是,布袋戲的草根性非常堅強,仍有自然脈動群眾情感的力量,它伴隨著臺灣大多數人的成長歲月,成為臺灣人不可抹滅的共同記憶與印象。值得注意的是,我國的傳統布袋戲事實上是以偶人來表現自崑劇以降的亂彈、京劇的藝術精華,如果演師技法爐火純青,賦偶人以生命,那麼一場布袋戲的演出就等於是一臺「大戲」的縮影。而如何能讓如此精緻而典雅的文學藝術傳諸久遠而生生不息?則應該在國家成立的「民俗藝術園區」中設置專屬的「布袋戲展演區」,也就是「動態文化櫥窗」的概念。在〈臺灣地區民俗技藝的探討與民俗技藝園的規畫〉中,曾永義以為:

> 所謂「動態文化櫥窗」的觀念是:一般稍具規模的商店都有「櫥窗」,用來展示各種成品。在故宮博物院和歷史博物館也有許多「櫥窗」,用來展示先民的器皿和藝品。我們從前者可以瞭解商品的式樣和品質,因之可以名之為「商品櫥窗」;我們從後者可以了解文化發展的軌跡,因之可以名之為「文化櫥窗」。櫥窗中的東西都是經過精心安排的,都可以教人一覽無遺的。文建會所策劃的「民間劇場」其實也具有「文化櫥窗」的意義和功能。因為只要進入民間劇場,就可以對我民俗技藝作一全面的巡禮,從中再認識、再了解、再反省我們的藝術文化,因此,如果說它和故宮或歷史博物館有什麼不同,那麼一個是靜態而永久性的,一個是動態而

暫時性的；也就是說像故宮或歷史博物館，可以稱之為「永
久性靜態文化櫥窗」，而民間劇場則可以稱之為「暫時性動
態文化櫥窗」。㊸

　　因此，為了讓傳統的民俗文化和藝術可長可久，政府應該設立
「民俗技藝園」，一個屬於民俗技藝永久性固定性的展演場所，具
有「永久性動態文化櫥窗」用來維護保存發揚民俗技藝的偉大功能。
而在此基本理念下，對於參觀的民眾則可達到給予娛樂、觀光和教
育的目的。

　　於是在「布袋戲展演區」當中，揀選國內傑出的古典布袋戲團
在此作常態性的演出，先讓團員有衣食無缺的安全感；進而使其專
心致力於布袋戲傳統技藝的薪傳與研究，提升技藝，創新劇本，使
之擁有高妙的藝術水準，成為我國的代表性表演藝術之一。甚至將
來進行文化外交，也可以派遣古典布袋戲團前往表演，展開文化交
流。

　　我們欣見「國立傳統藝術中心」已於民國九十一（2002）年七
月在宜蘭縣正式開園成立，期望「永久性動態文化櫥窗」的理念能
夠確切落實，讓古典布袋戲及其他傳統表演藝術都能薪火傳傳，生
生不息。

㊸　參見曾永義《說民藝》，頁182-183。

四、參考資料

《1999 國際偶戲學術研討會論文集》，臺北：中華民俗藝術基金會，
　　1999 年 6 月

沈繼生《晉江南派掌中木偶譚概》，福州：海峽文藝出版社，1998
　　年 6 月

呂理政《布袋戲筆記》，臺北：臺灣風物雜誌社，1995 年 7 月

江武昌《臺灣布袋戲的認識與欣賞》，臺北：國立臺灣藝術教育館，
　　1995 年 6 月

陳龍廷《黃俊雄電視布袋戲研究》，中國文化大學藝術研究所碩士
　　論文，1991 年

陳正之《掌中功名——臺灣的傳統偶戲》，臺中：臺灣省政府新聞
　　處，1991 年 6 月

江武昌〈布袋戲簡史〉，《民俗曲藝》67、68 期，1990 年 10 月

沈平山《布袋戲》，作者自印，1986 年

呂訴上《臺灣電影戲劇史》，臺北：銀華出版部，1961 年 9 月

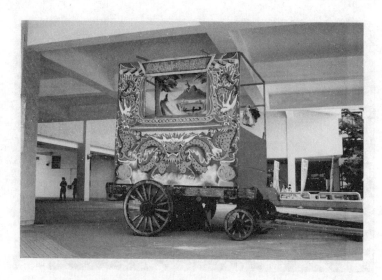

圖 1. 仿製野臺布袋戲搭建在牛車上的場景。

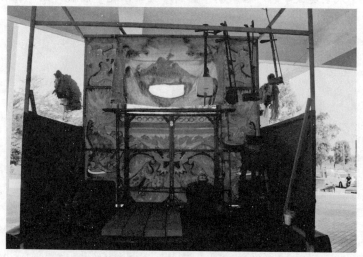

圖 2. 野臺布袋戲舞臺的後臺布置。

圖3. 布袋戲是由主演以指掌操縱戲偶,並配合嘴巴模仿人物口吻,
　　來呈現故事的一種戲劇。圖爲廖文和示範布袋戲的操作表演。

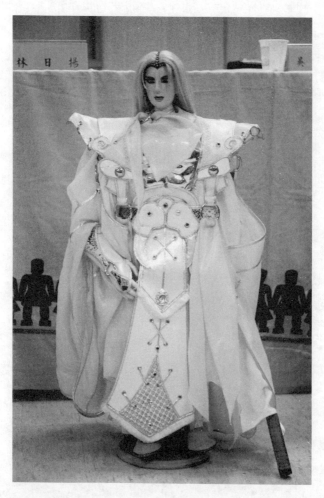

圖4. 現今在臺灣風靡無數青少年的霹靂布袋戲，多具有華美而獨特
　　的外型。

捌、傀儡戲

石光生*

一、歷史源流

　　欲瞭解南臺灣傀儡戲的各項特色，我們必須先簡要說明傀儡戲如何在我國不同歷史階段上的發展狀態，然後探討傀儡戲傳播到臺灣後如何在南部與北部兩地發展，以及臺灣南北傀儡戲間之差異。

　　傀儡戲在中國已有相當久遠的歷史，但一般相信它的起源與喪葬儀式有關。傳說漢初已出現傀儡戲，唐代段安節的《樂府雜錄》「傀儡子」條就這樣記載：

> 自昔傳云，起於漢高祖平城爲冒頓所困，其城一面，即冒妻閼氏，兵強於三面。壘中絕食，陳平訪知閼氏妒忌，即造木偶人，運用機關舞於埤間，閼氏望見，謂是生人，慮下其城，冒頓必納妓女，遂退軍。史家但云陳平以秘計免，蓋鄙其策下耳。樂家後翻爲戲，其引歌舞者，有郭郎者，髮正禿，善

* 成功大學藝術研究所教授

優笑，閭里呼爲郭郎，凡戲場必在俳兒之首。❶

到了北宋，高承的《事物紀原》卷九則重複同樣的起源：

世傳傀儡起於漢高祖平城之圍。用陳平計，刻木爲美人，立之城上，以詐冒頓閼氏，後人因此爲傀儡。❷

不過關於傀儡起於漢高祖這樣的說法，本質上可視爲傳說；正如《列子》記載傀儡戲起源於周穆王時代的偃師：「周穆王時，巧人有偃師者，爲木人能歌舞，王與盛姬觀之。舞既終。木人瞬目以手招王左右，王怒欲殺偃師，偃師懼壞之，皆丹墨膠漆之所爲也。此疑傀儡之始矣也。」

這三則記載的傀儡皆屬木質，但也都與統治階層有關，一是漢高祖平城之圍，另一是周穆王宮廷內的演出。前者僅是「刻木爲美人」，用於軍事上的欺敵，並未涉表演；後者則呈現肢體動作，所以「能歌舞」，同時以眼神傳情，表演顯然細膩多了。即使如此，這三條証據很難讓我們認同傀儡戲在漢初已是成熟的劇種。倒是段安節所說的「樂家後翻爲戲，其引歌舞者，有郭郎者，髮正禿，善優笑，閭里呼爲郭郎，凡戲場必在俳兒之首。」說明了傀儡戲在唐代已被運用成表演藝術之一，在戲場出現郭郎這位傀儡人物。另外，崔令欽指出傀儡戲的曲調如〔麻婆子〕與〔穿心蠻〕已出現在唐代教坊裏。❸而唐玄宗亦有著名的詠傀儡詩：「刻木牽絲作老翁，雞皮

❶ 段安節《樂府雜錄》，北京：中國戲劇出版社，1980年，頁62。

❷ 高承《事物紀原》，臺北：新興書局，1985年，頁656。

❸ 崔令欽《教坊記》，頁16-17。

鶴髮與眞同，須臾弄罷渾無事，還似人生一世中。」❹然而研究傀儡
戲發展諸說之中，任半塘依據大量文獻與詩文，提出下列的論點：

> 我國傀儡戲，唐以前與百戲混，爲生長階段；至唐「超諸百
> 戲」，爲成熟階段；至宋，能於「如眞無二」，使人「百憐
> 百悼」，乃最高階段。❺

也就是說，他認爲傀儡戲發展至唐代已經進入成熟階段。但是前述
資料均未提及傀儡戲起源與喪葬儀式的關係。到了莊季裕的《雞肋
編》，引用《舊唐書》，才對傀儡戲作了進一步的說明：

> 窟礧子亦云魁礧子，做偶人以嬉戲歌舞，本喪家樂也。漢末
> 始用之於嘉會。齊後主高緯尤所好，高麗亦有之。見舊唐音
> 律志。今字作傀儡子。❻

根據這些記載，我們可以將傀儡戲的起源與演變做這樣簡要的說
明。依據莊季裕的解釋，傀儡原屬喪家樂，那麼它可能與喪葬儀式
或者驅邪的儺儀有關聯。亦即是說它原先是與陪葬的俑，或者它在
喪葬儀式中即具有驅邪的宗教功能。❼傀儡戲偶與俑之間的關係，亦
可自1980年山東省萊陽縣岱野遺址出土的西漢墓穴文物中的木偶得
到證明。❽從漢墓的懸絲傀儡戲偶，較能令人相信傀儡戲的另一個功

❹ 鄭處誨《明皇雜錄》，北京：中華書局，1994年，頁66。

❺ 任半塘《唐戲弄》，頁177。

❻ 莊季裕《雞肋編》，輯入《説郛》卷六，第二冊，頁30b。

❼ 康濯《中國民間傀儡戲藝術》，南昌：江西教育出版社，1989年，頁2。

❽ 參見Cheng Te-K'un, "Han Burial Remains in the Huangho Basin," *The Journal*

能—「做偶人嬉戲歌舞」—可能與驅邪的功能同時存在；只是將之轉移或拓展到非喪葬的歡樂場合，可能即是漢末之際的「嘉會」，所以此時的傀儡戲顯然已進入喜慶場合。喪葬期間演出傀儡戲之說亦見諸於《後漢書·五行志》。❾唐代則更讓我們看到傀儡戲在宮廷與廣大民間發展的情形，它已成爲一種兼具宗教與娛樂功能的偶戲。

發展到宋代，傀儡戲跳脫原始的驅邪本質，強化其娛樂功能，在高度商業化的表演型式中占了一席之地。所以下列宋代的文獻爲我們更詳細記錄了傀儡戲演出的情形。例如孟元老的《東京夢華錄》卷五「京瓦伎藝」條，就出現這樣的文字：

> 杖頭傀儡任小三，每日五更頭回小雜劇。差晚看不及矣。懸絲傀儡張金線、李外寧。藥發傀儡張臻妙、溫奴哥、眞個強、沒勃臍。❿

顯然任小三的杖頭傀儡在宋代很吸引觀眾，錯過開演時間的人就得改天來看。同時該書卷六「元宵」條則提到開封演出傀儡戲的情形：

> 正月十五日元宵，大內前自歲前冬至後，開封府絞縛山棚，……李外寧藥發傀儡。⓫

of the Institute of Chinese Studies of the Chinese University of Hong Kong, Vol. 14, pp. 145-272.

❾ 「時京師賓婚嘉會皆作魁櫑。酒酣之後續以挽歌。魁櫑喪家之樂；挽歌，執紼相偶和之者。」

❿ 孟元老《東京夢華錄》，臺北：古亭書屋，1975年，頁29-30。

⓫ 同上註，頁34。

此處我們知道傀儡戲在宋代已發展成高度商業化的表演藝術，藝人輩出，如任小三、張金線、李外寧、張臻妙、溫奴哥等。而且綜合耐得翁的《都城紀勝》、周密的《武林舊事》、吳自牧的《夢梁錄》等文獻，我們亦瞭解宋代傀儡戲已具細密的分類：懸絲、杖頭、藥發、肉、水等傀儡。同時傀儡戲劇本內容則包括「煙粉、靈怪、鐵騎、公案、史書歷代名臣將相故事話本、或講史，或作雜劇，或如捱詞。」⑫同時南宋的傀儡戲班眾多，形成會社，因而在杭州就出現了「蘇家巷傀儡社」。⑬更重要的是南宋的福建地區傀儡戲亦十分興盛，致使朱熹即建議官方應約束城市鄉村，不得以禳災祈福為名裝弄傀儡。由此可知宋代傀儡戲已普遍運用於宗教儀式的「禳災祈福」活動之中。於是它神聖的驅邪與世俗的娛樂功能已是勢均力敵。

發展到元代傀儡戲演師輩出，它已成為兼具喜慶娛樂、諷刺，甚至被用來吸引群眾，販賣偽藥的商業演出。例如元代文人楊維楨（1296-1370）曾在《東維子文集》卷十一〈朱明優戲考〉裏，於至正二十六年（1366）三月二十三日記載傀儡戲名家朱明之事蹟：

> 窟礧家起於偃師獻穆王之伎，漢戶擁侯祖之，以解平城之圍。……玉峰朱明氏世習窟礧家，其大父應俳首駕前明手，益機警而辨舌，歌喉又急。與手應，一談一笑，真若出於偶人肝肺間。觀者驚之若神。松帥韓侯宴於偃武堂，明供群木偶，為《尉遲平寇》、《子卿還朝》於降臣民辟之際，不無

⑫　吳自牧《夢梁錄》，頁311。

⑬　同上註，頁300。

　　諫諷所係，而誠非苟爲一時耳目玩者也。⑭

文中「與手應，一談一笑，眞若出於偶人肝肺間。觀者驚之若神。」，
楊維楨爲我們描繪了朱明維妙維肖的傀儡戲演技，以及觀眾的讚嘆
反應。當然，作者也提到宴飲時觀賞傀儡戲，演出劇碼是《尉遲平
寇》與《子卿還朝》，當屬唐代故事；然而更重要的是元代的傀儡
戲已超越娛樂，兼具諫諷的功能。但是就統治階層而言，傀儡戲與
當時興盛的雜劇與其他表演藝術一樣，都曾被皇帝下詔禁演：

　　　諸弄禽蛇、傀儡、藏慶、撇鈸、倒花錢、擊魚鼓、惑人集眾，
　　　以賣僞藥者禁之，違者重罪之。⑮

只是元代的傀儡戲有「惑人集眾，以賣僞藥者」之嫌，顯然其商業
功能被誤用至販賣僞藥上。另外元仁宗時，董納曾上書「近待請於
禁中海子爲傀儡之戲。」⑯汪暤的《林田敘錄》亦記載：「傀儡牽木
作戲，影戲彩紙斑爛；敷陳故事，祈福闢攘。」⑰這說明宋代傀儡戲
「祈福闢攘」的宗教功能依然於元代興盛不衰。上述的資料都證明
傀儡戲興盛於元代宮廷與民間的事實。

　　不過，元代傀儡戲這種諫諷與娛樂的功能，亦被明代劇作家王

⑭　楊維楨《東維子文集》，輯入《四部叢刊初編集部》，臺北：商務印書館，
　　1967年，頁81-82。
⑮　王利器《元明清三代禁燬小說戲曲史料》，上海：上海古籍出版社，1981
　　年，頁3。
⑯　轉引自詹惠登〈布袋戲的劇本與劇場組織〉一文，《民俗曲藝》，26期，
　　頁25。
⑰　轉引自汪玉祥《中國影戲與民俗》，臺北：淑馨出版社，1999年，頁92。

衡運用到戲劇創作上。在其所著之《眞傀儡》雜劇中，王衡描寫杜祈公辭官後於桃花村傀儡棚觀戲的情景。何以桃花村會演出傀儡戲？劇首出場的社長孫三即向觀眾說明該村每年春秋二季必酬神演戲：

> 問得近日新到一班偶戲兒，且是有趣，往常間都是傀儡粧人，如今卻是人粧的傀儡，不免喚他來耍一回。⓲

傀儡戲開演時，演師即以刻畫懸絲傀儡戲的詩句開場：

> 〔淨丑〕耍傀儡的，此時也該來了。
>
> 〔耍傀儡上場打鑼介〕〈西江月〉分得梨園半面，儘教鮑老當筵；絲頭線尾暗中牽，影翩翩眼前，今古鏡裏強妍。⓳

由此可見傀儡戲是明代廟會社火普遍的娛樂方式，但爲了配合這齣明雜劇的演出，孫三即強調此偶戲班屬「人粧的傀儡」，按分類而言，當屬肉傀儡。然後觀眾看到該班一連演出三齣戲，皆由演員扮演傀儡，分別是「漢丞相痛飲中書堂」、「曹丞相銅雀臺」與「趙太祖雪夜訪趙普」的故事。後因迎接聖旨，杜祈公即向戲班借了朝衣接旨，於是成了「劇中劇」的一部份，觀眾一時分不清眞假。全劇的主旨即透過傀儡戲的搬演，批判大戶員外的自大短視與吹噓，也諷刺官場起伏無常。

另外在《金瓶梅詞話》第八十回中，亦記載演出懸絲傀儡戲：

⓲　王衡《眞傀儡》，頁3140。
⓳　同上註，頁3145。

> 到了晚夕，僧人散了，果然有許多街坊夥計主管……也有二
> 十餘人，叫了一起偶戲，在大卷棚內擺設酒席伴宿。提演的
> 是《孫榮孫華殺狗勸夫》戲文。❷

這分資料告訴我們，明代傀儡戲見於喪事期間的演出，劇目則是元
代已出現的《殺狗勸夫》故事，顯然懸絲傀儡戲已深入民間儀式生
活之中。

　　到了清代，傀儡戲依然盛行於宮廷與民間，清初陝西的《臨潼
縣志》載：「舊有傀儡懸絲、燈影巧線等戲。」傀儡戲與其他劇種
因妨礙安寧、廢事失時，影響民生，屢被官方查禁。例如，康熙五
十七年（1718）石成金的《新示雜抄》記載江蘇布政司禁演「跳傀
儡」，雍正六年（1728），河南總督田文鏡亦倡議禁戲，其中包括
了「唱傀儡」。❷黃竹堂的《日下新謳》指出在北京「傀儡排場有數
段，居然優孟具衣冠。絲牽板托竿頭戳，弄影還從紙上看。傀儡之
戲不一，有從上以長絲牽引者，爲提偶。」❷此爲北方傀儡戲的記錄，
而在南方則以泉州傀儡戲最著稱。另外道光年間的四川省《至樂縣
志》亦提及傀儡戲的演出。❷

　　綜上所述，傀儡戲源自喪葬儀式中殉葬用的俑，且與驅邪有關；
後來發展成商業娛樂的表演藝術工具，在喜慶場合占有一席之地。
亦即是由原始的宗教功能發展出娛樂功能，出現劇本、分類等戲劇

❷　笑笑生《金瓶梅》，頁1164。

❷　王利器《元明清三代禁燬小說戲曲史料》，頁103，106。

❷　汪玉祥《中國影戲與民俗》，頁397。

❷　同上註。

要素，然而歷經千百年的演變，傀儡戲的宗教與娛樂功能一直留傳
至今日臺灣的傀儡戲裏。

二、臺灣傀儡戲的傳播與衍變

　　瞭解傀儡戲在我國歷史上的發展梗概，我們即可進一步探討傀
儡戲在臺灣發展的情形以及相關的問題。論者多已指出，臺灣的傀
儡戲是於清代傳自福建。漳州移民來臺後移居至北臺灣，隨之分布
於宜蘭、臺北與桃園；泉州移民抵達南臺灣，劇團則分布於嘉南高
三地，於是臺灣傀儡戲遂形成明顯南北兩派。北派有兩支，一是以
宜蘭爲中心的漳州傀儡戲，以及桃園地區的客家傀儡戲。宜蘭著名
的傀儡戲團有三：許建勳的福龍軒、林讚成的新福軒與林阿茂的協
福軒。桃園則有客語系張國財的同樂春。張國財傳藝予姪子江鼎水，
班名慶華春。見於日治時期文獻者尚有桃園縣范姜文賢的錦華軒。
南部泉州系統的傀儡戲目前僅有四團，包括新錦福、錦飛鳳、添福
與圍仔內大戲館等。

　　在臺灣，一般民眾以「嘉禮戲」來稱呼懸絲傀儡戲。例如南臺
灣演師梁寶全、吳燈煌等人皆持此說。當然除了以「嘉禮戲」來稱
呼傀儡戲之外，另一層意義是在各式劇種裏，傀儡戲的位階最高，
於酬神時乃是「最嘉之禮」，也具「戲祖」或「戲頭」之義。此說
亦可自泉州傀儡戲的說法得到佐證。陳德馨指出：

　　　　泉州提線木偶戲，民間習稱「嘉禮」或「加禮」，意即隆重
　　　　的賓婚嘉會中的大禮。過去閩南間的婚嫁、壽辰、嬰兒周歲、

　　新建大廈奠基或落成、迎神賽會、謝天酬願，都必須演「嘉
　　禮戲」以示大禮。甚至水火災後，或爲死者追薦功果，往往
　　演「嘉禮戲」，以作驅邪逐疫，追薦亡魂。❷❹

然而臺灣研究者皆依藝人之說法與演出慣例，來證明此說；例如，
不同劇種同時演出時，必須讓傀儡戲先開演，其他劇種始能跟進。❷❺
事實上依個人的觀察，傀儡戲之所以向來即被視爲「最嘉之禮」，
主要原因有四，且與南部傀儡戲有關。第一，例如演出婚禮前夕的
拜天公酬神戲時，南部傀儡戲的戲神田都元帥全程參與，於每齣短
戲演出前田都必須先進場請神觀戲，結束時在象徵圓滿的「尪某對」
（即新科狀元與新娘）❷❻拜謝諸神之後，他必須進場叩謝辭神。因而三
齣短戲的過程裏，田都元帥即出現六次。這在任何其他劇種，以及
北部傀儡戲的演出中，未曾有戲神演出如此隆重的請神、辭神的程
序。第二，這三齣短戲的演出有其特殊對象，首齣獻給玉皇大帝，
二齣獻給三官大帝、南北斗星君，第三齣則獻給位階較低的諸神明。
因此第一、二齣戲演出前，必須由道士或演師主持「問戲」儀式。
主持人（道士或演師）念出劇目，由請戲人擲筊，以決定神明是否同
意觀看列出的劇目。如此隆重的「問戲」儀式亦是南臺灣傀儡戲僅
見。而北部傀儡戲演出的劇目則由劇團自行決定。第三，南部傀儡

❷❹　陳德馨〈泉州提線木偶的傳入與發展〉一文，陳瑞統編《泉州木偶藝術》，
　　頁12-13。

❷❺　江武昌〈臺閩偶戲藝術的衍變關係〉一文，《表演藝術》，3期，1993年1
　　月，頁78。

❷❻　「尪某對」皆出現於臺灣皮影戲、掌中戲與南部傀儡戲裏。

戲的三齣短戲與道士科儀呈交叉進行，無法自儀式中抽離而獨自存在，它們是完整的拜天公儀式的組成要素之一。而北部傀儡戲的演出多於「出煞」之後，且道士的道壇與戲棚遙遙相對。道士科儀完畢，演師「出煞」後才演正戲。**㉗** 第四，吳燈煌收藏的家傳劇本，沿用泉州傀儡戲對傀儡戲的稱呼，其封面則書寫「加禮簿」。依據這四個理由，我們可以說南部傀儡戲最足以證明傀儡戲乃是「最佳之禮」的戲祖。

南部傀儡戲於清代即留下演出記錄。最早的即是臺南市武廟保存的道光十五年（1835）的〈武廟穰熒祈安建醮碑記〉，其中記載著：「開演傀儡戲班三臺，銀八元九角四四。」這也是傀儡戲傳播至臺灣之後，最早的酬神演出記載。清末日治時期仍可見南部傀儡戲班演出的記錄。成書於光緒二十一年（1895）左右的《雲林縣採訪冊》記載了正月初九玉皇大帝誕辰時「演線戲（傀儡，名曰線戲，祀玉皇以此為大禮）、大戲。」**㉘**明治三十一年（1898）左右的《安平雜記》也記錄了以傀儡戲酬神的事實。**㉙**同年，臺南天公廟每年六月靈官爺聖誕例行演戲，即由小梨園改演傀儡戲。**㉚**小梨園可能是臺南地區的傀儡戲班。這些証據顯示清末至日治初期，南臺灣的傀儡戲演出場域北起雲林縣南達臺南市。另外外地來的傀儡戲班亦曾來

㉗　吳麗蘭《臺灣宜蘭地區懸絲傀儡戲研究》，中國文化大學藝研所碩士論文，1979年，頁60。

㉘　邱坤良《日治時期臺灣戲劇之研究》，臺北：自立晚報文化出版社，1992年，頁417。

㉙　同上註，頁419。

㉚　同上註，頁366。

到臺灣進行商業演出。例如，明治四十一年（1908）泉州「慶元班」經臺灣至東南亞演出。這個泉州傀儡戲班於大正三年（1914）再度路過臺灣至東南亞演出。**❸**

根據日治時期報紙的報導，我們也知道有些大陸的傀儡戲班曾經來到臺灣演出。例如1920年5月2日的《臺灣日日新報》就報導〈傀儡班之劇目〉：

> 泉州傀儡班，現在臺北新舞臺演唱。本日夜劇目如左。日間《過五關斬六將》至《古城會》，夜間《李世民回陽》、《劉全進瓜果》、《郡主觀打秋千》、《劉全夫妻大團圓》。**❸**

1925 年 6 月 20 日上海的提線京班，曾進駐臺北新舞臺公演：

> 目下新舞臺，新到上海提線京班，俗稱傀儡戲。其所演劇目悉與京班相同。雖云木雕人形，然舉止行動卻與常人髣彿，而唱調俱用京調。又兼臺上特布珠臺，內燦全新幕景，五花十色，奪人耳目，堪稱盡善盡美。此外又有天下第一琴師徐蓮玉，每夜登臺彈奏，其音將將然。忽而花面之聲，忽而老生之韻，忽而花旦忽而青衫，並能發出全場鼓樂。兼能分別喜怒哀樂且句句清楚，字字明瞭。誠積數十年來之苦工，始能臻此絕技，誠屬耳所未聞，目所未睹也。**❸**

❸ 同上註，頁370，373。

❸ 徐亞湘《《臺灣日日新報》與《臺南新報》戲曲資料選編》，臺北：宇宙光出版社，2001，頁137。

❸ 同上註，頁199。

這段記載說明上海提線京班精湛的劇場藝術，無論是前場操偶、後場樂師的演唱、戲臺布景，皆引人入勝。而演出的劇目包括《貍貓換太子》與《天女散花》等。

另外，許丙丁也回憶日治時期臺南市傀儡戲內臺演出的情形：

> 日治時期，臺南市南區（今之西門路綠園）曾聘請泉州的目蓮傀儡公演，宮古座（現今之延平戲院）也曾延日本傀儡戲來演唱。其藝術乃至木偶臉譜和衣裳裝飾的美奐，使臺灣傀儡戲望塵莫及，因爲傀儡戲在臺南市是一向落後了，所以很不普遍。❸❹

這項資料指出日本的傀儡戲曾來臺南市演出，且依據他的觀察，臺灣傀儡戲比外來的泉州或日本劇團較缺乏藝術性。

然而，日治時期臺灣傀儡戲亦是神誕節慶酬神的主要劇種之一。早於1919年5月初，即有傀儡戲班於臺北龍山寺前演出的記載。❸❺1913年10月間，宜蘭酬神演戲，「宜蘭各地均有敬表祝賀，皆以本島戲爲餘興。蘭邑戲班數，□□□計有四班，亂彈戲計有三班，傀儡戲計有二班，布袋戲一班。近因各□準備慶祝，競聘者接踵而至，以致諸班主應接不暇。」❸❻顯然1913年以前，宜蘭縣境已有傳自福建漳州的傀儡戲班在北臺灣發展，並於神誕演出。幾乎同時，我們發現高雄縣圍仔內大戲館的吳春財手鈔本（1915年），亦錄有新廟落

❸❹　許丙丁〈臺南地方戲的變遷㈡〉一文，《臺南文化》4卷4期，1955年6月，頁19。

❸❺　徐亞湘《《臺灣日日新報》與《臺南新報》戲曲資料選編》，頁85。

❸❻　同上註，頁90。

成或重建後以及結婚拜天公演出傀儡戲的疏文。另外，薛朴寫於日治時期的《咒語集錦》手鈔本，皆足以佐證日治時期神誕節慶酬神的演出形式十分盛行。

至於劇團方面，1910年代，彰化田尾海豐崙出現泉州系統的「南景春」，1927年臺南州有一班傀儡戲，名曰「烏廉班」。**❼**日治時期的1937年以前全臺灣的傀儡戲團共有十五團。其中北部有六團，南部有九團。北部的傀儡戲團包括：宜蘭的福龍軒、協福軒、新福軒這三團，以及桃園同樂春、湖口慶華春、石磊錦華軒。南部九團包括：臺南地區的雙飛鳳、雙飛虎、小飛虎、大飛虎、大飛龍、小飛龍、錦花閣，以及高雄縣茄萣的金福軒、阿蓮的錦飛鳳。**❽**其中宜蘭市福龍軒創始人許阿水（1860-1915），自大陸學戲後，於1888年返臺在宜蘭開演。可見該團於日治之前，即活動頻繁。但是根據個人的調查，南臺灣的泉州系統傀儡戲當不只這九團。至少我們瞭解高雄縣湖內鄉的圍仔內大戲館是由吳賞開創。吳賞拜來臺的泉州師傅學戲，至於泉州師父是誰？則不得而知。然後吳賞傳給其子吳春財（1897-1983），繼續演出傀儡戲。**❾**而根據現今路竹的添福傀儡戲團的李添福所言，該團早年活躍於日治時期的演師包括顏通順、顏胡定叔侄，李江水、李食兄弟，李江水的五子李棄，以及吳石柱、吳

❼ 邱坤良《日治時期臺灣戲劇之研究》，頁427。

❽ 宋錦秀《傀儡除煞與象徵》，臺北：稻鄉出版社，1992年，頁97。文中提及金福軒應為錦福軒之誤。

❾ 石光生《南臺灣傀儡戲劇場藝術研究》，臺北：國立傳統藝術中心籌備處，2000年，頁297。

石堆兄弟。❹而錦福軒的梁萬（1880-1946）曾將技藝外傳給吳萬曆與馬春長。可見日治時期仍有許多未爲人知的劇團與演師活躍於南臺灣。

和臺灣其他劇種一樣，「禁鼓樂」之後，臺灣傀儡戲受到壓抑，以南臺灣新錦福的經驗來說，自一九三七年七七事變以來，日本皇民化運動與經濟緊縮就直接影響到傀儡戲的演出，雖然有人基於禮俗仍舊在結婚前演傀儡戲酬神，不過畢竟是少數。傀儡戲既已禁演，梁萬就依靠梁天成的刻偶與手工藝維生，而年輕的梁寶全則經人介紹到茄萣派出所做雜役。❹而北傀儡的情況稍佳，在呂訴上的推薦下，同樂春、慶華春與錦華軒曾於昭和十九（1944）年十二月二十二日，在楊梅戲院通過試演會，演出呂訴上編寫的《城主與水蛙》傀儡戲劇本。隨後核准他們演出改良式傀儡戲。❹

終戰後，臺灣傀儡戲的演出場域仍是酬神除煞的外臺戲爲主。進入戲院的商業性演出可謂鳳毛麟角。僅知道南臺灣的傀儡戲團並無內臺演出記錄，但終戰後，僅有張國財於戲院演出。而1956年間，宜蘭福龍軒許天來曾至花東各戲院演出月餘。❹這可能是傀儡戲於東岸戲院演出的唯一記錄。何以臺灣傀儡戲無法像其他劇種或表演藝術開創內臺戲的商業利潤？北部傀儡戲雖能搬演完整劇本，但因受限於其濃烈的儀式本質；南部傀儡戲則又因劇本過短，未能符合內臺演出的娛樂要件，因而無法進入戲院長期演出。

❹　同上註，頁298。
❹　同上註。
❹　呂訴上《臺灣電影戲劇史》，臺北：銀華出版部，1960，頁470。
❹　宋錦秀《傀儡除煞與象徵》，臺北：稻鄉出版社，頁99。

施博爾曾指出，臺灣南北兩派皆屬宗教性活動。❹這也正呼應前文所強調的我國傀儡戲最基本的宗教與娛樂功能。但值得注意的是，發展至今臺灣傀儡戲南北差異甚大，我們可舉下列數點來說明：

第一，北部傀儡戲重宗教信仰的「禳災祈福」活動，南部則多用於婚禮喜慶。（圖1）也就是說，北部傀儡戲「演出的場合多為神廟落成、開莊祭土、七月普渡，最主要的則是在各種災禍（火災、車禍、礦災、吊死或溺死人）發生後，為了消除災禍而演出。」❺而南部傀儡戲的演出時機，「除了正月初九日『天公誕辰』，和民間結婚時酬神祭禮外，沒有為著娛樂來聘它的。」❻依據我們實地對南臺灣傀儡戲的調查，其演出時機仍以婚禮前的拜天公宗教儀式為最常見，其次是神明誕辰。但這並不意味著北部傀儡戲僅專注於鎮煞除疫，其實亦有因還願而演戲者，只是這樣的演出時機甚少。❼同時，南部傀儡戲也全非是世俗婚禮喜慶或神誕，事實上亦有演出涉及「禳災祈福」的謝土戲者。❽但依據我們的調查，當今僅有兩位演師梁寶全與薛熒源演過謝土戲，而這種演出時機也相對較少。

第二，北部戲偶尺寸較大，南部戲偶較小。北部戲偶大致高達三尺，而南部戲偶卻只有北部戲偶的一半。南部傀儡戲偶較小，學

❹ 施博爾著，蕭惠卿譯〈滑稽神——關於臺灣傀儡戲的神明〉一文，《民俗曲藝》，23、24期，頁106。

❺ 吳麗蘭《臺灣宜蘭地區懸絲傀儡戲研究》，頁1-2。

❻ 許丙丁〈臺南地方戲的變遷（二）〉一文，《臺南文化》，4卷4期，1955年6月，頁19。

❼ 吳麗蘭《臺灣宜蘭地區懸絲傀儡戲研究》，頁28。

❽ 邱坤良〈臺灣的傀儡戲〉，頁13。

者皆主張極可能與掌中戲團兼演傀儡戲的傳統有關，❹而且當今南部傀儡團亦有不少戲團的確過去曾兼演掌中戲者，例如新錦福、錦飛鳳、添福等團。❺但若說它源自泉州戲偶則較恰當。

第三，戲偶種類不同。北部傀儡戲因重鎮煞，因此最重要的戲偶即是鍾馗與水德星君，多用於鎮煞時機。而南部最重要的戲偶則是俗稱「相公爺」的田都元帥，因其爲戲神之故。值得注意的是田都元帥並未於戲中兼扮其他腳色；然而北部傀儡戲團雖也供奉田都元帥，但卻未見以戲偶呈現。倒是北部傀儡戲團供奉大王爺、二王爺與三王爺爲戲神，常於演出正戲時，將他們改裝爲其他劇中人物出場，且多爲丑腳。❺

第四，北部傀儡戲能演出完整劇目，長度較長；南部的劇目較短，無類似北部的正戲。例如，宜蘭福龍軒的許建勳還能演出《渭水河》、《雌雄鞭》、《走三關》、《吳漢殺妻》、《桃花女鬥周公》與《西遊記》等。❺南部傀儡戲目前則分段演出《狀元遊街》、《子儀封王》、《童子戲球》等短戲，每齣約十五分鐘。較長且完整的齣戲如《寶滔》已甚少演出。

第五，北部傀儡戲團編制較大，南部傀儡戲團編制較小。基於前述第四個特點，以致於北部傀儡戲團的人員編制較多，通常需要五、六人；南部傀儡戲團則只需三人即可演出。正因爲如此，北部

❹　同註❸，頁19。

❺　同註❹，頁5。

❺　同註❷，頁35。

❺　國立臺灣藝術專科學校主編《臺灣民間藝人專輯》，南投：臺灣省教育廳，1982年，頁77。

戲臺較大，但機動性較弱；南部戲臺較小，機動性也較強。

三、發展現況

　　關於臺灣傀儡戲的現況，我將以南臺灣傀儡戲爲例，說明劇團組織、演出時機與相關劇場藝術的情形，以及演出過程與意義。

㈠劇團組織

　　早期學者對全臺灣省的傀儡戲團所做的調查，是以北、中、南三地來區分：北部爲桃園、湖口、景美一帶；中部以南投、虎尾、大甲爲主；南部是麻豆、北門、小港、鳳山、大樹一帶，這是所謂登記有案的戲班。❸ 1960年所出版的《高雄縣志稿・藝文志》，其中的戲劇一章節，記錄了「平劇」、「歌仔戲」、「掌中戲」、「皮戲」、「話劇」、「雜劇」、「戲劇比賽」七項，就獨獨缺少了傀儡戲。然而根據個人於1998年的調查，臺南與高雄境內的傀儡戲多達六團，茲表列如下：

❸　參見呂訴上《臺灣電影戲劇史》，1961年，頁471；陳世慶〈臺灣地方偶人類戲劇〉，《臺灣文獻》，15卷4期，1964年12月，頁155。

團　　名	負責人	創　團　者	創團時間	地　　址
新錦福傀儡戲團	梁寶全	梁萬（1880-1946）	日治時期	高雄縣茄萣鄉
錦飛鳳傀儡戲團	薛熒源	薛朴（1897-1980）	日治時期	高雄縣阿蓮鄉
圍仔內大戲館	吳燈煌	吳春財（1897-1983）	日治時期	高雄縣湖內鄉
萬福興傀儡戲團	蘇連興	蘇連興（1954-）	1970年代	高雄縣湖內鄉
添福傀儡戲團	李添福	李加枝（1928-1992）	終戰後	高雄縣湖內鄉
集福軒傀儡戲團	陳輝隆	陳輝隆（1952-）	1980年代	臺南縣歸仁鄉

表1.南臺灣傀儡戲團1998年基本資料。

　　這六團當中，有五團位於高雄縣，一團屬於臺南縣。時至今日，其中的集福軒與萬福興已甚少活動，呈歇業狀態，因此當今南臺灣依然演出的傀儡戲團實則有四團。其次，就劇團分布場域來看，這六團皆分布於高南分界的二層行溪南北兩側，西自濱海之高雄縣茄萣鄉，貫穿湖內、路竹，東達中山高速公路以東的阿蓮鄉，然後越過二層行溪，北抵臺南縣的歸仁鄉。這樣的分布場域，具有兩個特色：1.南臺灣的傀儡戲，與皮影戲、掌中戲一樣，屬於河洛文化的民間戲劇。2.傀儡戲團分布於人口稠密、寺廟林立的平原地區，反映傀儡戲與河洛民間信仰間的密切關係。

　　南臺灣傀儡戲的劇團組織十分精簡，只要三人即可進行婚禮前夕拜天公儀式演出，只有於演出謝土戲或文化場時，才增加人手。例如，新錦福傀儡戲團平常多由梁寶全、梁光熊與梁異偉演出拜天公儀式的傀儡戲。但遇上謝土戲或文化場時會邀請嗩吶手蘇耀宗或李水樹，鑼鼓手王清木、梁木城或梁崇駿增強後場陣容。錦飛鳳傀儡戲團由薛熒源負責主演，後場音樂人員包括吹嗩吶的吳清春、榮

仔伯,而陳信守則專司鑼鼓。「添福傀儡戲團」的人員組織包括主演李添福,鑼鼓李鰻和嗩吶蘇連根。

然而,我們必須瞭解,傀儡戲的演出必須與道士拜天公儀式並存,因此演師多通曉儀式科儀,或兼任道士職務,如梁光熊、李添福、吳燈煌等。其次,也因爲傀儡戲的演出無法獨立於道士拜天公儀式之外,所以傀儡戲團通常會建構獨特社會網路,是指戲團可以掌握的人脈關係,亦即是劇團的外圍成員,形成固定觸角,目的在於爲劇團增加演出機會。這樣的引戲人在北部傀儡戲與歌仔戲界則叫做「班長」。❺❹因此,這個網路發達、暢通與否,實則牽動傀儡戲市場生態、演出範圍、演出時機,也直接影響劇團的收入。綜合田野調查資料,我們可以將傀儡戲劇團接戲的方式歸納爲以下四種:

1.道士身兼「引路人」或「引戲人」

通常戲團主並不知道請戲人確切住址,而是前往道士居所,然後由其引路。而引路的道士,通常就是該儀式中負責誦經部分的師公頭。依據多次田調,我們知道請戲人並不直接與戲團接洽,大多直接找熟識之道士,再由道士通知錦飛鳳戲團。另外,新錦福傀儡戲團的演出機會,通常都是累積數代的顧客;而廟宇請戲方面,也通常可以持續數十年之久。至於吳燈煌的接戲方式,大部分爲道士及主家自己請的。有時主家交由道士處理,道士則順道問主家是否要請戲,若要,則會與他聯絡。這些道士網路大致上包括圍仔內的葉進義、大潭的葉仙助、崎漏的天池仔、以及中洲的陳丁和道士。

❺❹ 參見吳麗蘭《臺灣宜蘭地區懸絲傀儡戲》,頁27;王嵩山《扮仙與作戲》,頁119-123。

他們大多從吳春財時代便開始合作至今。吳燈煌會將名片置於臺南的後甲、天公廟地區，因此主家會主動邀請。過去吳燈煌平日多與李添福（添福傀儡戲團）及蘇連興（萬福興傀儡戲團）在演出上有互相支援的情況。若那一團忙不過來，便會互調人手支援，但現在蘇連興已不演出了，因此較常與李添福合作。

李添福演出的範圍大多以茄萣、湖內、喜樹一帶為主，尤以茄萣最多，同時李添福對於自己每年演出的日期、場次都有隨時記錄的習慣，對於每一位牽戲人牽引的場數也同樣都加以區分記錄。李添福的主要引戲人包括1.黃啓明（茄萣）2.黃啓澤（茄萣）3.海仔（茄萣），4.庫章（茄萣）5.葉政敏（太爺）6.林和發（灣里），7.賴德水（喜樹）另外李添福對於自己的引戲人，所引的數目也詳加統計，以八十五年為例，引戲人與李添福入戲的統計是這樣的：

月 人名	一	二	三	四	五	六	七	八	九	十	十一	十二	總數 (場)
啓　明	5	5	3	5	2	0	0	4	4	3	5	1	37
啓　澤	0	2	0	1	0	0	0	0	3	0	1	4	11
海　仔	5	6	4	1	0	2	0	1	5	1	0	3	28
庫　章	2	3	0	0	0	0	0	0	1	1	1	3	11
政　敏	1	0	1	0	1	3	0	0	1	0	2	2	11
和　發	3	1	1	0	0	1	0	0	0	2	0	2	10
阿　水	1	3	5	0	0	0	0	2	1	3	2	3	20
李添福	12	9	4	1	1	5	0	4	11	9	7	5	68
合　計	29	29	18	8	4	11	0	11	26	19	18	23	196

表2.1996年添福傀儡戲團引戲人與李添福每月引戲成果表。

　　自此表清楚地解釋了七位道士與李添福之間密切的共生關係。
以1996年爲例，添福傀儡戲團的演出總場次是196場，單純由李添福
自己引戲的僅有68場，約1/3強，然而經由七位道市開拓而得的場次
卻高達128場，佔2/3。由此更加突顯道士在傀儡戲市場上舉足輕重的
地位。同時，依據此表我們也可以瞭解南部傀儡戲演出的喜慶特色：
正月至三月與九月至十二月演出機會較多，場次介於18至29之間。
七月是鬼月，民間習俗忌行婚禮，因此未見演出。但七月前後的六、
八月則適合婚嫁，因此演出場次居第二，第三則是四月與五月。所
以我們可以瞭解，一年中傀儡戲演出的大小月，可區分爲四等級：
第一級，正月至三月與九月至十二月；第二級，六月與八月；第三
級，四月與五月；第四級，七月。因此我們可以說，當各民間劇種
在七月份「慶讚中元」，爲演出而忙碌時，南部傀儡戲則進入冬眠
狀態，停止演出。

2.樂師或相關友人介紹

　　錦飛鳳的兩位後場樂師，一爲從事開路鼓的陳信守，一爲阿蓮
八音團的吳清春，兩位都從事相關民俗工作，因此較有機會知悉何
時何地需要演出傀儡戲。也因此錦飛鳳的演出機會，有一部分是透
過這兩位後場樂師告知，而他們的人際網絡又可概括爲北管樂師。
此外，從事相關職業的友人也會幫忙留意。例如，臺南縣仁德鄉後
壁村一帶若有人需要請戲，則是由從事糊紙業、賣金白錢的蘇登貴、
蘇登清通知錦飛鳳戲團。若附近有人家辦喜喪事，需要找道士，也
大都透過蘇先生去找中洲道士。這種關係的建立在前者可說是基於
自身的利益考量，在後者除了私交之外，則屬附帶服務，附近鄰居

在基於酬神需要向蘇先生購買紙糊天公座、金白錢之時，蘇先生也順便幫顧客找演出之戲團或主持儀式之道士。

3.主家主動請戲

在錦飛鳳戲團，包括阿蓮本地、臺南市與茄萣沿海一帶，都是主家自己親自與戲團接洽請戲事宜。據薛團長說明，這些地區除阿蓮本地基於地緣關係，理所當然找錦飛鳳之外，其他地區大部分是靠口耳相傳，有些是附近鄰居曾請過錦飛鳳，有些則是親戚朋友的推薦。這種主家主動請戲的情況亦出現於其他戲團。

4.每年固定的演出機會

例如茄萣靈霄殿的神明生、天公生固定會請錦飛鳳演出，約一年三場，這是薛忠信在世時即已建立的關係。基於廟方與傀儡戲團之間的互信關係而做默契上的約定，這一類型可說完全基於請戲一方與戲團方面的直接接觸，且在雙方互信下，已固定了彼此的主僱關係。

5.官方、財團與學術單位邀演

近年來因文化政策趨於支持本土文化，因此傀儡戲開始有機會獲得官方、財團與學術單位邀演。這樣的演出多於白天在公開場合演出，且會登上媒體，因此較易提高知名度，同時酬勞也較高。1997年梁寶全曾應文建會之邀，在成功大學鳳凰樹劇場演出，之後亦於屏東縣立文化中心公演。錦飛鳳的薛熒源曾於2003年前往中山大學劇場藝術系公演。

　　經由前文的討論，其中第三類畢竟是屬機緣巧合，而第四與第五類機會更是少之又少。錦飛鳳傀儡戲團的演出機會大部分是由第一、第二類管道而來，亦即主要是由在利益上互有牽連關係的道士與後場樂師，再者則做為附帶服務性質的相關行業友人所介紹。後者因為附帶性質重，也可算是隨機而得的，因此自錦飛鳳傀儡戲團的演出機會歸納可知，大部分機會都得自於因演出而在經濟上有利益共享的對象，也就是道士圈與後場。後場樂師做為傀儡戲團的成員，演出機會本與他們的收入息息相關，當然會盡可能延攬演出場次；而道士本身的報酬與傀儡戲團是分開的，雖然在利益獲取上並沒有牽連性，但在主家眼中，道士誦經和演傀儡戲酬神是一體的兩面，所以委託道士延請傀儡戲團，而道士與某戲團配合習慣後，也會固定與該戲團合作，以求整個工作的順利性，因此從整個儀式過程的進行上來說，道士和傀儡戲團具有利益共享的成分。

　　綜合以上所述，南部傀儡戲團的人員組織，可以說是三大偶戲中編制最小者，只要有一名演師、兩位樂師即可演出。同時，傀儡戲團並非是封閉的家族成員組成，尤其是經常搭配的後場樂師多有與掌中戲團演出的經驗。基於這樣的經驗，後場樂師影響了傀儡戲的音樂實為不爭的事實。依社會網路來看，他們與道士、劇團主形成重要的「引戲人」，因此就傀儡戲藝術與市場利益而言，這三者已構成密不可分的共生體。他們引戲的能力直接影響劇團收入，也可能擴張其演出範圍，其合作共生是否密切也就影響了傀儡戲的生態變化。

㈡演出時機

　　至於南臺灣傀儡戲的演出時機，可以讓我們瞭解傀儡戲的儀式本質。南部傀儡戲的演出時機，主要有神明誕辰、結婚酬神、謝土、作壽與安神位等。神誕包括民間信仰中的天公（玉皇大帝）與諸神明的生辰。結婚酬神則是指婚禮前夕拜天公儀式，與前者不同。前者慶賀生日，後者與婚禮有關，為重要禮俗。但後者通常會結合孫子輩週歲的度晬願，這是是較為特別的時機。謝土是指開廟門或入厝時的演出，安神位則是喪禮末尾的演出。基本上，這些時機反映了深厚的民間宗教信仰與根深蒂固四大禮俗：生日、成長、結婚與喪葬。整體來說，南部傀儡戲團的演出時機，多為喜慶的目的，且都與宗教儀式關係密切。以下即分別論述之。

1.拜天公

　　農曆正月初九為民間信仰中玉皇大帝的誕辰，一般會演傀儡戲以酬謝天公。演出時間都在前一天晚上十一點過後（子時）開始。如臺南市天壇、保安宮等，每年固定請新錦福演出。一般來說，各團在這一天通常有五場以上的演出機會，按祭祀時間排序，往往必須趕場，不過儘量以同一區域的廟宇接戲較為理想。

2.結婚酬神

　　南部傀儡戲最常演出的時機即為結婚前夕拜天公酬神。因此南臺灣民間所謂「拜天公」演出傀儡戲，即是玉皇大帝的天公誕辰（正月初九）與婚禮前夕的拜天公儀式這兩類。依田調經驗，臺南市、臺

南縣南部鄉鎮如永康、高雄縣路竹鄉、湖內鄉、茄萣鄉等地，最常見到結婚演出傀儡戲酬神的演出。臺灣南部的習俗，男子結婚前夕通常要備香案、牲禮酬謝天公、三界公與南北斗等諸神明。一般多是長子在結婚之前曾由長輩許願，因此在結婚前要演傀儡戲謝願，而傀儡戲素來即有大戲之稱，可見民間劇種中，相較於布袋戲、歌仔戲等，傀儡戲是位格較高的戲劇，亦即是前文中所說的戲祖。

在結婚酬神的場合中，依地域不同而有不同的習俗。如臺南市、高雄縣茄萣鄉多認為一戶之中只有長子結婚才能演傀儡戲，而在高雄縣路竹鄉的習俗則認為只要有依長幼順序結婚，即使次子、三子、四子結婚也都可以請傀儡戲酬神。另外在臺南永康大灣一帶則認為結婚前夕拜天公時，新娘也應在場，如不克出席，須準備一套新娘的衣服放在新郎旁邊，以代表新娘。此外，也有請方事前向神明許願（如結婚願、生子願），而以傀儡戲還願的情形。普遍的現象是，在這樣的拜天公儀式裏，除結婚酬神外，可以包括前幾個兄弟的完婚願，甚至孫子的度晬願一併答謝，可說是多重的還願一次完成。

3.謝土

謝土可分為開廟門或入厝，據江武昌指出，新的廟宇落成或建醮前都要演傀儡戲。民間習俗相信新廟初建，一般都有土神（即妖魔邪煞）據於該地；而建醮前神明遷出廟外封廟門，恐有邪煞進駐，故須請傀儡戲神（田都元帥）打開廟門，並舉行除煞儀式，然後再請神明入內定居。例如1996年11月23日臺南市首廟天壇「太歲殿丙子年五朝祈安建醮」，廟方延請新錦福梁寶全演謝土戲，1997年10月12日臺南市「崇福宮丁丑年五朝三獻三朝祈安清醮大典」，廟方延請

新錦福「收土押送五方神煞」等，這些都是謝土演出實例。而新居落成時也要演傀儡戲謝土，其意義同開廟門一樣取其除煞、驅邪之作用。據錦飛鳳薛熒源說，謝土入厝的演出現在已較少見，大多只請道士拜拜就好了。薛家保存的線裝劇本仍有記載謝土演出程序，須一手拿田都元帥（使其右手往後上方揮）、一手拿七星劍、毛筆，腳跴木屐，在室內踩七星步，以將邪煞趕走。現在謝土戲的行情，演一場需四、五萬，耗時一整天。早上就去演出地點準備、搭八卦棚，下午村民開始拜拜，再由道士決定時辰，這時就開始演戲，一直要演到他們拜完。接下來要送土，需出四將等候，待神明安座，安座完再演一齣戲給神明看，所以需演到晚上，有時甚至到凌晨三、四點。謝土也是演出三齣戲，也可以加演，但不用擲筊決定戲齣。三齣戲歷時約一個多小時，等到所有儀式結束後才可以拆戲棚。同時，演謝土時須看何時辰煞何方位，在送土時若方位不對則演師會中煞，所以演師須看哪個方位會犯煞，須將身體移至不會犯煞的方向。

4.神明誕辰

神明因廟宇性質而區分成三種：村落共同廟宇、私人神壇及介於兩者間的神明。第一類村落中神明生日的演出時機較為常見，如白沙崙碧潮宮、臺南市保安宮等。這些廟宇常是村庄裡百姓的信仰中心，在此時除了慶賀神明的神誕外，也會在此時選出新的爐主。夜晚的傀儡戲演出，也會吸引許多鄉民前來，屆時演出的氣氛熱鬧非凡。第二類則是私人家中的神壇。如李添福在高雄縣茄萣鄉白砂路無極紫東殿演出傀儡戲為例，該址主人家鄭俊彥自十多年前去大陸進香，感應到神明「二殿下」與自己有緣，於是將它請回家祭拜，

在自家三樓設了一個私人神壇，讓善男信女來祭拜，神壇名爲「無極紫東殿」。每年到了農曆二月十七日，神明二殿下的生日，他們一定請演傀儡戲（又稱天公戲）。在此情形可說純爲酬神性質，而請演傀儡戲則出於對該神最大的敬意。這樣私人神壇雖有開放外人前來祭拜，但僅止於主人極熟的親朋好友，與村落中廟宇的神明不太相同。另外，還有一類介於私人神壇與廟宇間，例如臺南市安南區的軒轅神宮，軒轅神宮目前有大型的廟宇，但原有神明仍設於附近掌門人的家中。九月三日是軒轅黃帝的神誕，吳燈煌前往演出時，就在黃掌門人家前的大埕，信徒有附近鄉民或來自全省各地相信神蹟之人。

5.安神位

錦飛鳳薛焱源表示他曾經跟父親演過安神位的儀式演出。通常是在喪事結尾，安完神位後演傀儡戲。其程序和拜天公一樣。南部習俗於辦喪事的安神位請傀儡戲者，如今已不多見。岡山地區曾有由道士於喪事「功德尾」時扮演傀儡，以結束整個儀式。❺ 而依據臺南市陳榮盛道長的說法，他於五十年前曾實際演出「功德尾」的傀儡，他表示這段表演名曰「抽傀儡」，原是由戲班演出，但因南部戲班多出現於喜慶場合，較忌諱喪事演出，另一方面對鎭煞儀式也較不熟稔，因此由道士取代傀儡戲班的演出。❻

❺ 江武昌《懸絲牽動萬般情：臺灣傀儡戲》，臺北：臺原出版社，1990年，頁122-123。

❻ 訪問陳榮盛，1999年11月3日。

綜上所述，南部傀儡戲除了謝土屬於消極性祭煞功能之外，其他諸如拜天公、結婚酬神、神明生、周歲還願等都屬積極喜慶性質；北部漳州系統傀儡戲較常舉行的壓火、鎮宅、車禍驅煞、淹溺除煞等，在南部傀儡戲的演出場合中是鮮少見到的。

㈢劇場藝術要素

傀儡戲的劇場藝術要素包含：表演空間所見前場的戲臺、戲偶、道具、劇本，以及後場樂器。

1.戲臺

南部傀儡戲團的戲臺，主要由懸掛戲偶的掛偶架、戲彩（前屏，又稱大屏）、戲幕（後屏，又稱小屏）及操演戲偶時地下所舖的地毯所組成。（圖2）戲臺結構簡單，且隨請方空間的不同而有所改變，機動性高。茲以添福傀儡戲團為例，說明戲臺的結構特色。

「添福傀儡戲團」的掛偶架係由二根鐵架及一鐵管所組成，戲彩（前屏）為一紅色的布幕短簾，放置於戲臺亦即戲幕的最前方。此戲彩（大屏）的高度，剛好可以遮住演出者的臉部，所以演出時，不太容易看到演師的表情。戲彩（小屏）上面書寫著「田都元帥」四個字。

另外，戲幕亦是由鐵管架設，戲幕上的左邊寫有「聯絡處高雄湖內鄉草仔腳」，上方寫著「敬證添福」四字，右邊則寫有聯絡的電話號碼，這正是戲團自我推銷的普遍方式。❺演出時，戲偶坐的椅

❺ 在戲幕上繡上自己的團名、團主、電話、住址，這在臺灣的布袋戲、皮影戲、歌仔戲等戲種，也同樣也可以看到。

子，則掛在戲幕後的中間，戲幕下則舖一塊草席，成爲戲偶演出的空間。一般傀儡戲演出時，戲幕下的地毯，應該以舖設紅毯才爲正統，但現在對此傳統，可能較不像過去或一些較傳統的戲團講究了。❺在演出人員的空間配置上，演師立於戲幕後方，掛偶架的前方，以方便取偶及演出。另外兩位樂師，則位於戲臺左側。

2.戲偶與道具

臺灣傀儡戲的演出與其他劇種最大不同之處，在於其全憑演師按捺、提動絲線之技巧，使手中的戲偶能靈活動作的表演藝術，因此戲偶的構造設計也因應表演需要，使之行走、鞠躬、提物、雜耍等動作皆能類似眞人的動作，也因此戲偶的造型幾與眞人相同。如戲偶的眼、口經常是可以活動的，而四肢關節部分也都具備。

南臺灣傀儡戲常演的戲偶包含七尊偶，即飾演郭子儀或主考官的公末，飾演皇帝的老生，飾演書生及狀元的小生，尪某對中女性爲小旦，戲球童子及田都元帥則爲童子。另外，比較少見者還有飾演奸臣的白奸或紅面奸臣，四大金剛中的紅大花、黑大花，馬、獅子、椅子……等道具。目前「添福傀儡戲團」的戲偶腳色主要有：小生、老生、皇帝、紅生、小旦、童子與田都元帥等七尊：

(1)小生：這一戲偶是由「淨腳」改成的。淨腳的臉是花臉，眼

❺ 李添福說，一般演出的傳統是以紅色地毯爲主，爲何是紅色，他並不知情，但在他父親李加枝的演出時，就改用草席，一直延用至今。對於從地毯改換草席，李添福說明地毯遇到雨天，吸水的重量，以及潮溼發霉的缺點，於是改用草席，是有它本身的優缺點考量。

珠子是可以活動的,而非刻畫,李添福認為淨腳的戲分少,甚至沒有演出了,因此他將臉部的色彩,改彩為單一顏色,擔任小生一腳。

⑵老生:一般在戲碼演出當中,是飾演忠良、老成持重的腳色。

⑶皇帝:也是老生。皇帝的頭為布袋戲偶,身穿黃袍。

⑷紅生:這一腳色通常扮演「尪某對」中的生腳,但在一般戲碼當中,如有小生的腳色,通常也用這一戲偶來扮演,主要是攜帶方便,而不用帶兩個生腳。

⑸小旦:旦腳通常擔任「尪某對」中的新娘,她的腳比其它戲偶明顯的小,且為高跟鞋形式。其手的造型則是兩手握合呈拜禮狀,無法分開。

⑹童子:童子的頭為傳統的,只有身體是後來更換過的。

⑺田都元帥:田都元帥為南臺灣傀儡戲團的戲神,其造型最大的特色在於孩童扮像以及兩條長辮。「添福傀儡戲團」的田都元帥的操縱線只有六條,此六條線已經過簡化,這和田都元帥的身段、動作的簡化有密切的關係。

傀儡戲的道具相當簡單。在戲臺上,以一草蓆的小大來看,戲臺必須擺上布幕,演出時出現兩尊偶的念唱,舞臺並沒有多餘的空間再來擺設其他道具。最常出現的是椅子,可供戲裡的皇帝或父執輩坐下。椅子的大小,高約25公分,長與寬約20公分,為木料材質,舖上一塊繡布或絨布,通常是暗紅色,收放非常方便。擺設位置一律是接近下場門。在臺南陳輝隆的傀儡戲演出裡,就出現桌、椅與酒杯,這是目前南部傀儡戲團演出道具最為豐富的,其餘一律只有椅子。另外演出謝土戲時,扮演除煞功能的四將腳色,會騎馬配刀

槍，刀槍的使用只有在這場合才出現。目前只有新錦福與錦飛鳳兩團還保留四將使用的刀槍。

3.操偶方式

南臺灣傀儡戲各團的操偶藝術可以歸納比較如下：

⑴邁步：人物邁步時左手扶著腰間的玉帶，右臂向右平伸與肩齊高，右下臂垂直向前，抬頭挺胸邁開大步向前，速度要不疾不徐。皇帝、紅生、主考官、郭子儀、薛仁貴等走路皆爲此步法。

⑵巡行：用於田都元帥與四大金剛。田都出場時兩腳不動，身子直立左右轉動而行，似廟會時眾爺（大仙尪）走路時的姿勢。梁寶全說這是在展神威，李添福則說這是喝醉酒的腳步，所以李添福操演時田都的身子傾斜的角度較大。用於四大金剛時，則是身體直立，兩腳不動旋轉而行，這一點倒是與北部的相同。

⑶童步：專用於戲球的童子，童子腿短，加上小孩子天眞活潑、邊走邊跳的模樣，使其步伐異於其他腳色，梁寶全的童子腳步特別輕快活潑，益顯童子的天眞。

⑷騎馬：用於狀元遊街及謝土戲中四大金剛騎馬者，傀儡戲的馬有膝關節，動作較眞實，在能演出騎馬的新錦福及錦飛鳳兩團中，新錦福的馬多了兩條線，所以動作漂亮許多。

⑸做揖：身體直立、兩手做拱，然後躬身低頭行禮。用於田都時，做拱的兩手因爲有水袖，所以只要兩手一靠即可。官場下對上或尪某對時，兩手事先已成拱，或兩隻文手相合再躬身而拜。

⑹跪拜：傀儡戲偶下跪時先將戲偶往前晃，使衣裳前襬能平鋪，

由於戲偶的大腿是軟的,而且蓋在衣裳下,所以也就不講究兩腳的跪姿。用於田都時,跪下後右手往左前擺,左手疊於右手之上往右前擺,然後再拜。演出官員下對上或尪某對時,跪下後是兩手成拱而拜。

(7)揚袖:專用於田都元帥。田都跪拜之後,立於戲臺中央,高舉右手將水袖往上揚起後低頭退場,不過李添福的田都揚起的是左手,薛忠信父子的田都在揚袖前,則要先左轉一圈,回正後再揚袖。

(8)坐:與北部者相同,提著戲偶背對椅子直接坐下,若椅子稍高的則略微提高再坐下。

(9)舞獅:只出現於錦飛鳳的薛熒源,用以營造喜慶氣氛。

(10)探尋:童子的球耍丟時,童子在戲屏兩側及戲臺邊探頭尋找的姿勢。在戲屏兩側時,童子趴在地上,一手扶地,一手高舉扶柱,頭部四處張望;在戲臺邊時童子兩手張開趴在地上,往戲臺下張望。

(11)掀起:童子的球弄丟時,掀開戲屏尋找。配合童子趴地一手扶地一手往上掀時,演師的腳尖要同時勾起戲屏一個小角,好像童子真的掀開了戲屏。

(12)爬牆:童子掀開戲屏找不到球之後,爬上戲屏頂端尋找的動作;要兩手交互一上一下的爬,還要爬到一半滑下來再爬,辛苦的尋找終獲代價。

(13)拋球:單手或雙手持球,梁寶全及李添福的童子拋球動作是以雙手拋,且動作活像真人似的。

(14)踢球:童子站著以左腳或右腳連續往上踢球,或者兩腳交互踢球,當踢太高而飛過戲屏時,球就不見了,童子只好展開一連串的搜尋工作。

⒂頂球：以頭頂或以胸部頂球。以頭頂是梁寶全特有的動作，此時童子直立；以胸部頂時就像做蛙人操一樣，四肢撐地、腹面朝上，將身體往上撐起，將球頂在胸前。通常伴隨著的是後滾翻的動作。

⒃旋球：站立以雙手手掌或躺下以雙腳掌捧著球，然後兩手（或兩腳）交互使力，就像雜耍中躺著以兩腳掌頂著甕輕踢，使之在兩掌之間轉動的樣子；當然，球是不可能旋轉，只是在腳或手間輕輕跳動。

⒄側翻：將身子張成大字形，輪流以一手或一腳著地爲支點，向側面來轉動身子。李添福在童子戲球的最後，會以連續的側翻作爲結束。

⒅後滾翻：童子以胸部頂球，接著會以兩手爲支點，整個身子往後翻，也就是兩腳往上抬，往頭的方向翻起落下。

⒆旋子：這是《童子戲球》最後的動作。童子一腳瞪地緊接著另一隻腳瞪地，同時旋轉身子，並張開雙手使全身在半空中呈水平旋轉；當然，戲偶只出現全身旋轉的動作，而做不出腳的動作。

由以上諸種動作中，從「探尋」以下皆爲童子的雜耍動作，可見童子這個腳色的動作，是最複雜而未退化的，乃是其最受演師與觀眾青睞，最能展現演師技藝的演出。

4.劇本與樂器

針對實地訪查演出的劇目來看，南臺灣傀儡戲的劇本計有：《子儀教子》、《子儀封王》、《七子八婿》、《一門雙喜》、《仁貴

封王》、《父子狀元》、《郭子儀拜壽》、《狀元回府》、《一門三狀元》、《白手起家》、《童子戲球》……等。然而根據演出內容對照來看，往往許多戲齣都是重覆的，藝人的說法是：擲筊時，如果神明沒聽懂剛剛的劇目，所以沒有得到聖筊。此時可以換一齣劇名，更換的同時，也許是另一齣戲；也許是名異實同的戲。

以現有的演出劇目來，大都是來自民間故事的《大唐演義》，不論郭子儀還是薛仁貴，都是民間耳熟能詳的唐朝人物；同時配合南部傀儡戲演出時機，大都是結婚壽誕的喜慶場合，因此教忠教孝的故事也很得宜。值得注意的是《童子戲球》這齣戲，在前人所論的劇目都未提到，僅出現於南臺灣傀儡戲之中。傀儡戲演出流程裏，前兩齣戲完全看神明的旨意點戲，第三齣戲則是演給眾神明看，因此不需要再擲筊，而由操演者自行演出拿手戲。目前諸團之中，「新錦福傀儡戲團」、「錦飛鳳傀儡戲團」與「添福傀儡戲團」皆能演出《童子戲球》這齣戲；「圍仔內大戲館」則覺得演出麻煩，因此該團都是演出一般的劇目，而非《童子戲球》。但《童子戲球》這齣戲在南部傀儡戲團的演出，仍是相當重要的一齣戲，透過童子玩球、找球的討喜、趣味動作，能夠讓請戲的主家觀眾開心。由於童子的動作最繁複，是故，《童子戲球》最能看出演師的技藝，也充分展現南部傀儡戲世俗的娛人功能，與少見的娛樂本質。（圖3）

談論到演出的人物，以目前所看到的高雄縣傀儡戲團的演出，每次戲臺上絕不超過二個人物以上。但在臺南的陳輝隆所演的傀儡戲，則有三個人物同時在戲臺上，這第三位是個僕人。他將這個腳色掛在小布幕上，而後兩位主要腳色分別唱念，掛著不動的小腳色在戲臺上只是充當場面。以一人主演來說，只能一次操二尊偶。梁

寶全回憶早期傀儡戲演出，操偶者是可以六、七人，因此戲臺上就可同時出現十尊偶以上，情節也相對複雜多樣，這即是所謂的大戲棚，但目前南部的演出，都只是小戲棚，一人操偶，因此戲臺上最多是兩人的對念唱，如果是配合戲詞的兵將，後場人員一起幫腔吆喝幾聲，就可是千軍萬馬了，這樣虛擬的情境，是中國傳統戲曲的特色。

目前圍仔內大戲館及錦飛鳳傀儡戲團都保留祖父輩的手鈔劇本，劇本的文字書寫，有許多的錯別字，這是因為早年書寫者並沒有受良好的教育，甚至是從劇本認識字。加上是以臺語演出，許多字是利用同音字加以謄寫，還有民間藝人約定俗成的書寫習慣，例如反覆臺詞、偏旁字的使用，都增加了現代讀者閱讀的困難；這種現象亦出現於南部的皮影戲與掌中戲劇本中，但對演出者來說，這從來都不是問題。

比較南臺灣傀儡戲劇本，我們發現它們大致傳自泉州傀儡戲。例如，泉州傀儡戲著名的「落籠簿」中包括了《劉禎劉祥》（別名《父子國王》)、《仁貴封王》、《子儀拜壽》（別名《七子八婿》）與《織錦迴文》（別名《寶滔》或《父子狀元》）這些都是全本劇目，在泉州深受歡迎。❺但是在薛朴的手鈔本當中，這些來自泉州的劇目則縮減成「段子戲」。例如《仁貴封王》僅敷演薛仁貴東征高麗國返朝，李世民懲處惡吏並加封薛仁貴這段結局，於是這樣的「段子戲」即充滿了封官加賞的喜慶。這種喜氣結尾也同樣見諸於薛朴的其他劇本。例如《劉禎劉祥》成了《一門雙喜》，《織錦回文》成了《趙

❺ 黃少龍《泉州傀儡藝術概述》，北京：中國戲劇出版社，1996年，頁26-27。

土》（即《竇滔》之筆誤）。（圖4）

　　茲以《竇滔》爲例，說明這齣泉州經典劇目與薛朴手鈔本間的差異。《竇滔》的劇情出自《晉書・列女傳》，記錄了竇妻蘇氏的事蹟：

> 竇滔妻蘇氏，始平人也，名蕙字若蘭。善屬文，滔，符堅時爲秦州刺史，被徙流沙，蘇氏思之，織錦爲迴文璇圖詩以贈滔。宛轉循環讀之，詞甚淒惋，共八百四十字，文多不錄。❻⓪

這樣簡短的史實，演變到泉州傀儡戲的手鈔本，成了如下的面貌：

> 敘唐時秦州人竇滔，辭家考試，考中狀元。因受樞密副使楊宗文挾嫌擺布，派往流沙守戍。時當賊寇僕固懷恩謀反，攻掠秦州。竇滔妻蘇若蘭於走賊途中，棄子扶姑，終得脫險；幼子竇靈芝棄覓荒野，爲京都招討使葉賢所得，帶回京都府邸扶養。
> 十六年後竇滔思親心切，囑托到流沙經紀的商人李豹代送家書、銀兩。李豹不但匿書僥金，還受財主周巨萬密囑，詐言竇滔死在流沙。蘇氏聞訊，痛不欲生。周巨萬乃遣媒上門說親，蘇氏不從，刺眼明志。太白金星點化蘇若蘭織錦回文，進獻天子，方得夫妻團圓。蘇氏織錦進京，適竇靈芝高中文武狀元，御賜游街。蘇氏探悉，即客寓吟詩認子。旋后，西夏大將李文超兵犯流沙，竇靈芝奉旨退敵，父子相認，班師回朝。離散一十八載，終得全家團圓。❻①

❻⓪　房玄齡《晉書》，頁259。
❻①　黃少龍，頁34。

這樣的劇情是完整的長篇劇本，包含了〈棄子扶姑〉、〈賣衣刺眼〉、〈織錦回文〉、〈若蘭行路〉等段子戲。整個劇本實則分十六「節」，亦即是可連演四天四夜。

然而以薛朴的《趙土》（即《寶滔》）而言，過去如江武昌的調查並未著錄此劇，且在當今南臺灣的演出中甚少演出。不過依薛朴以及其子薛忠信手鈔過的這齣「段子戲」來看，則明顯已縮短甚多。全劇僅有四個人物：寶滔、楊宗文、四令公與報仔；劇情簡化如下三小段：

第一段：寶滔拜別老母妻室，上京赴考。第二段：楊宗文因寶滔未來祝壽，懷恨於心，設計奏請聖上派他征討突厥之亂。第三段：寶滔喜中狀元，被封為刺使，令人送書報喜。報仔言四令公帶聖旨到。四令公讀聖旨，命寶滔為總兵大元帥，前去征討突厥。寶滔領旨謝恩。

然而，依據薛熒源的解釋，其祖手鈔的《趙土》與其父手鈔的《開考場》皆是《寶滔》當中的部分「段子戲」。描寫寶滔應試的《開考場》，若依劇情發展，應是接在第一段的「寶滔拜別老母妻室，上京赴考。」如此一來，傳至臺灣的《寶滔》即包含四段情節。然而薛朴在其手鈔之《趙土》之後加上《狀元回府》，意指此劇之別名。另外，前述之第三段寶滔得官之戲，亦即是當今南臺灣常見之《狀元遊街》。換言之，臺灣的《寶滔》以段子戲出現，且戲目雖異，內容實同。這正說明了為什麼南臺灣的《七子八婿》與《子儀教子》劇情雷同。

於是如此濃縮刪減的劇情顯示了兩個事實：第一，只需一位演師操偶，即可演出段子戲，因為舞臺上同時不超過兩個人物。第二，

它已是「段子戲」的長度，演出此劇只需十五分鐘。於是原本十六節可以演上四天四夜的泉州全本劇目《寶滔》，在流傳的過程中，若依薛朴的劇本判斷，則顯然在日治後期，已經是單一演師即可操偶演出的「段子戲」。可能的解釋有三。一、薛朴拜師的唐山師父當時並未將全本《寶滔》傳授予他，也因此如今我們看不到有關蘇若蘭之情節的段子。也或許是臺灣演師如薛朴之輩未能將全本鈔錄下來。三，在眾多的婚禮前夕拜天公的演出中，必須演出三齣戲，因配合道士科儀與祭祀參與者，故實難演出完整劇目，減短的段子戲即較受到演師、道士與觀眾青睞。四，南部傀儡戲班之傳承多為單人主演，如薛朴傳薛忠信，再傳薛焚源；吳賞傳吳春財，再傳吳燈煌。這樣的傳承實未全力發展類似皮影戲的家族戲班，於是人手不足也造成單人操偶的現象。

傀儡戲的後場演奏樂器，早期所使用的樂器有堂鼓、羯鼓、拍板、大鑼、小鑼、鈸、胡琴、嗩吶、笛子等，當今根據所訪查的結果，後場的樂器還是有許多種類的。而後場樂師中，只有吹嗩吶者是自家攜帶樂器，其餘所有樂器都是演師自己所有。

⑴嗩吶：俗稱鼓吹，梁寶全稱之為「噯仔」。除了新錦福傀儡戲團是前後場家族性質之外，其餘傀儡戲團的嗩吶者是外聘，而且多為廟裡或道壇的北管團，嗩吶的尺寸大小與調門也就隨吹奏者自己所慣用的。

⑵鑼：李添福稱之為「空鐘」，打擊樂器，銅製圓體。尺寸各團不太一樣，大都在直徑30公分左右。中間部分有一突起音色較低沉，兩旁音色較高。演奏時通常吊起，用一木槌擊奏。

⑶小鑼：李添福稱之爲「響鑼」，打擊樂器，銅製圓體。整體較爲平面，這是每一團都有使用的樂器，尺寸也都在直徑30公分左右。打擊時通常使用一長條木片，或一根鑼槌，與前者的鑼一樣，吊起敲擊。

⑷南鑼：打擊樂器，銅製圓體。面積都較前兩者小，用竹籐編、或四片木板圍起，銅面直徑10公分左右，敲擊時利用一長條木片或木根竹筷，通常放在椅子上敲擊，音色較高亢。

⑸鈸：俗稱「欽仔」，打擊樂器，銅製兩片圓體。中間隆起部分綁著布條可以抓拿，通常一片利用木板或布墊著，再拿起另一片互相敲擊，而尺寸大小每一團都不一樣，大都在直徑15至20公分左右。

⑹鼓：打擊樂器，鼓框爲木料製成，圓體。除了錦飛鳳的鼓是利用三腳架起之外，其餘傀儡戲團都是以一根木柄穿過鼓身。通常是打擊者坐在長木柄這端，而利用兩根鼓箸敲擊。

⑺拍板：打擊樂器，利用繩索將五塊木塊串連起來。在歷史上木塊的數量隨著不同歷史階段、不同劇種而或多或少。而在拍板進入戲曲音樂，逐漸成爲指揮樂器，最常見的是二塊或三塊木塊，以一手執拍板碰擊於板位，另一手則擊鼓。⑫這與南戲遺響的梨園戲拍板很類似，僅比南管拍板小些，且同樣以一手拍擊，另一手敲擊鑼。目前只有新錦福、錦飛鳳、萬福興三團仍保留拍板。

傀儡戲的演出樂器，除嗩吶是吹奏樂器之外，其餘全是打擊樂器。在演出的音樂風格上形成熱鬧喧天的討喜氣氛，而北管音樂中

⑫　王耀華、劉春曙《福建南音初探》，福州：福建人民出版社，1989年，頁378。

的揚琴，也曾經出現在新錦福傀儡戲團的演出，但基本上揚琴並不
是傀儡戲常用的樂器。

就以上所見的樂器，可以看出南部傀儡戲樂器承自於南方音樂
的痕跡：拍板、南鑼、噯仔，但以目前演出的樂器來看，拍板只限
於少數幾團；北管團的人員加入傀儡戲團的後場音樂，嗩吶的使用
也不再是小型的噯仔，這些都使南部傀儡戲團的音樂逐漸改變，南
方的樂器與音樂風格已式微了，取代的是北管音樂。

㈣演出過程與意義

從結婚酬神演出之傀儡戲觀之，完婚願與度晬願構成「拜天公」
儀式，其目的在於酬神還願，亦是中國儀式劇場進行的主要目的之
一：取悅神明、表達心意。整個儀式包含道士主持、信眾參與的完
婚願儀式，以及傀儡戲演師執行這兩種儀式劇場表演活動。茲以下
圖呈現整個還願儀式包含的宗教與戲劇兩個表演體系。

圖1. 完婚願與度晬願構成的「拜天公」儀式

演師執行傀儡戲演出構成供品的一部分，與道士的儀式內容共同完成還願儀式的目的，茲進一步探討兩者的表演內容和意義。

1.道士的演出

道士是拜天公儀式主導者，扮演著古代信仰中巫師的基本腳色—溝通人神，是宗教權威的象徵也是信眾的代言人。在完婚願中，道士的表演流程如下：

$$\boxed{拜天公} \rightarrow \boxed{拜三界公、南北斗} \rightarrow \boxed{拜眾神明} \rightarrow 壓棚$$

道士的科儀包括：淨咒→香白→請神（彌羅梵）→宣疏（天公疏）。宣疏完畢，道士擲筊決定第一齣戲碼的請戲儀式，稱為「問戲」。（圖5）演完之後，進入儀式第二階段：拜三官大帝與南北斗星君，其過程是：淨咒→香白→請三界公、南北斗→三獻→宣疏→擲筊。這個階段的宣疏內容常因道士而異，不過特色較為口語化。第二齣戲演完，進入第三階段，拜地方諸神，其程序包括：淨咒→香白→請眾諸神→三獻。

2.演師的表演

南臺灣完婚願拜天公儀式的酬神對象（即諸神明），可依位階分成三個層次：1.天公 2.三官大帝與南北斗星君 3.地方諸神，由於神明位階有別，第一齣戲是恭請天公觀賞，第二齣戲則演給三官大帝與北斗星君，第三齣戲則演給地方諸神看。而演師的表演過程如以下圖示：

鬧廳→請神、淨臺→第一齣戲→第二齣戲→第三齣戲→壓棚

(1)鬧廳

通常是完婚願傀儡戲演出及整個儀式之首，其意義是向神明稟告：儀式將進行，戲將上演。

(2)請神與淨臺儀式

此為演出第一齣戲之前的重要儀式，使得原本世俗的劇場空間神聖化了，淨臺儀式主要落實「敕」的防衛功能。因此淨臺儀式具有驅邪的功能，使得表演區成為神聖演出的場所，不受邪煞外力干擾，亦含有祈求戲班演出順利之意。

(3)演出正戲

南臺灣傀儡戲通常演出三個正戲，每一齣戲的演出實際上包含四個段落：1.田都請神觀戲 2.演出正戲 3.尪某對謝神 4.田都辭神。

(4)壓棚

「壓棚」即是說好話的意思，傀儡戲的「壓棚」屬整個還願儀式的尾聲，由主家在幕前準備一桶「錢水」，另一桶是紅色湯圓、紅龜等甜食。請戲人拿出兩個各包六百元的紅包，一個給新郎放在新婚房作為「壓棚」及「安床」用，一個給新娘。接著在將天公座、甘蔗和紙錢架在鐵桶上，與還願的疏文一起燒給天公諸神，儀式才算結束。（圖6）

3.儀式與戲劇演出的意義

(1)道士執行的外在儀式：整個婚禮前夕的完婚願裏道士主持的祭拜科儀目的在於滿足信眾達成還願的目的。(2)演師演出的內在儀

式（儀式中的儀式）：鬧廳、開演前演師使用符籙、咒語、香、酒祭拜戲神的供品，以進神的請神與淨臺儀式，「尫某對」跪拜，以及每齣戲由戲神田都請神觀戲、辭神等片段。戲劇演出如《狀元回府》、《子儀教子》、《童子戲球》。(3)關係：道士主導的還願儀式（即外在儀式）包含著演師的淨臺、請神觀戲等儀式（內在儀式）與戲劇表演。(4)問戲儀式：道士儀式→請戲人問戲→演師演出正戲。(5)融合儀式（rite of incorporation）：拜天公儀式引導新婚者自原有家庭獨立，以經營新家庭傳衍後代，以新責任融入新家庭。

就南臺灣傀儡戲完婚願演出的儀式與演出意義來看，其特色是：(1)宗教儀式與劇場藝術的結合體。傀儡戲的每場演出必須與道士的儀式結合，無法獨立存在於儀式之外，因而傀儡戲是酬神供品中的大禮。(2)儀式中的道士未曾兼扮傀儡戲演師的腳色，但演師卻曾兼任道士的角色。(3)傀儡戲是典型的儀式劇場，但主要依附於酬神還願或驅邪祈福的信仰基礎。(4)南傀儡的濃厚儀式性、喜慶本質與非季節且個別化的演出時機，加上廉價戲金而形成強勁競爭力，仍有不少演出機會。因此，臺灣的傀儡戲依舊會繼續傳承下去。

四、參考資料

徐亞湘《《臺灣日日新報》與《臺南新報》戲曲資料選編》，臺北：
　　宇宙光出版社，2001 年。

石光生《南臺灣傀儡戲劇場藝術研究》，臺北：國立傳統藝術中心
　　籌備處，2000 年。

汪玉祥《中國影戲與民俗》，臺北：淑馨出版社，1999 年。

黃少龍《泉州傀儡藝術概述》，北京：中國戲劇出版社，1996 年。

宋錦秀《傀儡除煞與象徵》，臺北：稻鄉出版社，1992 年。

邱坤良《日治時期臺灣戲劇之研究》，臺北：自立晚報文化出版部，
　　1992 年。

康濯《中國民間傀儡戲藝術》，南昌：江西教育出版社，1989 年。

吳麗蘭《臺灣宜蘭地區懸絲傀儡戲研究》，文化大學藝術研究所碩
　　士論文，1979 年。

孟元老《東京夢華錄(外四種)》，臺北：古亭書屋，1975 年。

呂訴上《臺灣電影戲劇史》，臺北：銀華出版部，1961 年。

圖1. 南臺灣結婚前夕「拜天公」與還度醉願的儀式中，最常見到傀
　　儡戲的喜慶演出。（石光生攝）

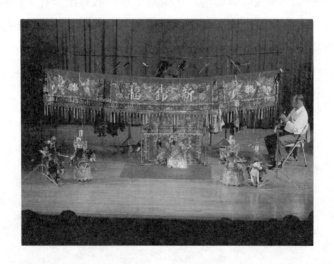

圖2. 傀儡戲的表演空間由戲彩、紅毯、戲幕（中）與掛偶架構成。

（石光生攝）

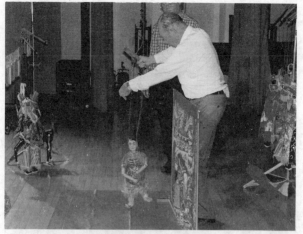

圖3. 新錦福梁寶全演出的《童子戲球》最爲討喜。（石光生攝）

圖4. 錦飛鳳薛朴書寫的《一門雙喜》劇本。（石光生攝）

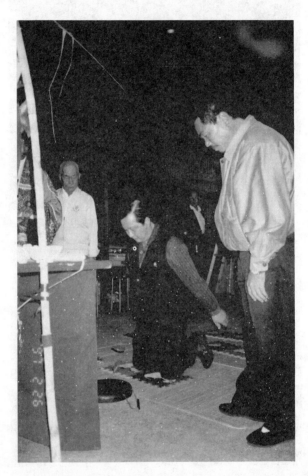

圖5. 梁光熊兼任道士之職，進行「問戲」儀式，以決定酬神戲碼。
　　（石光生攝）

圖6. 拜天公還願儀式最後將天公座火化，完成儀式與戲劇演出。
　　（石光生攝）

玖、皮影戲

石光生*

一、歷史源流

臺灣皮影戲流傳自中國大陸，因此有必要先來瞭解皮影戲的歷史源流。各種傳說中與皮影戲有關的人物就是漢武帝。班固《漢書·外戚傳》記載：

> 上念李夫人不已，方士齊人少翁言能致其魂。乃夜張燈燭設帷帳，陳酒肉，而令上居他帳，遙望好女和李夫人之貌，還坐幄而步。又不得就視，上愈相思悲感。❶

這則經常被引用的史料，主要突顯了方士的召魂之術，以及燭光人影的效果，使得武帝稍減思念愛妃之苦。但是這樣的記載，只讓我們看到「人影」，並沒有讓我們看到「皮影」，更甭說是具有情節

* 成功大學藝術研究所教授

❶ 班固《漢書》，頁366。

故事的「皮影戲」了。

　　儘管如此，學者多同意宋代見證了中國皮影戲的昌盛。例如，張耒（1052-1112）在《明道雜志》即指出：

> 京師有富家子，少孤專財。群無賴百般誘導之。而此子甚好看弄影戲。每弄至關羽，輒爲之泣下，囑弄者且緩之。一日，弄者曰：雲長古猛將，今斬之，其鬼或能祟，請既斬而祭之。此子聞甚喜。弄者乃求酒肉之費，此子出銀器數十。至日，斬罷大陳飲食，如祭者。❷

顯然，關雲長的英雄事蹟，透過皮影戲演師的呈現，使得這位富裕的觀眾「輒爲之泣下」，且要求演師暫緩演出。其實這也告訴我們，這一齣斬關羽的皮影戲，必然可以連演數夜，因此是長篇劇本。演至劇尾關羽已死，祭之以酒食，亦說明流傳久遠的英雄崇拜。於是張耒的記載已指出宋代皮影戲演出、劇本內容、觀眾反應與祭祀活動。宋代的高承談論皮影戲時，還是不免提到這則淒迷的源頭；但是他也更明確地記載了當時演出皮影戲的情形，在《事物紀原》卷九的「影戲」條他就說：

> 仁宗時，市人有能談三國事者，或采其說加緣飾作影人，始爲魏蜀吳三分戰爭之像。❸

這裡很清楚的記載了「影戲」的演師、影偶與當時皮影戲常演出的

❷　轉引自江玉祥《中國影戲與民俗》，臺北：淑馨出版社，1999年，頁74。
❸　高承《事物紀原》，臺北：新興書局，1985年，頁656。

「三國」征戰情節。事實上皮影戲的發展到了宋代已經十分成熟，許多文獻陸續描繪出皮影戲的劇場活動內容。

其次，宋代的影戲基本上可分為三種：手影戲、皮影戲與紙影戲。耐得翁在《都城紀勝》「瓦舍眾伎」條記載說：

> 凡影戲乃京師人初以素紙雕簇，後用彩色裝皮為之，其話本與講史書者頗同，大抵真假相半，公忠者雕以正貌，姦邪者與之醜貌，蓋亦寓褒貶於世俗之眼戲也。❹

耐得翁提到紙影與皮影戲這兩種材質，而我們也知道劇本來自史書題材，影偶包含忠奸兩類，主題則是善惡分明。其實依據宋代無名氏的《百寶總珍》更進一步告訴我們影偶的尺寸「分數等」，除了人物還包括各式各樣的道具，如「茶酒、著馬馬軍、單軍、水、城、船、門、大蟲、果桌、椅兒、槍、刀」等，❺可見演出場面與場景已是十分可觀。

事實上，宋代影戲還包括手影戲。「手影戲」一詞亦見諸於《都城紀勝》「瓦舍眾伎」條，被歸入「雜手藝」。❻洪邁（1123-1202）《夷堅志・夷堅三志》辛卷第三「普照明顛」條記載：「華亭縣普照寺僧惠明者……嘗遇手影戲者，人請之占頌，即把筆書云：『三尺生綃作戲臺，全憑十指逞詼諧。有時明月燈窗下，一笑還從掌握

❹　耐得翁《都城紀勝》，輯入《東京夢華錄（外四種）》，臺北：古亭書屋，1975年，頁97-98。
❺　轉引自江玉祥《中國影戲與民俗》，頁77。
❻　同註❹，頁97。

來』。」❼顯然當時手影戲的表演方式，是演師操弄十指搭配詼諧詞句吸引觀眾。

北宋汴京瓦舍林立，南宋臨安亦是如此。各式各樣的表演藝術多於勾欄內演出，而皮影戲並未缺席。而且演師輩出，戲班眾多。例如，賈四郎、王昇、王潤卿等等，都是縱橫勾欄的名師。❽而當時的「繪革社」顯示雕刻影偶者已組成行會，作品多提供劇團演出。❾

進入元明時代，皮影戲的資料較少，但皮影戲依然流傳中國各地。山西省繁峙縣岩山寺的金代壁畫，記錄兒童觀看影戲的情形。❿元皇帝曾下令禁止演出「傀儡」，可能包括影戲。但此一禁令正顯示民眾對皮影戲的喜愛。其次，汪顥的《林田敘錄》指出：

傀儡牽木作戲，影戲彩紙斑爛，敷陳故事，祈福辟攘。⓫

此處說明這種影戲的材質是彩紙，用以搬演故事，而演出功能是與鄉間社火常見的「祈福辟攘」有關，而不是前朝的都會商業演出型態。

明代瞿祐的〈看燈〉一詩是這麼說的：「南瓦新開影戲場，滿

❼ 同上註，頁75。
❽ 吳自牧《夢粱錄》，輯入《東京夢華錄（外四種）》，臺北：古亭書屋，1975年，頁311。
❾ 周密《武林舊事》，輯入《東京夢華錄（外四種）》，臺北：古亭書屋，1975年，頁377。
❿ 劉君彥《圖說中國戲曲史》，臺北：揚智出版社，2003年，頁50。
⓫ 轉引自江玉祥《中國影戲與民俗》，頁92。

堂明燭照興亡。看看弄到烏江渡，猶把英雄說霸王。」❷可以瞭解明代影戲又稱燈戲，而這場影戲的內容是楚漢相爭的史實，於是我們知道明代的紙影戲與皮影戲並存且流傳廣泛。

進入清代，紙影與皮影進一步地方化，且各自發展出獨特影偶風格。例如早於明萬曆年間出現的灤州影戲，在康熙初期已流行於北京，獲得王公貴族與尋常百姓的喜愛。乾隆三十九年（1774）《永平縣志》記載了灤州上元演出影戲，觀者達曙的情景。❸李聲振的〈詠影戲〉說到紙影演出情形。同是紙影戲，乾嘉時代的黃竹堂就說：

> 傀儡排場有數般，居然孟優具衣冠，絲牽板托竿頭戲，弄影還從紙上看。❹

從北京往西，陝西的影戲亦相當興盛。《潼臨縣志》（1767）指出：「舊有傀儡：懸絲、燈影、巧線等」。❺而南方的江浙地區亦有影戲蹤跡。乾隆時代浙江海寧人吳騫，在《拜經樓詩話》記錄了當地以弋陽腔演出皮影戲的情形。出身福州的陳賡元的《遊蹤紀事》即記載道：「衣冠優孟本無真，片紙糊成面目新。」❻潮州的紙影戲則記載於光緒年間的《乾隆遊江南》：

> 趁著黑夜漆黑關城的時候，兩個混入城中，在街上閒看些紙

❷　同上註，頁94。
❸　同上註，頁104。
❹　同上註，頁105。
❺　同註❸。
❻　同上註。

> 影戲文。府城此戲極多，隨處皆有，若遇神誕，走不多遠，
> 又見一臺，到處熱鬧。有雇本地戲班者，有京班蘇班者。❶

此處記錄著潮州一帶，酬神演出時本地戲班不足，以致於必須自臨近省分邀請戲班前來酬神。

關於四川影戲，論者多主張是傳自陝西。嘉慶年間的《成都竹枝詞》（1805）記載成都皮影戲的詩詞：「燈影原宜趁夜光，如何白晝即鋪張？弋陽腔調雜鉦鼓，及至燈明已散場。」明確指出成都影戲是演唱明代興起的弋陽腔。而四川影戲興盛的情形則見於《成都通覽》：

> 燈影戲：有聲調絕佳者，亦不亞於大戲班。省城之影光齊全者，只萬公館及旦腳紅卿二處之物件齊完。省城凡一十六班，夜戲二千五百，包天四吊。

這分資料說明了四川影戲頗具藝術水準，足以與大戲匹敵。

至於臺灣皮影戲的淵源及其傳播情形，首先臺灣學界對皮影戲的調查是始自呂訴上。論及臺灣皮影戲的淵源時，他先後指出三種不同時期的說法：一、同治初期由閩南人許陀、馬達、黃索等帶到臺灣的高雄、屏東兩縣。二、大約在太平天國時由海豐、潮州、汕頭一帶傳到福建詔安、章浦等地，然後傳到臺灣。三、二百多年前從廣東潮州一帶傳到臺灣南部，流行於高雄縣的岡山、鳳山境內，在北二層溪以南，下淡水溪〔即高屏溪〕以東的鄉村，擁有廣大的農民群眾。於是許多相關文獻也跟著猜測。例如，民國四十九年版

❶　同上註，頁109。

的《高雄縣志稿藝文志》即這樣敘述：

> 皮影戲受過全國貴人和民眾的愛好，在中國文化史上是有它
> 的地位的。當然值得把它的好處重新加以評價。皮猴戲是二
> 百年前，從大陸北方經廣州而由許陀、馬達、黃索等三人，
> 自潮州一帶傳到臺灣南部，流行於高雄縣的岡山、鳳山境內。
> 在北二層溪以南，下淡水溪以東的鄉村中，擁有廣大的農民
> 群眾。⓲

顯然這樣的敘述是綜合呂訴上的模糊觀點而來，但呂訴上自我矛盾
且缺乏證據的說法，在日後新證據的發現下，他的推測到了今天已
較難爲學界所接受。

二、分期特色

依據個人觀察，皮影戲流傳至臺灣後的發展歷程可以劃分爲：
㈠渡海傳播期，㈡清代興盛期，㈢日治壓抑期，㈣光復復興期，㈤
影視挫傷期，以及㈥政府扶植期。這六大歷史進程各有特質，足以
建構臺灣皮影戲史初步的多樣風貌，讓我們從中探究臺灣皮影戲的
演變。

㈠渡海傳播期

渡海傳播期即是指明鄭渡海抵達臺灣之後的發展初期。嚴格說

⓲　謝閔岑《高雄縣志稿藝文志》，臺北：成文出版社，1983年，頁20。

來，我們缺乏直接的文字圖像資料，以證明這段時期的發展情況，是故這段分期可視爲臆測階段；然而，我們可以猜測在跟隨明鄭渡海而來的軍士，以及清初移民當中，可能就有皮影戲演師。根據的理由是，臺灣皮影戲的發展範圍主要是臺南市以南，涵蓋高雄與屏東兩縣的平原地區。而明鄭渡海來臺以及清初的發展正是以開拓南臺灣爲主。此一時期的皮影戲狀況，我們只能做如上的說明，或許未來史料的出土，可以進一步釐清此一時期的特色。

㈡清代興盛期

臺灣歷史的演變歷經清初的動亂，到了清代中葉才眞正穩定發展。政治、經濟與社會的穩定形勢，提供了儀式劇場發展的沃土，於是在南臺灣平原地區的廣大城鎮與農村皆是皮影戲揮灑的舞臺。清代興盛期關於皮影戲的文字資料相當充足，經常被引用者乃是臺南市普濟殿於嘉慶二十四年（1819）豎立的〈重興碑記〉碑文。碑文中有兩條禁令，第二條即禁止在該殿廟埕上演出皮影戲：「一禁本殿前埕理宜潔淨，毋許穢積，以及演唱影戲。」❶（圖1）立碑禁戲的意義反映該劇種相當盛行的事實，因爲夜間演劇，男女夾雜，通宵達旦，有礙寺廟清靜莊嚴，所以刻石禁演。這樣的態度正符合元代以來屢見統治階層下詔禁戲的史實。另一個與清代興盛期相關的證據即是皮影戲的手鈔本。臺灣皮影戲手鈔本通常會註明手鈔者姓名、地名、戲班名稱、年代及劇本頁數。例如，高雄縣大社鄉東華

❶　石光生《皮影戲張德成藝師——重要民族藝術藝師生命史（I）》，臺北：教育部，1995年，頁15。

皮影戲團的第一代演師張狀（1820-1873），他曾向皮影戲藝人陳贈學戲，而東華保存的手鈔本《董榮卑》寫於同治丁卯年（1867），這極可能是張狀演出過的劇本。當前我們可以看到的較早的劇本，是原屬大社合興皮影戲團，現今收藏於高雄縣皮影戲館的《救韓原》，雖無手鈔者姓氏，但鈔本註明的年代則是咸豐三年（1853）。另外，該館收藏的《汪玉奇》則寫於同治八年（1869），總共二十六頁。而《救孤兒》（1882）的末尾這樣寫著：「大清光緒捌年參月拾玖日抄完，救孤兒合共玖拾易，大吉利市。」其中的「玖拾易」即是指《救孤兒》的手鈔本共計九十頁。

另外，依據施博爾（Kristofer Schipper）於南臺灣蒐集的皮影戲手鈔本，其中出現很多清代的版本。最早者是抄於嘉慶二十三年（1818）的《師馬都》，其次是道光十一年（1831）的《章達德》，咸豐十年(1860)的《崔學忠》，以及光緒元年（1875）的《劉全進瓜》、光緒丙戌年（1883）的《金光陣》與《先鋒印》等。[20]這些手鈔本的大量出現，印證了嘉慶以降皮影戲劇演出的市場需求，其價值亦與前述的〈重興碑記〉記載的禁文一樣，反映了清代臺灣皮影戲興盛情況。

至於此時期皮影戲演出的形式，影偶只有黑紅綠三大主色，造型樸素，主要以煤油燈為影窗照明工具，演出傳統劇目，並以文武場配樂。這即是皮影戲在臺灣發展過程中的清代興盛期，我們可以確切掌握到的面貌。

[20] 〈施博爾手藏臺灣皮影戲鈔本〉，《民俗曲藝》，3期，頁30-88。

㈢日治壓抑期

　　1895年馬關條約將臺灣割讓給日本，臺灣改朝換代，淪為異族殖民地。日治初期總督府忙於武力鎮壓、平定「叛亂」，接著即是建設臺灣，如興建鐵路、發展農礦、設置糖廠等。因此，日治初期與中期的明治、大正年間，總督府在文化政策上並未強烈干涉臺灣戲劇的演出。臺灣民間信仰與習俗皆如往昔。臺灣皮影戲承襲清代興盛期的儀式劇場特質，繼續在廣大民間生存與發展。例如依據《安平雜記》，臺南地區在1898年前後：

> 酬神唱傀儡戲。喜慶、普渡唱官音班、四平班、福路班、七子
> 班、掌中班、老戲、影戲、車鼓戲、採茶唱、藝旦唱等戲。㉑

據此我們可以瞭解，日治初期皮影戲依然演出活絡，此一論點可以自當時仍出現大量手鈔本而得以證明。例如，東華皮影戲團的張旺於明治三十三年（1900）鈔了《昭君和番》，明治三十六年（1903）鈔成《陳光蕊》。另外，高雄縣岡山後協里的黃遠，也於明治三十六年（1903）鈔過《五虎平南》。大正年間的手鈔本為數不少，除了高雄縣各團所保存者之外，屏東地區亦有發現。例如，屏東港西中里浩興班的鍾天金於大正八年（1919）曾鈔寫過劇本，高雄州潮州郡五魁寮的胡南爭於大正十四年（1925）抄寫《下南庚》。昭和年間的手鈔本亦見於高屏兩縣的劇團。例如，東華的張川於昭和四

㉑　《安平雜記》，輯入《臺灣文獻叢刊》，臺北：臺灣銀行經濟研究室，1959
　　年，頁15

年（1929）鈔寫《前七國》。屏東的陳忠禮、王鐵觀等亦有手鈔本。
而施博爾的藏本中，亦有自明治、大正至昭和的手鈔本。例如，明
治四十三年（1910）的《師馬都》、大正十一年（1922）的《陳杏
元和番》等手鈔本。

　　大量手鈔本正顯示此時期皮影戲依然興盛且活躍於南臺灣，未
受日本殖民政府的干涉。另一方面，此一時期的殖民政府以開放的
態度，讓大陸戲班渡海來臺獻藝，對臺灣地方戲劇造成重大影響。
民國二十六年（1937）「七七事變」之後，臺灣總督府才真正開始
壓抑臺灣皮影戲的宗教導向演出。日本殖民當局實施嚴厲的「皇民
化運動」，企圖徹底改造臺灣文化、宗教信仰、語言、藝術、戲劇
等。盧溝橋事變爆發以後，同年九月殖民政府發表了「國民精神總
動員計畫實施綱要」，正式展開臺灣皇民化運動。到了昭和十六年
（1941）四月十九日更成立「皇民奉公會」，以落實「皇民化運動」。

　　皇民化運動中的廢偶像、寺廟與廢正月儀式，對臺灣儀式劇場
活動造成極大的影響。這就是殖民政治力跨文化的干涉，使得具儀
式劇場本質的皮影戲第一次遭逢最激烈的變革。原本依附在諸多民
間信仰的神誕節慶與生命禮俗的演戲時機被剝奪殆盡，使得臺灣各
式劇團無法在這些眾多的宗教時機演出，民眾觀戲的機會大幅減
少，自然影響戲班的生存。就戲劇的箝制而言，昭和十六年（1941）
總督府於皇民奉公會中央本部設置娛樂委員會，掌理臺灣戲劇娛樂
事務。同年九月二十一日，於民俗家山中登（1896-1979）的主導下，
在高雄州商工獎勵館成立「高雄州影繪協會」，東華皮影戲團的張
德成（1920-1995）亦擔任該會副會長職務。總督府的目的顯然在於
收編高屏地區的皮影戲團，於是大社的東華被編為「第一奉公團」。

（圖2）至於永安的林文宗則主持「第二奉公團」。❷山中登的態度是反對總督府以「禁鼓樂」之名，消滅臺灣民間戲劇。在不違背總督府意旨之下，他提出折衷策略：倡議讓臺灣皮影戲團以日語演出，爲「皇民化運動」服務，以期皮影戲不致滅絕。他解釋說：

> 爲甚麼？因爲只要郡守也允許皮影戲公開上演，農民將群集街頭的戲臺，使得戲院兩三天都沒有顧客，而抱怨不已。這對日漸深入民間的日語教育也會產生影響，所以有關當局才如此畏懼。但我認爲何不利用其深受歡迎的程度，反過來利用皮影戲呢？我想可以這樣活用皮影戲，更可以藉日本童話好好地活用才對。但是桃太郎的故事，必須經過修飾才能運用；更要考慮到皮影戲是給農村裡，缺乏娛樂的老人或年輕人，當做健全的娛樂才是。即使要讓他們看什麼內容是個難題，但我想不妨偏於娛樂，會比強調教化還好。然後可以逐步加入教育內容，例如《織田信長》與《豐臣秀吉》等傳記之類也不錯。❸

顯然山中登的觀察是正確的：臺灣皮影戲源自大陸，其演出內容是中國的歷史傳說，早已深受民間儀式劇場觀眾喜愛，任意執行強制禁演不見得有效。倒不如收編劇團，要演師們爲政治服務。同時他也主張演出的內容「不妨偏於娛樂，會比教化還好」，這也是正確

❷ 石光生《皮影戲張德成藝師——重要民族藝術藝師生命史（I）》，1995年，頁35。

❸ 萬造寺龍（山中登）〈高雄隨想——皮影戲未來之發展〉，《大阪每日新聞》，昭和十六年（1941）九月七日。

的觀察。爲了證明他的論點，其實早在前一年，他即安排日本學者
西川滿 (1908-1999)、文人與臺北帝大教授等，到達高雄州觀看東華
演出臺語版《西遊記》。之後西川滿曾公開撰文讚揚臺灣皮影戲，
他指出：

> 今年二十一歲、張叫的兒子張德成手裏拿著樂器。只有張叫
> 一人兼任操偶與臺詞，後面的三個人負責吹奏與合唱部份。
> 我從旁一瞧，原本活生生的皮偶不過是老舊軀體，那活躍的
> 生命究竟怎麼來的？…身爲臺灣的古典文化，希望有識之士
> 能保障皮影戲團的生活，就如同保存「文樂」那般，以流傳
> 後世。❷

西川滿實地觀賞過承襲自漢族主流文化的臺灣傳統皮影戲《西遊記》
之後，並不贊成總督府摧毀臺灣皮影戲，甚至「希望有識之士能保
障皮影戲團的生活」，讓皮影戲能流傳下去。

　　山中登爲證明他的觀點是有利殖民統治，特地安排東華的張
川、張叫與張德成北上總督府，演出日語版《西遊記》。❷（圖3）
說服總督府後，即由日籍演員瀧澤千繪子等人的協助下，在高雄市
三塊厝山中登自宅內，訓練臺灣團員演出《日本桃太郎》、《猿蟹
合戰》等劇本，然後利用他們在高雄州各郡進行宣揚「皇民化運動」，
推廣「國語」的巡演。昭和十七年（1942）五月十六日，《興南新

❷ 西川滿〈臺灣的皮影戲〉，《臺灣日日新報》，昭和十五年（1940）十二
　月二十四日。
❷ 石光生《皮影戲張德成藝師——重要民族藝術藝師生命史（I）》，1995年，
　頁36。

聞》曾做了如下的報導：

> 皇民奉公會高雄州分部，爲促使因事變以來冷卻一時的皮影
> 戲再度復活，即召集業者聚會，當做六月十四日開始於高雄
> 州全面施行日語推廣週之活動項目之一。以日語表演的皮影
> 戲隊，將依下列日期於高雄州十七處演出，這將有助於加強
> 日語之普及與使用。
>
> 十四日岡山郡，十五日鳳山郡，十六日旗山郡，十七日屏東
> 市，十八日屏東郡，十九日潮州郡，二十日東港郡。❷

以日本影偶人物講日語演出日本人編寫的劇本，即是此時期臺灣皮
影戲面對的最大挑戰。日化劇本與演出，不僅出現在皮影戲裏，就
連當時的布袋戲、歌仔戲、新劇也都無一倖免。但觀眾都是官方特
別安排前來學習日語，而非尋求娛樂的，反應自然冷清。

　　而日治末期殖民政治力介入臺灣皮影戲的的變革任務，主要是
由山中登與瀧澤千繪子執行，以達成皮影戲非自主性變革，其特色
可歸納成下列數點：

1.演出時機：

　　原本提供皮影戲演出的重要儀式時機，如神明誕辰、人生禮俗、
節慶等，均在更嚴厲的「禁鼓樂」命令下消失，皮影戲團被收編，
成爲被安排參加官辦演出的政治工具，完全揚棄外臺儀式活動。於

❷ 〈皮影戲於高雄州下重生，爲了普及宣傳日語〉，《興南新聞》，昭和十
　七年（1942）五月十六日。

是，我們看到臺灣皮影戲班被迫首次爲殖民政府演出，它不屬於商
業劇場活動，實際是政治宣傳演出。然而暗地偷演臺灣傳統劇目是
許多演師們的共同經驗。

2.劇本：

　　原本演師們熟悉的臺灣傳統劇目被禁演，取而代之的是瀧澤千
繪子編寫的《日本桃太郎》、《猿蟹大戰》與《颯爽無敵劍法（第五
篇）》等異族文化的劇本。這些劇本足夠演出一小時，但已完全脫離
臺灣儀式劇場的範圍。

3.語言：

　　皮影戲「奉公團」演出之目的在於推行「國語」，且劇本以日
文或日漢並列書寫，如《颯爽無敵劍法（第五篇）》所顯示。臺灣演
師必須學習日語臺詞，演出時觀眾只好似懂非懂地欣賞日語演出的
劇情。事實上以日語演出日本故事自然阻隔多數臺灣觀眾。

4.影偶：

　　由於演出地點是在室外廣場、或是戲院，這種表演場所可以容
納更多觀眾，因此影窗加大，影偶也跟著放大。更因爲是日本劇情，
演師首次刻製與操弄異國文化的戲偶，演出的後場音樂也隨之改變。

5.檢查制度：

　　臺灣演劇協會執行嚴格的檢查制度，演出前劇本須先送至總督
府檢查。戰爭日趨激烈，總督府的管制益加嚴格，這可以從瀧澤千

繪子編於昭和十八年（1943）一月十三日的《颯爽無敵劍法（第五篇）》
這個劇本看出端倪。該劇封面劇名右側第一行書寫著「影繪芝居腳
本」，意指皮影戲劇本；第二行則是「腳色瀧澤千繪子」，「腳色」
就是編劇之意。封面左側第一行是「十六場除表紙二十五枚」，意
思是此劇分爲十六場，而文本共計二十五頁。其他三行則是撰寫劇
本所屬單位之住址與名稱：「高雄市鹽埕町三丁目/南方土俗陳列館
內/高雄州影戲協會」。就此封面字跡研判，則屬山中登書寫。緊接
著封面的首頁則是總督府的檢查記錄。左上方是總督府編號爲第253
號的檢驗戳記，劇本演出有效年間爲昭和十八年（1943）四月十三
日至二十一年（1946）四月十二日，亦即是有效期限僅有三年而已。
不過期限失效之前臺灣已光復了。更嚴厲壓抑皮影戲演師的事實，
亦記錄在瀧澤千繪子編寫的這個劇本裏。該劇的末尾附有一頁由山
中登署名的宣誓書，意思是臺籍演師必須發誓嚴格遵照劇本內容演
出，不得擅改臺詞。如此嚴厲的檢查制度乃臺灣戲劇史上前所未見。
值得注意的是，劇本內容每頁是以上方爲日文、下方爲漢文的書寫
形式出現。當然這樣的安排有助於臺籍演師學習日語臺詞，卻也成
了臺灣戲劇史上罕見的雙語書寫型式。

　　雖說臺灣皮影戲經歷了日治壓抑期劇烈的變革，如演出時機、
劇本、語言、戲偶與檢查制度等，然而就總督府預期的成效而言卻
是短暫而不彰的。日本殖民政府無法透過披上日本童話與武俠外衣
的劇本與戲偶，以及殖民主義的強勢語言，來改變根植於中國歷史
與傳說的臺灣民間戲劇。即使是嶄新型式與內容的演出，卻無法吸
引觀眾看戲；而強制學習日語的政治目的，更難以取代觀眾習以爲
常的自臺灣民間傳統劇目中獲得娛樂與教化的功能。因此日治時期

殖民文化宰制臺灣儀式劇場文化的行徑註定要失敗。就連推動此次
變革的山中登最後也不得不承認：

> 此次皮影戲公演係以民眾爲對象，所以結構變得比較複雜，
> 舞臺也變大，畫面大概有六尺五平方，可以供五千名觀眾欣
> 賞。劇本嘗試將日本傳說以臺語和日語演出，用日語即可呈
> 現內容且觀眾能理解時，就應該用日語。但臺灣固有的皮影
> 戲最初是以《西遊記》、《三國志》爲主，無法斷絕與其之
> 關係。㉗

山中登終於承認，殖民政治力難以拔除殖民地儀式劇場中常見的戲
劇內容，也就是說，臺灣觀眾耳熟能詳的《西遊記》與《三國志》
是無法被源自異族文化的《日本桃太郎》或《猿蟹大戰》在短暫的
殖民期間所取代。

　　日治末期臺灣皮影戲已進入黑暗期，儘管東華的張叫曾撰寫過
三集《穿金寶扇》傳統劇本，但仍未能演出。臺灣皮影戲已淪爲「皇
民化運動」的祭品。許多演師更難逃被強徵爲軍夫、征戰海外的命
運。例如，東華張叫的兒子張德成前往海南島，彌陀復興閣的許福
能、永安林文宗的兒子林淇亮皆爲賺錢養家糊口而從軍前往菲律
賓。㉘永興樂的張歲則因參軍留守屏東恒春。演師征戰海外，或留守
本島要地，皮影戲怎能不沒落？在日治壓抑期臺灣皮影戲經歷了形

㉗　山中登〈令人懷念的皮影戲復活了〉，《大阪每日新聞》，昭和十七年（1942）
　　六月？日。

㉘　石光生《皮影戲藝師許福能生命史》，岡山：高雄縣立文化中心，1998年，
　　頁34。

式與內容上最劇烈的變革，且這樣的變革對臺灣演師與觀眾而言十分重大。他們必須被迫接受日本文化的劇本、戲偶與後場音樂，以日語這樣的異國語言演出符合「皇民化運動」的內容。整體觀之，皮影戲演師在此時期經歷了臺灣戲劇史上最劇烈的非自主性變革，皮影戲喪失其儀式劇場本質，跨入非儀式與非商業劇場，只爲政治服務。不過表演形式的變革對日後東華的張叫與張德成的皮影戲技藝影響甚大，他們是唯一能在接下來的光復復興期中，將皮影戲藝術推向突破性創意高峰的演師。

㈣光復復興期

自民國三十四年（1945）臺灣光復開始，臺灣皮影戲脫離五十年的日本殖民箝制，立即進入復興期，恢復到日治壓抑前的盛況。演出的形式因地點的不同而明確地畫分爲內臺戲（戲院商業演出）與外臺戲（非戲院演出）兩大類型，各具特色。整體來看光復復興期的外臺戲演出，因依附宗教節慶與生命禮俗等時機而展現旺盛活力，且自民國四十一年（1952）之後，更與皮影戲內臺戲及官辦比賽同步發展。此一時期的外臺戲基本上都演出傳統劇目，且數量龐大，因而劇本的鈔寫並未中斷。例如，高雄縣彌陀鄉金連興的團主蔡龍溪（1892-1980），即於民國三十五年（1946）手鈔了三本《反唐》，四十年（1951）鈔錄《高君保下江南》，永安的林文宗於民國三十六年（1947）鈔寫《慈雲走國》，屏東縣九如鄉合華興皮影戲團的黃合祥，於民國三十九年（1950）鈔寫了《薛武當八卦陣》。這些均屬承襲自漢族主流戲劇文化的傳統劇碼，而鈔寫之目的不外是應付大量外臺戲的儀式演出需求。一般而言，外臺戲演出的劇目雖較

傳統，但就數量與多樣性來說，都遠超過商業演出的數量。

終戰後外臺戲的儀式演出時機相當頻繁，例如據張叫的《演戲記錄》，東華於民國三十五年（1946）農曆七月的演出幾乎滿檔，僅休息一天（七月二十三日）。其餘皆演出外臺戲，可見需求量之大。同時與許多臺灣地方劇團一樣，爲應付廣大民戲市場，民國三十六年（1947）東華出現由張德成主導的第二團，形成家庭戲班的擴散。❷儘管民間儀式劇場演出的內容多屬傳統劇目，但張叫與張德成均創作新劇本以吸引觀眾。例如，張叫於民國四十五年（1956）編寫《濟公過臺灣》，時空變化甚大，趣味十足；民國五十年（1961）張德成編寫《嬌妻之禍》皆是有別於傳統劇目的新作。

但是在此時期，臺灣皮影戲發揮高度創意，提昇其藝術內涵，配合與掌握觀眾尋求娛樂心理，正式登上商業劇場。此一時期的皮影戲充滿活力，我們可以自內臺戲的商業劇場與官辦競演的非儀式演出中看到明顯的變革。

1.內臺戲的變革

大致上終戰後的戲院分成兩大種類，一是大家較熟悉的固定且封閉的建築—正規戲院，另一是臨時搭建的暫時性建築—包括民間集資興建但較簡陋的露天戲院，以及以公部門建物改裝的臨時戲院。露天戲院也有兩種類型，一是較簡陋無法遮避風雨且只能演出夜戲者，另一是可以遮風避雨且能演日戲者。許多公部門可以遮風

❷ 石光生《皮影戲張德成藝師——重要民族藝術藝師生命史（I）》，1995年，頁183。

避雨的封閉型建築物，因屬性不同於民間投資的戲院（即「正規戲院」），而且是「臨時」使用性質，所以也被歸爲「臨時」戲院的範圍。皮影戲內臺戲的演出始自民國四十一年（1952）九月七日，由東華皮影戲團首開記錄。演出地點是嘉義市文化露天戲院，演出戲碼是《西遊記》與《郭子儀探地穴》。一直到民國五十六年（1967）六月三十日爲止，這十五年期間，東華皮影戲團演過的戲院多達三百四十五家，幾乎是演遍全省各縣市。（圖4）這期間皮影戲必須與其他同屬儀式劇場的民間劇種、平劇、電影、歌舞團、新劇、雜技等表演藝術競爭，才能在戲院爭得一席之地。以臺灣省地方戲劇協進會〈民國四十九年（1960）四月中下旬劇團上演地點旬預報表〉刊登的資料顯示，當時能在戲院爭得演出機會者多爲赫赫有名的表演團體，例如布袋戲的新興閣第二團即於臺東縣的東新世界戲院演出，歌仔戲著名的拱樂社四月中旬於高雄市新高戲院上演，下旬則移到高雄市大路戲院。明華園於臺中市的西屯戲院獻藝，當時的三峽大容戲院則上演電影。基隆的新樂戲院是由宜人京班演出平劇，至於新劇（即臺語話劇）則由南美話劇團在鹿港觀樂園演出。當紅的黑貓歌舞團則於高雄市高雄戲院演出。❸這分資料並不齊全，因爲許多劇團並未預先提供臺灣省地方戲劇協進會上演訊息。例如，資料中並未顯示東華皮影戲團的演出；然而根據該團的內臺戲演出記錄顯示，民國四十九年（1960）四月下旬該團曾分別在臺南縣新營的成功戲院與鹽水的永成戲院各演出五天。❸另外，張德成於民國四十

❸　臺灣省地方戲劇協進會《戲劇通訊》，17期，1960年，第4版。

❸　張德成《內臺演戲記錄》，未著年代，頁198-199。

二年（1953）九月一日至八日，首次前往雲林縣斗六的鎮南戲院演出《西遊記》與《濟公傳》。他的記錄說：

> 換來斗六期間無定。五天夜滿大熱鬧，日場也好。戲院大，收容人數千位。斗六國際戲院演米〔美〕國片《巫山盟》，世界戲院歌仔戲富春社。兩院敗。兩院聯合相害此院，託稅查員查本團之票，又招牌不准吾團掛在外頭。�Ｂ

這顯示四十年代初期臺灣各地的戲院均甚具規模，可容納千名觀眾者爲數不少。同時劇團戲院間爭奪商機引發不愉快也常有所聞。由於競爭激烈，高雄縣的永興樂、合興、新興與飛鶴這些皮影戲班曾試圖進入商業劇場，但並未成功。

執行內臺戲的演出之前皮影戲班必須先與院方訂下契約，言明演出檔期、戲碼、戲金等內容。例如，民國四十七年（1958）九月十八日，臺北縣平溪鄉十分寮興樂戲院周金倉曾寫信邀請東華前往演出，信中顯示該團受歡迎的情形：

> 查本村住民多喜歡觀看皮戲，且本戲院最近有空，一般住民均熱望貴皮戲團能前來表演。預料比以前倍加熱鬧，收入比以前加倍。希望貴戲團提早前來表演。㉝

經查証東華內臺戲演戲記錄，東華皮影戲團已於民國四十三年（1954）三月一至四日，首度前去興樂戲院獻過藝。四年後興樂戲院又力邀東

㉜　張德成《內臺演戲記錄》，頁25。

㉝　周金倉〈致張德成函〉，1958年9月18日。

華前往，只是該團並未再度前去十分寮演出。實際上民國四十七年
（1958）下半年，東華自八月至十二月的演出路線是苗栗縣、臺北縣
市與桃園縣計十八家戲院，但並未安排十分寮興樂戲院。

　　戲院的演出場地大於一般廟會演出場所，加上商業利益競爭激
烈，因此產生許多重大變革。大致可從劇本、戲偶、演出形式、與
戲院這四方面來談。劇本多以東華的招牌戲《濟公傳》與《西遊記》
傳統戲碼，且可連演五至十天檔期的劇本。依據張德成的內臺戲記
錄，內臺戲演出的劇本皆屬篇幅較長場面熱鬧的武戲，除了前述兩
齣之外，還包括《封神榜》、《南遊記》、《北交趾》、《郭子儀》
與《世外奇聞》，而不是以唱曲見長、較富文學性的文戲如《蔡伯
皆》、《司馬都》、《高良德》、《割股》或《崔文瑞》等。事實
上東華在十五年的內臺演出期間裏，就以這七齣武戲幾乎演遍全省
戲院。這樣的選擇顯示演師掌握了觀眾娛樂大於教化的偏好，因為
熱鬧的武戲高潮迭起，較易吸引與滿足觀眾娛樂心態。至於影偶變
大，乃是為適應戲院較大的影窗；但相對的操偶上就不似傳統小戲
偶那麼靈巧。同樣地，演出形式的改變還包括中西樂器的運用、女
歌手助唱等。演出爆滿時戲院與戲團兩相獲利，院方通常會寄上感
謝函以表達謝意。同時為了招徠觀眾，報紙的娛樂廣告版也可以見
到皮影戲的演出廣告。例如民國四十三年（1954）六月四日《聯合
報》的廣告版顯示，當時臺北華山戲院是安排東華皮影戲團的演出，
萬華戲院則由嘉義梅芳社歌劇團登臺，臺南學甲的光華興歌劇團於
雙連戲院演出。❸演出分日夜兩場，通常日戲為下午兩點或兩點半，

❸　石光生《皮影戲張德成藝師──重要民族藝術藝師生命史（I）》，1995，
　　頁219。

夜戲則是七點半開演。開演前劇團必須踩街宣傳，以提醒觀眾前來戲院捧場。

由於內臺商業劇場競爭日趨激烈，許多城鎮陸續興建較爲寬敞與新穎的戲院，例如張德成於民國五十年（1962）四月十四日至二十日再度前往雲林縣斗六鎮鎮南戲院演出，張德成發現小小的斗六鎮正興建第二、三家戲院，於是他在《內臺演戲記錄》寫道：「斗六同時新建兩個戲院，後回入演不可入鎮南，要入新市場邊新戲院。」❸❺另一方面，由於正規戲院的表演空間仍不敷觀眾強烈娛樂需求，因而在都會城鎮與偏遠鄉鎮即出現簡陋型的露天戲院與臨時戲院。通常露天戲院造價較低廉，是用以提供非儀式性的商業競爭場域，以滿足觀眾的娛樂需求。例如張德成演出過的露天戲院包括臺北縣樹林鎮的柑園戲院、屏東縣萬丹鄉的社皮戲院等。在皮影戲團看來，它與正規戲院最大的差異，除了較爲簡陋，就在於僅能演出夜戲而無法演出日戲，這當然是「因光線關係」。然而亦有設備甚佳的新建露天戲院，例如，嘉義市文化戲院是觀眾不怕風雨、可觀賞日戲的露天戲院。而且因設備較佳往往股東較多，就像臺南縣仁德鄉的中洲露天戲院，是「所有演過露天戲院爲設備最好的，天降雨也安全，而戲院各股東也好。」❸❻因此我們從新建戲院與露天戲院這兩種表演場域的大幅增加，也可窺見內臺戲演出的高度商品化。

2.官辦競演

光復復興期的另一個特色即反共抗俄政策對皮影戲造成的變

❸❺　張德成《內臺演戲記錄》手鈔本，未著年代，頁232。
❸❻　同上註，頁386。

革。換言之，由於政治力介入，皮影戲演出劇本變化較大者，乃是戲劇比賽時的演出本。民國三十九年（1950）文化勞軍委員會成立，四月二十日國防部總政治作戰部規定，借用中山堂表演，內容必須反共。民國四十年（1951）一月三十日，萬華龍鳳社演出呂訴上編寫的《女匪幹》，率先響應反共號角。六月十七日省保安司令公布整理影劇院秩序辦法，隨後中國影劇界成立反共抗俄會。民國四十一年（1952）元旦蔣中正發表文告，宣示臺灣進入反共抗俄時代。同年三月六日，臺灣省地方戲劇協進會成立於臺北市，會員多達三百五十餘名，成為光復後臺灣省出現的最大民間戲劇團體。然而反共的大旗並未撼動觀眾對傳統劇碼及插科打諢等娛樂性的需求，易言之，民間劇團終於發出反對聲浪。其實，民國四十一年（1952）八月二十日，臺灣省地方戲劇協進會討論「如何改良地方戲劇」時，就做出下列決議，茲節錄重要者：

> 一、改良要顧到劇團營業與觀眾心理。
> 三、要保留臺灣地方戲劇之特殊風土精神。
> 四、觀眾歡迎古裝戲，不宜演現代劇。
> 八、反共抗俄劇本，宜插入笑料、冒險、英勇、香艷故事，否則被觀眾看破此為宣傳劇，即不來看。❸

這四項內容，顯示地方戲劇協進會為堅持商業利潤此一最高原則，立即抵拒了政治力介入時所要求的「現代化」與「宣傳化」的反共內容。協進會的成員更看穿反共抗俄劇的確不利於內臺商業劇場的

❸ 呂訴上《臺灣電影戲劇史》，臺北：銀華出版部，1961年，頁517。

發展，以及威脅商業劇場的娛樂本質。因而當時違反反共大旗的演出此起彼落，使得官方疲於懲處。以教育廳於民國四十五年（1956）發給臺中市政府的公函為例，許多戲院與劇團因違反法令而遭到懲處：

> 省教育廳（四五）教五字第一八八○三號函致臺中市政府：貴市民生戲院擅自邀約未經本廳核准登記之不法劇團上演殊屬不合，准照貴府所擬予以停業三天處分。……至於雙春、新中華、燕春三劇團未經本廳登記擅自上演，應予取締。❸❽

其實這樣的抵拒態度不正是山中登早年指出的「不妨偏於娛樂，會比教化還好」。所以地方戲劇協進會堅持「宜插入笑料、冒險、英勇、香豔故事」來吸引觀眾。這樣的「民意」正是對官方改良（箝制）民間戲劇的抵拒。反共抗俄劇在統治與收編層次來看，讓人想起山中登與瀧澤千繪子的《日本桃太郎》與《猿蟹大戰》，皆含有濃厚的政治目的。觀眾花錢購買娛樂，這是普遍存在的商業行為，沒有人會喜歡進戲院後還看到政治宣傳劇。民間戲劇若脫離民間思維與趣味，即談不上生根與茁壯。

　　儘管民眾對反共抗俄劇興趣缺缺，反共抗俄的號角還是一直吹進民國五十年代。民國五十三年（1964）元旦，國防部總政治作戰部主辦「文化列車」，全省巡迴展出五十六天。同年元月二十日臺灣省電影戲劇商業同業公會，決定停止上映日本電影。❸❾國民政府對

❸❽　〈法令輯要〉，《地方戲劇》1956年5月（革新號第3期），頁35。
❸❾　薛化元《臺灣歷史年表：終戰篇I》，臺北：國家政策研究資料中心，1990年，頁411。

於強化中國文化的信念，繼續在臺灣社會各個層面漫延。

在反共抗俄時代，皮影戲僅有張德成主動創作反共抗俄劇，參與官辦比賽。例如，民國四十一年（1952）張德成以《韓國陸海空大會戰》參加第一屆地方戲劇比賽而獲獎，隨後他陸續創作了兩齣「反共抗俄劇」：《反共抗俄熱戰北韓》與《反共剿匪記》。前者沿襲韓戰史實，增添國軍加入聯軍對抗北韓的幻想情節，以征戰場面取勝；後者又名《新濟公傳》，一反前者的現代人物，而以李賢明、濟公、觀音菩薩、紅孩兒、八仙等與現代人物，融合傳統劇目的人物與反共情節，形成「時空錯置」的趣味。這些劇本已經跨出傳統劇目的框架，融入時代情節、人物與當年強調的反共意識。這雖是演師主動的變革，但其數量的確微乎其微，僅適合官辦比賽的非儀式性演出。這正反映大眾的觀賞嗜好仍是源自大陸漢族主流文化的傳統劇情。即使是戲院的輝煌時期，反共抗俄劇並無揮灑空間，民眾還是喜愛感官刺激，及自己喜愛的劇情。

3.外臺演出

光復復興期皮影戲的戲院演出於民國五十六年（1967）畫下休止符，劇團回到原本熟悉的外臺民戲演出。依據民國四十九年（1960）版的《高雄縣志藝文稿》，當時登記的劇團劇團僅有九團。這分官方登錄的名單是這樣的：

鄉鎮別	團 名	團 長	住 　　　　　址
大社	東華	張德成	大社鄉三奶村北橫巷四號
大社	安樂	張天寶	大社鄉三奶村北橫巷四號
阿蓮	飛鶴	陳戍	阿蓮鄉港後村二六號
彌陀	新興	張命首	彌陀鄉過港村二四號
彌陀	金連興	蔡龍溪	彌陀鄉光和村二一號
彌陀	明壽興	宋貓	彌陀鄉海尾村六三號
路竹	太平興	黃慶源	路竹鄉竹滬村七二號
大樹	竹興	林清長	大樹鄉興田村八八號
永安	福德	林文宗	永安鄉永安路二號

從這分官方資料看來，高雄縣仍是臺灣皮影戲的重鎮，其中彌陀鄉
即有三團，大社兩團，其它四團分屬四鄉。再者，呂訴上的〈臺灣
皮影戲〉一文提到民國五十一年（1962）時，他曾訪問過南部地區
的皮影戲演師，除了東華皮戲團的張德成之外，他列出了下列各團：

> 「永興樂皮戲團」（張晚，當時七四歲），「金蓮興皮戲團」（蔡
> 龍溪，當時七一歲），「林能皇戲團」（林能，當時七〇歲），「新
> 興皮戲團」（張命首，當時六二歲），「飛鶴皮戲團」（陳戍，
> 當時六一歲），「新吉圍皮戲團」（林明達，當時六〇歲），「合
> 華興皮戲團」（黃合祥，當時四八歲），「福德皮戲團」（林淇
> 亮），「明壽興皮戲團」（宋明壽），「新新興皮戲團」（鍾原
> 婆、鍾逢連、張安福）等。另有黃太平、張□香、王振文所主持

　　的皮猴戲團。❹

　顯然，這兩分名單說明了民國五十一年（1962）時，南部地區高屏兩縣的皮戲團保守的估計可能僅有十餘團。

　　民國五十一年（1962）劇團數量這樣的變化，可說是皮影戲光復復興期進入尾聲的開始，但這期間的民戲有何特色？倒是值得我們瞭解的。日治時期偶戲的變革經驗，使得某些演師輕易地適應高度競爭的商業演出與反共意識濃烈的官辦比賽，而張德成即是最能掌握時代潮流，主動參與變革的演師。他所創造的皮影戲變革如下：

(1)劇本：

　　創新劇本為變革的重要基礎。民國三十五年（1946）中元普渡時，張德成於高雄市楠梓漁市場演出《東京大空襲》，轟動一時。該劇是張德成以他在海南島服日本海軍役時眼見的空襲場面，轉換成美機轟炸東京的情節，觀眾自然一吐悶氣、大快人心。其次其重要性在於：民眾於儀式劇場演出時，首次看到「現代」內容的創作演出，充分展現創意。內臺戲演出的劇本，則以傳統劇目如《西遊記》、《濟公傳》等長篇武戲為主，以適合於全省戲院演出，但演出的劇本數量卻遠不如外臺戲所見。

(2)戲偶：

　　無論是官辦比賽的「反共抗俄劇」或是內臺戲的演出，因為表

❹　呂訴上《臺灣電影戲劇史》，頁33。呂訴上於民國五十一年（1962）四月
　　二十六日訪問金連興，並贈送其著作給蔡金宗。

演場所多在戲院內，比外臺戲的演出空間更爲寬廣，因此影偶也隨
之放大。同時因劇情的現代化，演師必須設計出現代人物與道具。
例如，《反共抗俄熱戰北韓》中的八路軍、戰艦、米格機、傘兵、
坦克車等。而內臺演出時，張德成更設計出身著西裝、面對觀眾行
舉手禮的男子，於正戲開演前迎迓觀眾並宣導政令。例如，張德成
於民國五十年（1961）四月下旬至虎尾國民戲院演出，他記錄著：
「有聽人說我們出演時間過等眞〔認眞〕，介紹演說有十分鐘之
久。」❹據此推斷，「演說」是指開演前的政令宣導。李天祿也指出，
每場戲開演前，一定要先演二十分鐘的宣傳劇，否則不准演出。❷
依據張德成的記錄，他曾因被指未按核定上演劇目而招致麻煩。不
過這些現代影偶顯示了張德成的創意，也證明他所經歷的日治時期
的變革，使他懂得如何掌控寬廣的表演空間與反共意識，且游刃有
餘。

(3)後場藝術：

　　內臺戲時期皮影戲後場的變革十分明顯，且反映了流行文化的
滲透。其變革包括女歌手吟唱主題曲、西洋樂器的運用與聲光特效。

(4)檢查制度：

　　官方的檢查制度不外是落實反共抗俄文化政策的執行，這包含

❹　張德成《內臺演戲記錄》，未著年代，頁233。

❷　李天祿口述，曾郁雯撰錄《戲夢人生──李天祿回憶錄》，臺北：遠流出
　　版社，1992年，頁145。

了對戲院、劇團、人員、劇本與演出等的嚴密審查。例如戲院不得安排未經教育廳核准之劇團上演，否則處以停業三天之處分；劇團借牌予他團演出，其登記證必須吊銷；上演未經核定之劇本則屬違法，得處罰戲院與劇團。❸另外，劇團人員的審查是透過官辦比賽、戲劇研習、示範演出等方式，以加強控制演師的思想與演出內容。例如，張德成於民國五十一年（1962）十月二十三日於彰化溪州鄉溪州戲院演罷，即將戲臺物件先搬到雲林縣莿桐鄉的樹仔腳戲院存放，於十月二十六日前往臺北大直訓練團參加戲劇研習，直到十一月十日結束。然後才於十一月十五日前往樹仔腳戲院演出三天。民國四十六年（1957）的端午節，臺灣省地方戲劇協進會曾經「發動會員亦宛然布袋戲劇團，東華皮猴戲劇團，及新興閣布袋戲劇團，分別在臺北市大龍峒、萬華，及臺中市三地上演示範劇目，以娛民眾，各地觀眾人山人海，頗收宣揚忠孝節義之效。」❹

　　整體來看光復復興期的變革，我發現它包括自主性與非自主性這兩者。前者出現於內臺戲時期（商業劇場），後者則是同步出現的反共抗俄時期（非儀式非商業劇場）。進入戲院演出以爭取商業利潤是自主性的變革最大的外在誘因，正如同政治力的介入導致官辦競賽或示範演出，使之出現非自主性的變革。但是兩者所產生的藝術水平自有不同：前者的變革在於取悅觀眾，後者在於取悅官方意識型態。所以前者主動吸納流行文化，後者屈就統治階層的要求。但這兩種變革確有一共通性，即是官辦競賽對劇團仍有提升聲譽、增加

❸　參見《地方戲劇》，3期，1956年，頁35。
❹　參見《地方戲劇》，革新號1期，1957年，頁27。

知名度的實質幫助，也就間接增加劇團爭取商業利潤的籌碼。就此點而論是日治壓抑期的非儀式劇場演出所見不到的。

另一方面，日治壓制期與光復復興期這兩個時期的變革對演師皆產生衝擊。但比較來說，兩者間確有其差異性，前者是異族文化的強制移植，後者乃是中央強勢文化對地方文化的壓制。因此前者之變革可謂十分劇烈，甚至不少劇團因而收班。然而參與過日治時期變革脫穎而出的演師如李天祿、黃海岱、張德成等人，皆能於終戰後的官辦比賽與內臺演出的變革中伸縮自如，甚至展現創意，而在內臺演出與官辦競賽中續領風騷。是故，換另個角度而言，日治時期與終戰後的變革未嘗不是演師砥礪技藝，激發創意的試金石。而光復復興期不論是民戲或內臺戲的激烈競爭，我們不得不肯定它是臺灣皮影戲─甚至是整個臺灣民間戲劇─發展歷程上的黃金時代。許多原屬於儀式劇場的民間劇團，紛紛擠進戲院，爭取高度商業利潤。

(五)影視挫傷期

皮影戲與其他宗教導向儀式劇場本質的劇種一樣，在電視臺與彩色電影興起之後，即進入影視挫傷期。此一時期的特色是，觀眾只要守著電視機，縱使是黑白螢光幕，民眾就可以在家裏觀賞各式各樣的節目，其快速、方便、省錢與舒適性皆非戲院或廟會的演出所能相提並論。電視臺的興起固然標誌了臺灣傳播與經濟的新紀元，但電視節目確實改變人們娛樂的方式，吸收了大量的觀眾，民間戲劇只有逐步自戲院撤退。

以東華皮影戲團來說，民國五十四年（1965）該團曾於二十四

家戲院演出，範圍仍涵蓋全省，民國五十五年（1966）的則銳減為七家，範圍限於臺南、屏東與澎湖，到了民國五十六年（1967）僅剩兩家，範圍縮小到高雄縣的甲仙與旗山而已。過去戲院滿座的情況已不復可得。而民國五十五年（1966）四月一日至五日，張德成第二次應邀在屏東縣高樹鄉舊寮露天戲院演出《濟公傳》。❹第一天僅淨賺九元，是該團戲院演出記錄中單日盈餘最差者。張德成認為是「舊寮自光復以來，第一次學校開設學藝會，學生比賽舞蹈話劇，故此十分影響」，他對這五天的演出所做的記錄，說明了皮影戲在戲院受挫的部分原因是：「人人嫌口白呆。老人要照古，少年要看現代劇。」❹這顯示不同年齡層的觀眾已出現歧異的觀賞趣味，皮影戲已非過去老少咸宜的景象，觀眾的觀賞趣味直接決定商業劇場內各式表演藝術的去留。影視興起導致的影響，連帶轉變民眾的娛樂方式，結果使得東華於民國五十六年（1967）五月三十日在甲仙的明星戲院結束了戲院內臺戲的演出。以布袋戲而言，退出戲院表演場域則較遲些，例如，布袋戲演師鍾任壁於民國五十九年（1970）十二月十二日，在臺北縣亞洲戲院結束九年的商業劇場活動。

由於電視節目的無遠弗屆，也立刻吸引民間戲劇投身螢光幕發展。登上螢光幕與內臺戲演出一樣，基本上都屬於商業活動。布袋戲相繼有李天祿的《三國誌》、黃俊雄的《雲州大儒俠》與鍾任壁的《小神童李三保救世記》，而歌仔戲則有金鳳凰、宜春園、正春

❹ 張德成第一次應邀於此演出是民國五十四年（1965）九月二十六日至三十日。

❹ 張德成《內臺演戲記錄》，頁412。

天馬等團在電視節目出現，可謂風靡一時，幾乎主導流行方向。張
德成亦試圖打進電視節目，因而編寫了「時代劇現代化」的《新濟
公傳》，計一場十六幕；「改良皮戲」《北交趾》，計十七場，以
及《西遊記》。然而這些「現代化」的劇本皆是脫胎自過去內臺戲
時代東華常演的劇目，且由於皮影戲的演出形式不同於歌仔戲與布
袋戲，因此張德成的螢光幕美夢終難實現。

　　影視挫傷期迫使皮影戲自戲院撤退，回守原有的外臺戲市場，
包括：神誕、完婚、謝土、凡人作壽、中元、與非儀式性的公私部
門的邀演。但影視的發展確實影響了民戲市場，原本以民間劇種酬
神的儀式劇場演出場面，面臨了廉價電影與具感官特色的歌舞團或
康樂隊的逐步鯨吞蠶食。張德成的朋友林金生回憶楠梓當地廟會演
出的變化時他說：

> 原先皮戲最好看，後來黃俊雄的布袋戲上電視，皮影戲就比
> 較少演。原先廟裏的執事都是老一輩，喜歡看古路皮戲。大
> 概是蔣經國時代吧，村裏小輩鬧著要看歌舞團，只好一團皮
> 戲，一團歌舞團，老人看皮戲，年輕的看歌舞團。**❹**

另一方面，不同年齡層的觀眾對戲碼要求不同，多少困擾著戲班的
演出。張德成的《外臺戲各地上演記錄》顯示外臺戲觀眾欣賞口味
變化的情形：

> 此地人愛看武戲，此地要注意。少年人要看新式，要看武出
> （齣）。（高雄縣大寮鄉，1967年11月15日）

❹ 訪問林金生，1994年3月29日。

此地年輕人愛看歌仔戲，老婦老人要看皮戲。（高雄縣林園鄉，
1975年8月30日）

即使張德成以創新影偶登場，也難以吸引觀眾。他記載道：

演來好。自己所製作的新人形，今起第一砲，演出無人感覺。
（高雄小港紅毛港，1966年8月3日）

由此可知影視挫傷期使得皮影戲固守的外臺戲市場面臨生存的危
機：散班。因此民國四十九年（1960）高雄縣原本登記九團皮影戲
團，到了民國六十年（1971）間卻只剩下四團。這說明了許多皮影
戲班在激烈競爭，以及薪傳無人的窘態下紛紛散班。彌陀鄉知名的
宋明壽、阿蓮的陳戌、路竹的黃慶源皆相繼變賣戲箱，散班停演。
甚至演藝生命超過一甲子的金連興團主蔡龍溪，也因後繼無人而面
臨散班的厄運。蔡龍溪的長子蔡延祥，棄皮影戲事業不顧，逕自開
創魚塭事業，其「遠見」或許正可以看出時勢之不可為：

蔡龍溪談到這一段往事，一連咒了好幾句「幹伊娘」的口頭
禪，顯然對他兒子又恨又愛，他說：「我知道飼魚好賺，可
是我們不能對不起『田都元帥』（皮影戲供奉的神）呀！」我
苦苦向他說：「我們錢少沒有關係，一定要留住這個行業。」
我兒子說：「阿爸！你不要害我，皮影戲沒前途了，您演一
世人的戲又得到什麼？」[48]

❹ 石光生《蔡龍溪皮影戲文物圖錄研究》，岡山：高雄縣立文化局，2000年，
頁29。

　　而蔡龍溪的次子蔡金宗雖然跟著蔡龍溪演出七、八年，也因皮影戲市場的萎縮而放棄父親堅持多年的皮影戲藝術。同鄉的復興閣藝師許福能在這段期間也暫時停演，為償債而登船當船員。屏東黃合祥的合華興也因無傳人，而於五十七年（1968）散班。

　　然而就在皮影戲市場低迷之際，東華皮影戲團卻獨力輸出皮影戲，於民國六十一年（1972）訪美巡演六十四場，締造了臺灣皮影戲史上空前絕後的輸出記錄。此次非儀式且非商業的訪美巡演係由美國亞洲協會表演部門（The Performing Art Program of the Asia Society）的創辦人碧忒・高登（Beate Gordon）女士精心安排，第一場於民國六十一年（1972）十月六日在加大洛杉磯分校（UCLA）音樂系的松柏廳（Schoenberg Hall），演出東華家傳的《西遊記》。（圖5）隨後即前往波特蘭、舊金山、丹佛、鮑爾頓等城市，並於明尼蘇達、俄亥俄、威斯康新、密西根等州演出，接著則前往費城、華盛頓、紐約、波士頓等東部都會。所到之處皆引起轟動。華盛頓的華文報紙於十一月二十一日的報導，最能為我們捕捉當時的盛況：

> 　　來自中華民國的皮影戲團，十六日晚在華府演出，贏得數百名中美觀眾喝采。由張德成率領的皮影戲劇團，假自然博物館大禮堂，作在美華府首次公演。演出戲碼《西遊記》，受到大批觀眾的熱烈歡迎，不時爆出掌聲。演到詼諧處，使六百多觀眾，尤其是孩子們大笑不已。多采多姿的場景，以及兩小時演出所表現的高超技藝，獲得觀眾的激賞。❹

❹　〈我國皮影戲劇在華府受歡迎〉，《美華日報》，1972年11月21日。

這次訪美巡演直到同年十二月二十日在西雅圖演出最後一場才告完成，實為臺灣皮影戲史上重要的里程碑，也是影視挫傷期罕見之佳績。

整體評估此一時期皮影戲藝術的變化，我們可以肯定比起光復復興期，影視挫傷期皮影戲的變革就顯得虛弱不彰，其演藝技巧已離開內臺戲的高峰，開始下滑：

1.電視螢光幕繼戲院之後變成許多民間劇團競爭的另一個商業演出場域。因為它是高度商業競爭的場所，也是地方戲劇爭相搶攻的另類商業劇場型式，但皮影戲不敵掌中戲與歌仔戲而缺席了。

2.即使皮影戲回歸儀式劇場的表演空間，卻因新興的電影、電子花車、歌舞團的介入廟會演藝活動而萎縮。

3.儘管非儀式的邀演持續進行，但演出機會比過去遽減甚多，年輕一代不願傳承，導致皮影戲團散班。依然演出的劇團，其上演劇本隨之減少，下一代演師學習的劇本與表演技藝，如口白、操偶等，自然不如上一代。

㈥政府扶植期

從政府扶植期我們可以瞭解，皮影戲自民國七十年（1981）以來的現況。進入蔣經國時代末期，臺灣的文化建設，尤其是本土化的大方向才真正起步。民國六十九年（1980）立法院修正社會教育法，確定直轄市與省轄縣市應設置文化中心，使得縣市皆有展演空間。同年一月教育部通過民間傳統技藝調查、保存與改進要點，針對臺灣民間傳統技藝人士進行調查。學界與輿論界均大聲疾呼要求政府重視民間傳統技藝，於是該年的《民俗曲藝》推出皮影戲特輯，

介紹高雄縣四個劇團：東華、合興、永興樂與復興閣。到了民國七十年（1981）十一月十一日，行政院終於成立文化建設委員會，主管全國文化事務。七十三年（1984）二月二十三日政府公佈〈文化資產保存法施行細則〉，臺灣皮影戲才正式進入政府扶植期。首先依照既有的法源，教育部於七十四年（1985）十二月十日選出第一屆民族藝術薪傳獎得主，共計二十二位個人與十個團體。皮影戲由東華的張德成獲獎。翌年，復興閣的許福能也獲得同樣殊榮。至此，皮影戲的傑出演師終於獲得國家肯定。

　　政府扶植期的特色即是保存、推廣皮影戲與補助文化場演出。為了進一步保存與推廣皮影戲，首任文建會主委陳奇祿於七十五年（1986）建議，高雄縣應積極建立以皮影戲為特色的文物館。此項建議使得高雄縣皮影戲館於於八十三年（1994）三月十三日落成。高雄縣立文化中心的皮影戲館即肩負起保存與推廣的工作。保存皮影戲藝術的工作，落實在皮影戲館的典藏文物與展覽上。典藏的文物包括臺灣五個皮影戲團的影音文字資料、出版皮影戲專書、採購大陸與其他國家的影偶、以及臺灣皮影戲的老劇本與影偶等文物等，並定期展示這些館藏。民國九十二年（2003），高雄縣文化局進行典藏文物數位化工作，內容包括手鈔本、國內外影偶、樂器等。典藏文物正式進入數位化。

　　臺灣皮影戲團歷經時代洪流沖刷，目前僅存高雄縣境內的六個戲團：大社的東華和合興，彌陀的復興閣和永興樂，岡山鎮的福德，以及燕巢鄉的宏興閣。而高雄縣以外地區，還有屏東縣的光鹽紙影戲團與華洲園皮影戲團。

1.東華皮影戲團

東華皮影戲團爲現存的六個傳統劇團中，歷史最悠久的。自張狀創立「德興班」以來，歷經張旺、張川、張叫的經營與發揚、已成爲臺灣最知名的劇團，日治時代仍能公開演出，且成爲「第一公奉公團」。終戰後由張德成更名爲東華，創新劇本並改良皮影藝術，將皮影戲推展成爲名聞中外的臺灣民間戲劇，尤其在民國四十一年至五十六年（1952-1967）間，東華皮影戲團更以《西遊記》與《濟公傳》等劇造成全省轟動，而後更由張德成率團遠至菲律賓、日本、美國等地演出，替我國做了良好的國民外交。張德成多年累積的藝術成就，終於在民國七十四（1985）年獲頒薪傳獎，七十八年（1989）贏得教育部頒贈「重要民族藝師」的殊榮。目前東華皮影戲團傳至第六代，主持人爲張榑國，後場樂師爲張義國、張姜等。張榑國曾贏得青年薪傳獎。

2.復興閣皮影戲團

復興閣原名「新興皮影戲團」，由張命首創立於彌陀鄉。民國四年（1915），張命首開始學藝，隨吳天來、李看、吳大頭與張著學習皮影戲「上四本」。民國二十八年（1939），許福能拜張命首爲師，民國四十四年（1955）娶張命首之女張月倩爲妻，並於民國四十八年（1959）主掌復興閣。許福能熟悉前後場，擅長文武戲，如《李哪吒鬧東海》等。民國五十八（1969）年開始致力推廣皮影戲文化，多次至歐美巡迴演出，民國七十五年（1986），獲頒薪傳獎，民國八十年（1991）復興閣獲得薪傳獎團體獎。民國九十一年

（2002）許福能過世，由其弟許福助接掌該團，新編劇本爲《十二生肖的故事》。

3.合興皮影戲團

合興皮影戲團原名「安樂皮影戲團」，由張長創立於高雄縣大社鄉。歷經張開、張古樹、張天寶、張春天之推展，頗具聲譽。張天寶於十三歲開始隨父親張古樹學藝，善口白與唱曲，閒時以理髮、看風水爲業。合興皮影戲團極盛之際，係由張氏家族成員負責前後場，例如張天寶之四叔張井泉即爲鑼鼓好手。而張天寶平時就勤於充實皮影表演藝術，並且大量搜集皮影劇本，目前已多由皮影戲館典藏。民國八十年（1991），張天寶去世之後，合興皮影戲團就由其子張福丁主持，現今由張天寶之弟張春天擔任團主。該團熱衷兩岸交流，能模仿演出唐山皮影戲團的《鶴與龜》。

4. 永興樂皮影戲團

永興樂皮影戲團由張晚創立於彌陀鄉。張晚早年隨父親張利學習皮影戲，與同鄉的藝人過從甚密，並且漸露頭角，尤以文戲《蔡伯皆》、《蘇雲》，武戲《征東》、《征西》而聲名大噪。張晚將其技藝傳其子張做與張歲，張歲在終戰前隨父親演出，終戰後爲增進技藝，從蔡龍溪、宋貓、林文宗和阿蓮與林園的皮影戲師傅學習前後場，而後張歲以《六國志》、《封神榜》等馳名遠近。張歲之子女張新國與張英嬌接繼承父業，並隨藝師張德成學藝。現今團主爲張英嬌。

5.福德皮影戲團

福德皮影戲團由林文宗創立於日治時期。林文宗早年隨永安藝師學藝，皇民化運動之際，福德皮影戲團被編列為「第二奉公團」，與東華皮影戲團同為當時公認足以代表臺灣皮影戲藝術的戲團。

林文宗演技精湛，勤於鈔錄劇本，擅長於武戲與扮仙戲，該團仍保有罕見的《酬神宣經》，為扮仙戲的重要依據。民國四十六年（1957）林文宗去世之後，其子林淇亮曾中斷演出，投身他職。近年恢復演出，且曾與張天寶合作，提倡皮影藝術，該團著名的劇碼為《孫臏被困誅仙陣》。

6.宏興閣皮影戲團

宏興閣皮影戲團是由陳政宏創立於民國九十一年（2002）。陳政宏於民國八十七年（1998）參加高雄縣文化局舉辦的社會民眾皮影戲研習班，進而成為許福能的門生。此後即成為復興閣團員，當年即隨許福能於亞維儂藝術節演出，至今已多次至歐美與泉州表演。創團演出劇本為《封神哪吒傳》，團員包括何德秀、許紫吉等。

7.光鹽紙影戲團

光鹽紙影戲團是由劉道訓創立於民國七十三年（1984），他是於父親的幼稚園目睹陳處世演出紙影戲，而立志向陳處世學習與研發兒童紙影戲。創團之後，不斷創作劇本如《浪子回頭》、《馬戲王子》、《龜兔三代賽跑》、《鄭成功復臺史》等，多次參與公益演出，如九二一災區「藝術與種籽培訓營」。近來亦與大陸唐山皮

影戲團交流，切磋技藝。

　　皮影戲推廣工作包括皮影戲研習、校園皮（紙）影戲比賽與皮影戲巡演這三大方向。皮影戲研習的對象又可分為國民中小學教師與社會民眾。早於民國七十四年（1985）二月間，高雄縣立文化中心即舉辦過皮影戲藝術研習會，培訓了五十位國小老師。民國八十二年（1993）起，每年皆舉辦國民中小學教師皮影戲藝術研習，同時也積極展開社會民眾的皮影戲藝術研習。研習時曾聘請許福能、張榑國等演師擔任教席。校園皮（紙）影戲比賽始自民國八十三年（1994），至今已進入第十一屆。以今年而言，參與的團隊多達四十五團，所屬縣市，除來自高雄縣國中小與社會主隊，還含括來自桃園縣、臺中縣、高雄市、屏東縣的團隊。演出型式分為皮影與紙影兩大類，團隊組別則擴大為紙影戲的國小中年級、高年級、雙人組，國中皮影、紙影戲、雙人組，教師皮影、紙影戲、雙人組，以及社會雙人組。演出內容有傳統劇目與故事如《西遊記》及《周處除三害》等，新編劇本多能反映現代生活。演出語言包括國語、臺語、客語及英語。可以看出校園皮（紙）影戲比賽成效日益擴大，內容五彩繽紛，反映當今多元文化。（圖6）相關的競賽乃是皮紙影偶雕刻比賽，鼓勵與賽者發揮創意，顯見兩者皆偏重皮影戲於校園扎根。另外，許多皮影戲演師亦投入國中小學的教學工作，如東華的張義國、張榑國，永興樂的張歲、張新國等。例如，彌陀永興樂的張歲曾指導彌陀國中，張義國指導楠梓國中、翠屏國中等皮影戲社團，陳政宏指導竹圍國小花閣閣皮影戲團。

　　直接嘉惠皮影戲團的活動，就是補助各劇團的巡迴演出。地點包括縣內偏遠的鄉村、學校，以及外縣市與大學。這樣的巡演不僅

讓高雄縣民認識自己家鄉的皮影戲資產，也讓外縣市的國人分享。
在當今三大偶戲逐漸凋萎之際，皮影戲的演出並不曾像布袋戲一
樣，以播放錄音帶替代實際演出，它的演出都是現場文武場伴奏。
巡演的活動始自民國七十七年（1988）高雄縣的秋季文藝季，縣內
的東華、復興閣、永興樂與合興，皆應邀在縣內十四個鄉鎮演出了
十六場。由此可推斷福德皮影戲團是民國七十七年（1988）之後才
復出，這可說是政府扶植期的成效之一。另外，爲配合皮影戲館既
有之劇場設備，高雄縣立文化中心也安排縣內五團實地演出它們的
招牌戲，觀眾可以在舒適的小劇場內觀賞皮影戲。更重要的是，自
從傳統藝術中心籌備處與國家文化藝術基金會成立之後，各戲團皆
曾獲得直接來自中央單位的補助，進行巡演工作。

　　但是此一時期皮影戲於宗教時機的演出，因其他劇種削價競
爭、電影與電子花車、康樂隊的威脅日益嚴重，而呈現銳減現象。
民國七十四年（1985）八月二十五日，張德成於鳳山演出時即感慨：
「與電影對臺，我（團）少人看，」兩年之後的三月二十日，他在美
濃上九寮演出時，即記錄道：「又有歌舞團，我團不利。」另外，
以民國七十四年（1985）爲例，東華僅演出十三場民戲，比前一年
更加萎縮，少了六場。❺

　　在保存與推廣上，重要的成果之一是張德成於民國七十八年
（1989）榮獲重要民族藝術藝師的榮譽。臺灣民間戲劇界僅有皮影
戲的張德成與布袋戲戲的李天祿獲獎。同時教育部社教司於民國八

❺　石光生《皮影戲張德成藝師——重要民族藝術藝師生命史（I）》，1995年，
　　頁85。

十年（1991）在高雄縣立文化中心，展開爲期三個年度的皮影戲傳
藝計畫，由張德成將其技藝傳授給張榑國、張新國與張英嬌三位藝
生。教育部與文建會近幾年也安排過東華與復興閣前往歐美兩大洲
巡演。

　　整體來看，當今臺灣皮影戲藝術，在此仍在進行的階段具備幾
點特色：

　　⑴演出時機逐漸擴大。除了原有的民戲演出，還包括許多類別
的補助演出，如公部門、學校、企業財團等。公部門是指中央至地
方的文化單位執行的補助演出。近年來，各大學爲落實藝術人文教
育陸續成立藝術中心，如成大、中山、清大與交大，多會邀請知名
傳統劇團進入校園演出，爲它們開創了演出機會。知名民間財團如
大統百貨、新光三越、長谷建設等，皆曾贊助文化推廣，邀請傳統
劇團演出。例如，高雄新光三越曾於八十七年（1998）二月十八日
至二十五日推出「臺灣偶戲節」，演出的皮影戲團包括彌陀永興樂、
大樹國中與岡山國中皮影戲團。官方公部門、校園與企業財團這三
者同時合作支持皮影戲藝術，即使效果有限，但均未出現於臺灣皮
影戲史的前五個發展歷程中。因此皮影戲除了固守其儀式劇場的演
出，仍可從事非儀式性但也是非商業的官辦展演。戲院商業競爭的
時代已過去，但展演的劇本與演出形式已無法像終戰後內臺戲時代
那麼具備創意與號召力。

　　⑵深化皮影戲研究。高雄縣皮影戲館繼宜蘭縣戲劇館的成立，
成爲皮影戲資訊保存與推廣研究的重地，如今已屆滿十年。事實上
高雄縣文化局亦積極進行皮影戲的研究工作，多年來出版不少專
書，包括皮影戲劇團與紙影戲兩大類，茲羅列數本如下：陳處世，

《影偶之美》（1996）、石光生，《許福能藝師生命史》（1998）、
石光生，《蔡龍溪皮影戲文物圖錄研究》（1999）、陳憶蘇、盧彥
光，《高雄縣五大皮影戲團》（1999），吳燕招等，《光和影的藝
術》（2000）等。各類皮影戲相關書籍相繼問世，使得皮影戲的研
究日漸成長，亦有助於皮紙影戲的推廣。這也是前幾個發展歷程中
不曾有過的變革，它顯示公部門的主動協助，而非過去政治力的強
行收編。

⑶積極保存與扶植。民國八十年代以來，文建會積極成立傳統
藝術中心與文化資產保存中心，使得中央單位出現更多保存與推廣
臺灣民間藝術的專責單位，包括文建會、國家文化藝術基金會與國
立傳統藝術中心等。以偶戲而言，國立傳統藝術中心近年來已針對
布袋戲的黃海岱、許王、鍾任壁、茆明福、蘇明順，皮影戲的許福
能、林淇亮、張歲，傀儡戲的梁寶全等演師之技藝進行深度調查、
整理與影像記錄，顯示皮影戲的扶植保存工作已提昇至中央層級。
同時除了補助非儀式展演，還包括於社區舉辦傳統戲劇研習或教
學。這樣的扶植工作有助於保持傳統劇團的演藝水準。

⑷鼓勵創新劇本。儘管目前六個皮影戲團皆以傳統方式演出傳
統劇目，較少創新劇本，但在校園皮紙影戲競演的劇本卻屢見創新
之作。例如，蚵寮國小的《向毒品說不》、仕隆國小的《鴨母王傳
奇》、新港國小的《濟公說故事》、高雄市加昌國小的英語劇《猜
猜我是誰》等，題材包含了政令宣導、地方歷史、環保意識與防制
飆車、勵志向善等，皆具有積極的教育與娛樂功能。政治力正面的
介入，以補助方式扶植團隊，新劇本於非儀式且非商業的場域表演，
這是最重要的變革與發展，畢竟內臺戲的黃金時代已經一去不返。

　　(5)兩岸交流的刺激。近年來海峽兩岸出現戲劇交流，刺激本地戲劇走向非儀式劇場的方向。陝西與唐山皮影戲團曾來到臺灣演出，多少對臺灣皮影戲帶來正面衝擊。

　　(6)難以專注於表演技藝。時至2004年老一輩演師逐一凋零或老邁，例如張叫、蔡龍溪、張天寶、張德成、許福能等，於終戰以來為皮影戲締造佳績的演師，皆相繼過世。而張歲、林淇亮、張春天等已退居導演或較少演出。為了生活，中壯輩演師如張義國、張榑國、張福丁、張新國、張英嬌得兼營他職。生活的壓力使得年輕一代難以像上一代那麼專注於技藝呈現。

四、參考資料

石光生《蔡龍溪皮影戲文物圖錄研究》，岡山：高雄縣立文化局，
　　2000 年。

石光生《皮影戲藝師許福能生命史》，岡山：高雄縣立文化中心，
　　1998 年。

石光生〈臺灣皮影戲歷史分期初探〉，*Fiction and Drama* (《小說與
　　戲劇》)，臺南：國立成功大學外文系，Vol. 10, 1998 年, 頁 9-26。

石光生《皮影戲張德成藝師——重要民族藝術藝師生命史（I）》，
　　臺北：教育部，1995 年。

石光生《皮影戲館籌建專輯》，岡山：高雄縣立文化中心，1994 年。

薛化元《臺灣歷史年表：終戰篇 I》，臺北：國家政策研究資料中心，
　　1990 年。

片岡巖著、陳金田譯《臺灣風俗誌》，臺北：眾文圖書，1990 年。

呂訴上《臺灣電影戲劇史》，臺北：銀華出版部，1961 年。

山中登〈令人懷念的皮影戲復活了〉，《大阪每日新聞》，昭和十
　　七年（1942）六月?日。

圖1. 臺南市普濟殿嘉慶二十四年(1813)「重興建
　　碑」文，禁演皮影戲。（石光生攝）

圖2. 昭和十六年（1941）山中登（中）拜訪東華
　　成員：張川（左二）、張叫（左一）與張德
　　成（右二）。（石光生翻攝）

圖3. 昭和十六年（1941）山中登編寫《西遊記》
　　之封面。（石光生攝）

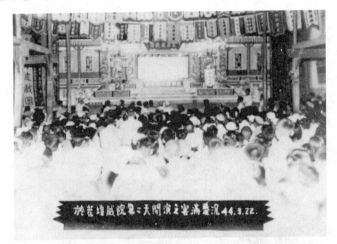

圖4. 民國四十四年（1955）東華於彰化花壇戲院演出時爆
　　滿盛況。（石光生翻攝）

圖5. 民國六十一年（1972）張德成於美國洛杉磯加大首演時的海
　　報（左）及西雅圖華盛頓大學巡演時當地報紙的報導。（石
　　光生翻攝）

圖6. 民國九十三年（2004）五月六日高雄市加昌國小演出
　　英語劇《猜猜我是誰》。（石光生攝）

拾、崑　劇

洪惟助　孫致文*

一、歷史源流

　　「崑腔」，又稱「崑山腔」，興起於江蘇崑山；直到明代初年，崑腔才漸流行。崑腔雖然與弋陽腔、餘姚腔、海鹽腔並爲明代「四大聲腔」，但它的流行範圍，只侷限於吳中（江蘇一帶），❶且僅用於唱奏民歌散曲。❷明嘉靖年間，蘇州太倉人魏良輔❸與其朋友、學

*　洪惟助：中央大學中文系教授兼主任。孫致文：中央大學中文系博士。

❶　徐渭撰成於明嘉靖三十八年（1559）的《南詞敘錄》一書說：「今唱家稱弋陽腔，則出於江西，兩京、湖南、閩、廣用之；稱餘姚腔者，出於會稽，常、潤、池、太、揚、徐用之；稱海鹽腔者，嘉、湖、溫、台用之。惟崑山腔止行於吳中。」

❷　參見陸萼庭《崑劇演出史稿（修訂本）》，臺北：國家出版社，2002年12月，頁33-40。

❸　魏良輔約生於明弘治十四年（1501）前後，卒於明萬曆十二年（1584）前後。參見胡忌、劉致中《崑劇發展史》，北京：中國戲劇出版社，1989年6月，頁54-61。

生，有感於當時傳唱的曲調「平直無意致」，因而共同改良崑腔的演唱方式和演奏樂器。經魏良輔等人改良後的崑腔，演唱時講究曲詞字音聲調與音樂旋律的和諧，吐字講究「啓口輕圓，收音純細」，❹使崑腔成爲「清柔婉折」、「流麗悠遠」的新聲。在演奏樂器方面，魏良輔等人改良後的崑腔，使用的樂器以音質柔順婉轉爲主，除打擊樂器外，主要有：笛、簫、笙、琵琶、三弦、提琴、阮、箏等。比起當時其他聲腔，崑腔所使用的樂器品類最爲豐富。

革新後的崑腔，因爲曲調細膩婉轉，因而又被稱爲「水磨腔」或「水磨調」。自此，崑腔廣受時人喜愛，成爲時曲，因而又稱爲「崑曲」，並被傳唱至吳中以外的地區，在各地發展，並成爲樂壇、劇壇的主要聲腔。明代嘉靖末、隆慶初年，梁辰魚以崑腔水磨調創作的《浣紗記》，❺舞台演出成效備受肯定。自此，崑曲逐漸成熟，許多文人也開始投入創作崑曲劇本，家班與職業班隨之快速成長、發展，崑劇因而成爲中國戲曲史上最重要的劇種。無論在文學、音樂、表演藝術、舞臺美術等方面，崑劇都達到了極高的水準。

明代萬曆至清代康熙初年，是傳奇劇本創作盛極的時期；此時期所創作的傳奇作品，流傳至今的約有三百五十部。❻其中頗具代表的作家爲湯顯祖與李玉。湯顯祖的作品有「玉茗堂四夢」，以《牡

❹　參見沈寵綏《度曲須知》上卷〈曲運隆衰〉。

❺　據胡忌考訂，《浣紗記》的完成，約在明嘉靖四十五年（1566）至隆慶五年（1571）之間。當時梁辰魚年近五十歲。參見胡忌、劉致中《崑劇發展史》，頁70。

❻　此據郭英德編著《明清傳奇綜錄》一書所著錄之作品統計。參見郭英德《明清傳奇綜錄》，石家莊：河北教育出版社，1997年7月。

丹亭》最著名。李玉的作品有三十餘種，其中《一捧雪》、《人獸
關》、《永團圓》、《占花魁》四種有「一人永占」之稱。

　　清康熙年間，洪昇《長生殿》、孔尚任《桃花扇》的問世與演
出，是崑劇發展達於頂峰之作。此兩部作品雖然風行於當時，但崑
劇自此也開始由盛轉衰。及至清嘉慶、道光年間，崑劇最後終於不
敵「花部」戲曲，而失去了在舞臺上的主流地位。

　　崑劇作品大多爲文人所創作，曲詞典雅，唱演雅緻，因此有「雅
部」之稱。相較於崑劇，其它地方劇種統稱爲「花部」，又稱「亂
彈」。❼雅部的崑劇雖然在文學與表演藝術等方面較爲講究，卻較難
被一般觀眾理解；相反地，花部戲曲雖然文詞較爲俚俗，但因此使
得所敷演的故事「婦孺能解」。❽另一方面，自康熙末葉以後，崑劇
少有眞切反映現實生活與發抒當代人眞情實感的傳奇作品，許多作
品僅僅成爲案頭之作；即使有機會演出，也無法觸動人心、吸引觀
眾。在此種局勢下，崑劇的主要演出地域又退縮至江南地區上海、

❼　初刻於清乾隆六十年（1795）的李斗《揚州畫舫錄·卷五·新城北錄下》
　　記載：「兩淮鹽務，例蓄花、雅兩部，以備大戲。雅部指崑山腔，花部爲
　　京腔、秦腔、弋陽腔、羅羅腔、二黃調，統謂之亂彈。」見李斗著，汪北
　　平、涂雨公點校，《揚州畫舫錄》，臺北：世界書局，1979年，頁107。
❽　即如清代經學家焦循，對崑劇都不免有「茫然不知所謂」的感嘆。焦循《花
　　部農譚》：「梨園共尙吳音。『花部』者，其曲文俚質，共稱爲『亂彈』
　　者也，乃余獨好之。蓋吳音繁縟，其曲雖極諧於律，而聽者使未睹本文，
　　無不茫然不知所謂。……花部原本於元劇，其事多忠、孝、節、義，足以
　　動人；其詞直質，雖婦孺亦能解；其音慷慨，血氣爲之動盪。郭外各村，
　　於二、八月間，遞相演唱，農叟、漁父聚以爲歡，由來久矣。」見焦循，
　　《花部農譚》，收入《中國古典戲曲論著集成》，第8冊，北京：中國戲劇
　　出版社，1982年，頁225。

蘇州等地。其後，隨著清末政局動盪、社會經濟衰頹，士、商階層對崑劇的支持能力因而減弱；普遍受庶民觀眾喜愛的京、徽等花部亂彈劇種，也逐漸在江南劇壇取代了崑劇的地位。民國十一年（1922），最後一個純粹演唱崑曲的劇團——蘇州「文全福班」宣告解散，崑劇發展的命脈汲汲可危。

民國十年（1921），蘇州曲家為了保存、發揚崑劇，在蘇州倡辦了「崑劇傳習所」，獲得實業家穆藕初等人支持，招收十至十五歲的學員（多為藝人子弟及貧童），提供膳宿，聘請全福班藝人傳授崑劇。經過三年學習與兩年幫演，這批藝名中都帶有「傳」字的崑劇傳習所學員，成為延續崑劇演出的主力。現今，中國大陸有六大崑劇團：浙江崑劇團、江蘇省蘇州崑劇院、江蘇省崑劇院、北方崑曲劇院、湖南崑劇團、上海崑劇團。民國九十年（2001）五月十八日，聯合國教科文組織將崑曲列入第一批「人類口述和非物質遺產代表作」十九項之一；崑劇的藝術受到應有的肯定，也成為全世界共同珍視、保存的文化資產。

二、藝術特色與演出形式

㈠崑劇的藝術特色

崑劇是結合文學、音樂、表演等方面的藝術。崑曲劇本大多為明清兩代文人的作品；曲詞的字數、句數及聲調，須符合曲牌格律要求，曲牌的聯綴也有一定的範式。創作時，除了遵循這些基本規範，文學家們也很講究文詞與故事情節、人物性格、內心情感的應

合。雖然有情節詼諧、文詞淺白的作品（如《紅梨記‧醉皂》中的皂隸、
《十五貫》中的婁阿鼠等），也有表現粗獷豪邁的風格（《單刀會‧訓子、
刀會》、《不伏老‧北詐》等）；但大多數崑曲劇本的文詞都很典雅、
優美（如《牡丹亭‧遊園、驚夢、尋夢》等），有些作品甚至因爲雕琢過
度、用典太多，致使一般觀眾難以理解。這也成爲崑曲衰微的原因
之一。

　　崑曲唱曲，以「中州韻」爲準；蘇州崑曲的所謂「中州韻」，
即是帶有蘇州方言特色的蘇州官話。至於念白部分，則又有「韻白」
與「方言白」之別；前者是「中州韻」的念白，後者則依腳色之不
同，而使用蘇州、揚州、北京等地不同的方言。

　　崑曲要求讀音準確，唱詞清晰，因此譜曲時很注意「依字行腔」，
亦即講求音樂旋律與字音四聲陰陽的配合。唱曲時，字音分頭、腹、
尾吐出，講求輕緩圓潤。在聲音的響度上，須由輕而響，由響而收，
狀如橄欖首尾兩端，因此又有「橄欖腔」之稱。

　　崑劇的舞臺表演極爲細膩優美，演員的動作與眼神，都與曲詞、
情節緊密結合。不但講究演員個人形態之優雅，也十分注重舞臺上
各演員身段、走位的相互關係，以使整體畫面無時不勻稱、美觀。

　　總之，崑劇藝術是文學、音樂、舞臺表演的綜合表現。經過明
清以來文學家、演藝家不斷的創造、琢磨與修飾，崑劇確實已成爲
中國表演藝術中的上乘之作。

(二)「戲工」、「清工」與「堂名」

　　自崑腔流行以來，即有一種以唱奏爲主的活動型態。相較於以
舞台演出爲主的戲劇活動（「戲工」），崑曲清唱（「清工」）的歷史

與發展更爲悠長。「戲工」著重表演，爲了順應劇場演出的需求，唱曲時增加較多裝飾，風格較爲華麗。「清工」則以清唱爲主。「清」字的涵義，「一是指坐唱沒有扮演，二是指伴奏樂器比較簡單（嚴格地說是無伴奏）」。❾正因此，清曲家將全幅心力灌注於吐字唱念技巧的考究與鑽研，甚至進而重新考訂曲譜。清曲家聚合組成曲社，學曲者互稱「曲友」，定期舉辦「同期」唱曲活動。「同期」活動本以坐唱爲主，但曲家中往往具備吹、拉、彈、唱各方面人才，因此在學習身段後，也有能力登臺彩串，甚至進而轉型成爲崑劇藝人。

除了非職業性質的曲社活動外，又有另一種以唱奏崑曲爲主的職業組織——「堂名」。「堂名」是因應江、浙一帶婚喪喜慶等民間社會活動需要，而產生的崑曲組織。這些組織以「堂」爲名，視活動性質之不同，受僱坐唱崑曲戲齣，或清奏崑曲曲牌。

目前，曲社活動，仍是中國大陸與臺灣常見的崑曲活動之一。至於「堂名」，則因生活型態與風俗習慣的變易，已逐漸衰微，少有活動。

三、崑腔、崑曲在臺灣的發展

(一)「崑腔」、「崑曲」在臺灣的流布與發展

據《福建地方戲劇》一書中〈崑曲〉一節所載，早在明代萬曆

❾ 陸萼庭《崑劇演出史稿（修訂本）》，頁495。

年間，崑曲就從蘇州流傳到了福建。❿明末清初以來，自中國大陸福建、廣東移民至臺灣的漢人日益增多。這些來自閩、粵的移民，是否也將崑曲帶至臺灣？關於崑曲於何時、以何種形式傳至臺灣，由於文獻記載有限，不易查考。

在目前所見的文獻中，涉及臺灣與崑曲關係的最早記載，與一場因演出《長生殿》而引發的政治風波有關。清康熙二十八年（1689），正值孝懿皇后去世未滿百日的國喪期間，幾位在京官員，醵資觀看洪昇《長生殿》一劇的演出，因而被言官奏劾。當時洪昇因此被「逐歸」，而因觀劇而被罷職的官員中，有「臺灣太守翁世庸」。⓫然而遍查清代《臺灣府志》，歷任臺灣知府中，並無「翁世庸」之名；據此推斷，翁世庸當於赴任前即遭罷職。若此，這位喜愛崑劇的知府，應該沒有機會將崑曲帶到臺灣。

能直接說明清代臺灣崑曲活動的文獻，則是原立於蘇州梨園公所的〈翼宿神祠碑記〉。清乾隆四十餘年，各地班社及熱心崑曲的人士捐款重修奉祀崑曲祖師爺的「老郎廟」。〈翼宿神祠碑記〉立於乾隆四十八年（1783），碑文中記載了乾隆四十五年（1780）七月至四十六年五月間的捐款名單，其中有「臺灣局」捐款「六三錢三十一兩」一條。相較於其他捐款的班社、局，「臺灣局」的捐款

❿　參見陳雷、劉湘如、林瑞武《福建地方戲劇》，福州：福建人民出版社，1997年，頁96-96。

⓫　洪昇友人陳奕禧〈得子厚兄京師近聞志感〉一詩自注曰：「友人洪感思編《長生殿》傳奇，同人醵分往觀。是時大行皇后之喪未滿百日，爲西臺黃六鴻筆所劾。讀學朱典、檢討趙執信、臺灣太守翁世庸皆落職。」轉引自胡忌、劉致中《崑劇發展史》，頁378。

數額是比較大的。「所謂『局』是梨園的行會組織,『臺灣局』表示當時至少有兩個以上的崑團存在;從其捐款數額可以推定他們當時經濟情況是不錯的」。❷據此碑記可知,清乾隆時期,臺灣確實有崑曲相關活動與組織。

雖然無法從文獻中考察清治時期臺灣崑曲活動與傳布的情況,但在臺灣流行的北管、十三腔、京劇中,確實包含了豐富的崑曲。民國三十八年(1949),不少曲友隨著國民政府遷居臺灣後,組成曲社,舉辦「同期」。此後,崑曲在臺灣日益發展,崑劇表演活動頗為頻繁;民國八十八年(1999),「臺灣崑劇團」成立,象徵崑劇在臺灣已生根、茁壯。

臺灣的崑劇唱演活動,可分為三期敘述:㈠1949年以前;㈡1949年至1990年;㈢1990年至今。以下即分別敘述。

㈡1949年以前的崑曲活動

此期的崑曲,主要被保存於臺灣十三腔、北管中。

1.十三腔中的崑曲

臺灣「十三腔」又名「十三音」、「十全腔」、「什音」、「聖樂」、「崑腔」等,主要流行於臺南、臺北、嘉義、彰化、高雄等地。十三腔的表演形態是器樂演奏與歌唱,並不作戲劇表演。除了

❷ 以上關於〈翼宿神祠碑記〉的記載與說明,參見洪惟助〈臺灣的崑曲活動與海峽兩岸的崑曲交流〉一文,收入國立傳統藝術中心籌備處編《千禧之交——兩岸戲曲回顧與展望學術研討會論文集》,臺北:國立傳統藝術中心籌備處,2000年1月,頁24。

用於地方廟會活動與民間婚喪喜慶等場合，十三腔也在文廟、武廟祀典中擔負演奏的任務。

十三腔的音樂內容，據昭和三年（1928）林登雲於嘉義編輯、石印出版的《典型俱在》所載，主要包括：祀典音樂、崑腔、大小牌、詞曲小調等四大部分。《典型俱在》所載崑腔，有《天官賜福》、《富貴長春》、《卸甲、封王》、《封相》等完整戲齣，又有《琵琶記·墜馬》、《長生殿·絮閣、彈詞》、《邯鄲記·掃花》《鐵冠圖·詢圖》、《西廂記·佳期》、《紫釵記·陽關、折柳》、《鐵冠圖·刺虎》、《玉簪記·琴挑》、《孽海記·思凡》等折部分曲詞。經過比對，十三腔中「崑腔」的唱詞、工尺，與崑曲譜所載大致相同。

十三腔中的大小牌、詞曲小調，則多為明清以來流傳的時調小曲。由於這些時調小曲旋律細膩委婉，風格近崑腔，因此民間藝人混稱為「崑腔」。

2.北管中的崑腔

「北管」曾是臺灣各地普遍流行的樂種、劇種。臺灣所謂「北管」是相對於「南管」的稱呼。廣義的北管泛指明末清初以來陸續自中國大陸傳到臺灣的非閩南戲曲、音樂，包括了清初「花」、「雅」二部戲曲和音樂。臺灣北管系統中，與崑曲有關的音樂，主要有兩部分，一是被北管藝人稱為「崑腔」的音樂；另一部分則被保存在北管嗩吶牌子中。北管藝人所稱的「崑腔」，則又包括兩種類型：一為扮仙戲；二為俗稱「幼曲」或「大小牌」的曲目；後者即是上述「十三腔」中崑腔、大小牌、詞曲小調等三部分。以下，分別介

紹北管「扮仙戲」與「嗩吶牌子」中的崑曲。

(1)北管崑腔扮仙戲

甲.《天官賜福》：與《與眾曲譜》等曲譜之〔賜福〕內容大致相同，其音樂內容爲北曲之黃鐘宮聯套：〔醉花陰〕、〔喜遷鶯〕、〔刮地風〕、〔水仙子〕、〔煞尾〕。

乙.《富貴長春》：爲北曲之仙呂宮聯套：〔點降唇〕、〔混江龍〕、〔油葫蘆〕、〔天下樂〕、〔清江引〕、〔尾聲〕。

丙.〈封相〉：爲北曲之仙呂宮聯套：〔點降唇〕、〔混江龍〕、〔村里迓鼓〕、〔後庭花〕、〔北梧桐兒〕、〔尾聲〕。

丁.〈卸甲〉：爲北曲之南呂宮聯套：〔點降唇〕、〔一枝花〕、〔四塊玉〕、〔烏夜啼〕、〔尾聲〕。

(2)嗩吶牌子

北管「牌子」是指由嗩吶及打擊樂器合奏的音樂；部分牌子原有唱詞（稱「掛詞牌子」），近時因較少演唱，多已失傳。北管牌子名稱，多數與南北曲曲牌名稱相同，但其中頗有因形近、音近而產生的訛字。現今僅存的少數牌子唱詞，經比對，唱詞與明清傳奇中的曲詞大致相同。如以〔醉花陰〕、〔喜遷鶯〕、〔刮地風〕、〔四門子〕、〔北尾聲〕五支曲牌聯綴組成的北管成套牌子「大報」，即出自即出自明代王濟《連環記·問探》。北管另一成套牌子「倒旗」，包括〔醉花陰〕、〔喜遷鶯〕、〔刮地風〕、〔四門子〕等四支曲牌；經比對，實出自清代李玉所撰傳奇《麒麟閣》中《三擋》一齣。由「母身」、「清」、「讚」三章組成的北管牌子〔普天樂〕，

其「母身」實爲明代梁辰魚《浣紗記·打圍》中第一支〔普天樂〕，「讚」則爲〈打圍〉第二支〔朝天子〕。又如，北管孤牌〔醉太平〕前半，與《浣紗記·打圍》第一支曲〔北醉太平〕大致相同。

北管牌子不但用於單獨唱奏，也被運用在北管福路、西路兩派戲劇中。如福路戲《秦瓊倒銅旗》中所運用的曲牌，爲南北曲的雙調〔新水令〕合套與南北曲黃鐘宮〔醉花陰〕合套。西路戲《扈家莊》中，也運用了南北曲黃鐘宮〔醉花陰〕套。

㈢1949年至1990年臺灣崑曲活動

1.曲會與社團活動

此一時期的崑曲活動，以曲會和社團活動爲主。1949年，部分崑曲曲友隨國民政府遷居臺灣。這些曲友來臺灣後，仍時常舉辦曲會。1949年9月第一週，由陳霆銳、徐炎之、周雞晨三人發起崑曲第一次曲敍，並以「同期」爲名；其後每兩週舉行曲會一次，至今已持續舉辦五十餘年，舉辦曲會至今已超過一千三百餘次。建社之初，曲會於各曲友寓所輪流進行；其後則陸續於臺北市臺灣電力公司福利社力行室、僑光堂、羅馬花園廣場大廈等處舉行。

除「同期」外，1951年夏煥新、焦承允、王鴻磐、周雞晨等人，又組「蓬瀛曲集」，每兩週聚會一次，與「同期」隔週交錯舉行。早期參加「蓬瀛曲集」者以老曲友爲主，「同期曲會」參加者則以年輕曲友、學生爲主。近期，兩曲會參加者大致相同。曲友慣稱「同期曲會」爲「大同期」，稱「蓬瀛曲集」爲「小同期」。「同期曲會」與「蓬瀛曲集」的活動形態，除清唱外，又學習身段，多次舉

辦年度公演活動。

民國四十年代初期，有多所大學、中學成立崑曲社團。首先成立的是臺北一女中崑曲社，其後相繼成立崑曲社團的學校有：臺灣大學（民國46年）、臺灣師範大學（民國46年）、西湖商職（民國48年）、政治大學（民國58年）、銘傳商業專科學校（民國60年）、中央大學（民國62年）、中興大學（民國64年）、東吳大學（民國69年）、輔仁大學（民國79年）、光仁中學（民國80年）。除了師大崑曲研究社由夏煥新、蔣復璁等人指導，其餘學校崑曲社團，都由徐炎之、張善薌夫婦指導。

徐炎之幼年曾從母舅學習吹笛，於就讀北平師範大學期間，參加北京曲社活動，曾得吳梅、王季烈、劉鳳叔、溥侗等著名曲家的賞識與指導。任職於交通部期間，徐炎之曾參加南京「公餘聯歡社」崑曲組，並曾灌錄崑曲唱片。徐炎之與夫人張善薌來臺灣後，除主持曲會活動，並熱衷於發揚崑曲，指導各校崑曲社團。民國七十四年（1985），獲教育部頒贈「第一屆民族藝術薪傳獎」。

為感念徐炎之夫婦的指導，其受業弟子於民國七十六年（1987），徐氏九十嵩壽時，成立「水磨曲集」，以傳承、推廣崑曲、提升表演藝術水準。此團的成員，大多為徐氏夫婦於各大專院校所指導的學生。水磨曲集於成立後，即不定期舉辦公演活動。於張善薌、徐炎之兩人先後去世後，水磨曲集資深團員也赴各大專院校崑曲社，擔任教學與指導工作。

2.臺灣京劇團演出的崑劇

除了西皮、二簧外，崑腔也是京劇中的重要聲腔之一。早期的京劇班社與演員，都以「崑亂不擋」為最高標準；著名京劇演員與

票友，也都擅演崑劇。自清末至今，保留在京劇團裡經常演出的崑曲劇目，約有八十餘齣。❸於清光緒年間，即有徽班來臺灣演出。光緒十七年（1891），臺灣布政使司唐景崧，自上海聘請京調班來臺灣，爲其母親祝壽。❹日治時期，又陸續有京劇班社自大陸來臺灣演出。自此，京劇成爲臺灣各劇場經常演出的劇種之一；本土的京劇班社與票房，也相繼成立。

　　清治與日治時期，在臺灣的中國大陸京班，與臺灣本土京班、票房，曾演出、學習哪些崑曲劇目，由於目前所見文獻並不完整，因此無法詳細敘述。民國三十八年（1949）以後，以遷居臺灣的大陸京劇演員爲主要成員的民間劇團與軍中劇團，所演的劇目中，仍有多齣崑曲劇目。據魏子雲先生整理，臺灣的京劇團演出過的崑曲劇目如下：

⑴武戲

　　《安天會》（花果山、蟠桃會、偷桃、盜丹、鬧天宮）、《水簾洞》、《火焰山》、《金錢豹》、《哪吒》、《扈家莊》、《岳家莊》、《通天犀》、《界牌關》、《狀元印》、《單刀會》、《蘆花蕩》、《祥梅寺》、《甯武關》、《盜仙草》、《盜庫銀》、《水漫金山》、《擋馬》、《夜奔》、《探莊》、《挑滑車》、《豔陽樓》。

❸　關於京劇中的崑曲，及常見劇目，參見洪惟助主編《崑曲辭典》上冊，宜蘭：國立傳統藝術中心，2002年5月，頁22-23。

❹　參見徐亞湘《日治時期中國戲班在臺灣》，臺北：南天書局，2000年3月，頁10-11。

⑵文戲

《春香鬧學》、《遊園驚夢》、《拾畫叫畫》、《佳期》、《拷紅》、《思凡》、《下山》、《喬醋》、《跪池》、《秋江》。

⑶吹腔

《販馬記》（哭監、寫狀、三拉、團圓）、《百花贈劍》、《漢明妃》。**⑮**

除以上所列，京劇團常以《天官賜福》、《封相》等崑腔戲為開場吉慶戲；每值農曆歲末，京劇團的封箱儀式中，也常演出《封相》一齣，取其與「封箱」之諧音。

㈣1990年後臺灣崑曲活動

在徐炎之夫婦去世後，由他們指導的大專院校崑曲社團活動日益減少，甚至紛紛解散；臺灣的崑曲活動也因此日趨岑寂。為保存、發揚崑曲藝術，臺灣大學教授曾永義、中央大學教授洪惟助等人，於民國八十年（1991），倡議辦理「崑曲傳習計畫」。該計畫於1991年至2000年間，共舉辦六屆，每屆為期一年至一年半。前三屆由行政院文化建設委員會主辦，中華民俗藝術基金會承辦，由曾永義擔任主持人，洪惟助擔任總執行。第四屆以後由文建會國立傳統藝術中心主辦，國立國光戲劇藝術學校承辦（1999年，國光與復興合併，改制為臺灣戲曲專科學校後，由臺灣戲專承辦），由洪惟助主持。崑曲傳習

⑮ 以上轉引自洪惟助〈臺灣的崑曲活動與海峽兩岸的崑曲交流〉，頁27。



計畫除了開設唱曲班、崑笛班，並舉辦專題講座。傳習計畫的師資，則包括了臺灣、香港、中國大陸、美國等地曲友、學者及崑劇團傑出演員。自開辦以來，參加者超過四百人；其中包括小學至大學各級教師、大學生、研究生及社會人士。在國內外師資的啓發與教導下，崑曲傳習計畫不但爲臺灣培育出傳統戲曲最堅強的支持者與推廣者，也造就了許多唱曲、撇笛人才，部分學員也能登臺演出。自第四屆開辦，除招收一般學員外，另成立「藝生班」，吸收優秀曲友，和國光、復興兩劇團京劇演員。第五屆開始，並培養崑劇文、武場人才。經密集訓練後，這些「藝生」的崑劇演出，都已達到一定的水準。

1999年秋天，「臺灣崑劇團」正式登記立案成立。臺灣崑劇團團員以「崑曲傳習計畫」藝生班成員爲基礎，首任團長爲洪惟助。臺灣崑劇團已能演出六十餘個折子戲，和《爛柯山》、《牡丹亭》兩個串本戲。臺灣崑劇團於2004年獲得文建會「演藝扶植團隊」。

「水磨曲集」至今持續從事崑曲教學與演出活動，曾於1998年及2001年，獲選爲文建會「演藝扶植團隊」。1996年，前陸光國劇隊演員吳陸森及其夫人尙德敏，邀集原三軍劇團演員，組成「絲竹京崑劇團」，不定期演出京劇、崑劇。

2000年，首屆中國崑劇藝術節在江蘇蘇州舉辦。以「臺灣崑劇團」團員爲主組成的「臺灣聯合崑劇團」，於4月4日上午和晚間演出《琴挑》、《亭會》、《跪池》、《下山》、《連環記・小宴》、《遊園驚夢》等折子戲，獲得各界好評。

爲了響應推廣崑曲與文學，應平書等人於2000年發起成立「中華戲曲與文學推廣協會」。此會除開設崑曲唱曲及身段學習相關課

程外，也曾舉辦崑曲演出及戲曲講座，並曾組團赴中國大陸進行崑曲交流。

㈤兩岸崑曲的交流

　　兩岸開放交流以後，兩岸崑曲交流十分頻繁。1992年10月3日至6日，大陸旅美崑劇演員華文漪、史潔華，受邀來臺灣，與臺灣大鵬劇團京劇小生演員高蕙蘭，合作演出《牡丹亭》。這次演出，不但是臺灣歷年來最大型的崑劇演出活動，也是兩岸演員合作崑曲演出的第一次。為配合此次演出，兩廳院同時舉辦了「崑曲之美講座」、「湯顯祖與崑曲藝術研討會」、「崑曲資料展」；盛大的活動，使更多民眾接觸到崑曲藝術之美。

　　同年（1992）十月底，國際新象文教基金會邀請「上海崑劇團」來臺灣公演；這是中國大陸職業劇團到臺灣的首次演出。其後，1993年「浙江崑劇團」、1994年「江蘇省崑劇院」也相繼受邀到臺灣演出。其他大陸崑劇團及傑出演員，也陸續受邀至臺灣公演或作示範表演。其中較大型的活動有：1997年，上海崑劇團、北方崑曲劇院、浙江省京崑劇院、湖南崑劇團、江蘇省蘇崑劇團等五大崑劇團一行九十餘人，組成「中國崑劇藝術團」，受新象文教基金會邀請抵臺灣演出。2000年12月至2001年1月，新象文教基金會主辦「跨世紀千禧崑劇菁英大匯演」；此次活動中，來自大陸的「浙江京崑藝術劇院」、「上海崑劇團」、「江蘇省崑劇院」、「湖南崑劇團」、「永嘉崑劇團」等崑劇團，與臺灣的「臺灣崑劇團」、「水磨曲集」輪番演出，是歷年來規模最大的崑曲匯演。

　　2004年，在兩岸學者與演員的合作之下，在臺灣推出「連臺本

戲《長生殿》」與「青春版《牡丹亭》」的演出及系列講座等相關活動。兩次演出主要都由「江蘇省蘇州崑劇院」的演員擔任。《長生殿》由大陸崑曲學者顧篤璜負責劇本整理及總導演，臺灣學者汪其楣任表演藝術指導。至於「青春版《牡丹亭》」劇本，則由知名作家白先勇與臺灣學者華瑋、張淑香、辛意雲共同編定；燈光設計、舞臺設計、舞蹈設計，也都主要由臺灣藝術工作者完成。

　　除了公演外，大陸傑出崑劇演員，也多次受邀至臺灣從事教學工作。「崑曲傳習計畫」與「臺灣崑劇團」、「水磨曲集」等團體，先後邀請的大陸師資，幾乎囊括大陸各崑劇團所有優秀演員、樂師。在臺灣期間，大陸崑劇演員、樂師，不但指導臺灣曲友、專業演員，也經常受邀赴各大學、中學示範演出，達到推廣崑曲藝術的功效。

四、臺灣崑曲研究的重要成果

　　為了長期研究崑曲，並蒐藏崑曲相關文物、史料，國立中央大學中文系教授洪惟助於1992年1月成立「中央大學戲曲研究室」。十餘年來，中央大學戲曲研究室所蒐藏的文物有二百餘件，包括明清以來戲曲家及崑劇藝人書畫、清代和民初線裝書、清乾隆以來名家所藏所抄珍貴曲譜、樂器、戲服、戲船模型等。又有書籍六千餘冊，期刊二千餘冊，影音資料近四千種。該研究室成立以來，執行有關崑曲的研究計畫有：崑曲辭典編纂計畫、崑劇研究資料索引編輯計畫、崑劇藝人及戲曲學者訪問調查計畫、臺灣北管崑腔調查研究計畫、臺灣崑劇活動史等。2002年5月，洪惟助主編的《崑曲辭典》正式出版。這是全世界第一部崑曲辭典，也是兩岸學者合作完成的第

一部戲曲專業辭典。

　2002年底，由洪惟助主編、中央大學戲曲研究室編輯的「崑曲叢書・第一輯」也出版面世；包括：陸萼庭《崑劇演出史稿（修訂本）》、曾永義《從腔調說到崑劇》、周秦《蘇州崑曲》、周世瑞與周攸《周傳瑛身段譜》，及洪惟助主編《崑曲研究資料索引》、《崑曲演藝家、曲家及學者訪問錄》等六種。叢書所收著作，包含重要崑劇史料與兩岸戲劇學者重要研究成果。

　自清乾隆以來，臺灣即有崑劇相關活動。對於清治時期臺灣崑劇團體的活動情形，雖然未見詳細的記述，但崑曲仍保留在十三腔、北管、京劇等樂種、劇種之中。在民間藝人的觀念中，對於「崑腔」的細膩與優雅，給予極高的肯定，甚至認為是最高境界的音樂和戲曲。由此也可說明，崑曲早已融入於臺灣傳統祀典與婚喪禮儀中，雖然「曲高」，卻未必「和寡」。

　1949年以後，隨著大陸曲友來臺，崑曲不但在曲社傳唱，也開始擴及到各大專院校。1991年「崑曲傳習計畫」開辦後，不但使臺灣傳統戲曲愛好人數逐年增多，更培育出崑曲唱曲、吹笛人才與專業演員。在此基礎上成立的「臺灣崑劇團」，則象徵崑劇不但已在臺灣扎根，且已日漸成長。

　1992年開始的兩岸崑劇演藝交流，使臺灣觀眾經常有機會觀賞高水準的崑劇演出。大陸傑出崑劇演員在臺灣進行的教學、示範演出等活動，也促使崑劇在臺灣更受歡迎、喜愛。在中國戲劇史上，許多劇種都從崑劇汲取養分，提昇表演藝術水準。深切期望臺灣各劇種演員，也能因觀摩崑劇演出，而使其藝術臻於更高的境界。

　　除了演出與推廣，臺灣在崑曲研究方面的成果也頗爲豐碩。《崑曲辭典》與「崑曲叢書」的問世，不但加強了兩岸戲曲學者學術研究的合作關係，也增加了崑曲研究的深度與廣度。

　　在臺灣戲曲史上，崑劇的地位不容被忽視；尤其當崑劇被聯合國教科文組織列爲「人類口述和非物質遺產代表作」後，臺灣更不應自外於保存、發揚崑劇的行列。崑劇已在臺灣扎根、成長，相信日後更能茁壯，且開花結果。

五、參考資料

陸萼庭《崑劇演出史稿（修訂本）》，臺北：國家出版社，2002 年
　　12 月。

曾永義《從腔調說到崑劇》，臺北：國家出版社，2002 年 12 月。

周秦《蘇州崑曲》，臺北：國家出版社，2002 年 12 月。

洪惟助主編《崑曲研究資料索引》，臺北：國家出版社，2002 年 12
　　月。

洪惟助主編《崑曲演藝家、曲家及學者訪問錄》，臺北：國家出版
　　社，2002 年 12 月。

洪惟助主編《崑曲辭典》，宜蘭：國立傳統藝術中心，2002 年 5 月。

吳新雷主編《中國崑劇大辭典》，南京：南京大學出版社，2002 年
　　5 月。

中國戲劇家協會藝術委員會、中國崑劇研究會編《中國戲曲藝術教
　　程（試用本）》，南京：江蘇人民出版社，1991 年 12 月。

胡忌、劉致中《崑劇發展史》，北京：中國戲劇出版社，1989 年 6
　　月。

顧篤璜《崑劇史補論》，南京：江蘇古籍出版社，1987 年 10 月。

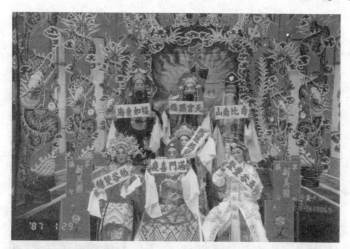

圖1. 臺中新美園北管劇團，於臺中市中興堂演出崑腔扮仙
　　戲《天官賜福》，1996年6月。

圖2. 崑曲「同期」曲會活動：徐炎之（左）擫笛，蔣倬民
　　拍曲。1982年1月。（李閏東提供，中央大學戲曲研
　　究室翻拍）

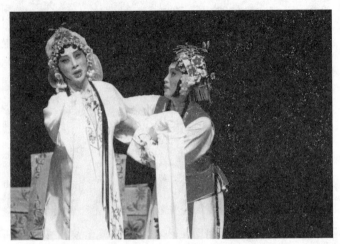

圖3. 臺灣崑劇團演出《牡丹亭·離魂》陳美蘭（左）飾杜麗
　　娘，楊麗娟飾春香。2000年7月。

圖4. 臺灣聯合崑劇藝術團於首屆中國崑劇藝術節演出後，
　　團員與兩岸專家學者合影。2000年4月4日於蘇州市文
　　華曲藝廳。

圖5. 第六屆崑曲傳習計畫授課情形。1999年12月26日。

圖6. 中央大學戲曲研究室所收藏部分崑曲文物，於國家圖
　　書館展覽廳展出。1992年10月。

拾壹、四平戲

徐亞湘[*]

　　四平戲爲臺灣清治及日治時期相當重要的劇種之一，早期因音近的關係而有四平、肆評、四評、四棚等不同的寫法，因其演唱正音、正字，加以多演歷史袍帶戲齣及偏重熱鬧武打，在當時的外臺戲市場中與亂彈戲鼎足而立，深受全臺民眾喜愛。終戰後，四平戲仍維持一段時日的榮景，並成爲客家地區重要的劇種。待二十世紀五十年代，客家改良大戲、歌仔戲漸爲外臺戲市場主流之後，四平戲急速衰敗，戲班一一解散，藝人因多屬客籍之故，大部分改搭了客家戲班，同時將四平戲的表演、劇目與音樂植入，與客家戲曲進行了一次藝術上的融合與交流。

　　晚近學界對本地劇種的研究已經取得了不錯的成績，唯獨四平戲長期以來一直乏人關注，就四平戲在臺灣戲曲發展過程中的歷史價值和位階而言，似此的缺漏是令人不解和遺憾的。

　　本單元即在文獻史料的基礎上，加上日治時期報刊戲曲相關報

*　　文化大學戲劇系副教授兼主任

導及近年筆者參與四平戲調查研究、錄影保存相關計畫的心得經
驗，嘗試爲臺灣四平戲初步建構其歷史發展形貌。

一、歷史源流

　　關於四平戲傳入臺灣的確實年代已難查考，來源也是眾說紛
紜，有言源自廣東潮州、❶潮州府饒平戲者，❷有疑來自中國大陸江
南、廣東漢劇者，❸也有人認爲是從閩南傳入的。❹筆者則從四平腔、
四平戲的源流考探來說明臺灣的四平戲與閩南四平戲有較直接的關
係。

(一)從四平腔到四平戲

　　至遲於明代萬曆年間，四平腔已經成爲一獨立的聲腔。

　　據顧起元《客座贅語》言，四平腔「乃稍變弋陽而令人可通者」，
中國大陸戲曲研究者陸小秋、王錦琦二人更進一步地指出，弋陽腔
傳入徽州之後，因其「不協管弦」、「不協宮調」的特性，方便藝
人「錯用鄉語」、「改調歌之」，與當地語言音調結合而形成徽州
腔。後來又受到傳入徽州的崑山腔影響，在唱腔上起了變化，具備

❶　連橫的《臺灣通史》及日人片岡嚴的《臺灣風俗志》即持此說。

❷　何昌林〈第一個吃螃蟹的人——許常惠與他的《臺灣音樂史初稿》〉，《音
　　樂研究學報》，3期，1994年，頁70。

❸　許丙丁〈臺南地方戲劇（二）〉，《臺南文化》，4卷3期，1955年，頁21。

❹　福建戲曲研究者林慶熙於〈人同宗，藝同源：海峽兩岸血緣深〉一文即持
　　此說。

獨立性格的四平腔因而形成。**❺**

　　徽州一帶的四平腔後來更進一步地吸收崑山腔的營養，而發展成崑弋腔。崑弋腔唱腔仍屬曲牌體，但由於滾調的充分運用，使得曲牌體變得十分靈活。徽州一帶的藝人稱崑弋腔為「崑平調」，江西貴溪一帶的坐堂班則稱此為「四崑腔」、「崑平」或「四崑」，由此可見崑弋腔與四平腔和崑山腔間的密切關係。日治時期臺南黃茂生（即黃欣，1885-1941）之〈迎神竹枝詞〉所言「神輿繞境鬧紛紛，鑼鼓鏗鏗徹夜喧；第一擾人清夢處，大吹大擂四平崑。」**❻**中之「四平崑」，或有可能是此處所言之崑弋腔。

　　明末至清初，四平腔仍為當時南方各省流行的聲腔，並且已經從安徽、江西等地流傳至閩南一帶。四平腔後來一方面漸次演變為另種聲腔，如吹腔，一方面也在一些劇種中大致保持原來的形式繼續生存下來。另外，就是形成了以演唱四平腔為主的獨立劇種——四平戲。

　　被稱之為四平戲的劇種，最初僅見於福建一地。據《中國戲曲志・福建卷》的記載，四平腔曾分三路傳入福建，形成三個四平戲劇種，分別是閩北的庶民戲，現稱閩北四平戲，相傳明末即已傳來；**❼**二為閩中的「詞明戲」；三為閩南俗稱大戲、老戲的閩南四平戲。**❽**

❺　陸小秋、王錦琦〈徽劇聲腔的三個發展階段〉，《戲曲研究》，7輯，1982年，頁175-180。

❻　同註**❷**，頁22。

❼　劉湘如〈福建發現的古老劇種庶民戲〉，《戲曲研究》，12輯，1984年，頁225-226。

❽　中國戲曲志編輯委員會《中國戲曲志・福建卷》，北京：文化藝術出版社，1984年，頁10。

　　清人蔡奭於其《官音匯解釋義》中記載乾隆時期閩南流行的聲腔「做九角，（正）唱四平」，指的就是後來所稱的閩南四平戲，這早期行當爲三生、三旦、三花等九角的閩南四平戲，「演唱時配上大鑼、大鼓，頗具弋陽腔『其節以鼓，其調喧』的藝術特色。但因加上了管弦樂器伴奏，又具有崑曲的風格，故有『四平崑』之稱。擅長表演袍甲武戲。」❾清代中葉之後，因爲受到廣東海陸豐西秦戲和潮州外江戲的影響，逐漸吸收吹腔、梆子和皮黃音樂，因而與閩北四平戲有所區別。後閩南四平戲傳到閩西龍岩、漳平、上杭等地，❿因班中師傅多來自粵東饒平，故又稱之爲饒平戲。⓫

㈡從老四平到新四平

　　相傳臺灣四平戲早期有「大鑼鼓戲」、「老四平」之稱，日治之後的四平戲，因演唱音樂內容的改變又被稱爲「改良四平」或「新四平」。⓬

　　「臺灣一些老藝人猶知四平的最早戲劇型態是大鑼鼓戲，只用嗩吶、鑼鼓，而不用弦樂器。」⓭此處邱坤良所言民間「老四平」的藝術型態，與黃茂生〈迎神竹枝詞〉中所言「大吹大擂四平崑」以

❾　《中國戲曲劇種大辭典》，上海：上海辭書出版社，1995年，頁717。

❿　中國藝術研究院音樂研究所研究員何昌林對此有不同的看法，他認爲光緒年間用「潮州土官話」演唱皮黃腔的饒平「四平──正字」戲班，一方面向閩南漳州、閩西龍岩發展，另一方面則渡海進入臺灣。

⓫　同註❽。

⓬　邱坤良《日治時期臺灣戲劇之研究》，臺北：自立晚報文化出版部，1992年，頁170-171。

⓭　同上註。

嗩吶伴唱曲牌的「四平崑」近似。另外，我們再以閩南四平戲後臺的伴奏樂器「主要是鑼、鼓、吹」，「鑼鼓聲響大」的這樣的音樂特點加以對照印證，⑭更使我們相信臺灣老四平「大吹大擂」的音樂特質與閩南四平戲間有著極其密切的關係。

日治之後，演唱曲牌的「老四平」表演型式已不復見，代之而起的是演唱皮黃的「改良四平」、「新四平」。這裡我們不禁懷疑，到底是什麼原因促使其在音樂上做大幅的改變？而四平戲傳來臺灣的原始型態，只是單純演唱曲牌而沒有任何皮黃腔音樂嗎？

中國藝術研究院音樂研究所研究員何昌林認為，臺灣的四平戲乃光緒年間傳自「老四平──老正字」而後改唱皮黃腔的潮州饒平戲，此說是與近代演唱皮黃的「改良四平」、「新四平」的音樂形式相符，但這卻未解決「大鑼鼓戲」、「老四平」之疑。所以，筆者推測四平戲傳入臺灣的初期樣貌，有可能是閩南四平戲於清代中葉在原來演唱曲牌的基礎上，加上了吸收自西秦戲、外江戲的皮黃唱腔的「曲牌、板腔二體共存」型態。後來隨著觀眾審美趣味的改變，為求更具市場競爭力，四平戲班於是將演唱曲牌的「老四平」音樂慢慢遞減，最後，終於蛻變轉型成純唱皮黃腔、與北管西皮派音樂近似的「改良四平」、「新四平」。⑮中國大陸聲腔研究專家流沙則認為臺灣的「老四平」傳自漳州的閩南四平戲，「新四平」則

⑭　同註❽。

⑮　《臺灣に於ける支那演劇及臺灣演劇調》一書中「劇の種類」言及「四棚」時談到「曲調は西皮にして弔鬼の樂器を使ふ」。呂訴上於《臺灣電影戲劇史》中亦言四平戲的「曲調是北管的西皮派」。

傳自粵東饒平的饒平戲，二者先後傳入臺灣，⑯這樣的說法亦有其參考價值。

二、分期特色

四平戲於清治時期的發展，因欠缺相關文獻資料，所以我們並不清楚它的活動狀況。不過，據張啓豐的研究，清治晚期臺中龍井林家大房林永尙所組織的「青籠班」，即是專門演出四平戲。⑰日治時期則是四平戲的發展高峰，不僅在大戲劇種中與亂彈戲同爲外臺演劇的主流，戲班眾多，名伶輩出，同時，亦曾有過短暫進入戲園內臺作商業演出的紀錄。終戰初期，四平戲班集中於桃園地區湧現，活躍於北臺灣，榮景維持至1960年代，但後受外臺戲生態改變的影響而沒落消亡。現即針對四平戲於日治時期和終戰後這兩個歷史階段的發展和變遷，作進一步的考證與分析。

㈠日治時期

日治初期，四平戲已是臺灣民眾喜聞樂見的劇種之一。明治四十二年（1909）《臺灣日日新報》的一則報導就曾指出，日治初期

⑯ 2001年8月31日流沙於苗栗「兩岸客家表演藝術研討會」上講評徐亞湘〈臺灣四平戲的發展與變遷〉之看法。

⑰ 張啓豐《清代臺灣戲曲活動與發展研究》，臺南：成功大學中文系博士論文，2004年，頁215，另外，據陳健銘《野臺鑼鼓》一書記載，已逝四平戲藝人吳貴英之父吳九里，乃1894年自雲林某四平戲班學成出師，此若屬實，此亦可視爲日治之前的四平戲班活動資料。

雖然來自對岸的戲班渡臺商業演出大受歡迎，但這些「支那戲」班離開後，⓲臺灣劇界中，四平戲較諸於其他劇種更爲觀眾所喜愛，甚至有爲戲旦而「分黨爭鋒」的情形，⓳可見其有著廣大的群眾基礎。

　　就目前文獻顯示，第一個班名可考之職業四平戲班爲臺南市的新復興班，明治三十三年（1900）即有該班活動紀錄，班主爲七娘境的吳萬福，班中有名花旦大腳燦。⓴另外，明治四十四年（1911）年初在新竹城隍廟前演出的臺北復興鳳班，㉑也是早期知名的四平戲班。該班活動時間頗長，昭和二年（1927）復興鳳尚有二百二十天的演出紀錄。㉒

　　至遲在明治四十四年（1911），由王景永所整之中壢四平戲班大榮鳳也已成立，並開始嘗試於廟宇之臨時戲園演出，該年《臺灣日日新報》的一則報導載有其演出劇目、票價情形和四平戲有「小正音」別稱的相關記述。㉓觀察其演出劇目《九龍山》、《桃花山》、

㉘　過去日本政府和人民稱中國爲「支那」，稱中國人爲「支那人」，稱中國戲爲「支那戲」，此二字帶有某種程度的貶義。民國二十年（1931），國民政府曾一度訓令外交部知會日本，往後若見使用「支那」二字的公文書，將斷然拒絕接受。

㉙　〈鶯啼燕語〉，《臺灣日日新報》，3280號，明治四十二年（1909）四月九日。

⓴　同註❷，頁20。

㉑　〈新竹通信·觀劇墜地〉，《臺灣日日新報》，3822號，明治四十四年（1911）一月十一日。

㉒　《臺灣に於ける支那演劇及臺灣演劇調》，臺北：臺灣總督府文教局社會課，1928年，頁4。

㉓　〈新竹通信·設園演劇〉，《臺灣日日新報》，4025號，明治四十四年（1911）八月七日。

《大四洲城》等，武戲爲其明顯的劇目特色。大榮鳳班雖然以外臺
演出爲主，但偶而進入戲園演出的情形仍然持續。

同爲王景永所整之四平戲小榮鳳班最遲於大正四年（1915）亦
已成立。㉔該班乃上海戲師教成，全班皆爲男腳。受到來臺演出之中
國大陸戲班「男女合演」的影響，小榮鳳在基隆哨船頭日式劇場基
隆座的演出，已經順應觀眾要求而有「嘉義三四女腳」參加合演。㉕
此後，日治時期的文獻未再出現四平戲班於戲園內臺演出的紀錄。

除了中壢有大、小榮鳳二班之外，日治中期宜蘭亦爲四平戲班
的集中地，大正二年（1913）宜蘭即有四班「四評戲」。㉖

中壢大榮鳳、小榮鳳皆維持至昭和十二年（1937）日人開始禁
戲曲（禁鼓樂）時方才解散。在此之前的昭和五年（1930）左右，王
景永又招桃園地區客籍男童女童各九名，成立一四平戲童伶班「小
榮鳳小班」，五年四個月後出師，當時班內教師是四平戲名伶杏心
仔旦及其女婿秋林仔旦。㉗另，當時大溪與鶯歌也分別組織過四平戲
童伶班「新錦鳳」和「柯仔合班」。㉘

除了臺北、桃園、宜蘭地區之外，日治時期全臺各地也都有四

㉔ 〈基隆新紉戲館〉，《臺灣日日新報》，5587號，大正五年（1916）一月
十七日。

㉕ 〈鶯啼燕語〉，《臺灣日日新報》，5659號，大正五年（1916）三月三十
日。

㉖ 〈戲界好運〉，《臺灣日日新報》，4807號，大正二年（1913）十月二十
五日。

㉗ 李國俊、徐亞湘《桃園縣四平戲調查研究》，桃園：桃園縣立文化中心，
1998年，頁60。

㉘ 同上註，頁63。

平戲班於各處衝州撞府。㉙

　　除了職業的四平戲班之外，此時，民間亦開始出現學習「四平」
音樂的子弟班。如明治四十四年（1911），有臺北社子的四平子弟
班「同志軒」參加大龍峒保安宮普渡演出的紀錄。㉚另外，彰化田尾
饒平厝的振樂園、社頭外三塊厝的玉順軒亦為四平子弟班，㉛臺南市
牛磨後亦有一班。㉜以上僅是見諸文獻的四平子弟班，相信實際的數
目應不止於此。四平子弟班的成立，標誌著四平戲於民間影響力的
擴大及長期滲透的結果。

(二)終戰後

　　經過日治末期「禁鼓樂」的艱困年代，終戰後，傳統戲劇又開
始蓬勃開展。終戰後的四平戲發展，主要集中在桃園縣和宜蘭縣二
地。

　　民國三十四年（1935）底，原中壢小榮鳳班班主王景永之孫王
年枕與莊榮利、陳井和、陳冉順、廖阿財等合股組織「小榮鳳」班
行藝，又稱「雜股仔班」。三年後，因股東們各有打算，「小榮鳳」
遂由股東之一的陳冉順獨資承接。㉝

㉙　同註㉒，頁1-13。

㉚　〈蟬琴蛙鼓〉，《臺灣日日新報》，4048號，明治四十四年（1911）八月
　　三十日。

㉛　林美容主編《彰化縣曲館與武館》，彰化：彰化縣立文化中心，1997年，
　　頁708、755。振樂園成立於大正年間，玉順軒則於大正初年即已成立。

㉜　陳保宗〈臺南の音樂〉，《民俗臺灣》，2卷5號，1942年，頁40。

㉝　徐亞湘主持《桃園縣本土戲曲、音樂團體調查計畫報告書》，桃園：桃園
　　縣立文化中心，1995年，頁35-38。

與此同時，內壢的四平戲後場樂師陳井和整小玉鳳、桃園江宗象整江榮鳳、❸原大榮鳳出身的徐金舉購入大榮鳳戲籠更名爲金興社、大溪新錦鳳出身的呂文德在八德組織華勝鳳、中壢的廖阿財在離開小榮鳳後自組新榮鳳、八音和後場樂師范天厚與八音藝人趙苟在新屋合組天勝鳳，加上稍後出身自天勝鳳的李進興、邱連妹夫婦所組的連進興、❸光復初期至1950年代，桃園地區計有八個四平戲班活動，數量爲日治時期的一倍，這顯示了當時戲業的榮景。在內臺戲興盛的時候，部分的這些外臺四平戲班還「吸收小戲的表演模式，加唱歌仔採茶，進入內臺演出」而成爲當時的改良戲班。❸

這些四平戲班除了在桃、竹、苗三縣的客家庄活動之外，同時也在北臺灣的閩南庄演出。❸而爲了爭取更多的戲路並與同業競爭，這些四平戲班此時亦因勢制宜地將口白改正音爲客語或閩南語。

戰後的四平戲班，除了上述桃園地區的八班之外，新竹關西尙有「紫星」、❸宜蘭有吳九里、貓仔古婆（小龍鳳班）之合班，民國三十五年（1946）吳九里之女吳貴英買下小龍鳳籠底，更班名爲「新龍鳳」行藝，後再於民國五十年（1961）左右以藝名「宜蘭英」爲班名整班迄今。❸

❸ 同上註，頁98-99。

❸ 同註❷，頁69、82、87、98。

❸ 劉新圓〈外來劇種對客家戲之影響〉一文，《苗栗縣客家戲曲發展史·論述稿》，苗栗：苗栗縣立文化中心，1999年，頁79。

❸ 同註❷，頁61、126。

❸ 鄭榮興總編纂《苗栗縣客家戲曲發展史·田野日誌》，苗栗：苗栗縣立文化中心，1999年，頁12。

❸ 陳健銘《野臺鑼鼓》，臺北：稻鄉出版社，1995年，頁179-183。

　　終戰後仍可見四平子弟班活動。如桃園北管子弟班同樂社於終戰初期曾聘杏心仔旦來社授藝，社員學成後曾登臺演出《薛武飛吊印》等四平戲齣。❹另據亂彈戲藝人劉玉鶯回憶，他的公公陳冉順曾於四十年代在永和教過一四平子弟班《青石嶺》等戲。❹不過，上述實屬鳳毛麟角之例，之後也未再聽聞有其他四平子弟班的活動。

　　1960年代，臺灣外臺戲生態環境發生劇烈的變化。主要是先後受到電影、電視等新興娛樂形式的影響，原來在戲院內臺營生的歌仔戲班和客家戲班因為經營困難而紛紛解散或轉向外臺發展。而這兩個劇種挾其語言通俗易懂，可親性高，加上劇目內容豐富多樣，表演隨意性強等的競爭優勢，迅速地成為外臺戲中大戲市場的主流，而四平戲、亂彈戲這些使用正音、劇目多偏屬歷史演義、表演程式性較強、規範較為嚴格的劇種的生存空間，則受到大幅地壓縮與排擠，漸漸地退出了外臺戲市場。

　　四平戲班在這樣的時空背景下受此衝擊，戲班一一解散，藝人改搭客家戲班或歌仔戲班，僅存的戲班為了尋求生機，開始以「日演四平，夜演採茶或歌仔」的演出形式突圍、應變，不過，這樣的情形維持時間亦不長久，最後終於轉變成純唱採茶或歌仔的戲班了。如紫星、連進興、金興社等後來改唱採茶，宜蘭英亦改演歌仔戲。職業的四平戲班在三十幾年前，就這樣地不敵大環境的改變而從臺灣的戲劇舞臺上悄然走下。

❹　同註❸，頁215。
❹　同註❷，頁41。

三、發展現況

　　雖然職業的四平戲班已經消失，但有部分資深四平戲藝人如大榮鳳出身的蔡梅發、大箍林至客家戲班擔任教席，傳授了四平戲的武功和身段，❷另，當時許多轉入客家戲班的四平戲演員也將四平戲的劇目、唱腔、表演及武戲特色植入，豐富了客家戲的藝術內容。

　　四平戲藝人吳貴英，生前因長期從事四平戲的演出工作卓有功績而獲得教育部民族藝術薪傳獎的肯定，這是政府公部門於四平戲消亡後唯一一次給予四平戲藝人在藝術成就上的肯定。

　　至於學界對四平戲的關注，則是始自民國八十三年（1994）由桃園縣立文化中心委託筆者主持的「桃園縣本土戲曲、音樂團體調查計畫」，當時首度挖掘出中壢地區於日治時期及戰後的四平戲班資料及其活動情形。❸隔年，桃園縣立文化中心再委託洪惟助主持「桃園縣傳統戲曲與音樂錄影保存及調查研究計畫」，四平戲的部分除了針對前次計畫進行補充之外，並恢復、錄影了四平戲傳統劇目《王妹子下山》一劇的演出。❹該年的全國文藝季桃園縣「陂塘采風」系列活動，主辦單位桃園縣立文化中心亦邀請中壢四平戲老藝人古禮達、莊玉英等，於龍潭南天宮戲臺演出四平戲傳統劇目《龍寶寺》

❷　同註❸。

❸　參見《桃園縣本土戲曲、音樂團體調查計畫報告書》，桃園：桃園縣立文化中心，1995年。

❹　參見《桃園縣傳統戲曲與音樂錄影保存及調查研究計畫報告書》，桃園：桃園縣立文化中心，1996年。

片段。再隔年，桃園縣立文化中心又委託中央大學李國俊主持「桃園縣四平戲調查研究計畫」，針對縣內四平戲老藝人及其子嗣進行田野訪談，進一步得出許多珍貴的口述歷史資料，對之前的調查成果起著很大的補充作用。❹

國立傳統藝術中心籌備處於民國八十六年（1997）起，爲期兩年，委託李國俊主持「四平戲錄影保存計畫」，❹恢復了《青石嶺》、《鳳凰山》、《五虎平西》、《乾龍關》、《薛武飛吊印》、《鴛鴦樓》、《西歧山》、《天貝山》、《朱雀關》、《平水關》等十齣傳統四平戲傳統劇目的演出，並進行錄影保存。❹

近年高甲戲、亂彈戲相繼步上四平戲的後塵而走入了歷史。一個劇種的興衰起落，如果站在戲劇史的角度觀察，它本是民眾審美趣味變化的反映，這是極其自然之事，若是我們瞭解了這樣的歷史規律，也就更能坦然面對發展的結果。

❹ 參見《桃園縣四平戲調查研究》，桃園：桃園縣立文化中心，1998年。
❹ 上述洪惟助、李國俊主持之計畫，筆者皆爲協同主持人。
❹ 國立傳統藝術中心已於2002年12月出版該計畫的影像成果《消逝的風華——臺灣四平戲》DVD一片。

四、參考資料

徐亞湘主編《日治時期臺灣報刊戲曲資料彙編》（一～五），宜蘭：
　　國立傳統藝術中心，排版中。

徐亞湘〈臺灣四平戲的發展與變遷〉，《兩岸客家表演藝術研討會
　　論文集》，苗栗：苗栗縣文化局，2001 年，頁 149-166。

鄭榮興總編纂《苗栗縣客家戲曲發展史》，苗栗：苗栗縣立文化中
　　心，1999 年。

徐亞湘〈四平腔之歷史源流探考〉，《復興崗學報》第 65 期，1998
　　年，頁 311-323。

李國俊、徐亞湘《桃園縣四平戲調查研究》，桃園：桃園縣立文化
　　中心，1998 年。

陳健銘《野臺鑼鼓》，臺北：稻鄉出版社，1995 年。

邱坤良《日治時期臺灣戲劇之研究》，臺北：自立晚報文化出版部，
　　1992 年。

中國戲曲志編輯委員會《中國戲曲志·福建卷》，北京：文化藝術
　　出版社，1984 年。

呂訴上《臺灣電影戲劇史》，臺北：銀華出版部，1961 年。

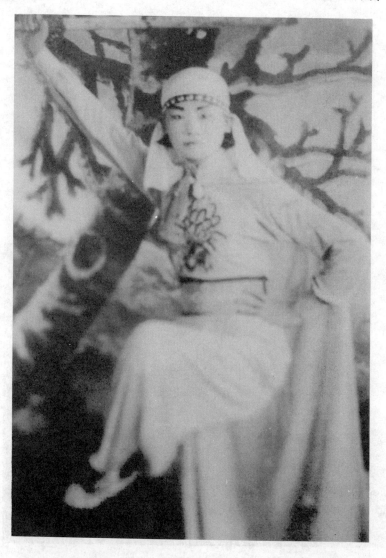

圖1. 四平戲老藝人莊玉英年輕時之戲裝照。(莊玉英提供、
　　徐亞湘翻攝)

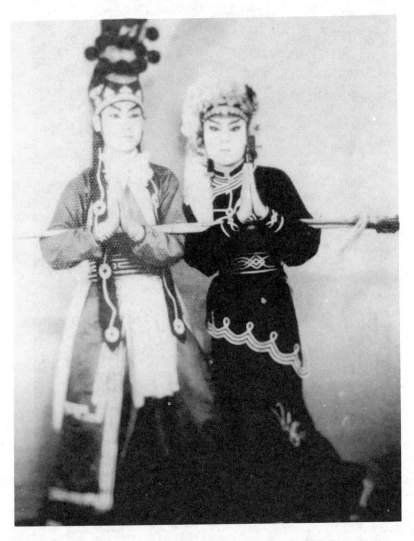

圖2. 四平戲老藝人莊玉英（左）於終戰初期之戲裝照。（莊
　　玉英提供、徐亞湘翻攝）

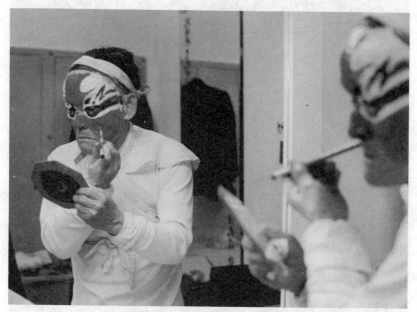

圖3. 四平戲老藝人古禮達演出前專注地勾臉。（柯能源攝）

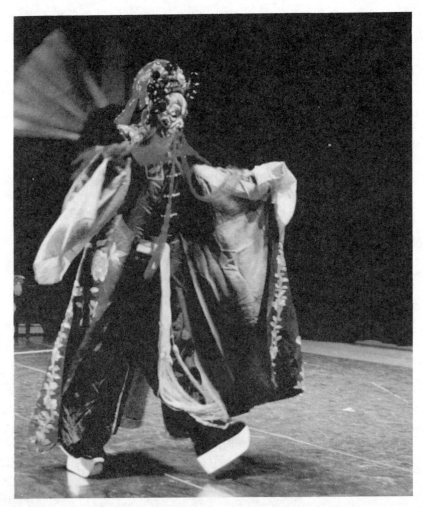

圖4. 四平戲老藝人古禮達於《青石嶺》中的演出。(柯能源攝)

拾貳、潮州戲

徐亞湘*

一、歷史源流

　　潮州戲，爲宋元南戲的一支，明代稱爲潮腔、潮調、泉潮雅調，後又有潮音戲、潮州白字戲等名，因活動中心在潮州並以潮州方言演唱而得名。長期以來，流行於廣東東部、福建南部等潮語區和香港、臺灣以及東南亞各國之潮人聚居地。

　　臺灣之有潮州戲，首見於清乾隆年間。乾隆十三年（1748），蔡奭在其匯編的說教閩南語《指南》一書中，列舉了當時臺灣演出的劇種，除崑腔、四平、亂彈等「正音戲」外，還包括泉腔及潮腔。❶

　　而另一個常被提到爲潮州戲在臺演出例證的是，乾隆年間任職臺灣任海防同知的朱景英，他的《海東札記》卷三〈記氣習〉（1773）

＊　文化大學戲劇系副教授兼主任
❶　轉引自汕頭市藝術研究室編《潮劇研究4——潮劇百年史稿》，北京：中國戲劇出版社，2001年，頁293。

載有乾隆中期臺南府城的戲曲活動狀況：

> 演唱多土班小部，發聲詰屈不可解，譜以絲竹，別有宮商，
> 名曰「下南腔」。又有潮班，音調排場，亦自殊異。郡中樂
> 部，殆不下數十云。❷

此潮班，很難確認指的是潮州戲，因為當時粵東潮州流行的劇種除
了潮州戲之外，還有演唱「官音」的潮州外江戲，對外地人而言，
他們都是來自潮州的「潮班」。如果此處所言之潮班確為潮州戲班，
即可證明當時臺南的潮州戲演出是相當熱絡的。

　　乾隆年間，臺南府城或有潮州戲的演出，同時，北臺灣的新莊
也出現了這樣的可能。乾隆四十四年（1779）的新莊〈重修慈佑宮
碑記〉中出現「義合班、廣鳳班、桂春班，各助戲一臺」的字樣，
據張啓豐從新莊地區開發史的角度進行觀察，認為當時新莊一地的
主要廟宇除了慈佑宮之外，關帝廟、三山國王廟皆為廣東移民所
建，而三山國王又為廣東潮、汕人的鄉土保護神，所以，這三班中
有可能包含潮州戲班，甚至全為潮州戲班，助戲以慶慈佑宮的重修
落成。❸

　　雖然上述所舉清治時期臺灣演出潮州戲的三個例子，除第一例
「潮腔」可以確定是潮州戲之外，餘二例尚待進一步查證。不過，
清治時期潮州戲曲在臺灣的演出是可以確定的。

❷　轉引自林鶴宜《臺灣戲劇史》，臺北：空中大學，2003年，頁68。
❸　張啓豐《清代臺灣戲曲活動與發展研究》，臺南：成功大學中文所博士論
　　文，2004年，頁93-94。

因潮州戲班在臺灣的演出常被簡稱爲「潮班」，爲避免與來臺演出亦稱爲「潮班」的潮州外江戲相混淆，❹以下論述所言之潮州戲爲狹義概念的潮州戲，即專指潮州白字戲而言。

二、分期發展

㈠日治時期

日治時期臺灣的潮州戲活動，主要表現在中國大陸潮州戲班來臺的商業演出上。日治時期來自廣東潮汕的潮州戲班計有老玉梨香及老源正興兩班，現即將兩班於臺的活動情形和藝術特色略述於下：

1.老玉梨香班

大正七年（1918），大稻埕某氏聘潮州老玉梨香班來臺演出，該班「因南北戰亂。時演時休。恐諸伶技藝荒廢。故決意來臺。兼以觀光。」❺欣然允諾，九月抵臺於臺北新舞臺開演，❻十月底移往臺南大舞臺演出，❼十一月下旬北上於嘉義西門三山國王廟臨時戲臺

❹ 日治時期曾有三班潮州外江戲班來臺演出，分別是老福順班（1907）、樂天彩班（1910）和老榮天彩班（1924），參見徐亞湘《日治時期中國戲班在臺灣》，頁102-106。

❺ 〈潮州班續聞〉，《臺灣日日新報》，6543號，大正七年（1918）九月八日。

❻ 〈玉梨香齣目〉，《臺灣日日新報》，6553號，大正七年（1918）九月十八日。

❼ 〈玉梨香南下盛況〉，《臺灣日日新報》，6596號，大正七年（1918）十月三十一日。許丙丁於其〈臺南地方戲劇㈢〉一文中言該班在臺南的演出地點於媽祖宮。

演出，❽十二月底重返臺北新舞臺演出，大正八年（1919）一月中旬結束演出回返潮州，❾總計該班在臺演出長達四個月之久。

老玉梨香班在臺演出，所到之處皆頗獲觀眾歡迎。所演劇目雖皆文戲，❿但多為全本戲，情節有頭有尾，能投臺人嗜好。另外，所演劇目中喜劇（笑詼戲）所占比例甚高，所以在臺北、臺南的演出常常滿座。臺人紳商如辜顯榮、林嵩壽、林熊徵、林祖壽、簡阿牛、鄭拱辰等觀後亦多有加賞。⓫

許丙丁在〈臺南地方戲劇㈢〉一文中對該班當時在臺南演出的回憶，提供了我們對老玉梨香班在服飾、演唱、伴奏樂器等方面的觀察，尤其是潮州戲幕後幫腔的演唱特色：

> 服飾身段，不俱精彩，曲調千篇一律，生旦每句唱了，則後臺者必順其音調，附和尾音，延至二三分鐘之久，樂器（有）大鑼、嗩吶、小鑼、鐃鈸、二胡等。⓬

老玉梨香班演員百餘名，多為十二至十六歲之髫齡男童，有老生蔡愈城、老生兼三花黃炎和、陳扁頭、三花蔡木乾、蔡木存、洪木興、陳老字、陳阿船、小生黃木坤、蔡巧銀、黃靜孝、邱轉書、

❽　〈諸羅特訊·籌聘名優〉，《臺灣日日新報》，6611號，大正七年（1918）十一月十五日。

❾　〈玉梨香留臺續演〉，《臺灣日日新報》，6667號，大正八年（1919）一月九日。

❿　據林淳鈞《潮劇聞見錄》（頁87）記載，1940年代初，老玉梨香班曾聘湖北武師傳授《鐵公雞》、《山東大俠》等武戲劇目。

⓫　〈玉梨香齣目〉，《臺灣日日新報》，6565號，大正七年（1918）九月三十日。

⓬　許丙丁〈臺南地方戲劇㈢〉，《臺南文化》，5卷1期，頁32-33。

小生兼三花陳其祥、正旦吳江音、蔡得勝、陳欽貴、吳林深、花旦楊錫權、林美欽、洪如意、陳金亮、吳朝漢、翁麒麟、丑婆許烏豆、大花林大頭等。

在臺期間四個月則演出了《盧龍王招婿》、《三娘教子》、《欺貧退婚》、《拒父離婚》、《雙驢誤》、《蕭光祖和番》全本、《臨江樓》全本、《潘葛》全本、《教場射箭》、《假產育》全本、《張四隆》上下本、《雙白燕》上下本、《藍芳草》全本、《女僧扶主》全本、全本《冤報冤》、全本《善惡報》、《三休樊梨花》、《順慶府命案》、《江蘇案》、《饒平案》、《山東奇案》、《蔣世隆走賊》、《兩鬼魂投錯屍》（包公奇案）大笑科、《一女招三婿》、《磁盆記》、《鸚哥寶盞記》、《石男記》、《水蛙記》、《賣芋案》、《司馬師迫宮》、《六國封相》、《借妻探親》、《蓮花庵》、《打街記》、《郭巨埋兒》、《嚴世蕃搜樓》、《斷手指》、《遺像》等戲。觀察上述劇目我們可以發現，除了以演出形式以全本戲見長之外，劇本內容包括來自宋元南戲、潮州地方題材、潮州歌冊及反應清末民初社會重大案件等方面，充分反映出潮州戲長於表現家庭、倫理、婚姻、愛情等方面生活的劇目特色。

2.老源正興班

老玉梨香班回潮不到五個月，被譽為「戲服腳色均勝于客年之老玉梨香」的老源正興班被聘來臺南演出，❸後北上自七月一日起在

❸ 〈潮州戲又來矣〉，《臺灣日日新報》，6838號，大正八年（1919）六月三十日。老源正興班創建於光緒年間，創建人為潮陽縣人。見林淳鈞《潮劇聞見錄》，頁28。

· 563 ·

臺北新舞臺開演，「每夜人氣旺盛大受觀客歡迎」。後老源正興班巡迴全臺各大小城鎮演出，昭和初年，淡水一藥材行老闆洪烏靖買收該班經營至中日事變前後。⓮自大正八年（1919）到昭和十二年（1937），潮州老源正興班在臺演出時間長達十八年之久。

老源正興班來臺雖然主要為劇場商業演出，但該班偶亦受邀至本地潮汕人的家鄉廟三山國王廟做廟會神誕演出。

據《彰化縣傳統音樂戲曲史料叢刊(1)》一書所收大正十二年（1923）老源正興班於新竹座演出之兩張戲單刊載，當時該班演員有小生蔡大龍、黃順源、陳番生、花旦林秋桂、方合成、洪興存、林秋菊、黃春寶、黃璧章、翁麒麟、三花陳如水、陳蕃仔、黃木桂、吳江泉、洪大目、黃陳告、林瑞枝、陳汝謙、蔡武龍、方廷章、劉來明、方阿容、黃春寶、馬清河、老生兼三花林長來、老生兼小生洪加長、老生林陳曹、劉來明、陳天來、陳錦清、正旦林清河、林子童、正旦兼花旦陳容訴、張錫疇、陳浮清、老旦許荳對、花面陳地龍、魏庚長等。⓯據報載，老源正興班已有女演員的加入。⓰

該班的演出劇目方向與老玉梨香班相同，除了擅演傳神詼諧齣目之外，⓱因所演之戲多具有懲惡獎善的警世意義，如《假神報》

⓮　呂訴上《臺灣電影戲劇史》，臺北：銀華出版部，1961年，頁484。

⓯　參考范揚坤主編《傳統音樂戲曲圖像與文書資料專輯──彰化縣傳統音樂戲曲史料叢刊(1)》所收1923年老源正興班於新竹座演出之兩張戲單。

⓰　〈潮劇好評〉，《臺灣日日新報》，7932號，大正十一年（1922）六月二十八日。

⓱　〈諸羅特訊・潮班盛況〉，《臺灣日日新報》，7377號，大正九年（1920）十二月二十日。

一戲「不特詼諧可嘉。且可破除世人迷信」❸而深受觀眾歡迎，尤其是婦女觀眾。另外，老源正興班已得見武戲的演出，如《樊梨花征西破金光陣》等❾在演《玉麒麟》一劇時還特別強調為「外江名腳特排」。❹而該班在小旦髮式造型的特殊與多樣，亦為潮州戲舞美特色的顯現。

老源正興班在面臨上海京班與福州戲班的同時競爭，初始還常至蘇、杭採辦時髦戲服以「服色奪目」吸引觀客，❹加之戲價低廉、口白使用潮語臺人多能了解，初始尚能維持住局面。不過，後臺人觀劇越來越重視機關布景，潮州戲因「服裝打扮。在在鄉氣。且無布景。觀者冷然。」❷已難與上海京班、福州戲班的強調機關布景、新式服裝競爭。

老源正興班在臺演出既久，潮州戲之家庭戲、全本戲的內容與形式，對當時新興的歌仔戲、客家改良戲產生過深刻的影響。

㈡終戰後

終戰後職業的潮州戲班，據呂訴上言僅存臺南市勝樂劇團一班

❸ 〈鶯啼燕語〉，《臺灣日日新報》，7166號，大正九年（1920）五月二十三日。

❾ 〈基隆潮戲劇目〉，《臺灣日日新報》，7914號，大正十一年（1922）六月十日。

❹ 〈永樂座劇目〉，《臺灣日日新報》，9220號，大正十五年（1926）一月六日。

❹ 〈潮劇好評〉，《臺灣日日新報》，7932號，大正十一年（1922）六月二十八日。

❷ 〈閩潮戲來〉，《臺南新報》，7530號，大正十二年（1923）二月十五日。

而已，㉓關於該班的資料及活動情形並不清楚，僅知後來該班的全套戲服、道具、戲箱於民國六十年代賣予基隆潮聲樂社做業餘演出之用。㉔

　　兩岸隔絕前的四年內並無廣東的潮州戲班來臺演出，不過，個別的潮州戲班班主、藝人則有因不同因素渡臺者。如揭陽之老怡梨春班班主，民國三十六年（1937）來臺，民國七十年（1981）於臺病逝；另據黃宗識〈潮州音樂在臺灣〉一文記載，民國三十八年（1949）隨胡璉將軍部隊來臺的潮籍軍人中，曾有兩名戲班的頭手弦，分別是老三正順班的林貞和玉春香班的吳乙清，兩位對於潮樂在臺灣的倡導不遺餘力。㉕

　　從終戰後到民國八十年代，臺灣的潮州戲主要是靠業餘的潮州國樂社進行演出及傳承，如臺北市潮州國樂社、基隆潮聲國樂社、潮州國樂社、高雄國樂研究社等皆設有潮劇班，並偶有潮州戲的演出。如基隆潮聲國樂社每年農曆八月二十三日田都元帥誕辰時，必演潮州戲三天，並常受邀至中南部演出，一年演出約二、三十場，演出地點多在禮堂或廟前廣場。㉖另，民國六十三年（1974）基隆潮聲樂社與臺北市潮州國樂社亦曾合作演出《句踐復國》一劇。㉗

　　兩岸開放後，中國大陸戲班相繼來臺演出，潮州戲廣東潮劇院一團亦於民國八十六年（1997）受聘來臺在臺北、高雄、臺南、臺

㉓　呂訴上《臺灣電影戲劇史》，臺北：銀華出版部，1961年，頁484-485。

㉔　林淳鈞《潮劇聞見錄》，廣州：中山大學出版社，1993年，頁173。

㉕　轉引自林淳鈞《潮劇聞見錄》，廣州：中山大學出版社，1993年，頁45。

㉖　莫光華《臺灣各類型地方戲曲》，臺北：南天書局，1999年，頁214。

㉗　同註㉔。

中等地演出，主要供各地的潮汕同鄉會鄉親免費觀賞。❷

　　綜觀潮州戲在臺灣的發展歷程，一直與臺灣不同時期的潮汕人活動有關，兩百多年來「潮汕移民、潮商——三山國王廟——潮汕國樂社——潮汕同鄉會」構成了潮州戲在臺灣的演出網路，拜日治時期臺灣商業劇場興盛之賜，潮州戲班亦曾搭上此一列車而在臺灣風光一時。潮州戲雖然在臺灣已經走入了歷史，但是它曾在臺灣戲曲史上留下的痕跡與影響，卻是值得我們牢記及研究的。

❷　同註❷，頁215-225。

三、參考資料

徐亞湘主編《日治時期臺灣報刊戲曲資料彙編》（一—五），宜蘭：
　　國立傳統藝術中心，排版中。

范揚坤主編《傳統音樂戲曲圖像與文書資料專輯——彰化縣傳統音
　　樂戲曲史料叢刊(1)》，彰化：彰化縣文化局，2004 年。

汕頭市藝術研究室編《潮劇研究4：潮劇百年史稿（1901-2000）》，
　　北京：中國戲劇出版社，2001 年。

徐亞湘《日治時期中國戲班在臺灣》，臺北：南天書局，2000 年。

莫光華《臺灣各類型地方戲曲》，臺北：南天書局，1999 年。

林淳鈞《潮劇聞見錄》，廣州：中山大學出版社，1993 年。

中國戲曲志編輯委員會《中國戲曲志·廣東卷》，北京：中國 ISBN
　　出版社，1993 年。

呂訴上《臺灣電影戲劇史》，臺北：銀華出版部，1961 年。

許丙丁〈臺南地方戲劇㈢〉，《臺南文化》，5 卷 1 期，1956 年 2
　　月，頁 31-40。

圖1. 潮州老源正興班在臺巡演送交警務機關備查的劇本。

（江武昌提供）

圖2. 潮州老源正興班在臺巡演送交警務機關備查的演員資料。（江武昌提供）

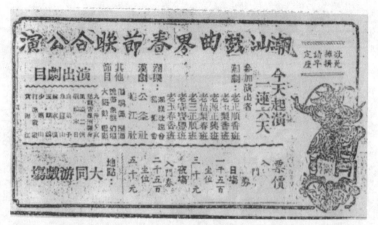

圖3. 1950年代初期，老源正興班與其他潮州地區之潮州戲
班春節聯合公演之廣告。

拾參、車鼓戲

楊馥菱*

一、歷史淵源

　　有關於車鼓戲的源流，歷來有著許多的說法，歸納之有花鼓淵源說、秧歌淵源說、瓦崗寨淵源、水滸故事淵源說、昭君出塞淵源說、鄭成功淵源說、甘霖淵源說等多種說法。❶上述這些說法都有不合理之處，事實上車鼓戲是承襲自宋金雜劇，並在閩南民間歌舞的基礎上所發展出來的小戲。以下分別從稱謂、音樂、表演型態、演出劇目來探看車鼓戲之源流與形成：

(一)稱謂

　　有關車鼓戲之歷史，若從民間的習慣稱謂「車鼓弄」看來，應

＊　臺北市立師院語教系助理教授

❶　關於上述說法的內容請參閱楊馥菱〈有關臺灣車鼓戲之幾點考察〉一文，《兩岸小戲學術研討會論文集》，臺北：國立傳統藝術中心籌備處，2001年5月，頁229-255。

是具有悠久歷史的小戲。關於戲曲中「弄」一字的古老歷史，錢南揚於其《戲文概論》中曾就梨園戲中有《士久弄》、《妙擇弄》、《番婆弄》等戲名，而謂「弄」乃唐人語，因而推測出梨園戲為唐戲弄傳入泉州的明證。胡忌於其《宋金雜劇考》中認為莆仙戲的《弄加官》、《弄五小福》、《弄仙》與唐宋時代的《弄賈大獵兒》、《弄孔子》、《弄卻翁伯》、《弄參軍》、《弄魁儡》、《弄影戲》有著一樣用法，而推論出莆仙戲是宋代所遺留下來的戲劇。同理，車鼓弄也是承襲自唐宋時期的古語用法，而且較保守估計，車鼓戲很可能是宋代便已經有的表演。

(二)音樂

車鼓戲的音樂屬於南管系統是指唱腔方面，後場伴奏的樂器則完全不同於南管音樂，基本上是以大廣弦、笛子、殼子弦、月琴四大件為主。民間流傳的車鼓調可概分為南音系統以及閩南民歌系統，其中南音系統曲調占大多數。

對於此一現象，劉春曙曾分析道：「臺灣車鼓是採自泉州的十音譜，如『四門譜』及泉州十音的『對面答』，臺灣的『囉嗹譜』與泉州梨園戲嘉禮戲（提線木偶）相同。由此可見，臺灣車鼓音樂的主流應屬南音——泉腔系統」。❷另外，黃玲玉也經由閩南地區田野調查的進行，而分析出臺灣車鼓是集閩南各式車鼓特色與精華於一

❷ 見劉春曙〈閩臺車鼓辨析——歌仔戲形成三要素〉一文，《民俗曲藝》81
　期，1993年1月。

身，尤其以泉州府屬的泉派車鼓較占優勢。❸可見車鼓戲發展之初與泉州關係相當密切。從車鼓戲所包含的地方音樂是如此地濃厚看來，可說明應當是在地方音樂基礎上所發展出來的小戲。

㈢表演型態

臺灣車鼓戲演出時，可以將同一齣戲之各個段落連續上演，也可以獨立一個段落演出，而每一個單獨段落又是一齣小戲，一整套演出顯然是一組「小戲群」。❹以臺南縣六甲鄉甲南村車鼓陣的演出為例，藝人的一整套演出即包含十一齣小戲，依次為：拜廟《共君走到》、《看燈十五》、《鼓返三更》、《念阮番婆》、《三人相焄走》、《當天下誓》、《才子弄》、《牛犁弄》、《自伊去》、《打鐵歌》、團圓《記得當初》，這十一齣小戲可以各自獨立，也可以串聯演出。當這十一齣小戲各自獨立演出，看似彼此無關，但其中又有著巧妙的安排。像第二齣《看燈十五》、第三齣《鼓返三更》、第五齣《三人相焄走》及第六齣《當天下誓》皆是源自《荔鏡記》，搬演陳三五娘故事。第九齣《自伊去》與第十一齣團圓《記得當初》則是源自《白兔記》，演出李三娘與劉知遠故事。演出時，這些故事的劇目（曲目），可以各自分開獨立演出，也可以合併連續演出。

臺灣車鼓戲的演出通常與歲稔賽社、廟會神誕有著絕大的關

❸ 見黃玲玉《從閩南車鼓之田野調查試探臺灣車鼓音樂之源流》，臺北：財團法人中國民族音樂學會，1991年，頁322。

❹ 「小戲群」為曾永義所創之詞，見〈中國古典戲劇的形成〉一文，曾著《詩歌與戲曲》，臺北：聯經出版公司，1988年。

係，演出時多於廟前除地爲場。從甲南村的整套演出可以看見車鼓戲承襲自宋金雜劇「小戲群」的演出型態，經過民間習俗藝文的滋養而發展出相當具有意義的規律。第一齣拜廟《共君走到》，爲整套戲的開場，藉由演員面對廟宇捻香祝禱祭拜紙錢，一方面敬告神祇，二方面祈求在場演員與觀眾平安健康。在傳統大團圓的觀念之下，最後一齣戲當要熱鬧團圓，因此李三娘與劉知遠團聚的《記得當初》便成爲壓軸。只要前拜廟後團圓的規則不變之下，中間可以任意安排各種劇目（曲目）。

㈣演出劇目

從演出曲目來看，目前車鼓戲所演出的故事可分爲大齣戲與小齣戲兩類。屬於南管系統之民間故事，同一故事多有一曲以上，筆者界名爲「大齣戲」類型。而屬於南管系統，不知其內容出處之曲目以及民歌系統之曲目，皆一曲一事，因而界名爲「小齣戲」類型。屬於「大齣戲」類型的曲目，所演唱的故事包括有《荔鏡記》（陳三、五娘故事）、《梁山伯與祝英臺》、《白兔記》（李三娘、劉知遠故事）、《雪梅教子》、《昭君和番》等，這些曲目多承襲自宋元舊篇、南戲傳奇，音樂上則屬於南音系統。「小齣戲」類型的曲目包括有《病囝歌》、《桃花過渡》、《番婆弄》等，音樂上是屬於閩南民間歌謠系統。

倘若將車鼓戲與閩南的梨園戲作一比對，可以發現車鼓戲所搬演的故事，與梨園戲的下南派大梨園與小梨園劇目相似度極高。兩者之間不僅是在劇目上互相承襲，就連唱詞也幾乎一樣，因此車鼓

戲的發展形成應當與梨園戲有著密不可分的關係。❺曾永義認為下南派大梨園是土腔土語，在永嘉雜劇時代還發展出《事久弄》、《番婆弄》、《唐二別妻》等鄉土小戲，小梨園則是歷經宋代泉州「肉傀儡」吸收「永嘉雜劇」，再納明宣德之後「變童妝旦」的風氣而完成。❻因此可以推測，車鼓戲發展成熟至可以演出宋元舊篇、南戲傳奇等劇目，當是明代才完成的。

綜上所述，車鼓戲之歷史由來已久，從其稱謂與演型態來看可以上推源自宋金雜劇時期，而就音樂的屬性來研判應是在閩南地區以地方歌謠與南音為基礎所發展出來的民間小戲，遲至明代時開始發展出豐富的劇目，演出宋元舊篇、南戲傳奇等劇目。

二、發展特色

車鼓戲為民間小戲中相當活潑有趣的一項表演藝術。早在清代車鼓戲便已受到全臺的喜愛，清人文獻中即屢次提到民間車鼓戲表演的情形。根據陳香所編《臺灣竹枝詞選集》中收錄當時臺灣車鼓戲演出情形的詩作。❼依其時間先後臚列於下：

❺ 關於車鼓戲與梨園戲的關係與比較，請參考楊馥菱〈有關臺灣車鼓戲之幾點考察〉一文。

❻ 見曾永義〈梨園戲之淵源、形成及其所蘊含之古樂古劇成分〉一文，《海峽兩岸梨園戲學術研討會論文集》，臺北：國立中正文化中心，1998年。

❼ 陳香所編《臺灣竹枝詞選集》中鄭大樞〈臺灣風物竹枝詞〉：「花鼓俳優鬧上元，管弦嘈雜並銷魂。燈如飛蓋歌如沸，半面佳人恰倚門。」以及劉家謀〈海音竹枝詞〉：「秋成爭唱太平歌，誰識崔苻謦轉多。尾壓未交田已作，卻拋耒耜弄干戈。」歷來被視作描述車鼓之詩作，然關於前首詩，

陳逸〈艋舺竹枝詞〉：

> 誰家閨秀墜金釵，藝閣妖嬌履塞街。
> 車鼓逢逢南復北，通宵難得幾場諧。**❽**

劉其灼〈元宵竹枝詞〉：

> 熬山藝閣簇卿雲，車鼓喧闐十里聞。
> 東去西來如水湧，儘多冠蓋庇釵裙。**❾**

陳學聖〈車鼓〉：

> 歲稔時平樂事多，迎神賽社且高歌。
> 嘵嘵鑼鼓無音節，舉國如狂看火婆。**❿**

上列詩作中，以陳逸〈艋舺竹枝詞〉的寫作時間最早。陳逸於康熙三十二年（1693）為臺灣府貢生，保守估計，該詩距今應有二百四十多年的歷史。可以推論，車鼓傳入臺灣的時間至少在二百四十年

沈冬有〈清代臺灣戲曲史料發微〉一文，收入《海峽兩岸梨園戲學術研討會論文集》，臺北：國立中正文化中心，1998年，提出所記載為小梨園的演出情形。而關於後首詩，太平歌是否等同於車鼓戲，還有待商榷。因此本文不將這二首詩列入。

❽ 陳逸為臺灣府東安坊人，康熙三十二年（1693）臺灣府貢生，康熙三十四年分修郡志，五十八年分修諸羅志。

❾ 劉其灼亦臺灣府東安坊人，清康熙乙未五十四年（1715）貢生，享年八十五歲。

❿ 該詩載於道光十年（1830）始修之《彰化縣志》，《彰化縣志》於道光十六年（1836）完稿。

以上，而且從康熙到道光（1662-1850年）這段期間，車鼓在臺灣深植於民間，成為逢年過節、迎神賽會場合中不可或缺的一項遊藝，相當受到歡迎。傳入臺灣的車鼓兼備漳、泉二派車鼓和梨園戲的特點，❶集閩南各式車鼓特色與精華於一身，而形成一種綜合性的表演形式，就其表演內容的特色而言，以泉州府所屬的泉派車鼓較占優勢。❷

車鼓戲在民間稱之為「車鼓弄」或「弄車鼓」，❸一般是由丑、旦合歌舞以代言演出調笑逗趣的故事，屬於二人、三人小戲，像《看燈十五》、《鼓返三更》等即是由丑、旦二角演出。不過，不是所有車鼓演出皆是由二位腳色搬演，有時為了豐富場面或增添熱鬧氣氛，而由兩人同時扮飾同一劇中人物而為三人或四人，甚至於七人同時演出的情形，前者如《記得當初》一齣（李三娘與劉知遠故事）就有兩位演員同時扮飾李三娘，後者如《才子弄》（郭子儀中狀元故事）上場演員多達七位。當車鼓出現在民間陣頭遊行行列中，就自然形成了「車鼓陣」。演員以踩街方式邊走邊演，陣容較只以歌舞為主的弄車鼓時要來得盛大。車鼓戲則是車鼓藝人作戲劇妝扮，配合身段在選定的舞臺空間（通常是除地為場），表演《陳三五娘》、《呂蒙正》、《山伯英臺》這類民間故事。原始演唱的劇本有《番婆弄》、

❶ 見劉春曙〈閩臺車鼓辨析——歌仔戲形成三要素〉一文，《民俗曲藝》，81期，1993年1月，頁74。

❷ 見黃玲玉《從閩南車鼓之田野調查試探臺灣車鼓音樂之源流》，財團法人中國民族音樂學會，1991年。

❸ 有關車鼓一詞的命意，可參考楊馥菱〈有關臺灣車鼓戲之幾點考察〉，一文。

《五更鼓》、《桃花過渡》、《點燈紅》、《病囝歌》、《十八摸》❶等。

　　車鼓戲丑腳的扮相以滑稽逗趣為原則，頭戴斗笠式帽或呢帽，身穿黑色大綯漢衣褲，鼻插兩綹鬚，嘴上掛著黑色的八字鬍，嘴角點痣，手執「敲仔」當作敲擊樂器使用；旦腳的扮相則以妖媚為原則，以綢巾的中央捏成一朵綢花放在頭上，其餘由兩邊垂下，額上圍以珠花或以綢巾插珠花為飾，身穿花紅雜色衫褲，腰繫綢巾，左手拿手帕，右手拿摺扇。其演出程序為「踏大小門」、「踏四門」、「繞圓圈」、「引旦出場」、「表演曲子」、「踏七星」。演出方式為丑、旦且歌且舞，相互對答，丑與旦的動作皆相當簡單，多用「對插」、「雙入水」、「雙出水」的旋轉動作來表現，而且兩人的動作通常是方向相反，丑往前進旦則向退後，一前一後互相搭配，整個演出型態仍屬「踏謠」的表演階段。受到臺灣社會保守風氣的限制，以及女性表演風氣未形成的影響，日治時期及終戰後的子弟班，多數為男性，偶而有女性扮演車鼓旦，便會「人人好奇地爭相走告，好奇心被煽動起來了。」❶1970年代以後，女性加入車鼓演出逐漸形成風氣，並結合了土風舞舞蹈，成為社區媽媽教室的重要表演活動。

❶　這六齣劇目之內容詳見呂訴上《臺灣電影戲劇史》，〈臺灣車鼓戲史〉，臺北：銀華出版部，1961年9月，頁226-231。

❶　張文環於其小說〈閹雞〉中描述日治時期，鄉村中破題頭一遭，出現真女人扮演車鼓旦，引起村里人人爭相好奇走告。〈閹雞〉完成於1942年6月17日，原載於《臺灣文學》，2卷3號，現收錄於施淑《日據時代臺灣小說選》，臺北：前衛出版社，1992年。

三、參考資料：

楊馥菱〈有關臺灣車鼓戲之幾點考察〉，《兩岸小戲學術研討會論文集》，臺北：國立傳統藝術中心籌備處，2001 年 5 月，頁229-255。

黃玲玉《從閩南車鼓之田野調查試探臺灣車鼓音樂之源流》，臺北：財團法人中國民族音樂學會，1991 年。

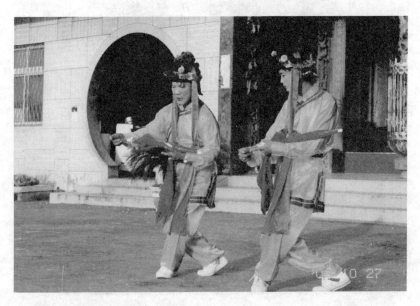

圖1. 車鼓戲是臺灣南部重要的小戲表演，十分受到民眾喜愛。

圖2. 車鼓戲以調笑逗趣的內容為主。

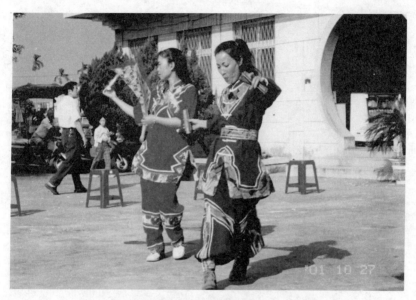

圖3. 車鼓戲近年來多由女性演員擔綱演出。

拾肆、竹馬戲

楊馥菱*

一、歷史淵源

㈠臺灣竹馬戲概述

位於臺南縣新營市土庫里有一相當罕見的「竹馬陣」表演團體。竹馬陣除了文武場六位樂師,還有演員十二位,分別扮飾十二生肖,演出內容有十二生肖擺陣儀式與生旦對弄小戲。早期的演出是以竹子編製十二生肖模型,上糊以紙,加上彩繪,穿戴身上。因為馬在十二生肖中妝扮白面書生形象,在傳統「萬般皆下品,唯有讀書高」的社會觀念之下,「馬」以書生形象躍為十二生肖之代表,故而命名為「竹馬陣」。不過,利用竹子編製十二生肖模型的技術已經失傳,現代演出也只能以頭飾、服裝來代表這十二位腳色。

新營「竹馬陣」尊奉戲神田都元帥,為達成田都元帥救世濟民

＊ 臺北市立師院語教系助理教授

的職責，以鼠爲首，執田都元帥向玉皇大帝所請領的玉旨軍旗，領
十二生肖軍，腳踏七星步，以開大小圓陣、交陣互轉、對列三遍、
分列又合併成圓爲隊形圖陣，口唱曲調並誦吟咒語，以達到驅邪的
目的。據藝人表示，坊間只要屋子不安寧，透過上述儀式的進行即
可趨吉避兇，達到平靜安寧的功效。除了儀式性擺陣，「竹馬陣」
的十二生肖演員還可以進入戲劇層面，分別扮飾所象徵的人物：鼠
扮飾師爺、牛扮飾宰相、虎扮飾武將、兔扮飾閨秀、龍扮飾帝王、
蛇扮飾奴嬋、馬扮飾書生、羊扮飾奴嬋。根據所扮飾之人物來看，
十二生肖中的鼠、牛、虎、龍、馬、猴、狗是屬於生腳，而兔、蛇、
羊、雞、豬則屬於旦腳。這種以十二生肖分具陰陽兩性之意義，作
爲戲劇中的「腳色」，並成爲連結「演員」與「劇中人物」的橋梁，
在中國戲曲中實屬特例。而當演員充任十二生肖腳色以扮飾「人
物」，❶完成「合歌舞以演故事」，也才能算是進入了戲劇的領域。

　　透過演員充任生腳及旦腳以扮飾人物，所呈現的表演體制尚屬
二小、三小戲。所搬演的故事劇情皆是民間耳熟能詳的題材，但並
不是全本演出，而是摘取故事中的一段，像陳三五娘故事中的情定
私奔、呂蒙正故事中的破窯一段、王昭君故事中的出塞一段。另外，
還有一些以日常生活瑣事作爲題材，演員插科打諢彼此互相調笑嬉

❶　中國古典戲劇的「腳色」只是一種符號，必須通過演員對於劇中人物的扮
　　飾才能顯現出來。它對於劇中人物來說，是象徵其所具備的類型和性質；
　　對於演員來說，是說明其所應具備的藝術造詣和在劇團中的地位。關於古
　　典戲劇中「腳色」、與「演員」及「劇中人物」的關係，請參見曾永義〈中
　　國古典戲劇腳色概說〉一文，曾著《說俗文學》，臺北：聯經出版公司，
　　1984年，頁291-292。

鬧，充滿俚俗的色彩。

(二)臺灣竹馬戲的淵源

　　臺南縣新營市土庫里「竹馬陣」的演員能夠扮飾十二種不同的動物形象，並將十二生肖配合上民間社會中的各階層人物，進而制約每一種生肖的屬性，化分爲陰陽兩性，再轉化爲戲曲中的生、旦腳色。這種以十二生肖爲扮飾對象的表演，不僅臺灣僅此一團，就連中國大陸地區也未曾聽聞。要探究出「竹馬陣」的淵源，須先認識其演出內涵與表演程式，以下先對於其表演內容做一說明，再就其淵源進行探討。

　　「竹馬陣」在民間向來被視爲具有神奇力量的團體，十二位演員扮飾十二生肖，口念咒語進行擺陣儀式，從圓陣、交陣到列陣，其中又需祭拜田都元帥及各路好兄弟。擺陣儀式只能夠在田都元帥誕辰日（農曆六月十一日）及每個月的初二、十六日舉行，藝人稱之爲「開館」。 在列陣表演之後即以鼠爲中心，拜請其他十一位生肖：

> 元宵景致我只盡點賀花燈點賀花燈，一拜請卜牛魔大王白馬元二帥。二拜請卜龍王共山軍。三拜請卜鬼蛇羊金鳳雞。單拜請卜齊天孫大聖。又拜請卜狗頭大王豬鳳盉。總拜請卜十二生軍都到齊。

由鼠領軍所拜請出的十二生肖圍成一圓圈，做出各種生肖之象徵性動作。接著生肖單獨上場表演，上場演出時必須先念一段咒語：

> 路嘔嘔利噎噎利利利利利噎路噎噎路嘔利噎噎靈啊啊路嘔

嘔利利利利利路噎噎路嘔利噎噎利利利路嘔嘔嘔利利利利路
嘔嘔嘔嘔路嘔利噎噎靈啊啊路嘔嘔利利利利利利路嘔嘔。
（音譯）

每一位生肖上場時需念咒語，下場時也需隨著下一位上場者念咒，
就是說每一位生肖上下場皆須以咒語帶入帶出。除了咒語的誦念之
外，各生肖上場表演時還會來一段歌唱，藉以誇耀自己的本領。舉
「龍」爲例：

我是伊龍軍，變化爲變化爲尊，五湖爲四海，捲水入捲水入
雲，身穿點金甲，五爪來去採，五爪來去採雲，身降早入，
伊間是風，風調雨順。

再舉「馬」爲例：

白馬裥起金鞍，騎出上伊人，騎出上伊人看，抛行是伊千里，
一時遊世，一時遊世間，手擇中龍劍，鑼鼓打勝去王，鑼鼓
打勝去王山，今要來遊，遊賞是國，國泰是民安。

擺陣儀式結束之後，「竹馬陣」便進入戲劇性的表演，藝人通常以
五齣小戲作爲表演內容。在五齣小戲之後，又再次由鼠領十二生肖
軍圓陣兩次，最後以鼠、豬爲首，列陣兩行，向田都元帥膜拜，整
個表演才告結束。

透過十二生肖擺陣儀式的進行不僅可以驅邪，還可以祈求風調
雨順、國泰民安，充滿了道教的神秘色彩。而藉由動物妝扮，念咒
語以驅除邪崇，更是表現出所妝扮的動物具有神力。這種將十二生

肖賦予人格神，並具有驅邪扼妖之神力的觀點，應是源自於道教，而演員所妝扮的十二生肖，很可能就是來自於道教中的十二生肖神——「六丁六甲」神祇。現今道教所保存的文物中就有十二生肖圍繞著道教道符及十二生肖人身動物面之神像，而大陸北京、河南地區也都還保存祭拜十二生肖神的廟宇。❷

六丁六甲是道教中的護法群將，與二十八宿、四值功曹、三十六天罡、七十二地煞同為護法將士。道書上說，六丁六甲能「行風雷，制鬼神」，道士齋醮作法時，常用符籙召請祂們「祈禳驅鬼」。六丁六甲是合稱，包括十二位神，六丁被說成是女性，六甲則被說為男性。祂們的名諱，根據《三才圖會》和《老君六甲符圖》是：

> 甲子神將王文卿，甲戌神將展子江，甲申神將扈文長，甲午神將韋玉卿，甲辰神將孟非卿，甲寅神將明文章，丁卯神將司馬卿，丁丑神將趙子任，丁亥神將張文通，丁酉神將臧文公，丁未神將石叔通，丁巳神將崔石卿。

六甲包括：鼠、狗、猴、馬、龍、虎；六丁包括：兔、牛、豬、雞、羊、蛇。「六丁六甲」十二神祇，最初是真武大帝手下的神將，雖是真武大帝的部將，但最終還得聽命於玉帝的調遣，因而常與二十八宿及其他護神，成群到各處平息「叛亂」。道書《雲笈七籤》中提及拿著寫有六甲的符籙行走，並大喊「甲寅神將明文章」，惡鬼

❷ 北京白雲觀內供奉有十二生肖神像。河南浚縣大伾杉山上有座建於清初的呂祖祠，裡面除了供俸呂洞賓、哼哈二將，還供奉道教護法神將十二生肖神。

便會嚇跑，此種神蹟說在民間廣為流行。另外，相傳北宋靖康年間有一卒兵姓郭名京，因宣稱能施「六甲法」而受到宋欽宗及孫傅的賞賜，大發橫財。可見不僅在民間，連官方也相當信服六甲法。❸

六丁六甲既然具有廣大神力，民間百姓當然會藉由妝扮祂，來相信神祇的降臨與附著，從而產生神力，行使法力，這意義就好像民間的八家將、七爺八爺一樣。「竹馬陣」將十二生肖制約為生旦兩腳色，正好與「六丁六甲」十二生肖神在道書中被區分為陰陽兩性不謀而合。除了「牛」在竹馬陣中屬於生腳，而在道教中被歸入六丁（陰性）有所不同之外，其餘十一位生肖的陰陽性完全吻合。因此，「竹馬陣」扮飾十二生肖以為民間趨吉避兇，祈求平順，應當就是承襲自道教的六丁六甲。據此可以推論，「竹馬陣」在還未傳入臺灣之前，原初很可能只是一道教團體，借由妝扮十二生肖，展現六丁六甲神力，以驅鬼平妖。

「竹馬陣」既然是以宗教儀式為最初的表演內涵，那麼後來又是如何發展成具有小戲意義的戲曲表演呢？其中最主要是吸收了南管音樂與閩南民歌，以及車鼓戲、梨園戲的表演藝術，而逐漸發展形成。之所以會選擇融入戲曲的表演，理由有三：其一，「儀式」與「表演」之間往往容易過渡，宗教儀式的表現很容易一轉而為戲劇表演；其二，與當時的環境需求有關，在戲曲表演興盛的環境裡，劇團為了生存，便有可能將其他劇種的特色吸收納入，以增加自己本身藝術的可看性；其三，戲神田都元帥在道教中與六丁六甲的神職一樣，都在為民驅鬼避邪，因而加入戲劇的表演，成為一戲劇團

❸　參考馬書田《全像中國三百神》，國際村出版，1993年，頁268。

體，並不影響原初組團的意義。「竹馬陣」尊奉田都元帥爲祖師爺，
❹又對於閩南戲曲音樂多有吸收，可證明「竹馬陣」發展爲戲劇團體
應在閩南一帶。

二、臺灣竹馬戲的特色

關於臺灣竹馬戲的特色，以下分別從音樂、劇目、樂器、妝扮
及身段動作來說明：

㈠音樂：

根據「竹馬陣」的藝人表示，原本劇團有上百首曲調，如今現
存六十多首，但並不是全都使用。倘若將較常使用的曲調加以分類
溯源，大抵有兩類音樂風格，其一爲南管音樂，其二爲閩南民歌。
雖有這兩類音樂風格，但並不全然襲用，而是發展出自己的音樂特
色。也就是說，雖屬南音系統，卻又有著獨特的音樂風格。

㈡劇目：

「竹馬陣」都是一曲一劇，劇名便是以曲調開頭的唱詞爲名，
目前藝人還有演出的劇目包括有〔早起日上〕、〔頂巧〕、〔千金
本是〕、〔有緣千里〕、〔厭淚〕、〔看燈十五〕、〔正月掛起旌

❹　根據王嵩山的說法，選擇認定田都元帥爲戲神祖師，主要來自於閩南一帶
　　南管戲曲祖師田都元帥（相公爺）的傳說。見王著《扮仙與作戲》，臺北：
　　稻鄉出版社，1997年，頁157。

旗〕、〔生新醒〕、〔牽君手雙〕、〔十二生肖弄〕等曲調。

(三)樂器：

後場伴奏可分爲文場及武場。文場樂器有大廣弦、殼仔弦、笛、三弦。武場樂器則有鼓、小鑼、鈸、響板。

(四)妝扮：

早期「竹馬陣」的演員妝扮以醜扮爲主，生腳穿著日常服飾，旦腳也穿著女性日常服裝，僅在頭上戴有墜珠和彩球的頭飾，和車鼓戲的妝扮十分相似。

(五)身段動作：

在表演的動作上，生腳的動作各有特色，像充任「猴」的腳色，身段動作上完全模仿猴子的模樣，充任「龍」的腳色，則是手拿四塊前俯後偃搖擺身軀。旦腳的身段則是吸收了梨園戲與車鼓戲的身段動作，旦腳的手勢近似梨園戲的「一元三角」，又甩扇動作與車鼓戲的旦腳動作相似。

三、參考資料

楊馥菱〈臺南新營「竹馬陣」源流考〉一文，《臺灣戲專學刊》創
　　刊號，臺灣戲曲專科學校，2000 年 3 月。上海戲劇學院《戲劇
　　學報》第 6 期轉載。

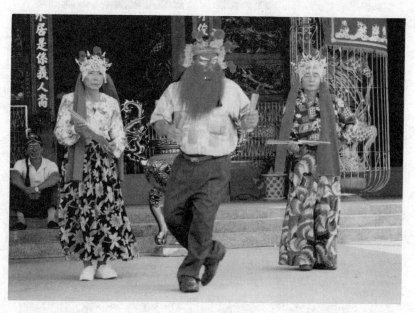

圖1. 竹馬戲醜扮演出。

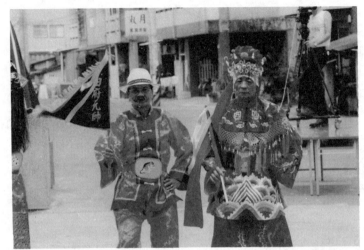

圖2. 竹馬陣進行擺陣儀式，由鼠領田府元帥軍旗帶頭。

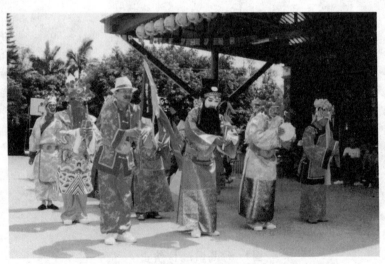

圖3. 竹馬陣的宗教儀式，具有驅鬼平妖的作用。

拾伍、其他：越劇、閩劇及粵劇

嚴立模[*]

一、越劇

㈠歷史源流

越劇發源於浙江紹興地區嵊縣一帶的農村。是由曲藝「落地唱書」的表演發展而來。光緒末年誕生時稱爲「小歌班」或「的篤班」。民國初年進入上海，演出型態仍很簡陋，後來吸收紹興大戲（紹劇）及京劇的表演藝術，以「紹興文戲」之名漸受觀眾歡迎。民國十幾年時，開始出現全由女演員組成的女班，稱爲「女子紹興文戲」。琴師王春榮根據女演員的嗓音條件，吸收京劇西皮的特點，創造出適合女聲的「四工調」。女班演員初期也曾與男班同臺混演。民國二十年代以後，女子紹興文戲以上海爲中心，逐漸完全取代男班。民國二十七年（1938），第一次出現「女子越劇」的名稱。同年姚

[*]　臺灣大學中文系博士候選人

水娟打出「改良越劇」的旗號；三十年代初，袁雪芬打出「新越劇」
的旗號，聘請編劇、作曲、導演、舞台及服裝設計，從文學、話劇、
電影中吸取養分，使越劇的風格產生重大變化。❶

㈡越劇在臺灣

1.劇團

⑴從風虎越劇隊到自由越劇團

民國三十九年（1950）舟山群島撤守，「風虎劇宣隊」隨軍抵
達臺灣。該隊「越劇指導員」是有「越劇皇后」之譽的吳燕麗。當
年六月二十一至二十七日，在臺中糖廠中山堂演出越劇《正氣歌》、
《碧玉簪》、《臥薪嚐膽》、《紅娘》等劇，籌募登步戰役遺族撫
恤基金。當時報紙上的報導，聲稱這是越劇在臺灣的首次演出。❷
風虎劇宣隊首次在戲院公演則是同年在臺北的美都麗戲院。❸呂訴上
《臺灣電影戲劇史》說：

> 民國三十九年軍中康樂隊有風虎越劇隊，在軍中演出，四十
> 二年離軍中在臺北市紅樓劇場上演，改稱越風劇團，四十四
> 年改為如意越劇團，四十六年六月又改為自由越劇團，在臺

❶ 袁斯洪、高義龍〈越劇〉，《中國戲曲劇種大辭典》，上海：上海辭書出
版社，頁441-448。
❷ 《中央日報》，1950年6月24日，8版。
❸ 金風〈越劇女伶與過房娘〉，《中央日報》，1958年1月17日，5版。又孫
英嶠〈寶島越劇小生人才濟濟〉，《中央日報》，1958年6月4日，5版。

北市大華戲院演出迄今。❹

並未提及風虎劇隊在戲院公演之事。早期軍中劇團在戲院公演，以演出養團隊的模式相當普遍。風虎越劇隊應當也不例外。

據報載，「自由越劇團」民國四十七年（1958）在紅樓戲院勞軍公演時，團長爲錢秋卿，演員有邵賽君、邵麗君、魏水紅、倪最良、林亞君、王成蘭、朱鳳卿、葛少華、東方珠、周成樓、鮑成芳、金賽芳、俞少卿、呂維芳等；名伶吳燕麗、霍金翠、陳淑華、吳菊英、宋天飛、李琴飛、喇叭花、徐艷琴則未參加。❺民國四十八年（1959）排演《紅樓夢》時，參加的演員有朱鳳卿、葛少華、王成蘭、霍金翠、金賽芳、鮑成芳、倪最良、吳菊英、呂維芳等。❻

民國四十六年（1957）底，自由越劇團成立學生班，招收女生十名，❼即「文」字輩的學生。❽

❹ 呂訴上《臺灣電影戲劇史》，臺北；銀華出版部，1961年，頁479。

❺ 蕭瀧〈觀越劇勞軍大公演〉，《中央日報》，1958年11月2日，8版。

❻ 《中央日報》，1959年7月11日，8版。

❼ 《中央日報》，1958年12月15日，8版。

❽ 高義龍《越劇史話》，上海：上海文藝出版社，1991年，頁223。說「中華越劇團」團長錢秋卿辦了個訓練班叫「文字班」，培養了孔文英、陳文卿、王文蓮等二十多個學生。根據當時的報紙（同上注），錢秋卿是在擔任自由越劇團團長時成立學生班。另一則報導提及其中四位學生分別名爲劉文霞、王文莉、謝文虹、沙文露（《中央日報》，1958年11月2日，8版），跟高提到的幾個名字顯然同是以「文」排輩。「文字班」的說法太奇怪，當是「『文』字輩」。至於人數的出入，或是日後又再增收，或是高說有誤。待考。

(2)凱歌越劇團及慈光越劇團

呂訴上說：「另有凱歌越劇團與慈光越劇團，係於民國四十一年民間所組成，經常亦在紅樓演出」❾據當時報載，「凱歌越劇團」係由票友組成，和自由越劇團往往在公演時打對臺，處於競爭的關係。❿「慈光越劇團」和凱歌越劇團關係相當密切，曾於民國四十八年（1959）在北一女中大禮堂聯合舉行勞軍義演。報上的評論說：

> 今後，如能與自由越劇團合作，則自由中國之越劇必更堅強完美，兩劇團應相見以誠，破除芥蒂，共同為反共抗俄之戲劇藝術而貢獻一切，勿負國家及顧曲周郎之望。⓫

可見在民國四十年代，越劇在臺灣有兩大勢力對立，一是自由越劇團，一是凱歌與慈光越劇團。

慈光越劇團在民國四十四年（1955）底赴馬祖勞軍時，團長為楊餘慶，演員包括吳燕麗、宋月娟、東方珠、葛少華等，共二十九人。⓬民國四十八年（1959），凱歌、慈光越劇團為響應支援金馬聯合義演，演員包括宋天飛、吳燕麗、徐艷琴、陳淑華、喇叭花等。⓭

❾　呂訴上《臺灣電影戲劇史》，頁479。

❿　金風〈越劇女伶與過房娘〉，《中央日報》，1958年1月17日，5版。

⓫　蕭瀧〈越劇支援金馬勞軍義演兩代兒女〉，《中央日報》，1959年2月9日，4版。

⓬　《中央日報》，1955年12月16日，4版。

⓭　《中央日報》，1959年2月9日，4版。

(3)中華越劇團

「中華越劇團」約在民國五十年（1961）以後才出現。高義龍說風虎越劇團及其他一些從舟山到臺灣的越劇演員，在臺灣成立了中華越劇團，由男班師傅錢秋卿擔任團長，還辦了個訓練班。⓮中華越劇團團長固然爲錢秋卿，⓯但他成立學生班，卻是在任自由越劇團團長期間之事。莫光華說臺灣的越劇「始於自由越劇團、凱歌越劇團、慈光越劇團，繼而有中華越劇團……等」。⓰綜合兩家提供的訊息，中華越劇團和自由越劇團應有關聯，而時代較晚。根據報紙的報導，中華越劇團民國五十一年（1962）曾在臺北市明星戲院公演；⓱民國五十二年（1963）曾赴東引勞軍；⓲晚至民國六十二年（1973）還曾在國父紀念館公演，參加演出的有葛少華、筱彩鳳、俞少芳、葛以成、東方珠、孔文英等。⓳

(4)中興越劇團

民國五十年（1961）曾在新南陽公演，演出者有吳燕麗、陳淑

⓮　高義龍《越劇史話》，頁223。

⓯　民國六十一年（1972）周彌彌首次登台公演越劇時，據報載該次演出同時也是爲了幫助貧病無依的中華越劇團團長錢秋清。《中央日報》，1972年11月12日，6版。「錢秋清」當即「錢秋卿」。

⓰　莫光華《臺灣各類型地方戲曲》，臺北；南天書局，1999年，頁181。

⓱　《中央日報》，1962年6月17日，8版。

⓲　《中央日報》，1963年6月20日，3版。

⓳　《中央日報》，1973年10月22日，6版。

華、宋天飛、東方珠、倪最良、林亞君等。❷民國五十二年（1963）
赴烏坵勞軍。❷

(5)高瑾越劇團

民國五十五年（1964）高瑾由香港來臺，在臺灣成立高瑾越劇
團，演出後轟動一時。民國八十二年（1993）與大陸浙江小百花越
劇團在臺北國家戲劇院聯合公演。

(6)聯勤藝工大隊越劇班

民國六十二年（1973）演出《梁山伯與祝英台》及《巧因緣》；
❷民國六十三年（1974）演出《白蛇傳》。❷主要演員為周彌彌和嚴
憶苓。

(7)再興青年越劇團

民國六十五年（1976）首次公演《全本碧玉簪》、《寶蓮燈》、
《金枝玉葉》、《情探》等劇，周彌彌為團長，最初的四位團員為
歐陽敏文、高惠蘭、姜竹華、馬嘉玲。❷民國七十五年（1986）起，
在國內各種文藝活動中演出，多次在國家戲劇院製作大型越劇節
目。民國七十五年（1986）登上紐約林肯中心演出，是第一個在美

❷　《中央日報》，1961年8月7日，7版。
❷　《中央日報》，1963年6月20日，3版。報導中稱為「中興越劇社」。
❷　《中央日報》，1973年8月1日，6版。
❷　《中央日報》，1974年7月6日，6版。
❷　葉文可〈再興青年越劇團〉，《中央日報》，1976年11月21日，6版。

國演出的越劇表演團體，此後曾多次赴國外表演。民國八十一年
（1992）開始，與上海越劇院、上海紅樓越劇團、浙江小百花越劇
團等合作，提昇臺灣越劇表演的水準。再興青年越劇團二十多年來
持續推廣越劇，是民國六十年代以後臺灣最具代表性的越劇團體。

⑻大衆女子越劇團

民國八十年（1991）八月成立於臺北市，由前凱歌女子越劇團、
大風女子越劇團合併而成。團址設在臺北市紅樓戲院，又名「紅樓
劇團」。創始人爲楊榮華等人，總顧問爲喇叭花。民國八十二年（1993）
曾在國軍文藝活動中心演出。

⑼東山戲劇團

民國八十一年（1992）十一月成立於臺北市，團長爲嚴憶苓。
民國八十三年（1994）曾在國軍文藝活動中心演出。

2.演員

來到臺灣的越劇藝人，包括越劇史上占有重要地位的施銀花
（1911-?）。但是這位女子越劇最早成名的旦腳「三花」之首㉕，來

㉕　「三花」是施銀花、趙瑞花、王杏花三位旦腳演員；加上姚水娟，稱爲「三
　　花一娟」，被譽爲越劇「四工調」時期的四大名旦。四工調是1920年代中
　　期琴師王春榮與施銀花合作時所創，至今仍是女子越劇重要的主腔。施銀
　　花是最早演唱四工調的藝人。她以唱工著稱，上海越劇迷稱其唱腔爲「施
　　腔」。後來傅全香的「傅派」唱腔，就是以習自施銀花的四工調爲基礎，
　　發展變化而成。見高義龍《越劇史話》，頁77-81。

臺之後的情形卻幾乎沒有記載可尋。

　　民國四十年代臺灣的重要越劇藝人，有吳燕麗（旦）、朱鳳卿（小生）、李琴飛（小生）、葛少華（小生）、宋天飛（老生）、喇叭花（丑）、魏水紅（旦）、邵賽君（小生）、陳淑華（小生）、鮑成芳（老生）、徐艷琴（老生）等人。其中吳燕麗和朱鳳卿分別被譽爲「越劇皇后」及「越劇皇帝」，是當年最紅的越劇藝人。喇叭花則是僅有的丑行演員。

　　民國五十年代重要的演員，首推民國五十五年（1966）從香港來到臺灣的高瑾。高瑾自幼入上海越劇科班學藝，原習花旦，後改小生，師事名小生范瑞娟。畢業後在天津及上海越劇團擔任演員。民國五十四年（1965）偷渡至澳門，轉到香港，組織「高瑾越劇團」；隔年來到臺灣，以優異的演出，加上頂著「反共藝人」的頭銜，大受歡迎。拿手戲有《梁山伯與祝英台》、《孔雀東南飛》、《牛郎織女》、《龍鳳花燭》、《三看御妹》、《打金枝》、《春香傳》、《佘賽花》、《紅樓夢》、《寶蓮燈》、《盤夫索夫》、《盤妻》、《春草》等。

　　另一位重要的越劇演員是周彌彌，民國四十一年（1952）進大鵬劇校習京劇。遐餘常在明星、大華、紅樓等戲院觀摩越劇演出，並從白玉薇學習越劇身段。民國五十年代初期開始經常以越劇票友身分登台演出。民國六十年代起獨當一面，先是與聯勤藝工大隊合作籌組越劇班，繼而在民國六十五年（1976）成立再興青年越劇團。周彌彌和再興青年越劇團，是民國六十年代以後最活躍的越劇演員及劇團。她在民國七十八年（1989）獲美國紐約美華藝術中心頒贈的「亞洲傑出藝人獎」。

3.劇目

民國四十年代，越劇在臺灣持續有新戲推出。孫英嶠（1958）曾將民國三十九年（1950）至四十七年（1958）之間臺灣的越劇新戲分成三期：(1)嘗試時期：作品有《香妃》、《蘇武牧羊》、《有情人終成眷屬》、《淚灑相思地續集》。《香》、《蘇》二劇改編歷史故事；《有》劇是把電影和傳統戲的情節湊在一起；《淚灑相思地》是越劇名演員姚水娟（1916-1976）在1940年代初演紅的新劇目，㉖《續集》把悲劇扭轉成通俗的喜劇。(2)全盛時期：作品有《西施》、《貂蟬》、《花木蘭》、《秦良玉》、《董小宛》、《紅樓夢》、《空谷蘭》、《風雨之夜》、《黃金夢》、《一縷麻》等，除了改編歷史故事，還改編電影。(3)下坡時期：作者並未提供劇目，僅是批評雖然每天劇目不同，卻往往只是摘錄各戲情節拼湊而成。

呂訴上列出了一分當時越劇通常演出的劇目：《原來你是假女婿》、《新白蛇傳》、《悔之晚矣》、《風雨之夜》、《凋落奇花》、《洛神》、《烈女救父》、《錯愛》、《新木蘭從軍》、《父子登科》、《孤女魂》、《四香緣》、《殺錯》、《苦海花》、《八仙慶壽》、《一盆花》、《新十三妹》、《孟姜女哭倒長城》、《淚灑相思地》、《百花臺》、《梁山伯祝英台》、《販馬記》、《三鳳緣》、《風流天子》、《梅妃》、《上海小姐》、《迷戀》、《釵

㉖ 《淚灑相思地》據《今古奇觀》中的〈王嬌鸞百年長恨〉改編，由樊迪民與胡作非合作，為姚水娟量身設計。姚水娟從1942年4月1日起，曾演出八十四場。日後再度上演，累計演出二〇二場。見高義龍《越劇史話》，頁96-97。

頭鳳》、《西廂記》、《戰國春秋》、《白牡丹》、《紅娘》、《梁
祝哀史》、《清官秘史》**㉗**、《林黛玉》、《小白菜》等。**㉘**

　　周彌彌與再興青年越劇團民國七十五年（1986）以後演出的劇
目：《王魁負桂英》、《新盤夫索夫》、《孟麗君》、《打金枝》、
《寶蓮燈》、《非是黃粱夢》、《梁祝》、《漢文皇后》、《遼宮
春秋》、《金枝玉葉》、《十八相送》、《拾玉鐲》、《斷橋》、
《祥林嫂》、《林黛玉與紫鵑》、《花中君子》、《碧玉簪》、《沙
漠王子》、《何文秀》、《布碌崙公園》、《紅樓夢》、《楊貴妃》、
《狀元及第》、《皇帝與村姑》、《百花公主》、《林投姐》、《西
廂記》等**㉙**。

4.越劇改良

　　呂訴上指出當時越劇改良的特色：(1)劇情方面：具有時代性，
結合京劇、話劇、電影的優點，不套用才子佳人大團圓的公式，而
有感人的故事及嚴密的結構。(2)語言方面：對白採用普通話，一般
觀眾都能聽懂。(3)舞台技術方面：燈光、布景，及後臺效果都有所
改良。**㉚**

㉗　《清官秘史》疑當作《清宮秘史》。

㉘　呂訴上《臺灣電影戲劇史》，頁480。

㉙　莫光華《臺灣各類型地方戲曲》，頁183-190。

㉚　呂訴上《臺灣電影戲劇史》，頁480。

二、閩劇

㈠歷史源流

　　閩劇又稱福州戲，是由江湖戲、平講戲、儒林戲、及嘮嘮戲融合而成的多聲腔劇種。江湖戲是明嘉靖年間（1522-1566）即已流入福建的弋陽腔，在各地流動演出，稱爲「江湖班」；清中葉以後，江湖班吸收當地語音和民間音樂，形成「江湖戲」。清嘉慶年間（1796-1820），江湖戲吸收更多的民間俗曲，改官話、土話混雜爲全用土話演唱，稱爲「平講戲」。儒林戲演唱的「逗腔」，是明末清初時，崑腔、高腔與民間小調結合而成的新腔，用福州方言演唱。嘮嘮戲就是清中葉進入福州的徽班，當地人聽不懂徽班的語言而稱之爲「嘮嘮戲」。辛亥革命以後，外省籍官員離開福州，徽班趨於沒落，許多徽班藝人加入儒林班、平講班教戲或參與演出。儒林戲、平講戲、嘮嘮戲互相融合，民國六年（1917）前後，形成了唱「逗腔」爲主的閩劇。[31]

㈡閩劇在臺灣

　　閩劇班來臺灣公演，集中在日治時期。民國初年成立的重要福州班許多來過臺灣。據云約在大正（1912-1925）初年，便有「如意女子戲班」渡海來臺灣演出三個月，該班武生號「白菜妹」，武功

[31]　劉湘如〈閩劇〉，《中國戲曲劇種大辭典》，頁653-655。

極佳。㉜大正十一年（1922），舊賽樂首度來臺灣公演。此後新賽樂、新國風、上天仙等戲班相繼來臺灣公演。㉝至昭和十一年（1936）為止，舊賽樂曾三度來臺灣演出，劇目有《李世民遊十殿》、《新十四娘》、《九黃七珠》、《岳飛傳》、《徐策跑城》、《走麥城》及時裝劇《閻瑞生》等。有些劇目唱福州話，有些劇目唱京腔。㉞

大正十三年（1924），新賽樂應聘來臺灣，在臺南、臺北、彰化、基隆、高雄等地公演，劇目有《沈萬山》、《狸貓換太子》、《封神榜》、《火燒碧雲宮》等。演出《火燒碧雲宮》時，其中一場火幕，利用機關布景，連燒三座宮苑，觀眾誤以為舞臺失火。臺灣總督府也邀請林貞官、張水官、石祥官、小來寶到總督府表演，林貞官的《紫玉釵》全本、小來寶的京戲《諸葛亮空城記》都深獲好評。昭和二年（1927）至四年（1929）之間，新賽樂在東南亞巡迴演出時，臺灣也是其中的一站。㉟

大正十四年（1925），嘉義市洋服店老闆林依三，以中華會館名義，聘三賽樂來臺灣，在基隆、臺北、臺南、斗六、斗南、彰化、新竹、嘉義、宜蘭、竹東等地公演八個月，劇目有《薛仁貴》、《三祭鐵坵墳》、《岳飛傳》、《劉香女遊十殿》、《一文錢》、《販馬記》、《包公升天》、《鄭元和》等。並由特聘武生陳春軒及武生兼花面、三花周成章加演《八蠟廟》、《獨木關》、《火燒連營》、《金雁橋》、《溪皇莊》、《水淹七軍》、《兩老取東川》、《嘉

㉜　林光忱〈福州戲〉，《中央日報》，1957年9月16日，5版。

㉝　《中國戲曲志·福建卷》，北京：文化藝術出版社，頁82。

㉞　《中國戲曲志·福建卷》，頁463。

㉟　《中國戲曲志·福建卷》，頁467。

興府》等武戲。㊱

昭和十一年（1936），臺灣中華同鄉會聘新國風來臺灣公演，到次年（1937）五月才返回福州。終戰後，新國風在民國三十五年（1946）再度來臺灣公演十個月，但是賣座不佳。次年（1947）回福州時，部分演員變賣服裝才籌得路費。㊲

日治時期來臺灣演出的舊賽樂、新賽樂、三賽樂、新國風等福州班，在《中國戲曲志・福建卷》中，都歸類爲閩劇班。但是當時卻多打著「福州京班」的名號。其原因一方面是閩劇班除了福州戲以外，有的劇目也唱京腔；一方面則是抬高身價，並迎合當時臺灣觀眾的品味，有招徠觀眾的用意。福州班靠著奇巧的機關布景、華麗的服裝，及精采的武打，在臺灣廣受歡迎。不料終戰後率先再度來臺的新國風卻因社會經濟尚未穩定而以賠本收場。

民國三十八年（1949），三山閩劇社來臺，團長爲馬翔麟，主要演員有陳桂軒（青衣苦旦）、莊仁官（小生）、薛依銀（三花）、胡國春（小生）、徐木水（小生）、鄭平超（花旦）、羅質權（武旦）等，代表劇目有《梁天來》、《少林寺》、《李旦出世》、《包公案全本》、《梁紅玉》、《岳飛傳》、《忠臣血》、《三國志全本》等。㊳該團在臺北、基隆一帶公演，約於民國五十年（1961）解散，㊴服

㊱　《中國戲曲志・福建卷》，頁469。
㊲　《中國戲曲志・福建卷》，頁477-478。
㊳　呂訴上《臺灣電影戲劇史》，頁482。
㊴　民國七十四年（1985）十月，三山閩劇社爲擴建先輩的骨灰靈塔，在淡水河二號水門的河濱公園舉辦義演。報載該社當時已經解散二十五年。《中央日報》，9版，1985年10月6日。

裝及道具存在臺北市福州同鄉會。當時澎湖也有一個業餘閩劇團，到民國七十年代也已不存。❹

三、粵劇

㈠歷史源流

粵劇屬於皮黃腔系統，唱腔以梆子（即西皮）及二黃爲主，早期稱爲「廣東梆黃」。粵劇的起源，說法不一。一說形成於明萬曆（1573-1620）年間，唱弋陽腔。一說始於清雍正（1723-1735）年間，湖北藝人攤手五（張五）入粵所傳，與漢劇、湘劇同源。一說始於咸豐四年（1854）前後，係融合崑曲、秦腔、徽調、漢調而成。較多意見認爲始於清初，吸取弋、崑、秦、徽等腔之長，並吸收廣東民間音樂發展而成。清朝末年，一些粵劇演員在文明戲的影響下，創辦新劇社，宣揚革命思想。這類劇社稱爲「志士班」，吸收話劇的表演方式，演出「文明新戲」或「改良新戲」。志士班在辛亥革命後陸續解散，但是對粵劇的發展產生重大影響，如改「舞臺官話」爲粵語演唱，用眞嗓取代假嗓等，都是他們奠下的基礎。❹

㈡粵劇在臺灣

根據呂訴上的說法，臺灣最早的粵劇組織，是梁懷玉創立的精

❹ 莫光華《臺灣各類型地方戲曲》，頁157-158。
❹ 賴伯疆、黃雨青、唐忠琨、譚建〈粵劇〉，《中國戲曲劇種大辭典》，頁1305-1308。

忠粵劇團。梁懷玉是粵劇藝人從軍，從海南島撤退來臺，集合在臺灣的昔日同道，成立該劇團。曾在民國四十年（1951）二月在臺北市三軍托兒所演出《五郎救弟》、《山伯訪友》、《反清復明》等劇。該團提倡改良。主要演員有芳慕蘭（正旦）、芳少蘭（花旦）、林汝華（丑生）、演輝（小武）、劇照（鬚生）、何漢傑（小生）、芳美蘭（天堂小鳥）、何錦祥（丑）等。❷常演劇目有《句踐復國》、《忠義之家》、《新歸來燕》、《荆軻刺秦皇》、《紅拂女私奔》、《晨妻暮嫂》、《西施》、《打回大陸度中秋》、《共匪末日》、《國魂》、《昭君出塞》、《胡不歸哭墳》、《胡不歸慰妻》、《胡不歸之別妻》、《胡不歸逼媳離婚》、《漂母飯信》❸、《國重情輕》、《花王之女》、《馬超追曹》、《秋墳》❹等。❺

民國四十五年（1956）十一月，「港九自由粵劇界回國祝壽團」由白玉堂率領，在臺北市三軍托兒所中正堂公演三場，票價分爲二十元、三十元、五十元三種。並赴桃園、彰化及臺北市勞軍演出。❻演員有白玉堂、陳非儂、李香琴等。❼劇目有《肝腸塗太廟》、《怒

❷　這些演員及行當原作：「芳慕蘭（嬌豔旦后）、芳少蘭（風騷艷旦）、林汝華（千面丑生）、演輝（威勇小武）、劇照（工架鬚生）、何漢傑（英俊小生）、芳美蘭（天堂小鳥）、何錦祥（怪面小丑）。」見呂訴上《臺灣電影戲劇史》，頁483。其中丑生、小武都是粵劇行當；「天堂小鳥」不知是何行當。另演員名「劇照」疑有誤。

❸　原作《凜母飯信》，當爲手民之誤。

❹　《秋墳》原誤作《秋憤》。

❺　呂訴上《臺灣電影戲劇史》，頁483。

❻　《中央日報》，1956年11月2日，4版。

❼　《中央日報》，1956年11月3日，4版。

打隋楊廣》、《萬馬擁天門》等。❹民國四十六年（1957）一月「港
九自由粵劇界」再度組團來臺勞軍兩個月，主要演員有關德興、陳
露薇、伍丹紅、芙蓉露、李香琴、盧伯天等。❹

　　民國四十七年（1958），「中國粵劇研究社」附設「中興粵劇
團」成立，❺關子龍任團長，梁懷玉任總幹事。❺演員有車雪英、小
鳳女、梁懷玉、芳慕蘭、關子龍、李麗萍、鄧永福、陳錦泉等。主
要劇目有《鄭成功》、《粉俠賀元霄》、《雙鳳朝陽》、《觀音得
道》、《紅娘》、《火燒梵宮四十年》、《胡不歸》、《何郎傳》、
《粉紅娘》等。❺

　　民國五十三年（1964）梁懷玉病故，關子龍自組《紅棉粵劇團》，
成爲臺灣最具代表性的粵劇團體，民國七十年代以後是各種文藝
季、戲劇季活動經常邀演的對象，並曾在國家戲劇院演出。關子龍
在民國七十五年（1986）獲得教育部「民族藝術薪傳獎」。

　　臺灣現存的粵劇團體，除了紅棉粵劇團之外，還有一個「凱旋
業餘粵劇團」。該團約成立於民國三十九（1950）至四十年（1951）
間，❺由粵籍名流梁寒操發起，是一個業餘的票友組織。民國六十年
代活動漸少。民國七十二年（1983）由名票呂茵予以改組擴大規模

❹　呂訴上《臺灣電影戲劇史》，頁483。

❹　《中央日報》，1957年1月26日，4版。

❺　《中央日報》，1958年7月23日，5版。

❺　莫光華《臺灣各類型地方戲曲》，頁200。

❺　呂訴上《臺灣電影戲劇史》，頁483-484。

❺　凱旋業餘粵劇團在民國四十九年（1960）十二月慶祝創立十週年。《中央
　　日報》，1960年12月17日，5版。莫光華《臺灣各類型地方戲曲》，頁204，
　　則說創立於民國四十一年（1952）。

至今。㊺演出劇目有《六月飛霜》、《紅鸞禧》、《紅樓金粉夢》、《白蛇傳》、《雙鳳朝凰》、《紅鬃烈馬》、《燕歸人未歸》、《金葉菊》、《琵琶行》、《趙五娘》、《王昭君》、《寶蝶香魂》、《再世紅梅記》、《穆桂英》、《金釧龍鳳配》、《江山萬里情》、《牡丹亭》、《洛神》等。

㊺ 莫光華《臺灣各類型地方戲曲》，頁204，說民國七十三年（1984）改組擴大規模，實際上是改組後首次公演（http://home.kimo.com.tw/kaeshyuan/簡介.html#tk）。據文建會登記的資料是民國七十二（1973）年成立（見http://www.cca.gov.tw/Culture/Resources/cartgroup/folk/index111.htm）。

四、參考資料

莫光華《臺灣各類型地方戲曲》，臺北：南天書局，1999 年。

《中國戲曲劇種大辭典》，上海：上海辭書出版社，1995 年。

中國戲曲志編輯委員會《中國戲曲志・福建卷》，北京：文化藝術
　　出版社，1993 年。

高義龍《越劇史話》，上海：上海文藝出版社，1991 年。

呂訴上《臺灣電影戲劇史》，臺北：銀華出版部，1961 年。

孫英嶠〈談談越劇劇本〉，《中央日報》，1958 年 2 月 1 日，5 版。

圖為「再興青年越劇團」的五位團員：（右起）歐陽敏文、高惠劇、周淵淵、姜竹華、馬嘉玲。

再興青年越劇團

本報記者 葉文可

擅長越劇的周淵淵，組織了「再興青年越劇團」，在地方戲曲少見演出的今天，將在下月初首次公演，周淵淵名望很高的劇團能得到良好反應。

周淵淵自任這個越劇團的團長，她們有平劇根柢，對越劇又都喜歡。這四位團員是她在大鵬劇校的姊妹，對越劇的歐陽敏文、高惠劇、姜竹華、馬嘉玲。在實踐堂演出全本蓮燈，六、七、八日演出定勝衣演。周淵淵說，越劇化裝比國劇得到定勝衣演。

寧波籍的周淵淵，十二歲就開始在空軍養生晚會中客串越劇。她模著白玉霜學身段，唱腔、袜功是她主唱片或自修。十幾年前在大專戲院曾和年輕人常在電視上演出，或應邀表演越劇，越還是頭一遭。

四年前中華越劇團台組基金主辦越劇，這遠是頭一遭。秋滿去世後，團體也解散了，一些越劇前輩如吳燕麗、王小芳等也很少出來演，年事漸長也使藝人逐漸退出的因素。這次公演，她在三個月前就和四位的妹開始挑演了。盼望能在越劇園地邁下一點種子，激起（節目如有變動，由各自行預告。）

（節目如有變動，由各自行預告。）

右圖是電影「火燒摩天樓」中的一個鏡頭，這是最近一部關於摩天樓失火，人們困在大樓中的影片。左圖是洛杉磯市區的「西方大廈」，它在二十日清晨發生火災。一名消防部門的發言人說：「這場火災是我們大為頭痛。」使稍界機從樓頂救火是一項挑戰，因為火災發生在這座三十二層大樓的中間，火舌正原地着大樓的外部。
（美聯社電傳照片）

圖1. 再興青年越劇團首度公演的報導。（取自《中央日報》1976年11月21日第6版）

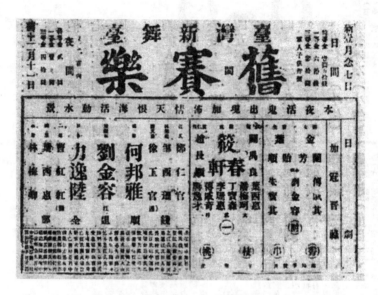

圖2. 福州班舊賽樂1923年在臺北新舞臺公演的戲單。(取自
呂訴上《臺灣電影戲劇史》頁481)

圖3. 精忠粵劇團1952年在臺北市中山堂
　　公演的廣告。（取自《中央日報》
　　1952年9月22日）

國家圖書館出版品預行編目資料

臺灣傳統戲曲

陳芳主編. – 初版. – 臺北市：臺灣學生，
2004[民 93]
面；公分
參考書目：面

ISBN 957-15-1232-X (平裝)

1. 地方劇 – 臺灣

982.57 93016029

臺灣傳統戲曲 （全一冊）

主　　　　編：陳　　　　　　　　　芳
主 編 特 助：吳　　　　桂　　　　李
出 版 者：臺 灣 學 生 書 局 有 限 公 司
發 行 人：盧　　　　保　　　　宏
發 行 所：臺 灣 學 生 書 局 有 限 公 司
　　　　　　臺 北 市 和 平 東 路 一 段 一 九 八 號
　　　　　　郵 政 劃 撥 帳 號：0 0 0 2 4 6 6 8
　　　　　　電 話：(0 2) 2 3 6 3 4 1 5 6
　　　　　　傳 眞：(0 2) 2 3 6 3 6 3 3 4
　　　　　　E-mail : student.book@msa.hinet.net
　　　　　　http : //www.studentbooks.com.tw
本書局登
記證字號：行政院新聞局局版北市業字第玖捌壹號
印 刷 所：長 欣 彩 色 印 刷 公 司
　　　　　　中 和 市 永 和 路 三 六 三 巷 四 二 號
　　　　　　電 話：(0 2) 2 2 2 6 8 8 5 3

定價：平裝新臺幣六五〇元

西 元 二 〇 〇 四 年 九 月 初 版